中華藝術論叢

第28辑

2022·长三角青年戏曲论坛优秀论文集

朱恒夫 聂圣哲 主编

上海大学出版社

图书在版编目(CIP)数据

中华艺术论丛.第28辑,2022:长三角青年戏曲论坛优秀论文集/朱恒夫,聂圣哲主编.—上海:上海大学出版社,2023.6
ISBN 978-7-5671-4753-9

Ⅰ.①中… Ⅱ.①朱…②聂… Ⅲ.①艺术-中国-文集②戏曲-中国-文集 Ⅳ.①J12-53

中国国家版本馆CIP数据核字(2023)第115028号

责任编辑 邹亚楠
封面设计 柯国富
技术编辑 金 鑫 钱宇坤

中华艺术论丛 第28辑
2022·长三角青年戏曲论坛优秀论文集
朱恒夫 聂圣哲 主编
上海大学出版社出版发行
(上海市上大路99号 邮政编码200444)
(https://www.shupress.cn 发行热线021-66135112)
出版人 戴骏豪
*
南京展望文化发展有限公司排版
江苏句容市排印厂印刷 各地新华书店经销
开本787mm×1092mm 1/16 印张23.75 字数520千字
2023年7月第1版 2023年7月第1次印刷
ISBN 978-7-5671-4753-9/J·629 定价 68.00元

版权所有 侵权必究
如发现本书有印装质量问题请与印刷厂质量科联系
联系电话:0511-87871135

编辑委员会

主 任 聂圣哲

委 员 (按姓氏笔画为序)

　　　　王汉民　王廷信　王　馗　方锡球
　　　　叶长海　[日]田仲一成　[韩]田耕旭
　　　　冯健民　曲六乙　朱恒夫　伏涤修
　　　　刘水云　刘　祯　杜建华　李　伟
　　　　吴新雷　邱邑洪　陆　军　张　超
　　　　周华斌　周　星　郑传寅　赵山林
　　　　赵炳翔　俞为民　聂圣哲　高颐珊
　　　　黄仕忠　廖　奔
　　　　[美] Stephen H. West

主 编 朱恒夫　聂圣哲

编 务 曹南山

主编导语

朱恒夫　聂圣哲

任何行业、任何事业,没有青年人的积极参与,就不可能持续发展,戏曲也是如此。今日的戏曲之所以长期在低谷中徘徊,采取了很多措施也不能振兴,主要原因是青年人对戏曲的兴趣越来越淡。幸运的是,戏曲学术界的情况要好得多,每年都有很多青年人涌入,从事戏曲的教学与科研。

为了促进青年学人在戏曲的保护、传承与发展的工作上做出更大的贡献,引导他们的成长,上海师范大学影视传媒学院、上海戏曲学会、上海戏剧学院编剧学研究中心、浙江传媒学院戏剧影视研究院、上海戏剧学院戏剧学研究中心、上海人文松江创作研究院、教育部中华优秀传统文化顾绣传承基地于2022年11月底联合举办了"2022·长三角青年戏曲论坛"。本次论坛得到了青年学人的积极响应,80多人投稿,涉及20多个省市。为了让青年学人通过论坛提高自己的学术水平,特地邀请了上海、江苏、浙江的长期从事戏曲研究的资深教授叶长海、俞为民、赵山林、陆军、朱恒夫、徐子方、程华平、孙书磊、赵建新、伏涤修等先生分别对论文的优缺点进行认真细致的点评,并从中选出优秀论文,评为一、二、三等奖,颁发证书与奖金。考虑到青年学人的经济条件有限,举办单位还承担了与会者的来回旅费、食宿费和会议费。

本辑所刊登的大多数论文就是本次论坛的获奖论文,所以,在封面上特地注明为"2022·长三角青年戏曲论坛优秀论文集"。

尽管青年戏曲学人取得了不小的成绩,但因多方面的原因,还存在着这样那样的不足,为了他们进步更快,我们提出下列三点建议,供他们参考。

一是要真心热爱戏曲。许多青年学人看到今日戏曲不景气的状况,对戏曲的未来失去信心,之所以还勉强从事戏曲的教学与研究,是因为无法改行从事其他专业。于是,他们仅是将戏曲的教学与研究,当作获取薪资与晋升职称的工具。以这样的态度,自然是无法做好工作的,结果是从事戏曲教学与研究几十年,却始终进不了戏曲的殿堂,白白地浪费了一生的光阴。这些人应该认识到,戏曲是聪慧的中华民族发明、创造的戏剧形式,在世界戏剧之林中有独特的审美价值,它也是中华民族文化中辨识度最高的一种形式。不论社会如何发展,不管时代如何变迁,它都不会消亡。只要中华民族存在一天,戏曲就会存在一天。至于它如何与时俱进,如何受新的艺术形式和新的媒体技术的影响作内容与形式上的一些变化,那是另外一回事。我们只有真心真情地投入,或从历史的角度,探索它的发展规律,总结它成功的经验与失败的教训;或立足于现实,研究它"创造性转化"与

"创新性发展"的正确路径,才会有益于戏曲的保护、传承与发展,才会在教学与科研上做出被人认可的成绩来,从而真正实现人生的价值。

二是要认识到戏曲研究的特性。戏曲是一门综合性的艺术,传统戏曲几乎包罗了中华民族文化的方方面面——哲学、宗教、政治、道德、风俗、宗族、文学、音乐、舞蹈、服饰、建筑、雕塑、绘画,等等。仅以宗教来论,不懂巫教、道教,就无法深入研究遍布各地的傩戏,不懂佛教和"三教合流"的历史,就领会不了贯穿整个中国戏曲史的目连戏,更无法理解一部目连戏居然成了一个戏曲剧种的现象。再从音乐来说,为何历经千年的中国戏曲的发展,会依赖于人们对声腔音乐的审美变化?为什么中国会产生那么多的地方戏?为什么现在党和政府与社会各界费心尽力,戏曲却一直振而不兴?若不懂音乐,对这些问题的分析,一定不得要领。所以,千万不要以为像研究诗、词、散文、小说那样来研究戏曲,就能获得成果。戏曲是综合性的艺术,研究者也应该是具备诸种知识的综合性人才,否则,说出来的话、写出来的文章,就没有多少"专业性"。

三是一定要多看戏,从舞台表演和观众的反应上领略戏曲艺术的真谛。看剧本是无法感受到戏曲艺术魅力的,即使是优秀的剧目,也只能从故事情节上得到一点点文学上的美感,那夺人心魄、令人心旌摇荡的美主要还是表现在演唱上。倘若仅读一读文学剧本就能获得与到剧场观赏一样多的美感,那就无法理解为什么在20世纪二三十年代有那么多的"梅党"紧跟着梅兰芳以看他的演出,而这些人对《天女散花》《黛玉葬花》《霸王别姬》等剧的情节可谓烂熟于心;更无法理解今天的韩再芬、曾静萍、谢涛等演员的粉丝们听到所敬爱的演员演出的消息后,立即放下手头的事情,乘飞机从四面八方来演出地再睹其舞台风采。那声音、那身段、那眼神,会让他们眉飞色舞、喜不自禁。而不愿看戏、从没有真正享受过戏曲艺术之美和未听过观众雷鸣般的叫好声的研究者们,他们的"研究"自然无法从舞台艺术的角度切入,只能就文学剧本谈一些思想、结构、人物形象、语言等心得,而事实上,一度创作的剧本有时离实际演出的台本相距甚远。所以,看戏对于研究者来说,是必需的工作,或者说是研究戏曲的前提条件。如果还想进一步的话,最好能做一点创作工作,即使所写的剧本达不到搬上舞台的水准,至少经历了创作的过程,了解到成功与失败的一些原因。

除了"2022·长三角青年戏曲论坛"上获奖论文之外,我们还选录了由上海师范大学影视传媒学院主办的"戏曲如何振兴"国际笔会的四位作者的文章,笔会所有参加者的主要观点都已经刊载在《中国社会科学报》2023年2月27日第6版上,但这四位作者的观点特别具有指导实践的价值,所以,我们全文予以刊载。另外,为了缅怀杰出的戏曲史家和戏曲剧作家曾永义先生,我们约请了他的高足施德玉教授撰写了评价其在戏曲上的伟大贡献的文章。

目 录

寄语青年学人

戏曲·编剧学·青年
　　——在"2022·长三角青年戏曲论坛"上的主旨演讲 ………… 陆　军（3）

"戏曲如何振兴"国际笔会选登

怎样在21世纪花园里种好戏曲这朵花 ………………………… 廖　奔（11）
地方戏当深深植根于民间沃土 …………………………………… 陈　彦（13）
振兴戏曲之"五化" ………………………………………………… 陈涌泉（17）
戏曲振兴要走出政策误区 ………………………………………… 傅　谨（19）

当代戏曲探索

论"十七年"时期秦香莲故事戏曲剧目的"人民性" …………… 王晶晶（23）
戏曲现代化与张曼君的"新歌舞演故事"
　　——以宁夏秦腔三部曲为例 ………………………………… 王　森（33）
再议梅兰芳对时装新戏的取舍
　　——以京剧、越剧《一缕麻》的不同命运为主要考察内容 … 陈　琛（43）
论当代戏曲文本改编之"失"
　　——以《1699·桃花扇》为例 ……………………………… 丁　雨（53）
当下浙江戏曲创作的整体状貌与深层症候 ……………………… 李　琳（63）
论话剧导演戏曲作品中的"闹热"
　　——以卢昂导演的戏曲作品为主要讨论对象 ……………… 梁芝榕（72）
戏曲现代戏舞台美术的当代写意 ………………………………… 叶　晶（80）
文献计量学视角下中国知网数据库中的越剧文献分析 ………… 何方方（94）

戏曲历史回溯

唐代优戏"弄婆罗门"形态及源流考 …………………………… 李晓腾（107）
清刊目连宝卷研究 ………………………………………………… 庞小凡（119）

从戏价到身价:晚清民国堂会戏的商业转型 ········· 曹南山 (132)
论清中期常州曲家观演剧活动对其创作影响 ········· 田 野 (145)
清初戏曲家汪光被身份、家世和交游考 ········· 王方好 (155)
20世纪初河南戏剧的两次变革 ········· 王璐瑶 (165)
全面抗战时期的北京演剧(1937—1945)
　——海派风靡及京朝派旧剧的回应 ········· 杨志永 (175)
马廉旧藏《曲海总目提要未刊稿》考述 ········· 王文君 (184)
20世纪前期戏曲文献的流转及其意义 ········· 赵林平 (193)
从学人撰史到伶人述史:"剧学"理论的自我调适
　——从1934年《剧学月刊》栏目调整说起 ········· 姜 岩 (203)

编剧·表演·曲唱的理论与批评

八股文章法与明清戏曲结构理论的契合 ········· 方盛汉 (215)
论明传奇中的科举书写
　——以12部"状元戏"为例 ········· 冯 朗 (223)
《六十种曲》中"逼试"冲突的创作成因 ········· 高 媛 (233)
论《燕子笺》在近代报刊中的批评与演出 ········· 李守信 (242)
论梅兰芳新编戏的创造性转换 ········· 蔺晚茹 (256)
论乾旦艺术在当代保存的必要与可能 ········· 刘 轩 (267)
曲唱与传承:"俞家曲唱"的理论贡献论 ········· 裴雪莱 (275)
清初至民国《长生殿》戏曲改编的类型与范式 ········· 饶 莹 (289)
传统戏的剧目类型与编演技法论析
　——以豫剧为例 ········· 吴 彬 (299)
"吕蒙正"剧目考略 ········· 于鑫源 (309)
曲牌【后庭花】演变考 ········· 张静怡 (324)
曹文澜及其身段谱录研究 ········· 周之辰 (335)

会 议 综 述

着力培养青年戏曲学术人才,发挥戏曲教育重镇作用
　——2022·长三角青年戏曲论坛综述 ········· 王晶晶 (355)

追 思 前 贤

曾永义先生的学术、剧本与田调之成就 ········· 施德玉 (363)

戏曲·编剧学·青年

——在"2022·长三角青年戏曲论坛"上的主旨演讲

陆 军[*]

最近新冠肺炎疫情又有反弹,气氛有些凝重。但此刻,我们仍保持着乐观的心态!这么多领导、专家与青年学者能如约而至,我相信,那一定是戏曲艺术的魅力让我们克服困难聚在一起!当然,还有一个重要人物功不可没。为此,请允许我郑重提议,让我们以热烈的掌声对本次会议的发起者、策划者、推动者、决策者、实施者,著名学者朱恒夫教授表示衷心的感谢与崇高的敬意!

谢谢!掌声很热烈!稍稍遗憾的是,大家有没有发现,有一个老人居然没有鼓掌……这个人就是我。如果要问为什么,原因很简单。朱教授教书育人,有口皆碑。但他在培养老年学者方面,有拔苗助长的倾向。比如今天这个主旨演讲,毫无疑问应该由朱教授来承担,但他却把这个机会让给我。虽然爱心可嘉,但直接的成本是,浪费了本次会议至少20分钟的有效时间。

言归正传。当然,正也正不到哪里去。

朱教授给我的题目是"新时期的戏曲创作与编剧学的发展",我理解朱教授的苦心,他将我承担的两个国家社科基金艺术学重大项目所研究的内容巧妙地组装在一起。那么,恭敬不如从命,接下来我就浪费大家一点时间,说一些体会。

先说说戏曲创作。

关于新时期以来的戏曲创作,我有一个总的评价,用两句话来概括,第一句叫历史剧太重,第二句叫现代戏太轻。历史剧的重,主要体现在思想超重、体量超重、内容超重、形式超重,许多戏曲剧本借助话剧的肉身来传递作者的理念。现代戏太轻,主要是指一些戏曲作品主题太假,故事太假,人物太假,细节太假,一假,就轻了。

如何解决戏曲创作上的问题?我的看法是四句话:第一,倡导人学观;第二,还原传奇性;第三,坚守戏曲化;第四,高扬民间性。人学观,是我们戏曲创作的主旨;传奇性,是戏曲思维的基本特征;戏曲化,就是要把戏曲还给戏曲;最后一个是民间性,这是戏曲最重要的美学追求。总之,坚持内容至上,坚持人物至上,坚持本体至上,坚持人民至上,这就是我对搞好戏曲创作的一点看法。

[*] 陆军(1955—),上海戏剧学院二级教授、学院学术委员会主任、上海戏曲学会会长、博士生导师,专业方向:戏剧创作与戏剧理论研究。

我知道，这样的表述过于笼统，过于空泛。那么，我愿意再分享一些虽然很偏颇，但可以更清楚地说明我的想法的观点，供大家批评。不久前，在一个讨论戏曲创作现状的很私人化的场合，我曾提出一个观点：中国戏曲延续千年的主要原因是它有三道自我保护的屏障：第一道，故事性；第二道，技艺性；第三道，戏谑性。其中技艺性依附于故事性而存在，戏谑性则通过故事性来实现，因此，故事性是三道屏障中最重要的一道。非常有意思的是，在实际创作中，这三道屏障既相互独立，又互为表里。技艺性中包含着故事性与戏谑性，而戏谑性同样也蕴含着故事性与技艺性。如中国最早的歌舞性戏剧《东海黄公》《踏摇娘》《代面》等，都具备这个特征。

回过头来看当下日渐式微的戏曲创作，我认为，问题就出在这三道戏曲自我保护的屏障上，大量的戏曲作品故事性弱了，技艺性少了，戏谑性没了。而"三道屏障"中最主要的问题是故事性的缺失，又直接导致了戏曲创作水准的坠崖式下降。为了自圆其说，我还尝试将中国戏曲分为三个历史阶段并加以评析：第一阶段，汉魏到隋唐，即从《东海黄公》到《踏摇娘》；第二阶段，宋元到1919年，即从《张协状元》到五四运动；第三阶段，1919年至今。

当然，对这样的分期，你也许会惊得瞠目结舌。一定会问，依据是什么？我的依据是，考察中国戏曲，你会发现，一个阶段有一个阶段的功能导向，而功能，将决定品质。举一个例子，同样一幅绣品，手工制作的顾绣与设备先进的机绣相比，乍一看，都是绣品，但前者是艺术品，后者是工艺品，功能不同，品质也截然不同。对中国戏曲发展史的分期，方法很多，权威的定论也不少，我当然无意也没有能力挑战权威，只是为了在讨论某一个问题时能找到一个简便的支点，希望从"功能说"这个比较窄的角度去打量戏曲，才有了这样的想法。

关于中国戏曲形态的评判，可否用两个标准，一是王国维的经典论述"以歌舞演故事"，二是"高台教化"。关键词有三个，即"歌舞""故事""教化"。由于戏曲在不同的历史阶段承担的功能不同，这三个关键词的侧重也不同，由此带来的中国戏曲的样貌与品质更不同。

在我看来，中国戏曲在第一个阶段，从《东海黄公》到《踏摇娘》，主要表达的是人们在生产实践、生活实践、生命实践中的喜怒哀乐，其主要功能是，"生命律动，情感宣泄"；其形态特征侧重于"歌舞型"，如《毛诗序》所云："情动于中而形于言，言之不足故嗟叹之，嗟叹之不足故咏歌之，咏歌之不足，不知手之舞之，足之蹈之也。"即以"歌舞"为主，"故事"次之，"教化"更次之。

中国戏曲在第二个阶段，从《张协状元》到1919年五四运动，主要表达的是历史、观念、道德、伦理、习俗、技能，其主要功能是，"知识传播，文化启蒙"；其形态特征侧重于"故事型"，即以"故事"为主，"教化""技艺"均为故事服务。

中国戏曲在第三个阶段，从1919年五四运动到现在，主要表达的是国家意志、政治理想、精神坐标、价值导向、法律法规、公民守则，其主要功能是，"耳提面命，宣传教育"；其形态特征侧重于"教化型"，即以"教化"为主，"故事""歌舞"均为"教化"服务。

从表层看，这三个阶段的戏曲形态与样貌，各有侧重，各有千秋，无高下之分，无贵贱之别，不应该抑此扬彼或抑彼扬此。但从深层看，问题就来了。因为戏曲艺术与其他艺术一样，排斥概念，拒绝说教。如意大利著名文艺批评家贝奈戴托·克罗齐（Benedetto Croce）所说：艺术不是道德活动。艺术不能成了教化、说教、宣传的手段。从这个意义上来说，以"歌舞"为主的戏曲表达，源于人们最本真的情感流露，是直觉导引下的生命呐喊，称得上是最纯粹的艺术呈现，理应得到人们的高度尊重。以"故事"为主的戏曲表达，虽然已有明显的功利色彩，但因为故事性本身在艺术审美过程中具有强悍的干预能力、渗透能力与感染能力，它有效地稀释了教化所带来的负面影响，使戏曲的生命力得以顽强的延续。而以"教化"为主的戏曲表达，因为在故事性上出现了尴尬，戏曲的生命力就必然会受到挑战。

按理说，以"故事"为主的戏曲表达与以"教化"为主的戏曲表达有许多重合的地方，为什么到了以"教化"为主的戏曲表达的第三阶段戏曲会出现危机？粗粗想来，原因有三：

首先，从创作方法上来说，以"故事"为主的戏曲，通过故事本身所蕴含的日常性主题来承担"文化启蒙，知识传播"的使命，能"让倾向在场面与情节中自然而然地流露出来"。而以"教化"为主的戏曲，常见的戏曲创作方法是理念先行，故事成为图解主题的载体，故事本身的生动性、完整性受到伤害。

其次，从资源配置上来说，以"故事"为主的戏曲，既有文字记载与口口相传的历史故事资源，又有文人创作的文学作品以及其他民间艺术样式所提供的故事储备，更有当下发生的各类鲜活的社会生活故事补充，这些丰富的故事资源给了戏曲创作强有力的内容支撑。而以"教化"为主的戏曲，其功能已从"知识传播，文化启蒙"转为"耳提面命，宣传教育"，因为涉及新思想、新理念、新规则，原有那些基于历史真实性与民间烟火味的故事资源大多难以与之匹配，故事匮乏就成了常态。如果要创作新作品，那些习惯于或家长里短或忠孝节义创作套路的编剧人才，必须要完成两种准备：一是要让自己成为新思想、新观念、新规则的主人，二是要从生活中或历史材料中或艺术想象中获取与戏曲功能相吻合的戏曲表达，而要完成这样的准备，并非一件易事。

再次，从戏曲受众的审美需求来说，长期养成的观曲习惯早已让戏曲受众练就了一种坚硬的排斥心理，即排斥说教，排斥虚假，排斥装腔作势。毫无疑问，以"故事"为主的作品中也有说教的成分，但如果你仔细去考察就会发现，那些作品中的说教，大多是离开剧情贴上去的。换句话说，如果把这些说教剔除，并不太影响故事的生动性、完整性，故事本身所蕴含的日常性主题仍然有它的思想意义。而以"教化"为主的作品，因为从创作一开始就以宣传与图解某种概念作为目的，戏曲中的说教成为作品构成的主要因素，弥漫于全剧的人物设置、情节构造、细节选择，如果剔除了，这个作品也就不再存在了。所以，很明显，以"故事"为主的戏曲要比以"教化"为主的戏曲更容易获得观众的认可。

基于上述判断，概而言之，戏曲创作要走出困境，就要花大力气重新修复戏曲那道最重要的自我保护的屏障——"故事性"的围栏，同时，尤其不能忽略将"技艺性""戏谑性"纳入修复视野。

最后，需要特别说明的是，依据戏曲创作的总体倾向来将中国戏曲的千年历史划分为三个阶段，一定经不起推敲。事实上，三个不同的阶段，特别是在第二、第三阶段，虽然戏曲功能取向不同，但相似的经典案例的出现也不在少数。如前所述，这样的划分，仅仅是为了讨论的方便。如果因此而引发方家、特别是一些青年学者的批判，那句被无数人说滥了的口头禅"抛砖引玉"也就真正实现了词语的价值，我很期待。

再说说编剧学。

编剧曾经与表演、导演、舞台美术等一起，作为戏剧学下属的学科方向而存在。随着戏剧本身的发展，编剧作为一门独立的新学科应运而生。编剧学与编剧虽然只有一字之差，内涵与外延却大不相同。常常有学生问我，编剧专业与编剧学的区别是什么？我说，我没有标准答案。我的理解是，编剧专业是通过课程构建、教学设计、师资配备等方式来培养符合社会分工所需要的编剧人才；编剧学是通过知识的发现和创新来解决与编剧相关的理论与实践问题，包括历史问题、现实问题、前沿问题，等等。

众所周知，在西方，编剧有2 500年的历史；在中国，如果从《东海黄公》算起，我们的历史也令人十分自豪。但编剧学，是2007年由本人开始启动创建的新学科，还稚嫩得很。作为一门新学科所具备的与编剧相关的概念、规则、边界和知识体系还来不及——总结、归纳和辨析。15年来，我们仅仅是完成了一些基础性的准备。具体说来，我把编剧学建设要做的事分成了八个筐，这些年分别在这八个筐里装了一些东西，下面我简单报告一下。

第一个筐，是编剧历史论。我们搜集整理了1 500万字的史料，其中《中国现当代编剧学史料长编》200万字，《熊佛西文集》250万字，《中国戏曲资料索引（1978—2022）》10万条，加简介，1 000余万字。

第二个筐，是编剧本体论。主要是我的一本教材《编剧理论与技法》，被收入《中国大百科全书》（第三版）著作辞条；一本参考教材《编剧学论稿》，还有我主编的其他十几种图书。很荣幸，去年我因此而荣获"全国教材建设先进个人"，据说是全国戏剧类教材唯一获奖者。

第三个筐，是编剧创作论。2016年，我申报的《戏曲剧本创作现状、问题及对策研究》，获批国家社科基金艺术学重大项目，实现上海地方高校零的突破，去年免检结项。

第四个筐，是编剧比较论。主要的工作是，从2015年起，与美国哥伦比亚大学合作培养研究生，将12部哥大学生的剧作搬上上戏舞台。这是叶长海教授交给我做的一个项目。去年我新开了一门课程《中外编剧训练的七种方法》，也得益于此项目。

第五个筐，是编剧批评论。先后出版了《世界经典剧作300种》《中外经典短剧鉴赏文库》等图书。

第六个筐，是编剧教学论。先后获上海市教学成果奖特等奖1项，一等奖1项，国家教学成果奖二等奖1项，首批国家一流本科课程1项。

第七个筐，是编剧应用论。连续七年举办上海学校"百·千·万字剧"编剧工作坊，获批国家艺术基金；推出13部以松江题材为主的戏剧作品，获誉"上海民间文化艺术之乡

(戏剧)";主持创作20部大师剧,获上海市教学成果奖特等奖、教育部高等教育思想政治工作精品项目,最近已被推荐参评国家教学成果奖。

第八个筐,是编剧发展论。申报《中国话剧编剧学理论研究》课题,今年获批国家社科基金艺术学重大项目;开展校地合作,去年获批教育部新文科改革与实践项目。

总之,编剧学是一个随着戏剧概念的历史性变迁而不断拓展的理论群域,我们的所思所行,仅仅是万里长征走了第一步。

关于戏曲创作与编剧学的发展,我概括为一句话:没有戏曲创作,就没有中国编剧学;没有戏曲创作理论与实践的发展,也就难以实现中国编剧学的发展。从这个意义上说,在座各位专家学者,都是编剧学建设的盟友。

最后说说青年学者。

这两天我一直在思考一个问题,新时期以来,数以千计的青年戏曲学者的辛勤劳动,对于中国戏曲理论与实践发展的贡献主要体现在哪些方面?为此,我特地请教了多位专家学者,包括我编剧学团队的几个年轻人,答案当然是多种多样。在这里,我选择朱恒夫教授教导我的三句话,即新时代青年戏曲学者的学术贡献:其一,承担了大量的有关戏曲的课题,取得了丰硕的成果;其二,理论联系实际,为戏曲的传承发展做出了贡献;其三,在所在学校开设戏曲课程,为培养戏曲的观众、戏曲研究的后备力量做出了努力。

我很拥护朱教授的评价。同时我也在想,如果把戏曲研究看作一条历史的河流,那么,我们希望看到一批批优秀的青年学者,能将自己的研究成果化为一个个有分量的沙包,一块块有分量的石头,扔到这条历史的河流中,在一定程度上去改变河的流量、河的流速、河的流向。这就是学术研究的影响力与生命力。

为此,我在这里给青年学者提几点建议。

第一,向前辈学习。我们有一大批优秀的戏曲研究先行者,为国家的戏曲事业发展做出了重大贡献。比如今天在座的长海教授、为民教授、恒夫教授、山林教授、子方教授、华平教授、书磊教授、涤修教授,等等,每个人都是一本值得我们好好学习与研究的大书。比如长海教授,曾经在一个场合,我用三句话来评价他的学术成就。第一句话,叶教授能把死的学问做活;第二句话,叶教授能把活的学问做"死";第三句话,叶教授能把不死不活的学问做得要死要活。比如他的《中国戏曲学史稿》,就是把死的学问做活的一个范例;比如他关于上海舞台30年的总结,就是把活的学问做"死"的一个范例;而把不死不活的学问做得要死要活的案例,实在太多,就不展开了。特别要强调的是,长海教授的主要学术贡献是在40岁以前完成的。而这个年龄,就是青年学者产出成果最丰的年龄。

又比如,我们这次会议的主要组织者朱恒夫教授,他在研究古代戏曲的时候,不慌不忙地绽放出现代智慧的光芒;他在研究现代戏曲的时候,又气定神闲地绽放出古代智慧的光芒;他在研究中国戏曲的时候,恰到好处地绽放出外国智慧的光芒;而他在研究外国戏剧的时候,又游刃有余地绽放出中国智慧的光芒。这四种智慧之光带来的结果是,他的研究,上下左右,一路通吃;古今中外,一统天下。

当然,在座还有很多教授,他们丰厚的学术积淀,独到的研究方法,精妙的研究思路,

富有说服力的研究成果,都值得我们年轻人去学习、去研究。

第二,向实践学习。戏曲研究离不开戏曲创作实践。我曾经在《上戏新剧本》(全50卷)总序中说过这样一段话:在中国学界有一种风气,那就是,搞理论研究的,轻艺术实践;研究外国的,轻研究中国的;研究古代的,轻研究现代的;研究现代的,又轻研究当代的。这种偏见,由来已久。其实,从本质上说,从古到今,艺术实践与科学理论的交互作用一直相依相偎。特别是在今天,科学理论对于艺术实践的依存性和科学理论对于艺术实践的能动性越加明显。从功能上说,如果历史上没有众多艺术家丰富而又生动的艺术实践,如果当时的理论家不做"在场性"表达,你今天的学术研究文献出自哪里?从原理上说,学术研究对象的价值并不等于学术研究的质量。由身处的研究领域来区别学术水平的高下,既不科学也不应该。当然,从事文献考据,涉及古典文献的阅读,对资料的辨伪与考证,需要良好的学术研究素养。但同样,从事当代艺术实践的"现场性"研究,也必须具有完备的学术素养、敏锐的学术嗅觉与学术思想力才能胜任。如果一个学者能做到融会中西、贯通古今,那当然是学界大幸。但倘若能专精于一个方面,做出成果,也值得我们敬重。厚古薄今,厚此薄彼,都应该摒弃。

第三,向同辈学习。每一个青年学者,各有各的优长,各有各的短板。要学会相互尊重,相互学习,相互交流,相互帮助,相互融合,相互补台。只有齐心协力、聚精会神,才能将戏曲研究中的老问题开掘出新意,将戏曲研究中的新问题探究出深意,将戏曲研究中不老不新的问题提炼出诗意。通过一代一代人的努力,把戏曲研究的总体水平不断推向新的高度。

话有些多了,就此打住。

最后,预祝"2022·长三角青年戏曲论坛"取得圆满成功!再次感谢各位领导、各位专家、各位线上线下的年轻学者们的支持与帮助。

谢谢!

编者按： 自20世纪80年代初戏曲衰微之后，文化主管部门和社会各界虽然竭尽全力保护、传承这一民族的传统艺术，取得了一定的成绩，尤其是在《中华人民共和国非物质文化遗产法》（下文称《非遗法》）颁布与实施之后，有效地遏止了戏曲剧种不断消亡的趋势。但是，仍没有从根本上改变戏曲低迷的状况，对于大多数剧种而言，青年观众的数量越来越少，有"天下第一团"之称的濒危剧种超过全部剧种的三分之一，真正能够得到广大观众欢迎并有较高票房收益的新创剧目很少问世。如果没有国家《非遗法》的强力保护，没有国家与地方财政的兜底支持，戏曲的危机会更加严重。那么，到底如何有效地保护、传承、发展戏曲，是摆在戏曲业界、戏曲学界亟须讨论的一个问题。鉴于此，上海师范大学影视传媒学院邀请海内外著名的编剧、演员、导演、理论家举办"怎样做才能使戏曲振兴"的主题笔会，旨在通过中外戏曲专家、戏曲艺术家的讨论甚至争论，为寻找到振兴戏曲的正确途径提供具有启发意义的思路。本书限于篇幅，只选登了廖奔、陈彦、陈涌泉、傅谨四位先生的笔谈，他们的观点能给正处于迷茫状态的戏曲界许多启发。

怎样在21世纪花园里种好戏曲这朵花

廖 奔[*]

20世纪前叶,戏曲面临的困境是如何改良;后叶,面临的困境是如何生存;总的问题都是要适应时代而生长。其前提是戏曲在她800年兴盛史中一直是为时代所需要、为观众所喜爱的,长期处于社会审美主潮之中,但20世纪的革命和对外开放更新了社会生活方式,也更新了民众的审美眼光和观赏口味,更重要的是扩大了其审美眼界和趣味范畴,使之走进世界艺术和现代艺术时代,戏曲因而不再一"花"独大,而需要与世界性的现代艺术相颉颃、相抗衡、相融合。20世纪,戏曲为逃离被边缘化、保持自身的审美影响力、维持自我传承进行了艰苦顽强的努力,更为应对急剧变化的现代生活方式及其所裹卷的时代审美潮流转向、转移做出了可歌可泣的自我改造甚至痛苦牺牲式的奋斗。现在,历史的步履迈入了信息化的5G阶段,21世纪的审美潮流进入后东西方文化融汇时代,戏曲应当如何正确应对这愈加动荡、复杂的局面和环境?

20世纪80年代以来,我参加"戏曲振兴"研讨会无数次,又长期在有关部门从事戏曲工作,尽自己所能采取了许多措施为戏曲生存创造更好的条件,但我个人从来不用"戏曲振兴"这个名词。因为我的长期研究和工作实践证明,戏曲要摆脱时代困境、获得更好生存环境、得到更多的审美关注,绝非依靠短效性的"振兴"所能奏效,反复打强心针是伤害身体肌理的,而要靠深入辩证、标本兼顾、调息养气的长期而广泛的综合治理。

我认为,最重要的是社会要为国宝和传统艺术菁华的戏曲提供适宜的土壤,培植好这朵独特艺术之花,采取辩证施治的综合措施来保障她的盛开。要精心栽种、培植好戏曲队伍,为其在争名逐利和价值观舛错的社会环境里提供更好的生存土壤。这是一个系统工程,要搞好剧种建设的统筹规划,建立有效学习、训练和奖励机制,拓展投资渠道,实现资源整合。政府要引导和鼓励社会力量通过兴办实体、资助项目、赞助活动、提供设施等各种形式参与戏曲建设,为之建立起合理、完善、有效的国家、基金会、社会赞助和市场支撑相结合的融资体系,培植出有机融合的激励机制、评奖机制和市场机制,使之组成稳定戏曲队伍、促进人才成长、保证队伍发展的有效结构。而戏曲本身则要摆正自己在时代天平上的位置,不再无缘追求时代的聚焦效果,在竞艳的世界艺术百花园中努力开好自己这朵花,以保持其独特芳香更加浓郁悠长。在当下环境中,要保证戏曲的延续传承和健康成长,我认为需要做好以下三点。

[*] 廖奔(1953—),中国作协原副主席、中国艺术研究院研究员,专业方向:戏曲历史与理论。

首先，要保护好戏曲的传统根脉，牢守其正统基因，为难测多变的未来保留住这块种子基地和苗圃。首要任务是保有火种，然后再说引火燎原。这就需要戏曲葆有自己的风格传统和剧种特色，立足于自身传承和薪火延续，培根固本维护好自己的血脉，使戏曲的继往不迷失自己的来处，开来有先天的底气，也使当代艺术向传统戏曲撷取营养时，有取之不尽用之不竭的源泉和动力。这就要处理好继承与发展的辩证关系，以继承为主、发展为辅。先要尽量多地继承，例如演员要学好各个剧种的表演精华，剧院要争取能够上演更多的优秀传统剧目。

其次，要做好传统艺术的现代表达，将戏曲的丰富矿藏转化为富有现代意义和审美意蕴的舞台精品，使戏曲成为现代艺术和时尚艺术的一员，赋予其更强的时代生命力，使之形成更大的当代影响力。这包括精心进行现代舞台创造和剧目创新，力图获取更大的观众群和粉丝群，使戏曲演出成为当代娱乐生活里不可或缺的重要一员。同时还要探索和扩宽戏曲的信息转化渠道，进一步提升其辐射力和影响力，提升其传播的灵活性和实效性，使之成为5G网络和3D电影电视载体上的能源，利用跨界传播和高清视频来扩大其传播范围和社会覆盖面。

最后，要驾驭好21世纪东西方文化全面汇融的世界潮流，在维护文化多样性的大旗下，努力开展多渠道多形式多层次的对外交流，把戏曲这一中华文化的代表性艺术样式适时推到世界的中心舞台，使之广泛参与世界戏剧和世界文明之间的对话，增强其在世界上的感召力和影响力，力争在人类未来文化里占据一席之地并发挥长久影响力。

地方戏当深深植根于民间沃土

陈 彦[*]

我个人看过一些莆仙戏,也知道鲤声剧团,看了鲤声剧团的一些演出后,我就觉得对中国尤其是市县一级剧团的发展有很重要的启示作用。因为我对西北的一些县级剧团还是有所了解的,近几年,由于工作原因,对其他一些县级剧团的发展也有肤浅认识,我觉得解剖一个成功的县剧团成长史,对于指导我们国家整个戏剧事业,尤其是地方戏曲剧种发展的意义特别重大。

第一,仙游县鲤声剧团是一个从民间沃土中生长起来的优秀剧团。为什么这样讲呢?我也看了一些资料包括介绍,还看过他们一些戏。首先它是起步于民间的班社,我看资料介绍是12个老艺人打天下,这个基础就是从民间来的。还有一个深厚的民间基础,就是20世纪50年代从全县民间90多个旧戏班子里,收购了分散在民间的传统戏4 800本,重抄演出古本是1 268本,从而改编整理出了很多优秀作品。其中有个《一文钱》,我知道陕西一些地方剧团都演出过。不能不说仙游县剧团民间文化根基是深厚的。我觉得对于地方剧种,民间文化的深厚程度决定了它的生命高度。这点,不管解剖哪个剧团,可能都是一个重要话题,是历史和人民催生了这样优秀的、全国罕见的县级剧团。这是我的一个感知。

第二,这是一个扎根深厚、知己知彼,不摇头晃脑,不做墙头草,一门心思锤炼、优化自己生命风格的优秀剧团。剧团是一个热闹场所,社会也是丰富多彩、风云变幻的,剧团的丰富多彩是社会的一个窗口。县剧团很难有长久办下去的,多数都是办一办,停一停,一个根本原因是它们左顾右盼、摇头晃脑,尤其是爱做墙头草,这个是比较可怕的。当然生存危机是一个方面,我们应该充分理解县剧团的生存困境,但太过趋利、拼命追赶风潮,也是很多县剧团办不下去的原因。好换马甲,动不动就换了,反复洗牌,最终一无所获,一会儿唱戏,一会儿搞歌舞,一会儿转向轻音乐,很多剧团就这样折腾完了。这个墙头草还表现在其他方面,总之把很多剧团折腾得够呛。尤其在剧目创作上的急功近利,好大喜功,把好多好好的剧团给折磨死了。我们要研究一些民间班社,为什么那么重视它的"看家戏",为什么那么重视它独有的角儿? 是因为那些就是一个剧团不可替代的生命面貌和守望积累,我觉得那非常重要——就是要有自己的"拿手好戏"。做墙头草、瞻前顾后、摇头晃脑,尤其是不能知己知彼地守望一方水土,包括民风、民俗、民情、独特的山川物理风貌

[*] 陈彦(1963—),中国作协驻会副主席与党组书记,专业方向:编剧。

等,一般是会失去自己生命风格,最后变成"四不像"的。法律的制定都要讲究与山川物理、风土人情结合起来,不结合起来法律都执行不下去,何况艺术。纵观仙游县鲤声剧团70年的生命历程,淡定自持的生命态度还是很关键的,我也看到,尽管它中途停滞和中断,但总体是坚持下来了。

第三,我感觉这是一个具有鲜明创造意识和个性魅力的优秀剧团。仅有继承是不够的,能够在继承的基础上探寻一个剧种的生命演进规律,尤其是这个剧种与当地老百姓的精神需求相一致的具有生命活性的那个规律才是最可宝贵的。创造性转化和创新性发展都有一个基础,地方戏的基础,在我看来,就是民间立场。一定要坚守住民间立场,坚守住它的基础、基点、来路,要不然你怎么搞?最后都会把自己的生命断送掉,拼着命地花钱,其实是在加速朝同质化的路上飞奔、兼并,跑得越快,你这个剧团没得越早。

鲤声剧团几十年如一日,我觉得就在干着"坚守"这一件事。他们在20世纪50年代就成立了以陈仁鉴先生为代表的创作组,直到今天还有郑怀兴老师这样的创作大家在支撑着这个剧团的活力,这是剧团巨大的幸运,既坚守传统又创新创造。创新创造首先从根系上就是剧本的创作创造,县剧团一般很少养编剧。在20世纪70年代初,我印象中很多县级剧团是有专业编剧的,现在基本都没有了。没有专业编剧的话,让很多县剧团确实面临巨大的危机,不仅仅是经济方面的危机,更重要的是创造方面的危机。盲目地跟风,多数是让我们在不断地向着时尚靠近,很自然地就把民间文化滋养的脐带割断了。摇头晃脑、唯恐自己"落伍"了,跟风跟几年,就把一些剧团跟偏了,甚至不存在了。而仙游县鲤声剧团有非常独特的经验值得我们总结,就是有懂创造创作的人在稳着它的基本盘。创作不是我们现在所说的这种创作——到全国各地到处找名家,对本剧种和地方的风土人情一无所知,然后编一些脱离地气,尤其是地方语言特色、生活方式的"大路戏",再在灯光、布景、舞台呈现上做一些让人看着非常华丽炫目的呈现,最终一些剧种就在"成功"的道路上日趋"暗淡"了。

我觉得确实要注重对本剧种、本土文化非常熟悉的、深深植根于这块土地的剧作家的发现和培养。作家要写熟悉的生活,这是一个基本规律。剧作家首先要了解当地老百姓生活的状态,任何剧作家都要过这一关。其次,确实要了解剧种、读懂剧种,不仅要读懂剧种,而且应该是这个剧种的行家里手,不然很难创作出好剧本来。当然,任何事物也都不排除例外性。我们都在讲创作的重要,为什么有些剧团不创作还好,演一些压箱底的戏挺给力,一创作就负债累累,甚至难以为继。前边的丢了,后边的不知道怎么搞了,用一个小品的一句话说,就是"跑偏了",远离了人民大众的需求。好多戏从一开始就准备吓人一跳,想惊世骇俗,一鸣惊人,一拳头砸出鼻血来,而结果常常是差之毫厘,谬以千里,根本原因是你没有考虑这个剧种所能覆盖的受众群体的实际需求。在地方都不讨好,也未必能声名远扬。

我一直在想,像莎士比亚这样的剧作家,如果他一开始就想震惊世界,他就不可能是莎士比亚。莎士比亚的伟大恰恰在他懂得受众群体的需要,他能根据所在剧场观众的熟悉程度,不断调整自己的创作方位,在适应中拉升,在拉升中适应,并且能够根据观众的口

味,不断调节着悲剧、喜剧的要素,最终以其极大的丰富性、趣味性、多样性、创造性、创新性,完成了他的世界性。我们中国也有很多这样伟大的剧作家的成功范例,就是为观众写戏。我是说,开始不要想得太多,而是每写一句词、一句唱腔,都要想着观众的反应。心中要有观众。当然,作为剧作家,我们是应该有审美理想的,不完全是水之趋下。总之,不论你想得再多,地方剧种如果脱离了本土实际,脱离了我可能在当地演出而当地观众都不太接受的实际,想获得一种跨界、破圈的成功,多数会是无功而返的。陈仁鉴先生创作的《团圆之后》,这个戏我看过两次,福建芳华越剧院演员陈丽宇获得中国戏剧梅花奖就是靠这个戏。这真是中国戏剧的"大"悲剧,在世界大悲剧里面,我觉得也毫不逊色。这个作品是来自民间原来已有的一个抄本故事,然后经过他的深入加工提炼,最后成就了这么一个堪称伟大的作品。

还有《春草闯堂》这个戏,它给我们最大的启示,首先是剧作家盯住了本土,死死地盯住了民间,然后才有了这个戏诗性的远方。这是写宰相府里小姐的故事,但是剧作家视角始终聚焦在一个丫鬟身上,从这个视角切入进去,然后把一个故事讲得如此民间,如此耐看,如此耐人寻味,这个非常了不起。我觉得这个作品给我们的创作启示是多重的,尤其是县一级剧团到底应该怎么创作,我们应该很好地剖析一下《春草闯堂》,这会给很多基层剧团以创作经验。现在连国家京剧院都在演这个剧,大剧团在演,小剧团在演,几乎各个剧种都移植,这才叫获得巨大成功,这才叫轰动全国,并且还在持续轰动着。我们回头剖析一下这个戏,它完全是民间视角。把一个帝王将相的戏,用民间视角来展示,取得了独特的效果。它是符合戏曲生成规律的,将一切都民间化,戏曲故事就是这样讲的,老百姓就是这样"一壶浊酒喜相逢,古今多少事,都付笑谈中"的。把一个戏写得这么生动好看,这么像"戏",我想只要中国戏曲不亡,这个戏就能红火到几时。它堪称中国喜剧的典范之作。陈仁鉴先生为中国喜剧、悲剧创作了典范性作品,这两部作品都值得剧作家和更多的理论家去深入研究思考:我们戏曲到底应该怎么朝前走。

仙游县鲤声剧团一下子出了这么两个戏,接下来再到郑怀兴先生的《新亭泪》《晋宫寒月》《鸭子丑小传》等,都充分说明了以剧种根系进行深挖与创造,才能光大它的生命力的戏曲创作的铁律。陈仁鉴先生我没有见过,非常遗憾!作为一个创作晚辈,没有见过这么一个大家,是我人生巨大的缺憾,但他的《团圆之后》和《春草闯堂》给我们的启示太多了。像陈仁鉴先生的一些作品,尤其是这样两个重要的戏,竟然是由仙游县这么一个县级剧团首演的,我觉得这是鲤声剧团的巨大幸运,如果后世还有立庙的习惯,我觉得是可以给陈仁鉴先生立个庙的!立庙不是迷信,立庙是对做出了贡献的先贤永久缅怀致敬,类似于先贤祠。总之,我们从戏曲创作推而至整个中华民族的发展和创造,都觉得这个小剧团贡献太大了,陈仁鉴先生贡献太大了。

鲤声剧团出了陈仁鉴这样一个人已经是梨园奇迹,但它还出了一个杰出代表人物郑怀兴。郑怀兴老师我是认识他的,他不一定认识我,我在好多场合见了都主动上去打招呼,他不一定记得,但我是深深记着他的。因为看了他很多作品,我先后看过他写的《新泪亭》《晋宫寒月》《鸭子丑小传》《上官婉儿》《王昭君》《傅山进京》等。《傅山进京》我看过三

次。关于他的编剧特征,我个人的感觉是:视角新颖,剪裁匠心;开掘刁钻,难觅路径;不枝不蔓,筋骨瘦硬;嬉笑怒骂,率性天成。他的作品是非常了不起的,我坚信后世将会给郑怀兴先生比现在更高的评价,他的作品必将传世!因为他的作品具有穿透历史、穿透时代的独到创造力道。他写的历史剧、传统剧都充满了现代性,也可以说是时代感。相信这些戏都会走得很远很远。

因为我的孤陋寡闻,而不能把为仙游鲤声剧团写过戏的方家一一罗列出来,但我不得不提一下为莆仙戏写戏的周长赋先生,我看过他的《秋风辞》和《踏伞行》,这两个戏都堪称精品,观者无不由衷赞叹,"由衷"二字现在十分难得。相信也一定会传至后世的。我就想,这一块土地为什么孕育出了这么多攀上高峰的剧作家,除了敬仰、震撼,我想更重要的是要研究、发扬、光大。小剧种是能站稳脚跟、独行特立、曲项向天的。

今天我们一直在呼唤新的创作,希望有更多人民群众喜闻乐见的优秀作品出现。我想仙游县鲤声剧团围绕着莆仙戏来写作的这一批剧作家,已经给我们树立了以人民为中心的创作导向典范。除了我提到的这三位大剧作家,还有其他非常重要的莆仙戏剧作家,都值得我们去深入关注研究。戏曲发展到今天,怎么让它走得更稳健,不要将这个血脉中断了,尤其是如何创造性转换、创新性发展,鲤声剧团70年的躬耕实践,为我们提供了宝贵经验,我们应该深深感谢他们!

最后,我在想中国能出一个仙游县鲤声剧团,地方党和政府一定给了很大的支持帮助。支持这样的剧团确实太值得了,多给他们拨点钱,让他们安心从事这项事业,无后顾之忧地念兹在兹。相信他们不会糟蹋这些钱的,让这些艺术家体面尊严地为国家和民族多出戏、出好戏吧!他们的品牌就是国家的戏曲品牌、民族的戏曲品牌。祝贺他们生生不息的70岁生日,谢谢大家!

振兴戏曲之"五化"

陈涌泉*

振兴戏曲既不能空谈,也不能盲动,要在守正的基础上,不断推进实践创新、理论创新,找准正确发展路径。下面结合自己多年从事戏曲工作的体会,谈谈振兴戏曲之"五化",即:传统戏曲现代化、民族戏曲世界化、戏曲观众青年化、戏曲传播全媒化、戏剧生态平衡化,抛砖引玉,以唤起更多有识之士共同关注中华文化的瑰宝——戏曲的传承、发展与振兴。

传统戏曲现代化。现代化是戏曲发展的永恒课题,永远在路上。这是时代赋予的使命,也是戏曲自身发展的必然要求。戏曲要在当代获得良好发展,必须与时俱进,在戏曲本体、戏曲管理、戏曲传播诸方面提质升级,实现现代化。就戏曲本体而言,戏曲现代化本质上就是戏曲艺术的守正创新,是在遵循戏曲美学精神和艺术规律基础上,通过融入时代精神、现代理念和当代科技,实现戏曲艺术的创造性转换、创新性发展,与时代发展相适应,与现代社会相协调,与观众审美相契合,与人类情感相融通,使戏曲永远保持独特性、体现时代性、拥有现代性、始终处于先进文化之列。但要注意的是,不能借现代、创新之名,搞光怪陆离、荒腔走板的东西。

民族戏曲世界化。全球化的背景下,民族戏曲自觉主动走向世界,占领国际舞台,是新时代戏曲发展的内在逻辑。戏曲是最具民族性的艺术,具有鲜明的辨识度,是完全可以代表中国文化走向世界的。民族戏曲应以高度的文化自信,在国际舞台上讲好中国故事、传播好中国声音,展现博大精深的戏曲艺术形象,确立鲜明的中国气派、中国风范,同时在与人类一切优秀文明的交流互鉴中,得到检验与提升、丰富与发展。正如当年从田间地头走向都市带来了地方戏质的飞跃,从国内走向国际,同样会给戏曲发展打开新的天地。但切记,不能为了迎合外国观众而削足适履、降格以求。戏曲走出去不仅要输出形式,更要输出内容,输出中国文化中蕴含的人类共同价值。

戏曲观众青年化。长期以来,观众老化是困扰戏曲发展的主要原因之一。戏曲健康发展的关键是要争取越来越多的青年观众,逐步改变戏曲观众结构,实现戏曲观众青年化。戏曲界要善于运用现代传媒吸引青少年观众。全社会要高度重视戏曲进校园活动,不要把该活动看成一项"任务",敷衍潦草,怎么省事儿怎么来,只演折子戏甚至清唱。参演院团要上升到关乎戏曲前途命运的高度,学校要上升到立德树人、促进学生全面发展的

* 陈涌泉(1965—),中国戏剧家协会分党组书记、驻会副主席,专业方向:戏曲编剧。

高度认真开展这项活动，尽可能演大戏，让学生能够认识戏曲全貌，充分感受戏曲魅力，进而爱上戏曲，成为戏迷，甚至成为未来的戏曲从业者。有了源源不断的青年观众和青年人才，戏曲就有了青春活力，有了发展的强大后劲。

戏曲传播全媒化。全媒体时代，VR、AR、5G技术的运用和各种直播平台的普及，对戏曲等传统剧场艺术产生了较大冲击。但挑战与机遇同在，全媒体时代也为戏曲发展、特别是为戏曲传播提供了新机遇。戏曲界应当乘势而上，在遵守著作权法的前提下，主动拥抱全媒体，实现戏曲传播的全媒化，全程介入剧目创作演出过程，增强各个环节的互动性，调动观众参与的积极性。随着自媒体的发展，受众也是传播者，每个人都是宣传员。获得受众认可的好作品、好演员，借助全媒体的推动，宣传效应可以实现呈几何级数的增长，从而带动更多观众、特别是青年观众走进实体剧场。

戏剧生态平衡化。戏曲事业是一项系统工程，涉及组织领导、院团管理、人才培养、创作演出、传播推广、理论评论等多个方面，它们之间相互联系、相互依存，共同构成了戏剧生态。戏剧生态健康，戏曲事业就能良性发展；戏剧生态出现问题，任何一个环节都难以独善其身。要压实戏曲发展责任，坚持问题导向，运用系统思维、前瞻性思考、全局性谋划、整体性推进，致力于构建平衡的戏剧生态。繁荣戏曲事业关键在人，培养造就大批德艺双馨的人才，是戏曲事业发展的长远大计，要建立一支编、导、音、美、演门类齐全的创作表演人才队伍和现代管理人才队伍。要构建科学精准、公平公正的戏曲评价体系，否则将导致"劣币驱逐良币"，挫伤创作积极性，对戏曲事业造成伤害。

戏曲振兴要走出政策误区

傅 谨[*]

20世纪80年代以来,"戏曲振兴"逐渐进入国家政策的视野范围,从中央到地方,各级政府为振兴戏曲,制定、颁布了数不胜数的政策性文件,推行了许多前所未有的重大措施,全国每年用于戏曲的资金超过百亿元,加上其他各类资源,手段不可谓不多,力度不可谓不大,然而戏曲仍未真正走出低谷。反思戏曲行业40多年来"振而不兴"的原因,我们振兴戏曲的路径和方向或有偏差,所以才导致南辕北辙的结果?

数十年来,各级政府下大力气鼓励新剧目创作,误以为只要有不断推出的创新剧目,就可以带动演出市场走出萎靡局面,这是戏曲领域政策指向的关键性误判。戏曲政策亟须走出"以创作为中心"的误区,真正向"以演出为中心"转向。

戏曲是舞台表演艺术,它与文学、美术、影视等艺术类型根本性的不同就在于文学、美术、影视作品创作完成后,传播的责任就移交给非艺术部门来完成,基本上无须艺术创作人员承担责任,在这些领域,新作品创作当然是最为重要的。然而包括戏曲在内的所有舞台艺术门类,新作品从文本创作到排练合成,还只是一个开端,这些貌似完成了的作品更像是工业设计中的小样,只给艺术表达提供了可供效仿的模板。戏曲要成为真正意义上的艺术品,还需要由这一艺术部门最主要的参与者——演员在实际的演出中呈现,通过观众的欣赏和接受,实现所有思想的、情感的和艺术的目标。更不用说,所有新剧目都需要在演出过程中不断打磨完善,编导演员也需要通过演出与观众建立审美的默契,因而,戏曲乃至所有舞台艺术门类,其演出与文学作品的出版、美术作品的展览和影视作品的播放有着截然不同的价值和意义,演出才是这些艺术最具艺术意味的活动。这就是应将戏曲政策转向"以演出为中心"的原因之所在,遗憾的是,多年来实施的"以创作为中心"的戏曲政策,并没有真正深刻地理解不同艺术门类的不同规律,实施不同的管理模式。任何一门艺术的发展都离不开创新推动,总是需要不断涌现的新作品以吸引与刺激欣赏者的热情,但是繁荣的演出市场自然会呼唤与催生新剧目创作,而且它所催生的新剧目,更有可能符合观众需求;反过来看,目前戏曲行业每年创作的数以千计的新剧目,正因其是离开市场关门创作的,所以只能换取少数行内专家的廉价褒扬,它们和市场、和观众基本上毫无关联。戏曲界大量新剧目"编得快、演得快、丢得快"的"狗熊掰棒子"现象,就是这一现象的典型表达,说明多年来戏曲政策对创作和演出关注的失衡,对新剧目创作的片面鼓励,尤

[*] 傅谨(1955—),中央戏剧学院讲座教授、中国文艺评论家协会副主席,专业方向:戏曲历史与理论。

其是越来越放松对新剧目创作完成后的演出要求,对戏曲生存发展已经产生了明显的负面效应。

戏曲行业既然一边倒地鼓励新剧目创作,必然忽视传统剧目经常性的演出。而传统经典的演出越来越稀见,不仅拉远了观众和戏曲的情感距离,还成为戏曲表演整体水平下降的主要原因之一。戏曲有悠久历史和丰富的剧目积累,经典千古流传,靠的是一代又一代表演者的精湛演绎,当我们说戏曲是中华民族的瑰宝时,如此坚定的文化自信的支撑就是戏曲各剧种大量的传统经典及其高水平的当代演绎。传统艺术是累积型的,在任何时代,传统经典的高水平演绎都是这门艺术最高水准的代表与象征,传统经典的持续演出,既锻炼演员也培养观众,而将传统经典的表演水平提升到新的高度,是这门艺术发展的最重要的指标。在舞台表演艺术领域,创新不只是指创作新作品,还包括对传统保留剧目的表演形式的创新和表演水平的提升。戏曲观众既重"戏",也重"演",这是戏曲发展的规律,其实也是包括戏曲在内的各类舞台艺术的共通规律。正因为此,戏曲各剧种的传统经典至今仍是观众最为优先的欣赏选择,青年观众也不例外。戏曲领域实施"以演出为中心"的政策导向,自然会吸引传统回归,就有可能实现戏曲文化传承的良性机制的形成,努力保持且提升传统艺术的文化高度。

客观地说,近年来国家对戏曲行业的支持力度是前所未有的,表现了对民族传统文化的高度重视。但是对戏曲政策性的扶持措施主要是保障型的,而不是激励式的。每年通过各种途径给予剧团新作品创作经费,就是典型的保障型措施。近年,国营戏曲剧团生存方式渐趋畸形,其主要收入并非源于演出,而是从各级政府争取到的创作经费。剧团为获得经费必须创作新剧目,有趣的是,新剧目创作完成就可以轻易通过验收,既然已经结项,剧团就不必继续上演这些新剧目,更有利可图的是接着申请下一笔新剧目创作经费的支持。随着国家治理尤其是财政拨款与监督机制规范化,政府给予戏曲院团的新剧目创作经费不能用于提高演职人员收入,因此尽管各级政府对戏曲支持力度很大,绝大多数地区的戏曲院团仍属收入偏低的国营单位。这是保障型而非激励型政策的典型特征,新剧目创作并不能改善戏曲演职人员的待遇,且只有极少数人可获得各类荣誉略作补偿,这既是戏曲这个行业难以振兴的关键性指标,也是其结果。正如在经济领域,市场具有最好的价格发现功能,而只有在繁荣的演出市场中,戏曲及优秀人才的价值才有可能被发现与发掘,戏曲从业人员才有可能在整体上获得与其付出相应的收益,这是戏曲人重建文化自信最好的、甚至可能是唯一的途径。在这个意义上,从"以创作为中心"向"以演出为中心"的政策转向,才是戏曲振兴的路径。

中国式现代化是在中华民族优秀传统基础上的现代化,因此如何振兴以戏曲为代表的传统艺术,恰是中国式现代化的题中应有之义。振兴戏曲必须走出戏曲领域的政策误区,它当然需要观念转变,戏曲行业从"以创作为中心"转向"以演出为中心"不会一蹴而就。但只要我们把握演住这个戏曲振兴的中心环节,就有可能重建戏曲界健康的行业生态,改变戏曲院团生存方式,激发戏曲行业从业人员的积极性,从而迎来戏曲振兴的契机。

当代戏曲探索

论"十七年"时期秦香莲故事戏曲剧目的"人民性"

王晶晶*

摘 要：秦香莲故事的戏曲剧目在新中国成立之后的"十七年"中，被多个剧种改编。在"戏改"方针的指引下，剧作的人民性不断地被强化，其人物形象的塑造、故事情节的构建、唱词声腔的编创，都和之前同题材的剧目大不一样。其方法主要有三种：一是让陈世美从良知未泯的"负心汉"蜕化成顽固地站在"人民"对立面的敌人；二是由陈、秦重新结合改为陈世美被铡；三是让秦香莲"亲斩其夫"代替"包铡世美"。因人民大众极其喜爱秦香莲故事的戏曲剧目，今日和之后的戏曲舞台上还会不断地上演，所以，此剧目的改编也不会停止，而"十七年"时期的改编经验，能给今人很多启发。

关键词：《秦香莲》；时代性；人民性；改编；经验

在传统戏曲中，表现家庭伦理故事的剧目占了很大的比重。"总的看来，戏文中反映婚姻问题的特别多，约在三分之一以上。其中可分为两大类：一类是争取婚姻自由，一类是婚变。"[①]《秦香莲》就是后者的代表。此剧原名《赛琵琶》，宋代就有其相关题材的盲人鼓词[②]，南戏中的《赵贞女蔡二郎》讲的即是得官后负心婚变的故事。徐渭《南词叙录·宋元旧篇》中曾著录此剧："即旧伯喈弃亲背妇，为暴雷震死，里俗妄作也。实为戏文之首"[③]，可见其影响力之大。

北宋统一后实行文治政策，科举成为文人取仕做官的主要途径，甚至一度发展成朝廷用人，别无他路，只有科举的地步，使得出身于底层的平民百姓有机会跻身于统治阶级，而原是上流社会的人则希望通过"榜中择婿"的方式来扩充家族的势力。不少寒门知识分子在道义与权力的摇摆中选择了后者，因此在宋元南戏中许多剧目的主题都是谴责发迹后背信弃义的负心汉。除《赵贞女蔡二郎》外，还有《王魁负桂英》《张协状元》《陈叔文三负心》等。此类剧目无疑是对统治阶级卑劣品质的批判，因而遭到了统治者的压制，一些文

* 王晶晶(1995—)，上海师范大学人文学院博士生，专业：中国古代文学，方向：戏曲历史与理论。

【基金项目】本文为国家社会科学基金项目"新中国初期的'戏改'与主流意识形态建构研究(1949—1965)"(批准号19BDJ031)阶段性成果。

① 钱南扬：《戏文概论》，上海古籍出版社1981年版，第124页。
② 赵景深编选：《鼓词选》，古典文学出版社1957年版，第52—59页。
③ 徐渭：《南词叙录·宋元旧篇》，中国戏曲研究院编：《中国古典戏曲论著集成》(三)，中国戏剧出版社1959年版，第250页。

人也为封建士子的行为辩护。"在早期的南戏中,有许多是描写书生负心的婚变戏……可是,到了明代,这些婚变戏几乎都被明人翻改成夫妇大团圆的喜剧。"①最早进行翻改的是高则诚,他在翻改南戏《琵琶记》时改变了原剧的内容情节,将原有的主题思想变成了"极富极贵牛丞相,施仁施义张广才,有贞有烈赵贞女,全忠全孝蔡伯喈"②。这部被誉为南戏之祖的《琵琶记》虽然取得了一定的成就,从叙写故事到刻画人物形象都具有极高的艺术性,尤其是"糟糠自餍""代尝汤药""祝发买葬""乞丐寻夫"等关目均感人肺腑,时至今日仍然有许多剧种上演,但是,民众观看此剧后,对因高攀权贵之家而抛弃妻儿之人的愤恨之情却并不因此而减弱。随着社会的发展和自我意识的觉醒,越来越多的人希望"依照自己的愿望给这些人以应受的惩罚"③。"人民不满朱元璋吹捧的宣扬全忠全孝的《琵琶记》,反其道而行之,创编演出了《赛琵琶》(清初改名《香联串》)"④。"赛琵琶"之名即表明了民众褒扬的态度,认为此剧赛过《琵琶记》。

《赛琵琶》原剧本已佚,作者亦不可考,最早提及该剧目的是清代唐英的《中秋夜即事·竹枝词》其四,云:"丰盈气象兆千家,人有精神月有华。姊姊姑姑浑见惯,开场引子《赛琵琶》。"⑤而有关这部剧目的主要内容则始见于《花部农谭》。将《赛琵琶》与《琵琶记》相比,前半部的情节大同小异,后半部写秦香莲携子进京寻夫,陈世美拒绝相认并派韩琪去杀害妻儿,秦香莲逃至三官堂,被逼自缢,后得三官神传授武艺,在边疆立功后回朝得官,亲自审讯陈世美,历数其罪,最后以陈世美悔过、夫妻二人团圆为结局。从《赛琵琶》的情节可以看出,编者对原本《琵琶记》中的蔡伯喈的人物设定并不满意,认为负心汉理应受到惩罚,于是借助神灵的力量使秦香莲做官后通过审问其夫以达到"雪恨"之目的。虽然依旧残留着旧社会的封建思想,也未打破大团圆结局的窠臼,但陈世美故事所具有的典型性已经足以涵盖书生发迹负心的社会问题,而且辅以《琵琶记》《焚香记》《荆钗记》等正面劝世作品,其劝惩意义已全,所以此后没有更多类似的故事出现……陈世美从此成为负心汉的代名词。⑥ 至此,《赛琵琶》可以说是负心题材作品的集大成者。

20世纪40年代,陕西的秦腔艺人又把《赛琵琶》改编为《铡美案》,将夫妻相认的团圆结局改为包公秉公执法铡了驸马陈世美⑦,这就是目前最为通行的《秦香莲》演出本。与清代的《赛琵琶》相比,二者有三点较为明显的差异:一是删掉了神化情节,以"杀庙"取代"三官堂",由神仙转为普通人韩琪来推进剧情的发展;二是添加了包拯这一人物形象,以

① 俞为民:《宋元的婚变戏与明代的翻案戏》,山西师范大学戏曲文物研究所编:《中华戏曲》第2辑,山西人民出版社1986年版,第57—61页。
② 张庚、郭汉城主编:《中国戏曲通史》,中国戏剧出版社1992年版,第284页。
③ 吴小如:《〈秦香莲〉故事是怎样发展起来的》,吴小如:《吴小如戏曲文录》,北京大学出版社1995年版,第160—161页。
④ 焦文彬等著:《秦腔史稿》,陕西人民出版社1987年版,第35、36页。
⑤ (清)唐英著,张发颖、刁云展整理:《唐英集》,辽沈书社1991年版,第303页。
⑥ 黄仕忠:《婚变、道德与文学——负心婚变母题研究》,人民文学出版社2000年版,第194页。
⑦ 参见郭汉城:《戏曲剧目论集》,上海文艺出版社1981年版,第227页。

弱化神灵的作用,让人来解决矛盾;三是用铡死陈世美来替代夫妻团圆的结局,增强了秦香莲的斗争精神。总之,《铡美案》成功地剔除了许多落后的旧思想,添加了关键人物,改变了结局,此举大得人心,各地疯传,竟成一时之盛。① 这样一来,秦香莲更成为民间不屈不挠的女子的代表,陈世美则变成了忘恩负义之人的典型。

新中国成立后,立即对戏曲进行改造,具体地说,就是"改戏、改人、改制",而"改戏"就是对旧有的剧目进行甄别、整理与改编。像《铡美案》这样的为广大民众喜爱的剧目,自然列在整理、改编的范围之内。1955 年 6 月,文化部举办第一届戏曲演员讲习会,张庚作了题为《〈秦香莲〉的人民性》的报告,他在报告开头就讲道:

> 《秦香莲》是大家很熟悉的一个戏,也是人民群众非常喜爱的一个戏。这个戏在我们传统戏曲中人民性很强,战斗性也很强。当然,一般有人民性的剧本都是有战斗性的……但是,有人民性的剧本战斗性也有强弱的区别,有的战斗性强些,有的战斗性弱些。《六月雪》这个戏是有人民性的,因为昏庸糊涂、贪赃卖法的官吏杀害好人,人民就写了这个戏为被害者喊冤。元曲里面叫《感天动地窦娥冤》……但是窦娥到底被杀死了,并且这个人物也写得比较善良,反抗性较小,她喊出了自己的冤枉,然而没有与统治者进行更积极的斗争,这个戏的战斗性因此比较弱一些。《秦香莲》就不同,写一个封建时代的妇女,敢于赤手空拳地与整个统治阶级斗争,甚至与皇姑、皇太后面对面地讲理。斗争很困难,人家威胁她,赶得她无路可走,要杀她;但是她没有害怕,没有动摇,并且把斗争坚持到底,坚持到胜利。这个戏的战斗性因此特别强。我们研究这个剧本,主要目的是认识它的人民性之所在,通过这些来看我们勤劳勇敢的祖先,他们如何用戏曲这个武器与统治阶级进行斗争。②

在"戏改"方针的指导下,这场原是痛斥负心汉的婚变戏被提升到了阶级斗争的高度上。其中最为关键性的转变是陈世美的罪行已经不止抛妻弃子及杀人未遂,而是完全站在人民大众的对立面,成为被压迫阶级的敌人了。于是,这场婚变的本质就直接上升为"人民的意识与反人民的意识的冲突"③。

一直以来,人们内心对善恶的区分以及对惩恶扬善的渴望,无形中决定着每部戏的主题思想,影响着剧情的走向。与此同时,戏剧要求人物具有鲜明的品性,故事情节要一波三折、波谲云诡,通俗地讲,就是使好人更善,坏人更恶,双方的对抗尽可能强的激烈等。在戏改运动中被整理、改编的剧目,大都具有了这样的特性,《秦香莲》也是如此。这里不讨论这些问题,仅论述"十七年"时期《秦香莲》的改编是如何强化其"人民性"的。

① 中国戏曲志编辑委员会、《中国戏曲志·陕西卷》编辑委员会编:《中国戏曲志·陕西卷》,中国 ISBN 中心 1995 年版,第 178 页。
② 张庚:《张庚戏剧论文集(1949—1958)》,中国社会科学出版社 1981 年版,第 131—132 页。
③ 光未然:《滇剧〈闯宫〉中的人物描写》,《剧本》1953 年第 4 期。

一、从良知未泯的"负心汉"到顽固地与"人民"为敌

优秀的剧目一定具有性格鲜明的人物形象,陈世美就是性格突出的坏人形象。他在剧中无疑是集忘恩负义的小人与杀害妻儿的恶人为一体的反面角色,但这样一个十恶不赦之人并不是从一开始就坏透顶的。清人焦循在其《花部农谭》中盛赞《赛琵琶》的艺术性时就指出了陈世美形象的特色:"观此剧者,须于其极可恶处,看他原有悔心。名优演此,不难摹其薄情,全在摹其追悔。当面垢王相,昏夜谋杀子女,未尝不自恨失足。计无可出,一时之错,遂为终身之咎,真是古寺晨钟,发人深省。"①以常理常情来论,一个寒门弟子苦读诗书,不可能不懂得礼义廉耻,在告别家人进京赶考前也必定有渴望高中后回馈家人的真心,那么,他是怎么会蜕化变质的呢?剧情告诉我们,是状元及第又被招为驸马后,在如何得到垂手可取的荣华富贵与权力和有可能被统治阶级抛弃、重新回到底层社会的抉择中,才做了负心汉。

"义""利"在剧中看似截然对立,但当一个人真正面临取舍时却复杂得多。陈世美中状元后面临着两种选择:一条路是拒绝被招为驸马,与他的妻子儿女团聚,这样就不能得到显赫的地位与泼天的富贵,也意味着日后将难以飞黄腾达。另一条路是答应被招为驸马,成为皇亲国戚,这样他就必须遗弃家中的妻子,以至不顾父母。陈世美一定知道抛弃糟糠之妻、别娶公主是失德的行为,但又向往着富贵的生活,尚存的良知与对权力的渴望不断地在其内心反复拉锯,其心中的冲突在第二场戏《打御街》(河北梆子《秦香莲》本)②中有最明显的表现:当秦香莲向陈世美哭诉因家乡连遭荒旱、寸草不生、二老双双被饿死时,陈世美黯然神伤;又当听说妻子埋葬公婆后带着儿女沿路乞讨而来,他竟难忍心中的悲痛,表现出了对结发妻子的感激之情;而当见到一双亲生儿女那哀求的目光时,陈世美脱口而出:"罢了,我的亲……(欲抱儿女,转念)",但这仅是一瞬间的念头,他马上想到了既得的利益、未来的前途以及怕触怒公主及皇室所遭受的后果,"哎呀,认不得!(急推儿女扑地)",便在御街上残忍地将他们赶走。踢倒秦香莲后,他唱道:"羞羞愧愧转回去","羞羞愧愧"说明他并没有到了是非颠倒、善恶不分的程度,他知道他的所作所为是丧良心的。可见,此时陈世美的内心也是矛盾的,甚至是痛苦的,他是在自我的道义谴责与畏惧法律制裁的反复抉择间一步步走向极端,乃至最后泯灭了他仅存的良知。

不难看出,新中国成立之前的许多秦香莲故事的剧目都以"义"与"利"的对立关系来构建陈世美形象。陈世美在考中状元之后,面临着两难的选择:若说明家有结发之妻的真相,做不了驸马,那便只能像一般士子那样,凭功绩,找机会,一步步提升,或许时乖命蹇,一辈子也做不了大官;若是抛妻撇子,做了公主的丈夫,成了皇亲国戚,则能一步登天,富贵荣华,无须自求就会滚滚而来。巨大的诱惑,让他选择了后者,做了一个忘恩负义之

① (清)焦循:《花部农谭》,中国戏曲研究院编:《中国古典戏曲论著集成》(八),中国戏剧出版社1959年版,第231页。

② 华粹深:河北梆子《秦香莲》,《剧本》1954年第9期。

人。这在立意上没有什么可以诟病的地方,但在批判的对象上,就局限在陈世美个人卑劣的品质上,而不涉及整个统治阶级,正如张庚所说:"这在一定程度上就会引导观众认为是封建统治阶级的荣华富贵以及剥削阶级的权力对他的引诱,才使他忘了本,背叛了人民,所以坚决不认,以致发展到最后的杀妻灭子。"①

然而,新中国成立之后,戏曲界对这一关目作了较大的改动,不但批判陈世美,还把矛头直接指向最高统治者。其理由是,如果不是皇家以名利诱惑陈世美,陈世美未必抛妻撇子;如果不是皇家在明知道陈世美已有妻室的情况下,出于要完全霸占陈世美的私心,坚决支持陈世美,陈世美也未必敢于杀妻灭子,犯下人伦大恶。尤其是最后一出《铡美》,设计了这样的情节:国太、皇姑等人仗势欺人,国太竟命令侍卫在公堂上抢走秦香莲的儿女,以至于秦香莲愤极地怒斥道:"我夫妻被你们生生拆散,又要割断母子情!看起来,再狠没有他们皇家狠,再凶没有他们帝王凶!"②通过秦香莲之口,揭示了陈世美停妻再娶和杀人灭口这些罪恶的渊薮在于皇家,也反映了秦香莲身为被压迫者所具有的"阶级立场"与"反抗性"。这些情节突显了统治阶级无耻的品质,展现了统治者与被统治者之间不可调和的阶级矛盾。由此可见,新中国成立之后改编了的《秦香莲》正是通过将夫妻之间的矛盾上升为"阶级矛盾",表现统治者对平民百姓的肆意欺凌,反映了阶级之间的势不两立,从化强化了剧目的"人民性"。

二、从夫妻重新结合到陈世美被铡

旧时地方戏《赛琵琶》中的秦香莲虽怨恨陈世美,并予以痛斥,但二人最终以夫妻团圆结局。经过"戏改"的《秦香莲》,在两人关系的最终处理上,完全不是这样,在"人民性"精神的主导下,让两人的关系彻底破裂,并表现出你死我活的状态。

最初秦香莲并不想让丈夫身败名裂,她提出了最低的要求:不要抛弃糟糠,不要拒绝承担抚养儿女的责任。当陈世美否认秦香莲是他的结发之妻时,她哀求道:"你将这一双儿女收留下,免得他流落在街前",她甚至不奢望他给孩子美好的生活:"你把那吃不了的残茶剩饭,赏与他们一碗半碗;有那穿不了的破衣烂衫,赏与他们遮遮风寒。"同时,秦香莲表示自己可以离开,从今往后再也不上门来。当王延龄在劝说陈世美无果后准备上殿诉状时,秦香莲急忙赶上来说:"你这一上殿去,圣上必然准了你的本章,杀坏强盗,我母子千里迢迢而来,干了一场何事呀!(哭,跪)"。随后,她再次尝试用言语打动陈世美,表示只要肯将儿女收留,她出得宫去便"遇井井里死,遇河河里亡"。"人民"中的一员秦香莲是多么的善良啊!宁可自己被抛弃,甚至陷入绝境,牺牲自己的生命,也不愿给对方带来麻烦,更不想毁了对方的前途。可是,即使如此,陈世美还是无动于衷,坚持不认秦香莲母子。在秦香莲已无步可让、无路可退的情况下,才决定去告状,寻求清官大老爷的帮助。

① 张庚:《张庚戏剧论文集(1949—1958)》,文化艺术出版社1984年版,第142页。
② 华粹深:河北梆子《秦香莲》,《剧本》1954年第9期。

秦香莲取得斗争的胜利固然离不开王延龄、韩琪、包拯等人的帮助，但决定性的因素还是秦香莲自己。就是包拯这样的人，对待这个案件，也并不是一开始就铁面无私的，他也曾想当个和事佬，让秦香莲拿着自己资助的银子回乡，劝说道："这是纹银三百两，你母子带去回家园。抚养儿女把书念，教他们念书莫做官。你丈夫倒把高官做，害得你骨肉难团圆。"是秦香莲向他们一一诉说了陈世美不道德、无人性的种种罪恶，才让他们这些还能够恪守封建社会忠孝节义的道德与法律、还能为封建社会长远利益着想的人，感受到如果和这样的恶魔沆瀣一气，对这样的恶魔再不惩处，社会风气将会更加败坏，国家政权就有颠覆的危险，于是站在秦香莲这一边，利用封建社会的道义与法律的武器，和陈世美及皇室进行斗争；也是秦香莲向他们展示了自己善良的品质，才使他们予以深切的同情；是秦香莲斥责其"官官相护"，包拯才下定这样的决心："头上乌纱我不戴！（摘帽，脱袍，右手拉住太后，左手托着纱帽）天大的祸事我承担！"

但这些人在朝廷中毕竟是少数，更多的是像国太、公主这样的人，在他们的心中，道德、法律都是为了约束老百姓的，权势者完全可以凌驾于道德与法律之上。国太为了女儿幸福的婚姻生活，亲自来到开封府衙，阻挠包拯断案，还命侍卫抢走秦香莲的儿女，以此来要挟秦香莲。面对秦香莲的反问："皇家女儿怕守寡，问国太你把我母子怎开发？"[①]国太竟蛮横地嚷道："谁要斩驸马，我先斩他"。幸运的是，秦香莲遇到了不顾自己前程、敢作敢为的包拯，陈世美的脑袋最终还是被铡了下来。

从秦、陈二人的再成夫妻到陈世美被铡，明显地看出该剧目中"人民性"的增强。陈世美之死，不仅说明代表着正义一方的"人民"的胜利，还表明这样的道理：只有和非正义的一方进行坚决的毫不妥协的斗争，才能取得胜利。

三、由"包铡世美"到"亲斩其夫"

淮剧《女审》与《赛琵琶》有一定的源流关系，早期衍为《女审·包断》[②]。20世纪50年代末，有研究者评论《秦香莲》这一剧目时引用了《花部农谭》中的论述："此剧自三官堂以上，不啻坐凄风苦雨中，咀荼啮蘖，郁抑而气不得申，忽聆此快，真久病顿苏，奇痒得搔，心融意畅，莫可名言。"[③]这一论述引起了上海市人民淮剧团编演人员的重视，引发出他们重新改编这一传统剧目的冲动。

于是，在1959年，吕君樵、马仲怡、筱文艳等人整理改编出淮剧《女审》[④]，由上海市人民淮剧团首演于黄浦剧场。周恩来总理观看演出后认为该剧"脱开了封建意识的束缚，有

① 华粹深：河北梆子《秦香莲》，《剧本》1954年第9期。
② 上海艺术研究所、中国戏剧家协会上海分会编：《中国戏曲曲艺词典》，上海辞书出版社1981年版，第580页。
③ （清）焦循：《花部农谭》，中国戏曲研究院编：《中国古典戏曲论著集成》（八），中国戏剧出版社1959年版，第221页。
④ 李玉花等口述，吕君樵等整理：《女审·淮剧》，上海文艺出版社1959年版。

突破,显得合理,看了使人扬眉吐气!"①《女审》共10场戏,讲述的是秦香莲奉旨击退西夏有功,宋帝封她为都督。得官后的秦香莲打定主意欲将陈世美停妻再娶并杀妻灭子事申奏朝廷。王延玉(按,即前文所述的王延龄)想让二人重归于好,带陈世美前来拜府。然而,陈世美见了秦香莲后不仅不低头认罪,反以权威压之。当秦香莲审讯陈世美时,宋帝传下旨意,为陈世美说情,另派御林军围府威胁。秦香莲对朝廷彻底失望,怒不可遏,手刃陈世美,领着人马杀出皇城,重回介元山。

公演之后,《上海戏剧》编辑部召开了该剧座谈会,有观众表示"这戏从前是'女审''包断'。结局是夫妻大团圆,使人看了余恨不消,心境难平……解放后,《秦香莲》经过整理,包公铁面无私,不畏皇亲国戚,毅然斩了陈世美,这样的结果确实叫人高兴,是一种可以肯定的处理。但我个人总觉得有些为秦香莲惋惜,白白受尽辛酸苦难,落得如此下场,美中总感不足。现在是女审、女斩,这是新的处理,有气魄,再加上筱文艳在秦香莲指斥陈世美三大罪状时那段激动人心的老淮调,把人民反抗封建压迫的精神充分表达了出来,真是大快人心,好!好!好!"②

正如这位观众所说,让包拯铡了陈世美,坏人得到恶报,当然也解了气,但是,仍让人难以释怀。这其中的原因是什么呢?是因为在封建社会,像包拯、海瑞这样的清官是极少的,一个朝代也出不了几个。而过去的这一题材的剧目,让秦香莲刚好生活在包拯做官的时期,案件又刚好发生在包拯任开封府知府的时候,但这样的概率是极低极低的。如果秦香莲遇到的不是包拯呢?肯定是有冤无处申诉,更无人为其主持正义。

而长期处于封建统治阶级的残酷压迫下的底层百姓是不甘心的,只要有一点机会,他们就会反抗,即便一时反抗不了,也会采取各种方式来表示他们反抗的意愿,并期盼着自由美好的理想生活。这方面在草根文艺如民间传说、曲艺、戏曲、小说中有许多的表现,戏曲中的《陈州放粮》《活捉王魁》《棒打薄情郎》即属于这一类剧目,《女审》亦属于这样的性质。

淮剧《女审》与秦腔《秦香莲》虽然同出一个题材,但由于整理者的着眼点与取舍的不同,在情节内容上就有了很大的区别。秦腔《秦香莲》在"杀庙"前的情节与《赛琵琶》几乎没有出入,在"杀庙"后的情节也只是作了一定程度的发挥,其主要成就是在这场戏中通过秦香莲对由于被陈世美遗弃所造成的种种悲惨遭遇的控诉,在韩琪的支持下向开封府投状,让清官包拯来主持公道。其间,当然也表现了秦香莲不屈不挠的性格。而淮剧《女审》去掉了"包公断案"这一重要情节,让秦香莲在这一案件中起着决定性的作用。在该剧中,秦香莲的形象完全不是凄凄惨惨的可怜之人,而是一个复仇者和正义的主持者。具体表现在三个方面:

一是毫不动摇地要除掉作恶之人。宰相王延玉来说情,劝说她"冤家宜解不宜结。如今你功高爵显,以老朽看来,你做你的都督,他做他的驸马,既往不咎,岂不两全其美。"秦

① 高义龙、乔谷凡、张驰:《筱文艳舞台生活》,上海文艺出版社1986年版,第108页。
② 《看戏十年——记本刊编辑部召开的观众座谈会》,《上海戏剧》1959年第11期。

香莲断然拒绝:"多谢王相爷的美意,怎奈此仇不共戴天,焉能善罢甘休!"

二是让她审问陈世美,充分地揭露其罪恶,这就是舞台上女主人公一气倾泻的能让观众抒发抑郁之气的"三大罪":

>(唱)第一项大罪谅你难分解,不孝父母理不该。
>爹娘生前不奉养,死后未曾立坟台;
>只顾在皇家贪富贵,养育之恩全抛开。
>二爹娘盼儿常倚柴门外,你竟无片纸只字寄回来;
>二爹娘望子不归把眼哭坏,你身在皇宫喜笑颜开。
>既不想生身之父将你领带,又不念养育娘亲十月怀胎。
>羔羊食乳把娘跪拜,慈乌反哺其情可哀。
>你身穿蟒袍束玉带,心肠狠毒似狼豺;
>为子不孝双父母,我问你根从何里来?
>……
>
>(唱)夫妻本应同偕老,结发之情如漆胶。
>想当年你赴京城去赶考,我为你筹借盘缠把心操。
>你招驸马身荣耀,忘记了父母妻儿受煎熬。
>全家跋涉千里将你找,可怜公婆冻饿而死在荒郊。
>皇纱官两次向你苦哀告,你这狗强盗!
>铁打的心肠不动半分毫,不认糟糠妻,不念儿幼小。
>亲生子女你不要,结发之情一旦抛。
>停妻再娶罪非小,欺君罔上国法难逃。
>……
>
>(唱)可恨你恶毒胜狼虎,斩草还要把根除。
>不认我一家还不算数,派韩琪要将我母子诛。
>你以为杀妻灭子免后患,永在皇家把富贵图。
>你怎知韩琪仗义自刎死,释放我母子逃出京都。
>十年冤仇如一日,看今朝害不死的香莲审问你这负义之徒。
>有道是虎毒不食子,陈世美呀!你所作所为连禽兽也不如。
>审问你三项大罪在都督府,你这不孝父母、停妻再娶、杀妻灭子之罪擢发难数。
>论国法你就该明正典刑、斩首示众、晓谕天下,才能把这十载宿仇来消除。①

这样的斥责,与常见的《秦香莲》剧目中秦香莲控诉陈世美的罪恶状态不一样。审判者是

① 吕君樵等人整理:上海市文化局艺术档案,上海淮剧团剧本《女审》(第九场),1961年。

秦香莲,而不是包公;此时的秦香莲诉说的目的不再是让审判者了解陈世美的罪恶,以得到公正的处理,而是作为一个审判者对罪犯列数其罪证。

三是对帝王主持公道的幻想破灭后,毅然与之决裂。戏一开始,秦香莲与儿女商量,欲在第二天上朝时奏本,请求帝王处罚陈世美,"娘打算明日上金殿,天子驾前雪沉冤。上告那陈世美罪名三件:不孝父母、停妻再娶、杀妻灭子,有道是王法无私谅他性命难保全。"不料主动来趋炎附势、拜望都督的陈世美被秦香莲扣留后,帝王竟下了这样的旨意:"姑念其(指陈世美)在朝有功,既往不咎。圣命都督秦香莲即刻送驸马回宫。"并派御林军包围都督府。这让秦香莲完全明白了,他们沆瀣一气,官官相护,即使是帝王,也是恣意地践踏道德、正义、公理、法律,她不再相信他们了,于是,毅然决然地杀掉了陈世美,并反出了京城。至此秦香莲与陈世美之间的斗争扩大到与整个封建统治阶级的斗争。秦香莲不仅亲审其夫、亲断其案、亲杀其夫,甚至剑劈圣旨,视帝王为自己的敌人,其"反抗意识"发展到了顶峰。

尽管《秦香莲》与《女审》都是从《赛琵琶》衍变而来,但两者有着较大的差异。《秦香莲》结尾的"包公断案"所体现出的人民性具体表现在秦香莲这个被压迫阶级的代表人物坚强不屈的精神上,她斥责陈世美,她不屈从国太与公主的摆布,甚至批评包公妥协的态度,但最后真正解决问题的终究不是她自己。《女审》则不同,它所构建的亲斩陈世美的情节所体现出来的人民性,表现为这个被压迫的代表人物毫不假借他人的力量,而是由自己直接解决问题。因而,所表现出来的人民性更强,也更符合人民大众的愿望。

之后,《秦香莲》剧目的改编仍在进行。如《秦香莲后传》[①]写的是陈世美被处死18年以后发生的事情。包公铡了陈世美之后,皇姑由皇帝做主嫁给了张元帅,生下一女紫云。秦香莲报仇雪恨之后回到故乡均州,其子陈英哥练出了高超的武艺,在征讨敌寇的战斗中救了张元帅。而同在军营的紫云郡主又在险境中救出了陈英哥。他们二人同生死,共患难,产生了真挚的爱情。秦香莲坚决反对二人成亲。最后包拯出面调和,结局皆大欢喜。该剧无论从情节设置还是艺术品格上都显得平庸,不能和秦腔《秦香莲》、淮剧《女审》相提并论。

结　语

秦香莲与陈世美的故事经历了漫长的流变过程,这两个人物形象在不同时代有所变化,简而言之,秦香莲从一个可怜兮兮的弃妇变成了一个敢于斗争、绝不妥协、坚决复仇之人,而陈世美则从一个良知未泯的负心汉变成了寡廉鲜耻、无视道德与法律、灭绝人伦的恶棍。之所以有这样的变化,是受时代影响所致。每一个时代的形象,都注入了当时社会的主流意识和普通百姓的道德观、政治观、价值观以及审美的趣味。而在这诸多的形象

① 《秦香莲后传》,为傅玉声、侯淑琴编剧,由张宝英主演,全剧共六场:《入宫》《进京》《哭庙》《逃宫》《追婚》《解怨》,参见郭秋芳:《我演了一出叫座戏　曲剧〈秦香莲后传〉》,《中国戏剧》2011年第6期。

中,新中国所改编的秦香莲剧目,其人物形象的变化幅度是最大的,这与新社会的意识形态有关,因为新的意识形态,一般地仅将人分为"人民"和"人民的敌人",他们分属于两个阵营,之间的关系是生死对立的,绝不调和的。而从历史发展的趋势来说,被压迫的"人民"一定会觉醒,奋起反抗,而"人民的敌人"则必然是以失败而告终。

戏曲现代化与张曼君的"新歌舞演故事"
——以宁夏秦腔三部曲为例

王　淼[*]

摘　要：21世纪以来，张曼君导演以"新歌舞演故事""三民主义"和"退一进二"为理论主张，在理论探索和舞台实践两个维度为中国戏曲现代化做出了巨大的贡献。其"新歌舞演故事"不仅接续了古典戏曲的审美传统和表现形式，更为戏曲现代化回归戏曲本体提供了新的思路。其导演理论体系的建构围绕诗化意境的追求、戏曲文学的遵循、戏曲化的核心而展开，以人学戏剧追求为根本，灌入现代意识。其丰富的戏剧实践进一步确立和实现了从角儿制到导演制的核心地位的转变。

关键词：张曼君；戏曲现代化；新歌舞演故事；宁夏秦腔三部曲；王贵与李香香

引　言

　　1939年，张庚提出中国戏剧发展面临的两大主题分别是话剧民族化与旧剧现代化，前者强调西方戏剧的本土化改造和与民族传统的融合，后者强调在启蒙理性的背景下，戏曲着眼于现代社会中现代人的情感世界和精神世界的开掘，尤其要妥善处理旧形式与新事物之间的矛盾和不洽。如果将话剧民族化与旧剧现代化主语调换位置，便呈现出"互文"的理论思辨性，因而，综观近代戏曲改良以来的戏曲现代化进程，无论是舞台实践的多样多元，还是理论阐释的复杂厚重，甚至于出现在特殊时期的极端化思潮和舞台实践，都为戏曲现代化提供了正反两方面的有益经验和沉痛教训。

　　从戏剧美学原则来考察，董健先生认为中国戏剧向现代化的转变主要体现在四个方面：戏剧价值观念的变化，强调戏剧对人的价值、尊严、社会人生的真实反映，打破对专制社会的伦理道德的表达；戏剧精神内涵的变化，强调在启蒙理性背景下，探索人道、民主、科学、爱国等精神；舞台人物形象体系的变化，强调表现现代社会生活中各种真实人物形象；戏剧艺术生态构成上的变化，强调逐渐改变甚至取代唱念做打、虚拟性和程式化的手段。[①]对于戏曲现代化而言，这段表述极具借鉴和参考价值。尤其是回归到戏曲本体来审视，戏曲歌舞剧、写意性、虚拟性、程式化等特征如何与现代社会发生关系，换言之，戏曲

[*] 王淼（1986—　），陕西西安人，助理研究员，现为南京大学文学院戏剧学专业博士研究生，成都市文艺评论家协会副主席，中国文艺评论家协会会员，主要从事戏剧批评、戏剧理论研究。

[①] 参见陈白尘、董健主编：《中国现代戏剧史稿（1899—1949）》，中国戏剧出版社2008年版，绪论第2页。

如何表现现代生活是戏曲现代化最为核心的命题。进入21世纪,话剧和戏曲都面临着现代化和民族化的问题,戏曲的民族化和现代化步履维艰。

作为21世纪以来颇具思想性和创新精神、理论探索和舞台实践的戏曲导演张曼君,她将"新歌舞演故事"作为自己导演框架中的主干和命脉,她试图通过自己的导演理论与实践,一方面接续古典戏曲尤其是近代以来戏曲主潮,在传承和创新上进一步深入,尤其是歌舞剧特征的现代表达和转换,另一方面积极汲取以古希腊悲剧为代表的西方戏剧的深厚积淀和传统,抓住剧诗的文学属性特质,倡导舞台诗意化与写意性的融会贯通。可以说,在谢平安之后,张曼君是又一位能够专注戏曲且形成了自己的理论体系并经实践检验的导演。尽管围绕张曼君,剧界有各种不同的讨论和声音,但是毋庸置疑的是,她的导演实践已经成为21世纪以来中国戏曲现代化发展的一面镜子、一段史料和一个研究对象。

本文拟就张曼君在宁夏演艺集团秦腔剧院(下文简称宁夏秦腔剧院)先后创作的《花儿声声》《狗儿爷涅槃》《王贵与李香香》三部曲为对象,讨论张曼君"新歌舞演故事"的具体实践对于戏曲现代化的启示和意义。

一、问题的提出

随着2012年秦腔现代戏《花儿声声》的上演,张曼君在宁夏秦腔剧院先后创作了《花儿声声》(2012)《狗儿爷涅槃》(2016)《王贵与李香香》(2019)三台大戏,这种具有创作思路的连贯性、探索性、创新性的现象并不多见,凸显了张曼君和刘锦云以及策划兼主演柳萍的雄心和"野心"。如果说,《花儿声声》仅仅是一次偶然的"邂逅"和试水,那么《狗儿爷涅槃》《王贵与李香香》的创排已经带有鲜明的探索和创新意义。相较于后二者,《花儿声声》并不能算作一个非常成功的作品,一方面受"命题作文"的限制,故事本身和戏曲文学都没有达到预期的高度;另一方面,秦腔的风格和本色并未真正地表现出来,尤其是秦腔特有的程式技巧和表达方式,没有得到痛快淋漓地释放和呈现。作为梆子腔的源头性剧种之一,数百年的发展嬗变使得秦腔的表演形态已趋于固化、自足、封闭,如果缺乏足够的戏曲理论和艺术水平,很难再出现像易俗社、民众剧团一样划时代的变化。这也就解释了为何沪剧、黄梅戏、评剧等新兴剧种能够非常方便地表现现代生活,而对于像昆剧、京剧、秦腔等传统剧种很难完美表现现代的社会人生。有学者认为,传统戏曲程式与诞生、养育它的社会形态紧密联系在一起,其现代化无疑是一道"伪命题",而传统大剧种的程式现代化必须以创造新的程式为核心而非利用旧程式[①]。这种观点的可贵之处在于认同了创造新程式的重要性,但是忽略了新程式的创造必须依赖对旧形式的学习和改造,如果脱离了对旧程式的利用,新程式将无从依附。张曼君的导演实践中,充分发挥了传统戏曲程式的优长,大胆借用和化用旧程式,形成了载歌载舞、歌舞不分、以歌为主的特点。

① 仝朝晖:《从汉字"六书"看戏曲程式的语言特质——以符号学分析的角度》,《山东艺术》2021年第6期。

20世纪下半叶以来,对"话剧加唱"①的批评不绝于耳,这种观点实际上是针对戏曲导演过度依赖话剧表现形式忽略了戏曲歌舞剧的特征,而完全抛弃程式的运用而言。针对现代戏创作,20世纪80年代曾经展开了要不要"戏曲化"的论争,郭汉城的观点最具代表性,在他看来现代戏必须坚持戏曲化、现代化的道路,"掌握和运用戏曲艺术的这种特点,可以充分发挥戏曲的优势,有利于现代戏的戏曲化",在剧本上充分利用戏曲时空的巨大弹性、不固定性,发挥戏曲剧本情节发展的连续性,在表演上有利于旧程式的改造和新程式的创造②。同时,他还指出了当时存在的两种不良现象,将现代化和戏曲化简单等同于照搬其他门类艺术、套用旧程式。对于现代戏而言,较之现代化,戏曲化是其核心和重点。

　　张曼君以新歌舞③演故事来传达其导演理念,其本质仍在于对戏曲程式的利用和创造。对于程式的利用,阿甲曾指出"要程式不要程式化"的观点④,旨在突破古典戏曲固定演出模式对戏曲的禁锢,强调对于程式的利用建立在对生活体验的基础上。同样,张曼君追求的新歌舞也在于非程式化,"非程式化的人物形象塑造、情感抒发和非程式化的舞台气氛意境的营造"⑤。一方面凸显了其对戏曲"歌舞演故事"的艺术体认,另一方面反映了她打破传统演剧形式系统的努力和尝试。无疑,她这种尝试和努力是积极而有意义的。无论是《花儿声声》里场景的退隐和人物心灵、人物关系、情感纠葛的凸显,还是《狗儿爷涅槃》里板凳的妙用、《王贵与李香香》中王贵对李香香足印的恋恋不舍、唱诗班的运用,都将现代戏的创作导入新的轨道。

　　张曼君的导演理论体系主要表现在以下三个方面:诗化意境的追求、戏曲文学的遵循、戏曲化的核心。诗化意境的追求,强调了写意虚拟舞台与古希腊悲剧浓郁的剧诗风格的勾连和融会,主要体现在舞台整体的风格营造和具体意象的呈现。戏曲文学的遵循,强调以文学剧本为中心,充分发挥人学戏剧的特质,描写现实人生和现代生活。戏曲化的核心,强调对古典戏曲程式的开发利用和改造创新,积极创造新的程式,推动戏曲现代化的进程。

二、诗化意境的追求:连通中西戏剧

　　张庚从古希腊悲剧的"抒情诗+史诗"的剧诗理论、中国戏曲的曲与诗词的关系入手,以"剧诗"概括戏曲的剧本创作⑥,有的学者将其延伸到整个戏剧对剧诗的追求,形成了整

　　① 有学者将"话剧+唱"的模式归咎于戏曲导演制的引进和建立,但对于新戏的排演而言,如果缺乏对旧程式的"点铁成金"和新程式的创造,"话剧+唱"的出现是一种必然的现象。
　　② 郭汉城:《现代化与戏曲化——在"1981年戏曲现代戏汇报演出"座谈会上的发言》,中国艺术研究院戏曲研究所《戏曲研究》编辑部编:《戏曲研究》第6辑,文化艺术出版社1982年版,第1页。
　　③ 张曼君早期为采茶戏演员,这种成长印记使其对戏曲的歌舞特征极为敏感,而这恰好又契合了戏曲歌舞剧的普适性特征,顺利地将早期的体验经验转化为导演的理论主张和艺术手法。
　　④ 参见阿甲:《生活的真实与戏曲表演艺术的真实》,《戏曲表演论集》,上海文艺出版社1962年版,第131页。
　　⑤ 王晓鹰:《张曼君的"新歌舞演故事"》,《中国戏剧》2013年第1期。
　　⑥ 参见张庚:《张庚戏剧论文集(1959—1965)》,文化艺术出版社1984年版,第164页。

体视野的戏曲剧诗特征和创作层面的剧本文学的剧诗特征的两种表达。这种剧诗的理论在张曼君的导演中得到了较好的实践。她将戏曲的写意虚拟与剧诗的特征连通起来,无论是戏曲场景,还是戏曲人物的塑造,都抓住了"诗"的特征,不仅打破了"依靠写实反写意"的路子,更能直达人物的内心世界和精神世界,在叙事表达和人性开掘上下功夫。

"戏曲导演是创造完整的戏曲舞台演出的艺术"[1],以诗化意境统摄舞台演出整体艺术凸显了张曼君对导演艺术的独特把握,也是对张庚剧诗论的进一步深化和开拓。《王贵与李香香》中,张曼君充分利用和发挥原作本身信天游的民间诗歌形式,将弥漫于原作的浪漫主义气息外化于舞台表演上,第二场王贵认足印的情节极为巧妙,其隐喻丰富多元。戏曲舞台上处理恋爱情节远难于影视剧的写实手法,通过足印(脚)来完成二人的恋爱可谓别出心裁。反映了王贵作为男性对李香香的性冲动的真情流露。脚常常被视作性的隐喻,尤其是在中国传统文学中类似的例子不胜枚举,戏曲舞台上甚至以"踩跷"模拟三寸金莲招徕看客。那么,作为脚的"影子"的足印也成功蜕变为一个具有丰富诗意的符号。20世纪50年代,宣传婚姻法的眉户现代戏《梁秋燕》中梁秋燕和春生恋爱的情节营造颇为人乐道,但仅仅是通过二人的对话将情之往事引出。《小二黑结婚》也避开了类似的场景。而在传统戏曲叙事中,常通过一见钟情将感情的确立一笔带过,秦腔《游西湖》李慧娘对裴瑞卿的一见钟情颇显仓促。高妙如《牡丹亭》也以一种完全异于俗世的方式描写感情的确立。所以说,张曼君对王、李二人感情确立的塑造颇为传神。绣花鞋、脚印、扁担缀合起过往、当下,借助李父的出场成功完成了这场戏。

所谓诗化意境,可以看作是对一种以少胜多、以白计黑、以虚当实的美学追求,且极富有浪漫主义的气息。尽管戏曲以写意虚拟为追求,然而并非天然带有诗意朦胧的特质。诗化意境的营造在于调动一切可以运用的手段,将唱腔、表演、舞美(道具、布景、服饰)、灯光、音乐等统摄到一个审美体系下。对唱腔道白而言,含蓄蕴藉;对表演而言,体现生活真实与舞蹈美的结合;对音乐而言,能够体现剧种特色。舞美能够借用古典艺术的意象,充分发挥暗喻、借喻言外之旨的特点。

在《狗儿爷涅槃》一剧中,张曼君将板凳的运用贯穿全剧,不仅具有视觉的冲击力,更具有戏曲的简约化、写意、虚拟的特点。其中一场芝麻盛开的场景颇见功力,传统戏曲对于此类表达皆一笔带过、完全虚指,《李逵下山》中完全通过李逵的表演来衬托外界景色的秀丽迷人,这种以人为核心的大写意自有其长处,但终不能与影视的写实相比。张曼君在该戏中发挥了"一物多用",巧妙利用板凳这一极其常见的道具给人以直观的感受,李六乙导演在《茶馆》(川话版)以竹椅暗喻,终不胜张导的手法之高明。倒放板凳的四条腿在视觉上与芝麻具有高度的相似,这种写意又写实的手法,是张曼君对于"歌舞演故事"的全新阐释,一方面突破了传统戏曲完全写意的局限,另一方面以写意的形式将写实的手法"收编",使写实为写意服务,从而丰富了戏曲的表现手法。

《花儿声声》中杏花出嫁成亲的场景,张曼君利用了花轿的意象,将二人的表演限定在

[1] 阿甲:《论中国戏曲导演》,《文艺研究》1983年第2期。

花轿的辐射范围内，看似不经意的道具使用却极有价值。假如将花轿拿掉，整个舞台会完全回归传统空无一物的舞台形式，不仅给演员表演带来较大的困难，也容易使观众的观看失去"焦点"。然而，若按照传统的表现手法，则多以帐帘代替花轿，这种程式化的表现并不具备深层次的含义。该剧中花轿的放置，将整折戏聚焦于一点，尽管人物表演、唱腔、道具均为传统的写意形式，尤其是抬轿直接借用了"抬花轿"的固定程式，但写实的花轿的融入，打破了原先单纯写意的表达。这种写意、写实相结合的手法，非但不显得突兀，反而更显出这场戏的主题的丰富多彩，正托与反衬均可以解读。

黄佐临在 20 世纪 60 年代、80 年代提出的三大体系①更多的是从导演、表演的角度来谈的，无论是斯坦尼斯拉夫斯基、布莱希特，还是梅兰芳，都在积极寻求舞台呈现的突破和融合。黄佐临肯定了"规范性"（程式化）作为戏曲的最根本特征，并以流畅、伸缩、雕塑、规范四个外部特征与生活写意、动作写意、语言写意、舞美写意四个内部特征概括戏曲。可见其对写意的高度推崇。从诗意舞台的角度来看，中国戏曲更具优势。张曼君这种"以写意统摄写实"的手法，极大地拓展和丰富了戏曲的舞台叙事；歌舞结合是其另一个重要的坚守和追求。

"歌舞演故事"并不稀奇，最大的困难在于现代戏的创作如何用好"歌舞"这件利器。20 世纪以来，戏曲新编剧目出现了大量简单粗暴借用话剧手法的做法。最显著的即压缩和取消歌舞的程式，大量使用对白、动作完成叙事，不但削弱了戏曲的观赏性，更失掉了戏曲的特色和韵味。与其他戏曲导演相比，张曼君更注重歌舞的结合和利用，尤其是舞蹈性的呈现。以李香香为例，她在全剧中的"步法"均能体现出舞蹈性的元素，无一处照搬现实生活中的行走方式。这是戏曲与话剧最大的不同之处。戏曲舞台要求每一个动作、对白、唱腔都符合戏曲的表演规律，即符合戏曲的程式。戏曲程式规定了戏曲演员在舞台上的一切行为模式。程式的核心是歌舞本质。

有论者提出老五、李万江、狗儿爷、王贵这些男性角色（须生、花脸应工）的舞台表演舞蹈性太强（做工繁重，且偏舞蹈），偏离了生活的真实。对于这个问题，我们需要从张曼君的导演理念入手进行分析。在她看来，舞蹈性是所有角色必须具备的，因而，舞台上这些突破行当的男性角色都将表演与舞蹈结合，几乎完全抛弃了古典戏曲对于不同行当的表演规范要求，但又无法从现实生活中找到原型，这完全体现了导演的构思。因而，载歌载舞成为张导所追求的一个重要美学理念。

《王贵与李香香》中唱诗班的出现同样引发了大量讨论。表面上看，张曼君借用了古希腊悲剧中的歌队背离了戏曲的叙事规范，但这种探索极有价值。唱诗班和钢琴伴奏的出现，打破了古典戏曲完全虚拟性的叙事方式，带有布莱希特式的元素融入让戏曲呈现出更多可能。如果说川剧《变脸》中打破场上场下、帮腔和演员的界限，是在传统戏曲里寻求突破，那么《王贵与李香香》中唱诗班和伴奏的引入，则凸显了张导试图沟通中西戏剧的雄

① 黄佐临：《漫谈"戏剧观"——在全国话剧、歌剧、儿童剧创作座谈会上的发言》，《人民日报》1962 年 4 月 25 日，第 5 版；黄佐临：《梅兰芳、斯坦尼斯拉夫斯基、布莱希特戏剧观比较》，《人民日报》1981 年 8 月 12 日。

心,这种弥合两者鸿沟的做法自然还在探索期,但总的来看,已经在诗化意境的营造上更进一步。间离、陌生化均非张导的终极目的,其用意在于融会中西戏剧的优长,将中国戏曲的虚拟化、假定性与西方戏剧的假定性、陌生化进行杂糅,试图创造一种新的叙事方式。这种叙事方式有可能回到黄佐临提到的三种演剧模式的融合,既非中国戏曲的写意虚拟和假定,也不是亚里士多德、黑格尔、斯坦尼斯拉夫斯基、布莱希特、梅耶荷德的逼真或假定性,而是建立在两者结合的基础上,未来这种叙事或许没有数量众多的唱诗班,但是突破传统的虚拟假定性已露端倪。

可以看出,张曼君在诗化意境的营造上具体表现为写意统摄写实、舞蹈化表演为核心、戏曲表演的第四条道路的探索(黄佐临所谓的三条道路的融合),这种极富创造性、思辨性、大格局的理念,已经将中国戏曲逐渐推向新的发展阶段。

三、戏曲文学的遵循

汪曾祺在1980年总结京剧衰落的原因时深刻地谈到戏曲与文学的密切关系,阐发了地方戏对杂剧传奇文学传统的疏离和决裂,认为文学的缺席和退场是造成近现代戏曲衰落的根本原因,"一种文学形式衰退了的时候,挽救它的只有两种东西,一是民间的东西,一是外来的东西"[1]。对于戏曲改良而言,借鉴西方戏剧文学、形式、表演等方面的优长补己之短,不仅促进了古典戏曲的现代化,更为戏曲的现代发展确定了目标和方向。可以说,戏曲文学的落后长期以来制约着戏曲的发展繁荣,尤其是地方戏兴起之后。在20世纪的戏曲创作中,戏曲的兴起都与戏曲文学的发达密不可分。20世纪50年代以来,京剧《白蛇传》、粤剧《关汉卿》、评剧《花为媒》《杨三姐告状》、京剧《曹操与杨修》、川剧《巴山秀才》《夕照祁山》、昆剧《班昭》《春江花月夜》等的出现,无一不是戏曲文学的成功。当然,戏曲文学的成功依然要依赖二度创作的完美呈现,不过戏曲文学是剧目高质量的前提。

如前文所述,古希腊悲剧兼有史诗和抒情诗的特点并高于后二者,本质上而言,古希腊悲剧是一种文学——剧诗。这也就注定了悲剧作为西方文学的源头和皇冠上的明珠的地位。但中国戏曲在不同时代呈现出不同的面貌,元杂剧、南戏以曲为核心,文学性居于次要地位;明传奇仍然接续了曲学核心的特征,不过由于文人雅士的介入,文学性同时得到了极大的提升。文人团体的缺席直接导致了地方戏的文学性大大降低,转向单极化追求艺术技巧的突破和登峰造极。

张曼君对于戏曲文学的遵循抓住了戏曲现代化的核心点之一。尤其是话剧经典剧目《狗儿爷涅槃》和现代长诗《王贵与李香香》的改编,更凸显了她的艺术追求。《狗儿爷涅槃》是新时期以来中国话剧的代表作,编剧刘锦云以他姨夫为原型讨论了在时代变迁中土地与农民的复杂关系,全剧充满了思辨性的叙述场域,尤其是现代化的进程中,农民与土地的关系如何转换和调适。这种站在"巨人"肩上的改编,对张曼君而言,挑战远大于机

[1] 汪曾祺:《从戏剧文学的角度看京剧的危机》,《中国戏剧》1980年第10期。

遇,因而二度创作的转化就显得尤为重要。

首先是对《狗儿爷涅槃》原作文学思想性和反思精神的坚守。戏曲现代化的难点之一就是局限于戏曲的舞台形式和专制社会伦理道德的束缚,难以突破旧形式的枷锁表现复杂人性的细微变化,常常运用宏大叙事而缺乏反思精神。"板凳"意象的使用凸显了张曼君对原作的文学思想性的理解和外化。话剧原作中极具寓意的是一座代表着专制和封建、古老和保守、地位和身份、传统和现代的门楼,在此基础上,板凳意象的创造和运用,强化了戏曲这种艺术形式的写意虚拟性,显示了导演的独到的创造。

大幕开场上的横七竖八的板凳、鞭打狗儿爷时观众围站的板凳、狗儿爷看到满地的"芝麻"——板凳、冯金花和李万江坐的板凳、狗儿爷坐的板凳、祁永年站的板凳……板凳这个符号究竟代表了什么? 一方面,板凳可以视作在时代大潮中无法控制自己命运的"人",另一方面,该道具的灵活运用显示出了古典戏曲一物多用的原则,高度契合了现代戏曲创作的原理。

其次,是现代叙事长诗《王贵与李香香》二度创作的文学性表达。该诗是李季从民间故事吸收并融合了信天游形式创作的一首叙事长诗,具有鲜明的时代烙印和历史特点。在新诗史上,该诗的探索性具有学习民间的特殊价值。然而,要将这首长诗呈现在舞台上极其不易。叙事长诗的优势在于情节的转折起伏,而戏剧性的情节和场景却是其缺陷。可喜的是,张曼君保留住了原诗的浓郁的诗情画意,一方面,文学的严肃性和思想性表现在对人性的探寻和人物的真实呈现,另一方面,文学的审美表现在人物唱词道白对原诗的合理利用。

李香香在第三场有一段唱"【二导板】发一回山水冲一层泥",她手挽菜篮、脚步轻盈、略带愁绪,将对王贵的思念和盘托出。这段唱腔遵循秦腔的传统唱法和伴奏,巧妙地融入了"敏腔"唱法,褪尽了秦腔的"火气",显露出委婉缠绵的一面。因而,戏曲的文学性也便在这里自然而然地诞生了。戏曲文学与其他文学体裁的最大不同在于可"唱",而唱却要依托演员和乐队的共同合作完成。这段有韵诗的唱腔和无韵诗的表演的融会,构成了一段奇妙的文学舞台场景。

再次,《花儿声声》中老年杏花朦胧中见到两个男人,这种舞台想象力和掌控力与小说具有魔力的语言表达无二。杏花朦胧中似乎看到了曾经的两个男人,她对他们的感情难以区隔和描摹,也给观众造成了一种三角恋的错觉,但是这场极富张力和诗意的戏,将全剧推向了高潮。尤其是杏花的一大段唱腔和朦胧境的融合,将观众带入到编导营造的文学性瑰丽场景中不能自拔。

四、戏曲化的核心

戏曲化的核心在于对传统程式的利用改造和新程式的创造,一般而言,程式包括了唱念程式、表演程式、舞台场景程式三个方面。在现代戏的创作中,相较于唱念程式的拥抱传统,常以表演程式和场景程式的创新为重点。对于戏曲现代化而言,程式的利用、创造

常被视为戏曲本体的改变和推动,更有甚者将二者画等号,其重要性不言而喻。

"要程式,不要程式化"的主张一直是戏曲界所努力践行的,旨在打破传统表演形成的套路和模式,强调在回归程式的前提下,解决传统程式与新事物新生活的矛盾。

《王贵与李香香》第四场王贵的"独角戏"大胆借用了秦腔传统戏《周仁回府》"悔路"的程式,王贵被夹在了是否回乡的两难中。然而,这里的利用和改造丝毫不显其突兀和唐突,显示了导演对传统戏曲的熟谙。"悔路"的一套程式极为复杂,包括了搜门、耍帽翅、踢纱帽、甩发等,但是对现代戏而言,这套程式只能通过化用来达到创造。导演让王贵借助从马鞭转化而来的赶羊鞭完成了一系列配合唱腔的叙事,马鞭在传统戏曲里的运用较为简单,而在这里却发挥了巨大的作用,试想没有赶羊鞭的王贵如何完成这场表演。这段关于赶羊鞭的程式化舞蹈,不仅吸收了传统戏曲马鞭的使用技巧程式,更大胆进行了创新创造,类似的使用还出现在《狗儿爷涅槃》中。同样,王贵与李香香在井台边的一场戏,二人的表演体现出了别具匠心的创造。

马也将新歌舞与程式严格区分开来,认为以歌舞化为核心、以程式为核心存在本质的不同[1]。然而,仔细辨别似乎并非如此。歌舞剧是 20 世纪早期学者在西方戏剧的论域中对中国古典戏曲的一种体认[2],回到王国维"谓以歌舞演故事也"的定义的本身,歌舞化本质上而言是程式化,没有程式化的指涉,歌舞化也难以存在。二者的辩证关系需要得到应有的重视。脱离程式谈歌舞,只能将现代戏曲导向原始形态歌舞戏的大杂烩状态。新歌舞的真正含义是对于程式的改造和利用、对于适应现代戏演出的新程式的创造。以样板戏实践为例,戏曲歌舞特征的极度张扬是其显著的特点,然而,由于其破旧立新的形式与其内容互为表里,造成了新形式的孤立性、个案化、非普适性。那么,新歌舞实际上要寻找一种适合现代戏表演的普适性的新程式。诚然,张曼君将自己的导演理念概括为"三民主义"——民间音乐、民间舞蹈、民间习俗[3],但这不能算作理论的主张,只能是一种导演资源和手法的汲取。民间资源的攫取会打开张导的思维和视野,但最终服务于现代戏的仍然是以新的形式或程式而出现的。

对于古典戏曲的核心,学界并不统一。有论者认为,戏曲的核心是"脚色制",这种与"程式化"并列的观点并不鲜见。在他们看来,戏曲之所以区别于西方戏剧和其他艺术形式,在于能够以脚色制完成舞台演出。吊诡的是,这种脚色制在现代戏中"隐身"了。受西方文艺人物论的巨大影响,20 世纪中国戏曲的表演、导演、批评逐渐形成了人物论的体系。现代戏和新编历史剧都在极力突破"脚色制",尤其是现代戏,试图以真实生活中的人物为参考,按照性别、年龄、身份、性格等因素进行塑造。但不可否认的是,"这一个"人物的塑造仍无法脱离"脚色制"的人物规范,换言之,古典戏曲脚色制的表演程式给予现代戏的程式创造以巨大参考。这是因为戏曲现代戏的舞台表演与现实生活有着本质的区别,从审美上不可能做到照搬生活式的"写真"。退一步讲,"脚色制"即程式化的一部分,如此

[1] 马也:《从艺术发展史角度看张曼君——问题、思考、笔记》,《戏曲研究》2019 年第 1 期。
[2] 1899—1918 年间报刊文献有大量类似论述。
[3] 参见张曼君:《我的艺术路径》,《戏曲研究》微信公众号 2019 年 1 月 7 日。

一来,歌舞、新歌舞、脚色制从本质上而言,都是讨论程式(化)的问题。

张曼君曾以"退一进二"概括她的导演理念,"退一步"即回归戏曲本体审美,"进两步"即高扬现代观念,实践新的观演关系的质变与突破①。回归戏曲本体审美该如何理解？戏曲审美是写意虚拟的。张导将歌舞从程式中抽离出来,从导演手法层面来看,新歌舞是一种艺术手法;从审美来看,它强调戏曲舞台"载歌载舞"的呈现。但是,新歌舞始终要为戏曲审美服务,要达到写意虚拟的目的。因而,新歌舞必然要回归到程式的框架体系之下,服从戏曲艺术的规律和规范。

所以说,"新歌舞"不能成为一种目的,它只能是一种导演的手法和理念,它的存在是为了现代程式的创造创新。因此,我们要提防舞台歌舞的泛滥和过度,以遮蔽戏曲本体审美和叙事。

张曼君导演戏曲化的另一个重要方面在于尊重剧种规律,丰富剧种的表现手法和舞台程式。剥离宁夏秦腔三部曲外在附着的形式,对戏曲舞台文本进行细读,会发现其唱腔、表演皆有所本。如前文所述,李香香在第三场的出场唱腔恰如其分地揭示了秦腔委婉缠绵又不失刚劲的一面,更展现了秦腔传统"敏腔"的风姿。而第四场王贵的一段戏,将《周仁回府》移用,借助"赶羊鞭"的系列新程式,完美表现了王贵此时进退两难的处境,凸显了王贵"觉醒"的复杂心理过程。

"戏曲化"的提出已40多年,对于今天的戏曲而言,更多的是"再戏曲化",即用戏曲的方式解决戏曲的问题。无论是西方戏剧的资源宝库,还是影视剧的新鲜手法,甚至是民间资源,它所表征的仅仅是作为一种资源而存在,如果不能以戏曲的方式将其戏曲化,那么资源的价值意义也将大打折扣。改造利用旧形式、创造新程式必然是戏曲化的目标和终极。

结　　语

"张曼君与中国现代戏曲"(2019年1月召开)会议综述以"现代戏曲之师"为题目,尽管引起了较多非议,但是可以从两个维度去理解——一方面,张曼君的导演艺术成果和理论体系有值得当下戏曲导演"师法"之处,所谓"三人行必有我师";另一方面,张曼君的导演理论体系已随着现代戏创作和现代戏曲的探索成为一段"历史"和研究对象。回到本文的开头,张曼君导演理论体系以人学戏剧追求为主干,以诗化意境的追求、戏曲文学的遵循、戏曲化的核心为分支,将古今中外的戏剧资源、民间艺术资源、现代性艺术理念融会,逐渐形成了独具特色的当代戏曲导演理念。

从阿甲、李紫贵、于会泳、余笑予到谢平安,再到张曼君,如果说以阿甲为代表的第一代戏曲导演更多是从西方戏剧导演体系反思和建构戏曲导演的理论框架,确立戏曲导演的地位和合法性,在角儿制、戏曲文学、戏曲导演三者之间寻求平衡,那么以谢平安为代表

① 参见张曼君:《现代导演艺术的"进"与"退"》,《戏剧》(中央戏剧学院学报)2022年第3期。

的第二代戏曲导演已经强调古典戏曲手法的化用和再现,努力平衡戏曲导演与戏曲文学之间的关系。而以张曼君为代表的第三代导演,高扬现代性理念,强调"人学"戏剧追求,一定程度上突破了"角儿制"的戏曲体制,强调戏曲导演的核心制。虽然有学者担心导演制的"一家独大"会出现戏曲话剧化的倾向,不过张曼君尊重戏曲剧种规律、回归戏曲审美本体,最大程度发挥演员的主观能动性,将这些统摄于其戏曲导演理论体系之下,从而保证了戏曲的特色特质。

距离《花儿声声》的上演已有 10 年,而 2023 年张曼君将迎来 70 岁生日,张曼君导演的戏曲作品仍然会不断产出,但如何接续张曼君戏曲导演的"新歌舞"探索之路,新一代(第四代)戏曲导演如何在前贤基础上进一步拓展和丰富,已经是戏曲发展要面临的严峻问题。整理、梳理、总结中国戏曲半个世纪以来的导演艺术理论,不仅能够厘清戏曲导演与戏曲现代化的问题,也能给戏曲剧种的新生带来新的活力,更能够建立起戏曲导演学派,完善理论体系架构,从而与世界戏剧导演群体对话,使中国现代戏曲的发展尽快融入世界戏剧发展格局之中。

再议梅兰芳对时装新戏的取舍
——以京剧、越剧《一缕麻》的不同命运为主要考察内容

陈 琛[*]

摘 要：梅兰芳认为在他所演的时装戏中，要算改编自小说《一缕麻》的同名新戏"比较好一点"[①]。但随着梅兰芳对时装戏的舍弃，京剧《一缕麻》也不再搬演。与之形成对比的是越剧对这个故事的钟情，屡次改编，几成经典。小说《一缕麻》的"百年交运史"[②]及京剧、越剧同名剧目的不同改编及其命运为我们更客观地认识时装新戏与梅兰芳的相关艺术探索打开了一扇新的窗户。

关键词：一缕麻；时装新戏；现代性；女性；文化审美

《一缕麻》是由包天笑创作的一篇短篇文言小说，宣统元年（1909）发表在上海的《小说时报》第二期。在梅兰芳之前，新剧界便将小说的故事搬上了舞台。[③]吴震修将小说《一缕麻》推荐给梅兰芳，他们看中了这个哀婉故事具有的戏剧性与警世性，便将其改编为时装新戏，1916年5月在北京吉祥戏院一连三天演出了一、二、三本，颇受观众欢迎。[④] 1927年，小说《一缕麻》被郑正秋改编为电影《挂名夫妻》，由阮玲玉主演。1943年，由梅兰芳口述、许姬传记录整理的《缀玉轩回忆录》在《大众》月刊发表，其中有一小节是"新戏感人举一实例"，梅兰芳谈了《一缕麻》的创排及对现实产生的作用。此后不久，包天笑撰文追忆了其创作经过，将文言版的《一缕麻》改写为白话小说，在不变更主要情节的前提下，进一步增加喜剧元素。1946年，正在进行"新越剧"改革的袁雪芬等人将《一缕麻》搬上越剧舞台。1983年湖州市越剧团又将其改编为古装戏，1998年拍摄了古装越剧《一缕麻》电视剧，2007年杭州越剧院推出了新编《一缕麻》。作为靠撰文为生的职业作家，多产的包天笑并没有把《一缕麻》太当回事，他在回忆录中写道："坦白说起来，《一缕麻》这一短篇，有什么好？封建气息的浓重如此，但文艺这种东西，如人生一般赋有所谓命运的，忽然交起运来，有些不可思议的"[⑤]。

[*] 陈琛（1988— ），艺术学博士，戏剧与影视学博士后，专业方向：中国戏曲史、戏曲文化学。
[①] 梅兰芳述，许姬传记：《舞台生活四十年》（上），湖南美术出版社2022年版，第356页。
[②] 范伯群：《包天笑文言短篇〈一缕麻〉百岁寿诞记》，《书城》2009年第4期。
[③] 1913年12月3日，新民新剧社演出布景新戏《一缕麻》，见《申报》1913年12月3日广告；1914年，春柳社在春柳剧场演出《一缕麻》，见《申报》1914年6月16日、6月17日、6月24日、7月24日、9月14日广告。
[④] 参见谢思进、孙利华编著：《梅兰芳艺术年谱》，文化艺术出版社2009年版，第48页。
[⑤] 包天笑：《钏影楼回忆录》，上海三联书店2014年版，第337页。

一、《一缕麻》的"弹性"与"交运"

包天笑是鸳鸯蝴蝶派作家,虽然他自己并不愿接受这个称谓。以"启蒙者"自居的"新文学"家将撰写以消闲、娱乐为主要目的的通俗文学作家斥之为"鸳鸯蝴蝶派",当"新文学"获得主流话语权后,鸳鸯蝴蝶派已非一个光彩身份。最早提出此概念的是周作人,他将《玉梨魂》看作是"鸳鸯蝴蝶派小说的祖师",称其行文"很肉麻"①。鲁迅在《上海文艺之一瞥》中也说民初"新的'才子+佳人'小说便又流行起来,但佳人已是良家女子了,和才子相悦,分拆不开,柳荫花下,像一对蝴蝶,一双鸳鸯一样,但有时因为严亲,或是因为薄命,也竟至于偶见悲剧的结局,不再都成神仙了"②。在周氏兄弟眼中,鸳鸯蝴蝶派主打言情小说,这也是狭义的鸳鸯蝴蝶派概念。实际上,鸳鸯蝴蝶派是一个很复杂的流派,仅以其主要成就——小说为例,涉猎内容不仅有言情,也包括武侠、神怪、侦探、军事、宫闱、滑稽、娼门、黑幕,等等;它有着自晚清至民国半个多世纪的生命,是当时存在时间最长的一个文学流派,在作家人数、作品种数及印刷次数上"都远远超过五四以后的新文学"③,无疑反映出大众市场对它的热情接受。也正因为如此,身处都市商业娱乐空间中的戏曲、曲艺、话剧、电影、广播等面向大众的通俗文艺形式将鸳鸯蝴蝶派的作品"拿来"所用是十分自然的。

小说《一缕麻》中的故事是包天笑从家里一位梳头女佣那里听来的,她讲"有两个乡绅人家,指腹为婚,后果生一男一女,但男的是个傻子,不悔婚,女的就嫁过去了,却患了白喉症,傻新郎重于情,日夕侍疾,亦传染而死。女则无恙,在昏迷中,家人为之服丧,以一缕麻约其髻",包天笑敏锐地觉察这个故事"带点传奇性",又"足以针砭习俗的盲婚","可以感人",于是将其"演成一篇短篇小说"。④ 虽然包天笑不愿接受"鸳鸯蝴蝶派"之名,但他抱持的宗旨"提倡新政制,保守旧道德"⑤也的确显示出其"复杂",在新旧交替的大环境中,包天笑等人没有显示出"鲜明的立场",这种脚踩"新""旧"两只船的犹疑态度不仅不被"新文学"家待见,也受旧文学家怀疑。然而,以包天笑为代表的鸳鸯蝴蝶派能够为大众所普遍接受的原因,可能正与他们所秉持的这种新旧杂糅的价值观有很大关系。面对新、旧各持一端的天平,普通市民往往不会选择其中的任一端。

明乎此,再来看小说《一缕麻》,虽篇幅不长,但文本思想却是"暧昧的""复杂的"。包天笑笔下的某女士是一个完美形象,她生于仕宦之家,"风姿殊绝,丽若天人",又"顾珠规玉矩,不苟言笑",不仅习旧学又有新知,"解书擅文,不枉进士也"。犹如"天上安琪儿"的

① 周作人:《中国小说中的男女问题》,《每周评论》1919 年第 7 期;1918 年 4 月 19 日,周作人在北京大学文科研究所发表《日本近三十年小说之发达》的演讲时首提"鸳鸯蝴蝶体"。
② 鲁迅:《上海文艺之一瞥》,初刊于 1931 年 7 月 27 日、8 月 3 日《文艺新闻》第 20、21 期,见李新宇、周海婴主编:《鲁迅大全集》(第 5 卷),长江文艺出版社 2011 年版,第 302 页。
③ 王稼句:《四时读书乐》,九州出版社 2016 年版,第 118 页。
④ 包天笑:《钏影楼回忆录》,上海三联书店 2014 年版,第 340 页。
⑤ 包天笑:《钏影楼回忆录》,上海三联书店 2014 年版,第 368 页。

某女士越美好，其现实的遭遇就越能让人产生同情。某女士曾就小说《妾薄命》与父亲谈论婚恋观，老父感慨新学兴起，"旧道德乃如土委地"，从一而终的古圣贤礼教沦为"尘土之言"，劝慰女儿"配偶之间，奚能无缺憾者，亦顺势而已"；某女士认为小说中的女主人公马利亚在恋人加里士残疾后仍以身嫁之，因二人"两心相印"，"非如吾国之凭媒妁一言强两人而合之"。由此可知，某女士向往的是以情为基础的婚姻。她迫于孝道完成婚约，洞房内"不许痴郎近"，显示出对这桩无情婚姻的不满甚至"反抗"。然而，当"性不慧而貌尤丑"的夫婿因照顾患病的她染疾而终，她在灵堂痛哭，"乃恸其负此多情之蘡砧尔"。此后虽有青梅竹马的邻居兄长写信劝她"顺时应变"，她视之不理，甘愿为婿守节。她的选择很耐人寻味，她不赞同父母之命、媒妁之言，肯定以情为基础的婚恋，但又以情自动守节。或许正是小说在表层显露的"保全家庭，维护礼教"与隐层带有的"重构家庭，打破礼教"的"矛盾"（"兼顾"）思想，让它一方面能同时受到新旧两派的欢迎，另一方面又同时受到新旧两派的批评。① 这种未走向"极端"而充满张力的文本，很可能因其主题的不明朗，提供了改编的多种可能，新旧思想与道德的命运因时代而改变，戏曲《一缕麻》也呈现出不一样的面貌。

考虑到在旧社会尤其官宦人家要维持"虚面子"，女子再嫁的可能性几乎为零，梅兰芳未对包天笑小说的结尾做出正面评价，只是说改编成戏曲，这样的收场"没有交代，就显得松懈"；在民初恋爱自由作为一种新的社会风尚被推广之际，梅兰芳等人认为守节的归宿对女子来说"也还是残酷的"，便改为林纫芬②在多重打击下，"感到身世凄凉、前途茫茫、毫无生趣"，"用剪刀刺破喉管，自尽而亡"。③ 这样的结局受到了批判旧剧的新文化战将傅斯年的肯定，他到三庆园看梅兰芳的《一缕麻》，虽然"几乎挤坏了"，出来又见大栅栏一带"人山人海，交通断绝了"，但"高兴的了不得"，高兴是因为他认为梅的《一缕麻》"是对现在的婚姻制度，极抱不平了"，④而"人山人海"在他来看是大众接受这出具有"新思想"的戏才会出现这样的盛况。

1946年袁雪芬、范瑞娟演出的越剧《一缕麻》，"上座率是'十成里的十三成'，简直挤破了上海明星大戏院"⑤。该版更接近原作，女主人公慧芬守节自尽，但因增加了"呆大"戏份，范瑞娟饰演的"呆大"憨态可掬，可笑又善良，冲淡了慧芬守节的封建道德气息。"洞房"中的"慧芬哭灵"和呆大的"新娘子，真好看"成为袁派、范派经典唱段。1998年的越剧版不仅将时装改为古装，还大胆改变情节与结局，慧芬与父亲的学生君玉青梅竹马，并在母亲的首肯下订婚，父亲为报恩，在不知情的情况下将其许配周家。其他情节虽不脱离小说主干，但在周少爷去世后，君玉主动来周府花园私会慧芬，二人被发现，但最终周家父母认君玉为义子，慧芬也得嫁君玉。2007年版《一缕麻》是杭州越剧院在市场化背景下，采

① 刘涛：《新旧道德视野下的夫妻关系——论〈一缕麻〉的百年变化》，《杭州师范大学学报》（社会科学版）2017年第1期。
② 小说中的人物没有姓名，如女主人公即呼为"某女士"，京剧《一缕麻》为其命名林纫芬，袁雪芬版越剧《一缕麻》命名慧芬，2007年越剧《一缕麻》命名林素云。
③ 梅兰芳述，许姬传记：《舞台生活四十年》（上），湖南美术出版社2022年版，第350页。
④ 傅斯年：《戏剧改良各面观》，《新青年》1918年第5卷第4期。
⑤ 范伯群：《包天笑文言短篇〈一缕麻〉百岁寿诞记》，《书城》2009年第4期。

用三方投资的方式创作的,不仅压缩了林素云与前恋人的戏份,呆少爷荣鹏程甚至成了主角,他并非天生弱智,是少年落水惊吓所致,因此时呆时慧。当林素云在灵堂哭诉死去的荣鹏程时,荣鹏程突然苏醒,恢复智力。素云既免于自尽,也不用守节,悲剧转为喜剧。新版《一缕麻》主动出击市场,让"旧剧开了新生面",不仅收获了票房,也推出了名角。①

二、观众所乐:"世俗的现代性"

1914年10月,时装新戏《孽海波澜》分一、二本在北京天乐园上演,这一年梅兰芳21岁。作为时装戏的最初尝试,虽然《孽海波澜》各方面还不理想,但却获得巨大成功,戏评连见报端,"评论梅剧之风也悄然兴起"②,在某次贴演时甚至影响到了梨园资深前辈谭鑫培的卖座成绩。也许有人会说这种轰动仅是因为迎合了喜新厌旧、爱看热闹的观众心理,但也不可否认,它敏锐地捕捉到时代气息,批判丑恶现象,塑造新的女性形象,积极发挥戏剧的"教育作用",却也是出于梅兰芳的"自觉",这种自觉不仅是迎战市场的自觉,也"包括对戏曲演员社会责任的自觉、传统戏曲题材局限性的自觉,以及整体文化气氛的敏锐自觉"③。而这一点其实也典型地体现在京剧《一缕麻》结局的处理上。梅兰芳想要拿这个结局来刺激观众,强调指腹为婚的恶果,"或者更容易引起社会上警惕的作用"④。

至1918年的《童女斩蛇》,梅兰芳前后共排演了《孽海波澜》《宦海潮》《邓霞姑》《一缕麻》《童女斩蛇》五部时装戏,它们分别以多个切面描绘了社会现实:《孽海波澜》将镜头对准了社会的阴暗角落——妓女生活及其受到的压迫;《宦海潮》反映了官场的险恶与人心的狡诈;《邓霞姑》讲述女子为自由婚姻所进行的勇敢抗争;《一缕麻》表现了包办婚姻制度所制造的家庭悲剧;《童女斩蛇》则是对迷信行为的讽刺。其中《邓霞姑》与《一缕麻》在主题上比较靠近,可归为婚恋题材。这出时装新戏在梅兰芳看来,其艺术性上距离理想"还差得很远",不仅"白多唱少",还用了不少"新名词":"婚姻大事,关系男女双方终身幸福,必须征求本人的同意,岂能够嫌贫爱富,强迫做主。现在世界文明,凡事都要讲个公理。像你这样阴谋害人,破坏人家的婚姻,不但为法律所不许,而且为公道所不容",但每次念到这里,"台下必定鼓掌欢迎"。⑤ 在新思想广泛传播、旧思想依然存在的年代,新旧爱情、婚姻、家庭观念的矛盾不仅是戏剧性的重要来源,也是身处过渡时代的人们最关切的问题。他们也知道,这些问题并不能通过观看一部新戏就得到完美的答案,但走进剧场却能

① 于烈:《三方投资越剧:〈一缕麻〉收获票房 推出名角》,《文艺报》2008年1月24日,第4版。新编《一缕麻》由杭州越剧院、上海天蟾京剧中心演出公司、范派小生徐铭(在剧中饰演"呆大")各出资10万元创作。徐铭也凭借此剧获得第25届中国戏剧梅花奖。

② 谢思进、孙利华编著:《梅兰芳艺术年谱》,文化艺术出版社2009年版,第34页。

③ 王安祈:《性别、政治与京剧表演文化》,台湾大学出版中心2011年版,第24页。

④ 梅兰芳述,许姬传记:《舞台生活四十年》(上),湖南美术出版社2022年版,第350页。从戏剧结构来说,这样处理也是为全剧收得更紧张一些。梅兰芳也坦言,思想认识会随着时代发展,假如日后处理这类题材,剧情等会有很大不同,当时就是"从朴素的正义感出发给封建礼教一点讽刺"。

⑤ 梅兰芳述,许姬传记:《舞台生活四十年》(上),湖南美术出版社2022年版,第346、348页。

让他们在观看别人的"最熟悉的陌生"故事时感到一丝"安全感",不论是哭是笑,都暂时获得了一种集体性的"力量",这种力量让他们暂时忘却了现代化在精神层面可能带来的矛盾、焦虑。这也是通俗文艺如鸳鸯蝴蝶派能够在晚清至民国的大众市场绵延不绝的重要原因。如果能正视普通观众的情感需求,就能更恰当地认识到通俗文学在历史上的作用,也能更恰当地看待受到通俗文学给养的现代化转型中的都市商业戏曲价值:

> 如果将现代通俗文学作为一个完整体系来考察,它在整个现代文学中应该占据"半壁江山"。在"五四"新文化运动肇始前的四分之一世纪里,它的主流代表着先进文化,乃是中国启蒙主义的先行者。即使当它被新文学作家斥之为鸳鸯蝴蝶派之后,它的主流与新文学一样,表意方式也是现代性的,但两者的现代性有所不同。新文学是知识精英意识的现代性,以知识分子为主要服务对象;鸳鸯蝴蝶派文学则是世俗的现代性,密切与市场的联系,以市民大众为主要的服务对象。新文学是受外来思潮影响而催生,以期文学观念和形式发生嬗变,表现出与传统彻底决裂的现代性;鸳鸯蝴蝶派文学则是继承传统,寻求现代和传统结合的途径,乃是温和的、改良的、渐进的现代性。两者共同存于现代文学的大范畴内,互为补充,互为影响,共同谱写了历史,创造了成绩。①

也可以说,从主旨上来看,这些时装新戏或多或少都具有了一定的现代性,或者说是初露现代性的曙光。普通百姓的现代性经验与知识分子"是不太相同的",他们主要是通过"日常生活""文化消费"来感受"现代化"的来临。② 作为大众文化载体的戏曲是民国普通市民的主要文化消费品,其现代性并不是说一定要在主题思想上表现出深刻的哲思,能在"百姓日用之道"如两性关系等婚恋观上体现出不同于封建礼教的新思想又何尝不是一种现代性呢?

回到《一缕麻》,虽然京剧、越剧的改编各具特色,尤其结尾大相径庭,却共同反映出不同年代的观众对男女婚恋这一"百姓日用之道"的关心。

三、文化审美与剧种发展

创作《邓霞姑》《一缕麻》时,因有前面经验的积累,梅兰芳等人想了更多方法让时装戏更"有戏"可看。比如在《邓霞姑》中,他们巧妙设置了"戏中戏",即当邓霞姑掩护姐姐逃走时,为了拖住舅舅,给姐姐争取更多时间,邓霞姑现场来了一段《宇宙锋》的"金殿装疯",梅兰芳借助这一形式表演了他拿手的传统戏片段,这一方面因勾起观众的记忆而更容易产生情感"共鸣",另一方面为演员施展擅长的唱做技艺提供了空间,丰富观众多层次的审美需求。最后的场景设计犹如近年流行的"浸没式戏剧",当邓霞姑与爱人穿着时装礼服举

① 王稼句:《四时读书乐》,九州出版社 2016 年版,第 124—125 页。
② 石川、张丹:《通俗叙事与抒情传统:关电影的对话——石川教授访谈》,厉震林、胡雪桦主编:《电影研究 3 文学与电影:鸳鸯蝴蝶派的前世今生》,中国电影出版社 2015 年版,第 32 页。

行文明婚礼时,饰演二姐雪姑的路三宝站在台上面对观众说"谢谢诸位来宾",这是一语双关,"一霎时满园子的鼓掌声,叫好声和台上打成一片",观众"扮演"了参加婚礼的来宾,他们的情绪"非常热烈",因而每次演到这一场,不管时间多晚,观众也"都舍不得先走",没有这句带观众"沉浸"其中、好像让自己过了把角色扮演瘾的台词,他们便觉得"扫兴"。①

而"人保戏"的特点在《一缕麻》的排演中有比较典型的体现。"人保戏"的"戏"并不是说就一定没有"戏",而是"戏"的"味儿"非有"相当之艺术修养"的演员而不能表达出来。②梅兰芳在《舞台生活四十年》中对《一缕麻》"上轿出嫁"这场戏中演员对原文本的丰富有细致表述,这里不再复述。这场并不能发挥京剧优势的重场戏正是因为有了贾洪林、梅兰芳的参与才使其由"瘟"转"热"。但也注定了这种"人保戏"类型的剧目在缺乏合适的演员团队时将被人冷落。梅兰芳认为《一缕麻》的出众即跟贾洪林、程继先、路三宝三位成熟演员特殊的演技不可分割。1917年贾洪林离世后,代替他的演员比不过他对节奏把控的出色能力,观众很难被人物牵引、打动,在这种情况下逐渐放弃《一缕麻》的上演是自然的。而"年代感"突出的时装戏一旦"过时"也加剧了它被放弃的可能。

贾洪林的例子很能说明一个问题,即时装戏表演的"不稳定"性。倒不是说传统戏的表演不存在这个问题,而是"歌舞化"的程式技术表演是可以单"拎"出来欣赏的,也就是梅兰芳所说的古典歌舞剧的演员肩负着两重任务:一是切合剧情地扮演剧中人。二是"人上人"的表演,即要"把优美的舞蹈加以体现"的重要责任。③"歌舞化"的程式性技术与"人上人"的表演相辅相成,从某种程度来说,演员在没有深刻掌握人物性格的情况下,并不影响他借助程式"照猫画虎"地表现人物,因为展示高超的程式技巧还会得到观众的赞赏。但时装戏却挑战了这种审美定式。表演现代故事的时装戏应尽量接近"日常生活的形态",不可能像歌舞剧"处处"把它"歌舞化",这样京剧演员从小练习和演出所用的根据古代社会提炼出来的高度程式化的歌舞动作就难以发挥所长,需要重新"转化",而"转化"并非易事。缺少"歌舞化"的程式性技术支撑,主要靠切合剧情地"扮演角色",对于表演经验不足的年轻演员或不习惯这种表演方式的老演员④来说,要他们演得"深刻""真实"是存在困难的。

另外,在时装戏早期实践阶段,京剧表演形式与现代生活内容之间的矛盾已经被艺人们发现,最直接的就是音乐与动作的矛盾,时装戏的表演更加生活化,考虑到整体节奏的问题,缓慢的唱腔及动作不好安排,难免形成"话多唱少"的形式;当出现大段对白时,一旦停止打击乐,表演的节奏只能靠演员自己掌控,这就出现了上面所说的表演效果"不稳定"

① 梅兰芳述,许姬传记:《舞台生活四十年》(上),湖南美术出版社2022年版,第346、348页。
② 蒋锡武:《人保戏,以味胜》,翁思再编:《两口二黄:京剧世界揽胜》,山东画报出版社2008年版,第60页。
③ 梅兰芳述,许姬传记:《舞台生活四十年》(上),湖南美术出版社2022年版,第357页。
④ 梅兰芳说观众的眼光很尖锐,饰演《一缕麻》中傻姑爷的程继先让人看了是个"真傻子",而朱素云扮的就像个"假傻子"了。朱素云(1872—1930),先学昆旦,后改小生,师从四喜班鲍福山,又尝从徐小香问业。扮相英俊,兼擅武小生戏。清末曾被选入升平署。朱素云是小生前辈名角,单以《一缕麻》的成绩来说,梅兰芳"也认为朱不如程"。

的结果。演员身体在打击乐的配合中形成的鲜明节奏感是保持"以歌舞演故事"的戏曲表演风格的一个要点,由于音乐与动作的矛盾,这一阶段的京剧时装戏想必难免出现"四不像"这种历史产物。

梅兰芳曾试图以"戏中戏"或在剧情适当的节点上安插少量慢板唱腔以便为演员擅长的表演提供机会,同时也为了满足观众的审美习惯。对于梅兰芳的这种努力,不好判断他当时是否已经有意在解决京剧现代题材戏的一个关键问题——传统形式与现代内容的矛盾,他日后也说《邓霞姑》中唱《宇宙锋》"装疯"的片段是一种为了"剧场效果"采取的近乎"噱头"的手段,在艺术处理上并不算"高明"。可能这是他在成为艺术家后的自谦之词,但的确说明这一关键问题并不好解决。

在新旧交替的时代,京剧时装戏不是不能让演员名利双收,《孽海波澜》就是一个例子。梅兰芳的可贵之处在于,作为演员他敏锐地感受到了时装戏演出效果存在很大的不稳定性,让戏曲演员舍弃自小练就的基本功而去再学习、再适应新的表演方式,成本太高,甚至容易出现本末倒置的严重后果。虽然梅兰芳很早就接触新剧,甚至在排演时装戏时也在学习上海新舞台等演出的改良新戏(融合新剧的表演方法),但他并没有想过要转行成为一名新剧演员,即便是新剧从一开始就带着一种"进步"光环。张厚载、春柳旧主(李涛痕)将梅兰芳等人排演的时装戏看作是"过渡戏",即处在旧剧与新剧之间,这种认识恰恰是抓住了时装戏的特点。张厚载在文章中提到有"论者或谓新剧果欲收促进社会教育之效果,必先使一般社会,皆能欢迎新剧,故新剧当先求迎合社会心理上习惯之趣味,则旧剧善之唱工与锣鼓二事,固当时一般社会所为深感趣味者",《孽海波澜》等戏"皆以新戏而带唱工锣鼓,乃能深合社会趣味,藉以促进社会改良"①。这是一种以新剧为本位的言论,就像春柳旧主寄希望于梅兰芳研究新剧,能"由过渡戏而首先诞登彼岸"②。梅兰芳等旧剧界人士排演"过渡戏"一方面固然是受了改良运动的思潮影响,另一方面也是他们面对新时代、新观众的一种自我调适,从本质上来说并不是为了舍弃旧剧的世界而登上新剧的"大陆"。那是新剧人士的某种一厢情愿。在推崇旧剧的张厚载看来,新剧与旧剧性质"根本不同",若"永久混合",则成"畸形之艺术"。③ 今天来看,他更多是看到且有意张扬二者的差异,而忽略它们存在的共通性,但很可能也是因为他在观赏过京剧时装戏后发现了这种高度写意的表演艺术与近代生活内容之间的矛盾不能较好地解决,也认为没必要去解决。

对于戏班与演员来说,花费大量时间、精力去探索解决时装戏内容与形式之间矛盾的方法在当时显然是不"现实"与不"经济"的。在市场竞争激烈的环境中,若有其他更新更能发挥演员特长的剧目,放弃时装新戏并不会有太多不舍。穿老戏服的新戏《牢狱鸳鸯》在《一缕麻》之后一个月创排或许就是一种表现。更重要的是,梅兰芳在展开时装戏的实验时,也同时开始了古装歌舞剧的探索,1915 年至 1918 年间,先后排演了《嫦娥奔月》《黛

① 张聊公:《梅兰芳之孽海波澜》,天津书局 1941 年版,第 6—7 页。
② 春柳旧主:《梅戏与新戏之区别》,《春柳》1919 年第 5 期。
③ 张聊公:《梅兰芳之孽海波澜》,天津书局 1941 年版,第 7 页。

玉葬花》《千金一笑》《木兰从军》《天女散花》《麻姑献寿》《红线盗盒》等古装新戏，获得了票房与口碑的双丰收，开创了京剧旦角表演艺术的新时代。梅兰芳说他不再排演时装戏的一个原因是随着年龄一天天增加，不太适合表现时装戏中的少妇少女，其实上述古装新戏的女主角又何尝不是少妇少女，只是时装戏离生活太近，太"真"，以美为尚的梅兰芳不愿因为年龄的问题而使之失去"美"。更重要的，时装戏的关键问题不解决好也是对"美"的一种破坏。于是，梅兰芳舍弃了时装戏。

比较而言，民国年间的评剧、越剧、沪剧等刚在城市落户不久的"民间小戏"甚至还由于编演时装戏在大都市获得了更多"地盘"，推进剧种走向成熟，进而确立了剧种的某种风格。

以越剧为例，1939年至1941年间，女子越剧就出现了名演员竞演时装戏的潮流。[①] 20世纪40年代，以袁雪芬为首的"雪声剧团"吸收新文艺工作者，全面改革越剧，发起"新越剧"运动。由成容改编、南薇导演的越剧《一缕麻》即在1946年推上舞台，此时距梅兰芳首演京剧《一缕麻》已经过去30年左右。女子越剧的崛起是民国都市戏剧文化女性化的典型，特殊时期男性精英文化的缺席为女性流行文化走向台前提供了难得的机会，以言情为主题的通俗文学（如"鸳蝴派"）为越剧、沪剧等"小戏"的都市化与现代化提供了文学支撑，女子越剧在爱情、婚姻、家庭等言情故事（"国家兴亡亦系于言情"）上的出色表现使之在20世纪40年代的上海超过京剧成为"最受青睐"的剧种。[②] 虽然"新越剧"时期的时装戏对社会现实有所反映，作品有反封建精神，但大都还是以"家庭、爱情、婚姻"为题材。[③] 这与女子越剧的主要观众群体——中层及中下层女性的审美倾向不无关系。

与女子越剧相比较，京剧本质上代表着一种"男性文化"。虽然女性观众进入剧场在一定程度改变了京剧的审美（剧目、表演等），旦行挑梁乃至取代生行成为头牌，梅兰芳等旦角的崛起包括其时装新戏、古装新戏等创排与大受欢迎即与女性观众的审美趣味密不可分，但京剧领域仍"缺少女性自觉"，其主要原因在于京剧的表演美学和观赏美学均是"人上有人"，女性（观众、演员）的加入没有从本质上改变这一观演特点。[④] 这个视角，也为解读京剧、越剧对《一缕麻》的不同处理及其不同命运提供了更多可能。

如果说京剧《一缕麻》剧中人物的结局及该剧的命运是疾风暴雨式的，那么越剧则是和风细雨式的。京剧《一缕麻》中的林纫芬以死作结，其决绝犹如出走的娜拉，一应五四时期的社会风气，也难怪为傅斯年所赞赏。但娜拉出走以后呢？当然这是京剧《一缕麻》难

① 参见高义龙、李晓主编：《中国戏曲现代戏史》，上海文化出版社1999年版，第46页。
② 参见姜进：《可疑的繁盛——日军阴影下的都市女性文化探析》，《华东师范大学学报》（哲学社会科学版）2008年第2期。
③ 参见高义龙、李晓主编：《中国戏曲现代戏史》，上海文化出版社1999年版，第50页。
④ 王安祈：《性别、政治与京剧表演文化》，台湾大学出版中心2011年版，第69、71页。按：虽然乾旦传统在1949年后因一些历史原因而显得比较尴尬，但在京剧旦角女演员人数早已取得压倒性地位的今天，女演员的表演仍要遵循乾旦规制。一方面，这以"四大名旦"为首的京剧旦角表演艺术让人难以望其项背有关，另一方面也与京剧在历史中形成的严谨、规范（重规矩）不无关系，二者其实也互有影响，而这种文化已深入京剧骨骼或血液，成为其一部分。

以回答也不必回答的,无须苛责,它已经完成了它的时代赋予的任务。

爱情、婚姻、家庭是女性熟悉的领域,女子越剧的气质与"言情"十分契合,它恰到好处地为钟情言情的女性提供了造梦空间,如傅谨在其著作《二十世纪中国戏剧的现代性与本土化》中所言:越剧的兴起首先意味着诸多民间长期流行的优美爱情故事,恰好找到了一种从江南民间生成,最适宜于将它以戏剧化的形式加以刻画与表现,曲调比较通俗、风格妩媚抒情的唱腔,它们非常融洽地相互结合,而戏剧内容与音乐色彩之间这样适应的结合,在戏剧史上并不是经常能遇到的。

显然,《一缕麻》与越剧有着先天的契合度。另外,现实生活中不如意的恋爱与婚姻可能更是常态,已经有了主体意识的女性并不是都如"娜拉出走"般决绝,因为反抗与挣脱的代价是十分巨大的,直到今天或许都是如此。怎么办呢? 女性的情感需求便要借助文艺作品来补偿,如果说知识女性可以选择阅读文学作品补偿,那么剧目"大多重情感少哲理,在情感中又特别偏重悲剧情感,在悲剧情感中又特别偏重悲怨而不偏重悲壮,在悲怨中又特别擅长表现少男少女的恋爱坎坷"①的女子越剧则为大量的普通女性也包括部分知识女性提供了一座避风港。② 尽管 2007 年版越剧《一缕麻》的主旨已完全不同于以往版本,讴歌的是人性本善,但本质上还是婚恋故事,只不过这一题材的强音已非 20 世纪的"反封建"。

结　语

概言之,梅兰芳、袁雪芬排演《一缕麻》的时代不同,但相同的是他们都感受到了新旧交替之际,个人与封建礼教之间的矛盾,而这种矛盾不仅关乎台下的女性观众,也关乎每个家庭,梅兰芳比较敏锐地捕捉到这类题材可能具有的"力量",甚至真的干预了生活中的一桩婚事,时装新戏在当时不管是从经济效益来讲,抑或社会效益而言,的确产生了"比老戏更大"的收效。仅从这一点而论,梅兰芳的时装新戏实践的历史意义就不可忽视。

取舍不易,需要勇气与智慧,走进历史或许才能更恰当地体悟历史人物抉择的甘苦。龚和德先生认为像京剧《一缕麻》这样曾出现盛况的演出,"即使并非经典或精品,不能流

①　余秋雨:《文化视野中的越剧》,高义龙、卢时俊主编:《重新走向辉煌:越剧改革五十周年论文集》,中国戏剧出版社 1994 年版,第 7 页。

②　1946 年,鲁迅小说《祝福》在首次被改编为越剧《祥林嫂》时,加入鲁府阿牛少爷(原著中没有这个人物)与卫姑娘(少年祥林嫂)的情感戏。胡风在看过演出后对此情节提出质疑,许广平代为解释:"她们有困难,还要考虑受老板雇佣,拿掉会影响演出"。详见章力挥、高义龙:《袁雪芬的艺术道路》,上海文艺出版社 1984 年版,第 117—118 页。阿牛的扮演者是名角范瑞娟,与袁雪芬是生旦搭档,这种改编策略有着兼顾越剧言情叙事的传统、观众欣赏习惯及名角制的考虑,是当时越剧在政治与商业之间不得不做出的一种巧妙平衡,因为越剧主力观众喜欢的就是悲情戏,她们习惯以她们的视角与情感去感受、体验故事中的人。越剧《祥林嫂》经多次改编,成为经典剧目,阿牛少爷这一人物及情节线早已不复存在。《祥林嫂》早期的改编其实比经典型地反映了女子越剧的观演趣味及文化审美品格,由此也能体会它对《一缕麻》的衷情及改编策略。

传下来,但对于演员,对于剧团和剧种,也是非常需要的"①。应该说这是更客观、理性的声音。时代的发展不以人的意志为左右,不同时代必然有不同的声音出现,京剧、越剧《一缕麻》的不同结局及命运让我们认识到剧种整体的文化审美品格在其发展中的重要作用,同时也能以更开放、多元的心态看待新编戏。

① 龚和德:《沉着治理"转型期综合症"》,《广东艺术》2004年第2期。

论当代戏曲文本改编之"失"
——以《1699·桃花扇》为例

丁 雨*

摘 要：20世纪以来，《桃花扇》成为改编次数最多的古代经典剧作之一。其中，《1699·桃花扇》由话剧领域的名导田沁鑫担任导演和剧本整理，基于当代观众的审美转变和舞台表现形式的多元化，做了许多创新和尝试，受到了很多关注。在"只删不改"的精神宗旨下，采用"移花接木"和"偷工减料"式的方法，将原著中的情节和语言进行剪裁和缝补。这样做虽然保留了原著中很多重要的情节和人物，但由于要适应当代剧场演出而增加的难度，以及对文本的粗解和误读，最终使很多情节失去了合理性、人物也失去了生动性。

关键词：《桃花扇》；文本改编；《1699·桃花扇》

《桃花扇》被称为"明清传奇的压卷之作"，历来受到评论家的高度评价，更吸引了当代戏剧家纷纷改编搬上舞台。《1699·桃花扇》就是其中一部受到广泛关注的作品。在剧本的整理上，兼任导演和剧本整理工作的田沁鑫说："首先尊重孔尚任先生原著，尊重昆剧剧本特质。创作态度是要学习和整理《桃花扇》剧本，不是重做。整理《1699·桃花扇》剧本的精神宗旨是：只删不改。"[①]

《1699·桃花扇》的"只删不改"是否真的做到了尊重原著和作者呢？笔者认为，从舞台演出本和舞台呈现来看，并非如此。以下就《1699·桃花扇》探讨其文本改编之"失"。

一、《1699·桃花扇》文本改编概述

《1699·桃花扇》的舞台演出本，一共6场。笔者参照《1699·桃花扇：中国传奇巅峰》中收录舞台演出本、2006年3月17日北京保利剧院首场演出视频和1959年4月人民文学出版社出版的王季思等合注版《桃花扇》，制成表1。

* 丁雨（1991— ），三级编剧，江苏师范大学文学院戏剧与影视学硕士研究生在读，专业方向：戏剧戏曲学。

【基金项目】本文系江苏省研究生科研与实践创新计划项目"新世纪以来江苏省淮剧现代戏研究"（项目号：KYCX22_2768）的研究成果。

① 田沁鑫：《导演的话》，江苏省演艺集团编：《1699·桃花扇：中国传奇巅峰》，江苏美术出版社2007年版，第57页。

表 1 《1699·桃花扇》舞台演出本及原著相关内容

场次（出）	涉及原著内容	主 要 内 容
第一场，相识	《先声》《听稗》《传歌》《访翠》	主要情节为"访翠"，讲侯李二人之姻缘
第二场，完婚	《眠香》《却奁》《侦戏》《闹榭》《迎驾》《先声》《听稗》	主要情节为"却奁"，阮大铖自出而叙"哄丁"之事，再由老赞礼截取另几出中其他人的言语进行串联和过渡，交代阮大铖与复社众人之仇，为其后侯李二人之祸事和分离留下伏笔。马士英也在此出，阮大铖傍之
第三场，哭主	《抚兵》《哭主》《闹榭》《拜坛》《修札》《辞院》《设朝》《拒媒》《守楼》《寄扇》	前半段左良玉出，道时局而引三月十九"崇祯缢死煤山树顶"之日秦淮河上"闹榭"，众人得知崇祯死讯，一同"哭主"。设朝后侯方域为避祸辞别香君，香君为守节而拒媒守楼，血溅侯所赠之扇，杨龙友点染成"桃花扇"，苏昆生持扇寻找侯方域
第四场，分离	《寄扇》《骂筵》《选优》《题画》	李香君独守空楼念侯郎，被选入宫中教演新戏，香君以女祢衡痛骂阮马，杨龙有从中周旋，香君被逐出宫中。侯方域回南京寻香君未果，遇苏昆生收到桃花扇，再寻香君
第五场，寻觅	《逢舟》《誓师》《拜坛》《逃难》《截矶》《劫宝》《沉江》	北兵已入淮境，左良玉清君侧被黄得功所截，后闻其子自破城池，羞愧而亡。福王被擒，自刎而死。史可法独木难支，也沉江而亡
第六场，重逢	《栖真》《题画》《入道》《余韵》	侯李二人重逢，一番抒怀之后被张道士话语点提，双双入道

上海昆剧院 2000 年演出的《长生殿》和青春版《牡丹亭》从最后的演出内容来看，在整理剧本的时候也是采取了同样的原则。上海昆剧院版《长生殿》分为 4 本，保留了原著中的 43 出的内容，演出时长约 11 个小时；青春版《牡丹亭》分为上中下 3 本，保留了原著中 27 出的内容，演出时长约 7 个半小时。有别于以上两部作品，《1699·桃花扇》为了适应当代剧场的演出，把 44 出浓缩为 6 场，也就是一个晚上 3 小时的演出，这样的选择增加了文本改编的难度。

原著中人物分左、右、奇、偶、总 5 部，左右各 4 色，共 16 人；奇偶各 4 气，共 12 人；总部经纬各一星，前后共 30 人。《1699·桃花扇》中，保留了左部的侯方域、陈定生、吴次尾，右部的李香君、杨龙友、李贞丽、苏昆生，奇部的史可法、弘光帝，偶部的左良玉、黄得功、马士英、阮大铖，除此之外，还有一个集经纬二星老赞礼、张道士，以及右部的苏昆生的"三合一"人物，删去了柳敬亭、丁继之、蔡益所、蓝瑛、卞玉京等人。

舞台演出本中的情节和文辞涉及原著 44 出中的 31 出，没有涉及的内容，主要是为了"重点突出侯朝宗、李香君的儿女情爱"[①]而做的删减。例如《投辕》以及《逮社》，侯方域和

① 田沁鑫：《导演的话》，江苏省演艺集团编：《1699·桃花扇：中国传奇巅峰》，江苏美术出版社 2007 年版，第 57 页。

李香君都没有出场,再比如《阻奸》《争位》《和战》《移防》等与这一改编版主题无关的内容也一并删去,同时每一场重新拟定标题。

相较于孔尚任《桃花扇》中的出目,这一改编版中的标题不仅显得平淡,且在人物和情节上并没有体现出标题的高度概括意义。原著的出目不仅简洁地概括主要情节和内容,突出每一出中的主要人物,还文采斐然,颇有韵味。例如原著中"访翠",主要讲述侯方域到旧院去访李香君,而"相识"二字就稍显逊色;再如第二场"完婚",这一场的核心情节是李香君拒绝阮大铖置办的妆奁,原著中"却奁"二字,既概括了主要情节,体现了人物的性格,更重要的是,"却奁"直接推动了二人的"离合之情","完婚"二字不仅片面还单薄无力,削弱了李香君的人物塑造;这一改编版在处理两位主人公的结局时,选择了尊重原著——双双入道,彻底的别离却用了带有大团圆意味的"重逢"二字。

改编者在剧本整理时尽力保留了原著中的大多数情节和人物,不仅展示了侯方域和李香君爱情的离合,也将之前没有在舞台上演出过的《哭主》《截矶》《入道》等和国之兴亡有关的内容进行了排演,并且保留了原著中侯李二人双双入道的结局。这样的处理看似内容丰富,但实则枝蔓比原著显得更加繁复,毕竟原著虽然篇幅很长,但不用适应当代剧场演出,有足够的时间捏戏,去展开情节、塑造人物,而利用三个小时去展示原应花费十几个小时的内容,很多情节都像是电影中的"闪回",人物也都是匆匆而过,失去了完整性和生动性。

二、"移花接木"与情节合理性之"失"

在"只删不改"的精神宗旨下,用田沁鑫自己的话来说,就是"采用偷工减料,偷梁换柱之做法,在原著中挑选适合整理本需求的台词、唱词及曲牌,拆东墙补东墙"①。从这句话中可以看出,田沁鑫对《1699·桃花扇》的文本改编既有大的原则也有具体的做法,创作思路是非常清楚的,对于作品要表现什么,她也作了说明:把明王朝已近尾声时的乱世描写加以保留。重点突出侯朝宗、李香君的儿女情爱。② 这也是在尊重原著借离合之情写兴亡之感的主题之上。

在这个改编版中,难得的是田沁鑫注意到了其中的"历史"元素,所以开创性地将"南朝三忠"左良玉、史可法、黄得功在一部戏中全部搬上了舞台。不过可惜的是,"移花接木"式的文本改编,在应该着重塑造一个人物的时候添了其他不合适的人物,比如在"哭主"这个情节中,除了原著中就有的左良玉,还移入了侯方域和马士英、阮大铖等人,显然就失去了情节的合理性。

这一场的"移花接木"主要有四处:一是将原著中发生在"哭主"之前的"闹榭"移到同

① 田沁鑫:《导演的话》,江苏省演艺集团编:《1699·桃花扇:中国传奇巅峰》,江苏美术出版社 2007 年版,第 58 页。
② 田沁鑫:《导演的话》,江苏省演艺集团编:《1699·桃花扇:中国传奇巅峰》,江苏美术出版社 2007 年版,第 57 页。

一场;二是将原著中"辞院""骂筵"中的三人同场移到了第三场"哭主";三是将"辞院"中阮大铖向马士英告发侯方域的情节移到了这里;四是将"抚兵""闹榭"和"拜坛"移到哭主,将"拜坛"中的时间——"三月十九日"崇祯忌辰也移到了这里。

 这样的表现手法类似电影中的"平行蒙太奇":两条以上的情节线并行表现,分别叙述,最后统一在一个完整的情节结构中,或两个以上的事件相互穿插表现,揭示一个统一的主题,或一个情节。但是在电影中由于可以随时切换画面,在时间上更自由,更便于叙事,而在舞台上则显得拖沓和杂乱。改编者想在一个舞台画面中展示更多的内容,则需要制造更多的时空,可是这样的做法并没有起到理想中的作用。不仅仅是因为镜头语言和舞台表现的区别,更是因为这样的"移花接木"在情节上本身就是不合理的。主要体现在以下两点。

 首先,原著中"闹榭"只有阮大铖一人游舟,马士英和杨龙友并不在场。"闹榭"一出原本是和"哄丁"相呼应,铺叙阮大铖和复社诸生之间的仇怨,与马士英和杨龙友无关。而且这里让三人一起出现,从人物的身份地位来看,如果马士英在场,阮大铖根本不必怕被陈定生、吴次尾再打一次,也就不用吹灭杨龙友和自己手中的灯。

 其次,上半场左良玉闻崇祯死讯黯然下场,紧接着却是秦淮河畔笙箫缭绕,阮大铖向马士英告发侯方域,这时,崇祯死讯再次传来,左良玉换上素服再次上场,众人一同"哭主"。原著中"哭主"一出的主要人物是左良玉,这里移入了侯李马阮杨等人,原著中由左良玉主唱的【胜如花】,改为由众人分唱。这样的改动,细读文本之后会发现是不合理的。梁启超说《桃花扇》沉痛之调,以《哭主》《沉江》两出为最。《哭主》叙北朝之亡,《沉江》叙南朝之亡也。① 这样的场面,将马阮移过来,是不合理的。因为紧接下来第十五出"迎驾"中马士英的得意实在很难和"沉痛之调"联系起来。他在寄给史可法的信中明确提到"圣上确确缢死煤山",说明他早就知道崇祯的死讯,但他做的是写信给史可法商议迎立福王之事,想的是"幸遇国家大变,正我辈得意之秋。""一旦神京失守,看中原逐鹿交走。捷足争先,拜相与封侯,凭着这拥立功大权归手"。

 马、阮杨的"哭主"是从第三十二出《拜坛》移过来的。原著中是这样写的:【普天乐】(净扮马士英,末扮杨文骢,素服从人上)旧江山,新图画,暮春烟景人潇洒。出城市,遍野桑麻;哭甚么旧主升遐,告了个游春假。阮大铖更是离谱,祭礼结束了才匆匆赶来,行礼时口中说的是:先帝先帝!你国破身亡,总吃亏了一伙东林小人。如今都散了。剩下我们几个忠臣,今日还想着来哭你,你为何至死不悟呀!

 云亭山人对其行为的评注为"丑态""阮大铖哭得可恨""士英亦看不上"②。所以,在文本改编中将这些描写人物形象的内容全部删去,只将情节进行移花接木,用"平行蒙太奇"所呈现出忠奸俱在、沉郁悲痛的"哭主",岂不自相矛盾?《拜坛》中还有一人和他们同场,原著中的描述是:【外独大哭介】,说的是史可法。原著中老赞礼、张薇在《拜坛》和《闲

① 参见梁启超:《小说丛话》,《新小说》1903年第7号。
② 孔尚任著,云亭山人评点:《云亭山人评点〈桃花扇〉》,上海古籍出版社2012年版,第97页。

话》中都有"哭主"的情节。但在文本改编的时候，舍却了史可法、老赞礼和张薇，让马阮加入，是很不合理的。而且，既然这个版本中设置了一个"三合一"人物，让他加入也比让马阮加入更加合理。

这个"三合一"人物，也是通过移花接木而形成。他不时在舞台上转换身份，既是戏中人、说书人，也是故事结局的引导者。大多数改编版因为对结局做了改动，所以只保留了苏昆生或者老赞礼，只有《1699·桃花扇》忠实原著结局，且同时保留了苏昆生、老赞礼和张道士。改编者这样处理一是想最大程度展示原著中的人物，二是用这样的方式交代更多情节，可见用心良苦。云亭山人批注"南朝作者七人，一武弁（张薇），一书贾（蔡益所），一画士（蓝瑛），一妓女（卞玉京），一串客（丁继之），一说书人（柳敬亭），一唱曲人（苏昆生），全不见一士大夫。表此七人者，愧天下之士大夫也"。① 可见，孔尚任对这七人是非常喜爱的，但在大部分的改编版中为了集中叙事都选择删去。《1699·桃花扇》能同时保留三人，实属不易，可惜的是，移花接木而成的"三合一"人物也让"入道"这个非常重要的情节失去了合理性。

首先，不管是老赞礼还是苏昆生，他们二人的经历和感悟都不足以让他们成为引导侯李"入道"的人，况且苏昆生作为李香君的师父，曾给侯方域寄扇，可谓两人爱情的见证人，应是不会拆散二人劝其断情入道。其次，老赞礼虽和张道士为经纬二星，有相通之处，但他在这个版本里更多是充当"旁白"的作用，没有对原著的情节进行演绎，不在戏中。而由一个戏外人来引导侯李二人的入道，是没有说服力的。

徐倬云就这一点提出了一个更好的建议：叙述故事背景的旁人，其实可以起用苏昆生、柳敬亭二角。这二人在旁白中有旁插联接功能。现见改编诸本中，二人也常有出现。以为改变何不借重二人以弦索方式吟唱，以交代情形及南都溃败的原因。② 如果按照这样的处理，在保留原著情节的基础上，张道士也可单独塑造，仍由他带领入道。

可见，"移花接木"虽然可以更大程度地保留原著的内容，但就像蒙太奇，当不同镜头拼接在一起时，往往又会产生各个镜头单独存在时所不具有的特定含义。通过"移花接木"，将原本不同时间和空间的情节同时在舞台上展示，即使利用当代舞台的灯光制造出三个时空，也是观众一眼就能全部看见的，很难达到电影中镜头先后切换的效果，反而会失去情节的合理性。

三、"偷工减料"与人物生动性之"失"

孔尚任的《桃花扇》中人物之多在明清传奇里是少见的，更难得的是，每个人物形象都很鲜明，单独来看很生动，放在一起写又能突出各自的不同。在所有的人物中，孔尚任最精雕细琢的人物是李香君和侯方域，最独具匠心的人物则是杨龙友，原著中很多三人同场

① 孔尚任著，云亭山人评点：《云亭山人评点〈桃花扇〉》，上海古籍出版社2012年版，第123页。
② 徐倬云：《谈昆剧〈1699·桃花扇〉感言》，江苏省演艺集团编：《1699·桃花扇：中国传奇巅峰》，江苏美术出版社2007年版，第4页。

的情节都非常精彩，比如"却奁"和"辞院"。《1699·桃花扇》在文本改编上受限于当代剧场演出的篇幅和舞台表现，对原著中的人物语言进行了的删减，简单叙事使得人物失去了生动性和深刻性，也是主要集中体现在这三个人物身上。

以这三人同场的"却奁"中对杨龙友的塑造为例。

原著"却奁"相关段落：

（生）他为何这样周旋？（末）不过欲纳交足下之意。【五供养】（末）羡你风流雅望，东洛才名，西汉文章。逢迎随处有，争看坐车郎。秦淮妙处，暂寻个佳人相傍，也要些鸳鸯被、芙蓉妆；你道是谁的，是那南邻大阮，嫁衣全忙。（生）阮圆老原是敝年伯，小弟鄙其为人，绝之已久。他今日无故用情，令人不解。（末）圆老有一段苦衷，欲见白于足下。（生）请教。（末）圆老当日曾游赵梦白之门，原是吾辈。后来结交魏党，只为救护东林，不料魏党一败，东林反与之水火。近日复社诸生，倡论攻击，大肆殴辱，岂非操同室之戈乎？圆老故交虽多，因其形迹可疑，亦无人代为分辩。每日向天大哭，说道："同类相残，伤心惨目，非河南侯君，不能救我。"所以今日谆谆纳交。（生）原来如此，俺看圆海情辞迫切，亦觉可怜。就便真是魏党，悔过来归，亦不可绝之太甚，况罪有可原乎。定生、次尾，皆我至交，明日相见，即为分解。（末）果然如此，吾党之幸也。

改编版"却奁"相关段落：

李香君：杨老爷轻掷金钱，来填烟花之窟，奴家受之有愧。老爷施之无名，今日问个明白，以便图报。

侯方域：有理，小弟与杨兄萍水相交，承情太厚，也觉不安。

杨文骢：这妆奁酒席，约费二百余金，皆怀宁之手。

侯方域：哪个怀宁？

李贞丽：是那阮大铖么？

杨文骢：正是。

[李香君与侯方域愣住。

[舞台另一侧，阮大铖上。

[阮大铖——表字圆海，因投靠魏党废官。

[灯光凝聚在阮大铖身上，他神情颓丧。

阮大铖：（唱）前局尽翻，旧人皆散，飘零鬓斑，牢骚歌懒。

下官阮大铖，词章才子，科第名家；可恨身家念重，势利情多；偶投客魏之门，便入儿孙之列。人人唾骂，处处击攻。若是天道好还，死灰也有复燃之日。这都不在话下。前日好好拜庙，受了五个秀才一顿狠打，今日好好借戏，又受了三个公子一顿狠骂。只有河南侯朝宗，未曾给我脸色，为结其欢心，故出了梳拢之资……

[阮大铖身上的光渐暗。

["洞房"光起。

> 侯方域：他为何这样周旋？
> 杨文骢：不过欲纳交足下之意。
> 侯方域：那阮大铖情辞迫切，亦不可绝之太甚，明日相见，即为谢过。

改编版在主要情节上并没有做出修改，但是删去了很多重要的人物语言，尤其是杨龙友。在原著中，他是一个有着多重身份且功能性很强的人物，主要体现在：首先，"香君"和"媚香楼"的名都是他所取，同时他更是侯李二人姻缘的重要促成者；其次，他是马士英的妹夫，阮大铖的盟弟。云亭山人在《却奁》的一处批注中说"龙友通人"①，他与两方都交好，不愿得罪任何人。所以当他知道陈定生、吴次尾等几位复社公子对阮大铖又打又骂，就主动提出让阮大铖出梳拢之资请侯方域两处分解。这是因为他的热肠和圆滑，既了解侯方域看中李香君却囊中羞涩，也知道他不像至交陈定生、吴次尾那样对阮大铖深恶痛绝，不见面就骂，一见面就打。

原著中杨龙友向侯方域解释阮大铖为什么要出资相助，既有唱词也有念白，而且下笔都非常讲究。因为阮大铖想缓解与复社诸生之间的矛盾，所以杨龙友一曲【五供养】都在奉承侯方域。他知道这一招对侯方域是有效的，而侯方域确实也有了态度上的转变，称呼上从"皖人阮大铖"改口成"阮圆老"，此时已有偏袒之意。接下来，杨龙友就开始为阮大铖喊冤。阮大铖为复社诸生所不齿，主要是因为他依附魏党，但杨龙友说他"结交魏党，只为救护东林，不料魏党一败，东林反与之水火"，将阮大铖塑造成一个为了大义而忍辱负重的人，还将复社诸生的行为说成是"同室操戈、同类相残"，完全颠覆了侯方域对阮大铖的固有认知，后面更说"非河南侯朝宗，不能救我"，再次奉承侯方域，果然，侯方域动摇了，说阮大铖情辞迫切、可怜，愿意分解。这短短几句话就将杨龙友的"八面玲珑""圆融和气"描写得淋漓尽致，可以看出孔尚任在塑造杨龙友的时候颇下了一番苦心。

但是，《1699·桃花扇》中却将杨龙友为阮大铖"解释、求情"的话语都删去了，改成阮大铖的独白。其中"可恨身家念重，势利情多""若是天道好还，死灰也有复燃之日"的言辞不仅不迫切，没有看出悔过之意，还表现出他的怨恨，"非河南侯朝宗不能救我"本来不是阮大铖原话，而是杨龙友向阮大铖献计时说的"别个没用，只有河南侯朝宗，与两君文酒至交，言无不听"。这样的修改，不仅再次造成了情节的不合理。还让杨龙友成为一个"工具人"，更让侯方域失去了生动性。

侯方域愿意两相分解，是因为杨龙友的那番话确实滴水不漏，切中了他的要害，但改编版中侯方域听完阮大铖的这段独白之后，回应从"即为分解"变成了"即为谢过"。原著中孔尚任塑造侯方域的生动和杨龙友的异曲同工。他虽然一开始听说柳敬亭做了阮大铖的门客表示不愿听其说书，始终以清流自居，但不像陈定生和吴次尾那样冲动决绝，对阮大铖的深恶痛绝到了一见面就要动手的地步。所以，杨龙友才可以劝得侯方域两相分解。原著中"分解"二字用得极妙，既体现了杨龙友识人做说客的本事，也生动展示了侯方域的性格。

① 孔尚任著，云亭山人评点：《云亭山人评点〈桃花扇〉》，上海古籍出版社2012年版，第22页。

《1699·桃花扇》中却将"分解"改为"谢过","谢过"意为"承认错误,表示歉意",这样的修改不仅有歧义还不合理。在改编版中,侯方域并未提起他和陈定生、吴次尾的至交关系,那么"明日相见",见的是阮大铖还是陈定生呢?是要代替阮大铖向陈定生等人道歉,还是代替陈定生等人向阮大铖道歉呢?如果是前者,侯方域这么做就相当于站到了阮大铖那一边,如果是后者,就相当于否定了陈定生等人的所作所为。不管是哪一种,都不符合侯方域性格中以清流自居的一面。如果放弃了这一点,侯方域的生动性也就不存在了,他的动摇也是有性格基础的。

再如也是三人同场的"辞院",也因为人物语言的删改而让人物失去了生动性。

原著"辞院"相关段落:

(末)兄还不知,有天大祸事来寻你了。(生)有何祸事,如此相吓?(末)今日清议堂议事,阮圆海对着大众,说你与宁南有旧,常通私书,将为内应。那些当事诸公,俱有拿你之意。(生惊介)我与阮圆海素无深雠,为何下这毒手。(末)想因却奁一事,太激烈了,故此老羞变怒耳。(小旦)事不宜迟,趁早高飞远遁,不要连累别人。(生)说的有理。(愁介)只是燕尔新婚,如何舍得。(旦正色介)官人素以豪杰自命,为何学儿女子态。(生)是,是,但不知那里去好?

【滴溜子】双亲在,双亲在,信音未准;烽烟起,烽烟起,梓桑半损。欲归,归途难问。天涯到处迷,将身怎隐。歧路穷途,天暗地昏。

改编版"辞院"相关段落:

杨文骢:啊呀祸事来了,祸事来了。

〔侯方域、李香君上。

侯方域:有何祸事,如此相吓?

杨文骢:那阮大铖说你与宁南有旧,常通私书,将为内应,有拿你之意。

侯方域:我与他素无深仇,为何下此毒手?

杨文骢:想因却奁一事,(用袖抖李香君)太激烈了,事不宜迟,趁早高飞远遁。

〔杨文骢抓侯方域跑。

〔侯方域停住。

侯方域:燕尔新婚,如何舍得。

【滴溜子】

(唱)双亲在,双亲在,信音未准;烽烟起,烽烟起,梓桑半损。欲归,归途难问。天涯何处迷,将身怎隐。歧路穷途,天昏地暗。

〔侯方域正在依恋香君之时。

〔李香君拿出行装包裹。

比较之下可以发现,这一段的文本改编也是将原著中非常重要的几句话进行了删减,导致这一段只交代了情节,全不见人物。

首先,在原著中,杨龙友让侯方域赶紧远走避祸,李贞丽插了一句"事不宜迟,趁早高

飞远遁,不要连累别人",侯方域答"说得有理",再说"只是燕尔新婚,如何舍得。"改编版中删去了李贞丽和侯方域的话,直接用最后一句来回应杨龙友。实际上,删掉的这一句,既可以体现出当时情况的危机,也展现了侯方域不愿连累别人,更交代了侯方域不得不走的原因。越是在不得不走的情况下,越能体现侯方域对李香君的不舍。这也是侯方域性格的生动之处:他既依恋李香君,也不愿连累他人。删掉这两句之后,侯方域似乎就成了只是一味贪恋温柔乡的风流公子。后面接唱【滴溜子】也不合理,这首曲说的是他无处可去,方寸大乱。既然前一句说舍不得李香君,后一句又怎么会想跑去哪里呢?

其次,原著中,侯方域表露不舍之后,李香君很严肃地说了一句:"官人素以豪杰自命,为何学儿女子态。"云亭山人对这一句的批注是:香君事事英雄。① 孔尚任作《桃花扇》,就是有感于李香君面血溅扇。所以,他对李香君的雕琢是极其细致的。这一句话与前番"却奁"和后面的"骂筵"形成性格上的统一,对李香君的人物塑造非常重要,也体现了孔尚任写《桃花扇》针脚之细密。所以删掉这句话,不仅是对孔尚任苦心经营的破坏,还失去了李香君这个人物的生动性。

从以上例子可以看出,原著中的只言片语,原本将人物的性格都展现得淋漓尽致,但在当代文本改编中,限于篇幅而进行的"偷工减料"式删改,如果不对文本进行细读,从关键的情节和语言中提炼人物形象,很有可能造成情节的不合理,从而破坏人物的生动性。

结　语

《1699·桃花扇》从 44 出浓缩成 6 场,虽然在篇幅上的改动是最大的,但确实比其他任何版本都重视保留原著情节。所采用的"移花接木"和"偷工减料"式两种文本改编方式,可以追溯到传统戏中的"折子戏"创作,但是,折子戏大多是往集中的方向走,最后的呈现是情节相对简单而人物形象饱满。《1699·桃花扇》则试图进行一种更加全面的展示,可惜的是,最后的呈现效果是情节丰富但简略,叙事线索游离不定,进而导致人物形象也不生动。

在戏剧中,情节的叙述和人物的塑造密不可分。在对较长篇幅的戏剧作品进行改编时,最好能做到以下两点:移花而慎于接木,花可以移,但主干要清晰,不能把主干遮蔽了;减料而不偷工。保留的部分要精雕细琢,发挥充分,重要的、精彩的曲词和道白需要保留,使人物的生动性、丰满性得以表现,同时也给演员留下充分发挥的空间。

在书写中读者是缺席的,在阅读中作者也是缺席的。文本在读者和作者之间制造了双重的遮蔽,正是通过这种方式,文本取代了把一方的声音与另一方的听觉直接链接在一起的对话关系。② 当代的改编者作为古代剧作的读者,同时也是当代改编作品的作者,两

① 孔尚任著,云亭山人评点:《云亭山人评点〈桃花扇〉》,上海古籍出版社 2012 年版,第 34 页。
② 参见(法)保罗·利科:《从文本到行动》,夏小燕译,华东师范大学出版社 2015 年版,第 149 页。

者之间的转化必须经历从"理解"到"诠释"的过程,因为不得不从当代的演出实际情况出发,所以必须做出取舍。不管是选择尊重原著,追随作者,还是进行重新解构,注入现代精神,都不应忽略文本的表层和深层语义,且应注重文学性的完整和深刻,在改编版中能够使情节合理化、人物生动化。

当下浙江戏曲创作的整体
状貌与深层症候

李 琳[*]

摘 要： 当下浙江戏曲创作呈现出勃勃生机，但创作质量却并不尽如人意，呈现出了个性开掘匮乏、时代意识欠缺、艺术深度不足等问题。追根溯源，浙江戏曲创作的艺术问题源自精雕细琢的整体创作氛围尚未形成、高质量戏曲人才队伍建设存在短板、戏曲作品与观众的良性互动尚未缔结等创作生态的深层症候。若想扭转浙江戏曲创作现状、提升浙江戏曲创作的质量，需要进一步改善戏曲创作的整体氛围、夯实戏曲创作的人才根基与推进戏曲原创新作的观众拓展。

关键词： 浙江；戏曲；创作；生态

作为戏曲文化积淀深厚、戏曲剧种丰富的戏曲大省，浙江在当代中国戏曲版图中占据着重要的位置，涌现出了诸多影响全国的作品或现象。如被誉为"一出戏救活一个剧种"的昆剧《十五贯》、晋京引起轰动的绍剧《孙悟空三打白骨精》、新时期别开生面的"小百花现象"、新时代享誉戏曲界的"浙婺现象"等。近年来，在各类艺术基金、扶持政策的激励下，浙江戏曲创作呈现出勃勃生机，原创新作不断推出。当下浙江戏曲的创作数量固然令人欣喜，但创作质量却并不尽如人意，达到"思想精深、艺术精湛、制作精良"标准的戏曲新作不多，具有全国性影响力的戏曲精品更是少之又少，无论是纵向与"新时期"或是新世纪初期的浙江戏曲创作比较，还是横向与江苏、上海、河南、广东等省市的戏曲创作比较，都明显略逊一筹。为此，本文将在扫描当下浙江戏曲创作整体面貌的基础上，剖析浙江戏曲创作的深层症候，进而提出提升浙江戏曲创作质量的未来路径。

一、浙江戏曲创作的整体状貌

近年来，浙江高度重视文艺精品生产，创设了浙江文化艺术发展基金，并制定出台了《浙江省当代舞台艺术精品创作扶持工程实施办法》《浙江省舞台艺术创作重点题材扶持

[*] 李琳（1982— ），博士，副研究员，任职于浙江省文化和旅游发展研究院、浙江旅游职业学院，主要从事现当代戏剧及影视文化研究。

【基金项目】本文系 2019 年度浙江省哲学社会科学规划课题"当代浙江剧场史研究（1949—2019）"（19NDJC247YB）的阶段性成果。

暂行办法》《浙江省舞台艺术重大主题创作揭榜挂帅机制实施办法》等文艺政策。受此激励，浙江戏曲创作也进入了一个明显的活跃期，浙江小百花越剧院、浙江京昆艺术中心等省级院团频频发力，宁波市甬剧团、温州市瓯剧团等市级剧团不甘落后，更为基层的余姚市姚剧保护传承中心、桐庐县越剧传习中心、义乌市婺剧团等县级剧团也接连推出专属的原创新作。省级、市级、县级戏曲院团的共同努力，为浙江的戏曲作品表增添了一个又一个崭新的名字，使浙江戏曲创作呈现出百花齐放的样貌。如表1所示，越剧、婺剧、甬剧、京剧等剧种的新戏不断立在浙江的戏曲舞台之上，姚剧、台州乱弹、新昌调腔等剧种保持着稳定的创作节奏，睦剧方面2015年才重新组建的淳安县睦剧团陆续创作了《锦里家园》《茶山村的故事》等新剧，采取"一树两花"模式、与越剧等其他剧种共享一个专业院团的杭剧、宁海平调也收获了各自剧种的新戏，就连专业剧团已经消失多年的湖剧也借助湖州市文化馆的戏曲力量创排出了原创大戏《国之守锷》。

表1　2016年以来浙江戏曲重要新创作品表

剧　种	重　要　新　创　作　品
越剧	《枫叶如花》《伪装者》《钱塘里》《寇流兰与杜丽娘》《三笑》《吴越王》《张玉娘》《游子吟》《胡庆余堂》《核桃树之恋》《黎明新娘》《柳市的故事》《风乍起》《@香榧村》《白云源》《通达天下》《屈原》《藏书楼》《王阳明》《苍生》《苏秦》《走马御史》《青藤狂歌——徐渭》《生命之光》《光明吟》《我那"疯"的娘》《南堡壮歌》《鉴湖双烈》《祝家庄里的年轻人》《风雨故园》《霞光》《却金亭》《双玉佩》
婺剧	《血路芳华》《橘红满山香》《清清浦阳江》《英王徐策》《乌孝词》《江霞的婚事》《鸡毛飞上天》《宫锦袍》《基石》《忠烈千秋》《信仰的味道》《真理的味道》《义乌高华》《踏摇娘》《雕刻大爱》
京剧	《大渡河》《大面》《阴阳缘》《渡江侦察记》《生如夏花》《战士》《东极英雄》《山里人·芥里情》
绍剧	《湘湖情》《于谦传之两袖清风》《美好家园》《喀喇昆仑》《秋之白华》
昆剧	《钟楼记》《浣纱记·吴越春秋》《宛在水中央》《雷峰塔》《孟姜女送寒衣》
甬剧	《甬港往事》《暖城》《药行街》《江厦街》《小城之春》《红杜鹃》《众家姆妈》《柔石桥》
姚剧	《浪漫村庄》《童小姐的战场》《乡村心事》
瓯剧	《橘子红了》《兰小草》《那年梅开鹤归来》
台州乱弹	《戚继光》《我的大陈岛》《我的芳林村》
新昌调腔	《梁柏台》《后山叶芽》《目连救母》《西厢记》（青春版）
杭剧	《男人立正》《结发缘》
睦剧	《锦里家园》《茶山村的故事》

续　表

剧　种	重 要 新 创 作 品
滑稽戏	《清清白白》
宁海平调	《葛洪》
湖剧	《国之守锷》

可以说，当下浙江戏曲创作正处于如火如荼的状态，但揭开外表的面纱，则能看出虚火旺盛的背后隐藏着令人担忧的"贫乏"，"有数量、缺质量"的问题依然较为明显，绝大多数的戏曲新作距离满足人民群众日益增长的对美好生活的需要、距离攀登文艺高峰依然存在较大的距离。从头部作品的情况来看，2016年以来国家舞台艺术精品工程重点扶持剧目的评选中，浙江仅有婺剧《宫锦袍》在2017年入选；文华大奖的评选中，浙江仅有越剧《枫叶如花》在2022年入选；在全国精神文明建设"五个一工程奖"的评选中，浙江戏曲新作无一能够入选。综合考量舞台艺术领域分量最重的国家级三大奖项的获奖情况，可以看出浙江近年来新创的戏曲作品能在全国范围内产生重要影响者寥寥无几。撇开奖项不论，单从艺术界口碑或者演出市场反应来看，能够引领全国戏曲创作新方向或者在演出市场破圈出圈的浙江戏曲作品更是近乎空白。从主体作品来看，浙江近年来创作的大多数戏曲作品艺术质量平平，能较为完整地讲述一个故事，也能带给观众一定的感动，但是总有这样或者那样的短板，制约了整体的艺术水准。

基于这种情况，笔者对近年来浙江的戏曲创作进行了认真细读与理性审视，发现出现频次较高甚至有些趋向于普泛的问题是个性开掘匮乏、时代意识欠缺与艺术深度不足。

（一）个性开掘匮乏

当下浙江戏曲创作资金的主要来源包括浙江文化艺术发展基金、浙江省文化和旅游厅的创作扶持资金以及各市、县的财政扶持资金。在创作资金的指挥棒下，浙江的戏曲创作坚持以服务社会主义核心价值观、弘扬地域文化建构与地域品牌建设为己任，渐渐固化为反映重大革命历史事件、反映社会主义现代化建设伟大实践、歌颂现当代英雄模范人物、歌颂古代地域文化名人、阐扬清廉文化等几种类型。与创作类型相对固化相伴而生的是，每一类型也形成了各自近乎固定的创作模式。比如，"廉政戏"中几乎都是贪官当道、百姓利益受损，清官不畏权势、坚决为民请命但遭遇贪官势力集团的反扑，最终皇帝或者太后等上层统治者出面主持正义，清官得到嘉奖，贪官则被施以严惩。而创作模式常规运行的伴生结果则是同一类型作品中的主人公往往是流于概念化的人物，没有鲜活独特的个性，而是彼此之间太过相像的双胞胎、三胞胎、多胞胎。比如婺剧《信仰的味道》对陈望道的塑造就没有深入挖掘原型人物的精神特征并予以个性化地呈现，而是将这位青年马克思主义者的思想觉悟过分拔高，把翻译《共产党宣言》时期的陈望道俨然刻画成了早期

的无产阶级革命家,使观众产生了"那不是陈望道,而是毛泽东"的感觉。总起来说,当下浙江戏曲原创新作明显缺乏独创的个性,未能对题材和人物的"特殊性"予以深刻的发现。

(二)时代意识欠缺

文艺创作只有契合时代步伐,高扬时代精神,鸣响时代回音,镌绘时代图谱,才能构织出深受人民群众欢迎、广为人民群众认同的精品力作,戏曲创作亦不例外,无论是戏曲现代戏、传统戏还是新编历史剧都是如此。然而,当下浙江戏曲创作却存在着较为明显的时代意识薄弱的问题,部分作品主题陈旧、观念滞后、审美落伍,故事、人物与新的时代发展脱节,无法为人民群众提供精神的愉悦与心智的启迪。比如越剧《通达天下》,该剧选择了聚焦快递业这一具有鲜明时代气息的行业,但是整部剧的故事编织和情节推进却没有紧紧扣住时代脉搏的振动,而是变成了一个倡导"诚信"的古老作品——兄弟两人创业,哥哥恪守诚信、踏实努力,弟弟贪图小利、想走捷径,最终哥哥获得成功,弟弟受到教训。就故事内核而言,该剧是否取材于快递业其实并没有关系,哪怕置换成其他的工商业也完全成立,这种"新瓶装旧酒"的艺术创作方式造成了先天题材优势的浪费,更使得作品难以获得观众特别是年轻观众的青睐。再比如瓯剧《兰小草》,该剧以"感动中国2017年度人物"海岛医生王珏为原型,在舞台上塑造了一边为身边的父老乡亲除病去厄、一边隐姓埋名坚持33年每年捐2万元给急需帮助之人的兰小草形象,但由于未能以时代美学精神去塑造凡人英雄,设置了因为要兑换捐款承诺而无法拿钱给儿子买生日礼物等"舍小家顾大家"的陈腐情节,硬生生推远了与观众心灵之间的距离。总起来说,观众在欣赏当下浙江戏曲原创新作的时候,常常遇到的是一猜就对的情节与似曾相识的人物,较少体会到属于新时代的审美快感。

(三)艺术深度不足

文艺作品要见人、见事、见精神,要通过特定的艺术形象体现出精神意蕴,要融入创作者对人生和历史的深刻思考,才能成为思想精深、艺术精湛的精品力作,而没有艺术深度的作品"就如同画龙而未点睛的画作,是没有生命力的"[①]。然而,当下浙江戏曲创作在艺术深度方面尚存在一定不足,许多作品还停留在照搬生活的粗放状态,从现实素材到艺术作品的创作过程中缺乏艺术的提炼、归纳与升华。比如越剧《生命之光》,只是按照"投身医学""坚守临床""求学东瀛""苦克难题""毅然回国"的顺序平平淡淡地讲述了俞峰攻克世界眼科医学难题的人生故事,对俞峰情感意志、性格发展与命运的搏斗之旅未能给予深刻的开掘,剧中无论人生况味的展示还是人文情怀的抒发均是较为稀薄的存在。再比如甬剧《红杜鹃》讲述的是国民党东海港城警备司令曾远的共产党员女儿鹃君为了民族大义毅然自我牺牲的故事,并以女主人公为核心设置了父女、夫妻、母女等彼此依恋又冲突的情感关系,可该剧并未借着这个充满张力的故事充分开掘鹃君矛盾复杂的灵魂,更未进一

① 刘祯:《关于当前戏曲创作研究中的两个问题》,《戏剧之家》2006年第4期。

步展开家国情怀、政治选择的拷问,使得整个剧目的艺术表现力和思想穿透力都大打折扣。总起来说,当下浙江戏曲原创新作的戏剧冲突往往都停留在事情的表面,矛盾设置得较为简单,矛盾解决的方式同样简单,较少能深入抵达人精神世界深处的爱恨挣扎。

个性开掘匮乏、时代意识欠缺、艺术深度不足等问题,使得绝大多数的当下浙江戏曲作品无法成为真正的文艺精品,更进一步阻碍了浙江戏曲的观众拓展与可持续发展。因为,当下的戏曲创作面对的是有着丰富影视审美经验的观众,他们已经习惯了欣赏情节密度高、思想容量大的文艺作品,而当他们走进剧场看到的是个性开掘匮乏、时代意识欠缺、艺术深度不足的戏曲作品,就容易给戏曲打上"俗套""乏味""肤浅"的标签,就会失去再次走进剧场看戏的冲动。更为糟糕的是,一些戏曲作品中过于生硬尴尬的情节处理,会让观摩该剧的观众们彻底失去对戏曲的兴趣,自此坚拒戏曲于千里之外。综合来看,当下浙江戏曲创作的现状并不尽如人意,亟待进行洗心革面的系统性转变。

二、浙江戏曲创作生态的深层症候

与小说等个体创作的艺术形式相比,戏曲的创作是高度组织化的,需要有高额的创作资金予以支持,还需要搭建编剧、导演、作曲、唱腔设计、舞美设计、服装设计、演员等阵容庞大的创作团队。正因如此,戏曲创作所呈现出的艺术问题往往都源自戏曲创作生态的深层症候。从当下浙江的情况来看,戏曲创作生态的深层症候主要体现为精雕细琢的整体创作氛围尚未形成、高质量戏曲人才队伍建设存在短板、戏曲作品与观众的良性互动尚未缔结。

(一)戏曲创作机制——精雕细琢的整体创作氛围尚未形成

部分戏曲院团的艺术生产规划不够科学。由于创排资金来源的缘故,当下浙江戏曲创作基本都是围绕重大时间节点而展开,以筹备参演重要艺术节庆为主要目的,这就对艺术生产规划的科学性提出了较高的要求。然而,浙江部分戏曲院团对艺术生产规划制定不严谨,对艺术生产规划执行不重视,随意颠覆选题、另起炉灶,致使新剧目的创作周期往往不够充裕,为了参加重要艺术节庆或展演,在剧本尚未成熟时即匆忙开排,把一度创作中的问题交给二度创作去解决,最终影响了艺术作品的总体质量和水准。再者,浙江部分戏曲院团的艺术生产规划不够精细,对于重点题材没有进行深入的研讨与审视,未能在作品创排前明确思想核心和叙事主线,导致一些具有鲜明浙江特点、新时代特征的优质题材未能得到精准恰当的呈现,与精品应达到的"思想精深"标准有较大距离。

部分创作人员未深入体验生活。当下浙江戏曲创作中存在着一定的"主创集中"现象,经常会出现同一编剧、导演、作曲、舞美设计等在同一时段担任多部作品主创人员的情况。身兼多职,常常会导致这些创作人员缺乏足够的时间和精力深入一线充分体验生活;体验不深,使得戏曲作品停留于"现象的发现",缺少了"情感的共鸣",偏于僵化、无味,难以成为真正的精品。

部分戏曲院团对原创新作的打磨不够重视。在财政年度项目绩效目标或者艺术基金结项要求的压力之下，浙江的部分戏曲院团热衷于创排新剧目。如果新剧目反响平平，便草草演出几场之后束之高阁，转而另起炉灶，全力以赴地去创排另一个新剧目，较少会给戏曲原创新作边演、边磨、边提升的机会。精雕细琢的跟踪式加工的匮乏，致使当下浙江戏曲作品中社会效益和经济效益俱佳者并不多见，为广大观众喜闻乐见的经典之作更是数量有限。

（二）戏曲创作主体——高质量戏曲人才队伍建设存在短板

浙江戏曲院团优秀管理人才欠缺。优秀的院团管理人才需要具备丰富的艺术知识、敏锐的市场意识、出众的团队组织能力、良好的人际沟通能力[①]，能通过综合管理技能高效率地实现文艺院团的艺术目标，能带领团队不断推出新的高质量的文艺精品。然而，由于种种原因，浙江戏曲院团大都存在着优秀管理人才欠缺的情况，省市县三级院团几乎都是如此，特别是县级院团有时连选配一个合适的院团长都要费尽周折。缺少了优秀管理人才的支撑，浙江多数戏曲院团的艺术决策与管理不够科学精细，这往往影响了院团自身艺术创作实力的发挥，不利于高质量戏曲精品的打造。

浙江戏曲主创队伍存在着高龄化现象。据2018、2019年度浙江省新剧目的主创名单进行统计，编剧年龄最大的75岁，导演年龄最大的83岁，作曲年龄最大的74岁，舞美设计年龄最大的74岁；编剧的平均年龄为51岁，导演的平均年龄为55岁，作曲的平均年龄为51岁，舞美设计的平均年龄为49岁。而编剧、导演、作曲和舞美主创平均年龄在50岁以下的剧目仅有7台，占6.73%。主创人员相对高龄，意味着浙江戏曲主创队伍普遍成熟、经验丰富，但同时也意味着创作活力不足、创新意识不足，埋下了当下浙江戏曲创作欠缺时代意识的种子。

浙江本土的戏曲主创人才匮乏。20世纪90年代末以来，随着浙江戏曲院团老一辈的自有编剧、导演、作曲逐步退出艺术创作的中心，"不求为我所有，只求为我所用"的理念大肆盛行，越来越多的浙江戏曲作品是通过与全省乃至全国范围内的知名艺术家签订合同的形式创作完成的。原本以培养编剧为重要任务的省、市艺术研究院所也越来越聚焦于艺术研究的核心任务，不再延续编剧培养的职责。长此以往，浙江本土的戏曲主创人才呈现明显的凋零之势。如今，浙江仅有浙江京昆艺术中心、浙江绍剧艺术研究院、杭州越剧传习中心等少数戏曲院团还有自有编剧、导演、作曲等主创人才，但多为辅助外请主创、没有能力独自创作大戏的配角型人才，真正如翁国生等具有深厚造诣、能独自创作艺术精品的高水平主创人才则是凤毛麟角。本土戏曲主创人才的匮乏，使得当下浙江戏曲院团在推进艺术创作时常常处于相对被动的状态，创排时间、修改时间往往要跟随外请主创的时间表进行变动，而且由于外请主创对浙江地域文化乃至剧种艺术的了解不够深入，还常常出现"水土不服"的情况，在外请的知名主创不愿意对作品进行大幅修改的时候，戏曲院

[①] 郑新文：《艺术管理概论：香港地区经验及国内外案例》，上海音乐出版社2016年版，第9页。

团往往也无可奈何,只能予以理解。这些情况都制约了当下浙江戏曲创作艺术质量的提升。

(三)戏曲传播生态——戏曲作品与观众的良性互动尚未缔结

戏曲原创新作演出场次较少。与观众喜闻乐见的传统经典剧目相比,戏曲原创新作的市场认可度通常不高,出于经济效益的考量,浙江戏曲院团通常不把原创新作当成自己的"吃饭戏",而只是在参加某些展演、送戏进校园等活动时演出几场,或者是申请到了国家艺术基金的传播交流项目按照申报要求演出相应的场次。于是,浙江戏曲原创新作的演出场次普遍较少,总演出场次能过50场的剧目占比不高,甚至还有一些剧目仅演出几场就"刀枪入库"。有限的演出场次,使得新创剧目未能充分接受普通观众的检验,不能真正"把人民作为文艺审美的鉴赏家和评判者"[①],导致新创剧目往往不能立地,无法成为"有筋骨、有温度"的艺术精品。

评价机制不够多元。当下对浙江戏曲原创新作的评价,更多地取决于业内专家的评价,对普通观众的评价则不够重视。在浙江戏曲院团,针对新创剧目的观众满意度调查尚未成为一种常态化工作,对观众调查问卷的深度分析更是偶尔为之。常态化观众评价的长期匮乏,使得艺术精品创作得不到有效地校准和提升。当下浙江的戏曲评论以剧目创排后的研讨会为主要形式,以《品味》《戏文》《大舞台》等纸质刊物为主要阵地,相关专家基本集中在文联系统、文旅系统内。这种局面使得浙江的戏曲评论存在某种圈子化的倾向,对新剧目的评论也多数以赞扬褒奖为主,不利于真正提高作品的思想性、艺术性和观赏性。

传播渠道不够丰富。浙江戏曲原创新作的传播方式仍然局限在剧场演出等传统路径,在运用互联网、移动通信端等现代数字化传播手段方面缺乏常规化应用。部分浙江戏曲院团开设了自己的官方微博号、微信公众号、抖音号、B站号等新媒体传播渠道,但坚持长期更新者较少,利用这些渠道播放本团原创作品者更是少之又少。因此,浙江戏曲原创新作能够抵达观众的人数极其有限,并进一步导致了作品无法广泛吸收大众的反馈意见,直接影响了戏曲精品的提高打磨。

三、提升浙江戏曲创作质量的未来路径

笔者认为,浙江戏曲作品艺术问题的发生源自浙江戏曲创作生态的深层症候,而浙江戏曲创作生态深层症候的核心乃在于圈子化的自我封闭循环。缺少新鲜的创作力量涌入,脱离观众而向奖项、向项目而行,使得浙江戏曲作品的艺术问题总是重复出现。因此,若想扭转浙江戏曲创作现状、提升浙江戏曲创作的质量,就必须打破狭窄的封闭圈子,促

① 中国政府网:《习近平:在文艺工作座谈会上的讲话》,《新华社》,2015年10月14日,http://www.gov.cn/xinwen/2015-10/14/content_2946979.htm.

进戏曲创作机制的完善,推动戏曲创作主体的更新,强化戏曲的大众化传播。

(一)改善戏曲创作的整体氛围

加强艺术生产的科学决策。引导浙江戏曲院团尊重艺术创作规律,围绕未来五年重要时间节点进行选题方向的规划,实施"五年一长选,三年一大选,一年一细选"的剧目选题策划制度,并每年组织艺术委员会对备选题材进行打分,分数最高者即为当年重点投排剧目。根据选题类型,邀请省戏曲界专家、地域文化专家或党史专家等对年度重点选题进行阐释分析,廓清重点选题的价值点,对剧目主创团队进行创作指导,明确重点选题剧目创作的思想主线,把握好精品创作的价值方向。强化剧本的前期论证工作,通过省级或市级文化和旅游行政部门的艺术委员会对拟创排剧目的剧本进行审核,质量不高、不能通过审核的剧本不能开启二度创作。

持续开展"深入生活、扎根人民"工作。开展常态化、多批次的"深入生活、扎根人民"主题实践活动,推动浙江戏曲工作者持续开展深入生活蹲点采风活动,为艺术创作蓄积灵感源泉。针对现实题材的戏曲创作,鼓励主创团队带着选题、带着项目到故事发生地进行1—3个月的长期采风,真正把心、情、思沉到人民之中,从人民群众中吸取营养、深化项目创作。

引导戏曲院团对有精品雏形的项目打磨提升。在省戏剧节、省重点文艺创作项目的评审中,允许进行过重大修改且有明显提高的戏曲作品与原创新作同台竞争,并给予获奖机会。组织戏曲院团绩效考核时,将艺术创作质量列为考核重要指标,构建程序规范、客观公正的评价考核体系。夯实戏曲创作的人才根基。

(二)加强中青年专职主创人才培养

加强中青年戏曲院团管理人才的培养。坚持需求导向,注重实践应用,采取"高级研究班+集中培训+脱产学习"等多种形式,培养一批懂文艺、有创意、善经营的复合型院团管理人才。针对文艺高峰建设,面向国有戏曲院团领导,组织开办戏曲精品打造专题研修班,邀请国内知名戏曲院团负责人、文华大奖作品制作人授课,就艺术生产规划、艺术选题策划、艺术产业投融资和演出营销等课题进行深度讲解。

鼓励浙江戏曲院团培养本团的主创人才,打造编导演的完整剧目生产线。鼓励浙江音乐学院、浙江艺术职业学院结合院校实际筹设剧目工作室,通过引进或招聘等方式聚集中青年编剧,打造戏曲创作的核心基地。每年组织一次浙江省戏曲文学剧本评选活动,开辟新人新作专项奖,给予获奖作品一年之内的本省优先推介上演权。推出浙江青年戏曲节,引导院团支持青年编剧、导演、舞美设计、作曲等主创人才的艺术创作实践。

(三)推进戏曲原创新作的观众拓展

增加戏曲原创新作的演出场次。以演出为中心,深化浙江国有戏曲院团改革,推动院团形成创作和演出一体化的意识,努力"把新创剧目变成常演剧目""把常演剧目变成保留

剧目""把保留剧目变成经典剧目"。① 加大戏曲原创新作的演出终端环节支持,鼓励国有戏曲院团与本地区剧场签订深度合作协议,引导现有剧场联盟举办浙江戏曲演出季,增加戏曲原创新作的剧场演出场次。鼓励戏曲院团到适宜旅游景区演出"宣传和展示地方文化的戏曲原创新作",发挥文旅融合乘数效应,拓展戏曲原创新作的观众群体。

重视戏曲原创新作的观众满意度调查。引导国有戏曲院团将观众满意度调查与分析列为日常工作。探索建立第三方评价机制,增加新创剧目观众满意度调查的客观性与科学性。省、市两级文化行政部门在组织戏曲评奖时安排普通观众作为大众评委给参赛剧目打分评奖,探索"把人民作为戏曲审美的鉴赏家和评判者"的新途径。

推进戏曲原创新作的新媒体传播。引导国有戏曲院团打造微博、微信、抖音等新媒体矩阵平台,充分发挥新媒体的独特优势,把握传播规律,增加受众关注度,促进戏曲原创新作的多渠道传输、多平台展示、多终端推送。

① 林宏鸣:《构建以演出为中心院团运营机制的逻辑与路径》,《新华网|艺评》2021年7月29日,https://www.zjcm.edu.cn/zyxww/mtjj/202107/20442.html。

论话剧导演戏曲作品中的"闹热"

——以卢昂导演的戏曲作品为主要讨论对象

梁芝榕[*]

摘　要：话剧导演们为戏曲注入了新的表达方式和新的观念，但他们的目的并不是让戏曲"变种"，而是在保留戏曲本体特色的前提下，贯通当代剧场观众的情感需求。卢昂是当代少有的以戏曲为创作重心的话剧导演，其所导的戏曲作品数量多，成就突出，其作品突出表现为"闹热"二字，他尝试利用舞台"心理空间"契合戏曲的"游戏精神"，并通过把握节奏和歌舞化的表现手段深化"闹热"的戏剧情境。但这种"闹热"并非简单的情境塑造，其背后是一位导演理性的审思。

关键词：戏曲；闹热；游戏精神；卢昂

20世纪三四十年代以来，话剧导演执导戏曲作品的趋势逐渐形成，并发展成为一支庞大的创作队伍。这些话剧导演上承20世纪戏曲改革先锋田汉、焦菊隐等新文化人物的实践经验，将情节放在创作的首位，把创作的中心转移到"人"的领域，注重提升作品的哲理品格；下启当代剧场观众的情感需求，注重对作品的表现形式进行现代化的探索。这些导演们无一例外地都在其作品中深化了对于"人"的复杂性的开掘，这既是对以往戏曲现代化进程反思的表现，又是为今后中国戏剧的发展、前进寻找出路。在这些导演中，较有影响力的有王晓鹰、查明哲、田沁鑫、陈薪伊、卢昂等人。

与其他人不同的是，卢昂是当代少有的以戏曲为创作重心的话剧导演，在其执导的70余部作品中，戏曲作品数量几乎占作品总数量的三分之二，远远多于话剧，可以说是当代执导戏曲作品数量最多的话剧导演，而且他执导的作品获得过10余次国家级奖项。笔者以为卢昂能够遵从戏曲的本质特征，同时积极探索，试图将话剧中对"人"的思考注入戏曲中，既不改变戏曲的灵魂，又使其更吻合当下观众的诉求。他的作品突出表现为"闹热"二字，他尝试利用舞台"心理空间"契合戏曲的"游戏精神"，并通过把握节奏和歌舞化的表现手段深化"闹热"的戏剧情境。但这种"闹热"并非简单的情境塑造，其背后是一位导演理性的审思。

一、"闹热"的空间与"游戏精神"

戏曲内蕴着"游戏精神"，一方面由于中国戏曲舞台时空高度灵活，"景随人变"，可以

[*] 梁芝榕（1994—　），上海师范大学博士生，专业方向：戏曲历史与理论。

在方寸之间通过表演营造出无限广阔的戏剧世界。另一方面是因为戏曲在古代被视作游戏，清代戏曲家李渔深谙观众的心理，说："传奇原为消愁设，费尽杖头歌一阕。……唯我填词不买愁，一夫不笑是吾忧。举世皆成弥勒佛，度人秃笔始堪投。"①由此可见，戏曲演出的目的就是供人娱乐。既然被视作游戏，观众的参与感和体验感就在戏曲演出中尤为重要。"检场人"的设置，"科诨"的语言和动作都是为了让观众产生极大的心理愉悦，在"闹热"的情境中共同诠释戏曲的"游戏精神"。

相比戏曲，话剧的舞台时空构建更强调导演的作用，其大致可以分为隐喻空间、象征空间、心理空间等多种类型，其中心理空间与中国戏曲的"游戏精神"有共同之处。它们都强调参与感，无论是观众还是群众演员的加入，都是为了建构起一个独特的心理空间，与观众达成情感的交流，也是话剧导演们执导戏曲时着力最多的部分。比如田沁鑫在《1699·桃花扇》中，让老赞礼换胡子，侯方域、李香君换衣服等行为都在"亭台楼阁"空间中面向观众展示出来，工作人员在剧中勾着脸谱，参与舞台演出的过程中移动"亭台楼阁"。这体现了中国古典戏曲中的"游戏精神"，遗憾的是，导演的目的不在于此，因此在"游戏精神"方面太过"间离"了。

卢昂曾说过："群众演员是自由而灵活的，他们不仅可以自由、便捷地变化角色，而且还可以自然、有机地参与舞台动作的行进和有'意味'的创造，甚至连'过厅'中演奏的乐手都可以不失时机地参与表演、插科打诨……"②。不仅如此，"游戏精神"也意味着导演需要找到更加具有趣味的舞台表现方式来构成舞台空间，真正实现"游戏"的趣味性，它更是"庄"与"谐"的辩证统一，"庄"就是指主题所体现的深刻的社会内容，"谐"则指主题思想所赖以表现的形式是诙谐幽默、令人发笑的。③

为了体现这一点，在《司马相如》一剧中，导演在二次复排时抛弃了直径10米的大转台，以狭长的展开的书简为主体形象，整个书简可以分为12个部分，每部分又可打开看到后面的景象。在"相识"一场中，当司马相如首次赴卓家做客，听到佳人朗诵《子虚赋》时，情不自禁对她产生了好奇之情，心不自觉地飞到了能够与他心意相通的卓文君那里。此时灯光全灭，唯有书简上泛着盈盈的红光，当书简打开后，卓文君的倩影在高处显现，超然世外，司马相如也走到书简之后，二人共同翩翩起舞，通过多层的空间结构和灯光的照应，勾画了二人"神交心赏"的心理空间。灯光亮起之后，司马相如又回到了在卓家做客的现实场景中，紧接着卓文君在宴客时掀帘偷窥司马相如，被司马相如发现，此时全场漆黑一片，只有两束白光分别照在司马相如和卓文君的身上，伴随着起伏的心境，二人又一次翩翩起舞。当灯光再一次亮起时，司马相如又回到了宴客的现实场景中。两次都是司马相如的心理空间与客观空间的双重统一，同时，导演以转动的书简作为二人的传情方式，韵味十足，动态的书简以流动的方式展现了昆曲的诗意，但是在这里，导演更想表达的是二人互动时体现出的心灵距离的拉近。因此，书简是体现二人相互追逐、相互靠近的道具。

① （明）李渔：《风筝误·第三十出》，《李渔全集》第四卷，浙江古籍出版社1992年版，第36页。
② 卢昂：《导演的创作》，上海百家出版社2010年版，第15页。
③ 陈素敏、杜滇峰：《论中国戏曲的游戏精神及其在当代的缺失》，《当代戏剧》2010年第4期。

《董生与李氏》将这种游戏的精神放大，成为卢昂"游戏精神"的追求得以实现的重要创作。卢昂重点突出了董生与李氏的爱情线索，希望能够将"机趣与抒情交织，诙谐与缠绵相绕。亦庄亦谐，亦情亦趣。既充分挖掘并保持梨园戏抒情、委婉、细腻、缠绵的表演特长，又积极寻找并创造梨园戏幽默、诙谐、机趣的打诨技巧。回归古典戏曲的游戏精神、自由意识以及演员塑造人物的高超技巧与声腔动作的独特风韵"①。本剧以浓墨重彩的方式对于"跟踪""偷窥"和"云雨"几场戏加以渲染和处理，通过挖掘人物心理，努力超越表层的爱情意味，进而侧重人性的自由和解放。其中最为人称道的是"云雨"这一场戏的表现。

首先，卢昂设置了三层舞台空间，在第一层舞台空间里是表演空间中的一双红绣鞋，在整个"7 米宽 5 米深，左右微倾的薄平台"②上只有一双红绣鞋，它借助一束强烈的白光呈现在观众面前，既间接地象征着董李二人的"云雨"，又意喻着董生与李氏二人冲破束缚，达到了人性的解放。在第二层舞台空间里是两侧"过厅"中的鼓师与小锣师，他们边敲击着轻柔的"七帮鼓"，边展开对话，引出了叙述空间，讲述了董李二人"你行他不行"的小故事，既衔接了第一层表演空间，交代了故事内容，又带领观众步入第三层象征空间，引发观众的想象。第三层是舞台象征空间，舞台上只有一面房门，里面透出柔和的红光，里面既无表演也无交流，起到象征的作用。在这里，卢昂通过构筑的三层空间实现了舞台假定性原则的表现，同时又通过加入乐师与小鼓师的插科打诨，实现了对古典戏曲中"游戏精神"的回归。

由此可以看出，在卢昂的作品中，多层次的舞台空间构建既是为了体现出特定情境中人物的思想感情和心理状态，也是为了加强舞台的纵深感，让舞台空间不仅仅为象征等意义而存在，同时兼顾趣味性。只是这样的探索，在相对较小的剧场中完成度相对较高，比如《王者俄狄》中的"武丑"形象、《董生与李氏》中的"三层空间"表现。越剧《双飞翼》在大剧场方面做了很好的尝试，一枝杏花占据了整个舞台的三分之一，它象征着李商隐的春风得意，也象征着李商隐和王云雁的美好爱情。随着王云雁出现，另一枝杏花也缓缓出现在了舞台的左上方，与台上的杏花遥相呼应，二人在杏花下翩翩起舞，当二人终于心意相通时，台上的两枝杏花也合二为一。通过多层的舞台空间和隐喻意在一定程度上达到了古典戏曲中"游戏精神"的趣味。

二、"闹热"的情感与节奏把握

卢昂曾这样描述自己初次看戏的感受："实在是很'痛苦'……到了文戏，特别是演唱的时候，就'难受'得不行……有的如坐针毡，有的已昏昏入睡，更有甚者竟逃之夭夭，一去不返"③。与话剧相比，戏曲本着频繁互动的观演关系，因此在执导戏曲作品时，戏剧导演们不约而同地试图解决两个问题，一是从外部着手，"加快"和"推进"戏曲的节奏，使之符合当下观众的审美和欣赏需要，二是组织戏曲内在的演出节奏，让观众感受到戏曲独有的

①② 卢昂：《导演的创作》，上海百家出版社 2010 年版，第 14 页。
③ 卢昂：《东西方戏剧的比较与融合》，上海社会科学院出版社 2005 年版，第 197 页。

艺术魅力,而沉浸其中。

遗憾的是,这已基本成为戏剧导演们的共识,但是他们对作品思想性的追求往往使得他们无法轻易达成与观众的互动。比如王晓鹰"关注灵魂、追问命运"①的思考,或如查明哲"戏剧乃是教堂"②的理念,以反思为主,试图将当代审美情趣与古典戏曲的美学精神相互映照,呈现出强烈的思想性,在一定程度上远离了现代观众。

卢昂的作品虽然也呈现出如他们一样强烈的反思精神,但与此同时,他也意识到了戏曲本身的"趣"和"真",他会在作品中运用对白体现出"趣",并运用张弛有度的节奏深化作品的趣味性,与此同时,他的作品题材又往往能够回归于"真",反映当下观众的情感诉求。虽然他的作品并不都能摆脱"思想性"的束缚,但是他对于戏曲"趣和真"的认识和运用还是可以让他在话剧导演中起到示范作用。

《王金豆借粮》是太康道情的骨子老戏,1991年,卢昂的重排版删除了大量生活化的对白,取而代之的是具有戏剧冲突、能够突出姑嫂情谊的唱词。爱姐出嫁前,嫂嫂边打趣爱姐,边向她硬塞"三块砖、赶驴的小鞭儿和挂笤的撅子"等陪嫁物件,既表现了嫂嫂对爱姐的打趣和爱姐一家的深情厚谊,又帮助观众展开想象,让观众跟随嫂嫂,将爱姐的陪嫁物品和姑嫂二人的调笑打闹看了个遍,使观众参与到嫂嫂准备嫁妆的戏剧情境中,积极地为爱姐着想,体验台上人物的嬉笑怒骂,与台上人物进行交流和对照。

淮剧《小镇》"朱文轩认错"一场为全剧的重头戏,也应是全剧最"闹"、最发人深省的一段,在初版剧本中,朱文轩的唱词冗长繁复,很容易造成观众注意力的分散,为了鲜明精简的刻画出人物内心情感的起伏,卢昂操刀将场次缩短,并逐渐加快节奏,从前面的铺叙剧情到最后"aabb"式叠字的使用,朱文轩内心的反思和痛苦借由节奏的变化展现出来,引领着观众一同进入他的心路历程,感受他的挣扎和忏悔。与此相反,执导吕剧《补天》时,卢昂根据情节判断该剧应强化复杂的"情"字,在这里,8 000名山东姑娘入疆后为改造西北荒原奉献了青春、爱情、汗水和泪水,因此《补天》全剧的唱段有36段,300多句,用唱腔的延宕表达了情感的延宕,让观众梦回20世纪50年代的现代"女娲补天"的情境!

如果说在进行骨子老戏的改编过程中,导演做得更多是提炼和把握,将骨子老戏中既体现人物形象,又具有趣味性的对白进行有意识地强化和突出。那么在新编的古装戏中,导演需要在进行排演阐述时,与剧作者商榷,进行一定程度的升华,也就是"剧本和角色的'顺向开掘',批评、修正、丰富、挖掘、提纯、彰显、点睛、人化"③。相比单纯的"提炼和把握",导演在二度创作中所起的作用更大。梨园戏《董生与李氏》最能体现出这一点。

2004年初,拿到《董生与李氏》剧本的卢昂抓住了原剧本的情感逻辑,并将之升华,采用了内在的双线叙事模式,突出了剧本的内在节奏,他在写给曾静萍和王仁杰的信中说

① 王晓鹰:《戏剧在商业中的传播与沉沦——从我国小剧场戏剧现状谈起》,《艺术评论》2011年第10期。
② 董伟、欧阳逸冰、李春喜、孙浩、黄维钧、林荫宇、童道明、张先、李宝群、冯玉萍、安志强、龚和德、赓续华:《查明哲与00后现实主义——查明哲现实题材作品研讨会讨论荟萃》,《中国戏剧》2009年第7期。
③ 卢昂、邓添天:《戏至美,艺无痕——上海戏剧学院教授、著名导演卢昂访谈》,《四川戏剧》2017年第10期。

道:"原本《董生与李氏》中,将董生跟踪、调查李氏之贞洁为全剧行动之线,将董生文人操守及品格尽显,但以李氏之眼、之心咏叹,来一个跟踪与反跟踪、审查与反审查,二者之动作相互交织、相互作用,一定会更有趣、更有情、更有味、亦更有格。"①

在最后的演出中,可以看出卢昂对于作品节奏的把握得到了王仁杰的认可,而董生跟踪李氏的单线结构到双重跟踪的双线叙事结构,增强了剧本中原有的节奏感。比如全剧人物情感的三个层次逐次递进,第一层次是董生迫于无奈跟踪李氏,但自己作为磊落书生,深怀"天厌之……不敢抬头走"的羞愧,虽是行"偷窥"之举,但是在跟踪过程中,董生不自觉地唱到"门儿半掩,南风微卷珠帘。玉影隐约识半面,更教书生何以堪!虽道非礼勿视,每日里但求一瞻"②,人物的情感也进入了第二层次的思慕和想念之中。之后自"爬墙偷窥"一场后,人物情感转入第三层次,董生误以为李氏红杏出墙,他从一个"偷窥者"和"爱慕者"转为"嫉妒者",将自己代入了彭员外的角色,痛骂着李氏的风流,不仅痛骂,更觉得骂的正确,骂的酣畅:

> 董四畏:啊,好快哉也!
> （唱)一阵臭骂好快哉!
> 骂得我大汗淋漓,
> 骂得我如芒刺背,
> 骂得我浑身通泰。③

而在"监守自盗"一场戏中,卢昂以极为舒缓的节奏着力刻画了李氏反跟踪、反审查董生的过程,双线结构在这里得到了交汇,因此迎来了全剧的高潮部分。在这里,董生与李氏在互相"监视"的过程中深爱上了彼此,因此导演说:"随后一段两人情感交融的戏文可以稍微丰富一些,同时也强化了本剧的抒情色彩。毕竟是两个孤独、善良的好人,他们拥有这种自由、这种权力,只是太过匆忙,反而得不到观众地冀望和期待。总之,必要的延宕与诉情,会使两人的情感更优美,亦更煽情。有如《牡丹亭·惊梦》中【山桃红】一般,性感而妩媚"。④ 这种对节奏的准确把握,构成了卢昂作品成功的基础。

三、"闹热"的情境与歌舞手段

戏曲是"以歌舞演故事"的综合艺术,歌舞手段的运用不仅会引发观众的热情参与、积极想象和共同创造,让观众感受到艺术与生活的距离,认识到这是一种扮演性的手法,又能在此过程中不自觉地进入戏剧情境,感受人物的舞台行动,积极地参与到戏剧情境的想象之中。

让卢昂载誉而归的豫剧《红果·红了》运用了大量的秧歌舞,秧歌舞幅度大、对比大、

① 卢昂:《导演的创作》,上海百家出版社2010年版,第5页。
②③ 王仁杰:《董生与李氏》,《剧本》1994年第3期。
④ 卢昂:《导演的创作》,上海百家出版社2010年版,第9页。

力度大，很容易让表演者和观者都沉浸在热闹、喧嚣、欢快的舞台气氛中。但这种"闹热"并不是单纯的"闹"，而是"闹中带静"，体现了"闹热"背后导演的理性思维。例如开篇是六对青年男女在红果树林中翩翩起舞，这六对男女的位置总体呈现出倒三角的形状，面对观众的三对男女表现的是爬树摘果、共享红果的小情侣们的甜蜜。中间两对男女表现的是在红果树下追逐玩耍的场景，最后一对在高台上的男女表现的是摘果子时互帮互助的场景，这些舞蹈都是对现实动作的舞台化提炼，接着是主人公刘春花在红果树下出现，开始向观众介绍自己，讲述故事。导演用这个"闹热"的场面暗示了春花的"孤独"，为情节铺叙埋下伏笔。再如刘春花与驼叔合唱民间小调时，导演安排了与他们在同一空间、不同心境的宋主任，当春花与驼叔甜蜜地对唱时，宋主任是"我的肚子要气崩""恨不得把他们的桌子掀""我心里就像驴子踢""我真想杀人犯犯法"。三人的情感纠葛展现在了同一空间，驼叔与宋主任都喝醉了，驼叔的表演脚步轻快，幅度大，表现的是开心的状态。宋主任是摇摇晃晃，既不体面又不美观的夸张的表演方式表达内心的嫉妒。这种"闹热"方式的运用不仅可以看到人物之间的性格差别，也帮助观众理智地审视。

吕剧《补天》第三场中，随着小四川一声吆喝："嗨，男兵们，女兵们要给我们补衣服喽！"明媚、清亮的沂蒙小调响起，手持男兵衣服的女兵们整齐划一地舞动起来，她们舞动着衣服飞针走线，让衣服如蝴蝶一样上下翻飞，瞬间为凝重的舞台氛围带去活力，补天是"艰苦"的，但是生活依旧可以是"闹热"的，这一段和第六场中女兵的"出征舞"一样，以歌舞手段展现出女兵们英姿飒爽、巾帼不让须眉的风采。

卢昂认为，戏曲现代戏中的舞蹈不仅要具备形式的美感，还要融入生活体验的真切感。"我们不提倡戏曲动作纯舞蹈化，同时也反对自然主义地表现当代生活。它应该走一条综合的道路，即对生活动作进行创造性的改造和美饰，又能符合戏曲音乐的韵律和节奏……这种经过艺术转化和创新的'舞'，既有生活的内容和依据，又有表演形式上的美感和意蕴。"[①]随着思考的不断深入和实践经验的不断积累，对于一些不易用传统戏曲程式化歌舞表现的题材，比如淮剧现代戏《大路朝天》描述的是建筑工人的故事，卢昂认为他们正如雕塑一样，坚实、可靠、不可或缺。因此，他创造性地提出"不舞之舞"的原则，不以简单的几段舞蹈完成全剧的表现，而是要求舞台是一个连续不断的流动的造型组合……舞蹈动作大开大阖，动静对比；不是舞蹈，却又无时不舞，造成全剧鲜明、洗练的诗化风格以及雕塑所特有的强悍、坚实的凝重和力量。[②] 建筑工人的舞蹈借用一条丝绸完成，表现出了劳作的场面，但是富有节奏性和韵律感的形体动作舒展、流畅，动时即为舞蹈，不动时即为雕塑，丰富了戏曲现代戏的表演程式，拓宽了戏曲歌舞的表现途径。

如果说舞蹈更多运用于戏曲现代戏中，那么在骨子老戏的改编和传承中，"唱"是最重要的，《清风亭上》的主演李树建是"豫西调"的传人，"豫西调"的特点是以真声演唱为主，擅长演出悲剧。该剧在哭腔表现上将这一特点用到极致，形象地表达出了张元秀心情的

① 卢昂：《导演的阐述》，上海社会科学院出版社2005年版，第24页。
② 卢昂：《导演的创作》，上海百家出版社2010年版，第194页。

五个阶段——"收子之喜""送子之悲""失子之痛""念子之凄""决子之绝"。作为河南最有代表性的剧种之一，豫剧历来有着"重唱、擅唱、多唱"的剧种特质，加之民俗中"歌骂""歌哭"的传统，哭腔与歌唱的联手，有利于表达感情，宣泄感情，所以，歌哭歌骂是中国人的一种创造，一种寄托浓烈怨恨情感的载体[①]，这种民俗与"重唱"的豫剧相结合，形成了"十出豫剧八出哭"的特点。李树建在情感的过渡上依次递进，在哭腔使用上极尽酣畅淋漓之能事，将真声、假声、泣声、悲声相融合，辅以行腔的圆润美感，最后在"恨不得一指捅破天，苍天哪"一句中达到高潮，以"唱不惊人死不休"的方式让观众感受到了触目惊心、撕心裂肺的情感激荡，实现了与观众的"共情"。

与豫剧"重唱"的特质不同，昆剧一直遵循"依宫定调"的音乐规则，再加上柯军是以武生当行，兼演文武老生的，因此在唱做念打上都极具风骨，在情感表达上也比豫剧内敛得多。《顾炎武》一剧讲述的是明清动乱之际顾炎武的挣扎与选择，在表现顾炎武最悲痛的两件事——"决母"和"惊碑"二折时，剧作者采用了【正宫】和【南仙吕】两个宫调，【正宫】适宜于"惆怅雄壮"的情境，重点塑造顾炎武的英雄气概，而非一己之悲。【解三酲】为【南仙吕宫】的过曲，在《九宫谱》一书中，此曲牌显示为"情景通用"，在明传奇剧本《鸣凤记》"灯前修本"一折中，这一曲牌用来表达杨继盛对腐败朝廷的控诉，一句"莫说疼痛，就死也何辞？"将全剧的悲凉气氛推向了高潮。《顾炎武》剧两折之间情绪递进，如果说与母诀别是感慈母之节，痛山河破碎，表现出的是明清易代的亡国之悲的话，那么文脉被毁，石林倾塌对于文人来说则是更深沉的绝望。柯军在这一曲中唱念结合，节奏快而强，嗓音宽亮，再加上甩发等一系列表现情绪的身段动作，是十分合适的。

与此类似，同样以老生当行的桂剧《大儒还乡》描写了名满天下的大儒陈宏谋晚年反思过去，对年轻时期执意在不适宜种桑林的陕西遍植桑树忏悔的故事，全剧最为独特的一段是他与"老陕"的对唱，通过这一对唱，陈宏谋终于认识到了自己所谓的"政绩"带给陕西百姓的深重苦难。因此，这一段中陈宏谋唱桂剧，老陕唱秦腔，为使两个剧种融合起来，不致生硬，剧作者将桂剧南路唱腔与秦腔连接在一起，将桂剧南路生角腔下句的落音商2音，自然地转入了秦腔的旋律骨架音2。为了与桂剧南路过门自然融合，将该段老陕唱腔的最后落音在徵音5上，这样过门的旋律很自然地回到桂剧南路调式上。[②] 桂剧南路含蓄细腻，与秦腔的豪迈形成鲜明的对比，将二者放置在一起符合陈宏谋内省的形象，也体现出了桂剧声腔的细腻韵味。

结　语

综上所述，笔者认为卢昂在践行东西方戏剧融合的实践中始终坚持"以歌舞为中心的本体写意性"，并努力在作品中恢复中国戏曲的重要属性——"闹热"。利用舞台"心理空

[①] 翁敏华：《节日骂俗与"骂曲""骂戏"》，《戏剧艺术》2011年第4期。
[②] 谢谢：《桂韵新腔——谈黎承信桂剧声腔音乐创作》，《歌海》2018年第2期。

间"契合戏曲的"游戏精神",并通过把握节奏和歌舞化的表现手段深化"闹热"的戏剧情境。但这种"闹热"并非简单的情境塑造,带领观众进入戏剧情境,尝试在作品中更加深刻地反思社会、人性和道德。

但是,他的作品中依旧有着和其他话剧导演一样重视思想性的特征,"希望引领自己探索人生的意义与问题,并在剧场中与大家一起思考、交融,因为剧场的终极使命就是共同的探讨与自省。"[①]"探讨与自省"的戏剧理念当与结构精巧、内容丰富、主旨明晰的戏曲故事碰撞出火花时,就会产生如《董生与李氏》《清风亭上》等既让观众爱看,又让专家称赞的艺术作品。但是,当其与情节、结构较为单一的故事相结合,就容易如《木兰传奇》《韩非子》等作品一样,流于对情节哲理性的单纯反思,体现出话剧导演执导戏曲时的两难困境。

① 张仲年、芦珊:《坚实的路——卢昂导演艺术研究》,上海书店出版社2018年版,第549页。

戏曲现代戏舞台美术的当代写意

叶 晶[*]

摘 要：当代戏曲现代戏舞台美术的创作观念既强调表现当下的生活形态，又强调这种空间结构具有当代属性，更强调在空间中展现出中国艺术精神。而在中国艺术精神的表现中，写意精神又是其核心。写意精神在外部表现形态和艺术语言特征上，具有中华民族文化独有的精神内蕴和气质禀赋，具有不可替代的独特审美意蕴。在当代，戏曲现代戏舞台美术追求的写意精神，必须运用当代剧场技术手段来实现，在表现当代人民生活的情感与意义中，使其蕴含当代戏曲的审美意蕴。它对戏曲现代戏表现现代生活的要求是，必须要选择有别于西方传统"描绘性"的"有意味的形式"的空间创造，以意象关联的方式，在对现实生活图景的表现中，去创造具有写意精神的舞台美术空间。写意精神转换为当代剧场空间形象时，兼具民族和当代属性，从而使戏曲现代戏舞台美术创造具有当代艺术意味的写意空间。

关键词：戏曲现代戏；舞台美术；当代写意

何为写意精神？"写"是指艺术家通过"描写客观事物"[①]，将主观的"意""写"在客观事物中，使客观事物具有新的含义。写意精神是中国艺术所追求的内蕴，具有中华民族独有的审美特性。无论是水墨国画、书法，还是文学、诗歌，抑或是音乐、戏曲，所追求的都是蕴含在具体"形"之外的"意"的表现。因此，写意是一种中国艺术的创作术语和艺术表现法则。

在水墨国画中，以笔墨浓淡的方式来表现人在画境中的感受，使观者游览其中产生共鸣，所追求的便是这种感受的形、神、意、境。在中国传统戏曲表演中，这种法则表现为虚拟性和程式性。戏曲现代戏舞台美术遵循这样法则，在写"形"中揭示"形"所蕴含的"意"，并将其融合在一个"象"中进行表达。这个意象与演员虚拟化、程式化的表演意象相结合时，创造出写意性的戏曲综合表现。由于意象是中国审美范畴（例如"情""神""韵""境"等）的根基，因此，追求戏曲现代戏舞台美术中的写意精神，就是追求"形神兼备""情理交融""诗情画意""物我两忘""交感共生"等审美境界。这种境界的追求是艺术家探索客观世界背后的本真，既具有普遍共性，又具有独特个性的艺术形式。

一、"借景寄情"的情感表现

"借景寄情"就是将客观景物进行艺术化处理，把人物的情感寄托在景物形象之中进

[*] 叶晶（1985— ），艺术学博士，上海戏剧学院讲师，专业方向：舞台美术。
[①] 朱立元：《美学大辞典》，上海辞书出版社2014年版，第243页。

行表达。"情"与"景"的交融,"情"寓"景"中,"情"使"景"更生动,"景"使"情"更深远。艺术家通过主观意识对现实生活中的"景"进行艺术处理,进而在夸张、变形、美化等手法中,将这种"情"与"景"交融所生成的审美意象,寄附于一个有意味的直观感性形象之中,向观众展现了艺术家眼中所见的富有情感的意蕴世界。

因此,"情"与"景"之间,由于感应程度的不同,产生不同的感应模式,"其审美观照方式有'以物观物''以我观物''物我两忘'之别;其形象构成方式有'以形写神''离形得似''形神相亲'之别,其情感表达方式有'寓情于景''缘情写景''情景合一'……'情'与'景'通过各种途径达到交融,它是构成'意象''意境'和'境界'范畴的核心。"[①]在中国艺术精神中,其表达情感的方式较之西方艺术有所不同。中国古典美学在情感表达方式上,不主张情感的纯粹宣泄,往往要通过一定的形象、景物来表达;而西方艺术的情感表达往往追求通过对形象的变形、异化、抽象等方法,以理性的方式表达艺术家的"我思""我想"。因此,中国的艺术形式走向了追求混融的整体;而西方的艺术形式则走向了理性的观念表达。

在戏曲现代戏舞台美术的形象创作过程中,深情是打动人最重要的戏剧要素,深情可以是观众融入剧中人的生活之中。而当代戏曲现代戏舞台美术的创作,既要追求中国艺术精神中由混融所产生的境界;又要追求西方艺术精神中由理性所产生的观念,在借景寄情的审美空间中展现出当代写意精神。

在评剧现代戏《我那呼兰河》一剧中,讲述了20世纪30年代东北劳苦大众受到压迫,在民不聊生的悲惨生活下奋起反抗。王婆的丈夫因反对地主被害,王婆只能带着儿子、女儿逃难至呼兰河。儿子为了报杀父之仇当了土匪,最后因抗日被杀;女儿则嫁人离开,最后女儿的丈夫、儿子也被日本人所杀。王婆看着亲人们一个个离去,带领乡亲奋起抵抗日寇,向死而生。该剧舞台美术在天幕中运用剪影的负形,展现了既是远方的呼兰河,又像是云在太阳前飘过的形象。当女儿金枝与情人在河边私会时,呼兰河的太阳把整个天与呼兰河都照得红彤彤的,暗示了一对恋人之间的热情和心中的美好。这种美好之情与红彤彤的太阳相结合,以"流动"的形态产生出了希望的诗意之情。而在儿子被杀一场时,呼兰河又变成了冷冰冰的阴阳河,将母子二人阴阳两隔。母亲祭奠去世的儿子,在呼兰河边放起了河灯。这河灯寄托着母亲对儿子的思念之情,飘满了整个呼兰河上空,又产生了诗意的凄美之情。

无论是对美好生活的憧憬还是思念亲人的凄凉之情,都通过借助呼兰河之景,在不同的色调渲染中,寄托了呼兰河人民生活之情,创造了戏曲现代戏舞台美术的诗意空间(如图1所示)。由于"借景寄情"是中国艺术"造物"理念中的普遍手法,因此,在戏曲现代戏舞台美术创作中,既可以借描绘的实"景",也可以是装饰的平面"景",也可以借现实生活的局部"景",来寄托剧中人物的情感。

在豫剧现代戏《秦豫情》中,由于故事讲述的是1942年河南遭灾,百姓大迁徙到西安,

[①] 郁沅:《心物感应与情景交融》,百花洲文艺出版社2017年版,内容摘要。

图1 评剧现代戏《我那呼兰河》 导演：查明哲
舞台设计：罗江涛 灯光设计：邢辛 服装设计：汪又绚 2008年

难民小勤与陕西青年张大相爱的故事。舞台设计了一个绑着红绸的枯树干，它既是河南灾民苦难生活的象征；同时，又是河南人和陕西人同为中华儿女在面对灾难时，相互包容、互帮互助、风雨同担的血脉之情。在故事的叙述层面上，树上红绸寄托的是小勤与张大携手共创幸福生活的秦豫情。他们经历了贫苦、磨难、质疑、离散，但依旧以对生活坚强的信念来追求爱情生活；在故事的象征层面，饱经沧桑的枯树干和红绸，不仅表达着中华儿女顽强的生命意志，同时展现出中华儿女的生生不息（如图2所示）。

这种形象的创造是在艺术家久思而后，将两地人民的"情"与"意"内化在一个形象之中，创造出戏曲现代戏舞台美术的诗意审美空间。

图 2　豫剧现代戏《秦豫情》　导演：李利宏
舞台设计：罗江涛　灯光设计：王琦　服装设计：秦文宝　造型设计：许秋仙　2018 年

二、"形神兼备"的精神传喻

中国艺术创造有别于西方对"形"的描绘，而是讲究"立象"。"象"是艺术家通过对客观"形"的观察，主观创造出来的。因此，"象"就不止于客观现实的真实描绘，而是注重"象"的生动和神韵。这种生动的"象"内包含两个方面：一方面是作者对客观物象的情感，转而内化为心象，再由心象输出为画面上的形象。另一方面，在画面的形象上还必须具有客观物象的内在本质精神风貌，也即"神"。蔡钟祥认为"神"有五重含义，"其一，神明、神灵……其二，描写对象的内在精神本质……其三，作者之精神、心灵以及创作中的艺术思维活动……第四，作品的内在精神本质……第五，艺术创作所达到的最高境界"。① 因此，画面中"神"的体现包含了事物本质、作品精神、创作者心思等多重含义，最后凝结在一个可观的"象"中。"当艺术家善于抓住审美对象的内在精神和外在的神情时，也称之为'通其神'"。② 这便对舞台美术家在创造戏曲现代戏舞台美术形象时，既要具有客观事物的"形"与"象"，又要具有内在精神的"意"与"神"的要求，从而创造出"形神兼备"的舞台形象。

在戏曲现代戏舞台美术创作中，创造出具有"形神兼备"的空间形象，就是创造出"有意味的"写意空间。当然，由于舞台美术是为戏剧和演员服务的，因此在创造写意空间的同时，也应具有功能属性。正是这种功能属性所创造的空间形态结构，使演员所扮演的人物能生活其中，而"形神兼备"也为人物提供了生活和思想的载体。这是戏曲现代戏舞台

① 成复旺：《中国美学范畴辞典》，中国人民大学出版社 1995 年版，第 108 页。
② 朱立元：《美学大辞典》，上海辞书出版社 2014 年版，第 126 页。

美术创造"有意味的"写意空间的根本。

强调"形神兼备"的写意空间创造，就是强调戏曲现代戏舞台美术既遵从于现实生活的依据，又要创造出高于生活的艺术形式，它更加倾向于艺术"真"的表达。这种"真"包含着两重含义：一是摹写现实生活中的"真"，总是在现实生活中可以找到相契合的影子；二是这种"真"是通过提炼戏剧动作内在情感精神而形成的具有表现性特征的形象。它不与生活现实具有直接的对照关系，但与生活在规定情境动作下人的情感、行动相关联，在精神层面上表现人物动作的思想和情丝。如果说第一重的"真"是以现实之"真"为参照物，那么第二重"真"则是以心灵情感世界为参照物。正是这种现实与心灵"真"的结合体，展现出了"大美"的神韵。

在山西上党梆子剧团排演的现代戏《申纪兰》一剧中，讲述了申纪兰在不同时期以带领人民过上好日子为目的的人生经历。描绘了申纪兰从争工分、建松林、造铁厂，到拆除铁厂还西沟村青山绿水的经历，展现了申纪兰对国家政策坚定的信念和孜孜不倦的劳动精神。该剧舞台美术以还西沟村"青山绿水"的精神为贯穿申纪兰一生劳动精神线索的主要形象，将国画中"青山绿水派"的神韵与其相结合，通过运用光色和投影在景物造型上魔术般的变化，展现了西沟村从荒山野岭的黄土沙尘到青山绿水的松林。这些山在取"形"时，既有艺术家心中太行山险峻巍峨的"象"，又蕴含了申纪兰心中"青山绿水"美好生活的"神"。并且在舞台美术功能上，这些景片山的移动组合，构成了申纪兰生活、劳动的场景：山上松林，家里环境等，实现了舞台美术既具有组织动作空间的功能，又具有写意精神的空间创造（如图3所示）。

设计师抓住了申纪兰对西沟村改造的精神实质，以生动、鲜活、可变的形象表现申纪兰对西沟村的情感，使申纪兰在该环境中生活、劳动时，总有视觉意象与其改造之"神"相吻合，从而创造出了当代戏曲现代戏舞台美术的写意精神。

在粤剧现代戏《红头巾》中同样是以生动的水线之"象"写出了红头巾们在异国他乡思

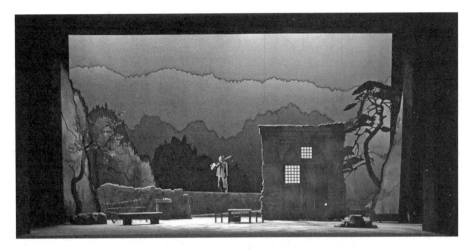

图 3　上党梆子现代戏《申纪兰》　导演：王青
舞美、灯光设计：伊天夫、叶晶、蒋志凌、谢迪、庄兆法　服装设计：陆笑笑　2021 年

念家乡之情。舞台美术设计巧妙地用抽象的线去创造具体的环境意象空间，使抽象的线的元素在创造具体环境空间时具有了神似的特征。在剧中，舞台上空缓缓降落下发光的水线将空间一分为二，创造出两岸相隔的视觉隐喻。当船家带来哥哥牺牲的噩耗时，母亲在水线另一边将哥哥的遗物递给女主人公时，这水线便又具有了阴阳相隔的象征含义。女主人公手捧哥哥的遗物，决定领养子为哥哥家延续香火，一轮用水线做的明月徐徐升起，在灯光的照耀下晶莹剔透，寄托了女主人公心中无限的思恋之情（如图 4 所示）。

无论水线是阴阳相隔的暗示，还是通过水线明月寄托对家乡的思念，暗示着三水女人一生终究离不开水。而在她们心中，水便是她们的家乡，无论悲欢离合都是她们心中温暖、美好的模样，她们自己也像这水一般婉约而有力量。

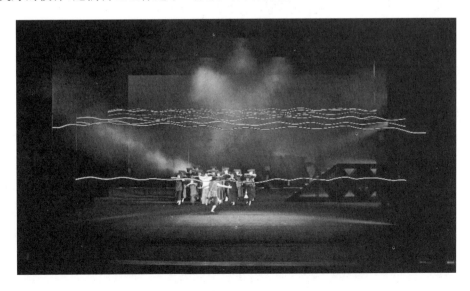

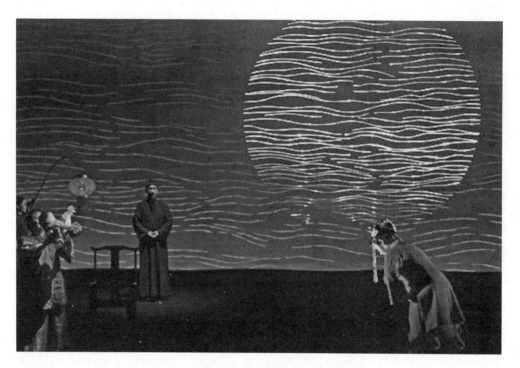

图4　粤剧现代戏《红头巾》　导演：张曼君
舞美设计：季乔　灯光设计：邢辛　服装造型设计：王玲　2020年

三、"诗情画意"的诗韵审美

诗意最初来自对诗歌审美意蕴评价的标准，就是强调既要抒"情"，又要在"情"中含"意"，使"情""意"相融生成"韵"，而后寄托在"象"中，产生审美的境界。陈永国先生说"诗的境界，便是言、意、象这三者的辩证组合……把一种情趣寄托在一个意象里，也即二者相交融的情景，此即诗的境界。"①诗的这种审美追求，逐渐拓展到中国艺术的方方面面，成了中国艺术精神的核心之一。

在戏曲艺术中，戏曲追求诗意与韵味的综合表现，总是希望通过诗意的"情"的表现达到对生活认识的升华。因此，在中国戏曲艺术中，诗之"意"，"意"之"情"，总是借助戏曲舞台中的人、景、物交融所生成的"画"外化出来，既具有空间立体性，又具有时间流动性。这种深藏在"画"中的"诗""意""情"的完美表现，就体现为中国人在创造艺术作品中所追求的"韵"的表现。

中国人追求的这种"韵"具有独特的审美意味，它是指"既是形象又超越形象的意味，尤其是那种幽微淡远的意味，即韵味之韵。"②它追求内力、柔美、隐约朦胧的内蕴美。它

① （美）W. J. T. 米歇尔：《图像学：形象、文本、意识形态》，陈永国译，北京大学出版社2020年版，第Ⅵ页。
② 成复旺：《中国美学范畴辞典》，中国人民大学出版社1995年版，第162页。

不像"气"如此外在,有力度;也不如"神"更为深层,触碰事物的核心。正如成复旺所说,"壮'气'不一定美,仅有虚'神'也不成其美。壮'气'须加上一点浑含,虚'神'须带上一点风仪,才能成为美。"因此,成复旺认为"'韵'比'气''神'更能代表美。"①正是由于"韵"中既有"内力"又有一部分"核心",因此,在创造"韵"之美时,既要有感官享受的"悦情",又要有通达心灵深处的"悦神"②。

比如,在评剧《安娥》一剧结尾中,日本飞机狂轰滥炸,卖报的儿童四处逃散,安娥与田汉在城市的废墟中奋力救护儿童。当"中国不会亡,中国必胜"的歌声回荡在空间中时,布满阴云的天幕缓缓映现出一轮光芒万丈的太阳。这个太阳既"悦情",又"悦神"。"悦情"是规定情境中这些失散的儿童将不再受到日寇的伤害,"悦神"则是"中国不会亡,中国必胜"的精神力量。因此,戏曲现代戏舞台美术家在创造"诗情画意"的意蕴美时,既要注重"情"的表现,又要注重"韵"中所包含着的心思的揭示。唯其如此,"诗情"与"画韵"才能在为表达同一"意"的过程中,达到既"悦情"又"悦神"的双重审美境界,才能将艺术作品上升到诗化和意韵的品格中(如图5所示)。

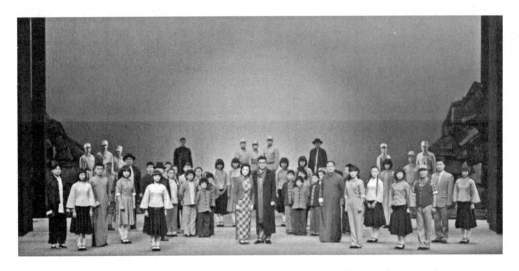

图5 评剧《安娥》 导演:王青 舞台设计、灯光设计:伊天夫 2015年

同样,在杭州越剧院排演的现代戏《玲珑女》一剧中,舞台美术的创作就具有了以诗意之"情"达画意之"韵"的意味。该剧故事取材于民国初年江南传统手工制扇作坊的兴衰历史,通过讲述两代玲珑女的曲折命运故事,揭示了新文明与旧传统间的冲突。舞台美术将古镇韵味以水墨的方式展现,在意象上还是那个"小桥流水人家"怀古的、诗意的境界,但是小桥则被带有简约扶手线条的通条平台所替代,以当代的审美方式展现东方美学与古典神韵。在"小桥流水人家"的当代诗意背后,蕴含的不再

① 成复旺:《中国美学范畴辞典》,中国人民大学出版社1995年版,第168页。
② 成复旺:《中国美学范畴辞典》,中国人民大学出版社1995年版,第170页。

是安逸的生活，而是时代更替的境遇。传统手工艺品"玲珑扇"，在面临城市化与现代化进程的严峻挑战中难以为继，人们对即将消失的传统工艺和风俗既充满了难舍难分的情感，又不得不接受它终会消失。舞台美术将古典的诗情画意与现代的小桥流水相并置，着意表现近代文明对于传统手工艺商品，甚至是传统文化的冲击。这种矛盾纠葛的情感在电脑灯高色温、冷光源的照射下，又显现出了一丝凄凉之情（如图6所示）。

图6　越剧现代戏《玲珑女》　总导演：曹其敬　导演：徐春兰
舞台设计：刘杏林　灯光设计：邢辛　造型设计：蓝玲、张颖　2016年

当观众对凄凉之情有所关注之时，其中人物在面对时代更替时的无奈便有了入画之"韵"，从而创造出当代剧场艺术中的"诗情画意"。在当代，戏曲现代戏舞台美术在创作这种诗意形象时，还应注重以当代的审美意识结合当代剧场手段的运用，来表现戏曲现代戏的"诗情画意"。

花鼓戏《带灯》一剧讲述被分配到偏远山乡樱镇做综治办主任的带灯，像夜行中的萤火虫一般，以点点光亮照亮身边人的故事。在第六场中，带灯劝架被打伤，面对村民的怨声载道，带灯十分愁苦，不知该如何处理这些难题。她独自坐在荷花塘边吹着心爱的埙，将心中的苦闷对天诉说，此时舞台上呈现出一轮明月映射出荷花塘的美景，将带灯作为基层干部心系百姓的纯洁之心一览无余地表现出来。舞台美术创造出的是荷花池的美景，但更是带灯皎洁内心的视觉外化。这种将荷花池"诗"化美景与带灯忧民之"情"所作的诗情画意的表现，将基层干部心系百姓，一心为民的高尚情操表现得淋漓尽致（如图7所示）。

图 7　花鼓现代戏《带灯》　总导演：徐晓强　导演：李小斌
舞台设计：胡佐、任俊峰　灯光设计：蒙秦、金海　服装设计：汪又绚、戴刚、彭博闻　2015 年

当代戏曲现代戏舞台美术创作就是以意象关联的方式，在对现实生活图景的表现中，去创造具有"诗情画意"的写意空间，并涵盖中国艺术气质的"诗韵"世界。

四、"物我两忘"的境界追求

"意境"是中国艺术精神追求的核心，体现在中国各种传统艺术形式中。在书法中表现为，追求一笔墨线中既有字的形式美感，又饱含艺术家的深情，强调形象创造与艺术家之间"意在笔先""得意忘言"的艺术境界。在园林艺术方面，追求人在物理空间行经过程中，在动静、遮显、虚实间"神与物游""物我两忘"的审美体验。在戏曲艺术方面，不追求环境景物描绘式的真实性，而是运用高度程式化和虚拟化的手法，在人中带景，景中寄情的时间流动中，将时间、空间、场景和人物融合成一个整体。

如果说诗意空间追求的是在"物"与"情"碰撞后，强调"情"之"境"的展现的话，那么"意境"则是追求"'意'与'象'、'隐'和'秀'的统一。"① 在这种矛盾统一的追求过程中，其最高境界则是"物我两忘"。王国维称之为"意境两忘，物我一体"。就是指在追求超越有限的自我，在追求心灵世界的过程中，个人身心与宇宙自然融合为一个整体，忘却本我与超我的境界。"物我两忘"的艺术形式，强调既有"以物观物"的客观描绘，又有"以我观物"的主观情感；在"物"中有"我"独特的基因，又有"我"为"物"的普遍性情感。在高度融合中，"化合"成"你中有我""我中有你""物我两忘"整体的艺术世界。

在《河西村的故事》中以回家乡创业的女博士赵小荷与村主任王大顺的爱情故事为主线，并将 30 年前父辈们的爱情故事夹叙其中，讲述了农民们对脱贫致富的不断追求。舞台上以河西村的虾稻共作基地为背景，并在背景上方倾斜悬挂了一道镜面膜，将整片基地

① 叶朗：《中国美学史大纲》，百花洲文艺出版社 2017 年版，第 614 页。

一直延伸到天边。在尾声处,赵小荷与王大顺背靠背坐在基地边,一起畅享未来的美好生活时,王老五与荷花嫂也逐渐解开当年的心结,从这对年轻人的身上仿佛看到了他们年轻时憧憬过的美好生活。舞台中所展现出的多重复合的共时性情境,使过去的和现在的交融在一起,使不可见的与可见的交融在一起,使人情与景物交融,创造出了一种充满浪漫气息的"物我两忘"的情感世界(如图8所示)。

图8　现代花鼓戏《河西村的故事》　导演:黄明先　舞台设计:胡佐、瞿晓桦
灯光设计:齐世明　服装设计:王笠君　造型设计:王玲英　2018年

同样,在重庆市京剧团排演的京剧现代戏《天路彩虹》一剧中,以"筑路"和"期盼"为主要线索,讲述了中国当代筑路工人在建造青藏铁路的过程中,挑战生命极限,奋战雪域高原的伟大壮举,表现了新一代筑路工人和藏族人民共同"筑路"的心愿,展示了筑路工人这一普通劳动群体默默奉献的伟大精神。舞台以一座可移动的半弧形的雪山丰碑为主体形象。这座雪山丰碑运用了简化、提炼、变形的手法,使其成了"有个性的中性"结构。当它在与周围的风雪相结合的时候,描绘的是筑路工人们在高山冰峰下的工作环境,它以"以我观物"的方式,使雪山冰峰暗示了客观环境的险峻。当它与演员攀登的表演动作相结合的时候,它就像一座直插云霄的丰碑,象征了筑路工人无坚不摧的豪迈精神。因此,这种形象在"组织动作空间"过程中,由于其运动、变化所产生出的冰山、大川、丰碑等的意象,使观众在审美过程中,既能产生客观环境的联想,又能引起内心情感的波澜,在对筑路工人精神意义的理解中,产生高昂激越的审美共鸣,创造了"物我两忘"的意境空间(如图9所示)。

这种通过人物行动对景物进行"以我观物"的赋义,并在赋义中将人之情与景之形紧密联系在一起,达到"物我两忘"的境界,使戏曲现代戏舞台美术空间既以视觉化的方式展现出了人物的情感与精神,又在整体的戏剧空间氛围中构建了当代写意空间形象。

图 9　京剧现代戏《天路彩虹》　导演：王青　舞美设计、灯光设计：伊天夫
服装设计：潘健华　造型设计：姚虹林　2018 年

五、"交感共生"的当代剧场

戏曲现代戏舞台美术的当代写意强调在当代剧场空间中，创造剧场独有的感官震撼与审美感知。它强调文本精神、人物情感、景物意象与剧场手段等相融合，在与观众的共时体验中所产生的戏剧艺术的力量。这是剧场艺术作为"在场"艺术与其他艺术形式最大的不同之处。

在这种"在场"的历时中，存在着两种"共生"现象：一是剧场各艺术要素间的"共生"。它不是演员只管演故事，舞台美术只是作为背景装饰存在，而是通过"你中有我，我中有你"的整体方式，传达出戏剧的思想和精神。二是这个整体与观众之间的"共生"。表现为观众跟随剧中人物命运的跌宕而共情。当然，一些先锋戏剧或后戏剧剧场的演出，还会要求观众共同参与演出，以创造出脱离原有文本的新演出。但是这种"共生"方式并不是本文研究的对象。这两种"共生"都是当代剧场的特性。雷曼曾经这样描述过，"在构思艺术作品时，使艺术摆脱其表现的性质，而展现为一种直接的、有意的真实经验。这是一种观念剧场。在这样的艺术作品中，居于中心地位的是艺术家和观众的一种直接的共同经验。"[①]因此，"共同经验"是"观念剧场"的核心，它是在演员表演、景物结构和观众感受间"交感共生"的过程，是创造出独特的当代剧场审美体验的重要手段之一。

① （德）汉斯-蒂斯·雷曼：《后戏剧剧场》，李亦男译，北京大学出版社 2016 年版，第 173 页。

在江苏省出品的京剧现代戏《青衣》一剧中,用当代剧场手段使中国传统艺术中的诗情画意,在戏曲现代戏的演出中具有了当代品性。剧场吊杆、钢丝、金属框架等,这些构形物件在空间的组合中,给观众带来了审美陌生感的同时,引发了观众的深深思考。这是具有当代艺术意味的戏曲现代戏"交感共生"的典型创作。

《青衣》以"戏痴"筱燕秋的艺术追求为线索,她从一而终的艺术信仰与月宫中凌云而舞的嫦娥相融,创造出舞台上光彩照人的青衣形象。舞台设计师以筱燕秋的现实生活与内心幻想为出发点,将空间划分成了黑白两种背景空间,"在表现回忆和戏中戏时常以白色底幕为背景,而现实则使用深色系背景,这种黑白交替的背景,表现了时间和空间的结构,随着剧情发展和规定,给人以不断变化的流动感,同时在技术手段上实现了呼之即来和转瞬即逝。"①

此外,《青衣》还将裸露的吊杆作为景物的一部分,"它们不仅可以用作排练厅练功的把杆、戏服和局部景物的挂杆,还可以隐喻性地运用在女主角跟戏里的嫦娥之间,那种隔开、穿越、再隔开等的流动表演中……这正好符合女主人公生活的戏里戏外世界的概念。"②这种通过吊杆运动来参与演员表演的过程,生发出了超越物质吊杆本身新的"共生"意义,拓展视觉形象作为演员表演背景的功能空间。吊杆通过演员表演赋予多种含义,既是挂杆的景物,又具有分割时空的抽象功能,它还是中性的剧场设施。这种结合剧场空间中的机械设施,将剧中的现实与幻想相结合的手法,在戏曲现代戏舞台美术创作中属于凤毛麟角(如图10所示)。

图10 京剧现代戏《青衣》 导演:张曼君 舞美设计:刘杏林
灯光设计:邢辛 服装造型设计:蓝玲 布景戏服设计:秦文宝 2017年

这种"交感共生"创作观念的实现需要复杂的科技手段来支撑,但这也正是当代剧场艺术创造的一个显著特征。它们在于演员互利互助、相互共生的过程中,创造出当代戏剧性剧场的力量。

①② 刘杏林:《刘杏林舞美设计近作》,《演艺科技》(北京)2017年第1期。

当代戏曲现代戏舞台美术在寻求突破的过程中,通过运用剧场设施建构动作环境空间,通过科技手段进行戏剧意义的表达,使戏曲现代戏舞台美术的表现具有了意料之外的含义,实现了真与假、技术的与艺术的、剧场的与戏剧的融合,创造出"交感共生"的剧场审美空间。

结　语

戏曲现代戏舞台美术在构建艺术价值的过程中,其路径有多种形式和方法。但就大部分创作而言,更多地表现为通过对外部生活世界的描绘来表现对生活的关注,它形成了戏曲现代戏舞台美术基本的造型范式。这只是戏曲现代戏舞台美术关注生活的方式之一,由于戏曲表现现代生活的多样性,一定还有其他的方式与此相适应,来拓宽戏曲现代戏及舞台美术表现的疆域。

在中国戏曲演出中,由于演员自身所具有的综合性特征,演员的程式化表演动作能将时间、空间、地点、环境等元素融合在一起进行综合表现。因此,在空间形象的创作过程中,舞台美术努力把空间让位于演员表演。以写意精神为其创作的出发点,通过借助某种意象和高度凝练的形象,来暗喻整个环境的空间氛围。其目的不再是通过描绘具体环境而与表演的综合性相抵牾,而是表达情境中有"意"的精神实质,进而展现剧中人的审美情趣与精神品格,创造出具有中国艺术精神的当代戏曲现代戏舞台美术世界。

文献计量学视角下中国知网数据库中的越剧文献分析

何方方*

摘　要：文章运用文献计量学的方法以中国知网数据库为平台，对收录在数据库中的越剧文献进行研究主题、作者分布、机构分布等内容的计量可视化分析，同时分析了不同时期越剧的关注度对于越剧发展的影响，为学界系统全面地了解越剧研究的现状提供了有价值的参考数据。

关键词：越剧文献；中国知网；可视化分析

越剧从 1906 年诞生至今已有 100 多年的历史，百余年来越剧的发展吸引了大量的学者对其研究。从目前已有的研究成果来看，可以归纳为两个主题，一个是对越剧的唱腔、身段、伴奏乐器等的研究，另外一个则主要从文化史、思想史的角度进行研究。但很少有学者系统地梳理越剧研究的文献，而研究分析百余年间越剧的发展历程，对于当下越剧的传承与发展也至关重要。

在数字时代的今天，我国拥有众多的数据化资源平台，而中国知网作为"国家级重点新产品重中之重"项目，可谓是国内比较齐全的数据库。文献计量学又是"以文献体系和文献计量特征为研究对象，采用数学、统计学等的计量方法，研究文献情报的分布结构、数量关系、变化规律和定量管理，并进而探讨科学技术的结构、特征和规律的一门分支学科。"[①]利用该学科的方法分析中国知网数据库的文献能够科学准确地获得越剧研究成果的主题是什么，通过何种载体刊发研究成果，主要的研究主体或者院校又是哪些等信息。

一、中国知网数据库中的越剧文献分析

由对中国知网（CNKI）数据库进行检索，截至 2022 年 5 月 1 日，共检索到文献 3 974 篇，除去征稿、通知以及和本文明显无关的文章，共整理出代表性文献 3 837 篇。

* 何方方（1991—　），艺术学硕士，浙江音乐学院戏剧学研究所科研助理。专业方向：音乐理论、戏曲理论。
【基金项目】本文为浙江音乐学院科研项目"文献计量学视角下中国知网数据库中的越剧文献分析"（编号：2022KL003）结题成果。
① 曹增节编著：《艺术传播学：文献计量学方向》，中国美术学院出版社 2014 年版，第 138 页。

(一)越剧研究发文量分析

某一研究领域的研究现状可以通过年度的发文量清晰地看出其发展的状况,为此笔者根据在中国知网上检索到的文献绘制了越剧研究发文量走势图(如图1所示)。从检索到文献的时间轴可以得知:在中国知网数据库中最早被收录的文献是在1951年12月,由华东戏曲研究院越剧实验剧团南薇、宋之由、徐进等人发表在《人民文学》的越剧《梁山伯与祝英台》剧本。① 该剧本是积极响应当时"戏曲改革"的产物,曾在北京等地演出深受大众的欢迎,1952年10月还参加了由中央人民政府文化部主办的第一届全国戏曲观摩演出大会的会演,并且在当时82个参选剧目中荣获剧本奖。此次会演吸引了来自全国23个剧种演员的热烈参与,除了评选出9个剧本奖外,还评选出了28个演出奖、120个演员奖以及46个奖状。在笔者检索到的1952年11月发表在《剧本》期刊上的越剧《白蛇传》文献②,也在此次会演中荣获演出二等奖。

图1 中国知网数据库中越剧研究文献发文量走势图

从时间轴上的发文量变化趋势,可以将越剧研究分为三个阶段:一是1951—1992年,这一阶段越剧研究的发文量在相当长的时间里变化不大,年均在10篇左右,其中1963—1978年0篇,其原因为这一阶段越剧还只是注重演出,且遭受了严重的破坏,经过很长时间才得以慢慢复苏,所以这一阶段的发文量较少。二是1993—2006年,这一阶段呈现逐年递增的趋势,并在2006年达到历史最高值,共发表了文献332篇,这一年是越剧诞辰100周年,许多学者撰写关于百年越剧的回顾以及提出了越剧今后的发展策略。从被引分析来看,2006年发表的文章引用次数排在前5位的有高义龙发表在《中国戏剧》的文章③、傅谨发表在《南风窗》的文章④被引次数12次;颜全毅发表在《中国戏剧》的文章⑤、周来达发表在《中国音乐》的文章⑥以及于善英、池万刚发表在《浙江艺术职业学院学报》

① 南薇、宋之由、徐进、陈羽、成容、宏英:《梁山伯与祝英台》,《人民文学》1951年第12期。
② 华东戏曲研究院创作室改编:《白蛇传(越剧)》,《剧本》1952年第Z2期。
③ 高义龙:《谈越剧的文化品格让历史告诉现在和未来》,《中国戏剧》2006年第5期。
④ 傅谨:《百年越剧与农民的公共生活》,《南风窗》2006年第10期。
⑤ 颜全毅:《越剧审美主体的独到性》,《中国戏剧》2006年第9期。
⑥ 周来达:《科学发展观视野中的越剧音乐——纪念越剧诞生一百周年》,《中国音乐》2006年第1期。

的文章[①]被引次数9次等,这些文章回顾了越剧不同时期的发展历史以及独特的审美和百年来越剧的音乐发展历程,为我们了解越剧有着重要的参考价值,此外这些学者多为越剧或者戏曲研究领域的知名学者,因此被引次数较高。这一阶段说明随着时代的不断发展,关于越剧的研究在逐步被越来越多的学者关注到,这一时期不仅中国知网数据库中的越剧研究文献较多,而且一系列关于越剧的研究著作也纷纷出版,如《越剧溯源》《上海越剧志》《中国越剧大典》《早期越剧发展史》等。三是2007—2022年,这一阶段可以称之为越剧研究的新时期,也是快速发展的阶段,每年大量的越剧作品上演、举办的各种关于越剧的活动等吸引了许多学者进行调研和撰写文章,所以这一阶段的年均发文量达到了近百篇,且研究内容涉及越剧剧种历史、音乐、舞美、剧评等各个方面。

(二)越剧文献类别分析

笔者按照篇名对知网进行检索,系统自动将其划分为报纸、会议、年鉴、特色期刊、学位论文以及学术期刊等类别,其中越剧报纸类文献245篇;会议类文献53篇;年鉴1 157篇;特色期刊865篇;学术辑刊41篇;学术期刊1 514篇;学位论文有53篇(博士论文2篇,硕士论文51篇),现对收集到文献分析如下:

1. 越剧报纸类文献

报纸类发表篇数为245篇,最多的年份是2006年,114篇;主要内容以"民营剧团"(10篇)、"上海越剧院"(9篇)和东王村(8篇)为主,次要内容以"区域性"(16篇)、"上海越剧院"(16篇)、"男女合演"(9篇)和"女子越剧"(9篇)为主。主要发表在《中国文化报》《绍兴日报》《浙江日报》《文汇报》《中国艺术报》等全国30家报纸上,其中发表篇数排在前4位的是《中国文化报》(53篇),《绍兴日报》(51篇),《浙江日报》(28篇)和《文汇报》(25篇)(如图2所示)。主要是对越剧剧目的演出、越剧节的相关活动、越剧

图2 中国知网数据库中越剧文献发表报纸类名称分布图

① 于善英、池万刚:《越剧唱法与美声唱法"歌手共振峰"的比较研究》,《浙江艺术职业学院学报》2006年第4期。

评论等的报道。

2. 会议类文献

中国知网数据库中会议类文献53篇，主要收录在中国戏曲表演学会主编的《中国演员》(37篇)，和中国戏剧家协会主编的会议文集，如《新时期戏剧创作研究文集》(2009)《中国戏剧梅花奖20周年文集》(2004)，也有部分为高校主办的学术研讨会文集，如中国戏曲学院研究所举办的"第二届京剧学国际学术研讨会(2007)"、上海大学影视艺术技术学院主编的"首届长三角影视传媒研究生学术论坛文集"等。其所收录的文献内容主要是越剧的流派特色、越剧发展的思考以及越剧演出的评价等。

3. 学位论文类

知网数据库中学位论文收录了53篇，其中博士论文2篇，硕士论文51篇。从发表时间看，关于越剧研究的学位论文，收录最早的年份是2004年；越剧研究的学位论文以2020年最多(10篇)；学位论文研究单位篇数最高的杭州师范大学(7篇)，其次是上海音乐学院(6篇)和上海戏剧学院(5篇)；学科专业分布以戏剧戏曲学(16篇)、音乐学(10篇)和中国古典文学(3篇)为主。从研究的主要内容看，两篇博士论文分别是对不同时期越剧《红楼梦》的改编研究[①]和越剧女小生的声音、演员和受众三个方面形成的社会性别的多元构建的现象研究[②]。

硕士论文方面，音乐类的院校主要从越剧声腔的伴奏音乐、整部作品的音乐分析等方面进行研究，如上海音乐学院2012年马琪君[③]、天津音乐学院2020年张莹[④]等；艺术类院校主要从表导演、传播、审美等角度对越剧进行研究，如中国美术学院2015年张雯[⑤]、上海戏剧学院2011年丁娴瑶[⑥]、云南艺术学院2012年陈也喆[⑦]等；综合类院校主要从剧本创作阐述、越剧与其他剧种的对比研究以及越剧发展的研究等，如杭州师范大学2019年侯佳佳[⑧]、苏州大学2008年友燕玲[⑨]、浙江大学2007年孔则吾[⑩]等。

4. 年鉴类

关于越剧年鉴类文献共收集到1157篇，主要收录了自1981年至今的越剧大事件，其中收录最多的年份是2007年(103篇)，收录最多的年鉴是《中国戏剧年鉴》(226篇)，其次是《嵊州年鉴》(170篇)和《绍兴年鉴》(93篇)。从年鉴内容看，《中国戏剧年鉴》和《中国艺术年鉴》主要收录不同年份越剧创作的剧目；省级和市、县级年鉴主要收录每年发生的关

[①] 佟静：《〈红楼梦〉越剧改编研究》，中国艺术研究院博士学位论文，2014年。
[②] 孙焱：《声音性别表演——越剧女小生性别现象研究》，上海音乐学院博士学位论文，2015年。
[③] 马琪君：《论越剧声腔在中国原创音乐剧演唱中的运用》，上海音乐学院硕士学位论文，2012年。
[④] 张莹：《越剧〈梁山伯与祝英台〉音乐分析》，天津音乐学院硕士学位论文，2020年。
[⑤] 张雯：《越剧坤生审美创造研究》，中国美术学院硕士学位论文，2015年。
[⑥] 丁娴瑶：《黄沙对越剧导演艺术的贡献研究》，上海戏剧学院硕士学位论文，2011年。
[⑦] 陈也喆：《美的重生》，云南艺术学院硕士学位论文，2012年。
[⑧] 侯佳佳：《越剧〈琴河遗梦〉及创作阐述》，杭州师范大学硕士学位论文，2019年。
[⑨] 友燕玲：《昆曲对越剧艺术影响之研究》，苏州大学硕士学位论文，2008年。
[⑩] 孔则吾：《大戏剧视野下的越剧发展生态研究》，浙江大学硕士学位论文，2007年。

于越剧的活动,如新编剧目的演出等。

5. 学术辑刊类

刊登越剧研究成果的学术辑刊在中国知网数据库中共检索到41篇,主要在《戏曲研究》《中华艺术论丛》《艺术学界》《都市文化研究》等12种刊物上,其中以《戏曲研究》收录最多(25篇),其次是《中华艺术论丛》(5篇)。越剧学术辑刊发文量最多的年份是在2016年(9篇),且全部收录在《戏曲研究》"纪念越剧诞辰110周年"专栏里(如图3所示)。学术辑刊的作者大多是戏曲或者越剧领域的知名专家,研究的角度主要是从越剧的生存现状、演员的培养以及对于越剧发展的思考等方面。

图3 中国知网数据库中越剧文献辑刊名称分布图

6. 特色期刊类

从1994年至今,检索到的特色期刊所刊载的有关越剧文献共有865篇,主要发表在《戏文》《文化月刊》《文化交流》《剧影月报》《剧本》等刊物上。其中收录文献最多的期刊是《戏文》,共收录541篇,占全部文献的62.5%,其主要内容是关于剧目的戏评、传承与发展、艺术家的创作历程等内容。

7. 学术期刊类

检索到的相关文献为1514篇,期刊排在前5位的是《上海戏剧》(416篇)、《中国戏剧》(286篇)、《戏剧之家》(58篇)、《浙江艺术职业学院学报》(46篇)和《文化艺术研究》(38篇),此外发文量较多的期刊还有《福建艺术》《戏剧文学》《四川戏剧》《戏剧艺术》《戏曲艺术》等。从研究机构来看,排在前6位的是浙江艺术职业学院(56篇)、绍兴文理学院(24篇)、浙江音乐学院(16篇)、上海越剧院(16篇)、上海戏剧学院(15篇)和浙江省文化艺术研究院(14篇),可见越剧研究的主体还是以长三角区域的高校和研究机构为主。在1514篇文章当中,有624篇发表在核心期刊上。发表文章篇数排在前几位的作者有中国戏曲学院的傅谨、四川外国语大学的李伟民、上海艺术研究所的高义龙等。

二、中国知网数据中的越剧文献总体分析

(一) 越剧研究机构

通过中国知网对所检索到的文献进行研究机构的分析,可知共有 37 个研究机构(如图 4 所示)撰写过关于越剧研究的文章。其中发文量最多的是浙江艺术职业学院(64篇),主要作者有沈勇、谢青、朱学、周伟君、杨晓浤等人,其研究主题以越剧发展、越剧表演和戏曲教学等为主。其次是上海戏剧学院(21 篇),作者以吴波、杨斯奕、丁娴瑶等人为主,其研究主题以导演艺术、越剧电影、越剧发展等为主;中国戏曲学院(20 篇),作者有傅谨、颜全毅、周育德等人,其研究主题以越剧《红楼梦》《林巧稚》等剧目的评论与女子越剧等为主;上海市越剧院(19 篇),作者有赵志刚、刘倩、莫霞等人,其研究内容以越剧《红楼梦》、上海越剧院、男女合演为主;绍兴文理学院(18 篇),作者主要是龙升芳、刘昉、陈娅玲等人,其研究内容以传承创新、服饰文化、越剧演唱等为主。

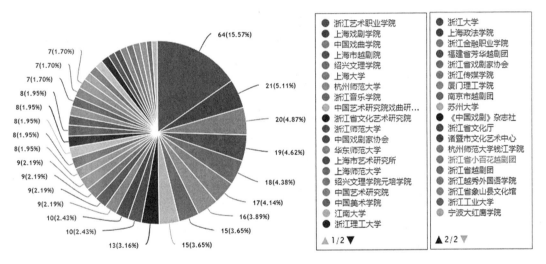

图 4 中国知网数据库中越剧研究机构分布图

通过梳理可知,越剧研究机构的主力以全国各大艺术类院校为主,其次是专业院团和研究机构。研究的学者多为从事戏曲艺术研究的专家和艺术学院的青年教师。

(二) 越剧研究文献被引分析

从总的文献被引来分析,越是高质量的文章它的被引次数就会越高,笔者通过数据分析得出:关于越剧研究的文献 3 837 篇,总被引数为 1 883 次。根据普赖斯定律计算公式[①],可

① $M_c = 0.749 \times \sqrt{N_{cmax}} = 0.749 \times \sqrt{28} \approx 3.96$。

以得出,被引次数大于等于 4 即为高影响力文章,共有 155 篇,被引次数为 976 次,占总被引的 51.2%。其中,2009 年《史林》刊发的姜进的文章被引次数达到了 28 次,为所检索数据被引次数最多,其次还有高义龙、徐兰君、徐爽、刘丽丽、廖亮等人的文章。

表 1 中国知网数据库中越剧文献研究被引次数≥10 统计表

排名	题　名	作　者	来　源	发表时间	被引
1	《女性,地域性,现代性——越剧的上海传奇》	姜进	《史林》	2009 年	28
2	《论越剧的剧种风格》	高义龙	《浙江艺术职业学院学报》	2004 年	25
3	《"哀伤"的意义:五十年代的梁祝热及越剧的流行》	徐兰君	《文学评论》	2010 年	16
4	《浅析"十七年"时期戏曲电影的艺术特色——以越剧电影〈梁祝〉为例》	徐爽;刘丽丽	《艺术评鉴》	2018 年	13
5	《新媒体对传统文化传播的作用和意义——以越剧为例》	廖亮;花晖	《传媒》	2014 年	13
6	《百年越剧与农民的公共生活》	傅谨	《南风窗》	2006 年	12
7	《谈越剧的文化品格　让历史告诉现在和未来》	高义龙	《中国戏剧》	2006 年	12
8	《论越剧的民间文化基因》	高义龙	《浙江艺术职业学院学报》	2005 年	12
9	《民族声乐教学中向越剧演唱借鉴的探究》	陈琼琼	《艺术教育》	2016 年	10
10	《越剧〈红楼梦〉的文本生成》	傅谨	《红楼梦学刊》	2010 年	10
11	《孤岛时期越剧的繁荣及其原因》	宋京	《史林》	2004 年	10

(三) 对越剧文献发文作者的分析

从作者发表文献篇数看,排名靠前的有中国戏曲学院的傅谨、浙江艺术职业学院的沈勇、上海政法大学的曾嵘、浙江艺术职业学院的谢青、厦门理工学院的郑甸、上海戏剧学院的吴波等(如图 5 所示)。此外,近两年关于越剧研究的群体也在不断地增加,就以笔者所在单位浙江音乐学院戏剧学研究所为例,已连续两年召开"长三角与越剧"学术研讨会,并将在明年(2023)计划出版两次研讨会的成果《长三角与越剧论坛文集》,从论文集收录的文章看,两次会议不仅吸收了来自中国艺术研究院、中国戏曲学院、中国戏剧家协会、上海

师范大学、上海戏剧学院等几十位相关领域专家最新的越剧艺术发展的科研成果,还有戏剧院团以及高校的硕士、博士研究生的文章。

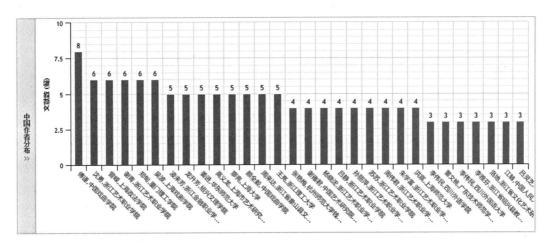

图 5　中国知网数据库中越剧文献发表作者所在机构分布图

(四)越剧文献发表期刊的分析

从检索到的文献收录结果看,《戏文》(541 篇,占总比的 19.92%)、《上海戏剧》(416 篇,占总比的 15.32%)、《中国戏剧》(286 篇,占总比的 10.53%)、《中国戏剧年鉴》(226 篇,占总比的 8.32%)和《嵊州年鉴》(170 篇,占总比的 6.26%)发文量排名靠前,其次还有《戏剧之家》《中国文化报》《浙江艺术职业学院学报》等报刊(如图 6 所示)。

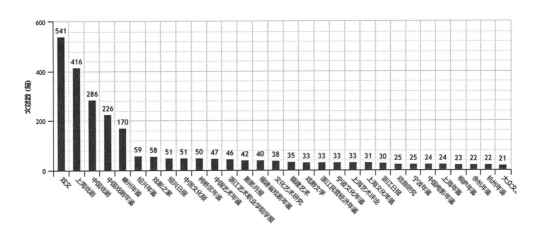

图 6　中国知网数据库中越剧文献发表期刊分布图

通过对比分析可知,有关越剧的演出、活动、作品发布等内容的文献多被各个地方的年鉴收录,其中浙江省内年鉴以《嵊州年鉴》和《绍兴年鉴》为主,从这一点也说明越剧在它的诞生地的传承得到了很好的发展,当地政府十分重视越剧的发展,除建立了越剧博物馆

外，还打造了极具特色的越剧小镇，吸引了大量的游客观光；专业院校的学者、研究机构的知名专家所写的越剧文章多发表在戏剧、戏曲类专业期刊或者学报上，其研究内容涉及越剧历史、文化、表演、音乐等各个方面。

三、不同时期的关注度对于越剧发展的影响

纵观整个越剧百余年的发展，不少学者出版了关于越剧研究的著作，并且以时间发展的脉络将越剧划分为几个不同时期，如：应志良《中国越剧发展史》[①]中将越剧的发展分为越剧的起源（1852年前）、越剧的形成（1852—1906年）、越剧男班的兴起（1906—1923年）、女子越剧的兴起（1923—1930年）、女子越剧的发展（1931—1941年）、浙东抗日根据地的越剧（1942—1945年）、越剧走向成熟（1942—1949年）、越剧的黄金时期（1949—1965年）、"文革"中的越剧（1966—1976年）、越剧的复苏（1977—1980年）、越剧的振兴（1981—2000年）以及走向新世纪的越剧（1991—2000年）；蒋中崎《越剧文化史》[②]划分为"落地唱书"时期（1851—1906年）、"小歌班"时期（1906—1922年）、"绍兴文戏"时期（1922—1938年）、"改良文戏"时期（1938—1942年）、"新越剧"时期（1942—1949年）、"改人改戏"时期（1949—1956年）、"男女合演"时期（1956—1966年）、"特殊"时期（1966—1976年）、"改革创新"时期（1982—2006年）；孙世基《中国越剧戏目考》[③]则分为小歌班时期（1906—1921年）、绍兴文戏时期（1922—1941年）、越剧时期（1942—1965年）、恢复时期（1966—1983年）、振兴时期（1984—2017年）等。笔者结合这些学者们划分的越剧发展时期，对照在中国知网数据库中检索到的文献，试图总结出学者们对不同时期的越剧的关注度。

（一）越剧发展改革时期（1951—1965年）

中国知网数据库收录最早的越剧文献是在1951年（故1951年前的越剧发展本文不作阐述），这一时期正处在越剧改革时期，通过"改人、改戏、改制"的戏曲改革，越剧新作不断出现，学者们的关注度大多都放在剧本创作和编排演出上，所以在中国知网数据库中1952—1965年的77篇文献多为越剧剧本和新剧演出的报道和评论，如上文阐述的越剧《白蛇传》剧本[④]、唐湜的《谈越剧"红楼梦"》[⑤]、袁斯洪的《谈越剧〈关汉卿〉的演出》[⑥]等。同时，这一时期出版发行的越剧书籍也是以剧本为主，根据笔者在上海市图书馆检索到的关于1949年至1956年期间越剧的馆藏纸本书籍显示，这一时期共收录了309本越剧书籍，其中257本是越剧剧目，出版社以东海文艺、上海文化、浙江人民和上海文艺为主，代表性

① 应志良：《中国越剧发展史》，中国戏剧出版社2002年版。
② 蒋中崎：《越剧文化史》，浙江大学出版社2015年版。
③ 孙世基：《中国越剧戏目考》，宁波出版社2015年版。
④ 华东戏曲研究院创作室改编：《白蛇传（越剧）》，《剧本》1952年第Z2期。
⑤ 唐湜：《谈越剧"红楼梦"》，《戏剧报》1954年第7期。
⑥ 袁斯洪：《谈越剧〈关汉卿〉的演出》，《戏剧报》1958年第13期。

的有上海文化出版社 1955 年发行的《梁山伯与祝英台》《西厢记》；上海文艺出版社发行的《越剧传统剧目汇编 1—17》(1959 年和 1962 年)、《祥林嫂》(1960 年)、《红楼梦》(1962 年)；东海文艺出版社 1960 年发行的《斗诗亭》《赵氏孤儿》；浙江人民出版社 1954 年发行的《小姑贤》《盘夫》等。

（二）越剧的挫折和复苏时期（1966—1981 年）

越剧的挫折主要在 1966 年至 1976 年间，由于越剧的题材是以古代才子佳人戏为主，就导致了大批越剧剧目被停演。复苏时期是在 1977 年至 1981 年，这一时期中国知网上检索到的文献也仅有 40 篇，其关注度还是以越剧剧目的改编、创作、选曲以及观看演出的感想为主，如刘如曾的对于越剧《祥林嫂》音乐创作的分析①、张庚的对于越剧《三月春潮》的观后感②、郭汉城的对于越剧《胭脂》的观后感③等。

（三）越剧的改革创新时期（1982—2006 年）

从 1982 年起，随着全国各地越剧团体的恢复，一些优秀的剧目开始上演，但是一些问题也在逐步显露，面对越剧发展的"危机"，以浙江小百花越剧团为代表的越剧改革拉开了序幕，并形成了 20 世纪 80 年代中国戏曲舞台上特有的"浙江小百花现象"，为当时戏曲改革创新提供了新的方向。同时，越剧导演的新的追求以及对于舞台美术的新的要求也使得越剧在发展过程中不断变化，此外，这一时期越剧的艺术教育、民间活动、传播手段也在不断地改革创新，因此，在中国知网数据库中，这一时期的文献总数为 1 173 篇，文献内容与前面两个时期相比要丰富得多，涉及越剧研究的诸多领域，如徐玉兰从自己饰演贾宝玉的感受来谈越剧的改革④、王少华对于越剧流派唱腔音乐的分析⑤、杨小青对于自己导演的越剧《西厢记》的阐述⑥、曹伟平对于越剧女班的教学心得⑦的文章。特别是在 2006 年越剧百年诞辰时，中国知网数据库中越剧研究文献达到最高值。

（四）越剧新的发展时期（2007—2022 年）

近 15 年来，是越剧发展新的历史时期，如何在新时期里守正创新，不断发展，成为新时期越剧发展的一个新的课题。从中国知网数据库历年的发文量走势（如图 1 所示）可以得出，这一时期相比其他三个时期来说是文献研究增长最快的时期，15 年来发文总量达到了 1 300 多篇，其研究内容以现代戏、上海越剧院、女子越剧等为主，涉及越剧剧种、历

① 刘如曾：《谈越剧〈祥林嫂〉的音乐创作》，《戏剧艺术》1978 年第 1 期。
② 张庚：《戏曲能够塑造革命领袖形象——秦腔〈西安事变〉越剧〈三月春潮〉观后感》，《陕西戏剧》1979 年第 3 期。
③ 郭汉城、颜长珂：《又一出推陈出新的好戏——越剧〈胭脂〉观后谈》，《人民戏剧》1979 年第 7 期。
④ 徐玉兰：《贾宝玉与越剧改革》，《上海戏剧》1983 年第 3 期。
⑤ 王少华：《越剧流派唱腔的创新机制》，《上海戏剧》1989 年第 6 期。
⑥ 杨小青：《赋予古典名剧现代美导演越剧〈西厢记〉札记》，《中国戏剧》1993 年第 12 期。
⑦ 曹伟平：《因材施教　发挥所长——教学越剧班女生的一点体会》，《戏文》1998 年第 3 期。

史、音乐、舞美、剧评等方面。新时期越剧的关注度以每一年越剧的重要事件、新上演的剧目评论以及对越剧发展的思考为主,如2017年是越剧演员姚水娟诞辰100周年,这一年有诸多学者撰写了关于纪念姚水娟的文章,如蒋中崎2017年发表在《浙江艺术职业学院学报》[①]的文章;2013年创作的越剧《绣球记》、2014年创作的越剧《柳永》、2021年创作的越剧《山海情深》等,吸引了关心[②]、徐晓飞[③]、王评章[④]、杨小青[⑤]、孙红侠[⑥]等人的关注,并在《上海戏剧》《中国戏剧》上发表关于上演剧目的分析文章;2022年是越剧改革80周年和袁雪芬诞辰100周年,浙江音乐学院戏剧学研究所在2022年5月、上海越剧院在2022年10月分别举办了纪念活动,来自全国多所高校、院团、科研院所的知名学者参加了会议。据悉两次学术会议都将有论文集出版,并且有部分学者已将会议上演讲的论文投到各大期刊上,相信在2023年中国知网数据库中会增加大量的文章。

通过以上四个不同时期越剧发展的发文量和关注度分析,可以得出这样的结论:在越剧发展改革时期,其关注度是以剧本的改编、创作为主;在越剧复苏和改革创新时期其关注度以越剧的探索为主;在新的发展时期,其关注度则以每一年的热点事件为主,关注度越高的事件,其年发文量也越高。

近年来,随着社会对于传统戏曲的重视,学者们对于越剧的研究也在不断地深入,从目前在中国知网数据库中检索到的文献来看,研究的内容还有空缺的地方,如越剧教育的学科建设、课程教学现状以及需要改进的地方、越剧与其他剧种的对比分析、越剧剧目的收集整理等。而这些问题的研究对于越剧的传承与发展有着重要的意义。

① 蒋中崎:《论姚水娟对中国越剧的贡献——纪念姚水娟诞辰100周年》,《浙江艺术职业学院学报》2017年第1期。
② 关心:《新思考,从传统中来 评越剧〈绣球记〉的演员表演》,《上海戏剧》2013年第11期。
③ 徐晓飞:《一个别样的王宝钏 谈越剧〈绣球记〉的人物塑造》,《上海戏剧》2013年第11期。
④ 王评章:《尹派生命情调的歌唱 越剧〈柳永〉》,《上海戏剧》2014年第1期。
⑤ 杨小青:《让越剧以这部戏"华丽转身" 越剧〈山海情深〉导演阐述》,《上海戏剧》2021年第2期。
⑥ 孙红侠:《以越剧形式助力脱贫攻坚 上海越剧院现代戏〈山海情深〉观后感》,《中国戏剧》2021年第5期。

戏曲历史回溯

唐代优戏"弄婆罗门"形态及源流考

李晓腾[*]

摘　要："弄婆罗门"是一种佛教题材的唐代优戏。学界以往对于"弄婆罗门"的论述相对笼统，本文经多方面考索论证得出结论："弄婆罗门"是一种融合乐舞、杂技于一体的滑稽优戏，且有的作品已经具备完整的故事情节，可视为一种早期戏剧。从渊源上来看，"弄婆罗门"源自西域乐舞和幻术，与"和尚俳优"的现象密不可分。从流传上来说，"弄婆罗门"发展至宋金时代，呈现出了专业化、戏剧化、本土化、丰富化的特征，最终演变为更加广泛的佛教题材戏曲。

关键词："弄婆罗门"；唐戏弄；西域；滑稽戏；佛教戏曲

"弄婆罗门"一词初见于段安节《乐府杂录》"俳优"条下："弄婆罗（门），大中初，有康迺、李百魁、石宝山。"[①]这段文字十分简要，从中可以得知"弄婆罗门"是一种以"婆罗门"为演绎对象的唐代优戏，有几位代表性的演员。关于"弄婆罗门"的表演形态，学界以往的结论相对笼统。任半塘《唐戏弄》将其定义为"在散乐歌舞戏及杂戏之间"的"一种杂戏"。[②]在这一判断的基础上，康保成《中国古代戏剧形态与佛教》进一步将"弄婆罗门"总结为"一种戏剧形式"。[③]廖奔、刘彦君《中国戏曲发展史》在列举唐代"优戏大成"时，认为"弄婆罗门"是"以僧侣生活为内容的戏"，"以和尚取笑的段子"。[④]齐森华主编的《中国曲学大辞典》将"弄婆罗门"解释为"可能是源自印度戏剧、以宗教故事为主要内容的俳优演艺"。[⑤]这些概括性的描述在对"弄婆罗门"的定性上已显分歧——"弄婆罗门"究竟是杂戏、歌舞还是戏剧？它的具体演绎形式如何？它有着怎样的源流与发展？要解答这些问题，仅凭借《乐府杂录》中的三言两语是远远不够的，还须经过多方面的考索论证。

[*] 李晓腾（1997—　），中国艺术研究院博士研究生在读，专业方向：戏剧与影视学专业、中国古代戏曲史、古代曲论。

[①] （唐）段安节：《乐府杂录》，见中国艺术研究院编：《中国古典戏曲论著集成》（1），中国戏剧出版社1959年版，第49页。这段文字在各版本《乐府杂录》中不尽相同。《中国古典戏曲论著集成》采用《守山阁丛书》子部所收本，参照涵芬楼影印明抄《说郛》本，疑"弄婆罗"下当有"门"字。

[②] 任半塘：《唐戏弄》，江苏古籍出版社2013年版，第216页。

[③] 康保成：《中国古代戏剧形态与佛教》，东方出版中心2004年版，第59页。

[④] 廖奔、刘彦君：《中国戏曲发展史》（第1卷），陕西教育出版社2012年版，第83—84页。

[⑤] 齐森华、陈多、叶长海主编：《中国曲学大辞典》，浙江教育出版社1997年版，第32页。

一、"弄婆罗门"形态考辨

要辨析"弄婆罗门"的表演形态,首先须阐明"婆罗门"的含义所指。婆罗门在印度是最高等的种姓,唐代慧琳《一切经音义》云:"婆罗门,梵语即梵天名也……此类人自云我本始祖从梵天口生,便取梵名为姓,世世相传。"①但随着佛教东渐,婆罗门的含义逐渐发生了转变。据康保成总结,婆罗门在中土的含义分广义、狭义两种:狭义的婆罗门专指"印度教僧人,中土佛教视其为外道";广义的婆罗门是指"隋唐一切西域胡僧"。②考虑到古代民间宗教信仰杂糅的情况,佛教与印度教、摩尼教等外来宗教有着相近的形态,"弄婆罗门"的演绎对象在这里可泛指一切胡僧。据考,"弄婆罗门"的表演实际上可以分成三类:模拟胡僧体貌的滑稽优戏、表演西域幻术的乐舞杂技、演绎佛门故事的早期戏剧。

其一,"弄婆罗门"是一种模拟胡僧体貌的滑稽优戏。段安节《乐府杂录》将"弄婆罗门"置于"俳优"目下,可断其性质为唐代的一种优戏。"弄"字有戏弄、调笑之意,且既然与弄参军、弄假妇人并列,三者的性质可能相类,都是早期的滑稽小戏。更有论者直接将"弄婆罗门"和"弄假妇人"均视为参军戏的延伸,如宋代曾慥《类说》卷十六"弄参军"条:"始自汉馆陶令石耽,有赃犯,和帝惜其才,免罪,每宴乐,令白衣夹衫,令优伶戏弄辱之,经年乃放,后为参军。大中以来,弄假妇人,又弄婆罗门。"③随着古代社会与西域之间文化交流的不断发展,大批胡人涌入中原,他们有着异于中原人的体貌特征和生活习惯,如眼窝深陷、鼻梁高挺、坦胸秃头等,因此成为被调侃、取笑的对象。北齐文宣帝时,"有沙门乍愚乍智,时人不测,呼为'阿秃师'。"④魏晋志人小说《世说新语》中记载着一位来自西域的康僧渊,"目深而鼻高,王丞相每调之"。⑤唐崔令钦《教坊记》记载乐师黄幡绰嘲笑教坊中地位较低的妓女:"有肥大年长者即呼为'屈突干阿姑',貌稍胡者即云'康太嫔阿妹'"。⑥屈突干、康太嫔,皆指胡人。同等现象也见于唐诗,如杜甫《戏为双松图歌》:"庞眉皓首无住着,偏袒右肩露双脚。"⑦唐明皇《题梵书》:"儒门弟子无人识,穿耳胡僧笑点头。"⑧由此可见,对胡僧体貌的审异现象成为一类常见题材,在民间杂戏"弄婆罗门"中应亦有体现,虽无剧本流传,但从后世演变中已露端倪。任半塘指出,"宋曰'耍和尚',等于唐曰'弄婆罗门'",又说"金院本中的'和尚家门',来自唐代'弄婆罗门'。"⑨其中,"耍和尚"见周密《武林旧

① (唐)释慧琳:《一切经音义》卷三,见日本大正新修大藏经刊行会编:《大正新修大藏经》,大藏出版株式会社1988年版,第54册,第325页。
② 康保成:《中国古代戏剧形态与佛教》,东方出版中心2004年版,第58页。
③ (宋)曾慥,王汝涛等校注:《类说校注》,福建人民出版社1996年版,第501页。
④ (唐)李百药:《北齐书》,上海古籍出版社2018年版,第2514页。
⑤ (南朝)刘义庆著,徐震堮校笺:《世说新语校笺》,中华书局1984年版,第428页。
⑥ (唐)崔令钦著,任忠敏笺订:《教坊记笺订》,江苏古籍出版社2013年版,第41页。
⑦ (清)彭定求等编:《全唐诗》,中华书局1960年版,第219卷,第2306页。
⑧ 陈尚君编:《全唐诗补编·外编》,中华书局1992年版,第5页。
⑨ 任半塘:《唐戏弄》,江苏古籍出版社2013年版,第218—219页。

事》所记南宋杭州之元宵"舞队"①，后来又延伸出"大头和尚""耍大头""鲍老"等民间社火节目；"和尚家门"见陶宗仪《南村辍耕录》卷二十五"院本名目"，其中《秃丑生》一本即为例证。另外，《南村辍耕录》卷二十七"杂剧曲名"目下另有正宫【笑和尚】之曲。② 大头、秃丑都是对僧人体貌的调侃，弄、耍、笑等表演形式一脉相承，其喜剧意味不言自明。

其二，"弄婆罗门"是一种表演西域幻术的乐舞杂技。《通典》卷一四六云："婆罗门乐，与四夷同列。其乐用漆筚篥二，齐鼓一。"③陈旸《乐书》卷一八四云："婆罗门舞，衣绯紫色衣，执锡环杖。"④两段文献后均列举康迺、米禾稼等六位唐代艺人，与《乐府杂录》"弄婆罗门"所记一致，说明婆罗门乐、婆罗门舞都是"弄婆罗门"的具体形式。其中，筚篥、齐鼓是乐器伴奏，绯紫色衣、锡环杖是符合僧侣形象的服装道具，说明"弄婆罗门"已经具备后世戏剧的一些要素，是融合乐舞、角色扮演于一体的表演艺术。然而仅使用两种乐器伴奏，可见"弄婆罗门"本质上是一种小型演出，与唐代宫廷宴乐中的西域乐舞不可混为一谈。⑤这种小型乐舞表演的内容，应当是来自西域的幻术与杂技。且看以下两例：

"大唐贞观二十年，西国有五婆罗门，来到京师，善能音乐祝术杂戏，截舌抽肠走绳续断。"

——《法苑珠林》卷七十六⑥

"睿宗时，婆罗门献乐，舞人倒行，而以足舞于极铦刀锋，倒植于地，低目就刃，以历脸中，又植于背下，吹筚篥者立其腹上，终曲而亦无伤。又伏伸其手，两人蹋之，施身绕手，百转无已。"

——《通典》卷一四六⑦

两则文献均记载了唐时西域杂技在中土表演的实例。诸如断手足、吐肠胃等障眼幻术，以及走绳、滚刀尖等功夫杂耍，都是"弄婆罗门"的具体表演内容，可谓异彩纷呈、惊奇险怪。值得注意的是，载于《通典》中的这段"婆罗门献乐"表演至少有两位演员——"舞人"与"吹筚篥者"，且"吹筚篥者"不仅负责伴奏，而是与"舞人"一起参与杂技表演，有很高的互动性，展现出乐舞与杂技的高度融合。另外，《旧唐书》卷九十九中亦有一段关于婆罗门乐的

① （宋）周密：《武林旧事》，俞为民、孙蓉蓉编：《历代曲话汇编（唐宋元编）》，黄山书社2005年版，第144页。
② （元）陶宗仪著，李梦生校点：《南村辍耕录》，上海古籍出版社2021年版，第281、297页。
③ （唐）杜佑：《通典》，浙江古籍出版社1988年版，第764页。
④ （宋）陈旸撰，张国强点校：《乐书点校》（下），中州古籍出版社2019年版，第954页。
⑤ 《通典》将"婆罗门乐"置于"散乐"目下，与"四方乐"类目并行不悖。"婆罗门"来自印度，属于西域范围，就《通典》"四方乐"中的"西戎五国"乐舞演出来说，所用伴奏器乐最少者是康国乐，"用笛鼓二，正鼓一，小鼓一，和鼓一，铜钹二"（五种），最复杂者为龟兹乐，"用竖箜篌一、琵琶一、五弦琵琶一、笙一、横笛一、箫一、筚篥一、答腊鼓一、腰鼓一、羯鼓一、毛员鼓一、鸡娄鼓一、铜钹二、贝一"（十四种），远远多于婆罗门乐"用漆筚篥二，齐鼓一"的规制。由此可见，"弄婆罗门"属于小型演出，其伴奏"婆罗门乐"属于西域小曲，与唐代"十部乐"中的西域音乐在演出体制和规模上有较大区别。
⑥ （唐）释道世：《法苑珠林》，见日本大正新修大藏经刊行会编：《大正新修大藏经》，大藏出版株式会社1988年版，第53册，第859页。
⑦ （唐）杜佑：《通典》，浙江古籍出版社1988年版，第764页。

记述:"先天二年正月望,胡僧婆陀请夜开门燃百千灯,睿宗御延喜门观乐,凡经四日。"①可见婆罗门表演中还有着燃灯的习俗,且既然能于御前连演四日,其内容和形式一定相当生动丰富。

其三,"弄婆罗门"是一种演绎佛门故事的早期戏剧。这里的"早期戏剧"与后世成熟戏剧形态不相一致,未知是否符合代言体叙事的特征,但可以确定的是,在许多演出中已经具备完整的故事轮廓。唐代有讲述目连故事的变文,与"弄婆罗门"虽一为说唱、一为杂戏,却有着相互影响的可能。20世纪初在新疆吐鲁番发现的《舍利弗》剧本,即为最早的目连故事,演舍利弗、目犍连皈依佛教的事迹。据任半塘考,盛唐《乐府诗集》将《舍利弗》和《摩多楼子》两调联列,说明梵剧《舍利弗》的故事情节在彼时已传入中原,且《舍利弗》可视为"弄婆罗门之最著者"。②婆罗门以歌舞演故事的例子还有"拨头",《通典》云:"拨头出西域,胡人为猛兽所噬,其子求兽杀之,为此舞以象也。"③唐慧琳《一切经音义》又言西方龟兹国有"浑脱、大面、拨头之类也,或作兽面,或象鬼神,假作种种面具形状"。④可见"拨头"的表演有一段完整的故事情节,有面具的使用,还有以舞蹈为形式的角色扮演。此外还有"合生"的表演,唐中宗时宫内设宴,就有"胡人袜子、何懿等唱合生……或言妃主情貌,或列王公名质,咏歌舞蹈"⑤。清焦循《剧说》引王棠《知新录》,认为合生"即院本、杂剧也"。⑥既然扮为王公、妃主,又与后世院本、杂剧相类,想必也有故事讲演的成分在其中。由于梵剧的诞生时间较早,唐代与西域的文化往来又格外频繁,如拨头、合生等具有叙事性的西域杂戏传入中土便不足为奇,而"弄婆罗门"的表演也因此很可能具备叙事性质。金院本"和尚家门"中,又有《唐三藏》一部剧本,既名曰唐三藏,其表演应不局限于对和尚体貌和生活的模仿调笑,而兼涉唐三藏西天取经的故事。另外,金院本名目"拴搐艳段"中尚有一部《打青提》,"青提"为目连之母,该剧应演"目连救母"之事。⑦从题材、演出形式上来看,这两部院本都有可能是唐代"弄婆罗门"的发展延续。

按照以上分析,"弄婆罗门"的演出性质似乎仍不能明辨——是滑稽优戏、歌舞杂技还是故事戏剧?实际上,三者的表演并不是孤立的,可以相互结合。比如前述《舍利弗》等目连故事,亦有滑稽表演与杂技表演穿插其中;在"婆罗门献乐"的杂技舞蹈中,也包含滑稽调笑的成分。这一点在五代孙光宪《北梦琐言》卷六所记唐昭宗光化年间"念经行者"的表演中最为直观:"内宴日,俳优穆刀绫作念经行者,至御前朗讽曰:'若是朱相,即是非相'。"⑧这段表演包含"念经行者"和"朗讽"两个部分,后者"若是朱相,即是非相"不仅是

① (后晋)刘昫等:《旧唐书》,上海古籍出版社2018年版,第3849页。
② 任半塘:《唐戏弄》,江苏古籍出版社2013年版,第215页。
③ (唐)杜佑:《通典》,浙江古籍出版社1988年版,第764页。
④ (唐)释慧琳:《一切经音义》卷四十一,见日本大正新修大藏经刊行会编:《大正新修大藏经》,大藏出版株式会社1988年版,第54册,第576页。
⑤ (宋)欧阳修:《新唐书》,上海古籍出版社2018年版,第4568页。
⑥ (清)焦循:《剧说》,中国艺术研究院编:《中国古典戏曲论著集成》(8),中国戏剧出版社1959年版,第99页。
⑦ (元)陶宗仪著,李梦生校点:《南村辍耕录》,上海古籍出版社2021年版,第280—281页。
⑧ (五代)孙光宪撰,林艾园校点:《北梦琐言》,上海古籍出版社2012年版,第44页。

用佛经语句讽刺当时朝政,也符合"弄婆罗门"中对佛门的调笑传统。而"作念经行者"则包含了僧人角色的扮演,且应当也采用载歌载舞的形式。要之,"弄婆罗门"的演绎对象为胡僧,表演时歌舞、杂技相结合,且有的作品已经展现出完整故事情节,是一种形式丰富多样的唐代散乐杂戏。

二、"弄婆罗门"渊源述略

唐代对于"弄婆罗门"缺乏直接的记载,多为概括性描述和间接史料,因而只能对其表演形式做出大致判断。但若前后勾连,溯其源流,则可以获得更加详尽的信息,以充实该段戏曲发展之历史。

(一)"弄婆罗门"源自西域乐舞

既然"婆罗门"泛指一切胡僧,"弄婆罗门"也自然源于西域,伴随文化交流逐渐传入中原。据《晋书·乐志》载:"张博望入西域传其法,于西京惟得《摩诃兜勒》一曲,李延年因胡曲更造新声二十八解,乘兴以为武乐。"①《摩诃兜勒》是张骞出使西域所得佛教乐曲,李延年"因胡曲更造新声",说明西汉传入中原的胡曲已成规模。随之引进中原的还有更加综合的大型乐舞表演,使汉代百戏蔚然成风。《后汉书》卷五引《汉官典职》有关"鱼龙曼延"的记载:"舍利之兽从西方来,戏于庭,入殿前激水,化成比目鱼,漱水作雾,化成黄龙,长八丈,出水遨戏于庭,炫耀日光。"②《旧唐书·音乐志》追溯天竺幻术的由来:"汉武帝通西域,始以善幻人至中国。安帝时,天竺献伎,能自断手足,刳剔肠胃,自是历代有之。"③在张衡《西京赋》、葛洪《西京杂记》中,有关"总会仙唱""乌获扛鼎""鱼龙曼延""东海黄公"等汉代百戏的记载蔚为大观,这些表演的风格与形态穷极变幻,许多都是在西域乐舞杂技的基础上,逐渐形成的本土化改造或再创造。

至魏晋,佛教日盛,中土与西域的往来更加频繁,诸国献乐、使臣采乐的现象数见不鲜。《旧唐书·音乐志》记载了这段两地音乐交流的历史:

> 后魏有曹婆罗门,受龟兹琵琶于商人,世传其业。至孙妙达,尤为北齐高洋所重,常自击胡鼓以和之。周武帝聘房女为后,西域诸国来媵,于是龟兹、疏勒、安国、康国之乐,大聚长安。胡儿令羯人白智通教习,颇杂以新声。张重华时,天竺重译贡乐伎,后其国王子为沙门来游,又传其方音。宋世有高丽、百济伎乐。魏平拓跋,亦得之而未具。周师灭齐,二国献其乐。④

龟兹、疏勒、安国、康国等乐曲皆汇聚在长安,这种盛况一直延续至隋唐,乃至唐代宫廷宴

① (唐)房玄龄等:《晋书》,上海古籍出版社2018年版,第1325页。
② (南朝)范晔:《后汉书》,上海古籍出版社2018年版,第781页。
③ (后晋)刘昫等:《旧唐书》,上海古籍出版社2018年版,第3614页。
④ (后晋)刘昫等:《旧唐书》,上海古籍出版社2018年版,第3613页。

乐"十部乐"中，竟有九部都来自域外。尤其值得注意的是"十部乐"中来自印度的"天竺乐"，表演采用二人对舞的形式，舞者的装束是"辫发，朝霞袈裟，行缠，碧麻鞋。袈裟，今僧衣是也"，所用伴奏是"铜鼓、羯鼓、毛员鼓、都昙鼓、觱篥、横笛、凤首箜篌、琵琶、铜钹贝"。① 由此可知，天竺乐的演出即"弄婆罗门"的"豪华版"：前者虽使用更多样的伴奏乐器、更复杂的舞台美术，但本质上仍是装扮成僧侣的乐舞表演，与"弄婆罗门"一个是大型宫廷宴乐，一个是小型民间技艺。另外，《文献通考·乐考》载有一部唐代健舞《达摩支》，也属于此类表演。从名称上来看，《达摩支》应当是以歌舞形式模拟达摩体态、讲述达摩故事的作品，既然宫廷教坊有之，民间与之相类的表演应该也不在少数，如李公佐《南柯太守传》"于天竺院观石延舞《婆罗门》"的情节即是一例。② 此外，唐代还流传着许多"婆罗门乐"的乐曲名目。崔令钦《教坊记》录有《望月婆罗门》《胡僧破》二曲名。③《唐会要》"诸乐"目下，又有《婆罗门》一曲（后易为《霓裳羽衣曲》），以及《舍佛儿胡歌》《苏禅师胡歌》《苏刺耶胡歌》《讫陵伽胡歌》《因地利支胡歌》《耶婆地胡歌》《思归达牟鸡胡歌》七首胡歌曲名，《龟兹佛曲》《急龟兹佛曲》两首佛曲名，还有《摩醯首罗》《帝释婆野娑》《优婆师》《捺利梵》《吒钵罗》等数曲音译而来的西域宗教音乐。④ 凡此种种，都可以吸收、贯穿在"弄婆罗门"的表演之中。

（二）"弄婆罗门"出于和尚俳优

上文所述多涉及"弄婆罗门"在乐舞、杂技、滑稽戏之间的表演形式，实际上，"弄婆罗门"的表演主体也是一个颇值得关注的问题。任半塘在《唐戏弄》中指出："弄婆罗门与婆罗门弄，二者应有别。唐代僧侣，有自为俳优者，指为婆罗门弄也。"他进一步列举唐代俗讲僧于道场讲经、唐变文中佛子扮演贫家夫妇等例，并将这些参与世俗技艺表演的僧人称作"和尚俳优"。⑤ 任半塘在此侧重于辨别"弄婆罗门"与和尚俳优之区别，未曾言及二者间的渊源关系。实际上，印度佛教与中国佛教中均有和尚俳优，"弄婆罗门"最初即为胡僧弄之。

在《乐府杂录》《通典》和《乐书》所记载的"弄婆罗门"演员中，康迺、米禾稼、米万搥、曹触新、石宝山等人都姓胡姓，且据《乐书》记载，米禾稼、米万搥二人除了擅长"弄婆罗门"外，在"胡部·龟兹"条下亦有其名，因而很可能是来自龟兹的艺人。⑥ 这些西域使者将歌舞杂技带来中原，相当一部分目的是为了传教；换言之，他们不仅是胡人，往往也是胡僧。吴焯在《关中早期佛教传播史料钩稽》中指出，佛教在中土的传播方式具有曲折、隐秘的特点："外来的佛教徒为了传教的需要，不得不当众玩弄一些西方的幻术，以吸引观众。"⑦ 在

① （后晋）刘昫等：《旧唐书》，上海古籍出版社 2018 年版，第 3614 页。
② （唐）李公佐：《南柯太守传》，李剑国辑校：《唐五代传奇集》（第 2 册），中华书局 2015 年版，第 689 页。
③ （唐）崔令钦著，任忠敏笺订：《教坊记笺订》，江苏古籍出版社 2013 年版，第 111、156 页。
④ （宋）王溥：《唐会要》，上海古籍出版社 1991 年版，第 718—719 页。
⑤ 任半塘：《唐戏弄》，江苏古籍出版社 2013 年版，第 221 页。
⑥ （宋）陈旸撰，张国强点校：《乐书点校》（下），中州古籍出版社 2019 年版，第 814 页。
⑦ 吴焯：《关中早期佛教传播史料钩稽》，《中国史研究》1994 年第 4 期。

印度佛教传统中,僧人与幻术、杂技有着密切联系,最出名者当属跋陀罗,凭依幻术吸引了许多信徒,《佛说幻士仁贤经》中称他"明经解术,晓了幻伎,所作巧黠,多所喜悦……一切人民莫不倾侧"。① 另如《楞严经》中,也有"迦毗罗仙、斫迦罗仙、钵头摩、诃萨多等大幻师,求太阴精,用和幻药"的记载。② 佛教东渐后,依托幻术传扬佛教的现象亦十分常见,历代《高僧传》均有"神异"之篇,专门记载此类事迹。如龟兹高僧佛图澄:"晋怀帝永嘉四年,来适洛阳,志弘大法。善诵神咒,能役使鬼物,以麻油杂胭脂涂掌,千里外事皆彻见掌中,如对面焉。"③还有前秦西域僧涉,"能以秘咒咒下神龙,每旱,坚常请之咒龙。俄而龙下钵中,天辄大雨",僧涉由此被苻坚"奉为国神"。④ 更有著名的佛经翻译家鸠摩罗什,《晋书》《高僧传》和《出三藏记集》中都曾记载他在中原传教时所进行的各类幻术表演,如:"以五色作绳,结之烧为灰末投水中……须臾灰聚浮出,复绳本形。"⑤佛图澄、僧涉、鸠摩罗什都是名传史册的高僧大德,而那些不见于记载的传教士与行脚僧,想来不计其数。他们无法在王公贵族面前展示自己的神通异能,便通过街头卖艺的方式颂扬佛法,并借此谋生,这种现象从汉魏至隋唐绵延不绝——这很可能就是"弄婆罗门"之由来。

需要补充交代的是,"弄婆罗门"的演员未必都是胡僧,中土僧侣或俳优艺人亦可效仿。《乐府杂录》中提到的"弄婆罗门"艺人李百魁(《乐书》作"李百媚"),从姓氏上来判断应是汉人。还有多次见于史书记载的优人李可及,不仅擅长"三教论衡"的说白表演,也精通西域乐舞,曾"于安国寺作《菩萨蛮舞》,如佛降生,帝亦怜之"。⑥ 中国古代僧人与世俗娱乐活动的关系也十分密切,他们秉持"方便设教"的宗旨投身于俳优歌舞,将佛教道场变为戏曲舞台。据《法苑珠林》所载,晋时就有一位沙门梁法相"遨游放荡俳优滑稽"。⑦ 唐代最具代表性的例子是俗讲僧文溆:"公为聚众谭说……愚夫冶妇,乐闻其说,听者填咽。寺舍瞻礼崇奉,呼为'和尚教坊'。"⑧宋代《东京梦华录》《梦粱录》等笔记小说中,都有寺院僧人举办"狮子会"的场景:"诸佛菩萨皆驭狮子,则诸僧亦皆坐狮子上作佛事"⑨。这虽具有浓厚的宗教仪式性质,但也融合了杂技表演,可视为"弄婆罗门"的一种延伸。

① (西晋)竺法护译:《佛说幻士仁贤经》,见日本大正新修大藏经刊行会编:《大正新修大藏经》,大藏出版株式会社1988年版,第12册,第31页。
② (宋)思坦集注:《楞严经集注》卷十,(日)河村照孝编集:《卍新纂大日本续藏经》,株式会社国图刊行会1989年版,第11册,326页。
③ (梁)释慧皎:《高僧传》,见日本大正新修大藏经刊行会编:《大正新修大藏经》,大藏出版株式会社1988年版,第50册,第383页。
④ (梁)释慧皎:《高僧传》,见日本大正新修大藏经刊行会编:《大正新修大藏经》,大藏出版株式会社1988年版,第50册,第389页。
⑤ (唐)房玄龄等:《晋书》,上海古籍出版社2018年版,第1536页。
⑥ (后晋)刘昫等:《旧唐书》,上海古籍出版社2018年版,第4031页。
⑦ (唐)释道世:《法苑珠林》卷十九,见日本大正新修大藏经刊行会编:《大正新修大藏经》,大藏出版株式会社1988年版,第53册,第428页。
⑧ (唐)赵璘:《因话录》,古典文学出版社1957年版,第94页。
⑨ (宋)吴自牧:《梦粱录》,上海师范大学古籍整理研究所编:《全宋笔记》,大象出版社2017年版,第8编,第5册,第124页。

三、"弄婆罗门"流变概观

由上文所述,唐代优戏"弄婆罗门"发展至宋金时期,演变为"耍和尚""和尚家门"等表演形式。若要进一步考察"弄婆罗门"在后世的具体流传演变情况,可依据存留下来的宋金剧本名目。这些剧目有的与"弄婆罗门"一脉相承,有的可视为"弄婆罗门"的发展延伸。宋金剧作大多已佚,以下根据谭正璧《宋官本杂剧段数内容考》和《金院本名目内容考》考证出的部分内容①,并加以补充,梳理出相关剧目如下:

宋官本杂剧段数 7 种,见周密《武林旧事》卷十:②

1. 《四僧梁州》,剧本佚,本事不详;

2. 《和尚那石洲》,剧本佚,本事不详;

3. 《法事馒头梁州》,剧本佚,本事不详;

4. 《简帖薄媚》,剧本佚,谭正璧认为与话本《简帖和尚》同题材,当演一奸僧为谋取有夫之妇,故意送错书帖之事;

5. 《入寺降黄龙》,剧本佚,本事不详;

6. 《三笑月中行》,剧本佚,或演"虎溪三笑"事,本事见宋代陈舜俞《庐山记》;

7. 《门子打三教》《三教安公子》《三教化》《三教闹著棋》《双三教》《领三教》《打三教庵宇》《普天乐打三教》《满皇州打三教》,以上以"三教论衡"为题材的杂剧,合称为一种。

金院本 18 种,见陶宗仪《南村辍耕录》卷二十五:③

1. 和曲院本《月明法曲》,剧本佚,谭正璧认为演月明和尚度柳翠事,金院本冲撞引首《净瓶儿》或属相同题材;

2. 题目院本《三笑图》,剧本佚,题材或同官本杂剧段数《三笑月中行》;

3. 诸杂大小院本《佛印烧猪》,剧本佚,演东坡与佛印事,本事见宋周紫芝《竹坡诗话》"东坡喜食猪肉,佛印在金山时,每烧猪以待";

4. 诸杂院爨《船子和尚四不犯》,剧本佚,当演船子和尚事,本事见北宋道原编集《景德传灯录》卷十四"华亭船子和尚";

5. 诸杂院爨《喷水胡僧》,剧本佚,本事不详;

6. 诸杂院爨《跳布袋》,剧本佚,当演布袋和尚事,本事见禅宗典籍《五灯会元》;

7. 诸杂砌《浴佛》,剧本佚,当以传统佛教节日"浴佛节"为主题;

8. 诸杂砌《三教》,剧本佚,题材同官本杂剧段数《门子打三教》等;

9. 打略拴搐《秃丑生》,"和尚家门"四种之一,剧本佚,本事不详;

10. 打略拴搐《窗下僧》,"和尚家门"四种之一,剧本佚,本事不详;

① 谭坤、谭麓编:《谭正璧学术著作集》(4),上海古籍出版社 2012 年版,第 167—222 页。

② (宋)周密:《武林旧事》,俞为民、孙蓉蓉编:《历代曲话汇编》(唐宋元编),黄山书社 2005 年版,第 176—181 页。

③ (元)陶宗仪著,李梦生校点:《南村辍耕录》,上海古籍出版社 2021 年版,第 277—281 页。

11. 打略拴搐《坐化》，"和尚家门"四种之一，剧本佚，本事不详；

12. 打略拴搐《唐三藏》，"和尚家门"四种之一，剧本佚，演唐三藏西天取经事；

13. 打略拴搐《成佛板》，"佛名"之一种，剧本佚，本事不详；

14. 打略拴搐《爷娘佛》，"佛名"之一种，剧本佚，本事不详，该类目下还有"法器名""菩萨名"二种，未列出具体作品，应属相同类型；

15. 拴搐艳段《寄错书》，剧本佚，题材或同官本杂剧段数《简帖薄媚》；

16. 拴搐艳段《打青提》，剧本佚，应演"目连救母"之事；

17. 冲撞引首《净瓶儿》，剧本佚，题材或同和曲院本《月明法曲》；

18. 冲撞引首《乔道场》，剧本佚，本事不详，金院本中以"乔"命名者多具玩讽之意，此剧应是围绕佛教道场而展开的滑稽戏。

宋元戏文 5 种，见齐森华等主编《中国曲学大辞典》"南戏"目下：①

1. 《祖杰》，著录于周密《癸辛杂识》，剧本佚，演元初温州乐清县僧人祖杰之事；

2. 《陈光蕊江流和尚》，著录于徐渭《南词叙录·宋元旧篇》，剧本佚，演唐玄奘之父陈光蕊事；

3. 《洪和尚错下书》，《南曲九宫正始》题《洪和尚》，《宦门子弟错立身》咏传奇名【排歌】中有"洪和尚错下书"，钱南扬《宋元戏文辑佚》存佚曲四支，题材同宋官本杂剧段数《简帖薄媚》；

4. 《鬼子揭钵》，著录于钮少雅《南曲九宫正始》（见曲文下注），剧本佚，当演唐僧为红孩儿掳走之事；

5. 《目连救母劝善记》，今存明万历高石山房刊本，演目连地狱救母事。

（一）表演的戏剧化与专业化

如果说，"弄婆罗门"在唐代尚呈现出鲜明的技艺化特征，那么它在宋金时期的发展则越来越趋于戏剧化。在宋金杂剧与南戏中，"弄婆罗门"的三个要素——乐舞、杂技、故事从"综合"走向了"融合"。宋官本杂剧段数有《四僧梁州》《和尚那石洲》《法事馒头梁州》《简帖薄媚》《入寺降黄龙》，金院本有《月明法曲》，这些与佛教有关的剧作都采用了演出内容加曲调名的命名方式，可知演出时要配合相应的乐舞。金院本"诸杂院爨"有一本《喷水胡僧》，"爨"是一种强调角色扮演的乐舞艺术，题目"喷水胡僧"表示这部演出的主角是胡僧，且演员要在舞台上展现喷水杂技。以上作品，均与"弄婆罗门"的表演一脉相承。同时，至少有《简帖薄媚》《月明法曲》两部作品包含了具体的故事情节，已经具备戏曲艺术"以歌舞演故事"的雏形。此外还有各种形式丰富的"打三教"表演："打"字暗示这些作品角色扮演的性质与滑稽闹剧的风格；"三教"即"三教论衡"，属于儒、释、道之间相互诘难的科白表演。这些作品与"安公子""满皇州""普天乐"等乐曲相结合，又有涉及"门子""庵宇""闹著棋"等具体的叙事情境，可见"打三教"已经融合乐舞、科白、故事于一体，是一种

① 齐森华、陈多、叶长海主编：《中国曲学大辞典》，杭州教育出版社1997年版，第202—224页。

近乎成熟的戏曲表演形式。

造成"弄婆罗门"越来越戏剧化的原因，很大程度上是表演的专业化。据上文分析，唐代"弄婆罗门"大多由胡僧表演，也有少数俳优与中土僧人予以效仿。而宋金以后，这种演绎佛门故事的戏剧形态，则多由教坊俳优为之。周密《武林旧事》卷六有"诸色伎艺人"一节，专门记录擅长各类技艺的演员姓名，其中"说经"目下有艺人17位，以"庵"自居者七，以"和尚"自居者四，还有俗姓陆的两位尼姑妙慧、妙静。"商谜"目下也有蛮明和尚、捷讥和尚两位僧人。① 前者继承了唐代"俗讲"的艺术传统，后者与禅宗喜好谜语参禅的习惯大为相关。其余如"杂剧""杂扮""诸宫调"等门类下，均不见任何僧侣姓名，几乎都由专门的俳优来表演。表演艺术朝更加专业化的方向迈进，这也是戏曲发展的普遍客观规律。任半塘经考索指出，唐代的戏剧表演"皇帝、权贵、士兵、家僮、僧徒，及一般平民……无论临时或经常，皆可以有之"，然而"在后期专精之阶段中，已仅属于戏剧作家、名优、有剧团者、有剧场者"。② 表演主体的转变，必然带来表演性质、演出目的的变化，唐代"弄婆罗门"是胡僧传教的一种形式，至宋金时期，"传教"功能已然减弱，娱乐功能更为突出，因此拥有了更加规范化、戏剧化的表演形式。随之而来的，是表演内容与题材的极大丰富。

（二）题材的本土化与丰富化

"弄婆罗门"在宋金逐渐演变为以佛门故事为素材的杂剧表演，且表演主体由西域胡僧变为中原俳优，这个过程所反映的，实际上是"弄婆罗门"的本土化。根据以上所列举的宋金杂剧和南戏名目，除了金院本《喷水胡僧》外，其他作品均采用"僧""和尚"以及其他与佛教相关的事物来命名，在保留宗教性质的基础上抹杀地域区别。在此基础上，这些剧作的故事素材也被大大拓宽，许多都来自中土佛教，或反映了中原地区独特的宗教环境、信仰生态。

首先，宋金戏剧以中土佛教故事为素材，塑造出许多标志性角色，这些角色在后世的戏曲舞台上也经久不衰，可谓影响深远。其一为月明和尚系列，有金院本《月明法曲》《净瓶儿》两部，元李寿卿有杂剧《月明和尚度柳翠》，明徐渭有杂剧《玉禅师翠乡一梦》，民间亦有"大头和尚戏柳翠"的社火节目表演。其二为慧远禅师系列，有宋杂剧《三笑月中行》、金院本《三笑图》，清智达有传奇《归元镜》，亦叙慧远、陶渊明、陆修静三人结社之事。其三为唐僧系列，金院本有《唐三藏》，宋元南戏中《陈光蕊江流和尚》和《鬼子揭钵》也都是与此相关的作品，元明清三代的西游戏不胜枚举，代表性作品如元杨景贤《西游记》、吴昌龄《唐僧西天取经》等。其四为佛印系列，金院本有《佛印烧猪》一部，《录鬼簿续编》载杨景言杂剧《佛印烧猪待子瞻》，吴昌龄又有《花间四友东坡梦》一部，明人陈汝元有传奇《金莲记》、杂剧《红莲债》二作。其五为布袋和尚系列，金院本有《跳布袋》，明杂剧《没奈何》中，有弥勒

① （宋）周密：《武林旧事》，俞为民、孙蓉蓉：《历代曲话汇编》（唐宋元编），黄山书社2009年版，第165、171页。
② 任半塘：《唐戏弄》，江苏古籍出版社2013年版，第9页。

佛跳入葫芦消失于人前的情节,是《跳布袋》的一种延伸。① 其六为洪和尚系列,有宋杂剧《简帖薄媚》、金院本《寄错书》、宋元南戏《洪和尚错下书》,明传奇有席正吾《罗帕记》。

其次,宋金杂剧和南戏中已经出现了具有批判现实主义的作品,塑造了许多负面的僧人角色。简帖和尚(洪和尚)即是一例。南戏《祖傑》也是此类之代表,据周密《癸辛杂识》载,南宋末年有一位温州乐清县僧人祖傑,"无义之财极丰",不但拐骗妇女、构陷平民,还贿赂官吏,屡屡逃脱法网。值得注意的是,《癸辛杂识》不但记载了《祖傑》之本事,还交代了这部作品的成书因缘:"旁观不平,惟恐其漏网也,乃撰为戏文,以广其事。"②这个例子深刻地说明,戏曲在宋元之际已经具备了舆论监督的强大功能。在明清传奇中,出现了一大批寺庙里的和尚假装慈悲、谋财害命乃至勾结谋反的故事,如沈璟《博笑记》、路迪《鸳鸯绦》、许恒《二奇缘》、其沧《三社记》、孟称舜《死里逃生》等,这些作品对佛门乱象予以痛批,使宋元南戏的精神得以继承。

最后也最重要的是,宋金杂剧和南戏中的佛教题材作品呈现出与印度传统截然不同的戏剧张力:打破僧人庄严慈悲的刻板形象,赋予他们滑稽诙谐的喜剧风格。在印度梵剧中,滑稽也是必不可少的戏剧品格,《舞论》论述戏剧的 8 种"味"(Rasa),"滑稽味"位列第二,可见其重要程度。然而,纵观《舍利弗》《小泥车》《迦梨陀娑》等较古老的梵语剧本,"滑稽味"只运用于妓女、小丑、无赖等"下等角色",宗教人物如天神、牟尼、婆罗门等,则是不可撼动的"上等角色",他们的表演要"介于神与凡人之间",③具备超越凡人的崇高姿态。唐代许多"弄婆罗门"表演都以传播佛教为目的,即使有调侃胡僧体貌的滑稽成分,也只是为了博人眼球,大概不会对佛教义理和戒规有根本动摇。宋金戏剧则不同,许多作品都对僧人有着"丑化"的塑造,如佛印是典型的酒肉僧,月明和尚在妓院中与妓女相调笑,就连弥勒佛也以插科打诨的面目示人,进行"跳布袋"的诙谐表演。造成这种现象的原因,一方面是中土佛教发展的结果,尤其是禅宗一脉,对待戒律的态度比较灵活;另一方面是俳优演绎的结果,这些俳优并没有佛教信仰,在演出时希望能迎合观众心理,增添娱乐效果。以诙谐幽默的手段塑造僧人角色的现象在后世戏曲作品中更为普遍,比如有学者总结,现有传本的元代杂剧中共有 11 位"行者",在剧中专门负责插科打诨。④ 在明清传奇中,更有《南西厢记》之"法聪游殿"、《醉菩提》之"济公参禅"、《劝善记》之"尼姑下山"、《豹子和尚》之"鲁智深出家"等深入人心的经典场景。这些僧人都是丑角,不是佛教徒的"官方"写照,而是世俗化、世情化的个体,在文学与表演艺术方面拥有更加丰富的形式,具有

① 《没奈何》杂剧大陆无传本,黄仕忠《日本内阁文库藏明刊杂剧七中考》一文中指出,《盛明杂剧》第一辑陈与郊《袁氏义犬录》中,插有《葫芦先生》一剧,经对比与日本内阁藏本宾白、曲文几乎完全相同,仅角色行当微有出入。此文见《东南大学学报》(哲学社会科学版),2005 年第 4 期,第 102—107 页。
② (宋)周密:《癸辛杂识》,俞为民、孙蓉蓉:《历代曲话汇编》(唐宋元编),黄山书社 2006 年版,第 182—183 页。
③ 尹锡南:《印度诗学导论》,上海古籍出版社 2017 年版,第 179 页。
④ 唐昱:《元杂剧宗教人物形象研究》,武汉出版社 2011 年版,附录 2,第 330 页。其中所涉及的剧作简称和角色名称分别是:《裴度还带》白马寺行者、《破窑记》白马寺行者、《荐福碑》行者、《度柳翠》显孝寺行者、《张生煮海》石佛寺行者、《东坡梦》东林寺行者、《竹叶舟》青龙寺行者、《大破蚩尤》玉泉寺行者、《打韩通》洪吉寺行者、《破风诗》妙香寺行者、《破风诗》云盖寺行者,共计 11 位。

独特的审美价值。

 要言之,"弄婆罗门"虽源于印度,却本于中国固有的文化环境与戏剧样式。随着戏曲艺术的发展,其叙事性不断增强、滑稽性不断拓展。最终,"弄婆罗门"从一种由胡僧演绎的歌舞杂技,演变成为更加广泛的佛教题材戏曲。

清刊目连宝卷研究

庞小凡[*]

摘　要：目连故事自诞生以来经历了佛经、变文、戏曲、宝卷等不同艺术体裁的传播,其中目连宝卷与目连戏是影响明清目连故事传播与发展的重要体裁形式。笔者拟对目连宝卷的现存版本情况进行梳理,将其中的主体——清刊目连宝卷,归为三大系统：《目连卷》《目连救母幽冥宝传》《目连三世宝卷》,分析清刊目连宝卷的特色及其与目连戏文本在情节内容上的影响关系。

关键词：目连宝卷；《目连卷》；《目连救母幽冥宝传》；《目连三世宝卷》

一、目连宝卷研究概述

"宝卷"为继承唐代变文、宋代讲经传统而形成的讲唱形式[①],形成于宋元时期,流传至今,已近800年。"宝卷"也是学界对宋元以降大量民间通俗文献的总称。宝卷这类文体还有一些其他的名称,如"宝忏""宝经""宝传""偈文"等。[②]

宝卷作为民间文学、说唱艺术的体裁之一,长期以来未受到正统文人足够的重视,直到20世纪二三十年代俗文学研究兴起,学者们开始注意到宝卷的价值,从民间搜集整理进而研究。宝卷的学术编目整理工作,始自郑振铎先生《佛曲叙录》,在其后陆续的"编录"整理中,较有影响的是傅惜华《宝卷总录》、胡士莹《弹词宝卷总目》和李世瑜《宝卷综录》,直到车锡伦《中国宝卷总目》问世,成为目前收录宝卷最为丰富的编目类著作,且学界不断有学者对该书进行增补。

目连宝卷是宝卷中一个重要的题材类型,也是影响"目连故事"传播发展的重要文艺体裁。车锡伦《中国宝卷总目》共收录目连宝卷11种,43个版本,其中明刊宝卷1种,其余均为清刊宝卷。学术界对目连宝卷的研究主要集中在明刊目连宝卷,即现存最早以"宝卷"命名的版本——元末明初蒙古脱脱氏彩绘金碧写本《目连救母出离地狱生天宝卷》(后文写作《生天宝卷》)。相比《生天宝卷》的研究热度,其余数十种清刊目连宝卷的研究要冷清得多,偶有学者在论述"明清目连戏"时会略述清代目连宝卷的某一版本,但至今无人对

[*] 庞小凡(1990—),艺术学博士,浙江传媒学院电视艺术学院讲师,专业方向：东方戏剧。
【基金项目】本文为2021年浙江省哲学社会科学规划课题《目连戏存本与演剧形态研究》(21NDQN260YB)阶段性研究成果。
① 车锡伦：《宝卷叙录》,《东南文化》1985年6月。
② 车锡伦：《中国宝卷文献的几个问题》,《文献》1998年第1期。

清刊目连宝卷进行过系统的整理研究。

二、目连宝卷的版本情况

笔者以车锡伦《中国宝卷总目》所收录的目连宝卷11种，43个版本为基础，通过"学苑汲古——高校古文献资源库"检索高校图书馆馆藏，同时检索各地图书馆馆藏和古籍资源网站，查阅已公开出版的宝卷文献资料，整理出可见的目连宝卷6种，共计25个版本，另有数种尚未归类的目连宝卷相近文献。

其中来自网络古籍资源检索，如"学苑汲古——高校古文献资源库"共计6种21版，来自公开出版书籍2种3版，来自市面流通古籍2种4版，另有7个版本的具体归属信息不详（如表1所示）。

表1 "学苑汲古——高校古文献资源库"收录目连宝卷6种21版

序号	目连宝卷	收录机构	版本
1	0682《目连宝卷》	郑州大学	清光绪二十四年(1898)万寿菴包殿臣抄本
2	0688《目连宝卷全集》	复旦大学 北京师范大学 吉林大学 安徽省图	清光绪三年(1877)杭州玛瑙寺经房重刻本
2	0688《目连宝卷全集》	郑州大学 美哈佛大学	清光绪三年(1877)西湖慧空经房刊本
2	0688《目连宝卷全集》	南京师范大学	《目连僧宝卷：1卷》金萃麟抄本（未见于《中国宝卷总目》）
3	0689《目连救母宝卷》	北京师范大学 吉林大学	民国十年(1921)上海文益书局石印本
3	0689《目连救母宝卷》	安徽省图	民国上海惜阴书局石印本
4	0690《目连救母幽冥宝传》	北京大学	清光绪二年(1876)重刊《幽冥宝传》清源堂本；（未见于《中国宝卷总目》）
4	0690《目连救母幽冥宝传》	安徽省图	清光绪七年(1881)刊本
4	0690《目连救母幽冥宝传》	复旦大学	清光绪十八年(1892)翻刻本
4	0690《目连救母幽冥宝传》	北京师范大学	清光绪二十四年(1898)燕南胡思真重刊本
4	0690《目连救母幽冥宝传》	北京大学	《新续目连僧救母幽冥宝卷》抄本
4	0690《目连救母幽冥宝传》	安徽省图	民国五年(1916)，1册，卷名《幽冥宝卷》；（未见于《中国宝卷总目》）

续 表

序号	目连宝卷	收录机构	版 本
5	0691《目连救母出离地狱生天宝卷》	国家图书馆	北元宣光三年(明洪武五年,1372)脱脱氏施拾彩绘抄本,存下册
6	0694《目连三世宝卷》	郑州大学 苏州大学	清光绪十二年(1886)常州培本堂刊本
		北京师范大学	清光绪三十三年(1907)殷裕记刊本(未见于《中国宝卷总目》)
		北京师范大学	清宣统元年(1909)姑苏玛瑙经房刊本
		郑州大学	民国十年(1921)胡凤岐抄本
		复旦大学 吉林大学 厦门大学 郑州大学	民国十一年(1922)上海翼化堂善书坊刊本
		复旦大学	民国十一年(1922)上海宏大善书局石印本
		郑州大学	民国三十八年(1949)刻本(未见于《中国宝卷总目》)
		北京师范大学	《目莲三世宝卷:3卷》,刻本,线装,1册

由表1所示,来自图书馆和高校收藏的21个版本中,5个版本未见录于《中国宝卷总目》。

表2 出版书籍收录目连宝卷2种3版

序号	目连宝卷	收录宝卷	版 本
1	0690《目连救母幽冥宝传》	《酒泉宝卷》①	均以清建康郡(甘肃高台)王镛录刊本为底本校对出版
		《青海目连戏》②	
2	0694《目连三世宝卷》	《中国靖江宝卷》③	民国十一年(1922)上海宏大善书局石印本
		《河西宝卷》④	底本据光绪十二年(1886)常州培本堂刊本

① 酒泉市肃州区文化馆:《酒泉宝卷》(第3辑),甘肃文化出版社2012年版,第295—327页。
② 徐明、霍福:《青海目连戏》,青海人民出版社2007年版,第63—128页。
③ 夏林梁:《中国靖江宝卷》,江苏文艺出版社2007年版,第379—406页。
④ 段平:《河西宝卷》,新文丰出版公司1992年版,第911—980页。

通过孔夫子旧书网挂售古籍及古籍网电子版古籍文本,整理目连宝卷 4 种 11 个版本(如表 3 所示)。

表 3　网络渠道检索目连宝卷 4 种 11 版

序号	目连宝卷	相关网站	版　　本
1	0688《目连宝卷全集》	古籍网	清光绪三年(1877)杭城玛瑙寺经房重刊
2	0689《目连救母宝卷》	古籍网 孔夫子网	民国十年(1921)上海文益书局石印本;（同北师大图书馆藏版)
3	0690《目连救母幽冥宝传》	孔夫子网	清光绪二年(1876)重刊《幽冥宝传》清源堂本;（同北大图书馆藏版)
3	0690《目连救母幽冥宝传》	孔夫子网	清光绪十二年(1886)重刊礼义堂本;（未见于《中国宝卷总目》)
3	0690《目连救母幽冥宝传》	古籍网 孔夫子网	清光绪二十四年(1898)燕南胡思真重刊本;（卷尾载戊午年 1918 敬印一百本)
4	0694《目连三世宝卷》	孔夫子网	清光绪十一年(1885)金陵一得斋善书坊;（或同傅惜华清光绪十一年一得斋刊本)
4	0694《目连三世宝卷》	孔夫子网	清光绪二十四年(1898)鼓山涌泉寺本;（或同郑绥宁清光绪二十四年刊本)
4	0694《目连三世宝卷》	孔夫子网	清光绪三十三年(1907)殷裕记刊本;（未见于《中国宝卷总目》)
4	0694《目连三世宝卷》	古籍网 孔夫子网	清宣统元年(1909)姑苏玛瑙经房刊本
4	0694《目连三世宝卷》	孔夫子网	民国十一年(1922)上海宏大善书局石印本
4	0694《目连三世宝卷》	孔夫子网	《目连救母三世得道全本》上海英租界甘肃路槐荫山房荣记书庄版。（未见于《中国宝卷总目》)

如表 3 所示,其中未见于《中国宝卷总目》2 种 3 个版本,另有近似于《中国宝卷总目》所收录的版本年代的两个刊本,仅见于孔夫子网渠道售卖。

总体来看,笔者检索整理所得的目连宝卷 6 种 25 个版本,对比《中国宝卷总目》所收目连宝卷 11 种,43 个版本:首先,在种类上没有突破《中国宝卷总目》所收目连宝卷,且近一半的种类未能检索到。究其原因,一是总目中许多目连宝卷留存在个人收藏者手中,无法一一寻找,特别是傅惜华、胡士莹、谭正璧所收,很多是孤版;二是高校图书馆和各地方图书馆馆藏古籍的电子化收录情况各有不同,可能存在古籍未被录入网络检索系统中,从

而造成可查阅的宝卷种类和版本的缺漏。其次，在版本上突破了《中国宝卷总目》的收录范围。新增的9个版本，有5个来自高校图书馆，另外4个来自民间。宝卷的刊印年代均为清末光绪、宣统及民国以后，更进一步证明近世以来目连宝卷刊印频繁。

三、清刊目连宝卷的三大系统

纵观当前目连宝卷的流传种类和版本：除去元末明初的《目连救母出离地狱生天宝卷》，余下均为清刊目连宝卷，尤以晚清刊刻本留存最多。

这些清刊目连宝卷可以按照叙事内容大致划分为三个系统：《目连卷》《目连救母幽冥宝传》和《目连三世宝卷》。《目连卷》系统包括《中国宝卷总目》目连宝卷部分的"0688《目连宝卷全集》"以及"0689《目连救母宝卷》"；《目连救母幽冥宝传》和《目连三世宝卷》则分别对应于"0690《目连救母幽冥宝传》"和"0694《目连三世宝卷》"。

三个系统的目连宝卷又分别与不同剧种的目连戏故事有着千丝万缕的联系，进一步证明了目连戏和目连宝卷二者在传播发展中相互影响、关联紧密。

（一）《目连卷》与郑本目连戏

笔者所见《目连卷》系统仅1个版本，文本来自古籍网，缺少封面书签等内容，通过序后镌"大清光绪三年岁在丁丑仲秋壮月重刊，杭州大街弼教坊玛瑙寺经房印造流通"判断，是《中国宝卷总目》所载清光绪三年（1877）杭城玛瑙寺明台经房刊本。

《目连卷》最大的特点在于其叙事形式，带有典型的宝卷"宣卷"特色，采用说唱结合的叙述方式，由"话白散文"和七字句"唱词韵文"两种形式构成，且唱词数量明显远多于说话部分的内容。这与其他两个系统的清刊目连宝卷颇为不同。

在叙事结构上，《目连卷》整体体现出"段落连缀的说唱方式"，由许多个段落衔接组合在一起构成全篇内容。最典型的特点是七字句唱词"不表……，再宣……"结构的多次使用。这类结构全篇共出现了30次，使用目的大致可分为两类：一是在同一情节段落中，以此承接或递进统一于主线的动作事件；二是在段落与段落之间，勾连上一叙事情节和下一叙事情节。例如写到刘氏开荤之后，插入的几段小故事：仙桃庵中小尼姑思凡、偷鸡人张娴娘遭骂，以及断情绝义二人抬灯光菩萨化缘。以"不表刘氏多作恶，另宣思凡一僧尼""不说小尼下山事，再表偷鸡姓张人""不表王家骂鸡事，再宣灯光一夕阳"作为段落间的连接。

在叙事内容上，《目连卷》的故事情节与明清目连戏关目情节十分相似，已经丰富和发展了傅员外与刘氏在世时的种种故事、罗卜的来历、民间各类善人、恶人的故事，尤其与明代郑之珍版的《目连救母劝善戏文》，以及郑本影响下的郑本系统目连戏故事情节关联最为明显。

首先，《目连卷》中众多"段落连缀"而成的小故事，均在郑本系统的目连戏中作为散出出目而存在。比如《目连卷》中穿插有尼姑思春的叙事段落，放置于"刘氏开荤"之后，而后

又说了偷鸡人张婶娘、吊死鬼讨替身、张蛮吊打父亲等，这些《目连卷》中的人物，与目连戏中相关出目的人物或有姓名不同，但情节大体一致。

其次，《目连卷》写"目连地狱寻母"和"刘氏地狱受刑"的情节，特别是刘氏经历的一殿至十殿受审经过，与郑本系统目连戏完全一致，仅各殿冥王的称谓或有同音不同字的情况。这是区别于其他清刊目连宝卷的重要特点，因为在绝大多数目连宝卷中"目连寻母游十殿地狱"的叙事顺序各有不同，且均不同于目连戏中的叙事顺序。而《目连卷》是笔者所见唯一一部在地狱部分，内容接近目连戏"十殿地狱"描写的宝卷。

再者，《目连卷》中写傅相每日布施济贫，先后救济了求棺葬婆的孝妇、一班唱"十弗亲"的化子、疯哑公媳，与郑本《目连救母劝善戏文》中的"孝妇求棺"和"哑背疯"段落，情节描绘具有极高的相似度。

最后，《目连卷》中对曹氏女的叙述，也非常接近于郑本的描写。《目连卷》中除了开卷简单介绍目连定亲曹员外之女采和，在"目连地狱救母"的叙事中也穿插有一大段关于曹氏女的叙事段落"不表目连心坚韧，再宣曹家一段因"，与郑本下卷生旦双线，一边是目连地狱救母，一边是曹女逃家的出目安排相似。

另外，《目连卷》中还有一些受其他艺术形式影响而出现的新特点。比如，观音试过目连，知其乃真心救母之后，传孙行者前来保护，孙行者助罗卜脱却凡身。此处的"孙行者"与目连戏中通常所称的白猿不同，更像是受到《西游记》小说或《西游记》说唱故事之影响。

总之，《目连卷》和郑本系统目连戏，无论在叙事内容还是具体情节细节的叙事顺序上，无论在故事安插还是人物名称上，相比其他佛经、变文、宝卷在目连原故事结构上的增减删改，能明显感受到二者之间关联紧密。然而当我们横向比较两个故事叙事成熟度则会发现：虽然《目连卷》由段落连缀构成宣卷叙事，在这批清刊目连宝卷中独树一帜，但相比郑之珍《目连救母劝善戏文》的戏文情节，则明显粗糙得多。

（二）《目连救母幽冥宝传》与莆仙戏《傅天斗》

笔者所见《目连救母幽冥宝传》（后文简称《幽冥宝传》）共计4个版本，分别是：清光绪二年（1876）重刊《幽冥宝传》清源堂本；清光绪十二年（1886）重刊礼义堂本；清光绪二十四年（1898）燕南胡思真重刊本；清建康郡（甘肃高台）王镛录刊本。

《幽冥宝传》在目连戏基本情节"刘氏开荤""目连救母"的基础上，加入了傅氏一族前史，即从傅天斗到傅崇再到傅象和傅萝葡，通过家族前史三代人物把故事时代定位在梁武帝及其后时期。这4个版本的《幽冥宝传》在傅氏前史部分的情节内容基本一致，仅在个别句词、字眼上略有不同，或为流传、传抄中产生的错漏。

区别在于，清源堂本、礼义堂本和胡思真重刊本都未分卷，而《青海目连戏》所收建康郡王镛录刊本《幽冥宝传》将整个故事分为上下两卷，上卷"目连求道访名师"，下卷"刘氏开荤堕地狱"。目连诞生前、傅氏家族三代前史集中出现在上卷。为方便厘清故事内容，笔者将《幽冥宝传》以代际结构重新划分为四部分。

第一代傅天斗和夫人李氏的情节最为简单，傅天斗押粮解救武帝之危受戮，傅崇承袭

父职,表兄李伦背其敛财,李氏去世傅崇丁忧回乡。

第二代傅崇和夫人王氏,主要事件是傅崇发现李伦作恶害人,惩恶扬善之后得子傅象,待儿子成婚,傅崇功德圆满,王氏无疾而终。

第三代傅象和夫人刘氏,经历了李狗刘假漏财惹祸,通过助饷免罪,刘氏食萝葡果怀胎生子傅萝葡,傅象功德圆满。

第四代傅萝葡杭州求道,刘氏大开五荤,萝葡得名目连,回乡探母。刘氏誓无开荤被捉归阴,目连西行求得佛旨,地狱十殿寻母,破铁围城,寻托生犬,挑经挑母,西天得佛祖敕封。

《幽冥宝传》因叙说傅氏家族三代前史,在目连宝卷中独树一帜。而目连戏中敷演傅氏家族前史的作品在各地剧种中均有流布,例如莆仙戏《傅天斗》,辰河高腔"前目连",湘剧《大目犍连》以及调腔《救母记》中亦有傅氏前史相关关目。各地目连戏对傅氏家族前史的叙说略有不同,而《幽冥宝传》与4本36出的莆仙戏《傅天斗》内容最为接近。

《幽冥宝传》与莆仙戏《傅天斗》的关系,早在20世纪90年代已有学者关注。杜建华在其《巴蜀目连戏剧文化概论》中谈到"中江县发掘的一种《目连救母幽冥宝传》与《傅天斗》二者之间存在相同之处"[①]。笔者以燕南胡思真重刊本和建康郡王镛录刊本《幽冥宝传》上卷内容比照莆仙戏《傅天斗》[②]剧情,整理出情节对照表(如表4所示)。

表4 莆仙戏《傅天斗》与《目连救母幽冥宝传》上卷情节对照表

		莆仙戏《傅天斗》	《目连救母幽冥宝传》上卷
第一本	武帝首出	梁武帝自报家门,修善济贫	梁武帝好道修善
	菩萨出台	感动西方诸佛,派达摩引渡武帝	感动西方诸佛
	侯景作乱	侯景作乱	侯景作乱,梁武帝被困,饿死台城。前世樵夫"石塞猴洞"得今日侯景作乱
	武帝出兵	梁武帝出兵亲征,被侯景围困台城,粮草断绝,李膺请缨突围往长沙求援	
	别妻解粮	长沙知府傅天斗,别妻解粮救主	长沙知府傅天斗押粮解救,被拿受戮
	达摩度帝	达摩遵旨引渡武帝,见傅天斗被劫,好待武帝饿死	派出达摩引渡,武帝不识,达摩度化神光
	军民饥饿	达摩告知武帝前世樵夫"石塞猴洞",方得今日侯景作乱之果,武帝皈依	

① 杜建华:《巴蜀目连戏剧文化概论》,文化艺术出版社1993年版,第180—182页。
② 杨美煊:《莆仙戏传统剧目丛书·第三卷·剧本·目连》,中国戏剧出版社2013年版,第1—93页。

续　表

		莆仙戏《傅天斗》	《目连救母幽冥宝传》上卷
第一本	发兵扫灭	武帝之子发兵来救时,梁武帝已身死,侯景之乱平息,元帝登位,论功行赏,准傅天斗之子世袭官爵	
	闻讣奔丧	傅家悲丧,天子之诏不可违,傅崇李伦长沙赴任	李伦撺掇李氏、傅崇,上奏天子请旨世袭父职;李氏不敢违旨,傅崇携李伦上任
	毒蛇变化	蛇妖化作三足鳖,许云捉回家,反被食,家人不信梁氏说辞	李伦、萧自然背着傅崇暴虐百姓、呈状备钱,黎民有冤难伸。府衙堆积金银无数,百姓无可奈何
	得贿含冤	许云哥哥贿赂李伦、萧自然等人,欲定罪梁氏	
	错审抵偿	傅崇被李伦萧自然遮蔽,梁氏屈打成招	
	雷阻典刑	天雷打死萧自然、吓李伦,阻刑梁氏,傅崇重判冤案	上帝降旨,雷劈萧自然,吓得李伦对天悔过
第二本	李氏归天	李氏过世,王氏派人报傅崇	傅家家书报李氏辞世
	闻讣丁忧	傅崇得知,致仕回家	傅崇报名丁忧,还家守孝
	回家发丧	傅崇、王氏哭母,遵母遗命,赈济百姓,李伦献策米粮借贷,不收利息,惠及更多,心中打起小算盘	时逢天旱三载,傅崇夫妇欲施银救济,李伦建议改施为借,人人称赞
	银米施借	百姓来傅家借银米,待到还米时却不足称,被李伦呵斥,游方神看见,上奏玉皇	李伦瞒过傅崇夫妇,私造秤斗,待百姓来还债,总不够称,遭李伦打骂欺侮
	算糊揭帖	众人料定李伦秤砣灌铅,决定张贴揭帖,举报李伦	
	教训儿子	傅崇二子放浪形骸,傅崇训子;发现揭帖、赶李伦、焚铅秤;天雷打死儿子,另送贵子	天帝降破败二星,投身为傅崇二子,受李伦引诱,无恶不作。傅崇发现后逐出李伦,训子焚斗,二子仍遭天雷击死,李伦亦死于群鬼鞭打
	土地送子	傅崇见老者送神像入房,王氏诞下傅象	傅崇夫妇收留李伦妻儿,祭奠儿子归家途中遇象得子
	责儿失火	李伦教训二子,家中起火无人生还	
	贺喜结姻	傅象满月日,定亲刘氏女	生子三日,定亲刘家

续 表

		莆仙戏《傅天斗》	《目连救母幽冥宝传》上卷
第三本	卖身葬父	益芳为葬兄长,将侄儿益利送入傅府	傅崇替孩童安葬父母,取名伊俐,陪伴儿子读书
	临嫁训女	郑氏、刘员外训女素贞,商议嫁妆,陪嫁金奴银奴	刘父训女,刘四娘哭嫁,夫妻成婚
	成婚考试	新科案首傅象成婚,傅崇酒酣,嘱子归天	傅崇功圆果满,将近升天,嘱咐妻儿,三年后王氏也无疾而终
	点化傅象	燃灯佛点化傅象,指点傅家众人	傅象夫妇持斋广施,傅象得燃灯佛祖指点
	诬告藏宝	刘贾、秦高见密谋诬告傅家藏宝,二人分利	
	受禁助饷	傅象无宝可献,遭县令押解送京问罪	
	报信丧母	王氏归天,刘贾献计万金助饷,赎罪封官	李狗、刘假漏财惹祸,县官贪宝,将傅象审公堂;刘父派伊俐刘假进京捐银助饷,傅象免罪,进京面圣,获封还家
第四本	解粮助饷	刘员外路遇傅象,告知携金献兵部	
	助饷放赦	刘员外献金,李膺为傅象奏旨雪冤	
	见帝取德	李膺奏知元帝,傅象表白原委,封诰傅象、刘氏	
	宿安平县	王母思念青提,派准提菩萨超度青提,准提将桂枝变为萝葡,投胎傅家,以度青提真心修行	王母思念青提,命准提菩萨超拔青提,准提命桂枝化为萝葡,长街来卖,送与傅象
	傅象回家	傅象归家途中得准提所赠萝葡,刘氏食果,诞下傅萝葡	傅象回家,将萝葡放在神堂,刘氏食萝葡怀胎生子傅萝葡
	接诏平蛮	梁将吕定远平定西辽	
	助剑退兵		

由表4我们可以看出莆仙戏《傅天斗》和《幽冥宝传》重叠部分的故事脉络以及主要角色傅天斗、傅崇和傅象的人物情节脉络基本一致。不同之处主要体现在如下几点。

一是叙事顺序的变动。《幽冥宝传》和莆仙戏《傅天斗》中一些相同事件在各自故事中所处的位置不同,调换了先后顺序。比如《幽冥宝传》在讲到侯景作乱时就交代了梁武帝被困、饿死台城的原因,乃是"前世樵夫'石塞猴洞'得今日侯景作乱"。而莆仙戏《傅天斗》中在"侯景作乱"一出后,隔了"武帝出兵""别妻解粮""达摩度帝"三出,才在"军民饥饿"中,描绘武帝被困台城的窘境。更合理且完整得交代了侯景作乱之后,武帝从出兵到被

困,在到被达摩成功度化皈依的因果叙事顺序。再如《幽冥宝传》中写傅崇去世三年后,王氏也无疾而终,傅象夫妇继续持斋广施,傅象遂得燃灯佛指点。而在莆仙戏《傅天斗》第三本中,王氏归天的时间延后,"报信丧母"安排在"诬告藏宝""受禁助饷"两出之后,使得卷入藏宝案被押解赴京的傅象,又闻母亲归天之噩耗,人物处境雪上加霜,集中于强烈的悲剧情境之中,达到一个情绪的高潮,为演员的唱念抒情打下深厚的文本基础。

二是叙事轻重详略的不同。宝卷作为说唱艺术,其短短数行字,在戏曲中则可能被敷演成一出甚至数出戏。比如《幽冥宝传》中几行字描述的故事:"反贼侯景领定人马,将梁武帝团团围困,内无粮草,外无救兵,饿死台城。""傅天斗系二甲进士出身,后为湖南长沙府知府,因武帝困在台城,天斗押粮,被侯景拿获,以受其戮。"在莆仙戏《傅天斗》中占据了第一本的六出戏:"武帝首出""别妻解粮""达摩度帝""军民饥饿""发兵扫灭""闻讣奔丧"。再比如《幽冥宝传》写李伦提议傅崇夫妇借粮而非施粮,又以假斗假秤收粮,骗取百姓粮食。在《傅天斗》第二本"银米施借""算糊揭贴"中,则详细描绘了百姓来傅家借银米,甚至还报有姓名:连洛、杜玉娇、柳莲花、蔡凤,还米时因李伦在秤上做假而不足秤,众人不满李伦辱骂,写匿名信到处张贴,举报李伦量锤灌铅,苛刻民财,将一段民怨生动完整地演绎出来。

三是莆仙戏《傅天斗》的出目和人物相比《幽冥宝传》更多,特别是一些明确体现忠君爱国思想的场次和脚色,在《幽冥宝传》中是完全不存在的。例如,莆仙戏《傅天斗》第一本中的"军民饥饿""发兵扫灭":一出写到武帝被困台城的状况;一出写武帝之子发兵来救,梁武帝已身死,侯景之乱平息,元帝登位,论功行赏,准傅天斗之子世袭官爵。两场戏均为歌颂统治阶级政权合理、论功行赏,以教化百姓思想。"发兵扫灭"一出中还塑造了梁将李膺、梁元帝等政治角色,二人在莆仙戏《傅天斗》第三本"助饷放赦""见帝取德"两出戏中再度登场,刘员外献金兵部李膺,李膺奏禀元帝,为傅象表明原委,元帝封诰傅象、刘氏,再一次表达了君贤臣德、忠君爱国的教化思想。

通过《幽冥宝传》和莆仙戏《傅天斗》的叙事对比,可以看出戏曲相较宝卷而言:在叙事结构上拥有更加严密的情节逻辑、更加突出人物形象;在叙事内容上扩充适合于舞台表演的场面,挖掘人物动作,丰富故事的细节情节;在思想内涵上,结合具体时代历史,进一步融入忠君爱国的文化政治背景。总体来说,在故事内容基本相似的前提下,莆仙戏《傅天斗》体现出更为成熟的叙事策略。

同为古典时代文化艺术体裁,戏曲与说唱艺术作品之间的相互转化相对容易且频繁。那么,故事内容高度相似的《幽冥宝传》和莆仙戏《傅天斗》,二者在创作上是否存在先后影响关系,是戏曲影响宝卷,还是宝卷影响戏曲?这成为一个值得讨论但难解的问题。一方面,两个作品都没有明确的创作时间,流传年代也要依靠推断;另一方面,根据间接信息获得的判断,要么过于保守、要么过于夸张。

莆仙戏因其保留了南戏音乐曲白、文本结构等,被认为是南戏遗存。于是有学者认为,莆仙戏《傅天斗》或产生自宋金时期。如,陈纪联先生将莆仙戏《傅天斗》作品的形成年代断为宋金时期,理由是:其一,莆仙戏《目连救母》目连皆名罗卜,唯《傅天斗》中目连写

作萝葡，与北方目连戏写法相同。"罗卜"写做"萝葡"乃是宋代写法。其二，莆仙戏在音乐、剧目、服装方面，至今都保存着大量的宋金杂剧的痕迹。因此得出结论，认为《傅天斗》剧目有可能是北方（金国）流传至南方（南宋）而来的。①

但其论据显然不足以说明《傅天斗》剧目源自宋金，原因有二：其一，"萝葡"是宋代写法，并不意味着后世就一定不再写"萝葡"。今日可见清刊《幽冥宝传》各个版本中，也使用"萝葡"之名，而《幽冥宝传》显然无法因为使用"萝葡"之名，而归为宋代创作。其二，莆仙戏在音乐、剧目、服装方面保存着大量的宋金杂剧的痕迹，只能说明这个剧种产生的年代可能溯源到宋金时期，而不能说明这个剧种中的剧目都产生于宋金。

陈纪联先生还在《〈傅天斗〉题材出处面面观》一文中，列举了莆仙戏《傅天斗》与佛教故事以及明代冤案之间的关系。莆田广化寺编印的佛教故事书籍《真快乐》中记载《秤的秘密》"明朝扬州富商以灌水银的秤斗牟利，儿子正直善良，焚斗散尽家财，得以善报"与《傅天斗》的"银米借施"中李伦以灌水银的秤斗讹诈百姓高度相似，是戏曲向佛教汲取题材；明代笔记小说，陆粲《庚巳编》之"三足鳖"与《傅天斗》"毒蛇变化""得贿含冤"的相似，陈纪联先生认为笔记中记载的审案官员是莆田人，可以说明莆仙戏据此故事改编融入《傅天斗》中。但笔者认为，这两条论据恰恰进一步说明了莆仙戏《傅天斗》产生的时代很可能是明代或晚于明代的。

当前所见的《幽冥宝传》均来自清末光绪及以后，部分刊本的序最早有撰于清嘉庆二十一年（1816），但这只能说明《幽冥宝传》至少在清末已大为流行，清中叶清初或是明代，是否已有《幽冥宝传》则不得而知。

以当下掌握的材料，无法推断出莆仙戏《傅天斗》和《幽冥宝传》各自产生流行的时间，也就无法得出谁影响谁的结论。但我们可以尝试比较当下两个文本的叙事呈现，以结果反推过程。假设莆仙戏《傅天斗》产生的时代早于《幽冥宝传》，宝卷在戏曲叙事的基础上移植与加工，那么宝卷大可只在唱念上对戏曲进行简化，而无需在叙事安排上进行调整，更无需调整得愈加粗糙不合逻辑。假设《幽冥宝传》比莆仙戏《傅天斗》产生时代更早，戏曲是在宝卷的基础上加工而来，故而整体叙事显得更加成熟，这个推论在逻辑上显然更具说服力。那么依据现存《幽冥宝传》的刊印和流传时间来看，保守判断莆仙戏《傅天斗》的流传时间也应当在清代，或不早于明末清初阶段。

（三）《目连三世宝卷》：十卷本与三卷本

笔者检索到《目连三世宝卷》（后文简称《三世宝卷》）共计 9 个版本，分别是：清光绪十一年（1885）金陵一得斋善书坊；清光绪十二年（1886）常州培本堂刊本；清光绪二十四年（1898）鼓山涌泉寺刊本；清光绪三十三年（1907）殷裕记刊本；清宣统元年（1909）姑苏玛瑙经房刊本；民国十年（1921）胡凤岐抄本；民国十一年（1922）上海翼化堂善书坊刊本；民国十一年（1922）上海宏大善书局石印本；民国三十八年（1949）槐荫山房荣记书庄本。另有

① 陈纪联：《南人说南戏》，中国戏剧出版 2008 年版，第 231—243 页。

2个版本的具体信息不详：北京师范大学图书馆藏《目莲三世宝卷：3卷》（典藏号：858.5/475-02）；孔夫子旧书网挂售《目连三世救母宝卷》。

《三世宝卷》系统，不仅版本多样，宝卷名目也多样：有《目莲三世宝卷》《新出三世救母目连记》《三世救母目莲宝卷》《绘图目莲三世宝卷》《目莲救母三世得道全本》等。它们能够被归于《三世宝卷》系统的共同特点是叙述目连三世，即一世目连地狱救母；二世转黄巢，收回救母时放出的地狱鬼；三世转为贺屠夫，收回放出的牲畜。

笔者仔细阅读了其中四个版本：《河西宝卷选》所收常州培本堂刊本、清光绪三十三年（1907）殷裕记刊本、清宣统元年（1909）姑苏玛瑙经房刊本和《靖江宝卷》所收上海宏大善书局本。除殷裕记刊本内容分十卷，其他三个版本均为上中下三卷，且三个版本虽然遣词用句有所不同，但说和唱的布局基本相同；而殷裕记十卷本和其他三卷本虽然主体事件相同，但说和唱的布局区别较大。因此将四个版本分为两类，并进行对比。

三卷本《三世宝卷》的共同特点体现为：叙事内容以及各卷在全卷所占篇幅比例基本相似。三个版本在各卷的分布上都表现出相同的特质：上卷"目连地狱救母"的部分内容最为丰富，占全本一半以上篇幅；中卷"目连二世转黄巢"和下卷"三世转贺因"共占剩下不到一半的篇幅，且与上卷"目连地狱救母"的情节内容有所重复。

十卷本《三世宝卷》虽然在主体情节上与三卷本《三世宝卷》基本一致，但其说唱布局和叙事细节上均有所不同。

第一，十卷本前五卷及第六卷开头的内容近似于三卷本的上卷：写傅员外升天后刘氏开荤被捉拿地府，目莲地狱寻母，直到打破阿鼻地狱母子相见。卷六的主体情节和卷七的主体内容近似于三卷本的中卷：写目莲转世投生黄巢，与朝廷相抗，收回放走的八百万鬼魂。卷七的结尾收稍、卷八、卷九、卷十的内容同于三卷本的下卷：写目莲再次转世，托生贺屠家，宰猪杀羊，收还猪羊生命。卷六到卷十的内容与三卷本的中卷和下卷基本无异。此外，第四卷、第五卷中目连地狱救母经历的顺序和地点与三卷本也不尽相同。

第二，十卷本"唱"的部分要多于"说"的部分，存在大量七字句唱段，远远多于说话，这是其与三卷本在说唱结构上最为不同的地方。例如，卷一尾声用了72个七字句写二僧点化傅员外、傅员外嘱咐妻子升天、目连安葬父亲。卷二用98个七字句写刘氏请来刘贾管家，刘贾终日酒肉，送目连离家修行，劝姐开荤。刘氏开荤后得病卧床，目连回家路上听闻母亲开荤。归家问母，刘氏发誓吃荤即死。这些叙事情节的进展，是通过大量的唱段而不是以说白形式来完成。卷三的"十重恩"相比目连讲经文"十重恩"以及目连戏中的"十重恩"，内容更加细化。另外，卷四卷五中大段的七字句唱段写目连地狱寻母所见所闻，与目连变文和目连戏均存在一定关联，不再一一列举。

第三，该版本叙事更加细腻。虽然很多情节是以七字句唱段交代的，但明显错漏更少，较为通畅。比如卷二写刘青提开荤的唱词："刘氏听着兄弟话，果然开戒去吃荤。放生池内将鱼打，折毁万缘一桥梁。斋僧馆儿来拆了，万佛堂儿拆个光。可怜员外在生日，费了千心万条肠。"既呼应前文卷一中傅员外修行向善、持斋念佛，修万缘桥、造万佛堂的苦

心,同时也进一步增添刘氏罪恶感,为后面地狱受苦做足铺垫。对比三卷本常州培本堂刊本中刘氏开荤的说白"这青提被弟弟劝动了心,便叫仆人金奴即刻到街上买来酒肉,设席破斋。第二天又宰猪杀羊,吹弹歌舞,化子也来唱曲。自开斋后,每日杀害生灵,只图口肥,不顾性命。"明显前者更加生动、更富有感染力。

通过《三世宝卷》三卷本和十卷本的比较,可以看出:目连救母三世中,"地狱救母"这一世最长,二世转黄巢、三世转贺屠不仅篇幅较小,且在情节安排上存在明显的对一世故事的模仿和重复。比如第三世目连转世为贺屠夫,受和尚点化后,与王道人一起被收为其徒,进山修道。和尚以女色试二徒修道诚心,王道人接受,而贺因却一心修道,坚持拒绝。这与第一世,目连求见佛祖,而观音化作女子以色试目连之诚心的情节安排套路相重复,兼有狗尾续貂之嫌。

这一方面反映出中卷"二世转黄巢"和下卷"三世转贺因"都是晚近新加的内容,仓促而就、缺乏打磨;另一方面也凸显出上卷"目连地狱救母"是历经各体裁传承洗练后的经典。

结　　语

目连宝卷的发展伴随着整个宝卷的发展历程,从元末明初的《目连救母出离地狱生天宝卷》开始,目连宝卷经历了早期宗教宝卷时期,随后受到其他讲唱文学、戏文等民间故事影响,向民间宝卷的发展方向靠拢。

清刊目连宝卷的三个系统:《目连卷》《目连救母幽冥宝传》和《目连三世宝卷》,除了保存有宗教宝卷明显的"宣卷"说唱形式外,在叙事上呈现出与目连戏文相互借鉴、彼此影响的特点,反映出目连故事在讲唱艺术的发展中进一步通俗化,从宗教性向文学性、民间性演变的趋势。

明清时期,目连故事随着戏曲和宝卷的搬演在南北地区广泛流布,虽然现存整理收录的目连文本中戏曲本更多,但是目连宝卷作为民间说唱文学,由于其"照本宣扬"和"刊印出版"的特点,实际留存数量应该远超过戏班"密不示人"的目连戏手抄本。只是由于宝卷资源广泛分布在民间,搜集难度大,基础文献资料整理困难,故而研究较少。

笔者所整理的目连宝卷种类和版本与实际流传的目连宝卷版本数量相比,仅仅是冰山一角。比较目连故事系统下不同类型体裁的文本在内容形态上的差异,依然有赖于对目连宝卷的持续性搜集和研究。

从戏价到身价：晚清民国堂会戏的商业转型

曹南山[*]

摘 要：堂会戏具有显著的商业特征，晚清民国时期戏班和名伶唱堂会的戏价发生重要变化。堂会戏发展之初，堂会戏价主要支付给职业戏班，由戏班统筹支配。光绪庚子年（1900）之后，名角的等级和数量成为衡量堂会戏水准的最重要指标，职业戏班沦为名角演出的班底和陪衬，因而邀请名伶的费用成为堂会戏价主要部分。晚清民国时期堂会戏价的商业转变对京剧艺术产生了深远影响。

关键词：晚清民国；堂会戏；戏班；戏价；名角

堂会戏价主要是指用于支付职业戏班和外串名角唱堂会的银钱数。通常来说，戏班和名角唱堂会的收入比营业戏演出收入要高。堂会戏发展之初，职业戏班是堂会戏的演出主体。办堂会主要选择一个戏班演出，间或邀请一二名角外串，堂会戏价的主要部分是戏班的价格。总体而言，职业戏班和名角唱堂会的戏价都经历了逐渐由低到高的演变过程。区别在于，名角的身价持续增加，而职业戏班的戏价由低到高，又逐步下降和停滞。光绪庚子年（1900）之后，名角的等级和数量成为评判堂会戏水准的最重要指标，职业戏班沦为名角演出的班底和陪衬。当名角在堂会中占据主导地位时，演出的中心便集中在名角身上。因而邀请名角的费用成为堂会戏价的主要部分，职业戏班的戏价自然就降低了，堂会戏价的讨论重点则转移到名角身价上。晚清民国时期堂会戏价的商业转变对京剧艺术的发展产生了深远影响。

一、职业戏班戏价的变化

早在堂会兴起之前，已有职业戏班被邀请至官署或富贵人家的府邸与家班共同演出的记载，到嘉庆年间尚有此例。嘉庆初年湖南布政使郑源璹在衙署内蓄养戏班获罪，其在向皇帝的供词中即称是署中伶人与外间戏班一同演唱。[①] 这种演出虽有民间职业戏班加

[*] 曹南山（1984— ），艺术学博士，上海师范大学影视传媒学院副教授。专业方向：中国戏剧史论。

[①] "昨据姜晟奏，审拟郑源璹加扣平余定拟斩监候一案，已交军机大臣会同该部核议具奏矣。朕阅郑源璹供词内称，署中有能唱戏之人，喜庆谐客，与外间戏班一同演唱等语。"参见《清实录》（第28册），《清实录·仁宗实录（嘉庆四年五月下）》卷四五，中华书局影印版，1986年版，第547页。

入,但依然属于家乐性质。家乐演出给予的封赏,完全是家乐主人和宾客自愿所为,可多可少,并非固定。外请的民间戏班无论是参加私宴还是公门宴集,通常都有固定数量的报酬。职业戏班的戏价在一定时期是固定的,总体趋势是逐渐增加。在考察此问题时,因考虑到同一时期不同水平和规模的戏班演出的戏价会有不同,所以下文所述具体年代的职业戏班堂会戏价只是一个大致的范围。

顺治初年,在公门宴集中邀请戏班的费用大致是银6两左右:

> 《东华录》顺治初有某御史建言风俗之侈云:"一席之费,至于一金。一戏之费,至于六金。"见《天咫偶闻》①

征歌侑酒是官绅阶层通常的生活方式,伶人演出和置办酒席都要费钱。引文所载的酒席和戏价的比例是1∶6,据御史所奏,宴席时花费如此多的银两是近乎奢侈,因此才谏言移风易俗,改变这种奢靡之风。可能是御史的参奏短时间内起到了作用,顺治末年无论是宴席还是请戏班的费用都略有降低。但至康熙初年,国家渐趋安定,尤其部分官员安于现状,开始贪图享受和攀比,宴席中不仅邀请戏班演出,更有特约的名角参加。《平圃遗稿》的作者张宸记载道:

> 康熙壬寅,予奉使出都,相知聚会,止清席,用单束。及癸卯还朝,无席不梨园鼓吹,皆全束矣。梨园封赏,初止青蚨一二百,今则千文以为常,大老至有纹银一两者,一席之费,率二十金……②

张宸于顺治、康熙年间曾任职中书,"康熙壬寅"即为康熙元年(1662),其于次年回京,京中官员聚会风气大变,宴会中梨园演戏成为普遍现象,且有"大老"参加,此"大老"应为当时之昆曲名角。

当时民间亦有请戏班演戏酬神等活动,据叶绍袁顺治五年(1648)二月十一日日记载:

> 平湖郊外,盛作神戏,戏钱十二两一本。③

综合张宸的记载,大致可知顺治初年请职业戏班演出的费用约为银12两至20两之间。

创作于雍正中期,至迟成书于乾隆十四年的《儒林外史》,第二十五回中记述一个十几个艺人的小班在天长杜府为杜老夫人七十大寿做戏,做了40天,足足赚了一百几十两银子,每位伶人还得到老夫人一件棉袄和一双鞋袜的赏赐。《儒林外史》虽是小说,但其中描述的现象也足可参证当时戏班演出的收入情况。由此推测,雍正、乾隆年间,戏班一日演出的费用大约为银4两左右。④

乾隆二十六年(1761)《崇庆皇太后七旬万寿庆典用款奏销折》记载了皇太后万寿盛典的支出情况,其中雇用民间戏班的开销如下:

① 李家瑞:《北平风俗类征》(下),北京出版社2010年版,第468页。
② 李家瑞:《北平风俗类征》(下),北京出版社2010年版,第469页。
③ 叶绍袁:《甲行日注》,顺治五年(1648)二月十一日日记。
④ 参见吴敬梓:《儒林外史》,李汉秋校点、杜维沫注释,中华书局1999年版,第287页。

> 所有应彩戏：大班十一班，每班雇价二百两，计银二千二百两；中班五班，每班雇价一百五十两，计银七百五十两；小班四班，每班雇价一百两，计银四百两……奉旨恩赏各班承应人役银九百五十四两。①

雇用戏班的时间从演习到正式演出结束，为期4个月左右，戏班往来演习共20次，演习期间饭食由皇家供应，所有行头、砌末等另有贴补，戏班内所有人员均有恩赏。宫廷雇用民间戏班大体也参照民间戏班的市场价，或可略高。往来演习20次，按一次的费用折算，则大班雇价为银10两，中班7两5钱，小班银5两。

到乾隆中期，据王际华乾隆三十九年（1774）二月三十日日记载，当天在浙绍会馆，邀请余庆班演剧，设宴四席，"本日戏，大钱二十四千文，予出也"。② 乾隆四十年（1775）京师制钱955文兑换银1两，大钱24千文，约为银25两。③ 此即为当时戏班的费用。可见乾隆中后期，社会风气渐趋奢靡。而戏班戏价的大幅度提升，也加快了戏班的职业化发展之路。

道光年间，职业戏班的戏价尚不确知。但据《都门纪略》记述，道光年间，京师公私宴集颇多，花费巨大，而此项花费中请戏班自然也占据一席之地：

> 京师最尚应酬，外省人至，群相邀请，宴席听戏，往来馈送，以及挟优饮酒，聚众呼卢，虽有数万金，不足供其挥霍。④

道光年间堂会急速发展起来，京师团拜活动盛行，每有团拜必有演剧。职业戏班看中堂会的收入较当时戏园的营业性收入要高得多，故而更加愿意唱堂会。有诗云："时兴小戏得人和，四大徽班势倒戈。虽是园中不上座，原图堂会彩钱多。"⑤

堂会的彩钱吸引了更多的职业戏班和伶人参与堂会演出。清代至道光朝，国力衰弱，再也没有乾隆年间的盛世局面，因此道光帝力崇节俭，提倡实政。及至咸丰朝，历经鸦片战争的清帝国，又遭太平军造反，南北阻隔，政权摇摇欲坠，人民饱受战乱之苦，社会经济发展缓慢。此时的戏班收入也大为减少。咸丰己未年（1859）举人张凤翔对喜庆宴集戏班费银7两，亦觉颇为铺张浪费：

> 移风易俗，当自荤毂始，迩来官员，非有喜庆典礼，每酒一席，费至二两，戏一班，费至七两，宜饬令节省。⑥

咸丰帝去世之后，政权落入两宫太后之手，在恭亲王奕䜣和曾国藩等大臣的辅佐和协助下，政治趋于稳定，经济逐渐发展，出现了社会安定的局面，史称"同治中兴"。此时的清王朝，官员们安于现状，耽于享乐，各地官员聚集京城后，忙于结交和应酬，因此团拜活动

① 傅谨主编：《京剧历史文献汇编（清代卷续编）》第1卷《清宫文献》上，凤凰出版社2013年版，第109页。
② 王际华：《王文庄日记》，黄义枢、刘水云：《明清日记戏曲史料汇辑》，未刊本。
③ 参见彭信威：《中国货币史》，上海人民出版社1958年版，第587页。
④ 李家瑞：《北平风俗类征》（下），北京出版社2010年版，第484页。
⑤ （卖座）见道光二十五年（1845）杨静亭《都门杂咏》，张次溪辑：《北平梨园竹枝词荟编》，张次溪编：《清代燕都梨园史料正续编》，中国戏剧出版社1988年版，第1174页。
⑥ 李家瑞：《北平风俗类征》（下），北京出版社2010年版，第470页。

频繁,这一时期堂会戏发展成熟。

据同治年《都门纪略》记载,同治年间各省各科在戏庄子团拜演戏,一席之费至四五百金已习以为常:

> 自同治年来,演戏胜于正二月,渐至四月始止。每演戏一日,必继以夜,金鼓丝竹,鞺鞳喧阗。一日夜戏价、酒席之资,虽有定格,而戏赏添菜则夸多斗靡,有费至四五百金者,亦一时积习然也。①

同治中期,邀约一个戏班演出一昼夜的费用大约是银 100 两左右。同治乙丑年,即同治四年(1865),杨恩寿在《北流日记》中写道:

> 万人福醮事已毕,以其余赀,在廉州募广班来演戏三昼夜,凡三百余金。今夕始开台,演《六国封相》,闻出场者将及百人,其热闹不减梧州。②

像杨恩寿所记述的戏班价格应是当时邀请戏班比较高的费用。从以上描述可知,演《六国封相》有近百人出场,可知戏班规模之大,人数之多,故费银亦多。通常堂会邀请戏班,并不会有如此众多的人员参加,费用自然要低一些。

另据王文韶同治七年(1868)在外省看戏的经历,京城之外的地方堂会戏亦有出色之作,他在日记中写道:

> 如叶么之《一捧雪》《宫门挂带》《金马门》;虱蚤之《拿五通》《三报》;金不换之《关王庙》《大审》《拾镯》;瓦匠之《杀四门》《醉战》《花田错》等剧,均各极其妙,亦颇可观也。戏价每夜九千六百,老太太另赏八千,著名脚色第三日加赏有差。③

此中"戏价每夜九千六百"和"另赏八千"应均为制钱,按当时的银钱兑换比例,分别约为银 5 两和银 4 两左右,则当时一本堂会的戏价每夜约为银 9 两左右。④ 名角的封赏另计。这是北京之外的城市堂会戏价,较堂会发达的北京,戏价要低很多。

另据江都李毓如先生遗文记述:"早年堂会戏价,白天当十钱二百四十吊,夜戏二百四十吊。"⑤文中的"早年"大约是同治末年光绪初年,因李毓如出生于咸丰九年(1859),同治九年(1870)定居北京,从其记事并在北京生活时间推测,其人早年所目睹的堂会大致在这一时期。按当时的银钱市价,堂会戏价折算成白银约为 14 两左右。参照王文韶日记所载堂会戏价,同治光绪之际北京堂会戏价在此范围内,亦较为合理。

光绪初年,时人对邀请一个戏班演唱需要"十七洋"的戏价还觉得太昂贵:

> 午后,晴岚招喜莲处全班至公堂弹唱,四男三女共唱六回。询其价,称共十七洋,

① 傅谨主编:《京剧历史文献汇编(清代卷)》第二卷《专书》下,凤凰出版社 2011 年版,第 934 页。
② 傅谨主编:《京剧历史文献汇编(清代卷)》第七卷《日记》,凤凰出版社 2011 年版,第 126 页。
③ 王文韶:《王文韶日记》,傅谨主编:《京剧历史文献汇编·清代卷》(7)日记,凤凰出版社 2011 年版,第 169 页。
④ 银钱兑换比例参见彭信威:《中国货币史》,上海人民出版社 1958 年版,第 587 页。
⑤ 张次溪:《珠江余沫》,《戏剧月刊》1929 年第 1 卷第 9 期。

未免太昂,殊不值也。①

此处"洋"应是墨西哥银元,与白银的市价比约为1∶1.1。7人的戏班唱6回,约费银19两左右,而这个市场价却不能为作者所接受。及至光绪七年(1881)东太后慈安薨逝,光绪九年(1883)西太后慈禧传民间伶人入升平署承差,民间戏班得到空前发展,戏班和伶人身价均得以大幅提高。翁同龢光绪十五年(1889)日记为我们记录了当时一本堂会的演出费用和宴席费用:

> 申初,诣安徽馆辛亥世兄之招,孙燮臣承办,燮臣今日请客十五桌,盛举也。戏价七十两,席价六两。②

15桌宴席费银6两,而堂会戏价则是银70两,宴席与戏价的比例大约为1∶11。本日记中并未记载有名角参加,则此银70两大约是整个戏班的戏价。

至光绪十八年(1892),银70两尚不足支付两出新戏的价格。翁同龢在日记中写道:"出城,应张相国之招在福寿堂观剧,日将落始归。近来士大夫专以此为乐,一出新戏费至五十金,可知风尚矣。"③杨寿枏④在《觉花寮杂记》中说:

> 忆光绪庚寅辛卯间,余初至都门,每届新春,各署各科皆有团拜,每谯费三四百金,名角皆可罗致……⑤

光绪庚寅、辛卯,即光绪十六(1890)、十七年(1891)。我们假设一次团拜的总费用是银300两,参照翁同龢日记中酒席与戏价1∶11的比例折算,则酒席费用是银25两,戏价是银275两,这其中包括了戏班的费用和所有名角的戏价。相比前朝,光绪中期之后,堂会风气确有大的变化。

至光绪二十(1894)、二十一年(1895),职业戏班唱堂会的戏价大约在银300两以内:

> 甲午、乙未间,……堂会全班,日以继夜,最多不过三百两。⑥

如前文所述,因戏班的规模和水平均有差别,又因堂会主人的额外给予的封赏不同,所以职业戏班参演堂会的收入即便在同一时期亦不相同。郑孝胥在其光绪三十一年(1905)七月初三日日记中写道:

> 午后开演,道台及各营哨皆来;夜,西人皆来,至十二点戏止。是日,走盘珠演《荡舟》《补裘》,并妙。计两日戏价三百六十元,赏一百元,又特赏走盘珠四十元。有问

① 绛芸馆主人:《绛芸馆日记》,傅谨主编:《京剧历史文献汇编·清代卷》(7)日记,凤凰出版社2011年版,第393页。
② 翁同龢:《翁同龢日记》,傅谨主编:《京剧历史文献汇编·清代卷》(7)日记,凤凰出版社2011年版,第76页。
③ 翁同龢:《翁同龢日记》,傅谨主编:《京剧历史文献汇编·清代卷》(7)日记,凤凰出版社2011年版,第81—82页。
④ 杨寿枏(1868—1948),字味云,曾出入清政府、北洋政府政坛,曾任段祺瑞内阁财政次长,代行总长职务。
⑤ 李家瑞:《北平风俗类征》(下),北京出版社2010年版,第470页。
⑥ 陈彦衡:《旧剧丛谈》,张次溪编纂:《清代燕都梨园史料正续编》,中国戏剧出版社1988年版,第860页。

余者,但诵"除却巫山不是云"之句而已。刘督带、宋管带、胡源初皆到。得云帅冬电,询海渊税局事。①

相比 10 年前,似乎堂会戏中职业戏班的戏价并未增加。按两日戏价 360 元计算,一日 180 元,加赏 100 元,共计 460 元。根据当时银元与银的市价比,这已是很高的费用。参照同年郑孝胥的另一则日记,可知当时戏价:

> 晚,赴黄兰石清芬招饮道署,遂偕座客步至粤东会馆观剧,戏价及赏戏共费五十八元,归已三鼓。②

此处费去的 58 元,应是其至会馆点一出戏的戏价和封赏费用。成书于光绪三十三年(1907)《天咫偶闻》对光绪末年的堂会戏价亦有记载:

> 今日一筵之费,至十金,一戏之费,至百金,而寻常客至,仓卒作主人,亦非一金上下不办,人奢物贵,两兼之矣。故同年公会,官僚雅集,往往聚集数百金,供一朝之挥霍,犹苦不足。③

按此酒席与戏价的比例依然保持在 1∶10。"一戏之费,至百金"可与前述史实参照,确知光绪朝末年,堂会戏价之大致情形。

根据恽毓鼎光绪三十四年(1908)日记所述,本年七月二十一日,壬午、乙酉、丙戌、戊子、壬辰、癸巳六科在湖广馆请杨莲帅,邀请同庆班演剧,次日:

> 郭伶来算戏价。本班价三百五十两。闻老辈言,同治朝四喜班底价不过数十金,其时名伶如程长庚冠绝日下,演戏两出,不过开销银捌两,今则谭鑫培极少给以百金,尚慊慊,唯不到是惧。噫! 是亦足以觇人才风会矣。④

作者感慨戏价 350 两颇为昂贵,并以老辈所云同治年四喜班底价数十金做今昔之对比,实为反衬同庆班索要戏价之高和当时社会风气之变。恽毓鼎所谓的同治年间的堂会戏价数十两,也验证了上文所引李毓如遗文中所描述的堂会戏价。和光绪末年相比,同治末年的堂会戏价就显得十分廉价了。

二、名角身价的涨幅

堂会至民国初年达到最为繁盛的阶段。而至民国时期,堂会的戏价主要集中在名角

① 郑孝胥:《郑孝胥日记》,傅谨主编:《京剧历史文献汇编·清代卷》(7)日记,凤凰出版社 2011 年版,第 573—574 页。
② 郑孝胥:《郑孝胥日记》,傅谨主编:《京剧历史文献汇编·清代卷》(7)日记,凤凰出版社 2011 年版,第 574 页。
③ 李家瑞:《北平风俗类征》(下),北京出版社 2010 年版,第 469 页。
④ 恽毓鼎:《恽毓鼎澄斋日记》,傅谨主编:《京剧历史文献汇编·清代卷》(7)日记,凤凰出版社 2011 年版,第 621 页。

身价上,而戏班的费用只占其中极少的一部分,有时几乎可以忽略不计,因此民国相关文献中多记载名角的身价,较少提及戏班的费用。堂会主人所付戏价,实则是名角演出费。如1922年9月14日,农历壬戌年七月二十三日,那桐66岁寿辰,举办堂会。其日记载:

> 至近本家亲友来男女客二百余人,吃东兴楼菜,唱杨小楼《恶虎村》,梅兰芳、姜妙香、姚玉芙《金雀记》四本,王凤卿《战城都》,九阵风《扈家庄》,陈德霖、王琴侬《五花洞》,戌戌开戏,丑正止戏,戏极佳。

后日,即1922年9月16日,日记续载:

> 付与姚玉芙戏价洋二千元,又赏其办戏洋二十元。又赏杨小楼、梅兰芳、姚玉芙衣料各一件。①

此处的戏价2 000元,主要是杨小楼、梅兰芳、陈德霖等人的演出费用。如果没有这些名角,则小班的戏价则极为低廉。同年10月18日,那桐为其孙女10岁庆祝,这次并没有邀请名角,只请了一个小班,"唱天桥歌舞台群益社小班戏,价洋八十元"。② 由此可见,当时堂会请一个戏班的费用其实并不高,很多记载中提到堂会戏价高昂,实际是当时名角身价高。

至于名角的特殊身价,在康熙年间即有记载。前引《平圃遗稿》所谓"大老至有纹银一两者"中"大老"便是名角的代名词,及至今日,"大佬"亦常用来称呼成就非凡者。早期堂会,除了作为班底的戏班参加外,通常会邀请当时的名角外串。而对于外串的名角,则有另外的戏价:

> 从前堂会外串,普通名角皆系银二两,较优者为四两,其十两者则大名鼎鼎之名角也。(樊批:六十年前,余入都时所见每堂会外串之角,唱一出戏仅得京钱十二吊耳。是时,每松银一两易京钱十六七吊。山识。)③

《鞠部丛谈》为罗瘿公遗稿,曾经樊增祥批注,引文中樊批即指此。樊樊山(1846—1931)批注本书时注有"丙寅年二月",即1926年,言60年前即为同治五年(1866),可知当时堂会外串名角一出戏的戏价为京钱12吊,折兑白银尚不足1两。而罗瘿公所言"普通名角皆系银二两,较优者为四两"则是此后的堂会戏价。

江都李毓如先生以其亲身经历,记述了外串名伶的戏价:

> 外串角色,无论为老板为徒,每出大概系十吊钱,车钱在内。程长庚以大老板资格,仅加倍给二十吊文。其后继长增高,另给车钱四吊,本人则二十加至三十(都察院堂会仍系十吊)。予当戏提调时,旧人仅有陈德霖一人而已,予特别优待,每出赠以二两,可询之也。来手不过二十吊文,杨月楼当来手,例演之外,又演两出(例演每角昼

① 那桐:《那桐日记》,傅谨主编:《京剧历史文献汇编·清代卷》(七)日记,凤凰出版社2011年版,第811页。
② 那桐:《那桐日记》,傅谨主编:《京剧历史文献汇编·清代卷》(七)日记,凤凰出版社2011年版,第812页。
③ 罗惇曧遗编,李宣倜校补,樊增祥批注:《鞠部丛谈校补》,浙江人民美术出版社2016年版,第6页。

夜共演两出),赠以百吊,即觉非常荣耀。谭鑫培当武行管事,零钱例只两吊,予赠以四吊,彼时即觉超越寻常。①

相比堂会中戏班的戏价演变,名伶的身价变化要突出得多。杨寿枏在《觉花寮杂记》中记有自己在光绪十六(1890)、十七年(1891)左右堂会戏价与至民国时期的对比:

> 近日京师梨园,声价十倍,红氍毹上,清歌一曲,缠头辄费千金,谱会一次,动需巨万。忆光绪庚寅辛卯间,余初至都门,每届新春,各署各科皆有团拜,每谱费三四百金,名角皆可罗致,较诸今日,不可同年而语矣。②

光绪十六年(1890)左右,新春团拜三四百两白银即可网罗当时之名角,而至民国十八年(1929)左右(该书刊印于1930年)"清歌一曲,缠头辄费千金",一次堂会花费所需巨万。此为堂会戏价演变之生动写照。

《觉花寮杂记》中所记载的40年堂会戏价增加10倍的说法,置于名角身上,实有不确。以谭鑫培为例,其历年唱堂会身价增长之幅度远不止10倍,实有百倍之多。

谭鑫培于咸丰七年(1857)入金奎科班学艺,习老生,同治元年(1862)出科,同治六年(1867)"倒仓"后,向杨隆寿、黄月山习武生。同治九年(1870)搭三庆班演唱,专演武生,时每日演出仅得车钱2吊,堂会戏价相差无几。据李毓如回忆说:

> 谭鑫培当武行管事,零钱例只两吊,予赠以四吊,彼时即觉超越寻常。③

光绪十四年(1888)谭鑫培被选入升平署承差,得到慈禧的欣赏,自此无论堂会戏还是营业戏演出,身价倍增。陈彦衡记其在光绪二十(1894)、二十一年(1895)间的堂会戏价为每剧银10两:

> 甲午、乙未间,……鑫培外串,例演两剧,每剧十两,后增至两剧三十两,老辈以为过昂。④

自光绪中叶之后,谭鑫培演艺事业进入鼎盛时期,身价逐年增加,及至1902至1903年间,谭鑫培堂会戏价为银50两,为当时最高戏价:

> 当庚子后,壬寅、癸卯之间,外串谭鑫培为五十两,已开前此未有之奇。记癸卯年,广东会馆堂会外串,老谭《空城计》《武家坡》两出,共给银五十两。则以魏耀亭代约,所给较廉。⑤

光绪十九年(1893),在一次团拜堂会中,老生汪桂芬以银80两允诺赴会:

① 张次溪:《珠江余沫》,《戏剧月刊》1929年第1卷第9期。此文是张次溪辑录其师江都李毓如先生(钟豫)的遗文。文中"予"即是李毓如自称。
② 李家瑞:《北平风俗类征》(下),北京出版社2010年版,第470页。
③ 张次溪:《珠江余沫》,《戏剧月刊》1929年第1卷第9期。
④ 陈彦衡:《旧剧丛谈》,《清代燕都梨园史料正续编》,中国戏剧出版社1988年版,第860页。
⑤ 罗惇曧遗编,李宣倜校补,樊增祥批注:《鞠部丛谈校补》,浙江人民美术出版社2016年版,第6—7页。

> 京师人好听戏，正阳门外戏园七所，园各容千余人，以七园计，舍业以嬉者日不下万人。子弟中最负盛名者曰汪桂芬、谭鑫培。鑫培每入场，座客各增百钱，一日鬻技过百金，私宴酬赠尤多。桂芬声价出鑫培右。癸巳顺天乡试，同门诸友宴大学士裕德于湖广馆，遣使赍八十金相约，已诺之矣。①

以上记载从侧面说明，光绪十九年（1893）左右，谭鑫培的堂会戏价尚未超过银80两。实际上，为请谭鑫培唱堂会，主办人实际所付远不止银50两。《清稗类钞》中记述邀请谭鑫培演出，必要求其妻与长子从中劝说而另外加金，便是明证。对此，汪穰年在其笔记中更加生动地描述了邀请谭鑫培唱堂会之难与其戏价之高：

> 近来戏曲盛行二黄，内中脚色复以老生为最贵重。前数十年群推程长庚为绝响，近来则汪桂芬、谭鑫培齐名，然二人声价绝高，汪性尤劣，往往受人重聘而延不登台，以此涉讼屡矣。谭亦自高位置，班中每日演戏外，如有堂会戏须其登台者，每出须五十金，两出则百金，尚须主者夙与联络方肯至，两出而止，不能增多。近杨莲帅为北洋大臣，酷好观剧，偶闻谭至津，一日与某盐商言，欲得谭入署演剧。往请之，不可，曰："吾来津以游故，安暇屑屑为此？"固哀之，犹不可，然某盐商以取悦大帅，乃求与谭友善者更往，譬说万端，类乞其垂怜者，并许以千金，乃许，然仅一出而止。莲帅大悦，赏八百金。计是日所得，都凡一千八百金，吾国盖未始有也。闻者咸咋舌不已。
>
> 闻常时挽谭者，若不得当，则必为往求其妻并其长子，复须别有贿遗，故即赏金亦不止五十金也。②

名角誉满天下时，常忘乎所以，而谭鑫培亦自视甚高，一般人难以与之交往。堂会之邀，常需借助极亲密信任之人说情，这中间人自然少不了得一份好处，王梦生《梨园佳话》中记述的内务府茶库李某"因谭亦终岁受人馈遗馔饮无虚日，颇用是以自多"则是一则鲜活的事例。③

当戏园演出不景气时，戏园主就千方百计邀请谭鑫培赴园演唱，要想说动谭出演，金银人情一样都不能少。重要的是须将其家人全部打点妥当，"传者谓例酬须八份，八份者，妻一妾一四子各一又女仆某一。"④俗语云：一人得道，鸡犬升天。梨园界亦如此。笔记稗史多记此事，想必亦非子虚乌有。

光绪三十四年（1908），谭鑫培的堂会戏价骤增至银100两，据说是由那桐抬捧所致。此中传闻颇多，今据当事人罗瘿公记述较为可信：

① 胡思敬：《国闻备乘》，傅谨主编：《京剧历史文献汇编·清代卷》(8)笔记及其他，凤凰出版社2011年版，第172页。
② 汪康年：《汪穰年笔记》，傅谨主编：《京剧历史文献汇编·清代卷》(8)笔记及其他，凤凰出版社2011年版，第168页。
③ 参见王梦生：《梨园佳话》，商务印书馆1915年版，第72页。
④ 王梦生：《梨园佳话》，商务印书馆1915年版，第72页。

 老谭之由五十两骤进而为一百两,则那琴轩相国所代抬高者也。袁项城之在枢府,五十正寿,在锡拉胡同本宅演剧。余时在座,项城方在礼堂一人独坐。那相在第三排席上,见老谭将出台,那相乃离席,拉项城至三排同座。及老谭出时,那相站起对老谭一拱手。项城见那相如此,亦为之改容。座客皆为之诧异。次日,都中士夫相见,无不道老谭矣。其时亦不过每堂会一百两而已。①

此次堂会时间在 1908 年 9 月 15 日,农历八月二十日,袁世凯五十寿辰举办堂会,由那桐担任戏提调,罗瘿公应邀参加,故有此记载。而在此前,即本年 7 月,谭鑫培为文敬寿辰堂会演出两日,得文敬赠银 800 两。②

宣统至民国元年,谭鑫培的堂会戏价基本在银 100 两左右:

 犹忆民国初元,堂会中伶工之代价,老谭不满百金。③

但因其演技精湛,且名声冠绝天下,这基本的堂会底价并不能确保其能赴会。而堂会主人所给予的额外馈赠难以计数。李释勘在校补《鞠部丛谈》时曾加按语,言自己曾亲眼所见谭鑫培在民国堂会戏价最多的一次:

 老谭入民国后,外串得金最多者,为麒麟碑胡同刘宅堂会,唱《武家坡》,给七百二十元,余亲见之。④

谭鑫培堂会戏收入之高,另有传闻记载,据李英斌记述,谭鑫培在 1908 年左右一次堂会所得为 2 000 元:

 杨莲甫督直,正值谭鑫培在津。杨固戏迷,倩盐商王君直(天津名票,与谭氏交谊极深,谭氏来津多住王宅)邀请谭演一次堂会。谭应下只演一出戏,杨莲甫送酬金五百元,司、道公送五百元,下面府、县亦如之。计一日所获不下二千元。⑤

一日的堂会收入不下 2 000 元,实为当时梨园界闻所未闻,但发生在谭鑫培身上完全可能。此时的谭鑫培身价已经不能由固定的数量来限制。据传,1915 年,两天内谭鑫培的收入就高达 6 000 元,其中堂会仅唱两出戏,即得 3 000 元酬金:

 一九一五年,百代公司邀请谭鑫培灌制话匣片(后来叫唱片)六张,代价为二千八百元。次日,某大总统庆寿堂会,谭演《卖马》《天雷报》双出,酬金三千元。仅此两日谭氏即收入六千元。⑥

① 罗惇曧遗编,李宣倜校补,樊增祥批注:《鞠部丛谈校补》,浙江人民美术出版社 2016 年版,第 7 页。
② 参见宋学琦:《谭鑫培艺术年表》,中国戏剧出版社编:《说谭鑫培》,中国戏剧出版社 2010 年版,第 264 页。
③ 张肖伧:《菊部丛谭》,上海大东书局 1926 年版,第 36 页。
④ 罗惇曧遗编,李宣倜校补,樊增祥批注:《鞠部丛谈校补》,浙江人民美术出版社 2016 年版,第 8 页。
⑤ 李英斌:《天津的堂会戏》,中国戏曲志天津卷编辑部:《中国戏曲志天津卷资料汇编》第二辑,1984 年版,内部资料,第 107 页。因杨莲甫于光绪三十四年(1908)实授直督,故其事应在 1908 年后。
⑥ 李英斌:《天津的堂会戏》,中国戏曲志天津卷编辑部:《中国戏曲志天津卷资料汇编》第二辑,1984 年版,内部资料,第 107 页。

纵观谭鑫培的一生，其营业戏戏份与堂会戏价随着技艺水平和知名度的提升，急剧增加。民国八年（1919），剧评家春觉生曾作有一份谭氏戏份沿革表，后被多种著作转抄，兹摘录如下，可观其堂会戏价之演变：

> 同治至光绪初年：园份当十钱四吊至八吊；
> 光绪初叶至光绪中叶：园份二十四吊至四十吊，堂会十两；
> 光绪中叶至光绪庚子：园份七十吊至一百吊，堂会二十两；
> 庚子以后中和园老同庆班时代：园份自一百吊至二百吊，堂会一百两；
> 光绪末年、宣统初年（中和园老同庆班解散，在各园临时演唱时代。）：
> 园份一百五十吊至二百吊，堂会二三百两；
> 晚年（民国初年）临时演唱时代：园份三百元以上至四百元，堂会无定额。①

数十年之变，虽曰社会生活水平和物价不断提高，但谭鑫培堂会之戏价暴涨数百倍，"伶界身价高抬，未始非鑫培开其先例也"。② 李毓如见证了老谭堂会戏价之演变过程，曾与谭鑫培戏言道："当日开发之数，今日给你车夫，亦必大怒掷还。彼此大笑，盖纪实也。"③若谓谭鑫培堂会戏价已达巅峰，则与史不符。清末民国，谭鑫培开伶界身价高抬之先例，后继者如梅兰芳等名角，堂会戏价有过之而无不及，当日老谭之戏价已令人瞠目，至梅兰芳崛起，堂会戏价又上了一层。

梅兰芳的堂会戏价也是逐渐由低到高增加，相比谭鑫培所处的时代，梅兰芳赶上了堂会最好的时代，因此其堂会戏价增长的幅度要比谭鑫培等名伶大得多。民国元年（1911）至民国三年（1914），梅兰芳的堂会戏价基本保持在10元左右：

> 犹忆民国初元，堂会中伶工之代价，老谭不满百金。陈德霖、王长林、黄润甫、钱金福诸老伶工，皆不足十金。梅兰芳亦不过十金。④

> "兰芳在民国元二年堂会，每出与逾十金。"⑤

民国三年（1914），"梅兰芳仅定给十元"。⑥ 民国三年（1914）十一月，梅兰芳首次在上海丹桂第一台演出并取得成功，同年底回京之后，根据在上海的演出经历和感悟，结合时代的要求和观众的欣赏习惯，梅兰芳开始着手研究新腔和排演新戏。上海回京后，梅兰芳的演出身价倍增：

> 民国四年三月，江西会馆有交通部陆宅堂会戏，由票友何稚苓君提调，梅兰芳演醉酒一剧，索酬两百元，场面配角均在内。⑦

① 张镠子：《歌舞春秋》，广益书局1951年版，第25—26页。
② 刘菊禅：《谭鑫培全集》，上海戏报社1940年版，第14页。
③ 张次溪：《珠江余沫》，《戏剧月刊》1929年第1卷第9期。
④ 张肖伧：《菊部丛谈·歌台摭旧录》，大东书局1926年版，第36页。
⑤ 张肖伧：《梅兰芳之种种》，《戏剧月刊》1928年第1卷第6期。
⑥ 罗惇曧遗编，李宣倜校补，樊增祥批注：《鞠部丛谈校补》，浙江人民美术出版社2016年版，第8页。
⑦ 张聊公：《听歌想影录》，天津书局1941年版，第41页。

《醉酒》一剧是梅兰芳的一出昆腔戏,学自路三宝,此一出昆曲,戏价200元,这是当时昆曲伶人望尘莫及的高收入。民国四年(1915),梅兰芳开始编排新戏《嫦娥奔月》,同年十月三十一日,该剧首演于北京吉祥戏院,取得辉煌的成绩,由此打开了其古装新戏的新局面,其后《黛玉葬花》《邓霞姑》《一缕麻》等相继获得成功。而《嫦娥奔月》也成为梅兰芳堂会戏目中最受欢迎的剧目之一,曾于民国七年(1918)四月中五天之内连演4次,"则其时《奔月》之到处欢迎可知也"①。

民国六年(1917)梅兰芳费时8个月编排古装新戏《天女散花》,同年12月1日在吉祥戏院首演,这部剧的成功标志着梅兰芳古装新戏迈入了新的境界。该剧成为当时梅兰芳堂会戏目中要价最高的剧目:

梅伶剧以《御碑亭》为最廉,仅百元。当时最高价为《散花》,须千二百金。②

梅兰芳在短短三年时间,堂会身价由"十金"暴涨至"千二百金",时人为之惊叹不已。张肖伧由此指出:

梅伶自民三以后身价日高,收入之丰开伶界未有之纪录。③

鉴于梅兰芳新戏迭出和超凡的表演艺术,成为一时堂会必不可少之名角,而其精彩剧目之繁多,又令堂会主人眼花缭乱,因此时人曾为其各个剧目定有相应价目,"今梅兰芳且定有堂会价表,如书画家之润格者"④。惜此表未见传世。

堂会戏价的演变和名角身价的差异化让部分名角在堂会中获得不菲的收入。齐如山指出:"民国二年(1913)到十七年(1928),堂会戏异常之多,差不多每星期都有两三次。这种戏,以杨小楼、梅兰芳为最多,兰芳更远多于小楼。因为小楼之武戏带的人多,价钱较高,故有许多人家不敢演,且有大多数的太太小姐根本不愿看武戏。"⑤梅兰芳唱堂会的次数最多,而其身价又高,故其在堂会中的收入亦最为丰厚。齐如山曾就当时的堂会算了笔账:"就我所有的戏单,计算戏价、席价、赏钱、大家送礼等等,共总算起来,大约总有几千万元之上。这笔款,兰芳得的最多……"⑥以梅兰芳为代表的名伶正是在堂会最为发达的时期积累了大量的财富,从而为其之后在营业性戏园的竞争提供了充足的资本。

结　　语

堂会戏盛行时间长,参与的名伶数量多,光绪庚子年之前的堂会戏演出收入客观上增加了戏班和伶人的收入,为名伶的生存和发展提供了更好的生活保障。然而早期的堂会戏演出收入还不足以为京剧行业和名角本人提供充分的发展资本。堂会戏演出收入最为

① 张聊公:《听歌想影录》,天津书局1941年版,第150页。
②③ 张肖伧:《梅兰芳之种种》,《戏剧月刊》1928年第1卷第6期。
④ 张肖伧:《菊部丛谈·歌台摭旧录》,大东书局1926年版,第37页。
⑤⑥ 齐如山:《甗甈留痕》(典藏本),中华书局2016年版,第65页。

丰厚的时期要到民国初年,当时的堂会戏异常之多且名角的戏价特别高,这一时期唱堂会的杨小楼、梅兰芳等人因此才得以积累了大量的资本,这些资本不仅充分满足了他们的物质生活,而且具备了为艺术投资的可能性。到国民政府迁都南京后,堂会戏迅速衰落,堂会戏的黄金时期持续仅10余年时间,此后堂会戏虽未消亡,但只是作为名角收入的一部分而已,想以此积聚资本发展艺术的可能性已经不大。

论清中期常州曲家观演剧活动对其创作影响

田 野[*]

摘 要：清乾嘉时期的常州曲家之间联系密切，经常会有戏曲方面的交流。有的曲家会被邀请观赏戏曲演出，有的曲家除了观看他人的戏曲演出，也会在宴饮的时候邀请戏班或让自己蓄养的家班演出自己创作的戏曲。正因为有这些观剧经历，使得几乎每一位常州曲家的戏曲活动呈现出"演剧—观剧—写剧—演剧"的循环，而这种循环特点也让他们在戏曲创作时对"案上之曲"和"场上之曲"有着更为清晰的认识，也让他们对观众的心理有着较为准确的把握。

关键词：清中期；常州曲家；观剧；演剧；戏曲创作

清乾嘉时期的常州曲家群是一股不可小觑的戏曲创作力量，同时这些曲家联系密切，经常会有戏曲方面的交流。有的曲家会被邀请观赏戏曲演出，有的曲家除了观看他人的戏曲演出，也会在宴饮的时候邀请戏班或让自己蓄养的家班进行戏曲演出。在观剧之余，他们还会进行戏曲作品的创作，但这些作品并非是为了创作而创作，而是曲家情有所感，借戏曲以抒怀。虽然他们并不强求自己的作品能够被搬演，但是对于曲家来说，自己的戏曲作品能够在舞台上演出，不仅是对曲家戏曲创作及其作品的肯定，而且会进一步激发曲家们的创作热情——此时，蓄养有家班的曲家就为这些作品的搬演提供了便利。

一、戏曲观赏及招演

（一）受邀观赏演出

乾嘉时期，有一定经济基础的文人以及曲家，都会蓄养家班。这一时期常州曲家都有着广泛的交游圈子，因此，他们经常会被相识的文人以及曲家邀请观看各家的家班或是职业戏班的戏曲演出（如表1所示）。

[*] 田野（1993— ），南京师范大学文学院戏剧戏曲学2019级博士研究生，专业方向：中国古典戏曲。

表 1　乾嘉时期常州曲家受邀观剧一览表

观剧者	组织者	表演者	所据
陆继辂、吴堦	庄逵吉	庄逵吉家班	陆继辂《黄垆感旧诗》其十二
汤贻汾	王文治	王文治家乐	汤贻汾《王梦楼文治太守招饮快雨堂观家乐赋呈》《天香·王梦楼太守招饮观家乐作》
汤贻汾	法式善、吴嵩梁、乐钧、刘嗣绾等诸人	京城某职业戏班或某名士家班	汤贻汾《七十感旧》其五十
吕星垣	未载	萃庆部刘二官,名玉,字芸阁	吕星垣《芸阁赋》(仅存名)
吴卿弼	当地百姓	民间各个戏班	吴卿弼《蕡华屋蜕稿》"联句"诸联

乾嘉时期,常州学风盛行,极少有名门望族的家中蓄养家班,就连钱维乔如此喜欢观剧之人,都没有蓄养家班。就目前所掌握的材料来看,仅有武进的庄逵吉、汤贻汾以及阳湖的董塾家中有过蓄养家班或是曾经蓄养过家班的记载。

陆继辂与吴堦都是因为庄逵吉的原因才有机会大量地观看戏曲演出。《潼关同知庄君墓志铭》一文中记载道:"后吴君堦、崔君景俨、祝君百五、庄君曾仪、丁君履恒暨余兄子耀遹,皆以劝善规过,为君良友。"①由此可见,庄逵吉与吴堦互为知己好友,而庄逵吉与陆继辂的关系则更为密切。武进庄氏与阳湖陆氏两家世为婚姻,庄逵吉与陆继辂虽然"垂髫时即识"②,但是陆继辂的母亲不喜欢庄逵吉张扬的性格,因此二人并没有过多的交往;直到乾隆五十九年(1794)庄、陆两人才正式结交,二人相从甚密,庄逵吉如有过错,陆继辂"必众责之,辞气往往太过",但是庄逵吉则"冰释响应,色喜心夷,随时迁改,未尝有忤",足以见二人关系之亲密。陆继辂在组诗《黄垆感旧诗》的第十二首写道:

　　管弦只在此庭中,各有门基事不同。绝倒怜花狂司马,一身遮雨又遮风。(吾乡世家例无妓席,唯庄同州宴客时时有之。次升诸君借君园林,置酒高会,遂无虚日)③

从这首诗的内容中可以看出,庄逵吉家中所蓄养的家班在当地还是具有一定的名声的,并且时常进行演出。陆继辂自从与庄逵吉结交,"数与君相过从,知爱日益深"④,因此时常去庄逵吉府上观看庄府家班演出,庄府所蓄养的家班可能便是陆继辂最早接触的家班;而吴堦等人也是受庄逵吉之邀,日日在庄府的园林里饮酒高歌,观看庄府家班演出。

①②④　(清)陆继辂:《崇百药斋文集》卷十七,清嘉庆二十五年(1820)刻本。
③　(清)陆继辂:《崇百药斋续集》卷二,清道光四年(1824)合肥学舍刻本。

汤贻汾在嘉庆五年(1800)任京口守备时与丹徒王文治结交,在汤贻汾任职期间,王文治时常邀请汤贻汾来快雨堂中饮酒,并在席间让自己的家班演出以助兴。汤贻汾在欣喜之余,便创作了《王梦楼文治太守招饮快雨堂观家乐赋呈》一诗以记此次观剧的经历:

> 金风播窗翠,午梦泠然觉。一简忽飞来,奚奴口先笑。久馋竹肉耳,凤艳莺蝶貌。不由紫骝飞,急赴青鸟召。入门客惟我,据座幽不闹。瓯宰辱相谀,醉侯愧孤醥。篜瑚百肆穷,珠绮一庭耀。弱絮飘轻妆,游丝袅悠调。主豪非茂仁,声伎顾阿好。一颦与一瞋,无不巧自教。鹨无郁挠衣,靓必弟佗帽。十年彩云队,艳誉南北噪。陶情计良佳,猎酒意或懊。乃独厚于仆,屣从接䍦倒。仆虽粗知音,竽涩每自愫。殊瑰既非喜,荡嫌复迷奥。因君稍穷涉,可许掇其要。从此日一来,参军无乃诮。穆仲举止狂,学之幸母肖。①

吴嵩梁曾在《戊午八月,渡扬子江望金山、焦山,寄宾谷运使》一诗中写道:"晋卿家乐甲天下(谓王梦楼太守),请携小部双峰巅。"②根据吴嵩梁的诗中所写,再结合汤贻汾诗作中"十年彩云队,艳誉南北噪"一句,可以看出,王文治蓄养家班的时间相当长,其家班在乾嘉时期的文人圈中是有着极大的影响力与名声的;并且,王文治对于自己的家班十分重视,"一颦与一瞋,无不巧自教""氍毹亲教",亲自指导他们演出。此时的汤贻汾虽然才21岁,但也是"久馋竹肉耳,凤艳莺蝶貌",久闻王文治家班的大名,能够有机会近距离观看他们的演出,心中自然是十分激动的,因此在接到了王文治的邀请后,便"不由紫骝飞,急赴青鸟召"。汤贻汾在其70岁时所创作的组诗《七十感旧》第三十首又一次提到了王文治的家班:"梦楼书法独步,家乐尤足移人。"③汤贻汾创作这组诗的时候,距离他观看王文治家班的演出已经过去了将近50年的时间,足可见观看王文治家班演出的经历对于汤贻汾的影响之大。

吕星垣曾经受邀在京师观看著名花部伶人刘二官的演出,对于刘二官的表演大为惊叹,创作了《芸阁赋》来表达自己的歆慕之情;而除了在王文治家中观看其家班的演出以及在琴隐园中观看自己所蓄养的家班的演出之外,汤贻汾也同样有过在京师观戏的经历。他在组诗《七十感旧中》第五十首中自注道:

> 都门武阳会馆,选人可居,适无空舍,乃寓虎坊桥即升店。小松刺史于役至都过予,知鬻画为活,还沧即寄助五十金,其后索诗征画者踵至,坐客恒满。过从最数者,法时帆祭酒、陈钟溪侍郎、陈石士、刘芙初两编修、丁若士明经、周伯恬、乐莲裳、杨惕庵三孝廉、陈受笙、夏伯恬二茂才、管椒轩士舍、李芸甫工部、吴伯新庶常、程芝垝大理、吴碧崖銮仪、吕仲英、赵季由二户部、吴兰雪舍人、屠琴坞大令、族子艺卿、张爱州守,以予初度,演剧为寿,知爱之感不忘也。④

① (清)汤贻芬:《琴隐园诗集》卷二《随牒集》,清同治十三年(1874)刻本。
② (清)吴嵩梁:《香苏山馆诗集》古体诗钞卷三,清木犀轩刻本。
③④ (清)汤贻芬:《七十感旧》,《琴隐园诗集》卷三十二《琴隐集》,清同治十三年(1874)刻本。

陈韬也在《汤贞愍公年谱》中写道："(嘉庆)十四年己巳,三十二岁。新春由青县入都,武阳会馆适无空舍,乃寓虎坊桥即升店。……六月,值公生朝,诸公演剧为寿。"①结合两段材料来看,嘉庆十四年(1809),汤贻汾寓居在京师虎坊桥即升店,与京师诸多名士交好,恰逢其32岁生日,法式善、吴嵩梁、刘嗣绾、乐钧等人演剧为其庆寿。可以推测,此次为汤贻汾庆寿所演剧的团体,应该是京师的某一职业戏班或是某一名士家中所蓄养的家班。

吴卿弼的观剧经历在乾嘉时期常州曲家中是较为特殊的,他在《蕡华屋蜕稿》"联句"一卷中收录了许多他在观看社戏、马灯戏、花鼓戏等民间戏曲的演出之后所作的楹联,而他所撰写的楹联不但记录了他日常的观剧经历,更记录了当时民间的戏曲活动的繁盛。

(二)组织观赏演出

除了受邀去观看名士家班以及职业戏班的戏曲演出之外,乾嘉时期常州的曲家也会因为娱乐、接风等原因,在家中、官署等地方组织戏曲演出,并邀请朋友前来一同观看(如表2所示)。

表2 乾嘉时期常州曲家组织观剧一览表

组织者	观剧者	表演者	所据
庄逵吉	吴堦、陆继辂	庄府家班	陆继辂《黄垆感旧诗》其十二
庄逵吉	洪亮吉等人	常州某戏班演员	洪亮吉《初九日同人各携一壶一碟至舣舟亭赏玉兰即率成长句》
庄逵吉	赵怀玉、伊尔根觉罗·嵩溥等人	潼关某戏班	赵怀玉《入秦纪行》其四十一
汤贻汾	崔景仪等人	潮州某戏班	汤贻汾《七十感旧》其五十九

由表2可以看出,庄逵吉是一位经常组织戏曲演出的曲家。陆继辂称庄逵吉"多舆服声伎之好"②,因此,庄逵吉经常组织戏曲演出的行为,和他对于戏曲的喜爱有着极大的关系。而其友人吴堦与陆继辂受邀在庄府观看其家班戏曲演出的经历,也对于二人日后的戏曲创作产生了极大的影响。

嘉庆三年(1798),庄逵吉踏入仕途,分发陕西,由于其父亲庄炘常年在陕西为官,颇有政声,因此庄逵吉便"悉屏所好舆服声伎,专志为治"③,以免有损其父之名;但是,这并没有影响庄逵吉对于戏曲的喜爱,凡是游园娱乐或是宴请宾客的时候,他还是会邀请戏曲演员或是职业戏班来进行表演。嘉庆十四年(1809)二月初九,庄逵吉在里中与洪亮吉于舣舟亭赏玉兰,洪亮吉作《初九日同人各携一壶一碟至舣舟亭赏玉兰即率成长句》一诗以记

① 陈韬:《汤贞愍公年谱》,民国二十二年(1933)刊本。
② (清)陆继辂:《崇百药斋文集》卷十七,清嘉庆二十五年(1820)刻本。
③ (清)陆继辂:《崇百药斋文集》卷十七,清嘉庆二十五年(1820)刻本。

此次游园赏兰,其中写道:"虽无碧玉捧觞至(时庄君逵吉约歌者不至),高会欲倾江以南。"①虽然这一次庄逵吉所约请的演员并没有到,但是也可以看出他希望在游园赏兰的良辰美景,有演员表演戏曲以助雅兴。嘉庆十六年(1811),赵怀玉客陕西,时任潼关同知的庄逵吉在官署宴请这位好友,赵怀玉在组诗《入秦纪行》的第四十一首中写道:"纷纷丝竹藉陶情(伊尔根觉罗观察嵩溥、庄司马逵吉,排日张乐设饮),草草升舆带宿醒。"②既然宴请好友,必会有丝竹管弦以助兴,而喜爱戏曲的庄逵吉也必定会在宴会上组织戏曲的演出。前文已述,庄逵吉为官之后,便"悉屏所好舆服声伎,专志为治"③,因此他不会像在家乡那样再蓄养家班,因此,此次宴会上所表演的戏曲团体应该是潼关当地的职业戏班。

汤贻汾也是一个喜欢观剧的曲家。他不但自己在家中蓄养家班,让家班为自己演出自己所创作的戏曲作品,同时也会在一些宴会上组织友人进行观剧。嘉庆十六年(1811),汤贻汾拜谒潮州镇军张公,邀请张公以及时在潮州的崔云客景仪一起观剧。汤贻汾在组诗《七十感旧》的第五十九首中自注道:"潮州谒镇军张公,邀同惠潮观察崔云客景仪夜宴、观剧。云客为钱文敏公外孙浣青夫人子。"④此时的汤贻汾还没有开始蓄养家班,因此在这次宴会上演出的戏曲团体应该是潮州当地的职业戏班。汤贻汾和庄逵吉都在宴会上邀请当地的职业戏班进行戏曲演出,而乾嘉时期花部盛行,地方戏也都逐渐发展起来,所以这些当地的戏班所表演的剧目可能是以当地的地方戏的剧目为主的。

二、戏曲作品的搬演

(一) 作品由他人搬演

许多曲家的戏曲作品虽然没有明确的搬演记载,但是依然可以从其友人为其撰写的序跋、题词或是其他人的笔记、小说以及方志中窥知一二。陶士僙在为阳湖曲家董埰的《仙佛缘》传奇所撰写的序文中写道:

> 或景况凄凉,抽幽思而词翻绝妙;即方言猥琐,入绣口而韵合天然。……然而金石竞奏,必依律以中宫商;悲喜纷拿,皆发情而止礼义。⑤

可能由于剧中情节的需要,或是为了便于流传,董埰在《仙佛缘》传奇的唱词与念白中间还夹杂了一些方言俚语;而根据陶士僙在序文中所写的内容来看,虽然这部作品中夹杂有方言俚语,但是由于董埰十分注重音律,因此剧中的唱词在演唱的时候是符合曲谱的格律与宫调的,由此可以看出,董埰的《仙佛缘》传奇有极大的可能有过被搬演的经历。

① (清)洪亮吉:《更生斋集》诗续集卷十,清光绪三年(1877)洪氏授经堂增修本。
② (清)赵怀玉:《亦有生斋集》诗卷二十八,清道光元年(1821)刻本。
③ (清)陆继辂:《崇百药斋文集》卷十七,清嘉庆二十五年(1820)刻本。
④ (清)汤贻芬:《琴隐园诗集》卷三十二《琴隐集》,清同治十三年(1874)刻本。
⑤ (清)陶士僙:《乾隆丙寅方伯陶毅斋先生〈仙佛缘〉传奇序》,清道光五年(1825)《丹峰遗稿》本。

武进曲家钱维乔所创作戏曲的名气并不亚于他的诗文。《(光绪)遂昌县志》卷六中对其所创作的戏曲作品有着如下的记载："(钱维乔)暇以歌曲自娱,尝著《碧落缘》《鹦鹉媒》《乞食图》传奇,乐部竞相演习。"①而小说《后红楼梦》一书在其第三十回《林黛玉初演〈碧落缘〉 曹雪芹再结〈红楼梦〉》中也提到了钱维乔的《碧落缘》传奇一剧。根据《(光绪)遂昌县志》的记载,钱维乔所创作的《竹初乐府》三种均有被搬演上舞台的演出经历,并且这三种传奇在当时,尤其是在各个戏班之间,是有着一定的影响力的,否则也不可能出现"乐部竞相演习"的情景。而从小说《后红楼梦》中林黛玉所说的话里可以看出,各家的家班也都在演出《碧落缘》传奇,并且是以折子戏的形式来演出的,而小说《后红楼梦》的作者应当是亲自观看过某家班演出《碧落缘》传奇中的折子戏。《后红楼梦》一书作者的身份学术界始终是存在着争议的,有学者认为该书的作者为钱维乔的从甥吕星垣,也有学者认为该书的作者为钱维乔侄子钱中锡,不论作者是谁,作者为常州人这一说法基本上是得到了学术界的认可的,由此可见,钱维乔所创作的《碧落缘》传奇在常州是有着比较广泛的传播范围的。

赵怀玉在为武进曲家吴埰的《人天诰》传奇所写的《沁园春·题吴次升〈人天诰〉传奇,用亡友余少云韵》一词的下阕中写道:"试命清尊,更呼小部,红展氍毹翠幕遮。应争叹、费将军揖客,如许词华。"②"小部"是梨园、教坊演剧奏曲的泛指。由赵怀玉在词中所写可以看出,吴埰的《人天诰》传奇是被家班或是职业戏班所演出过的,陆继辂在组诗《黄垆感旧诗四十首》的第十二首中写道:"次升诸君借君(笔者按:此为武进曲家庄逵吉)园林,置酒高会,遂无虚日。"③武进曲家庄逵吉是有自己的家班的,而吴埰等人经常在庄逵吉家的园林中饮酒欢宴,期间必然会让家班进行演出。因此笔者认为,吴埰的《人天诰》传奇有极大的可能是由庄逵吉的家班进行演出过的。而庄逵吉所创作的三种传奇,今均未有传本于世,《秣陵秋》传奇由于是与阳湖曲家陆继辂合撰,因此陆继辂及其友人在诗中还尚有提及,而关于《江上缘》传奇与《双玉记》传奇这两种传奇的记载,则更是少之又少。清人季尔庆在《静思堂续稿》中有两首《题陆祁生〈秣陵秋〉传奇后》的诗作:

> 六朝如梦水空流,一带垂杨忆旧游。偏是断肠人去后,尊前犹唱小梁州。
> 姊妹花开特地愁,青衫红粉秣陵秋。他年盒子重开会,载酒还寻湖上楼。④

季尔庆在诗中所写的"尊前犹唱小梁州"一句,说明《秣陵秋》传奇是有着被搬演的经历的;陆继辂在组诗《自题〈洞庭缘〉院本即呈味庄先生》的第七首诗中写道:"向偕庄君伯鸿谱《秣陵秋》三十六折,味庄观察命家伶习之。"⑤由此可知,时任江苏布政使、按察使的李廷敬命其所蓄养的家班学习、表演庄逵吉与陆继辂合撰的《秣陵秋》传奇,或许这两处材料就

① (清)胡寿海等:《(光绪)遂昌县志》卷六,清光绪二十二年(1896)刻本。
② (清)赵怀玉:《亦有生斋词钞》卷二,清道光元年(1821)刻本。
③ (清)陆继辂:《崇百药斋续集》卷二,清道光四年(1824)合肥学舍刻本。
④ (清)季尔庆:《静思堂续稿》不分卷,嘉庆十年(1805)刻本。
⑤ (清)陆继辂:《洞庭缘》题辞,清光绪六年(1880)鸳湖刊刻本。

是庄逵吉的《秣陵秋》传奇为数不多的有记载的演出经历。言朝标在组诗《题庄伯鸿〈双玉〉传奇》的第四首中写道：

> 谱就新词格调和，红儿歌罢雪儿歌。燕笺桃扇尽输却，笔底六朝金粉多。①

由言朝标的诗中可以看出，庄逵吉的《双玉记》传奇在创作完成之后不久便被搬演，此处的"红儿""雪儿"，所指的并非是特定的演员，而是为了表现各个演员都争相表演该剧的场面；但是根据该剧的搬演记载仅有言朝标一人的情况来看，此剧演出的范围应该十分有限。

而从归懋仪在《洞庭缘》传奇前所写的《味庄师招看〈洞庭缘〉新剧，次祁生自题韵》的题辞来看，陆继辂的《洞庭缘》传奇同样是有着被搬演的经历的。陆继辂的同乡好友刘嗣绾曾创作有《仙蝶谣》一诗，他在诗前的小序中写道：

> 祁生沪城来书云，平远山房演所撰《洞庭缘》剧，忽有罗浮蝶大如扇，飞绕龙女衣数匝。因止座隅，良久方去。绘图邀余赋诗，时余方有所感也，赋《仙蝶谣》寄之。②

由刘嗣绾在小序中所写的可以看出，陆继辂所创作的《洞庭缘》传奇最早主要是在李廷敬的平远山房里演出的；而陆继辂又在题词中写道：

> 欢筵无奈带离声，渺渺人天惜远行。一种临歧思借寇（时味庄观察有述职之行），酒阑曲罢不胜情。③

据陆继辂在题词中所自注的内容以及陆萼庭与车锡伦的考证，《洞庭缘》传奇的首演是在为李廷敬进京述职的送别宴会上，而且应该就是由李廷敬的家班所演出的。虽然《洞庭缘》传奇是应酬之作，但是该剧却对后世的许多地方戏产生了深刻而深远的影响。关于《洞庭缘》传奇的影响，齐如山在《京剧之变迁》一书中写道：

> 《富贵神仙》一戏，在光绪十年前后，最为风行一时，几乎是每有堂会，必演此戏。……按《富贵神仙》，原系昆曲，初名《洞庭缘》，系小元池居士填词，雪梦庵主人定谱，结构也还很好。④

据车锡伦推测，由于《洞庭缘》传奇最早是由李廷敬的家班进行了搬演，所以在李廷敬进京述职时，该剧便随着他的家班传到了北方，被京剧所吸收、改编，以剧中"这便是现身来亲指点，一例把富贵神仙看贱"一句唱词，将其更名为《富贵神仙》，该剧且在光绪初年非常流行，成为堂会必演的剧目。齐先生在书中还提到，随着该剧不断的演出，还影响到了川剧、滇剧中的剧目，由此可见，《洞庭缘》传奇对于后世的影响是极为深刻以及深远的。

① （清）言朝标：《孟晋斋诗集》卷二，清光绪九年至十年（1883—1884）刻本。
② （清）刘嗣绾：《尚絧堂诗集》卷三十六，清道光六年（1826）大树园刻本。
③ （清）陆继辂：《洞庭缘》题辞，清光绪六年（1880）鸳湖刊刻本。
④ 齐如山：《京剧之变迁》，辽宁教育出版社2008年版，第60页。

（二）作品由自家搬演

除了由戏班以及他人的家班进行演出，也有不少曲家会在自己创作完成戏曲作品之后，让自己家蓄养的家班来演出自己的作品，武进曲家汤贻汾便是这样的一位曲家。汤贻汾对于自己撰写的《剑人缘》传奇以及《逍遥巾》杂剧两部戏曲作品是颇为满意的，时不时的会在家宴上要求自己的家班为自己演出这两部作品。汤贻汾的词集《画梅楼倚声》卷三中有他填写的《虞美人·听侍儿歌余〈剑人缘〉乐府》一词：

> 断肠人度伤心曲，千古工愁独。世无侠客莫论交。一任雀罗门巷掩萧条。金樽檀板生消受，泪洒红罗袖。冷吟闲醉可怜情，只怕小红愁见鬓星星。①

这首词虽然并没有注明创作时间，但是笔者认为该词应该创作于《剑人缘》传奇完成之后不久。据笔者推测，《剑人缘》传奇应该构思于嘉庆十二年（1807），是年汤贻汾因抵触上级而被免职，心中有所郁结，后虽又复职，但是这是汤贻汾仕途中第一次挫折，对于他还是有着比较大的影响，因此这首词开篇第一句就是"断肠人度伤心曲"，也能够看出汤贻汾当时愁闷的情绪。《琴隐园诗集》卷十一中有两首题为《新夏与内子饮琴隐园》的诗作，其中第一首诗写道：

> 蝶拍莺簧奈老何，新词手制恼情魔。小红歌曼风光丽，大白浮频笑语多（时侍女歌予《剑人缘》传奇）。长短吟笺多覆瓿，春秋佳日惜飞梭。塞翁幸有闲居福，不见沙场倦枕戈。②

该诗创作于嘉庆二十三年（1818），是年汤贻汾新建了琴隐园，"每偕董夫人设宴日佳台，令侍女歌公自制《剑人缘》传奇以侑酒"③，从诗中也可以看出，由于仕途平坦，夫妻情深，又兼造新园，汤贻汾每次游园都会观看《剑人缘》传奇，并且观看时的心情大好，所以才有了"大白浮频笑语多"的诗句，由此也可以看出汤贻汾对于自己所创作的《剑人缘》传奇的满意。而到了道光十九年（1839），汤贻汾又创作有《秋韶于琴隐园席上听〈剑人缘〉、〈逍遥巾〉曲，有诗属和》一诗：

> 此是荆卿筑，茫茫孰赏音。贻君数行泪，写我一悲吟。尚有冲霄气，原无遁世心。收场馀白发，空负酒杯深。④

经历了几十年的宦海浮沉的汤贻汾，再一次观看《剑人缘》传奇以及《逍遥巾》杂剧，虽然仍然有着当年的少年气魄，但是更多的是对于现实的无奈。从汤贻汾所写的这三首诗词中可以看出，至少在道光十九年（1839）之前，《剑人缘》传奇与《逍遥巾》杂剧两部作品虽然都有过被搬演到舞台的经历，尤其是《剑人缘》传奇，至少演出过三次，但是这三次也都是由

① （清）汤贻芬：《琴隐园词集》卷三，清同治十三年（1874）刻本。
② （清）汤贻芬：《琴隐园诗集》卷十一，清同治十三年（1874）刻本。
③ 陈韬：《汤贞愍公年谱》，民国二十二年（1933）刊本。
④ （清）汤贻芬：《琴隐园诗集》卷二十四《琴隐集》，清同治十三年（1874）刻本。

汤贻汾的家班、侍女在琴隐园这样的小范围中演出,规模不大,但是这样的演出情况到了咸丰元年(1851)便发生了变化。汤贻汾在所创作的组诗《寄楸儿三首》的第一首中写道:

> 更有新来强意事,不教丝竹输东山(有楚人王彩能歌余《剑人缘》乐府,愿教演梨园,来年亮阴既免,可使登场)。①

根据汤贻汾在诗中所写可知,咸丰元年(1851),《剑人缘》传奇已经逐渐开始在戏班中流传,戏班中的伶人也开始学习演出,并且有的伶人已经开始教授《剑人缘》传奇的演唱,准备在国家居丧结束后进行大规模的演出了。通过将前面三首诗词与该诗进行对比,不难发现,《剑人缘》传奇的演出以及传播范围经历了一个由小到大的发展与变化。

金匮曲家杨潮观创作有《吟风阁杂剧》32种,他曾经找演员来表演自己的戏曲作品来庆贺吟风阁的建成:

> 在邛州得卓文君妆楼旧址,构吟风阁数椽。……取古今可观感事,制乐府数十剧,付梨园歌舞,以落其成。②

杨潮观的好友袁枚也在《喜杨九宏度从邛州来即事有作》一诗中高度赞扬了其剧作带来的情感上的巨大冲击:"我偶终一曲,涕下不可收;情至感人深,《箫韶》似此不?"③

虽然对于乾嘉时期常州曲家的戏曲作品搬演的记载并不是十分丰富,但是从所记载的搬演情况来看,部分戏曲作品的搬演由文人家班在小范围演出后,影响力及传播范围逐渐变大,即使没有广泛地流播开去,也依然在以曲家为中心的群体中进行着持续的演出。从这个角度来看,乾嘉时期常州曲家所创作的戏曲作品还是以文人戏曲为主的。

三、观演剧经历对其创作的影响

对于清中期的常州曲家来说,观剧、写剧与演剧三者是相辅相成的,并由此而形成了"演剧—观剧—写剧—演剧"的戏曲活动闭环。其中观演剧的经历对他们来说尤为重要,甚至影响到了他们的戏曲创作。

汤贻汾早年在王文治家中观看其家班演出的经历,对其影响十分深远,在其观看王文治家班演出之前,他的诗词中均没有出现与观剧、演剧相关的作品,甚至连与听曲有关的作品都没有,但在观看过王文治家班演出之后,汤贻汾开始真正关注戏曲的演出,蓄养了家班,亲身投入到戏曲的编写与排演中,并创作了许多观剧、演剧的诗词;杨潮观在《吟风阁杂剧》自序中称"来年与知音商榷次第,被诸管弦,至兹始获刊定"④,说明其杂剧作品是在不断的观演过程中完成的最终定稿;庄逵吉、吴埰与陆继辂由于多次观看庄府家班的戏曲演出,使得三人对于戏曲演出方面的规制、要求等方面十分了解,因此他们所创作的戏

① (清)汤贻芬:《琴隐园诗集》卷三十六,清同治十三年(1874)刻本。
② (清)袁枚:《小仓山房集·小仓山房文集》卷三十四,清乾隆刻增修本。
③ (清)袁枚:《小仓山房集·小仓山房诗集》卷二十二,清乾隆刻增修本。
④ (清)杨潮观:《吟风阁杂剧》,清乾隆三十四年(1769)恰好处刻本。

曲更加适合在舞台上演出；董塨、邹金生虽然没有明确的资料显示他们有过观剧或是组织观剧的行为，但是根据他们的个人生平，也能推测他们曾经的确有过观剧的经历：如从董塨《自叙年谱五古》"女优列作屏，珍宝充筥盖"①一句可知，他的家中曾经蓄养过戏班，也正因为能够接触到戏曲的演出，董塨在创作时对于戏曲题材、唱词以及观众的心理把握得就更为精准，这也是他所创作的《仙佛缘》传奇受到人们广泛喜爱的重要原因；作为宫廷乐官的邹金生，也应该是有过大量的观剧经历，对舞台上的规制了然于胸，才能够有资格参编《鼎峙春秋》和《忠义璇图》等宫廷大戏；而像钱维乔、程景傅、董达章、张琦等其他曲家，交游广泛，接触受邀观看戏曲演出的机会也是非常多的。

　　正因为观看了大量的戏曲演出，清中期常州曲家们才对戏曲创作本身产生了浓厚的兴趣；而这些观赏戏曲演出的经历，让他们对"案上之曲"和"场上之曲"有着更为清晰的认识，对戏曲在舞台上的演出规制和表现十分了解，能够在观戏的同时修正自己作品中存在的问题，使自己的戏曲作品能够更加适合在舞台上搬演；同时，作为观者的他们对观众的心理有着较为准确的把握，能将观戏时的所悟所感融入自己的戏曲作品之中。

　　大量的观演剧经历，使清中期常州曲家所创作的戏曲作品不再是仅供娱乐消遣的游戏，而成为符合舞台规制、经得起演出的作品；同时，因为这些经历而形成的"演剧—观剧—写剧—演剧"的戏曲活动闭环，也成为清中期常州曲家戏曲活动中一个重要的特点。

① （清）董塨：《丹峰遗稿》，清道光五年(1825)刻本。

清初戏曲家汪光被身份、家世和交游考

王方好[*]

摘　要：由于资料的缺乏，对于清初戏曲家汪光被的身份、家世、交游等方面的情况，学界向无详考。通过对相关史料的详细考订，可知汪光被为徽州休宁人，品性高洁，曾与范希哲、吴绮、毛先舒等同时期曲家交善，其戏曲作品《熙朝名剧三种》皆是有关"风化"之作。同时，可以基本确定汪光被的生年为1629年，卒年则在康熙丙子年（1696）之后。

关键词：汪光被；字号；籍贯；生卒；交游

汪光被，徽州休宁人，康熙岁贡生。精通曲律，擅长诗文。著有诗文集《叩钵斋集》《叩钵斋徘编》存世；戏曲则有《熙朝名剧三种》。其生平、经历尚未清楚。然由于资料的缺乏，戏曲家汪光被的生平、家世一直未被学术界所详。笔者经多方查阅，在其诗文集、家谱及其他的一些资料中发现了若干关于汪光被生平、家世、交游等方面的材料，在此作一番梳理，祈望方家指正。

一、汪光被字号、籍贯、生卒年考

目前发现的与汪光被相关的文学史、戏曲史工具书中，对汪光被其名、字、号、籍贯的归属问题存在着一定的争议。究其原因，主要是目前存世可见的《广寒香传奇》与《芙蓉楼传奇》的正文首页并未署名"汪光被"。《广寒香传奇》正文首页署"苍山子编""寒水生评"；《芙蓉楼传奇》则是署名"双溪麃山"作。因此，后世研究者在探究其名、字、号、籍贯时，出现了不同的观点。

学界关于汪光被名的争论，主要有三种观点。其一，《中国戏曲志·安徽卷》《明清传奇编年史稿》《中国曲学大辞典》《清代戏曲史》等文献认为"汪光被"是其名；其二，《传奇汇考标目》《曲海总目提要》认为其姓名不详，《古本戏曲剧目提要》则认为"苍山子""双溪麃山"皆是汪光被的别署；其三，《古典戏曲存目汇考》认为"双溪麃山"是清代浙江曲家徐沁之名。

"双溪麃山"的身份成为确定汪光被名的一大依据。安徽省图书馆古籍阅览室藏有汪光被所著诗集《叩钵斋集》，其正文第一页题有"双溪汪光被幼安著"[①]，据此基本可以确定

[*] 王方好（1994—　），上海师范大学人文学院2021级博士研究生，专业方向：中国俗文学、戏曲历史与理论。

[①] （清）汪光被：《叩钵斋集》，清康熙年间刻本，安徽省图书馆藏。

双溪鳦山就是汪光被,这样也就进一步确定了汪光被的名。

汪光被号的混用,主要存在两种情况。其一,《中国戏曲志·安徽卷》《清代戏曲发展史》《明清戏曲家考略全编》《中国古代戏曲文学辞典》皆认为"苍山子""双溪鳦山""豸山"是汪光被的号。其二,《传奇汇考标目》认为"光被"是其号。

中国古代文人字号最常见的是2—4个字。据此,汪光被号为"双溪鳦山"与"苍山子"的可能性要大于"光被"。另《徽州五千村·休宁县卷》一书相关记载也成为这一观点的重要补充。"休宁西南部与江西婺源交界地带有许多溪流,其中一条小溪叫沂源河,一条大河叫率水。小溪轻盈飘逸,大河迅疾汹涌,在一个山势低缓,川原平旷的小盆地,小溪汇入大河。正当两水交融的河口,一个临河而卧的村落便是溪口。为了同下游龙湾对河溪口村相区别,人们习惯上称为'上溪口',而文人雅士们则喜欢称之为'双溪'"。① 鳦山为休宁县上溪口村东的一座小山,由此确定"双溪鳦山"为汪光被的号。至于"苍山子"也很有可能是汪光被根据生活的休宁或者仁和一带的景点所取的号。

汪光被字也存在争论。其一,《全清词》《中国曲学大辞典》《古本戏曲剧目提要》等文献都著录,汪光被"字幼安"。其二,《中国戏曲志·安徽卷》《明清戏曲家考略全编》著录汪光被"字幼闇"。

汪光被名"光被","被"读作"pī"古同"披",覆盖,因而"光被"意为显赫遍及之意。从这个角度来看,由于"闇"与"暗"二者是异体字的关系,"暗"与"光"二者相对,因而,汪光被的字为"幼闇"的可能性更大。

关于汪光被的籍贯,说法不一。其一,《康熙休宁县志》《道光休宁县志》《道光徽州府志》均载汪光被"字幼安,上溪口人。浙江副贡榜,教习知县。"其二,《乾隆杭州府志》《民国杭州府志》等材料记载汪光被"康熙间岁贡,仁和人。"

清乾隆年间休宁名儒汪由敦曾作《让溪说》一文,"休宁之西有二水,一出大鄣山,一出浙岭,至吾所居村,则合流而东以达钱塘,故村口之名曰溪口。循溪而东七十里有水自婺源北流而来会者,其村亦名溪口,而吾村实居上游,故又别之曰上溪口"。② 可知,上溪口位于休宁境内。道光年间休宁汪大沼所编《休西双溪汪氏家谱》"贵德门中房支"条目载"光被,迁居杭州。"③综上,汪光被籍贯为休宁双溪,后迁居到浙江仁和,在浙江杭州一带为官。

对于汪光被的生卒年,相关工具书均记载不详。康熙《休宁县志》记载其为"康熙十四年(1675)副榜贡生"。④《叩钵斋集》与《叩钵斋集·徘编》分别编于康熙二十四年乙丑(1685)的春天与夏天。《寄园寄所寄》编成于康熙三十五年(1696)丙子,有汪光被序,可知其卒应在1696年之后。至于其出生年份,黄胜江认为"应在天启五年(1625)之前"。⑤ 查

① 程必定:《徽州五千村·休宁县卷》,黄山书社2004年版,第198页。
② 汪顺生:《溪口——新安江源第一埠》,合肥工业大学出版社2014年版,第7页。
③ (清)汪大治:《休西双溪汪氏家谱》,清道光年间抄本,安徽省图书馆藏。
④ (清)汪晋徵:《休宁县志》,成文出版社1970年版,第1251页。
⑤ 黄胜江:《安徽古代文人曲家剧作文献研究述论》,《江淮论坛》2016年第6期。

《休西双溪汪氏家谱》载"光被,字幼闇,乳名遵,崇祯己巳生"。① 在1629年,崇祯年间发生了"己巳之变"。据此可确定汪光被出生于1629年。

二、汪光被家世考

目前关于汪光被家世的研究,暂未形成相关理论成果,笔者根据《休宁县志》《杭州府志》《休宁名族志》《休西双溪汪氏家谱》中的相关零散的信息加以管窥。

徽州地区有"十姓九汪"的说法,休宁地区的汪氏有西门派、旌城派、洪芳派、溪口派等。汪光被所生活的双溪便是属于溪口派,据元代陈定宇所编撰的《新安大族志全集》记载"溪口派,铁佛系祖起,唐开城间迁此"。②《休西双溪汪氏家谱》记载"四十四始祖铁佛,字懋族,隋炀帝大业十一年群雄并起,为新安首领,与兄华分兵征讨,保据新安加吴会首领。唐高祖武德三年(620),华遣公入唐,申布诚欵,高祖慰劳,授金紫光禄大夫,赐紫袍玉带。四年授歙宣宣杭睦婺饶六州总官长史,上柱国宣城郡"。③ 可知,汪光被为开国公汪铁佛后裔。

明人曹嗣轩在《休宁名族志》载"在邑西五十里。出旌城派,唐开国公二十四孙进士济之孙曰樾、曰熏,始迁于此。居六世曰景滨,以子杲赠户部员外郎,配冯氏赠宜人。【宦业】七世曰杲,字廷辉,景泰丙子乡荐,天顺甲申进士,授南户部主事,尝董输物料于京……十一世曰淑诰、淑训,并庠生。曰渐鸿,由庠生入太学。曰渐盘,号石臣,由庠领万历戊午乡荐第三,登己未进士,会魁,授江西瑞金知县,调广东高要县,升工部营膳司主事。曰泗论,字自鲁,号石莲,万历二十四年选贡,领丁酉乡荐,登庚戌进士,授福建漳浦知县,调本省福清县,行取考选江西道御史,转河南道监察御史,升太仆寺少卿。其仲弟曰汝询,礼部儒士。曰汝䇽,由庠生入太学,任兰溪县主簿。曰康治,礼部儒士。曰康谣,字顺则,号鹤屿,万历辛卯乡荐,癸丑进士,授浙江诸暨知县,改直隶顺德府教授,升国子监学正,迁户部主事,升福建漳州府太守,今升本省布政使司,分守漳南道右参政。曰康海,太学生。十二世曰咸秩、礼部儒士。曰咸叙,邑庠生。曰咸穆,太学生。曰咸和,由庠生入太学。曰咸秩、咸种,邑庠生。曰鼎和,太学生。【补】十一世曰伯泓,万历戊午武举,己未进士,授留守司同知。曰伯瀛,三科武举人。曰洵訏,邑庠生"。④ 结合《休西双溪汪氏家谱》以及道光《休宁县志》的相关记载我们可以对汪光被的家族谱系信息进行梳理(如图1所示)。

汪光被的曾祖父汪鉥,字公永,号少岳,嘉靖辛卯(1531)六月初八生。由邑入太学肄业,期满授广西宾州州判,岁给诸徭,任终,告养归尝掘地。汪光被的祖父汪渐鸿,为双溪汪氏的第八十世。汪渐鸿,原名潢谕、字子仪,乳名六,万历辛巳(1581)十二月三十生,寓杭州观桥,由廪生入太学,天启丁卯副榜贡,顺治辛卯殁,娶张子咸新。汪光被祖父汪渐鸿

① (清)汪大治:《休西双溪汪氏家谱》,清道光年间抄本,安徽省图书馆藏。
② (元)陈定宇辑,(清)程以通补校:《新安大族志全集》,清康熙六年(1667)刻本,安徽省图书馆藏。
③ (清)汪大治:《休西双溪汪氏家谱》,清道光年间抄本,安徽省图书馆藏。
④ (明)曹嗣轩编撰:《休宁名族志》,黄山书社2007年版,第218页。

图1　汪光被家族谱系图

也酷爱戏曲,曾经为好友傅一臣的杂剧《苏门啸》作过小引。说明,汪光被的戏曲创作,深受祖父汪渐鸿的影响。

汪光被的父亲汪咸新,为双溪汪氏的第八十一世。字浣雪,乳名永老,万历巳酉生,浙庠生,以荐举授德清知县,未任,顺治癸巳殁,娶叶子光被。康熙《休宁县志》卷十一载"汪渐鸿以子咸新封文林郎,浙江德清知县。汪咸新为休宁上溪口人,庠生,浙江德清县知县,顺治三年尚在任上。"①可知汪咸新长期在浙江德清一带为官。

汪光被两子汪堃封、汪建封为汪氏的八十三世。汪堃封,为汪光被长子,字野王,乳名大龙,考职县丞,娶无出,立弟建封次子三品。汪建封,汪光被次子,字贡五,乳名小龙,历任安吉州黄岩县两学训导,娶子元章三品。汪堃封之子汪三品、汪建封之子元章为双溪汪氏八十四世。汪三品,字惟金,国学生,娶子灏、溥。汪元章,字不详,以子丙谦仕赠知州,娶子丙谦、溶。汪三品、汪元章之子汪灏、汪溥、汪丙谦、汪溶为双溪汪氏八十五世,汪光被曾孙辈。汪丙谦,原名洋,字若海,号縠溪,康熙丁亥生,由浙庠入监考职,授金溪县丞,历任直隶州知州署昭通。

三、汪光被交游考

汪光被的交游活动基本可以分为两大部分,一部分是于同时期的戏曲家范希哲、毛先舒、吴绮、郎潜长等人的交游;另一部分是同与同时期的文人林璐、周禹吉、赵士麟、赵吉士、程奕先以及程光缙等人的交往。

(一)与同时期曲家的交游

1. 范希哲

范希哲是清初著名的戏曲家。目前,关于范希哲戏曲著述情况,存在争议。聂付生主

① (清)汪晋徵:《休宁县志》,成文出版社1970年版,第360页。

编的《浙江戏剧史》中提到范希哲著有传奇"《补天记》《双瑞记》《四元记》《万全记》《十醋记》《双锤记》《偷甲记》《鱼篮记》。这八部传奇都被李渔阅定,遂有《湖上李笠翁先生阅定绣刻传奇八种》传世"。① 在下面的注释一栏道"《今乐考证》只肯定《补天记》为范希哲所作,推测其余七种传奇亦可能为范氏所作,并不肯定。孙楷第推测八种为范希哲所作,亦取存疑态度"。②

《叩钵斋集》有一首名为《白苎·家介公招饮西湖雪大作即席赠范希哲》的词作。"倚湖舫,对寒雨,丝丝似织。六花飞坠,玉宇琼楼一色。烟波里、早吹满钓船蓑笠。燕市有高人,真个是、长髯如戟。磊落襟怀,肯把寒暄叙述。一挥便、围炉痛饮飞觞急。豪逸。黄金散尽,白发频生,青鞋一两,踏徧江南江北。拈红豆词,付雪儿抄出。至今场上,有梨园子弟,善才歌得。洗盏重斟,莫把今宵好景掷。明日开帆,又做天涯客。希哲制传奇八种"③据此,清楚交代了范希哲戏曲创作情况。

2. 吴绮

吴绮,字园次,号丰南、听翁,又称红豆词人,安徽歙县人,寄籍江苏扬州。据王长安主编的《安徽戏曲通史》介绍"其骈文、诗、词皆有名,有《林蕙堂集》《艺香词》等,作《忠愍记》《啸秋风》《绣平原》等三种传奇"。④ 吴绮一生交游广泛,曾与李渔、孔尚任、尤侗、汪楫等多位戏曲家有过交往。

《叩钵斋集》之中有一首名为《忆秦娥·读吴薗次太守〈艺香词〉偶题》的作品。"风流绝,花阴宾客倾吴越。倾吴越,簿书人散,词飞兰雪。拂衣归去轻如叶,诗瓢酒盏随诗设。随诗设,吹箫桥畔,踏残明月"。⑤ 这首词,汪光被不仅将吴绮的性格特质交代了出来,并且对其词作《艺香词》做了极高的评价,足见两人友情之深厚。

3. 毛先舒

毛先舒,字稚黄,后更名骙,字驰黄,浙江钱塘人。著有诗文集《思古堂集》《东苑文钞》《诗钞》等著作。毛先舒在戏曲上的贡献主要集中于戏曲理论方面。据今人王永敬主编的《昆剧志》记载毛先舒"在清康熙年间著有《声韵丛说》《韵学通指》《韵问》《南曲正韵》《南曲入声客问》等"。⑥ 毛先舒与汪光被同时活跃于钱塘地区,又同为戏曲家,因此,为两人的交游提供了契机。

《叩钵斋集》中有一首汪光被写的七言律诗《暮春同毛稚黄丁素涵沈开先赵毓莹饮复堂海棠花下》。"春城飞巷习家池,芳树曾从香国移。洞口桃花开已尽,禁中芍药出偏迟。嫣红低拂斜阳下,浓艳轻翻著雨时。座上才人多彩笔,御杯好补杜陵诗"。⑦ 可见汪光被对毛先舒、丁素涵、沈开先等人文采的评价之高,曲家诗人之间唱和,尽显文人之趣。

①② 聂付生:《浙江戏剧史》,电子科技大学出版社2013年版,第389页。
③ (清)汪光被:《叩钵斋集》,清康熙年间刻本,安徽省图书馆藏。
④ 王长安:《安徽戏曲通史》,安徽教育出版社2010年版,第210页。
⑤ (清)汪光被:《叩钵斋集》,清康熙年间刻本,安徽省图书馆藏。
⑥ 王永敬:《昆剧志》,上海文化出版社2015年版,第848页。
⑦ (清)汪光被:《叩钵斋集》,清康熙年间刻本,安徽省图书馆藏。

4. 郎潜长

清代康熙、雍正年间曲家,生平不详。著有传奇《十大快》(又名《福寿荣传奇》)。《续修四库全书总目提要》载"此曲耐清代内庭之承应大戏,以意揆之,必为当日词臣,或南府供奉"。① 说明郎潜长的这部作品成为内庭演出的大戏之一。

郎潜长也喜爱交游,因而与汪光被所相识。在《叩钵斋·徘编》之中,有一篇名为《郎潜长梁溪游草序》的作品载"吾友潜长文高威凤,才亚雕龙,蜚丽藻于髫年,曾传鹧鸪之咏,腾英声于广座,共推鹦鹉之篇"。② 充分展现出汪光被对于郎潜长的欣赏与尊重。

5. 沈玉亮

沈玉亮,字瑶岑,又字亦村,号韧芳。浙江武康人。康熙间诸生,履困场屋,工诗古文辞,兼长度曲。著有《钟馗吓鬼》套曲,杂剧《鸳鸯坟》、传奇《春富贵》。汪应宪在《积山杂记》中记载"沈瑶岑讳玉亮,又字亦村。武康诸生,中略于诗古文外,又长于谱曲,与钱塘洪昉思昇齐名。洪传而沉不传,盖有幸有不幸焉。屡困场屋,有《钟馗吓鬼》曲子。末云:'不然俺家在终南,怎不晓得那径儿捷。'此语巧妙自然。有《凤池集》,俱载应制诗赋。京师贵人,奉为帐秘,或非沉丈立言之意"。③ 这说明,其文学创作很大程度上与其科举上的遭遇关系密切。

汪光被还有一首七言律诗《贺沈瑶岑入泮》也是赠送好友之作。"千寻秀气出钱江,夺帜争看压大邦。任昉姓名居第一,黄香声誉本无双。玉堂他日燃莲炬,银管从今映雪窗。自愧生儿非亚子,对君文采每心降"。④ 足见汪光被对沈玉亮的欣赏。

(二) 与其他文人的交游

汪光被交游广泛,除了跟同时期的曲家之间有交游活动外,与同时期活动于杭州一带的其他文人也交往颇多。

1. 林璐

林璐,字玉逵,号鹿庵,钱塘诸生,事迹不详。工文,著有《岁寒堂存稿》一卷,存文数十篇。清代姚礼撰辑的《西湖小志》载"钱唐林璐庵,名璐。嵌崎历落,淡嗜欲,寡交游。年至五十,忽作古文词,明珠海内……然老年境益困,死丧贫苦,水火盗贼,日戕其身。故作《抒愁草》以自遣。竟以诸生终。著有《岁寒堂集》"。⑤

林璐一生贫困,其文学创作大多集中于晚年,与汪光被的交往应该是其晚年时期。曾为《叩钵斋集》撰写序言"异时,仆与汪子幼安定交城东九曲巷中。汪子为程孝廉奕先妹婿,奕先负盛名与弟香升居东头。叶子又生居西头……仆时初学诗,每相过从遥见奕先瞪目掀紫髯,忽伸纸疾书抚掌大笑。独见汪子缓步庭下,研精覃思句。未工辄裂纸,更书久

① 中国科学院图书馆整理:《续修四库全书总目提要 稿本 索引卷》,齐鲁书社1996年版,第278页。
② (清) 汪光被:《叩钵斋集》,清康熙年间刻本,安徽省图书馆藏。
③ 北京图书馆《文献》丛刊编辑部编:《文献》(第21辑),书目文献出版社1985年版,第14页。
④ (清) 汪光被:《叩钵斋集》,清康熙年间刻本,安徽省图书馆藏。
⑤ (清) 姚礼:《郭西小志》,浙江工商大学出版社2013年版,第165页。

之始出。客至,未尝不称善也"。① 这篇序言写于康熙乙丑年(1685)的春天,详细地交代了林璐与汪光被两人交往的过程,足见两人友谊之深。

2. 周禹吉

周禹吉,生卒年不详,字介石,一字敷文,浙江钱塘人。诸生。清康熙年间尝与修《浙江通志》,著有《有萝词》。据《杭郡诗三辑》记载"介石尝与修《杭州通志》,著有《三史质疑》《扶荔堂文集》《有概唐诗叙》"。② 时人将其与毛先舒、李式玉等八人称为"八子",足见其才名之高。

《叩钵斋·徘编》序言为周禹吉所撰,文中述"吾友汪子幼安,博极群书,贯穿百氏,稽古之余,著为俪体若干篇。若夏云之出峰,寒梅之竞秀。丽而不浮,质而不僿"。③ 可见,周禹吉对汪光被的才能颇为欣赏。

3. 赵士麟

赵士麟,字麟伯,号玉峰,云南澄江县人,曾任浙江巡抚、江苏巡抚、吏部右侍郎、吏部左侍郎等官职。著有《读书堂彩衣全集》《金容会话》《武林会话》《金昌会话》。顺治十七年(1660)庚子科中举,康熙三年(1664)甲辰科考取进士。据《澄江县志》记载"康熙二十三年(1684),赵迁昇浙江巡抚,他到任视事后,博采群言,调查研究,避害兴利"。④ 赵士麟赴浙江担任巡抚时,毛奇龄、汪懋麟、陆棻等人皆作诗贺之,也为两人的交往提供了契机。

国家图书馆所藏的康熙刻本《读书堂彩衣全集》卷三十八《读书堂诗集》中,收录了一首赵士麟为汪光被贺寿的七言律诗,名曰《寿汪幼安》。"十年坎壈滞京华,儿子门生是一家。子建雄才添二斗,支公妙契谢三车。世无知己文真蔚,金尽长安笔有花。丝布奉财卮奉酌,岁招仙侣泛红霞"。⑤ 从中可以看出赵士麟对汪光被本人及其文学创作的极高评价,认为他的才能远在曹子建之上,说明两人友谊之深厚。

4. 赵吉士

赵吉士,字天羽,又字恒夫,号渐岸,又号寄园。安徽休宁人,自幼寄籍钱塘,于清顺治八年(1651)中举,康熙七年(1668)授交城知县,官户科给事中。著有《万青阁自订诗》《续表忠记》《寄园寄所寄》《杨忠公列传》《录音韵正伪》《牧爱堂编》《万青阁全集》《林卧遥集》等作品,并且撰修了康熙《徽州府志》。据道光年间《休宁县志》记载"赵吉士系休宁旧市人"。赵吉士原籍安徽休宁,后寄籍浙江钱塘,这与汪光被的经历颇为相似。

《寄园寄所寄》是赵吉士创作的一部笔记,汪光被为其作序,这成为证明两人之间交往的重要资料。序言道"先生著作之富,时满巾箱丹黄之劳,几穿铁砚牙签象轴,皆苍水之所未收,缃帙缥囊尽灵威之所未观。譬诸金万仞,无能状其巍峨。玉海千寻,岂易窥其涯

① (清)汪光被:《叩钵斋集》,清康熙年间刻本,安徽省图书馆藏。
② (清)潘衍桐编纂,夏勇、熊湘整理:《两浙辅轩续录》(第1册),浙江古籍出版社2014年版,第82页。
③ (清)汪光被:《叩钵斋集》,清康熙年间刻本,安徽省图书馆藏。
④ 澄江县史志编纂委员会编纂:《澄江县志》,云南人民出版社2001年版,第719页。
⑤ (清)赵士麟:《读书堂彩衣全集》,《清代诗文集汇编》编纂委员会编:《清代诗文集汇编》(第115册),上海古籍出版社2010年版,第432页。

浼"。① 据此可知赵吉士才能之高，著作、藏书皆十分丰富。另周中孚撰《郑堂读书记71卷》载"其韵其得诗千首，名之曰迭韵千律诗，凡二卷前有徐秉议、熊一潇、赵士麟、三序及其门人冯云骀读诗十则，又有小照及赞末，有汪光被后序，严允宏跋已而复迭其韵"。② 说明赵吉士与赵士麟、汪光被等人同属一个交游圈。

5. 程光禋

程孝廉，名光禋，字奕先，生卒年不详，浙江钱塘人，原籍新安，后寄籍钱塘。顺治八年（1651）举人，曾任湖南石门知县。清代罗正钧所著《船山师友记》载"程光禋，字奕先，钱塘举人"。③ 清代姚礼撰辑的《西湖小志》有一篇程奕先的小传。"逸仙，名光禋，本新安人，入籍钱唐，居城西北隅……忽焉高歌，拍案蹈地，悬腕大书，捷若宿构。今读古乐府及游仙诗，殆仙才也。时人称为逸仙……著有《亦园文集》二十卷、《天涯杂著》二十卷，又有《于湖集》《癯仙乐府》《江上吟》若干卷"。④ 据此可知，程奕先的著述十分丰富，《癯仙乐府》很有可能是其创作的戏曲或散曲作品，可惜已经散佚。

林璐在《叩钵斋集》序言中称"汪子为程孝廉奕先妹婿，孝廉负盛名"。⑤ 清楚地交代了汪光被是程孝廉的妹婿，因此，两人常常在一起作诗唱和。

6. 程光缙

关于程光缙据现有资料可知，程光缙，字晋锡，号鹤崖。钱塘人，著有《鹤崖诗集》。程光缙有一首七言律诗，名为《怀姜亶贻汪幼安徐武令》。"岁华荏苒二毛侵，客里羁愁自不禁。万里浮云迷故国，千家明月动寒砧。愁听鼓角声悲壮，静对秋林色浅深，回首东皋荒径在，羊求何日许招寻。"⑥ 通过此首诗可以清楚地感受到程光缙对姜亶贻、汪幼安等好友的怀念。

7. 叶生

叶生也是与汪光被同时期有过交往的友人。据民国《杭州府志》记载"叶生，字又生，新安籍，仁和诸生。少孤贫，长好学。入深山，键户十年不出，自炊糜饮，读书不辍。学成，为文闳深骏迈。以明经官温州训导，能课士，年六十九卒于任，祀名宦"。⑦ 同治《温州府志》则记载"叶又生，杭州人，岁贡。司训温州，嗜学不倦，为儒林宗匠。康熙二十三年（1684），合庠金呈崇祀"。⑧

汪光被的《叩钵斋集》之中有一篇名为《满江红·挽广文叶又生先辈》的词作："惟莫之春，小园外、残红乱落。悲风起、绦帷人远，气留河岳。昏嫁粗完儿女愿，莼鲈未遂琴书约。看东瓯、桃李绕门墙，今犹昨。人逝矣，冠遗箨。谁嗣者，花联萼。听山阳短笛，欲吹还却。

① （清）赵吉士：《寄园寄所寄》，黄山书社2008年版，第2页。
② （清）周中孚：《郑堂读书记》，中华书局1993年版，第690页。
③ （清）罗正钧：《船山师友记》，岳麓书社1982年版，第144页。
④ （清）姚礼：《郭西小志》，浙江工商大学出版社2013年版，第167页。
⑤ （清）汪光被：《叩钵斋集》，清康熙年间刻本，安徽省图书馆藏。
⑥ （清）潘衍桐编纂，夏勇、熊湘整理：《两浙輶轩续录》（第15册），浙江古籍出版社2014年版，第4344页。
⑦ 陈璚修：《民国杭州府志》，上海书店出版社1993年版，第365页。
⑧ （清）李琬修：《温州府志》，清乾隆二十七年（1762）刻本、同治四年（1865）补刻本，温州市图书馆藏。

千里驱车倾白堕,几株垂柳围苍阁。待重来、买醉酒楼东,骑黄鹤。"①从这首词之中,可以感受到汪光被对于好友离世的悲痛,说明两人感情之深。

8. 徐武令

徐武令是与汪光被同时期的浙籍诗人。据《郭西小志》记载"徐武令,名汾,仁和人……善骚赋,十八专工诗、古文辞"。②王晫《今世说·文学篇》注:"徐武令,名汾,浙江仁和人。一称管涔子,一称京山人,一称炎州学者,一称啸痴,一称髯徐。少秉异资,九岁通《鲁论》《易象》,十三熟《六经》《左》《国》,十五诵《文选》、秦汉百家书,善骚赋,十八专工诗、古文辞"。③可见,徐武令擅长诗文创作。徐珂在《清稗类钞》卷二十六之中述"徐武令为人朴讷,辞艰于口,平居辄好书写,不知棋局,每以自方葛洪"。④施闰章有一首《与门人徐武令》"缨组不崇朝,山泽难索居。白露沾草木,日夜青林疏。念子卧蓬巷,汗漫穷诗书。抱膝秋思苦,濡翰春云舒。谁言少述作,百氏共驱除。流光过壮齿,忧来与我俱。黾勉矢德音,金石不可渝。曾出邹鲁游,羞称章句儒。"⑤说明徐武令曾为施闰章的门人。除此之外,徐武令也与王士禛有过交往,王士禛有一首《送徐武令》"人生如飞蓬,飘转不得住。与君十载别,紫髯已非故。邂逅蔓草间,为君歌零露。歌声未及已,离觞忽复御。森森江上波,离离海门树。怅望秋风时,客帆此中去。雁飞京口驿,潮落西兴渡。几日罢清砧,闺中理纨素。"⑥这也体现出徐武令交往活动范围之广泛。

在《叩钵斋集》之中,有一首名为《哭徐武令》的作品。"明月荒村夜,凄然来故人。不知生死隔,祇讶别离频。孤亲灯偏暗,残诗墨尚新。高堂终恋恋,读罢泪沾巾。"⑦《哭徐武令》是一首五言律诗,运用虚实相结合的手法,表达了汪光被对好友徐武令的哀悼与怀念。

9. 姜宣贻

姜宣贻也是与汪光被有过交往的文人之一,生平不详。在《叩钵斋集》之中有《怀宣贻筠溪》,主要讲述的是汪光被怀念早年与姜宣贻一同筠溪的场面。在《两浙辅轩续录》之中也有一篇程光缙所作的《怀姜宣贻汪幼安徐武令》的诗作。"岁华荏苒二毛侵,客里羁愁自不禁。万里浮云迷故国,千家明月动寒砧。愁听鼓角声悲壮,静对秋林色浅深,回首东皋荒径在,羊求何日许招寻?"⑧除此之外,汪光被也曾为姜宣贻写过序言,在《姜宣贻池上楼诗草序》之中:"仆闻,河梁惜别,发高唱于浮云。寝殿行觞,寄新声于承露。乐府传诸,炎汉两晋扬其流波。俳词沿自梁陈,三唐振其逸响。是知旗亭绝调,无非乌夜之遗,客舍凄音,即是盖歌之旧,风雅之正变,斯在源流之得失可求矣。然作者代兴,通才匪易。譬诸管

① (清)汪光被:《叩钵斋集》,清康熙年间刻本,安徽省图书馆藏。
② (清)姚礼:《郭西小志》,浙江工商大学出版社2013年版,第157页。
③ (清)王晫撰:《今世说》,中华书局出版社1985年版,第178页。
④ (清)徐珂:《清稗类钞》(第26册),商务印书馆1928年版,第25页。
⑤ (清)施闰章:《施愚山集》,黄山书社2014年版,第230页。
⑥ (清)王士禛著,惠栋、金荣注,宫晓卫、孙言诚、周晶、闫昭典点校整理:《渔洋精华录集注》,齐鲁书社2009年版,第768页。
⑦ (清)汪光被:《叩钵斋集》,清康熙年间刻本,安徽省图书馆藏。
⑧ (清)潘衍桐编纂,夏勇、熊湘整理:《两浙辅轩续录》(第15册),浙江古籍出版社2014年版,第4343页。

中窥豹,特见一斑。领下取珠,终难十斛。乃有谐八音以为乐,渊渊留金石之声,合五色以成文,粲粲夺云霞之景。岂非翰林之圭臬,词苑之蕤宾乎。"①这充分地展现出汪光被对于好友姜宣贻的熟悉。

10. 曹冲谷

曹冲谷,其父为明末著名文人曹鼎望。查《史梦兰集》可知"曹鎔,字冲谷,河北丰润人,官理藩院知事,著有《雪窗诗集》等作品"。② 清吴绮的《林蕙堂集》收录《曹冲谷漫游草序》一文,说明曹冲谷曾经来过浙江一带,并且与这一带的多位文人,如张岱等人均有过交游。

汪光被作有《题曹冲谷写心词》一文。"仆本秋士,有怀夏声。临水登山,独抱花间之集,旗亭歌舍,常题兰畹之词。虽结契中郎,或赏心于断竹,然审音待制。难协律于鸣绚,聊以自娱,不求甚解而已。余友冲谷,名并微云,集称冠柳。蓬莱阁内,寄遥情于流水残鸦,杏花村中,传逸调于夕阳古驿。香飞雪儿之拍,艳夺云母之屏。岂止孤馆春寒,赏鹃声于学士;月来云破,称花影于尚书。载酒金陵,应让荆公独步,乘风玉宇,还推老擅场,写我心兮。冷然善也,宜拈红豆,亟绥青鬟。"③由这篇小文可以清楚地了解到曹冲谷词作的艺术风格,也体现出汪光被交游活动范围之广。

11. 陈洪绶

陈洪绶,明末清初著名画家、诗人。字章侯,幼名莲子,一名胥岸,号老莲,别号小净名,晚号老迟、悔迟。遁入空门后,又自称悔迟、勿迟。浙江绍兴诸暨人。自幼天资颖异,善诗词,工书法,尤精于绘事。早年启蒙于蓝瑛,后与崔子忠齐名,号称南陈北崔。陈洪绶一生从事版画艺术,以书籍插图的形式广泛流传于世。他的作品数量很多,流传下来有《九歌图》《西厢记》《鸳鸯塚》《水浒叶子》《博古叶子》等五种,都由与他同时代的著名刻工雕刻,是明清木刻版画的代表作。

汪光被曾经为陈洪绶的版画《博古叶子》作过序言"《博古》与《水浒》异乎?曰:异也。《水浒》之传也以人,《博古》之传也以事,故曰异,贫富尽是乎?曰:不尽于是也。然则朱工何以最乎?曰:越师范,范师计,不自足者所以无乎不足也。于陵仲子何以殿乎?曰:饰于名者吝于利,天下无两盈之理也。集古者为谁?曰:司马汪南溟也。绘图者为谁?曰:老莲陈章侯也。具赏鉴而重命剞劂氏者为谁?曰:吾友赵子鸣佩也。双溪汪光被书于延清堂。"④通过这段序言,我们可以清楚地了解到两人关系的亲密。

在清代徽州戏曲家中,汪光被是名不显著的一位。因而学界对于其个人以及其诗词文、戏曲作品的关注相对较少。但这并不代表汪光被的文学作品不值一提,而是由于其诗文集及其家谱不易看到,可供研究的资料相对较少。汪光被的戏曲作品中表现出的复杂而深刻的社会现状,不仅是他本人也是同时代许多文人所忧虑和思考的文化问题,具有较广泛的思想意义,未来值得更加深入的研究。

① (清)汪光被:《叩钵斋集》,清康熙年间刻本,安徽省图书馆藏。
② (清)史梦兰:《史梦兰集》,天津古籍出版社 2015 年版,第 479 页。
③ (清)汪光被:《叩钵斋集》,清康熙年间刻本,安徽省图书馆藏。
④ (明)陈洪绶:《博古叶子》,上海古籍出版社 2015 年版,第 187 页。

20 世纪初河南戏剧的两次变革

王璐瑶[*]

摘　要：20 世纪初叶，河南戏剧界顺应时代变革的潮流，创建河南新剧团，邀约刘艺舟等新剧艺术工作者加盟合作，编创演出以开启民智、改良社会为宗旨的文明新戏，奠定了河南新剧爱国、民主的基调，开创了河南戏剧融传统戏曲与新兴话剧于一体的革新路径。爱国将领冯玉祥主政河南三年间，积极致力于旧剧改革和话剧编演，扩建大型剧场、在组建剧团、设立戏剧训练班、成立戏曲审查和改良委员会等方面，实施了一系列切实有效的措施，使河南戏剧走上了一条扎实稳健的改革之路。

关键词：河南新剧团；新兴话剧；河南梆子；现代戏剧

从戊戌变法到辛亥革命，河南戏剧虽未能像北京、上海那样起着引领全国的作用，但凭借其深厚的戏剧文化底蕴和"当天下之要"[①]的地理条件，紧跟时代步伐，创建了河南新剧团，从组织形式、观念更新、编创实践等多向度介入，由仿效借鉴到自己创演。寻索晚清民国时期河南戏剧变革的蜿蜒行迹，总结其成功经验和挫折教训，对于正确认识河南在现代的戏剧发展史，为今日戏剧的振兴寻找正确的路径，是非常有意义的。

一、自下而上的戏剧变革

戊戌变法失败以后，中华民族的危机日益加剧，以戏曲改良引导社会变革成为知识界的共识，清政府也期冀借戏曲改良推行"新政"，官方和民间殊途同归地把目光引向了戏曲改良领域。20 世纪初叶，梁启超率先呼吁"小说界革命"，力主以小说、戏剧等通俗文艺改良为先导，启智"新民""改良群治"[②]，陈独秀明确提出"戏曲改良""诚改良社会之不二法门"[③]。人们对腐朽窳败的清政权的绝望和愤怒，激励了民主革命先驱孙中山发动了辛亥革命，结束了两千余年的封建专制，袁世凯篡权复辟的倒行逆施更触发了知识精英对腐朽

[*] 王璐瑶：(1992—　)，上海戏剧学院博士研究生，专业方向：现代戏曲。
[①] (唐)刘宽夫：《汴州纠曹厅壁记》，(清)董诰等编：《全唐文》第四册，上海古籍出版社 1990 年版，第 3389 页。
[②] 梁启超：《论小说与群治之关系》："今日欲改良群治，必自小说界革命始，欲新民，必自新小说始。"原载《新小说》第一卷第一期，转引自阿英编：《晚清文学丛钞·小说戏曲研究卷》，中华书局 1960 年版，第 19 页。
[③] 陈独秀：《论戏曲》，原载《新小说》第二卷第二期，转引自阿英编：《晚清文学丛钞·小说戏曲研究卷》，中华书局 1960 年版，第 55 页。

僵化的旧文化体系的彻底否定,一场以"打倒孔家店"为号召的"新文化运动"狂飙突起,先前温和渐进的戏曲改良迅疾演化为彻底否定"旧剧"乃至传统文化的"戏剧革命",欲以西方话剧取代传统戏曲,倡导"全盘西化",随即有青年学子张厚载及其后余上沅等"国剧运动"的倡导者予以坚决抵制。戏剧界新、旧之争起伏跌宕,京、津、沪、川、陕、粤相继筹建戏剧改良班社,探讨戏剧革故鼎新的路径和方式,河南官方和民间也应时而动。1907年,河南知府吴荫培向清廷奏请改良戏剧,"以正人心而端风俗"①。1908年,从日本留学归来的辛亥革命先驱刘青霞,在开封创办河南第一所女子学校,废除一切旧制,开设国文、算术、史地、音乐等新学课程,倡导组织学生演出"文明戏"《爱晚亭》,成为河南上演早期话剧的先导。1909年,河南巡抚陈夔龙出资襄助,魏子清等实业家合股创建了新式剧场"丰乐园",该剧场仿照此前一年建成的上海"新舞台"格局,设置有先进的转盘式舞台,灯光、布景、道具焕然一新,剧场可容纳上千观众,1910年元旦开业,"首创妇女进园看戏先例",规定男女分门出入②,拉开了河南戏剧改革的序幕。1911年8月25日,丰乐园上演著名京剧演员葛文玉、宋玉珊等表演的《巧离亲》,媒体称其"初次出现,哀感顽艳,改良新戏,别有可观。"③1911年10月18日,葛文玉等京剧演员在丰乐园上演了新排醒世劝化文明新戏《黑籍冤魂》,丰乐园长庆班班主宋玉珊特意在《中州日报》刊登了丰乐园的一则启事,陈说该剧引时事入戏,"现身说法",描写大烟鬼的惨状,让观众看清"鸦片烟害人的真相"和害己败家的恶果,劝化世人,拒烟戒烟,规风正俗④,展示出开封菊苑名伶尝试将京剧行当技艺融入文明新戏,融唱念表演于一体,创造京剧、话剧"两下锅"的舞台新格局,从中也可看出远离京、沪文明新戏前沿的古城开封,已吹进了戏剧改良的骀荡春风。

　　1912年,中华民国成立,河南戏曲艺人对戏剧改良前景满怀热望:"新剧改良,高台宣化,为歌舞场文明发达一大运会"⑤,但茶楼歌台却依然充斥着淫靡荒诞的"粉戏"闹剧,以致有人愤然投书丰乐园掌班,指责其"演剧过秽,有伤风化,此后宜急改良,如仍不悛,定以炸弹"。⑥"以炸弹相向"恫吓戏班不免急躁孟浪,但据此可见当时河南民众对戏班迎合低级趣味、不思进取的痛心厌恶,对改良戏剧、引领世风劝化功能的看重和期许。尽管有此激烈威吓,但囿于积习日久,更新剧目并非易事,丰乐园演出状况并未得到改善。有识之士忧心如焚,不得不诉诸报端,呼吁戏剧家和媒体关注戏剧改良,跟上时代节拍:

> 戏剧之作用,以能开通风气为要义,欲开通风气,则在改良剧本。近年来上海剧场经戏剧家之提倡,新闻纸之揄扬,悉注重于改良新剧。近如《电术奇谈》《波兰亡国惨史》以及《广州血》《鄂州血》《秣陵血》等剧,已月异而岁不同,至其布景,传情虽不能

① 《本省纪事》,《河南官报》1907年2月25日。
② 陈月英、于宏民:《河南戏剧活动报刊资料辑录》,中国戏剧出版社2006年版,第2页。
③ 《开封丰乐园演出戏报》,《中州日报》1911年8月24日。
④ 《丰乐园新排文明改良劝戒洋烟新戏宣告》,《中州日报》1911年10月17日。
⑤ 张永龄、张庆云、高春喜:《再拓〈重修明皇宫碑记〉》,中国戏曲志河南卷编辑委员会编:《河南戏曲史志资料辑丛》(第12辑),第4页。
⑥ 《炸弹与戏剧》,《强国公报》1912年4月12日。

十分满意,然必大有可观。

　　该省戏剧之腐败,达于极点,而梨园中人又皆不通文墨,不能从事改良,于是不得不属望于一般戏剧家,任提倡之举。凡有关时事,是以感发人之爱国心者,编辑成本,令梨园子弟高唱旗亭,想必诸君喜听乐闻也。至编辑之手续,候记者得暇,当本所见,与诸君一商酌之。①

这篇署名"铗候"的戏剧短评充分肯定了戏剧开通风气的启蒙作用,强调戏剧改良的关键在"改良剧本",报刊新闻的"揄扬"导向作用也不容忽视。他列举了沪上演出的众多时代气息浓郁的"改良新剧",并对新式舞台布景艺术的"传情"作用予以称赏。对照上海剧场日新月异的革新面貌,作者痛切直陈本省戏剧的腐败不振,寄希望于有作为的戏剧家自任提倡之举,编创"有关时事,是以感发人之爱国心"的新颖剧目,令"梨园子弟"编排上演,让观者"诸君喜听乐闻",收"感发人之爱国心"的劝谕功效。

也许是"铗候"犀利的言辞、诚挚的倡导,警醒了河南省府的精英志士,1912年9月,由开封东区阅报所司事张四箴发起,邀约众多热心同道参与,策划筹备半年有余,宣告成立了民国时期河南第一个大型文艺团体——"河南新剧团"(当时取名"警世新剧团",简称"新剧团"②)依托富有现代气象的丰乐园剧场,启动了戏剧改革系统工程。河南新剧团的成立,引起了社会各界的高度关注,开封最具影响力的《自由报》,对新剧团的创建全方位跟踪报道,举凡创建缘起、机构设置、宗旨和性质、会员职责和权益、招股方式等,悉数刊载。依据《自由报》的专题系列报道,我们得以揆知"河南新剧团"作为辛亥革命催生的民间戏剧改革团体,它有健全的组织机构、明确的目标宗旨、具有可操作性的运作简章和招股简章,并与河南第一所现代化戏园——丰乐园携手合作,展示出充满生机的发展前景,堪可视为与同年诞生的陕西易俗社、四川三庆会并列的民国戏剧改良社团。与稍早于"河南新剧团"的易俗社和三庆会相较,无论是戏剧改革纲领的制定、宗旨简章的明晰,还是招股运作的方式、对民众启蒙教育的举措,尤其是通过媒体宣传引起社会的广泛关注,邀约新剧人物刘艺舟来豫加盟,编创演出直陈国事、痛切淋漓的时事新剧,均呈现出超越川、陕两省"古调别弹"的格局,奠定了河南新剧爱国、民主的高亢基调,开拓了河南戏剧融传统戏曲与新兴话剧于一体的艺术革新路径。

《"河南新剧团"缘起及简章》开篇便揭示了宗旨:

　　专制除,共和现,破坏终,建设始,移风易俗,诚有不可须臾缓之势,虽国基甫定,万端待理,而一般热心之士,已汲汲以开通民智为唯一之要图。近有著书立说,创立白话报,编组演说团之举,用意固属甚善,然而听者、阅者仍属寥寥,其故惟何?缘所接近者,半属识字秀民,未能于中下社会入手,是以任其笔秃唇焦,终难家喻户晓,亦人情之趋向,时势之使然,本亦无可奈何之势。今欲洗刷其余毒,变更其习惯,换以维

① 铗候:《告戏剧家》,《大中民报》1912年4月28日。
② 李少先:《"丰乐园"与戏剧革命》,开封市地方史志编委会编:《开封文化艺术》,1987年8月,内部资料,第70页。

新之智识,晓以共和之利益,究莫若改良风俗为各级社会所欢迎。

然而风俗习尚相沿已久,故不能用正式教育以启迪是非,由戏曲小说种种乐而多趣、浅而易解者,以感触之……敝同人有鉴于此,爰组斯团,无非借个人之旧口舌,启国民之新思想……借戏曲阐发其道德,开通其智识,反其道而正用之,既不虑其阻滞,更不难于普及。……世界人心之思想,无论中外,无论贤愚,无论贵贱,无论老幼,无论各界热心志士,其爱乐恶苦之心靡不相同。①

上述《河南新剧团缘起及简章》发布的次日,该团发起人又重申了创建新剧团的初衷:

我中国教忠教孝,皆戏曲之功也,诲淫诲盗,亦戏曲之罪也,是皆于不知不觉之间迷洋其知识,摇荡其脑筋,营注其神经。……由是观之,欲丕变国风,非速为改良戏曲不可。借莺经檀板感化,关于社会一切之道德、伦理、风俗、习尚与民国应行改良者,胥为之切实研究,分别删纂,联络同志,现身说法,本嬉笑以成文章,假杯酒而浇颓风,期以上至音乐词歌,下至村讴俚曲说部弹词,以及文人吟咏,矇瞍演说,均无不革故而鼎新。哀音所感,国魂犹苏,其在斯乎?其在斯乎?尚望热心同志提携之,赞成之,扶正之,逐渐扩充,由一部而推及全国,以冀达其圆满之目的,俾作通俗教育之先导,亦我河南有声有色之举也,是则敝同人所日夜退思而弗得,希各界诸大君子联翩而至,敝团无尽欢迎者也。②

细味"缘起"所陈"改良戏曲"乃"开通民智""唯一之要图"深意,不仅呼应了七年前陈独秀"惟戏曲改良,则可感动全社会,虽聋得见,虽盲可闻,诚改良社会之不二法门也"③的警世宣言,而且与陕西易俗社创建"缘起"所称"声满天下,遍达于妇孺之耳鼓眼帘而有兴致、有趣味、印诸脑海最深者,其惟戏剧乎。"④声息相通,相互推涌,汇聚为戏剧变革的时代潮流。

河南新剧团初创伊始,即对社团宗旨、性质和目标有非常明确的规定,归纳表述亦简明扼要:"本团经各界同志所组织,意在丕变国风,改良习惯,借戏曲阐发其道德,沟通其知识,期达通俗教育之目的为宗旨";"本团性质:对社会有移风易俗、灌输维新知识之责任,对同志为共同一致之机关,注重研究方法,扩充事业。"⑤为扎实有效地推进各项戏剧改良工作,河南新剧团(以下简称"新剧团")设立演剧部、编辑部、美术部和事务部(另有评议处理本团内外事务的评议部)等职责明确的分支机构,演剧部负责"历史剧、时事剧、改良风俗剧"编创、审订和推介,编辑部"专司编辑文字及剧报剧本、杂志等出版物,供会员之参考",美术部"专司研究图画、布景、化妆、音乐及剧场上陈设等",事务部"属于实行上一切

① 《河南新剧团缘起及简章》,《自由报》1912年9月8日。
② 《河南新剧团缘起及简章》,《自由报》1912年9月9日。
③ 陈独秀:《论戏曲》,原载《新小说》第2卷第2期,转引自阿英编:《晚清文学丛钞·小说戏曲研究卷》,中华书局1960年版,第55页。
④ 陈多、叶长海:《中国历代剧论选注》,上海古籍出版社2010年版,第568页。
⑤ 《河南新剧团缘起及简章 河南新剧团草定简章》,《自由报》1912年9月10日。

预备,以会计、书记、庶务及剧务上之各职务,分司其事。"评议部设"评议长一人,评议员五人,评议本团内外事件而解决之,为独立之机关。"①就建社宗旨而言,新剧团"借戏曲""灌输维新知识"、实施"通俗教育",期达"丕变国风""移风易俗"之祈愿,与《陕西易俗社章程》"本社以编演各种戏曲,补助社会教育,移风易俗为宗旨"②不谋而合,彼此策应。在机构设置及其运作机制上,上述河南新剧团设置的四大分部,与陕西易俗社设立的干事部、编辑部、学校部、训练部等分支机构,同中有异,各具机杼。前者作为民办官助的戏剧社团更偏重戏曲编演的实效性和前卫性,而后者作为官办民助的政府社团,则更注重顶层设计的指导性和社会性。这些在操作层面上呈现出的差异十分明显,陕西易俗社剧本创作的主旨总体上尚未超越嫉恶扬善的传统道德范畴,而河南新剧团编演的历史剧和时事剧则体现出戏剧革故鼎新的探索变革气象。

 从河南新剧团的资金筹措方式及成员构成来看,其民间自发组织自主经营的特点十分明显,其以戏剧改良引导社会变革的动机和举措,得到了社会各界的认同和响应。河南新剧团创建时即提出经费来源分为两种:一种是创办费,"由发起人担任,开成立会时随时乐捐"③;另一种是常年费,"由本团职员募集或热心者捐助及演剧时所得之资提充"④。1912 年 9 月 21 日,《自由报》登出了《河南新剧团招股简章》,其采取的股份制经营方式,稍晚于 1909 年成立于上海的"新舞台",是中国本土最早施行股份制运作的艺术院团之一。章程规定"以五元为一股,其集一万股为基本金","本国各界皆得入股,但外国人之股不收。凡入股者必须有本团介绍人作保"。章程还规定了分红、换给股票、失票办法、买卖股票、酬红、会期、股东权利、报告账目、稽查等多项事宜,另外特别附则说明,"本团非关于演剧置办事项,不准移动股本"⑤。因为新剧团产生了积极的社会作用,河南都督张镇芳特批"由藩库按通俗教育拨款一万两",作为"新剧团"开办经费。⑥ 受此影响,各界同胞踊跃认股,一个月之间,入团者已达到 500 人,成员包括军、警、学、绅、农、工、商、贾各界,规模庞大,足见河南新剧团领风气之先的巨大号召力。尤其值得一提的是,河南新剧团破除轻视鄙薄女性的旧观念,吸纳热心公益事业的知识女性加盟入会,如薛腾霄、薛腾云二女士入美术部,董挽良、王子廉二女士入剧团部。以此"感化国民思想","化除男女界限,实行男女平权"⑦,这在当时,无疑是谋求社会进步的一项重要举措。

 河南新剧团尤其注重借助媒体的报道来扩大社会影响力,其特设剧报一部门,该团负责人张四箴、杨公琦等人于 1913 年 2 月,筹资创办会刊《绘声剧报》,专程赴上海购买印刷

① 《河南新剧团缘起及简章》《河南新剧团缘起及简章(续)》,《自由报》1912 年 9 月 10、11 日。
② 《中国戏曲志·陕西卷》编辑委员会编:《中国戏曲志·陕西卷》,中国 ISBN 中心 1995 年版,第 816 页。
③ 《河南新剧团缘起及简章(续)》,《自由报》1912 年 9 月 12 日。
④ 《河南新剧团缘起及简章(续)》,《自由报》1912 年 9 月 12 日。
⑤ 《河南新剧团招股简章》,《自由报》1912 年 9 月 21 日。
⑥ 冯俊熙:《河南话剧近百年》,中国人民政治协商会议郑州市委员会文史资料委员会编《郑州文史资料》(第 23 辑),政协郑州市委员会文史资料委员会 2002 年版,第 160 页。
⑦ 《实行化除男女界限》,《自由报》1912 年 10 月 26 日。

机器，新剧团编辑部部长王柚青担任主编，未几即编辑出版。① 据报刊检索得知，该报比1914年5月上海创刊的《新剧杂志》还早了一年。新剧团局面打开之后，发起人面谒孙中山，禀报创立"新剧团"初衷及谋划改革戏剧设想，得到孙中山先生的肯定和赞许，并亲自题字慰勉②。省会发行的《自由报》《河南实业日报》《时事豫报》等报刊对这一启迪民智的新生事物予以推毂揄扬，在民众中产生了广泛而深刻的影响。

为践行以戏剧开通民智的信念，新剧团正理事王叫三与该团编辑部李光尘、陆梧岗等商议组建新剧学校，培养新剧人才，"现身说法，鼓吹社会改良教育"，并禀请学司立案，办理一应手续，拟定招考详细章程，待时机成熟，即出示招考公告。③ 其后又进一步细化招生简章，规定每月招生三四十人，特别值得注意的是，新剧学校招收女子入班学习，这在河南戏剧文化史和教育史上，都是史无前例的。④ 这一举措对妇女解放和激励她们参与戏剧演出活动发挥了重要作用。与筹建新剧学校紧密配合，由新剧团"编辑部所编之《从军乐》《爱国血》《侠男儿》《缠足痛》《黑籍镜》《救蒙热》《新除三害》"等新剧竞相问世，"美术部制造之楼台亭阁、火车轮船、枪炮等件，又皆技巧争艳，色色鲜明"，即将编排上演，"届时必有一大番举动也"⑤。1913年1月16日，河南新剧团与京剧长庆班合作，在丰乐园剧场首演查叫化所编新剧《腥风血雨》（新剧团创始人张四箴自扮乞儿），借剧中人之问答，"骂尽世上看财奴"。《自由报》称"观众约有数千人，拥挤已满"，誉扬其"鼓动人民爱国心，有裨益处，洵非浅鲜，无愧乎新剧团之名，无愧乎通俗教育之旨"⑥。1月19日，该报发表《菊魂剧评》一文，盛赞新剧团上演新剧深受观众欢迎，"座上常客满"，实"嵩岳生色"的"破天荒"之举，新剧团可名为"河南新剧之先师，河南新剧之鼻祖"⑦。其后三日，连续演出《新茶花》，"寓意深远，情节绵密"，"无幕不足以警人，无语不足以醒世"，观众"为之泪下，戏曲之感人深矣"⑧！

新剧团引起了强烈的社会反响后，主办者又邀请在文明新戏前沿的刘艺舟和沈佩贞、傅文郁等人来汴做启蒙演讲，并请他们加盟新剧团。早在河南新剧团创建之初，张宗周、张四箴就拜会刘艺舟，"蒙刘君极端赞成，允许来汴，并约热心志士七人一同前来"⑨。1912年10月23日，沈佩贞应邀来汴加入新剧团，在欢迎会上做主旨演讲，称"新剧感人既深且速""为通俗教育无上之良法"，慨言"他日贵团开演之日，鄙人亦愿随诸君之后登台献技"，热情鼓励"女界同胞、闺中姊妹联翩入会"，使社会风俗"为之丕变"⑩。

① 《剧报不日出版》，《自由报》1912年12月31日。
② 李少先：《"丰乐园"与戏剧革命》，开封市地方史志编委会编《开封文化艺术》，1987年8月，内部资料，第71页。
③ 《新剧学校将出现》，《自由报》1912年12月1日。
④ 李少先：《"丰乐园"与戏剧革命》，开封市地方史志编委会编《开封文化艺术》，1987年8月，内部资料，第70—71页。
⑤ 《新剧团不日开演》，《自由报》1913年1月11日。
⑥ 《新剧团开幕志盛》，《自由报》1913年1月17日。
⑦⑧ 《菊魂剧评》，《自由报》1913年1月19日。
⑨ 《新剧团将大放异彩》，《自由报》1912年10月27日。
⑩ 《新剧团欢迎沈佩贞女士笔记》，《自由报》1912年10月25日。

1913年2月13日,河南新剧团为刘艺舟等新剧人物的到来举行隆重的欢迎仪式,陪同刘艺舟来汴加入新剧团的傅文郁女士发表演讲,倡导女子参与演剧,以"开通社会"①。2月15日,刘艺舟与新剧团成员在丰乐园合演其自创新剧《隔帘花影》,观众爆满。16日晚,新剧团与长庆班在东火神庙合演《碧血忠魂》,歌颂为辛亥革命英勇捐躯的革命志士,刘艺舟、张四箴、欧阳忠、吕少棠等同台献艺,剧场气氛热烈。② 接下来的日子,刘艺舟主导的新剧团与丰乐园密切合作,陆续演出《波兰亡国史》《越南亡国泪》《黑奴吁天录》《猛回头》《新茶花》等二十余本新剧,"喜怒哀乐,无不绝妙"③。

　　1913年3月,因演剧捐款及其他事宜,刘艺舟与新剧团诸人发生矛盾,遂决定新建梁苑新新社,并招股筹建"豫舞台",继续通俗教育与扩张贫民生计会。为了给新剧舞台注入新鲜血液,持续提升社会影响力,刘艺舟邀约其先前所属任天知进化团主要成员范天声、汪优游等来汴加入新新剧社,这些早期话剧先驱的加盟和演出大量贴近时事的新剧,奠定了河南新剧爱国、民主的思想基调,开拓了河南话剧艺术的先河。4月14日,《河南实业日报》发表署名王禁公的剧评,称扬"新剧家汪优游和范天声粉墨登场,现身说法,语含讽刺,着实逼人,我实在想不到,我警悟的了不得。"④受新剧团的影响,热心社会公益事业的陈自新、韩子春、李续亭、林英甫等人,发起"乐群学社",研究学术,编演新剧,提倡通俗教育为宗旨,改良社会。⑤ 省城北京师范附小师生、基督教青年会等竞相编演新剧,呼吁国民科学教育,召唤国民爱国之心,一派峥嵘气象⑥。不幸的是,当年春夏之间,黄河两岸持续干旱,逃荒百姓涌入开封,新剧团入不敷出,致使成员在募捐救灾、扶贫建厂、创建新剧学校等方面,产生较大分歧,刘艺舟、汪优游等决意离汴他适,河南新剧编演的工作开始退潮。尽管新剧团的兴盛活跃不足十个月,但它鼓荡起河南编演新剧之风,传播了早期话剧的种子。在近现代河南戏剧变革史上,树起了一座具有划时代意义的里程碑。

二、自上而下的戏剧变革

　　民国初年河南新剧团与新剧改革家刘艺舟共同掀起的"改良新剧"热潮⑦,与其后创刊的《新剧杂志》(夏秋风主编)"昌明新剧"的主张遥相呼应,继而介入了由《新青年》发起的新旧剧之争。由于河南为新旧剧论争的阵地之一,加以刘艺舟主导的新剧编演始终与京剧长庆班携手合作,受新剧影响的河南戏剧界的舆论导向更偏重于吸纳新剧理念以改

① 孔宪易:《河南早期的新剧》,中国戏曲志河南卷编辑委员会编:《河南戏曲史志资料辑丛》第15辑,第59页。
② 《新剧团在东火神庙演出》,《河南实业日报》1913年2月16日。
③ 孔宪易:《河南早期的新剧》,中国戏曲志河南卷编辑委员会编:《河南戏曲史志资料辑丛》第15辑,第65页。
④ 王禁公:《四面八方——剧评》,《河南实业日报》1913年4月14日。
⑤ 《河南实业日报》,1913年4月28日。
⑥ 《小学校扮演新剧》,《天中日报》1916年10月21日;
《青年会重演新剧》,《河声日报》1917年1月1日;
《师范排演新剧近闻》,《河声日报》1917年3月30日。
⑦ 前文述及的1913年2月由河南新剧团创办的《绘声剧报》,即公开将其"新编、新剧""改良新剧"的主张诉诸媒体。

革旧剧,使之承担启迪民智、灌输新文化的时代使命。概而言之,新文化运动时期的河南戏剧界趋向于认同肯定"国剧"价值与功能的固本求新主张,对彻底否定旧剧、主张全盘西化的功利性或工具化观念审慎地保持着距离。

刘艺舟等人离汴之后,省城开封的新、旧剧演出并未间断,新、旧剧演出,进入常态化阶段。自民国二年(1913)至冯玉祥第一次督军河南(1922)10年间,继丰乐园、东火神庙戏院之后,省城开封先后改建或新建了普庆茶社、红怡茶社、曹氏戏院等剧场,仅相国寺内就兴建了同乐、永乐、永安、国民四家戏院。先前一直在乡间跑高台、唱庙会的河南梆子、越调等地方剧种,排闼进入永安、永乐等戏院,步入了河南地方戏城市化的进程。受《新青年》影响,执教于河南省立第一师范的冯友兰先生创办《心声》杂志,介绍传播陈独秀、胡适等倡导新剧的主张。受其影响,开封青年会在庆祝基督圣诞大会上排演《新茶花》全本新剧①,第一师范学生为筹款创办平民义务学校,在东火神庙排演新剧《社会镜》《教育波澜》②,洛阳人林天乐编创被称为"醒世话剧"的《苦乐镜》③,在河南、陕西两省引起强烈反响。1922年5月,冯玉祥首次入豫主政,虽短短半年时光,他积极倡导教育,宣传男子剪辫,鼓励女子放足,大刀阔斧,全社会为之震动。

冯玉祥第二次主政河南时期(1927—1930),积极倡导新文化运动,致力于旧剧改革和话剧编演,从扩建大型剧场、组建新剧团、设立戏剧训练班和筹设艺术学校、成立戏曲审查会和改良戏曲委员会等方面,制订实施了一系列切实有效的措施,使河南戏剧走上了一条扎实稳健的改革提升之路。1927年10月,冯玉祥指令在相国寺内筹建一座可容纳万人的大会场,作为民众集会和文艺演出的重要场所。经过两年的设计建造,于1929年9月竣工。会场建成后上下3层,4面8个门,可容纳数千人,冯玉祥将其命名为"人民会场"。每逢周末,这里都会有戏剧演出,演出剧目多为破除迷信、禁烟禁赌、男人剪辫、妇女放足等破除陋习、宣传新知的"新戏"。鉴于河南省政府以往并无宣传机构,冯玉祥主豫后迅即成立宣传处,督促筹建新剧团,邀约葛天民等物色成员,选定场所。新剧团成员有宣传处职员、京剧票友和新剧演员,其中有张云、张岩等女演员,阵容整齐,分为话剧、京剧两组,置办乐器、服装、道具等,编排演出《爱国泪》《不识字的害处》《回头是岸》《国恨家仇》《忠义之家》《鸦片恨》《忠心为国》《兰芝与仲卿》等四五十个新剧目。每天下午四时至七时,新剧团在省府大门外演讲台上化装演出,剧目新颖,观众热情高涨。④ 新剧团每星期还到伤兵医院慰问伤员,表演趣剧,并曾两次到孝义兵工厂演出新剧《五卅惨案》,"描摹当日情形,惟妙惟肖,慷慨激昂,观者皆有涔涔泪下之势。"⑤

冯玉祥非常看重戏剧"社会教育之辅助"⑥作用,1927年11月,冯玉祥督豫伊始,即责

① 《开封青年会庆祝基督圣诞大会》,《河声日报》1918年12月19日。
② 《学生演剧筹款 办平民义务学校》,《新中州报》1920年5月31日。
③ 《新剧〈苦乐镜〉》,《新中州报》1923年7月18日。
④ 葛天民:《冯玉祥主豫措施·葛天民遗稿》,中国人民政治协商会议河南省委员会文史资料研究委员会编:《河南文史资料》(第8辑),河南人民出版社1983年版,第77—79页。
⑤ 《豫高法院新剧部赴孝义表演》,《新中华日报》1928年2月29日。
⑥ 河南省地方史志编纂委员会、河南省档案馆编:《河南新志》(上册),中州古籍出版社1990年版,第158页。

成教育厅设立游艺训练班,负责戏曲艺人的训练。1928年3月5日,河南省教育厅公布《河南各县戏剧训练班章程》,章程明确训练班宗旨,详列开设课程、办班期限、入班学员资格、费用和毕业事宜等五项内容。其中,训练班宗旨有改良不适合现代潮流之剧本、创制革命化及平民化的戏剧、培养革命化及平民化的演剧人才、改良舞台的布景及排演方法、改革戏园中种种恶习五个方面,戏剧训练班的课程列出戏剧原理概论、国剧小史、党义训练、革命故事、剧本研究(审定旧剧本,创制新剧本)、排演指导、布景及化妆术、新剧指导等八种。从戏剧训练班的宗旨和课程设置来看,冯玉祥对戏剧的关注是比较全面的——剧本、演剧者、舞台布景、排演方法等,构成了戏剧编创演出的关键环节和核心要素,实施这一训练方案,能有效地推动当地戏剧事业的健康发展。戏剧训练班规定每期学员学习两个月即可毕业。所收学员资格分为两种:一种是强制性的,即全县所有男女伶人及戏园营业人,必须报名入班训练;一种是志愿性的,即有与戏剧相近志趣并且愿意接受训练的人,也可以入班听讲,均不收学费。学员毕业后,颁发证书和演剧证。特别强调,没有证的人是不能进行演剧活动的,其中还建议成绩优异的学员,应由县政府颁发特别奖证或奖状。① 1928年6月1日,《革命军人朝报》刊登了河南省政府训令教育厅及筹设艺术学校的消息,训令力主改革戏剧,加强艺术教育:

 查社会教育之设施,以唤醒民众为要,而唤醒民众之方法,尤莫善于先设艺术学校,盖新剧、绘画、音乐、讲演等项,各为艺术之一种,苟有专校以造就此项人才。一旦现身舞台,凡所奏技,嬉笑怒骂,动人听闻,自可于不知不觉之中,移转风气,激励人心,促进文化,其裨益国家社会者,良匪浅鲜。②

省府严令限"两星期内成立",要求"六成学生学新剧""以便造就艺术人才,而期社会教育之普及"(同上)。

与创办戏剧训练班和筹建艺术学校培养戏剧人才密切配合,冯玉祥督促河南省政府设立戏曲审查会和改良戏曲委员会,旨在加强戏曲管理,促进戏剧良性发展。1928年4月,河南省政府公布《河南省教育厅戏曲审查会简章》《河南省教育厅戏曲审查会审查戏曲办法》,7月连续发布《河南改良戏曲暂行规程》《河南各县审查戏曲办法》《河南各县改良戏曲委员会简章》等文件,其中《河南各县审查戏曲办法》第一条说明戏曲审查的主要对象是"已演唱或将要出版之戏剧、鼓词、道情、评词、坠子等一切剧本"③,第二条再次说明"凡关于前条各种戏曲之演唱、贩卖、出版,均须先将原本或脚本送会以备审查"。④ 明确要求剧本内容应"调合民众情绪,增进民众常识,倡导国民革命,改进社会生活,发扬国民美德,传播适宜的新文化"。⑤《河南改良戏曲暂行规程》郑重申明"为改革旧剧,刷新民众思想",

 ① 河南省教育厅:《河南各县戏剧训练班章程》,《河南教育法令汇编》1928年3月5日。
 ② 《豫省府教厅筹设艺术学校》,《革命军人朝报》1928年6月1日。
 ③ 河南省教育厅:《河南各县审查戏曲方法》,《河南教育法令汇编》,1928年7月。(1930年4月7日河南省教育厅公布的《河南省教育厅戏曲审查会审查戏曲办法》,内容与此文件基本相同)。
 ④⑤ 河南省教育厅:《河南各县审查戏曲方法》,《河南教育法令汇编》1928年7月。

"特设戏剧改良委员会,专司戏剧改进之责",并将其职责权限明确为四项:"审查旧剧及其修改;编纂最新剧本,以供采用;利用旧剧训练班,训练一切演员;关于指导布景表演以及戏园卫生等事宜。"①《河南各县改良戏曲委员会简章》明确提出"编制合乎时代潮流、民众需要、富有革命之戏曲,指导营业者演唱"的具体任务。② 9月,河南省教育厅第三科向全省教育局长会议提交了《各县设立戏曲改良委员会彻底改良戏曲案》,称"戏曲一道,移风易俗,感人最深,惟现在流行之戏曲多涉荒谬,急需改良。"③要求各县成立戏曲改良委员会,训练艺员,管理营业,审查戏曲。

耐人寻味的是,上述以河南省教育厅名义颁布的有关戏曲改良、戏曲审查的系列文件中,已将此前常用的"新剧"或"戏剧"称谓,悄悄改换为"戏曲",其中透露出的河南戏剧改革着力点转移的信息。前文已述,河南新剧团创建乃至刘艺舟新剧演出的班底,均为以京剧演员葛文玉为台柱的长庆班。受新文化的熏陶,河南梆子、越调、怀梆、二夹弦等地方声腔于民国初年允准入城演出,竞艺省城戏苑,活跃闹热,但良莠混杂,局面复杂。有鉴于此,河南官方乃授权教育厅出台省、县两级戏曲改良、审查规程和办法。这足以表明,20世纪20年代末,盛极一时的"新剧"(介于文明戏和话剧之间的过渡形态)热度渐消,一直雄踞省城戏院首席位置的皮黄戏(京剧)、陆续占领"相国寺四家戏院"的梆子戏和一度令市民倾倒的越调、罗戏等,争奇斗胜,成为开封菊苑的主流。针对各声腔戏班演出剧目的繁复驳杂,河南教育厅所属游艺训练班规定创制新剧新曲的6大主题:革命史剧曲;国耻史剧曲;社会问题剧曲;政治问题剧曲;家庭问题剧曲;婚姻问题剧曲。④ 据老艺人回忆,游艺训练班专司戏剧改革的是王镇南、孙春庭和一位姓胡的先生⑤,从上述六大新剧主题的筛选厘定,即可看出王镇南等人对改革旧剧、创作新剧的明确立场。正如王镇南先生回忆所说,河南省教育厅于1927年开办的"游艺训练班",是河南戏剧尤其是"河南梆剧改革的第一声"。⑥ 继王镇南开启河南戏剧改革大幕为始,樊粹庭、张介陶、蒋文质等紧随而上,尤其是樊粹庭集前人之大成,从戏剧理论、编导实践、戏曲传播、戏曲教育等方面,引领河南梆子向现代豫剧变革发展,使之跃升为国内第一大地方剧种,被戏剧界公推为现代豫剧的奠基者和开拓者、被称为"现代豫剧之父"。

① 河南省教育厅:《河南改良戏曲暂行规程》,《民众教育辑要》,1928年。
② 河南教育厅:《河南各县改良戏曲委员会简章》,《河南教育法令汇编》1928年7月。
③ 闻见录:《民国时期河南的戏曲编审(改良)组织机构及其有关"章程"》,《国民教育指导月刊》1947年7月,转引自中国戏曲志河南卷编辑委员会:《河南戏曲史志资料辑丛》第11辑,第120页。
④ 陈月英、于宏敏:《河南戏剧活动报刊资料辑录(1907—1949)》,中国戏剧出版社2006年版,第173页。
⑤ 陈月英、于宏敏:《河南戏剧活动报刊资料辑录(1907—1949)》,中国戏剧出版社2006年版,第174页。
⑥ 王镇南:《关于豫剧的源流和发展》,《戏剧新报》1951年8月16—18日,转引自韩德英、赵再生选编:《豫剧源流考论》,中国民族音乐集成河南省编辑办公室,1985年,内部印刷,第86页。

全面抗战时期的北京演剧(1937—1945)
——海派风靡及京朝派旧剧的回应

杨志永[*]

摘　要：20世纪30年代，京剧名角挑班制的弊端逐步显现，戏曲艺人纷纷自立门户组班演出，剧团脚色体制不健全、班多园少的问题随之而来；在激烈的演剧市场中，以彩头戏、布景戏为代表的海派戏剧在北京剧坛兴起，并在抗战时期达到顶峰。彩头戏的风靡代表了市场的选择和观众审美趣味的变迁，对于北京剧坛的活跃起到了一定的积极作用，但也由此导致"纯粹旧剧"演出的受阻。戏曲演员一改名角挑班为群角合作演出，努力为京朝派旧剧寻求市场突破，同时积极地培养演剧人才、排演老戏，试图把戏曲艺术拉回到以唱念做打为核心的评价机制中。

关键词：海派；立体布景；京朝派；合作戏；老戏

一、海派戏剧的风靡

由于资料的缺乏，长期以来学界对于全面抗战时期(1937—1945)北京演剧情况的研究较为单薄，尤其是北京地区的海派戏剧长期湮没在戏曲研究者的视野。对于民国时期的报刊资料进行爬梳，可以证明在当时存在着海派戏剧的演出。20世纪30年代中期，海派戏剧在北京剧坛悄然酝酿，并在抗战时期达到顶峰，与纯粹旧剧共同形成了北京的演剧市场。面对戏剧界海派风靡的情况，具有守正精神的梨园艺人改名角挑班为群角合作演出，以健全的阵容、守正的剧目为京朝派旧剧争取演出市场，同时积极地排演老戏、培养演剧人才，表现了戏曲艺人对于艺术传承的坚守。

从北京戏班的增多可以看出当时演剧市场竞争的激烈程度，北京的戏班数量在1937年之后的4年里一直呈增长趋势。1938年北京有29家戏班[①]；1940年已达到40家(不包括科班)[②]；在1941年的统计中，在册的戏班有44家[③]。从统计数据来看，1938—1941年间，北京的戏班数量增加了15个，由此可见名伶自立门户之多。

戏班数量的增多在一定程度上反映了北京剧界的热闹程度，但也隐藏着危机：名伶纷纷自立门户，会导致头牌演员过剩而配角荒芜、演出水平受限等问题。戏班增多而戏园

[*] 杨志永(1994—　)，中央戏剧学院戏剧艺术研究所戏剧与影视学2021级博士研究生，专业方向：近代戏剧史。
① 垂云阁主：《北京戏班之多》，《十日戏剧》1938年第1卷第27期。
② 芝云馆主：《小评论：最近京市菊坛的发展》，《立言画刊》1940年第84期。
③ 红叶：《京市戏班统计》，《立言画刊》1941年第132期。

数量没有明显变化，班多园少的现状会进一步加剧市场的竞争。为了在演出中获得经济效益，以彩头布景甚至立体布景为卖点的海派戏剧迅速崛起。实际上，海派戏剧在整个抗战时期一直存在于北京的演剧市场，并且在20世纪40年代初期后来居上，活跃程度超过纯粹旧剧。

 北京的梨园界，自《乾坤斗法》一斗以后，斗出来鸣春社彩头戏《济公传》，也就是变化了的《济公活佛》。继之而起的便是《八仙得道》，《八仙得道》以后，移山倒海而变出了容明社的《天上斗牛宫》。这种彩头戏的情势颇有风起云涌之势，空气紧张，疯狂了一般观众，像看天桥变洋戏法似的那么拥挤。这种盛况空前，更足以表现出来旧剧已经走上了没落之途。①

彩头戏也叫彩砌戏，指在戏曲演出时运用灯彩、机关布景等因素吸引观众，为海派戏剧所擅长。抗战时期的北京剧坛，彩头戏以其炽热的打斗、丰富的剧情和精美的布景等因素一跃成为北京演剧市场上的新秀，并在竞争激烈的市场中迅速占领一席之地。由于巨大的经济利润，剧院纷纷接演，但也导致了纯粹旧剧演出市场的萎缩：

 自从华乐改演彩头戏而获得意外成绩后，于是广德、开明先后都仿学起来。原来长期占据庆乐的鸣春社、中和的荣春社，偶尔也以彩头来号召一下。听说最近长安戏园亦与李少亭签立合同，将由王玉蓉等出演彩头戏。倘若这个传言果然成为实事的话，那么北京几家大戏院，除去三庆、吉祥、广和之外，就都要长期被一个戏班所占据了，而那些京朝派戏班的出演，势将发生问题。②

实际上在荣春社之前，彩头戏已经在北京的梨园界出现了。1936年富连成社公演的连台本戏《酒丐》以写实布景、空中飞人为剧坛注入了新的演出风格，达到了上演十数场、场场满座的效果。虽然守旧的剧评人多对之持反对态度，但观众的普遍接受却是无法忽略的。抗战后期尚小云为戏剧的前途考虑，转而去挖掘老戏、注重后起演员基本功的培养，然而彩头戏的演出自荣春社组班之后一直存在，贯穿了整个抗战时期。荣春社演出的彩头戏剧目大多是神仙怪侠剧，在戏曲广告中一般都有"华丽布景、奇妙变化"等字样。荣春社1938年正式演出时公布的十大本戏有："《东汉》《孙武子摆阵斩美姬》《荒山怪侠》《西游记》《崔猛》《桃园合传》《十三太保》《血染万花楼》《天河配》《唐王游月宫》；旧戏新排的有《十矮八金莲》《美猴王》《齐天大圣》《荡寇志》《永平安》《江南四霸天》《黄一刀》《大英节烈》《狐狸缘》《太平天国》《四大招贤镇》《连营寨》《洪洋洞》"③。从戏曲广告来看，这些剧目在演出中使用彩头布景的有：《西游记》《天河配》《唐王游月宫》《美猴王》《齐天大圣》《血染万花楼》《太平天国》七本，大约占了三分之一，在整个剧目中的比重是较大的。

这种情况发生在素以守正创新著称的荣春社，而当时以惊险开打著称的演员李万春

① 《彩头班前途有无限危机》，《三六九画报》1943年第369号。
② 泰来：《北京各戏院纷演彩头戏后对于梨园同业的影响》，《三六九画报》1943年第354号。
③ 靖宇：《荣春专页：荣春社之阵容，新旧戏与各生》，《立言画刊》1938年第10期。

与其创办的鸣春社在演出中更是以彩头布景作为号召观众的有利因素。李万春虽然以"京派猴王"享誉剧坛,但作为一名武生,其表演的火炽和惊险程度以及对于立体布景的运用却是直追海派的。在整个抗战时期,李万春和他创办的鸣春社都毫不隐晦以彩头戏作为卖点,而且在戏曲演出中加演电影,为了吸引观众可谓尽心竭力。实际上他在民国时期是一个非常活跃且受欢迎的演员,除了北京地区之外,"外江"地区也时常发来演出邀约。李万春从1938年至1943年的将近6年间几乎不间断地在《立言画刊》上刊登戏曲广告,可见其对于演出宣传工作的重视。

从当时的剧评材料来看,1938—1943年是北京剧坛彩头戏盛行的时间。观众审美趣味的变迁和演员之间的相互竞争为海派戏剧的发展提供了空间,但也有剧评人认为彩头戏风靡的现状昭示着旧剧没落,批评的声音时常见诸报端:

> 因为目下的观众已经被一般幻术化、杂耍化的流行本戏给麻醉了,不但对于戏剧没有深刻的研究与经验,而且心情浮动,印象上只有一个听角儿的理念之外,他们所喜欢的只是巧妙委婉的花腔与火炽纷乱的动作。所以他们听戏是一种夸富式的,喝彩是一种起哄式的。从事剧业的人先用非戏剧艺术的东西把观众麻醉了,而观众习于那种环境之后,又迫着演员们,为求适合这种现状而不能不拼命乱出花头、标奇立异,于是旧剧原有的精华越来越丧失,而形成了目下这种悲哀的状态!①

然而并非所有剧评人都对之持批判态度,开明的剧评人认为应该摒弃传统成见,艺术的欣赏趣味要随着时代的变迁而变化:

> 纵观最近剧业者的大趋势,或者可以这样说:今年北京的剧业,要成为彩头年,这是天时人事一步一步凑拍而来的,无所用其惊异,更无须用其叹息。对于彩头戏而惊异或叹息,都是抱有传统成见,以为京戏总是正宗,稍差一点,便要以什么外江、海派目之,这样的见解,未免太不通便了。我们四十年前还是以八股文为正宗,即是二十年前还是以文言文为正宗,稍不如是,便是旁门外道。曾几何时?时代的大轮子,碾碎了一切传统的成见。②

当时的科班中最具守正精神的富连成社也在演出中以彩头戏来获得经济收益。叶盛章一至四本《乾坤斗法》虽然为守旧的剧评人所批评,认为其"纯以海化布景取胜,京朝典范荡然无存"③。但这种批评在班社面对强大的生存压力之下并不具建设性,因为戏中加布景的做法实际解决了富社的经济问题:"乃能一挽颓势,又复盛极一时"④。富社的票价相对低廉,以演老戏为主,而且要顾虑到整个科班的运行,经济压力可想而知。为了获得更多的效益以延续科班的生命,在演出中添加新的形式也无可厚非。

彩头戏在北京演剧市场的盛行与其健全的剧团组织不无关系,名角挑班制的弊端在

① 摩露:《老戏的悲哀,谁能挽回这个厄运》,《三六九画报》1943年第405号。
② 四树堂主人:《戏剧电影化》,《立言画刊》1943年第237期。
③ 一军:《京市科班漫谈,荣春社重演老戏》,《立言画刊》1942年第199期。
④ 一军:《京市科班漫谈,荣春社重演老戏》,《立言画刊》1942年第199期。

20世纪30年代全面显现,伶人纷纷组班演出,剧团脚色不健全导致演出水平受限。因此就难以通过硬整的班底和出色的演出获得观众的青睐,而演出彩头戏的剧团在行当配比方面更具有优越性,体现在各个脚色能够平均发展,这就使得剧团组织更加健全,演出成绩往往让只有一个角色挑梁的班社望尘莫及:

> 海派(姑称之)之可取处在于平均发展,人各尽其用,殆无闲角。虽属边配院公,亦有唱有念,足可各尽所长,而其所歌亦属循规蹈矩之西皮二黄,及于做工尤能挥洒尽致,大有用武余地。倘所拴之角相当硬整,决能大洽人意,即如头本《八仙得道》中之黄玉麟、金鹤年、白家麟,均有良好成绩。①

除此之外,观众的态度也为海派戏剧在北京剧坛广泛的演出提供了动力。实际上,一种演出方式的风靡是演员和观众双向选择的结果,虽然不乏剧评人对于这种演出持否定态度,认为是京市剧坛"低级化"的表现:"听者愈增其兴,演者愈恣其骄,二者相因,遂使平市歌坛逐渐低级化"②。但观众的审美趣味是随着时代的变化而变化的,张聊公从观剧心理学的角度阐释了剧目之"新颖"对于观众的吸引:

> 试看今日之老生,三天两日必以《街亭》《探母》等剧为号召,旦角则多以《女起解》《玉堂春》等剧为揭橥。绝少有时老戏新排或排演新戏,以促起观众新颖之注意者。此实为皮簧班太不振作之现象,而为彩头班抬头之良机也。③

彩头戏和布景戏的盛行具有社会和艺术层面的双重原因,日伪统治下的北京城治理混乱、人心不稳,而戏曲作为一门写意性的艺术,欣赏者需要一种澄明虚静的心理状态才能领略到演员通过唱念做打传达出来的味外之旨和韵外之至;这种心理状态的丧失是北京剧坛的普遍情形,在演出中主要体现为观演双方对于戏曲韵味的搁置和过火风格的追求。京朝派剧评人对于火炽的、脱离原有范式的演出提出批评是基于戏曲写意性的艺术特点而非着眼于市场的活跃;其批评从艺术传承的角度来讲有合理之处,但缺失也较为明显,即是对于观众审美趣味的漠视和市场现状的悲观化理解。因此,即使海派戏剧取得了纯粹旧剧难以企及的市场胜利,但当它与京剧艺术的写意性风格产生冲突的时候,剧评人难以站在市场的角度去为其开脱。因为剧评人是旧剧艺术的守卫者,担负着延续旧剧生命的职责。也正因为如此,在彩头戏兴盛的同时,戏曲艺人还是听从了剧评人的建议,重新回归到了纯粹旧剧的演出。他们改名角挑班为群角合作演出,为了旧戏重新打开市场做出努力。

二、合作戏争取演剧市场

合作戏出现的直接原因是伶人纷纷独自挑班,导致戏剧营业受挫,京朝派戏剧的演出

① 久文:《京朝派何以没落,彩头戏鸠占鹊巢》,《立言画刊》1943年第234期。
② 御君:《是谁之过矣》,《十日戏剧》1937年第1卷第12期。
③ 聊公:《名伶应多排新戏》,《三六九画报》1943年第371号。

整体呈现出一种后继乏力的局面;而彩头戏的盛行则促使有守正意识的演员通过合作戏这一演出形式来回应其冲击。就艺术的呈现方式来讲,旧剧艺术的传承不在于演出的彩头化和电影化,保证剧团健全的演出班底才是解决问题的关键:

> 应该怎样挽回这样颓运呢？并不在乎是排彩头戏,电影化的旧剧,是要恢复民国初那样的坚强阵容。譬如一个头牌力量不足,连络起三个或四个头牌角永远合作,把自私自利心收起来,大家众志成城的发扬旧剧固有的艺术。倘能这样努力去做,不但正角永远可以立在极峰高头,就是配角以及低包戏套们也不至失业。①

关心旧剧的剧评人和演员发挥自己的主观意识,为提升戏剧的营业出谋划策并身体力行,于是戏剧界出现了一种非常独特的演剧方式——合作戏的演出。合作戏是组织数个剧团的名伶暂时地结合以形成一个硬整的班底,为观众呈现出完整的演出内容:"合作戏的使命,是做一个暂时的健全阵容,使观众有一个短时期的满足希望"②。这种演出方式在一定程度上满足了观众对于娱乐的追求:

> 最初举办合作戏的宗旨,是以发扬旧剧艺术为前提,所以彼时合作戏的阵容不止于集若干头牌于一剧。而并且还注意这若干头牌角色的实力,务须各如其份。其次的,也是以戏为主观,演员艺事均在水准以上,于是求其是整本大套。于角儿则须整齐一致,这样的合作戏会形成一种极坚强的势力。③

剧评人景孤血对于合作戏下了一个定义:"试述真正合作戏之条件,必须不在一班以内之两个以上主角合演;所演之戏必须不论甲班、乙班,均不能演者;必为人已不甚注意之冷戏"④。其中第一、二两条对于合作戏的表演阵容提出了要求,但是第三条却是难以实现的。一般情况下,名伶合演的剧目恰是观众所喜闻乐见的传统剧目,并非全是冷戏。在这种剧目中,生旦净丑等各个行当都有演出的机会,所以对于剧目的选择也较为谨慎。

剧评人刘愚在《谈合作戏》中写道:"不过自二十八年以来,京朝剧坛很盛行所谓合作戏,这是要归功于国剧艺术振兴会的"⑤。民国二十八年是1939年,而国剧艺术振兴会是民国二十七年(1938)成立的,所以基本可以确定合作戏是在这一时期开始成为风气。合作戏的初衷是振兴旧剧,因为有名伶加持,戏码的安排也足够硬整,所以对于难以看到精彩演出的观众来讲是非常难得的欣赏机会。从当时的剧目可以看出名伶合作的轰动效应:

> 开场为孙毓堃之《铁龙山》,扮相魁梧念白沉着,功架亮相均佳,不失杨氏风范……《铁龙山》后为《翠屏山》,小翠花之潘巧云乃看家之作,精彩自不待言。萧长华

① 松声:《怎样挽回旧剧颓运》,《三六九画报》1943年第344号。
② 翁偶虹:《二年来合作戏之剖析》,《三六九画报》1941年第215号。
③ 《最后一句:合作戏的将来》,《三六九画报》1944年第445号。
④ 景孤血:《剖析合作戏》,《立言画刊》1942年第200期。
⑤ 刘愚:《谈合作戏》,《新民报半月刊》1941年第3卷第10期。

之潘老丈则未能十分出色，李万春之石秀相当卖力，李宝奎之杨雄极受台下人之欢迎，但亦以噱头取胜也……大轴为《得意缘》，尚小云之夫人，南铁生之狄云鸾，程继仙之卢昆杰，搭配亦甚可观。①

小翠花、萧长华、李万春、李宝奎共同出演《翠屏山》，虽各自属于不同的剧团，但合作戏的演出把这些隶属于不同班社的演员抽调出来组成新的组合，合作戏多为名伶演出，剧目又多为名戏，虽然票价较高，但上座率比伶人单独挑班要更加理想。剧评界也多持正面态度："名伶荟萃一堂，并且戏码也绝对硬整，兼有冷戏演出，票价虽然较昂，可是比之每位角儿单独听的票价，还来得更便宜些"。②

作为京剧发展史上的一个短暂而重要的环节，合作戏反映了戏剧工作者面对海派戏剧的盛行，为京朝派旧戏争取演剧市场所做出的努力。合作戏的剧目往往是各类行当齐全，每一个脚色都有自己发挥的余地，在小范围内形成了一个京剧繁荣的景象。对于演员来讲，合作戏所赚取的酬劳也要高于自己单独挑班的营业演出，所以名伶也乐于接受合作戏演出的邀请；从观众的角度来讲，在剧业萧条的情况下能够观看到名伶的合作演出，满足了自己对于艺术欣赏的需求。

在1937年至1945年的时间里，北京的剧坛表现为趋新和守正两种力量的冲突，其中彩头戏市场一直存在，而且在1943年还被称为"彩头年"。虽然这种"趋新"的演剧方式受到一些剧评人的批判，但不能否认其对于戏曲市场的活跃所起到的作用；另一方面，戏曲艺人通过合作演出的方式为纯粹旧剧寻求市场突破并取得了良好的成绩，这也说明在海派风靡的北京剧坛，京朝派旧剧的生命力依旧强劲；观众对于写实性的布景戏虽然不排斥，但对于纯粹旧剧的感情依旧深厚，因此当古色古香、行当整齐的老戏出现在剧坛的时候，他们会毫不犹豫地走进剧院支持纯粹旧剧的演出，这也是旧剧命脉能够得以延续的重要原因。

三、名伶对于老戏的挖掘

面对海派戏剧在北京剧坛的风靡，京朝派演员除了合作演出之外，也积极地提倡并身体力行地排演老戏。剧评人也对于"尽失京朝典型"的布景戏提出了批评：

> 现在各科班里，许多为了迎合观众，为了营业竞争，固然不能不出奇制胜，可是一部分也要保守成规，也要尊重梨园道德。万勿只顾眼前图利，不计学生们的前途，勾心斗角、排演新戏，竟置旧戏于不顾。一旦学生满科，将何以使其立足梨园，如果再去拜师从新另学，那当初何必投入科班。③

1940年以后，北京既有营业演出又具有培养人才职能的科班，基本形成了富社、荣

① 唯我：《两场盛大合作戏并记》，《半月戏剧》1941年第3卷第6期。
② 玖子：《合作戏何以盛行》，《立言画刊》1941年第3卷第10期。
③ 苏智涵：《科班应注意多排演老戏：梦楼阁戏话之一》，《三六九画报》1943年第376号。

春、鸣春三足鼎立的局面,这三家科班在北京的演剧市场都比较活跃,基本代表了当时剧界的最高水平。富社以守正创新为主,只有在少数情况下才会以彩头戏作为卖点;荣春社自组班以后基本是老戏和彩头本戏并行不悖地演出,从广告资料来看,在1942年之后,荣春社彩头戏和全本戏的演出比重大幅度降低,演出重心逐步转向老戏。除了保留剧目《天河配》依然以布景作为噱头之外,其他的无论是全本戏还是老戏在广告里都看不到使用布景的消息,戏曲广告仅仅起到了剧目预报的作用。并且广告词中不乏以"真正文武单出老戏"为号召;在科班教育方面,尚小云也是以旧戏为基础,荣春社的弟子"所学的东西都是有根据的旧剧,本着温故知新的宗旨演出。我们也自作了三四个戏令他们学习,但是都力避神怪离奇之弊"①。同样的情况也出现在李万春及其鸣春社中,李万春在1938、1939两年的戏曲广告无不以大量夸张的宣传词作为噱头,但是到1940年宣传词明显减少,虽然演出依旧以全本戏为主,但也开始注重老戏的排演:

> 李万春今年度以老戏为基本,其第一作品为《猴王行医》,已于上周在长安首演。第二作品为《三侠剑》,即胜英与士林佩角力举行南北英雄会故事,定于明日白天在长安做处女演。第三作品为《一门忠烈》,唱念做打四者兼重,有对刀、对鞭、对枪等武工,日内即可上演。第四作品为《马超》,即继《一门忠烈》排演。②

除此之外,李万春还排演了"《宦海潮》《岳飞》、全部《文天祥》《铁冠图》"③等老戏。作为一个以技术见长的戏曲演员,李万春不可能不知道老戏对于艺术传承的重要性,因此在1941年鸣春社正式演出之后,李万春除了依靠彩头戏获得经济效益之外,也有意识地进行着老戏新排的工作。而且,鸣春社的广告词相对于李万春单独演出时显得更加含蓄,只有在必要时才会加上"华丽布景、惊险开打"字样。马连良也提倡排演老戏,努力守住京朝派戏剧的命脉。他认为:"北京国剧策源地的现在戏曲已离本背源踏上歧途,被什么布景法宝千变万化妖术邪法所迷惑失却本性了"④,要求演员依靠优美的唱念做打创造出"合于舞学唯美主义"⑤的戏剧。

名伶进行老戏新排的工作主要并不是以此来获得市场成绩,而是传授给后继演员以立身之本。民国时期的名伶不排斥在戏剧演出中使用彩头布景,它毕竟可以短时期内获得经济上的效益。但若不顾基本功的练习和老戏的传承,演员的立身之本就此消失,这种逐本求末的做法是有远见的戏曲艺人难以接受的。所以,对于当时的科班主办人来讲,既要排演受众群体众多的布景戏,又要排演老戏,在演剧市场和艺术传承方面做到恰如其分的均衡。总而言之,这些名伶并不是守旧主义者,他们也会根据市场的变化和观众的欣赏趣味调整自己的演出方式。但是,对于旧有剧目的传承是戏剧艺术继续前进的基础,这些

① 尚小云、胡谟:《中国国剧的危机》,《吾友》1942年第1卷第5期。
② 《李万春提倡老戏》,《立言画刊》1940年第75期。
③ 灵厂:《李万春致力于老戏:演铁冠图纪念明思宗殉国》,《立言画刊》1943年第242期。
④ 马连良:《发起一九三九年京剧艺术化运动》,《立言画刊》1938年第14期。
⑤ 马连良:《发起一九三九年京剧艺术化运动》,《立言画刊》1938年第14期。

老戏体现着数代伶人的打磨之功,如果旧剧失传,戏曲艺人经历数代时间精心打磨的技术和演出方式也就消失了,这是伶人们不愿意看到的局面。从当时的材料来看,尚小云排演老戏的成绩较为可观,也得到了剧评人的褒扬:

> 荣春社鉴于发扬国剧,使诸生有真正艺能与实力,自兹竭力排演已失传暨多年未见之老戏,与吾侪志同道合,愿为表彰。提倡国剧即保持国粹,戏虽小道,有关国运及社会人情风俗,以及规正世道人心者大矣。该社五六日两夜场,在中和演庄子戏《善宝庄》、《度白简》、《敲骨求金》接《搠坟·蝴蝶梦·大劈棺》,即系补救旧有,令人叹服。《善宝庄》(非梆子《杀狗》),原里子老生之开场,昔诸名角皆不为,自刘鸿昇列大轴,并易名《敲骨求金》后,始为一般顾曲者所注重。又该社二科老生孟喜平(孟小冬之侄,年十岁)近演之《打窑瑶》扮柴王,亦刘子余名奏,排后只在广德演一遭。今该社搜罗此本,未悉出于何人之手。喜平另演之红净戏《困曹府》饰赵匡胤,并《上天台》取其嗓高(宜再演《完璧归赵》)。《困曹府》曩演者为李五曹三,有谓老谭当年亦唱是戏,因年远不敢臆断,尚待证实。①

真正的剧评人对于艺术本身有着深入的理解,对于艺术前途也有自己的考量。在京剧发展史上,剧评人对于艺术前进方向的把握往往比身在局中的演员更为清晰,他们之所以反对彩头戏,是因为这种演出方式背离了戏曲象征性的美学原则,这种美学原则是戏曲艺术的根本所在。同样,尽管戏曲艺人基于盈利的角度并不排斥海派戏剧的演出,但也只是为了遵循市场规律而对于艺术表达做出的必要妥协。因为他们明白:演员的技术和对于老戏的传承才是戏曲艺术得以永久流传的关键。

结　语

民国中后期,京剧艺术在各个方面都对于后继演员的要求越来越高。艺术的提升毕竟需要经年累月的磨炼,因此戏曲演员想要在短时间内获得观众的青睐,就不得不在彩头布景等方面发挥才智,这背后是演员在竞争激烈的演剧市场中争取自己一席之地的焦灼。想要在剧坛继续生存,既要有高超的技艺,也要遵循市场的导向、戏曲观众的审美趣味等诸多因素,这些都为海派戏剧在北京的风靡创造了有利条件。然而,即使是演出彩头戏的演员,其艺术在当时也是极其精湛的,如尚小云、李万春,以及勤节社的白家麟等都对于京剧艺术的发展做出了不可磨灭的贡献。所以站在旧剧保存的立场上,部分京朝派剧评家对于海派布景戏持批评态度有一定的道理,但若设身处地的站在演员的立场,并对于当时复杂的剧坛状况进行综合分析的话,剧评人也会对于演员的"趋新"表现出更大程度的宽容。

长久以来,或是资料的不完善,或是囿于对海派戏剧非传统路线的批判,学界对于北

① 陈志明、王维贤选编:《〈立言画刊〉京剧资料选编》(下册),学苑出版社 2009 年版,第 1074 页。

京戏剧的研究多集中于流派艺术的探讨,对于演剧市场的分析较少,对于北京的海派戏剧也造成了一定程度的忽略。只有打破传统的观念,对于当时的材料做出分析,从商业和艺术两个角度去审视当时的演剧情况,才能对之形成较为全面的认知,对于当下的戏曲现状也能提供有益借鉴。

马廉旧藏《曲海总目提要未刊稿》考述

王文君[*]

摘　要：董康曾据日本所藏《传奇汇考》抄本增补自己所编的《曲海总目提要》，然而增补的内容并未收入该书中，且这部分内容下落不明，学人多引以为憾。结合民国时期《曲海总目提要》的相关增补情况可以发现，北京大学图书馆所藏马廉《曲海总目提要未刊稿——从日本旧抄本传录》的底本实为董康的补遗本。董康补遗依据的抄本实为京都大学文学部藏本，杜颖陶也曾据"鄞县马氏所藏传抄本"为《曲海总目提要》补遗。《曲海总目提要未刊稿》的再发现，为了解董康当年补遗的相关情况提供了重要参考。

关键词：《曲海总目提要》；《传奇汇考》；马廉；董康；杜颖陶

《曲海总目提要》是董康等人据《乐府考略》残卷整理而来的一部重要戏曲目录。在大东书局正式刊印前，时在日本的他又根据狩野直喜提供的《传奇汇考》抄本为该书补遗，自称抄得70多种剧目提要并寄给大东书局的经理沈骏声。遗憾的是，这些增补的内容后来并未收入大东书局正式出版的排印本《曲海总目提要》中，此后更是下落不明。这些未曾刊出的补遗包括哪些剧目，与杜颖陶后来整理的《曲海总目提要拾遗》《曲海总目提要补编》有何异同，研究者因未曾寓目，故而有种种疑问，成为一个学术悬案。北京大学图书馆藏马廉旧藏《曲海总目提要未刊稿》的再发现，为解决这一问题提供了重要线索。

一、马廉旧藏《曲海总目提要未刊稿》的再发现

马廉（1893—1935），浙江鄞县人，著名藏书家，傅惜华曾称其"十年以前，旧京则以鄞县马氏为最，且多善本"[①]。马廉去世后藏书多归北京大学图书馆，有《北京大学图书馆藏马氏书目》，该书目著录了一种《曲海总目提要未刊稿》。北京大学图书馆古文献资源库署为"《曲海总目提要》，（清）黄文旸撰。抄本、线装，4册（1函），27 cm"[②]，典藏号为"MSB/017.812/44061"。经笔者目验，该抄本题名实为《曲海总目提要未刊稿——从日本旧抄本传录》，共一函四册，抄本长约27.2 cm，宽约20.6 cm。正文每半叶10行，每行20字；小

[*] 王文君（1988—　），文学博士，江苏师范大学文学院副教授，专业方向：中国古代通俗文学。
【基金项目】本文为国家社科基金后期资助项目"《优语录》整理与研究"（项目号：17FYS003）阶段性研究成果。
① 傅惜华：《北大图书馆善本藏曲志》，《文学集刊》1943年第1期。
② 详见北京大学数字图书馆古文献资源库读者检索系统：http://rbdl.calis.edu.cn/aopac/controler/main。

字双行,字数同。第一册正文首页钤马廉两方藏书印——"鄞马廉字隅卿所藏图书"和"隅卿藏珍本小说戏曲",另有"国立北京大学藏书"印。

民国时期已有学者提到过这个抄本,王古鲁就曾称"适读北京大学图书馆所藏马隅卿氏旧藏《曲海总目提要》未刊稿(从日本旧抄本传录),见有《临潼会》提要"①;吴晓铃的学位论文《传奇八种作者考辨》也曾提到"北京大学图书馆所藏《曲海总目提要未刊稿》抄本四卷(即无名氏所撰《乐府考略》或《传奇汇考》的残帙)"②。《中国文学通典·戏剧通典》在介绍《传奇汇考》时也曾提道:"北京大学图书馆藏民间抄本(题为《曲海总目提要未刊稿》,马廉旧藏)。"③虽然这个抄本已偶见提及,但学界并不了解这个版本,也未见有人在《传奇汇考》的相关研究中述及该本。现将该抄本的剧目收录情况录之如下:

第一册共收剧目 22 种,依次为:《桃源洞》《钱塘梦》《勘风尘》《荐马周》《青陵台》《遇云英》《骂上元》《北西游》《鲁义姑》《分镜记》《游曲江(一名曲江池)》《万江楼》《三赴牡丹亭》《孝谏庄公》《花间四友》《锁魔镜》《东郭记》《红渠记》《红叶记》《弄珠楼》《龙凤衫》《情梦侠》。

第二册共收剧目 11 种,依次为:《人中龙》《竹漉篱》《阳明洞》《天下乐》《寿乡记》《遍地锦》《文武闱》《醉太平》《双福寿(上)》《双福寿(下)》《曹王庙》。

第三册共收剧目 18 种,依次为:《芳情院》《蓝关度》《澄海楼》《蕉鹿梦》《红梅记》《伽蓝救》《娇红记》《喜逢春》《鸳鸯梦》《鸳鸯梦》④《续情灯》《秋风三叠》《四元记》《小江东(一名补天记)》《清平调(一名李白登科记)》《醒中山》⑤《卖相思》《太极奏》。

第四册共收剧目 15 种,依次为:《蟾宫会》《金杯记》《绣春舫》《蟠桃谶》《珊瑚鞭》《龙虎啸》《忠孝节义》《临潼会》《屏山侠》《桃花雪》《雪里荷》《醉西湖》《醉西湖》⑥《倒浣纱》《尺素记(一名空东记)》。

经比较发现,《曲海总目提要未刊稿》所收录的这 67 种剧目提要,绝大部分是《曲海总目提要》没有收录的。其剧目提要的体例与《曲海总目提要》一致,应是该本题作《曲海总目提要未刊稿》的原因。马廉本人在 1931 年秋曾预备到日本休假,但因为妻子生病以及随后的"九一八"和"一·二八"事变,日本之行并没有成行。因为马廉并没有去过日本,所以这一传抄本显然不是由其本人抄自日本藏本。而且该抄本与马廉笔迹差别颇大,显然也非马廉亲手所抄,他只是一个收藏者。

① 王古鲁:《小说琐记》,《艺文杂志》第 2 卷第 2 期(1944 年 2 月),收入王古鲁著、苗怀明整理:《王古鲁小说戏曲论集》,中华书局 2013 年版,第 147 页。
② 吴晓铃:《考李笠翁的新传奇八种》,中国戏曲学会、山西师大戏研所编:《中华戏曲》第 5 辑,山西人民出版社 1988 年版。编者按:"这篇文章是吴晓铃先生早年学位论文的一部分,从未发表""文章原题为《传奇八种作者考辨》"。但在其所编的《鄞县马氏不登大雅文库剧曲目录》"曲目之部"中却著录为:"《曲海总目提要未刊稿》不分卷(清佚名撰抄本),六册(二函)。"见吴晓铃:《鄞县马氏不登大雅文库剧曲目录》,《图书月刊》第 2 卷第 6 期(1943 年 1 月),收入《吴晓铃集》第 2 卷,第 265 页。
③ 幺书仪等主编:《中国文学通典·戏剧通典》,解放军文艺出版社 1999 年版,第 578 页。
④ 两种《鸳鸯梦》系同名异文。
⑤ 该剧实为《醒中仙》。
⑥ 两种《醉西湖》系同名异文,前者开篇为"不知何人所作,演时可比吴云衣事",后者开篇为"即《双侠赚》事迹"。

大量《曲海总目提要》未收的剧目提要引起了笔者的关注。众所周知，杜颖陶在《曲海总目提要》出版后曾据石印本《传奇汇考》以及多种《传奇汇考》抄本对其进行补遗，先后成《曲海总目提要、坊本传奇汇考子目综合索引》《曲海总目提要拾遗》和《曲海总目提要补编》。因为杜颖陶注明版本的仅有"庐江李氏所藏抄本"和"鄞县马氏所藏传抄本"，加之其"存书被毁于日寇炮火"①，所以现在已经很难了解到他依据的所有抄本的情况。仅就注明了版本的抄本而言，目前也有疑问。如"鄞县马氏"即马廉，但其藏书目录中并未著录"传抄本"。关于马廉所藏传抄本的下落，有学者认为"即今北图本"②，也有学者提出"是否是今北图本"③，他们都将马廉所藏传抄本指向了今国家图书馆藏本。据笔者查访，虽然国家图书馆藏有两种《传奇汇考》抄本，但一种是收录了 358 种剧目提要的中国书店售出本，一种是收录了 34 种剧目提要的郑振铎旧藏本，二者均与马廉无关。那么，该《曲海总目提要未刊稿》是否就是杜颖陶所称的"马廉所藏传抄本"呢？

经比对，这 67 种剧目中未被收入《曲海总目提要》的数十种，均已见于杜颖陶的《曲海总目提要拾遗》。虽然《曲海总目提要未刊稿——从日本旧抄本传录》题名不是《传奇汇考》，但是其内容抄录自日本《传奇汇考》抄本，称之为"传抄本"也在情理之中。因此，马廉该藏本就是杜颖陶编撰《曲海总目提要拾遗》所使用的底本之一——"鄞县马氏所藏传抄本"。《曲海总目提要未刊稿》所收剧目未出今所见抄本《传奇汇考》和《乐府考略》之外，现在看来在文献补遗上的意义有限，但在 20 世纪 30 年代则意义甚大，其底本更值得深究。该抄本第 3 册《澄海楼》一剧朱批称："淮涡字，阅字典无此字，读下数次，未得允当之字，盖当时已衍矣。今未填字，姑存其疑而已。东京钞本中注。"④可见抄录者称此本的底本为"东京钞本"，要考察这一底本的确切情况，要从民国时期《曲海总目提要》的补遗谈起。

二、马廉藏本与董康的补遗有关

目前已知在大东书局正式刊行《曲海总目提要》一书前后，董康、杜颖陶、傅惜华等人都曾为其补遗，其中董康、傅惜华依据的就是日本所藏《传奇汇考》抄本。

董康在《曲海总目提要》正式出版前，因为被军阀孙传芳通缉，所以在 1926 年年底化名沈叕景前往日本避难。他在日记中详细地记载了根据京都大学狩野直喜送来的《传奇汇考》为《曲海总目提要》补遗的过程。从 1927 年 1 月 7 日 "狩野博士送《传奇汇考》一函至，与刊本《曲海提要》核对，多廿一篇"⑤，到 1927 年 2 月 5 日 "寄《汇考》五册，将溢出各条即由沪石印留底"⑥，他多次谈到了该《传奇汇考》的特点。包括：第一册有《四奇观》，该剧

① 杜颖陶：《曲海总目提要补编》，人民文学出版社 1959 年版，第 10 页。
② 江巨荣、(日)浦部依子：《〈传奇汇考〉及其相关戏曲考释书目——从〈传奇汇考〉到〈曲海总目提要〉及〈曲海总目提要补编〉》，《戏剧研究》2009 年第 3 期。
③ 李庆：《两种日本现存〈传奇汇考〉抄本》，《文化遗产》2010 年第 3 期。
④ 马廉藏：《曲海总目提要未刊稿——从日本旧抄本传录》，北京大学图书馆藏本。
⑤ 董康：《书舶庸谭》，辽宁教育出版社 1998 年版，第 9 页。
⑥ 董康：《书舶庸谭》，辽宁教育出版社 1998 年版，第 28 页。

提要正文后有道光年间的跋语;第二函较《曲海总目提要》共多出22篇①,其中有《小江东》《分镜记》《北西游》等剧;第三函和第四函较《曲海总目提要》共多出24篇;最终"合之前二次所校约七十余条"②。至于董康从日本寄回的补遗本,为何没有增补到《曲海总目提要》一书中,可作如下推测:早在1926年的发行广告中就称该书"甲种本连史精印,中装十六册,定价十六元,预约八元","预约十月一号起至十二月月底止,同时出书"③,结合董康的序言可知这时《曲海总目提要》已大致排版完毕。而董康1927年5月才离开日本,增补的内容已不便于收入全书。

傅惜华也曾为《曲海总目提要》补遗,他在《日本现存中国善本之戏曲》一文是这样介绍的:

> 《传奇汇考》,清,无名氏撰。钞本,不分卷,计十五册。日本京都帝国大学图书馆藏。按此书与坊间石印之《传奇汇考》相较,所著录传奇,约多数倍;而与排印本之《曲海总目提要》对勘,内容亦复不同。此书国内未见藏者,至可宝贵。五年前,余尝取以上三本相校比勘,辑成《曲海总目提要拾遗》四卷,及《曲海总目提要校勘记》一卷;惟以人事倥偬尚未暇付印耳。④

该文撰写的缘由在于1939年春傅惜华因为"日本铁道省国际观光局,组织华北名流访日视察团",所以有机会"调查彼邦现存吾国之善本戏曲"⑤。此行得到仓石武四郎和傅芸子的帮助得以"尽观京都帝国大学图书馆,京都东方文化研究所,并私家所藏汉籍珍品"⑥,见到了包括京都大学《传奇汇考》抄本在内的诸多珍本。同时又称自己早在1934年就已据京都大学藏《传奇汇考》抄本以及石印本《传奇汇考》,辑成了四卷《曲海总目提要拾遗》和一卷《曲海总目提要校勘记》,只是尚未公开出版。傅惜华的藏书多归中国艺术研究院,虽然这里的介绍已经比较详细,但该本的详情目前仍未为人知。

董康的补遗完成于1927年,傅惜华的补遗完成于1934年,两人所依据的都是日本所藏《传奇汇考》抄本,辑成的补遗本也都下落不明,本来很难判定哪一种补遗与该《曲海总目提要未刊稿》有关。但《曲海总目提要未刊稿》中的多处朱批引起了笔者的注意,朱批笔迹与正文一致,应当为抄录者所为,内容多涉及"刻本""卷""重"等字。依剧目的先后顺序有:《天下乐》的"刻本卷二十一重",《蕉鹿梦》的"刻本卷八重",《红梅记》的"刻本卷七重",《娇红记》的"刻本卷五重",《鸳鸯梦》的"刻本卷十二重",《续情灯》的"刻本十九卷重乃另一篇",《秋风三叠》的"刻本卷九同",《小江东》的"刻本卷四十二重",《醉西湖》的"刻本卷三十三重",《尺素记》的"本篇与刻本卷四十三《尺素书》重"。

① 董康:《书舶庸谭》,辽宁教育出版社1998年版,第22页。按:民国十七年(1928)武进董氏影印本四卷本此处为"二十",民国二十八年(1939)诵芬室刊本此处为"三十"。
② 董康:《书舶庸谭》,辽宁教育出版社1998年版,第27页。但是将4函所得剧目加起来,篇目至多为67种,此处数字当有误。1939年刊行时或为对应总数,将第2函的22改为30。
③ 《申报》,1926年10月1日。
④ 傅惜华:《日本现存中国善本之戏曲》(下),《中国文艺》1940年第6期。
⑤⑥ 傅惜华:《日本现存中国善本之戏曲》(上),《中国文艺》1939年第4期。

因为今所见《传奇汇考》和《乐府考略》均为抄本，当时也只有大东书局出版了排印本《曲海总目提要》，所以此处的"刻本"指的当是大东书局本。经比对，这些剧目确实与其在大东书局本中的卷数相对应：例如《天下乐》见于《曲海总目提要》第21卷；《蕉鹿梦》见于第9卷；《续情灯》虽然见于第19卷，但与《曲海总目提要》中的《续情灯》内容差异很大；《尺素记》虽然与《曲海总目提要》中第43卷的《尺素书》题目不同，但提要内容相同。也就是说，《曲海总目提要未刊稿》所收录的67种剧目提要中：有8种与大东书局本《曲海总目提要》相同；《续情灯》一剧与《曲海总目提要》同名而异文；《尺素记》与《曲海总目提要》异名而同文。

这些特点都将该本指向了董康的补遗。首先，《曲海总目提要》是1928年正式出版的，董康于1926年夏为《曲海总目提要》所写的序中称"凡得曲六百九十种"，"爰为条列作者世代先后，厘为四十六卷"①。该书出版前在《申报》上刊登的广告中也称："书系六开本铅印，备有样本，函索即寄。"②这里的样本是1册题有《曲海总目提要样本》和"大东书局谨赠"的线装本，长约20.1 cm，宽约13.4 cm。因为董康在1926年年底仓促赴日时《曲海总目提要》尚未正式出版，且据《书舶庸谭》所言，他所参照的是"《曲海》目"，所以他增补时遇到两种《鸳鸯梦》和《醉西湖》，不能确定哪一种与尚未刊行的《曲海总目提要》正文一致时，就抄录了两种提要；《续情灯》《蕉鹿梦》《红梅记》等多种剧目提要也只可能是董康抄录回来的，他在不能确认这些同名剧目的提要正文是否与《曲海总目提要》一致时，就抄录了这些提要的全文。傅惜华的补遗则是在《曲海总目提要》正式出版数年之后，他所发现的"其中有数十篇为今通行大东书局本《曲海总目提要》所漏载者"③，绝不可能有多篇与《曲海总目提要》重复。

其次，董康抄录的重复剧目在《书舶庸谭》中也有迹可循，其中特别提到的几种剧目如《小江东》《分镜记》《北西游》均收录在《曲海总目提要未刊稿》中。尤其要注意的是："内《小江东》有云：'刘备等事迹互见《赤壁》《四郡记》，详《考略》中，不复多引。'是《考略》与《汇考》各为一书，《汇考》系后出，欲补《考略》之遗，虽窃录《考略》原文，而撰人则每有出入也。"④他将这段话作为考证《传奇汇考》与《乐府考略》二书关系的重要依据，特地录出该剧，想必也是因为不确定《曲海总目提要》中该剧的提要正文是否有这几句话而已。

再次，根据董康1927年1月7日、1月25日、1月31日和2月4日的日记，可知据第1函所得的剧目提要为21种，据第2函所得为22种，据第3函和第4函所得的剧目提要为24种，这与《曲海总目提要未刊稿》的67种完全一致。如结合2月1日所称的"《传奇汇考》第二函录毕，计二十则"，所得剧目提要应为65种，而67种与65种之别，可能在于

① 董康：《曲海总目提要》序，人民文学出版社1959年版，第3页。
② 《申报》，1926年10月1日。
③ 傅惜华：《明曲选集四种所见之新资料》，《中国学报》1945年第2期。收入傅惜华著，王文章主编：《傅惜华戏曲论丛》，文化艺术出版社2007年版，第332页。
④ 董康：《书舶庸谭》，辽宁教育出版社1998年版，第22页。此处"考略"本指《赤壁记》和《四郡记》提要正文中的史实考证，董康误为《乐府考略》。

剧名同而内容不同的《鸳鸯梦》和《醉西湖》，除去这两种，恰为 65 种。

最后，杜颖陶《曲海总目提要拾遗·序》称"二十年秋，假读庐江李氏所藏抄本，亦得二十余种。翌年春，于市上偶获抄本二册，又得十余种。旋又见鄞县马氏所藏传抄本，复增益十余种"①，可见杜颖陶在 1931 年秋、1932 年春以及之后不久共见到了三种抄本。其中马廉藏《曲海总目提要未刊稿》应是在 1932 年春后不久见到的，为《曲海总目提要》增补了十几种剧目提要，这说明《曲海总目提要未刊稿》至迟在当年就已是马廉的藏本。傅惜华的《曲海总目提要拾遗》完成于 1934 年，自然不可能是马廉藏本的底本。

综上所述，马廉藏《曲海总目提要未刊稿》的底本应与董康的补遗本有直接关系。董康的笔迹与《曲海总目提要未刊稿》正文、批注的差异颇大，可见该《曲海总目提要未刊稿》应当是根据董康所作补遗本抄录的。根据《书舶庸谭》的记载，董康是将五册手抄的《传奇汇考》寄给了大东书局的沈骏声，并"嘱陈乃乾、孟心史校正原本讹夺"②，他们显然都有机会看到，也都有可能据《曲海总目提要》核查出重复的提要。至于这位抄录者系何人，如何看到董康的补遗本，又如何到了马廉手上，目前还没有直接的线索，尚待继续考察。

但是更重要的是，由董康《书舶庸谭》和《曲海总目提要未刊稿》，我们可以解决董康补遗所使用底本的问题。关于董康所用的底本，目前有三种说法：长泽规矩也认为"'胡序'云，于日本补抄'考略'八十余篇，其实仅为前记董氏旧藏之《传奇汇考》"③；孙书磊据王古鲁《最近日人研究中国学术之一斑》认为"狩野为京都帝国大学文科大学的学长，所送给董氏的《传奇汇考》即京都帝国大学所藏钞本，是为孤本"④；江巨荣等认为"现京都大学'狩野文库'只存'古今书室'本，却无董康当年所用的道光抄本。它是散佚了呢？还是狩野原是转借来供董康参阅的？就不很清楚了"⑤。以下将从日本所藏《传奇汇考》抄本谈起。

三、马廉藏本的底本是京都大学本

近百年来，《传奇汇考》的海外藏本尤其是日本藏本，一直颇受研究者的关注。自董康《书舶庸谭》起，傅惜华《日本现存中国善本之戏曲》、蒋寅《东瀛读书记》、邓长风《〈传奇汇考〉探微》、赤松纪彦《京都大学文学部藏〈传奇汇考〉抄本八卷简介》、李庆《两种日本现存〈传奇汇考〉抄本考》、黄仕忠《日藏中国戏曲文献综录》、汪巨荣、浦部依子《〈传奇汇考〉及其相关戏曲考释书目——从〈传奇汇考〉到〈曲海总目提要〉及〈曲海总目提要补编〉》、王瑜瑜《中国古代戏曲目录研究》都曾关注到了日本所藏《传奇汇考》抄本。尤以《日藏中国戏

① 伯英：《曲海总目提要拾遗》，《剧学月刊》1936 年第 5 卷第 3、4 期合订本。
② 董康：《书舶庸谭》，辽宁教育出版社 1998 年版，第 28 页。
③ （日）长泽规矩也编著，梅宪华、郭宝林译：《中国版本目录学书籍解题》，书目文献出版社 1990 年版，第 196 页。
④ 孙书磊：《〈书舶庸谭〉所载日藏中国戏曲文献考略》，《戏曲研究》第 70 辑，文化艺术出版社 2006 年版，第 195 页。
⑤ 江巨荣、（日）浦部依子：《〈传奇汇考〉及其相关戏曲考释书目——从〈传奇汇考〉到〈曲海总目提要〉及〈曲海总目提要补编〉》，《戏剧研究》2009 年第 3 期。

曲文献综录》著录的版本最多,该书共介绍了五种《传奇汇考》抄本:现存的三种分别是大仓集古馆藏抄本、大阪大学怀德堂文库所藏精抄本、京都大学文学部所藏石川谊臣抄本和;还有两种仅见文字记载,分别是"《露伴先生藏书瞥见记》记载,露伴藏书中有《传奇汇考》1种,写本,40册"①和"京都大学文学部藏本所附浮签,提到'大东京帝国大学藏本'"②。

这三种现存《传奇汇考》抄本中:大仓集古馆藏本现已入藏北京大学图书馆,据《北京大学图书馆藏"大仓文库"书志》,该《传奇汇考》共有3种,计16册,书号统一为DC0388,如其第一种是"清乾隆钞本DC0388 六册"③;大阪大学藏本共10册,其中第1册为《传奇汇考标目》,第2册至第10册为正文,现已收入《日本所藏稀见中国戏曲文献丛刊》第2辑;京都大学藏本共17册,其中第1册为《传奇汇考标目》,第2册至第16册为正文,第17册为空白,该本也是目前关注度最高的《传奇汇考》抄本。

三种日本抄本中,以大仓文库本最为难得一见,据《北京大学图书馆藏"大仓文库"书志》和《北京大学图书馆藏"大仓文库"图录》,可知其与8卷的石印本《传奇汇考》存在一定的对应关系。以石印本为参照,三种现存日本抄本有如下对应关系(如表1所示)。

表1 三种现存日本抄本与石印本的对应关系

石印本	大仓文库本	京都大学本	大阪大学本
卷1	第1种第1册 多27种	第14、15册 多27种	第5册 多27种
卷2、卷6	第1种第2册	第4、5册	第8册
卷3、卷5	第1种第3册 缺《彩霞旛》	第8、9册 缺《彩霞旛》	第9册 缺《彩霞旛》
卷8	第1种第4册 多19种	第10、11册 多19种	第4册 多19种
无	第1种第5册	第6、7册	第6册
无	第1种第6册	第12、13册	第2册
卷7	第2种共6册 多27种	第2、3册 多27种	第7册 多27种
无	第3种首册 《传奇汇考标目》	第1册 《传奇汇考标目》	第1册 《传奇汇考标目》
卷4	第3种第2—4册 目录多"黑白卫", 少"奈何天"	第16册 目录多"黑白卫", 少"奈何天"	第3册 目录多"黑白卫", 少"奈何天"

①② 黄仕忠:《日藏中国戏曲文献综录·前言》,广西师范大学出版社2010年版,第60页。
③ 北京大学图书馆编:《北京大学图书馆藏"大仓文库"书志》,中华书局2014年版,第1746页。

三种抄本所收剧目的情况大体一致,应属于同一版本系统,有学者认为大阪大学本"所据底本为大仓集古馆所藏本"①。根据所收剧目的情况来看,《曲海总目提要未刊稿》收录的67种剧目提要,似乎来自上述三种日本抄本都有可能。仅就剧目多少而言,很难判断出区别。但《曲海总目提要未刊稿》和董康日记中所描述的一些特点,只与京都大学藏本吻合。

首先,前文所述《曲海总目提要未刊稿》中的《澄海楼》一剧,分别见于大阪大学本第7册第2目、京都大学本第3册第2目。大阪大学本"淮涡"处不缺"涡"。京都大学本《澄海楼》一剧,不仅缺"涡"字,该页还附有朱笔写就的纸笺,上书"淮涡字,阅字典无此字,读下数次未得允当之字,盖原本已衍矣。今未得填字,故存其疑而已"②,可见京都大学本的抄写者"东京麻布新龙圭九石川谊臣"不知道涡水,才在此处得出了"原本已衍"的结论。之所以称"东京抄本",一种可能是抄写者为东京人的缘故,另一种可能是京都大学抄本中还有他处校语中提到"东京抄本"的缘故。该批注与《曲海总目提要未刊稿》中的朱批几乎一致,可作为《曲海总目提要未刊稿》底本所依据的日本抄本是京都大学藏本最直接的证据。

其次,就董康日记而言,也有一些重要特点与京都大学吻合。第一,相关剧目的位置与京都大学本一致。例如董康1927年1月7日的日记指出:"今观《汇考》第一册之《四奇观》后有道光时跋语。"③《四奇观》位于京都大学本正文第1册,该剧提要后也有道光年间的跋语。道光年跋语虽然也见于大阪大学本和大仓文库本《四奇观》剧目提要后,但该剧的位置在大阪大学本正文第7册,大仓文库本第2种第2册。且大仓文库本道光丙戌年间跋有"'红拂主人'朱印"④,董康所见本想必并无此印,所以日记中并未提及。此外,董康1月25日日记提到的《小江东》、1月26日提到的《分镜记》、1月30日提到的《北西游》,剧目所在的位置也都与京都大学一致。第二,董康日记中所记录的各函溢出《曲海总目提要》的剧目数量,也与京都大学的情况大体一致。

可见董康补遗所使用的底本是今京都大学文学部藏本,虽然目前还没有证据证明狩野直喜收藏过《传奇汇考》抄本,但是其"为首任京都帝国文科大学的学长,他对于中国文学,尤其中国戏曲,致力颇勤的"⑤,确实有此便利条件。至于马廉如何得到与董康的补遗本,尚待继续考察。

结　语

综上所述,杜颖陶编撰《曲海总目提要补编》所使用的马廉传抄本即马廉所藏《曲海总目提要未刊稿——从日本旧抄本传录》,而马廉藏本的底本是董康1927年依据日本京都

① 黄仕忠:《日藏中国戏曲文献综录》,广西师范大学出版社2010年版,第426页。
② 佚名:《传奇汇考》,京都大学抄本,第2册。
③ 董康:《书舶庸谭》,辽宁教育出版社1998年版,第9页。
④ 黄仕忠:《日藏中国戏曲文献综录》,广西师范大学出版社2010年版,第426页。
⑤ 王古鲁:《最近日人研究中国学术之一斑》,日本研究会1936年版,第36页。

大学藏本所做的补遗本。虽然马廉所藏《曲海总目提要未刊稿》的再发现不能为《曲海总目提要》及《曲海总目提要补编》补遗，但董康据日本所藏《传奇汇考》抄本进行补遗的基本情况由此可以明了，杜颖陶所依据的《传奇汇考》抄本也有了下落。不仅如此，该本的发现也引导我们继续探究其他相关问题，例如杜颖陶《曲海总目提要拾遗》与《曲海总目提要补编》中《澄海楼》一剧提要正文的最后一段有很大的不同①，可见二书依据的是不同的《传奇汇考》抄本。这提醒我们在讨论《传奇汇考》和《乐府考略》版本问题时，使用整理本要格外慎重，对《传奇汇考》和《乐府考略》的讨论，最终仍要回到抄本上来。

① 《曲海总目提要拾遗》中为："书无不读，尤邃于《易》。至元中，弃释从儒，与故宋司户参军赵孟頫子昂睹李师训画，效之月余，由此以丹青鸣。至正间，数百岁矣。红巾之暴，避地金陵，天朝维新。君有画鹤之诬，隐避仙游，永乐壬辰三年，邈老书王鏊录此。因载冷谦画鹤事于后，而跋曰三丰所谓画鹤之诬者，盖谓是也。"《曲海总目提要补编》中为"书无不读，尤邃于《易》及邵氏《经世》、天文、地理、律历，以至众技，多通之。至元中，弃释从儒。游雪川，与故宋司户参军赵孟頫、子昂于四明史卫王弥远府睹唐李思训将军画，顷然发之胸臆，遂效之。不月余，其山水、人物、窠石等无异将军；其笔法传彩，尤加纤细。神品幻出，由此以丹青鸣。至正间，则百数岁矣，其绿发童颜，如方壮不惑之年。时值红巾之暴，君避地金陵，日以济人利物，方药如神。天朝维新，君有画鹤之诬，隐壁仙逝，则君之墨本绝迹矣。此卷乃至元六年五月五日为余作也，吾珍藏之。予将访冷君于十洲、三岛，恐后人不知冷君胸中丘壑三昧之妙，不识其奇仙异笔混之凡流，故识此。"

20 世纪前期戏曲文献的流转及其意义

赵林平[*]

摘　要：20 世纪前期是中国戏曲研究范式发生转变的关键时期，戏曲文献在其中发挥了重要的作用。戏曲文献的流转方式有买卖、借阅（抄）、互换、转让、掠夺等，在这个过程中，藏书家、书商、学者以及文化侵略者等的互动与往来、竞争与刺激、保护与掠夺，从一个侧面反映了丰富的书籍社会史内涵。以戏曲文献的流转为中心，曲学研究的知识共同体与职业队伍的构建成为现实，学者之间的往来联系得到增强，曲籍的保护和传承在更大范围内得以实现，戏曲研究的领域能更有效地加以开拓和延伸。

关键词：20 世纪前期；戏曲；书籍流转；戏曲研究

得益于科举制度的废除、现代教育与学术制度的建立，以及戏曲学人群体的形成[①]，20 世纪前期成为中国戏曲研究由古典形态向现代范式转化的关键时期。戏曲文献随着戏曲研究的蓬勃发展也从清中叶以来的备受忽视到逐渐受人追捧，然而由于年代久远，流传数量稀少，加之购买者众多，而新出版的戏曲资料又远远不能满足研究所需，它在一段时间内甚至成了书市中炙手可热的商品。此时，藏书家、书商、学人等群体之间各种方式的戏曲文献流转就显示出其特殊的意义。

追溯 20 世纪前期戏曲文献流转的原因，一方面这是学者、书商、藏书家等人的主动参与所致；另一方面则由于社会大环境造成的，这个阶段是中国社会最为激荡的年代，因兵燹、外侮、经营亏损或治家不善而导致的曲籍流转十分频繁。虽然在这一过程中，文献的流散乃至消亡在所难免，但从积极的一面来说，它也在最大程度上发挥了戏曲文本本身蕴含的价值。

一、世风嬗替与戏曲文献收藏沉浮

"剧曲之学，肇始朱明"[②]，戏曲文献的收藏同样盛行于明代，"上自贵族藩王、朝廷高官，下至文人处士、书坊业主多所参与"[③]，甚至于"农工商贩，钞写绘画，家畜而人有之；痴

[*] 赵林平（1985—　），文学博士，《扬州大学学报》副编审，专业方向：明清戏曲文献学。本文的写作得到了南京大学文学院孙书磊教授的悉心指点，特此感谢！

① 苗怀明：《从传统文人到现代学者——戏曲研究十四家》，中华书局 2013 年版，第 1—10 页。
② 钱南扬：《戏剧概论》，《文史杂志》1944 年第 4 卷第 11、12 期合刊。
③ 徐子方：《明代戏曲藏书考论》，《华南师范大学学报》（社会科学版）2021 年第 5 期。

呆女妇,尤所酷好"①。

易代之际的社会动荡并没有使民众舍弃对戏剧的嗜好。一旦时局稳定、经济复苏,世俗生活很快便重复了过去的状态,戏曲的收藏也是如此。不仅汉人热衷戏曲收藏,旗人贵族对此也有同好,如曹寅、麟庆、怡亲王弘晓、惇亲王绵恺,以及蒙古车王等皆收藏有数量不等、精粗各异的曲本。

然而清中叶以后,戏曲的地位直线下降。至20世纪初期,"除了少数人之外,谁还注意到小说、戏曲的书呢?"②造成这一局面的主要原因是思想观念的束缚,特别是四库馆臣对戏曲的偏见,直接影响了后来士子对戏曲的看法,戏曲学家钱南扬就指出:"清人学问,远迈前贤,惟目曲学为小技,经史百家而外,国学大师所不屑道。"③缺少了学人的积极关注,戏曲文献的收藏很难重现往日辉煌。

幸运的是,由于西学东渐,世人眼光逐渐开阔,人的思想和文学观念起了变化,尤其是1930年梅兰芳剧团访美演出的成功归来,国人对旧戏"更增偏爱、乃至自豪了"④,戏曲研究迎来新的发展契机,并带动了戏曲文献的收藏之热。据当时人观察,"晚近戏曲之学,日益昌明。中外高库,既列为科目,而公图私家于杂剧传奇名作,尤致力搜罗,竞相庋藏。于是向为士夫鄙夷之物,渐相呈现世间。精椠佳刻,久已供不应求;孤本秘册,时有未见著录"⑤。以至于"一部明刻传奇的卖价往往可抵得二十年前的一部元板名人集子"⑥,"犹记民国十八九年间(1929—1930),此书(按:指顾曲斋刻本《古杂剧》)尚未发现全部,通县王立承(孝慈)偶见其零种《梧桐雨》及某剧,只二册书,竟以银洋七百购之,其值之昂等于宋元旧刻"⑦。戏曲书籍逐渐由早期乏人问津的冷摊货一跃成为奇货可居的商品⑧。

书籍市场对戏曲文献的青睐,既源于学界、收藏界认知的改变,也与东西各方机构的大肆搜购有关,二者互为合力,共同助推了戏曲文献买卖的兴旺。日本对中国戏曲的收藏起步甚早,早期主要是关注插图;到了20世纪初期,伴随西方文化观念的输入以及俗文学研究的兴起,"日本学术界之治中国文艺者,对于吾国元明清三代之戏曲小说名著,精椠佳刻,亦不吝巨值,四方蒐罗,所以藉供研究时参考之需用。戏曲方面,其最著称于世者,如:内藤虎次郎氏所藏之《九宫正始》、盐谷温氏藏之顾曲斋本《元人杂剧选》,长泽规矩也氏藏之《娇红记》杂剧及《二胥记》传奇,神田喜一郎氏藏之《鹦鹉记》《鹦鹉洲》两种传奇,吉川幸

① 叶盛:《水东日记》,中华书局1980年版,第214页。
② 郑振铎:《西谛书话》,生活·读书·新知三联书店2005年版,第204页。
③ 钱南扬:《戏剧概论》,《文史杂志》1944年第4卷第11、12期合刊。
④ 解玉峰:《20世纪中国戏剧学史研究》,中华书局2006年版,第174页。
⑤ 黄仕忠:《〈碧蕖馆所藏钞本杂剧传奇目录〉——傅惜华与长泽规矩也的交往印痕》,《戏曲与俗文学》第6辑,中国社会科学文献出版社2018年版,第226页。
⑥ 胡适:《曲海总目提要》"序",俞为民、孙蓉蓉编:《历代曲话汇编:新编中国古典戏曲论著集成·清代编》,黄山书社2009年版,第3—4页。
⑦ 郑骞:《从诗到曲》,商务印书馆2017年版,第362页。
⑧ 《中国近代古籍出版发行史料丛刊》《中国近代古籍出版发行史料丛刊续编》《中国近代古籍出版发行史料丛刊补编》《北京琉璃厂旧书店古书价格目录》《江南旧书店古书价格目录》等收录了大量民国时期的书店书目,戏曲作为集部的重要门类,大量地出现在各家贩卖书目中。

次郎氏藏之《折桂记》传奇等,均海内罕传无二之珍本,殊难枚举"①。这些学人都有到访中国的经历,并收集了大量的戏曲文献②,包括当时尚未引起我国学界重视的"传钞未刻之本、梨园世家秘本,以及升平署内钞本"③。"近年以来,中国旧籍渐传异域,东邻估客时至京师。百家之书,靡不捆载。至于词曲,尤投嗜好。"④在琉璃厂经营书店来薰阁的陈济川,"他乘学术界戏曲小说研究之机,不惜重资搜购词曲小说,获取厚利,一时间令其他书商羡慕不已"⑤,甚至还多次赴日,将戏曲生意做到邻国。与东瀛学者在中国的所得相比,国人从日本回购的戏曲文献可谓寥寥,但也有值得一提的成果,如现存最早的戏曲刊本《元刊杂剧三十种》、万历刻本《三祝记》就分别由罗振玉⑥、王孝慈⑦从东瀛所购,而1912年王国维一次性从东京文求堂书店购得《南柯记》《紫钗记》等10部曲籍⑧则是比较大宗的收获。

西方国家的学术机构也在关注中国书籍并大量购买,如"1924—1925年以后,美国国会来华购书之费,岁二万金;哈佛大学汉和图书馆(今改称哈佛燕京图书馆)岁约万金。英、法诸国,尚不及计。岁岁如此,流出之书何止数十百万册"⑨。今日欧美各国图书馆所藏的戏曲,除了部分是明清时期来华传教士带去的,也有许多是这个时期在中国购买的。

二、流动的资源:类型多样的戏曲文献流转

戏曲文献的流播渠道多样,通常来说有买卖、赠送、互换、借阅等,但自鸦片战争以来,中国内忧外患不断、国门大开,列强或以探险、考古为名,或悍然发动侵略战争,公开掠夺我国文物,这些也是造成曲籍流转的重要原因。

(一)买卖交易

戏曲和其他书籍一样,作为实物的文本,它是被制作出来用于售卖的商品。"每一本书,都是一件商品……讲到行销,书籍也与其他的市场商品相似"⑩。上海是当时中国新兴的经济、文化中心,富商、学者、藏书家云集,市面状况较他处为好,"苏地只售一元之书,他们售价两元"⑪,因此从苏州、扬州、杭州乃至北方等地来沪经营书籍买卖的有很多,"及

① 傅惜华:《日本现存中国善本之戏曲》(上),《中国文艺》(北京)1939年第1卷第4期。
② 黄仕忠:《日藏中国戏曲文献综录》"前言",广西师范大学出版社2010年版,第34—51页。
③ 傅惜华:《记长泽氏所藏抄本戏曲》(一),《大公报》(天津版)1935年7月20日。
④ 姚华:《菉漪室曲话》,俞为民、孙蓉蓉编:《历代曲话汇编:新编中国古典戏曲论著集成·近代编第2集》,黄山书社2009年版,第39页。
⑤ (日)长泽规矩也:《中华民国书林一瞥》,(日)内藤湖南等:《中国访书记》,钱婉约译,九州出版社2018年版,第312页。
⑥ 王国维:《王国维学术随笔》,赵利栋辑校,社会科学文献出版社2000年版,第64页。
⑦ 马廉:《马隅卿小说戏曲论集》,刘倩编,中华书局2006年版,第326页。
⑧ 梁帅:《〈王静安手录词曲书目〉与王国维的戏曲研究》,《文化遗产》2022年第1期。
⑨ 王锺翰:《北京琉璃厂书肆记》,王锺翰:《王锺翰清史论集》(第4册),中华书局2004年版,第2193页。
⑩ (法)费夫贺、(法)马尔坦:《印刷书的诞生》,李鸿志译,广西师范大学出版社2006年版,第101页。
⑪ 杨寿祺:《清末民初苏沪书业之状况》,俞子林主编:《百年书业》,上海书店出版社2008年版,第316页。

至一九三七年抗战①以前，先后开设于汉口路的古书店达十余家，成为了一条别具风姿的古书街。福州路在此时已有书店上百家，但除汉文渊、传薪书店等两三家外都是新书店"②，各处搜集而来的戏曲文献大多汇聚于此。

北京从明代中叶始便是海内书籍的集聚地之一，清末民初以来更是文人官员、士子、大学图书馆、海外学者以及部分学术机构代理人的聚集地，书籍需求越发旺盛。"于是搜书之客四出，始直隶、河南、山东、山西，次江、浙、闽、粤、两湖，又次川、陕、甘肃，各省城中，先通都大邑，次穷乡僻壤，远者岁一往返，近者岁三四往返"③，积累了雄厚的书籍资源。

（二）借阅（抄）、互换

藏书家伦明如此评价书肆中人："以货易货，交易而退，市道之常也。此独不然。予取予求，不汝瑕疵，其过而问之也，一年中止三次，即春、夏、秋三节日是也。亦非如催租人之败诗兴，或少与之，或缓却之，又或举原物以还之，而读已毕矣，殆通例也。例之外别有情。一书之值，人十之，我八之；力不能得者，又损焉；力尚不能得者，则不贾而假焉。此朋友慷慨通有无之谊，不谓于市交中得之，谁谓商尽以利为事耶？"④书贾的通情达理，在很多学人的日后追忆中被一再提及。若董康所刻《读曲丛刊》，其中《石巢传奇》四种就是借自文友堂⑤。

学人之间因为兴趣相近，彼此借阅曲籍甚为平常。如藏书家王立承与吴梅、马廉就有很多这样的往来⑥。又如，长泽规矩也曾从上海中国书店购得嵇永仁杂剧《续离骚》，郑振铎因影印《清人杂剧》所需，特意写信索求该书照片，长泽痛快地将底本从日本邮寄借与他，引得郑氏大发感慨⑦。另，民国时期，北平图书馆为了补充馆藏，限于经费不足，曾以借抄方式向社会征求书籍，所抄的戏曲文献有《艳云亭传奇》《朝阳凤传奇》《重订曲海总目》《鹡鸰裘传奇》《孟山人踏雪寻梅剧》等多种⑧。

更多时候，学人之间通过互换各取所需。如郑振铎所藏《异梦记》《李卓吾批评琵琶记传奇》就分别是以《经济类编》和《大明律》一部向人换来的，前者出于同友人张叔平的交谊，后者是因为对方有了复本⑨。酷好明清戏曲插图的王立承以明宣德本《诚斋乐府》与

① 此处指全面抗战。
② 俞子林：《上海古书业百年兴衰》，《书林岁月》，上海书店出版社2014年版，第26页。
③ 伦明：《续书楼记》，孙殿起辑：《琉璃厂小志》，北京古籍出版社2001年版，第13页。
④ 伦明：《丛书目录拾遗序》，李雪梅：《中国近代藏书文化》，现代出版社1999年版，第291页。
⑤ 郑振铎：《西谛书话》，生活·读书·新知三联书店1983年版，第303页。
⑥ 冯先思、梁健康：《〈鸣晦庐藏曲略目〉笺注》，《戏曲与俗文学研究》第5辑，中国社会科学文献出版社2018年版，第250—305页；冯先思：《吴梅致王立承论曲书札五通笺释》，《文献》2020年第2期。
⑦ （日）长泽规矩也：《中华民国书林一瞥》，（日）内藤湖南等：《中国访书记》，九州出版社2018年版，第358—359页。
⑧ 董馥荣：《国家图书馆民国时期所抄书综述》，《文津学志》编委会编：《文津学志》（第14辑），国家图书馆出版社2020年版，第124—140页。
⑨ 郑振铎：《西谛书话》，生活·读书·新知三联书店1983年版，第466、593页。

吴梅所藏清初刻本《秦楼月》传奇互借,"久假均未返赵,互让之心,二人实默契于心"①,后来王氏过世,二书成了实质上的交换物。1933年,王立承还以明湖州闵氏刻本《艳异编》换取了心中结想八年之久的陶湘所藏崇祯刻本《鸳鸯绦传奇》。②

(三)公私转让

"读书难,藏书尤难,藏之久而不散,则难之难矣。"③民国之后,旗人失去固定收入多有破产而不得不出售曲藏者。如朱希祖1925年2月19日致张元济信中说,"敝友言京中某将军原属旗籍,喜戏曲,所藏传奇、杂剧有千百种,近家中落,房屋田产皆已卖尽,惟此戏曲视如性命,尚未出售,然坐食已空,今后将渐次出售",同年3月3日给张氏的信里就详细列举了该旗籍将军待售的传奇名目。④ 另,以藏书知名的陶湘,因为日常开销入不敷出,分批出售了历年所藏精品,其中,闵、凌刻套印本等(曲本有《西厢记》《琵琶记》《牡丹亭》《邯郸记》《南柯记》《紫钗记》《绣襦记》《红梨记》《幽闺记》《秦楼月》等)售与满人荣厚,荣氏继而又转售溥仪⑤。

也有出于非经济因素转让曲籍的情况。如,1924年朱希祖在宣武门外大街汇记书局购得大批升平署档案和钞本戏曲,"其中档案较全,戏曲,惟清廷自制大戏曲亦较全,其他皆为升平署演习戏曲本,有六七百种,不全者多"⑥。但从1931年起,朱氏因"余之志趣,乃偏于明季史事,与此颇不相涉,扃秘籍于私室,杜学者之觊望,甚无谓也"⑦,遂将所得升平署档案及戏曲廉价转让北平图书馆⑧。又,郑振铎"鉴于兵燹频仍,海内藏书家珍品往往毁烬散佚,私人保存不易",分两批向北平图书馆转让善本戏曲51种⑨。

公立图书馆因为复本的缘故,间有出售曲籍之事。如郑振铎所记"今北平图书馆所购朱氏书中有重复者,拟欲出售。乃亟购得若干种。长安女史所作的《全福》《繁华》二剧遂同时得之,快可知也!"⑩这是曲籍流转过程中较为特殊的一例。

(四)文化掠夺

近代以来,各国组织以探险、考古为名纷纷入境,大肆对我国各地的墓葬、遗址等进行掠夺式的调查和发掘。如,1907—1908年俄国柯智洛夫探险队在我国古代西域黑水故城

① 《古本戏曲丛刊三集》影印《秦楼月》王立承题跋。
② 《古本戏曲丛刊二集》影印《鸳鸯绦传奇》王立承题跋。
③ 黄宗羲:《南雷文约》卷四《天一阁藏书记》,《四库全书》本,上海古籍出版社1987年版,第24页。
④ 朱希祖:《朱希祖书信集 邮亭诗稿》,朱元曙整理,中华书局2012年版,第60—62页。
⑤ 雷梦水:《涉园藏书聚散考略》,《书林琐记》,人民日报出版社1988年版,第4页。
⑥ 朱希祖:《整理升平署档案记》,《燕京学报》1931年第10期。
⑦ 朱希祖:《清升平署志略序》,王芷章:《清升平署志略》,商务印书馆2006年版,第1页。
⑧ 朱希祖:《朱希祖书信集 邮亭诗稿》,朱元曙整理,中华书局2012年版,第421页。
⑨ 《国立北平图书馆入藏善本戏曲书》,《图书季刊》1939年新1卷4期。原文说两次共转让书籍82种,但实际书目显示却有84种。其中戏曲为51种(戏曲选集按1种计),《会真记杂录》《会真记辨》皆是《西厢记》刻本的附录,不计入。
⑩ 郑振铎:《西谛书话》,生活·读书·新知三联书店1983年版,第632页。

发掘了包括金刊本《刘知远诸宫调》残卷在内的各种西夏文物①,直到1958年,苏联才将《刘知远诸宫调》原件赠还。巴兆祥在论及20世纪三四十年代中国方志流播日本的途径时说:"日本全面侵华后,日本对地方志的输入由战前勉强称得上的'买卖'一方面变为日军及其文化机构的公开掠夺与抢劫……另一方面成立殖民机构进行廉价劫取"②,此言可移及包括戏曲在内的其他书籍。1900年,英人趁义和团围攻东交民巷外国使馆的混乱之际,盗取了存放于翰林院的《永乐大典戏文三种》等并带回英国,1920年叶恭绰在伦敦购回此册,但日寇在1941年占领香港后,此书又被劫掠至日本,最后经历了一番艰辛曲折后才回归吾土。③

(五) 捐赠或寄赠

将书籍视为私人财产,不与外人分享的藏家比比皆是,然以历年辛苦所得整体捐赠或寄赠公立图书馆的也大有人在。20世纪前期,王培孙将40年所积的藏书4000种全部捐公(先是南洋中学、后为合众图书馆),"综核先生所藏,以史籍为最富……而明末清初别集与词曲、杂剧,亦颇多珍本"④。1949年,周明泰离沪赴港时,将所藏戏曲文献、文物全部寄存合众图书馆,后写信专门予以捐赠⑤。自1932年"一·二八事变"存于商务印书馆涵芬楼的珍本戏曲28种被毁后,吴梅一直没有停止考虑其曲藏的归宿,其1934年8月1日日记写道:"余又拟将奢摩藏曲让之公家,此事若成,便可作菟裘之计矣。"⑥然终未能实现,直到1951年,吴氏后人才将其生平所藏戏曲文献捐赠北平图书馆。又,1958年郑振铎因公牺牲,家人遵其遗志,将藏书全部捐献北京图书馆。

其他零星的捐赠也有一些。如,1931年江淮流域大水灾,徽籍藏书家徐乃昌为筹集家乡水灾款项,"出其所藏《红梨记》求售,价六十元,已为人所得。但他因图中多为小儿涂抹处,不甚喜之,便来问我要不要"⑦,遂为郑振铎购得。

以上从五个方面大致勾勒了戏曲文献流转的类型,从中可以看到20世纪前期戏曲文献流转的频繁程度。戏曲文献的流转是一个动态过程,在这中间,戏曲作为艺术和学术的承载体、可以买卖的商品、人际交往的礼物,其多面性得到淋漓尽致地体现,书籍的价值也不再局限于自身的版本或内容,而有了更多文本之外的意涵。文献流转牵涉的人物众多,纯粹谋利的书商、迫于生计的收藏家、掠夺文献的侵略者、追求学问的研究者,乃至为国家、民族保存文化的知识精英,每个人都在时代的大潮中扮演了属于自己的角色。他们之间的互动与往来、竞争与刺激,从一个侧面反映了尘世百态的复杂,生动诠释了书籍的社

① 郑振铎:《西谛书跋》,文物出版社1998年版,第444—445页。
② 巴兆祥:《中国地方志流播日本研究》,上海人民出版社2008年版,第70页。
③ 康保成:《〈永乐大典戏文三种〉的再发现与海峡两岸学术交流》,《文艺研究》2014年第1期。
④ 顾廷龙:《顾廷龙全集·文集上》,上海辞书出版社2015年版,第226页。
⑤ 蒋星煜:《〈清乾隆御览四色抄本戏曲两种〉弁言》,上海戏剧学院曲学研究中心、叶长海主编:《曲学》(第1卷),上海古籍出版社2013年版,第316页。
⑥ 吴梅:《吴梅全集·日记卷上》,王卫民校注,河北教育出版社2002年版,第449页。
⑦ 郑振铎:《西谛书跋》,文物出版社1998年版,第617页。

会史内涵。

三、文化的传承：戏曲文献流转的价值和意义

"文本的意义是在传播系统中被决定的,而不是由文本本身决定的"①,一部作品从被作者生产出来到进入读者视野,被人加以阅读、研究从而产生意义,传播是其中重要的环节。戏曲的传播方式从大的方面来说,主要是舞台表演和文本阅读两种传播类型。舞台表演作为完美的语言形式和行为展现在戏曲传播史上留下过辉煌的印迹,但近代以前其用以传播的声音和行为因为缺乏保存的设备而永远不可再现;以文字为媒介的文本传播,由于其承载媒介——纸张的可长久保存性特征,被记录下来后可以传承久远,以至今日尚能以此为据寻绎出戏曲文学、戏曲表演乃至戏曲接受等历史的实际情况。因此,要想深入了解古代戏曲的发展情况,戏曲文献是重要的参考物。

（一）以戏曲文献的流转为纽带,曲学研究的知识共同体与职业队伍构建成为现实

阿诺尔德·扎克莱和罗伯特·莫顿曾指出:一个学术研究领域在分散的、零星的研究向具有独立的方法论、学术工具、理论方向及研究课题系统的专业化学科转变时,会经历许多变化,知识系统的变化只是其中的一部分。在学术研究的系统化过程中,"知识性认同"与"职业性认同"同时出现。② 学人对戏曲这一学科明显有着"知识性认同"以及乐于从事这一专业的"职业性认同"自觉。

以王国维为例,有感于"吾中国文学之最不振者,莫戏曲若"③,秉着振兴中国文学研究的志愿,王氏发愤从事戏曲研究,为此收集了大量的戏曲文献。但他从事戏曲研究的时间不长,学问兴趣就发生了转移。1916年,因生计回国的他用生平珍藏的善本词曲书同罗振玉换取了今后的研究资料。待到1927年王国维自沉离世,罗振玉为了"醵金恤其孤嫠",委托其从弟罗振常于上海蟫隐庐书店出售王氏旧藏词曲书籍。据黄仕忠调查,王国维在日本的知交、后学如内藤湖南、狩野直喜、铃木虎雄、神田喜一郎、仓石武四郎、吉川幸次郎、久保天随等多有越洋认购,以作纪念。④ 他们大部分受过王氏曲学研究的刺激,"或对曲学底研究吐卓学,或竞先鞭于名曲底绍介与翻译"⑤,可看作是"知识性认同"的群体。

这种松散的知识共同体还可举出很多,如刘世珩在收集《汇刻传剧》底本的过程中,缪荃孙、徐乃昌、罗振玉、王国维、傅增湘、董康、刘承幹等或借阅、或赠送、或代购、或寻

① （美）罗伯特·达恩顿:《拉莫莱特之吻:有关文化史的思考》,肖知纬译,华东师范大学出版社2011年版,第107页。
② 转引自（美）艾尔曼:《从理学到朴学:中华帝国晚期思想与社会变化面面观》,赵刚译,江苏人民出版社2012年版,第134页。
③ 王国维:《自序二》,王国维:《王国维文学论著三种》,商务印书馆2017年版,第226页。
④ 黄仕忠:《书的诱惑》,广西师范大学出版社2020年版,第150—163页。
⑤ （日）盐谷温:《中国文学讲话概论》,孙俍工译,山西人民出版社2015年版,第171页。

觅剧本①,终于助其完成这一丛书的刊刻;又如马廉、王孝慈、郑振铎、赵万里等人,他们围绕戏曲文献所展开的搜寻、赠与、抄写、研讨等活动,切实推动了戏曲学科的进展。

与之不同的是,另一位中国戏曲研究先驱吴梅的周围凝聚了一大批有着"职业性认同"的学人,任半塘、卢前、王季思、钱南扬等都有寄宿乃师家中饱读曲藏的经历,而吴梅也曾委托弟子借阅、抄写珍稀戏曲文献,其《与钱南扬》函:"《鲛绡记》为敝箧所无,君能一钞尤感,……《盘陀山》《临凡引》《锦香亭》三种,亦烦一录。……《钗书记》亦兄所未有,可向陆君见假一月,当妥为宝藏也。"②弟子们在遇到难得的善本曲籍也会主动抄录下来送给乃师,如任半塘在获见钱塘丁氏旧藏《元明杂剧》27种后,因内中《寒衣记》《骂座记》《赤壁记》《龙虎风云会》《野猿听经》《蓝彩和》6种为当时所不经见,"因倩人影写一过,订作一帙,敬呈瞿庵夫子"③。在这样的积极互动中,新的学术著作得以较为顺利地产生,钱南扬就说过:"我编写《宋元南戏百一录》的材料,就是从先生所藏的曲籍中搜剔出来的。"④卢前购藏的《南九宫谱大全》亦曾被吴梅借阅八年之久⑤,为其编撰《南北词简谱》提供了便利。

(二)以戏曲文献的流转为中介,学者之间的往来联系得到增强

戏曲文献既是一种精神性的产品,也是一种物化的商品,拥有者将其作为特殊的礼物赠送给友人或帮助过自己的人,所能发挥的作用比普通的物品更能促进双方的情感联络。

礼物赠与作为人际交往的一部分,"无疑,这是一种团结性质的联系,因为赠与者把自己的拥有与接受者分享了;然而,这又是一种优越性的联系,因为接受者的接受行为和接受地位,使他'欠'那位赠与者的,他对赠与者感恩,在某种程度上变成了赠与者的'食客',至少在没有把自己得到的东西'还回'之前是这样的"⑥。1926年,董康避祸日本期间,曾将研究宋元南戏的重要资料《汇纂元谱南曲九宫正始》赠与汉学家内藤湖南。这一珍籍的流传域外,令郑振铎、钱南扬、傅惜华等人在此后的多年仍深感遗憾,但对当时的董康来说,他是将《九宫正始》看作与友人情感往还的一种手段,如《书舶庸谭》记载:"内藤湖南昨自京都来,……九时,偕田中访之。谈及《二刻拍案惊奇》为明人度曲家所取材,中国绝无传本,恳其设法借印,以备《曲海》之参考,湖南允之。"⑦1929年长泽规矩在北平书肆松筠阁、文萃斋以及东四牌楼和后门的摊位等处买了不少昆曲教科书,"其中有些并未标明剧目,经傅惜华指点,才将其分类。傅君能表演昆曲,我就将绘有身段的《双官诰》、蒋韵兰正

① 刘世珩:《汇刻传奇杂剧序》,俞为民、孙蓉蓉编:《历代曲话汇编:新编中国古典戏曲论著集成·近代编第1集》,黄山书社2008年版,第599页。
② 吴梅:《吴梅全集·理论卷上》,王卫民校注,河北教育出版社2002年版,第1124页。
③ 谢冬荣整理:《吴梅先生藏书题跋辑录》,国家图书馆古籍馆编:《文津学志》(第4辑),国家图书馆出版社2011年版,第249—250页。
④ 钱南扬:《回忆吴梅先生》,王卫民编:《吴梅和他的世界》,河北教育出版社2002年版,第115页。
⑤ 钱南扬:《曲谱考评》,《文史杂志》1944年第4卷第11、12期合刊。
⑥ (法)古德利尔:《礼物之谜》,王毅译,上海人民出版社2007年版,第1—2页。
⑦ 董康:《董康东游日记》,王君南整理,河北教育出版社2000年版,第127页。

本的《三经堂》抄本五种(绘有身段)及其他书送给傅君"①,从某种角度看,长泽是将它们作为报答傅惜华对其指点分类的回赠。1940年代,杭州的戴不凡曾将购自书店的《儒酸福传奇》刊本邮赠上海的赵景深,以报其多次帮忙解惑之情②。此类赠送事例尚有许多,如尚小云将清内府抄本《江流记》《进瓜记》赠与周明泰③。

(三)以戏曲文献的流转为桥梁,曲籍的保护和传承在更大范围内得以实现

通常来说,学术研究的中心也应是研究资料的集中地,但开风气之先的学术研究,其所在地的资料并不一定能满足研究的需求,因此,书商的作用就得到了充分的体现。与学者对戏曲的"职业性认同"不同,书商的"职业性认同"主要是基于贩书的营利事业。他们在藏书家、学者之间搭建起一座桥梁,在戏曲文献供求之间起着类似于"文化催化剂"④的作用。通过书商,戏曲文献从偏僻、分散的地区向上海、北京、杭州、东京等学者云集的地区流动,促进了文化资源的重新配置。如"山西各县,为小说戏曲书籍之出品地,盖清时各县贾人多业银号,豪于财,购书亦多精品;及其家落,子弟不知重视,廉值出卖,故厂肆书贾多往求之"⑤,吴梅任职北京大学期间,"琉璃厂、海王村、隆福寺街,几无日不游,游必满载后车,自丁巳以迄壬戌,六年所得,不下二万卷"⑥。郑振铎时常出入中国书店、来青阁等书肆,以至于"那时从徽州、苏州、扬州、浙东等地流到上海的杂剧、传奇中的精本,十之六七都归西谛所有"⑦。

正如徐雁平所言:"贩书不是一项简单的手艺,它要求从业者具备一定的书籍知识、把握文化教育的动向,还要耳目灵通,捕捉藏书家兴衰信心。故而在书籍的配置过程中,书估的搬运之功,有利于学术文化保持一定的变动,或者造就一种新生的可能。"⑧在一个公共图书事业不够发达的时代,戏曲研究者大多也是戏曲文献的占有者,而学者可以顺利获取这些资料离不开书商的襄助。抛开逐利不谈,若无书商孜孜以求地到处寻找,众多的戏曲文献只能躺在不为人知的角落静静地流散或消亡。

(四)以戏曲文献的流转公共图书馆⑨为基点,戏曲研究的领域能更有效地加以开拓和延伸

一方面,藏书与经济有着密切的关系,尤其是大宗罕见的孤本戏曲收藏与保管需要充

① (日)长泽规矩也:《中华民国书林一瞥》,(日)内藤湖南等:《中国访书记》,九州出版社2018年版,第364页。
② 潘建国:《戴不凡致赵景深论稗书札八通》,潘建国:《纸上春台》,凤凰出版社2021年版,第282页。
③ 沈津:《书城风弦录:沈津读书笔记》,广西师范大学出版社2006年版,第37页。
④ (美)罗伯特·达恩顿:《拉莫莱特之吻:有关文化史的思考》,华东师范大学出版社2011年版,第105页。
⑤ 孙殿起辑:《琉璃厂小志》,第48—49页。
⑥ 王卫民:《吴梅年谱》,王卫民编:《吴梅戏曲论文集》,中国戏剧出版社1983年版,第530页。
⑦ 赵万里:《西谛书目序》,北京图书馆编:《西谛书目》,北京图书馆出版社2004年版,第2页。
⑧ 徐雁平:《清代的书籍流转与社会文化》,南京大学出版社2022年版,第91页。
⑨ 与我国的大宗戏曲收藏在国家公立图书馆有所不同,日本的私立大学与私家文库也收藏了大量戏曲文献,但这些私立学府与私家文库的藏书在今日也多向公众开放,在功能上已与公立图书馆没有太大的区别,故此处不细加区分。日本私立机构的戏曲收藏可参见黄仕忠:《日藏中国戏曲文献综录》"前言",第48—60页。

裕的经济实力才能实现,因此,这类文献最好的归宿是国家公立机构。《脉望馆抄校本古今杂剧》在民国时期被发现、抬价,最终为教育部巨款收购归于北平图书馆,是这一情况的最好说明。自从该书收归国有后,《也是园所藏珍本元明杂剧之发见》[①]《跋脉望馆钞校本古今杂剧》[②]《述也是园旧藏古今杂剧》[③]《记脉望馆钞校本古今杂剧》[④]等大批文章随之出现,它们或蜻蜓点水,或全面深刻地介绍了这一文献的发现过程、剧目内容、版本信息、递藏经过、史料价值等。与此同时,商务印书馆特意从中挑选了稀见本144种,邀请曲家王季烈进行校订,以《孤本元明杂剧》为名出版,方便了学者的利用。如,冯沅君据此成《孤本元明杂剧抄本题记》,时人评其作有四大启示:一是元剧上演时各种脚色服装之考定,二是唱念"题目正名"之探索,三是元剧连套程式之补正,四是"脱剥杂剧"之解释。[⑤] 宋瑞楠亦以该材料为基础,分别考察了元明杂剧的穿关[⑥]、须发[⑦]、砌末[⑧]等问题,大大推进了相关领域的研究。

另一方面,私人的精力和学养终究有限,而戏曲资料和曲学研究的领域又十分庞大,因此有所取舍就变得十分重要。如前文所述,朱希祖曾"购得清升平署档案及抄本戏曲千有余册",但由于该史料"涉于文学史学,范围太广,并世学人,欲睹此以为快者甚多",故在整理并撰成《升平署档案记》后将之让与北平图书馆。随后,周明泰、王芷章据此分别撰有《清升平署存档事例漫抄》《清升平署志略》,朱希祖感慨"此二书皆取材于是,各成巨著,慰余网罗放佚之初心,补余有志未逮之伟业,前此整理之微劳,至此始觉不虚掷也"[⑨]。这种将私有戏曲文献化为公藏而产生的垂范作用,深深地影响了后来学者处理藏书的选择,如戏曲研究者所熟知的吴梅、郑振铎、周明泰乃至近人吴晓铃的戏曲文献收藏最后全都归于公家,而接受了这些藏书的图书馆大都分别编撰了相应的图书目录以示纪念[⑩],方便了今人的利用。同时,得益于这些学者的戏曲藏书,大型的戏曲文献丛刊才能顺利地面世并为众多的戏曲研究者方便阅读并取资利用,也才有了当时和今日戏曲研究的繁荣局面。

① 傅惜华:《也是园所藏珍本元明杂剧之发见》,《朔风》(北京)1938年第2期、1939年第3期。
② 郑振铎:《跋脉望馆钞校本古今杂剧》,《文学集林》(桂林)1939年第1期。此文又见《山程》1940年第1期。
③ 孙楷第:《述也是园旧藏古今杂剧》,《图书季刊》1940年第2期。
④ 章荑荪:《记脉望馆钞校本古今杂剧》,《斯文》1942年第2卷第22期。
⑤ 《图书介绍:孤本元明杂剧抄本题记(冯沅君著)》,《图书季刊》新第5卷第4期。
⑥ 宋瑞楠:《元明杂剧穿关考》,《戏曲月辑》1942年第1卷第2期。
⑦ 宋瑞楠:《元明杂剧须发考》,《半月戏剧》1943年第5卷第1期。
⑧ 宋瑞楠:《元明杂剧砌末》,《半月戏曲》1944年第5卷第2—3,6—8期,1947年第6卷第3期。
⑨ 朱希祖:《清升平署志略序》,王芷章:《清升平署志略》,商务印书馆2006年版,第1页。
⑩ 吴梅的戏曲藏书目录有他自己编撰的《奢摩他室藏曲待价目》,但这本目录与其后人实际捐赠于北平图书馆的曲藏还是有出入的。入藏北京图书馆的吴氏藏曲目,王古鲁在其钞录的《奢摩他室藏曲待价目》中做了※标注,具体可见(日)青木正儿著,王古鲁译著,蔡毅校订:《中国近世戏曲史》附录四,中华书局2010年版,第556—561页。

从学人撰史到伶人述史："剧学"理论的自我调适

——从1934年《剧学月刊》栏目调整说起

姜 岩*

摘 要：《剧学月刊》以"剧学"理论为标榜，试图构建具有中国特色的戏剧理论体系，成为民国时期直至当下中国戏剧研究的范本与参照系。另一方面，尽管在其《发刊词》中阐明"剧学"理论的内涵、外延与实践方案，但在具体行进的过程中仍出现许多偏差与讹误之处，《伶工专记》栏目即是一例。1934年刊物改版后，《剧学月刊》同人开辟伶工研究的新形式，以王瑶卿的两部以"口述史"为方法写就的"自叙传"为代表，以其"形式的意味"联系读者、注重现实、导向实践，从而完成"剧学"理论的自我调适，同时完善了"剧学"理论体系。这份理论遗产同样值得当下戏曲研究借鉴、实践与深化。

关键词：《剧学月刊》；"剧学"理论；刘守鹤；王瑶卿；口述史

《剧学月刊》是南京戏曲音乐院北平分院研究所出版的会刊，因其立足中国戏剧的"学科"意识、号召戏剧研究的"科学"视野、创新"剧学"理论及其体系建构而成为民国"最具民族风格特色、最具学术价值、最有影响"的刊物之一[①]，也是近年来学术研究的热点。除一般的介绍性文字，研究范围包括：篇目罗列及其意义解读[②]、研究所同人的"剧学"思想阐释[③]、切入剧史以丰富具体课题的研究面相[④]等，可以说，在民国报刊研究日益繁盛的语境下，《剧学月刊》是另一新兴、独特的论域。但这种表面繁荣折射《剧学月刊》研究内力的不足：一味赞赏文章之精彩、理论之完备、同人之热忱，于是结论先行，摘取煌煌5卷65期中之经典论述，耦合而成一部"研究"。《剧学月刊》确有其历史价值与学术史价值，包括极具代表性的"剧学"理论，可谓"前无古人，后无来者"，相关建设也较为精准到位。那么，今天的我们如何避免既有研究的窠臼，如同当年《剧学月刊》的撰稿群体，"科学"地开展研究？笔者认为，应当回到刊物本身，回到刊物自身的规范、形式与演进的脉络中来，重现在

* 姜岩（1998— ），上海师范大学影视传媒学院硕士研究生，专业方向：中国早期戏剧史、戏曲期刊与戏曲理论。
【基金项目】本文为国家社科基金艺术学一般项目"码头与民国戏曲发展关系研究"（2018BB06015）阶段性成果。
① 谷曙光：《〈剧学月刊〉："剧学"理念的确立与戏剧研究的自觉——兼谈刊物的背景及"梅程党争"》，《国学学刊》2013年第2期。
② 单永军：《1930年代戏曲批评文体的嬗变——以〈剧学月刊〉为中心》，《戏剧文学》2016年第7期。
③ 王烜：《论〈剧学月刊〉时期文人与伶人的戏曲理论革新》，南开大学硕士学位论文，2010年。
④ 曹南山：《"梅程党争"的幕后较量：从〈戏剧丛刊〉与〈剧学月刊〉管窥艺术流派之争》，《戏剧》2016年第3期。

"剧学"理论从发明到建构的过程中,彼时学人乃至研究界携带的困惑与突围的路径,在真正明晰其历史价值的同时,为当今中国戏剧学理论建设提供前辈经验与"中国智慧"。

在这一基础上,本文主要从《剧学月刊》的栏目调整出发,通过探讨其为何改、如何改、何种形态,论证"剧学"理论建设过程中的内在症结及其解决方案,进而说明这种理论上的自我调适为戏剧史与学术史所做出的贡献。

一、《剧学月刊》栏目调整始末

《剧学月刊》的首篇是南京戏曲音乐院院长金悔庐撰写的《发刊词》,用以说明中国学术的阶级局限与中国戏曲的教育潜质,进而论证学术研究进入戏曲研究的可能性与实践路径:

> 关于文武昆乱蜕化之源流,律吕谱调疑讹之补正,旧本芜乱之整理,新著根本之改革。如何保持固有以发扬国光,如何利用科学以博综群艺,罔不集思广益,精讨穷搜,总期成一家之言,庶少补于群治,寓不自揆,敬举研究所得,公诸同好,名曰剧学月刊。①

《发刊词》虽未明确标示"剧学"理论,但是提纲挈领地说明了《剧学月刊》的总体规划,奠定刊物"发扬国光"之理想、"科学"之方法与"群治"之特色。在同期徐凌霄(主编)亲撰的《述概》中,共设置八个栏目:总论、专论、剧本、伶工专记、别记、谈丛、通讯、批评介绍,实则为论文(总论、专论)、剧本整理与改革(剧本)、史料记载(伶工专记、别记)、开放交流(谈丛、通讯、批评介绍)四大方向。可以说,其目的正在于详尽涵盖《发刊词》所讨论的内容,从而成为建构"剧学"理论的实践载体。

在栏目策划的过程中,一封署名"子彞"的来信引起同人深思:

> 我和继周、杏如,都怀疑你那个《读伶》,伶是可以读的吗?但是以你的通才博学,绝不会不通,然而到底是什么原故?我写这封信的动机,就是在此。你能够给我们一个答复吗?②

《伶工专记》栏目主持人刘守鹤回应道:

> 军书政事,劳止十年,汽可小休,辄嗜读曲,印证伶工所歌,喜而记之。与艺乐学,寓慕先型,乃涉记伶之书,疆识其故质,就问于耄伶,讹有所正,又喜而记之。燕居既久,就将成帙,命名《读伶琐记》。《剧学月刊》辑《伶工专记》,余与德安陈墨香、清江王瑶卿、怀宁曹心泉诸先生,实典其事。偶有考质,而格于体例,不能备举"专记"中者,节"琐记"为注释,初非以问世也。

> 剧学既出,不胫而走,或谓"伶非可读"者,疑"读伶"为"评伶"或"谈伶"之讹,自报

① 悔庐:《〈剧学月刊〉发刊词》,《剧学月刊》1932年第1卷第1期。
② 子彞、守鹤:《通信(一)》,《剧学月刊》1932年第1卷第8期。

端来相致诘。墨香曰:"陈耀文有正杨,陆陇其有读朱随笔,杨慎非可正者,朱熹非可读者,正其说部,读其遗书,故曰'正杨''读朱'耳。读书皆就一人著述立言,《读伶琐记》则泛举伶工所歌,旁及记伶之书,广狭虽殊,其揆则一。且古者所谓史,掌书之官也,后世'评史''咏史',与'读伶'有以异乎?"予欲无答。

　　得墨香言,发明益周,弟辈疑益冰释。惟余尚有不已于言者,则"读伶"异乎"评伶"与"谈伶",欲将正告于或人。

　　世人评伶,不过吴太初评魏长生、世俗谈伶,不过杨掌生谈林韵香,"野狐救主","第一仙人",爱之欲其生,恶之欲其死,门户之见既严,月旦之公莫由,尤而效之,罪又甚焉,必欲如是,敢告不敏。若夫"读伶"殆不侔也,追而求之,必也史材,进而告之,必也艺事,不涉乎私言,不持以主观,屹然于学问之立场,将以求吾所大欲也。讵屑党同伐异之是图哉? 毋谓善小而不为,毋谓恶小而为之,爱好戏曲艺术之士,其知所与乎?①

这封回信包括《伶工专记》栏目设置缘起、读者疑问列举、研究所同人回应三个部分。刘氏先说明自己的《读伶琐记》来自数年来的材料积累与史实考证,与"世人评伶"存在本质区别而与《剧学月刊》"学问之立场"的基调相合,进而将其作为母体策划出《伶工专记》。面对外界质疑,陈墨香将"读伶"视作"读史"之一种,强化其"史材"与"艺事"的品格,提高"世人"皆可为之的伶人研究的门槛,强迫"爱好戏曲艺术之士"的认同。总之,回信将"伶是否可读"的疑问回答详尽:不仅"可读",而且只能以"读"的形式进入伶人生命,才能成为一门"学问",这也是对科学研究戏曲艺术的个案分析。

如果说前一篇为刘氏好友来信,气氛还算融洽,那么另一封署名"一息"的信件则稍显咄咄逼人:"《剧学月刊》出版,读《伶工专记》之导言,真觉'实获我心',亦未必能在伶史上放一异彩,不过看了两期之后,未免有些失望,敢就'责备贤者'之意,而贡其一愚。"原文较长,主要表达三处不满:第一,考据历史必须依照原始材料,且不厌多,而《程长庚专记》《徐小香专记》竟只引日本人的两种著作;第二,评价伶人过于主观,多篇笔记将"班报骗观客"的程长庚记录在册,而《程长庚专记》赞美其"在戏曲艺术史上装了光荣的一页"的"伟大人格",且未证伪,不足为信;第三,用力不足,缺乏新见。最后给出建议:"披沙虽未必得金,然'披沙'终是考据家的唯一好法子,何必专信日人著作?"②

这是对《伶工专记》栏目的重创,也是对以"科学"为标榜的《剧学月刊》的质疑。在回信中,刘守鹤做出一番深刻的内心剖白:"我在写《伶工专记》导言的时候,自己觉得相当的圆满,到写《程长庚专记》的时候,立刻感到巨大的恐慌! 就是史实考据的困难,材料选择的彷徨! 以后,专记继续写下去,恐慌一定更巨大,将来写《谭鑫培专记》时,恐慌一定更巨大到不可思议! 你如果不吝赐教,我们是十二分的祈祷!"③抛开该读者后来"无此胆量、

① 子彝、守鹤:《通信(一)》,《剧学月刊》1932 年第 1 卷第 8 期。
②③ 一息、守鹤:《通信(二)关于〈伶工专记〉》,《剧学月刊》1932 年第 1 卷第 8 期。

敬谢不敏、有辜雅意"①的回应不谈,接二连三的通信事件实则反映《伶工专记》栏目设置的内在矛盾。根据前文"一息"提及的"《伶工专记》之导言",《伶工专记》旨在"博搜强记,昭其得失,以示来兹"②,下分演员、技师、乐工、班主、助役五项,直指当下戏曲行业的建设与分工,而从刘氏最初回应社会普遍质疑时的"史材"与"艺事"话语,说明其对自己多年"田野调查"的成果难舍难分,将宽阔的面向现实的"伶工专记"之路越走越窄,按照"一息"的说法,主持《伶工专记》栏目的刘氏及至《剧学月刊》同人反倒成了"考据家"。

初心不可更改。刘氏在匆促写下《谭鑫培专记》(第1卷第11、12期)后撤销了《伶人专记》栏目。实际上,"读伶"何以可能的讨论,或是"读伶"方法的选择,背后是"剧学"理论建构过程中价值观的选择与博弈。具体而言,以伶工研究为例,是否应以抬高自己、贬低"世人"的方式彰显"科学""学问"与"立场"？文献考据的方法能否真正隔绝历史中的伶工与现实的戏曲行业？是否应将"伶工"等同"名伶",以"戏格"取代"人格"？答案自然是否定的,事实亦说明一切:作为"考据专门家"的读者同样给《剧学月刊》同人一记棒喝:若论专业,他们的处境显然更为尴尬。于是《剧学月刊》于第2卷第1期正式完成栏目调整,编辑方式也改为徐凌霄、刘守鹤、杜颖陶、王泊生轮流主编,丰富刊物的主题特色,如刘守鹤担任主编时做一个"草创的革新",全用五号字、改为小另起,字数增加一倍的同时,富于变化错综的美。③调整后的刊物继续以新的方式诠释理想、深化方法、强化特色,在这一意义上,"剧学"理论真正成为"开放的阐释空间"。

二、口述史与自叙传:"剧学"理论建构 方式的"私人性"与"公共化"

撤销《伶人专记》栏目后,《剧学月刊》的伶工研究并未停止,反而以新的面貌走进大众视野:口述史与自叙传,即以当下伶界工作者为研究对象,解决了考据功力不足的困境,也间接提升研究对象的社会地位。这两种形式在王瑶卿口述、邵茗生笔记的《我的幼年时代》《我的中年时代》中得以浑然一体:以"口述史"书写"自叙传",包括后来研究所同人陈墨香的《观剧生活素描》(共计四部)、昆剧名伶曹心泉口述、邵茗生笔记的若干资料,共同构成独具特色的伶工研究序列。

具体过程还应从曾经的《伶工专记》栏目主持人刘守鹤说起。在其主编的第2卷第3期中,他做如下宣言:

> 自我表现是艺术,在艺术的阵营里不断地进行自我批判,尤其是艺术的艺术。剧学上的《伶工专记》,从此将转变为伶工票友们的自叙传了,我认为这是从自我表现到自我批判的一条大道,是亟待改进的中国戏剧艺术所十分需要的。在《人生戏曲周

① 一息、守鹤:《通信:一息与守鹤谈〈伶工专记〉事》,《剧学月刊》1933年第2卷第2期。
② 凌霄:《〈剧学月刊〉述概》,《剧学月刊》1932年第1卷第1期。
③ 守鹤:《编者白》,《剧学月刊》1933年第2卷第3期。

刊》上打头阵的是程砚秋,在剧学上打头阵的是王瑶卿,我在这儿纪念着!①

刘氏先是认识到《伶工专记》其实是一种"自我表现",但其内容实质与社会评价的双重失败表明一种"自我批判"的必要,那么为什么选择自叙传?这代表回到伶界自身的努力,也与《剧学月刊》一贯声张的"剧学"相适应:"剧学,分为两个方面:(一)关于戏剧的组织及技术方面,剧本之结构、戏班之管理、剧场之设备、剧艺之支配、演员之技术、乐队之组织及服装、道具、歌曲、舞蹈之应用;(二)关于戏剧所涵容之学问,如心理、历史、社会、哲学、宗教、音乐。"②进一步而言,"从自我表现到自我批判"的方法也应服务于当今戏剧艺术"亟待改进"的宗旨,代表一种面向社会开放"剧学"理论的号召。另一方面,就"剧学"理论本身而言,也必须经历一个反思与调整的过程,亦即"自我批判"的勇气,极大地丰富了"剧学"理论的内在活力。

此外,刘守鹤还介绍了"自叙传"的具体内容:

> 王瑶卿先生一篇《我的幼年时代》,陈墨香先生一篇《观剧生活素描第一部》,前者是一个演剧者的青年回忆,后者是一个观剧者的青年回忆,两篇文章同时在这儿发表,可以把三十年前的中国戏剧从前台看到后台,不但很有历史的价值,而且还有幽默的意味!③

实际上,《剧学月刊》的这种"从前台看到后台"的系统性伶工研究在当时属于首创,"历史价值"自不待言,"幽默的意味"可以指代对比的乐趣,也可认为是语言的灵动,本文认为,这种意味是"形式上的意味",从而生成现实价值。

尽管王瑶卿的《我的幼年时代》《我的中年时代》两部曲以"我的"作题,极具主观色彩,但在一定程度上可以理解为以艺人为中心的戏曲行业变迁史,原因在于文章将自己学艺、搭班、转益多师的艺术生命与家世变迁、娶妻生子、拜师交友的人生轨迹相互交织,融入社会转轨的时代背景中,使得"我的时代"以极其厚重的方式呈现出来。文中涉及的班社争胜、伶人师承、剧目衍变对于厘清戏曲史中的疑难问题自有珍贵的史料价值,然而本文的关注重点在于,通过探讨这种口述文体写就自叙传的形式,揭示其对读者产生的独特效果。

首先,口述文体对于时间及其分期的记载较为随意,正因如此,文章展现出了历史记忆与个人记忆的张力。在王瑶卿的口述中,时间的界定标准并未统一,甚至近乎混乱,以下是笔者总结的其对各个历史时期的描述方式:

> 咸丰年间;
> 我六岁的时候;
> 在我十岁的时候;

① 守鹤:《后记》,《剧学月刊》1933年第2卷第3期。
② 凌霄:《〈剧学月刊〉述概》,《剧学月刊》1932年第1卷第1期。
③ 守鹤:《编者白》,《剧学月刊》1933年第2卷第3期。

光绪十六七年；

程大老板起班时；

我十二岁的下半年；

十四岁在三庆班出台；

学戏搭班第一次赚钱的纪念；

光绪甲午年；

我演戏以来，头一次钻锅（后台的名词）的纪念；

小鸿奎报散之后；

宝胜和散了之后；

我在十六七岁时；

我的幼年时代，在此暂告结束，以后便是我开始加入大班，受人排挤，努力竞争的时期了；

丁酉年七月间；

光绪戊戌年；

庚子年，义和团闹起来啦；

秋间，各国联军入城；

由此往后，是戏界一个大变化的时期；

唱戏的两边赶着唱，由此为始；

后来慈禧太后回銮；

这是我演戏以来头一次对戏班里用长戏份的法子。①

文本的时间划定有个人年龄、个人艺术生命的若干"第一次"、班社消长与名伶驿动、戏界变迁、通用纪年五种方式，之所以互相含混但又无凌乱之感，是因为王瑶卿在进行个人回忆时自觉将读者纳入文本的生成机制中来。具体而言，在讲"我"的不同年龄阶段时，一定说明彼时戏曲行业的制度及其背后的历史原因，述及"我"如何挣扎生存以获取"第一次"，也必然呈现戏班兴衰的面貌及观众喜好的变迁。质言之，口述史成功开启个人记忆的闸口，倾泻时代洪流，将读者卷入其中，完成一次关于戏曲观演的"集体记忆"。

尤其当个人经历遭遇社会公共事件时，这种记忆的张力更为明显。1896 年 7 月，京城名班宝胜和中之名角十三红、十四红散归其实力相当的竞争对手——田际云的以"京梆两下锅"为特色的玉成班和另一京剧名班义顺和，此后宝胜和的观众锐减，入不敷出，暂时停歇。宝胜和班主自然心怀愤恨，于当月 20 日一纸诉状将义顺和班主告上宛平县，随后义顺和班主在宝胜和演出之际聚众纠纷，引发慌乱，引起巨大社会反响。《申报》对此事多有关注，不仅报道"看戏者纷纷逃避不及，有失衣物者、有失烟袋杂物者，而两边各受重伤，幸练勇士上前分头将肇事之某甲拿获"的场面，而且评论道："辇毂之下，竟常有不法之事

① 选自王瑶卿口述，邵茗生记：《我的幼年时代》，《剧学月刊》1933 年第 2 卷第 3 期；王瑶卿口述，邵茗生记：《我的中年时代》，《剧学月刊》1933 年第 2 卷第 4 期。

至再至三,果何道哉!"①此外,《申报》还报道了事件后续:"前报秦腔部义顺和与宝胜和互讼一事,刻已经人说,于七月十三日具结完案批饬,两班均于十四日开箱演剧。"②而《我的幼年时代》则更关注此事之于行业变迁的意义,试图叙写"戏班争胜"以再现清末梨园繁盛的图景:

> 我刚梳头要扮戏,就见外面进来许多人,手里拿着木棍,一人领头,大声嚷着:"先打小达子,再打老板!"这时小达子正坐在账桌扮戏,听见有人找他,便说:"好!好!我正等着呢!来呀!"在众人乱打的时候,有个唱武生的生的又胖又矮,一条短脖子,是义顺和的老板,也跟大家来找小达子打架的。一径走到祖师棹面前,一把将棹子拉倒,抱起祖师神龛,摔在地下,口里骂不绝耳,好像宝胜和的祖师,就不是义顺和的祖师,岂非怪事?我这次搭了"两下锅"的班,一出戏也没有登台,算在后台看了一出武戏,得了点儿梆子班后台的经验。③

作为见证这段历史的观众,王瑶卿将场面描绘得生动鲜活、饶有趣味,又以梨园祖师的戏曲行业习俗作调侃此事的由头,消解了社会公共事件的消极影响。末了,将读者的视线拉回"我"的艺术生命轨迹,历史记忆与个人记忆在此完成博弈之后的和解。

其次,语体风格偏于口语化,又摒弃了鼓动宣言式的高傲姿态,平易近人、引人深思。如果说王瑶卿的口述史反而使历史本身退居其次,尽可能让事件与人物走上前台,那么两则文本中更为通用的话语是:在那个时代,稍作举隅如下:

> 在那个时代,唱戏的规矩极严;
> 那时好看戏的人,最注重老生;
> 那时看戏的人,进去的早,戏报上还不登出名字;
> 你看那时看戏的人心眼多么死呀!所以在光绪初年的时候,戏班里的脚色,只要把一出戏研究好了,就能红一辈子;
> 在那个时代,戏班里老板与管事的,真能欺负人!
> 在那个年月,后台私心太重,实在无法怄气!
> 在那个年月,大班的老头儿,拿资格欺负人,够多么厉害呀!
> 在那个年月,前台没有人情货,后台已然有了人情货啦!真能使人有气无处生;
> 那时候后台欺人的习惯,虽然比庚子以前好多了,但是谁的嗓子好、谁的台下人缘好,谁就能占点便宜。④

王瑶卿是从"那个时代"走出来的人,自创流派而名扬天下,剧艺精湛而潜心教习,可以说,这都是"那个时代"的馈赠。而在其自述中,尽管也有戏曲史中行业成规、观演关系

① 《京师近事》,《申报》1896年8月18日。
② 《玉京瑶简》,《申报》1896年9月4日。
③ 王瑶卿口述,邵茗生记:《我的幼年时代》。
④ 选自王瑶卿口述,邵茗生记:《我的幼年时代》;王瑶卿口述,邵茗生记:《我的中年时代》。

与观众喜好的介绍,但是读者看到更多的却是"那个时代"的阴影:伶人压迫,甚至是伶人内部以"资格"为名的互相倾轧。在《我的中年时代》中,王瑶卿讲述自己进入大班后受到班主、后台和名伶的三重压迫:管事人在其唱过之后留在后台,名伶临时迟到,"我得替他唱",而且班主规定他只能留在戏园,"堂会戏没有演过一次";进入福寿班后,叫座戏《探母回令》艺员集体"叫前台柜上拿贴钱",唯独"没约会我加入",《探母》唱过许多次,"我也不知道这件事"。于是他总结道:"任凭你台下人缘多好,也赶不过资格两个字去。"①这当然是王氏着力批判的,也是《剧学月刊》同人建构的"剧学"理论的重要方面。

如前所述,《剧学月刊》的领导机构是南京戏曲音乐院北平研究所,而这一机构又是中华戏曲音乐院的分支,另一分支是中华戏曲专科学校(下文称中华戏专),专门培养新式戏曲人才。二者联系紧密,可以说,中华戏专是研究所"剧学"理论付诸实践的实验场地。②1932年1月8日,刘守鹤在中华戏专讲演,全文以《确定演剧的人生观》为题在《剧学月刊》上刊载,面对未来的伶人,他也从"那个时代"出发,说明"优伶在有阶级的社会里是属于最微贱的阶级",进而号召"铲除社会的阶级制度,使各种职业生活不同的人一律平等",而且这种革命精神"各位同学都应当有",只有这样才能确立合理的演剧人生观,"将来的事业必有惊人的伟大!"③因此,王瑶卿实际上在做与刘守鹤殊途同归的努力:为"剧学"理论扩充具有革命精神的伶人队伍,但是王氏平视的姿态使伶人读者更有虚心求教的愿望,所用"你说+……"(如:你说气人不气人!)的话语使原本"你启我蒙"式的宣教活动成为一种"诉苦"。因而更具感染力与说服力,在这一意义上,王瑶卿的口述史开启了"伶工研究"与读者对话的机制,开拓了"剧学"理论的辐射边界。

最后,口述史的本质是自我剖白,文章尽管以史为线索,但是立足点始终是"人"本身:他者与自我,此间的心性流露不无真诚,因而跨越时代。在这一意义上,读者从两部自叙传中获得的情感体验多于事实经验。在"他者"方面,王瑶卿注重"我"的在场,及时表明态度。其中讲述最多的是教习先生,包括祝老夫子、田宝琳、崇富贵、谢双寿、杜蝶云、钱金福、耿二立等,各位先生的专攻领域、脾气秉性、教育理念各有千秋,而王瑶卿对师从谢先生的学艺经过描述得最为详细:

> 对初学戏的小孩,绝对不讲那个是阴阳平?那个是上声?那个是去声?那个是入声?他只说:"我念出来的字音,非同我一样,总算对呢,差一点,也不成。"他说:"若是刚学戏的小孩,老早的先同他讲四声,告诉他那个是阴平,那个是阳平,反把学戏的人闹糊涂!等到他登台之后,戏也会了许多,你再细细地同他讲演,自然就明白了。"
>
> 先生的教授法,我很以为是。这样渐进的办法,是很有益于初学的。④

① 王瑶卿口述,邵茗生记:《我的中年时代》。
② 李如茹:《理想、视野、规范:戏曲教育的实验——北平市私立中国高级戏曲职业学校(中华戏校)(1930—1940)》,中国戏剧出版社2019年版,第108页。
③ 刘守鹤:《确定演剧的人生观》,《剧学月刊》1932年第1卷第5期。
④ 王瑶卿口述,邵茗生记:《我的幼年时代》。

王瑶卿没有止步于铺陈事实，而是表明一种对前辈经验的认同，借此表达对先生的缅怀。联系前文"剧学"理论衍生的教育功能，不难发现，这段文字实际上也是在探讨传统教学法的创造性转化问题，中华戏专也正是一个将"科班精神"与"西方音乐戏剧学校体制"①创新结合的戏曲专门教育机构。

此外，王瑶卿还多处表达友人对自己的知遇之恩："时小福先生，这次看我唱戏，甚为爱惜。我每次唱完之后，有错的地方，老先生就在后台给我改正身段和腔调。"庚子变乱后，王瑶卿家中被"抢劫一空"，其弟王凤卿倒仓，自己闲居，"一个赚钱的也没有"，于是名琴师孙老元，"无事常到我家闲谈，给我吊嗓子，见我无事，问我肯不肯出来唱戏"，举荐其进入名票老生乔荩臣主办的八条胡同戏园子；但也有反面例子：亲眼见证汪桂芬临场不演两次，随后评议道："你说这人古怪不古怪！"平添几分评书意味。

在"自我"方面，王瑶卿充分利用口述的便利，从"我"的经历出发，将经验总结的视角调整为"我们"，调动读者参与到个人叙事中来。例如自己从宝胜和散了之后，在家跟谢先生学戏用功、与钱先生学武把子、请琴师耿先生吊嗓子，母亲也不许出门，"外面的荒唐事，都不许做"，随后表白：

> 我们戏界人的一生要紧关头，就在十六岁到二十岁的时候，遇见好人，常在一处，成名立业，就在此时，如遇坏人，领你走入下流，终身就算耽误了。②

这句话似是一处总结，实则是一种劝诫：不仅"我们戏界"人士如此，阅读这则自叙传的"你"同样应该珍惜光阴。类似的亲身体会层出不穷，无论是面对管事压迫时言明"这次叫我唱了，下次若再唱，我要从三宾一对一次的演唱，若不许我，谁赚的戏份多，谁来唱"的不卑不亢，还是面对派戏不公辞退买卖的杀伐决断，无论是名伶罢演后好戏留给自己唱时"总归我大过戏瘾"的由衷欣喜，还是自评"台下人缘甚好"的莫大满足，字里行间，王瑶卿的鲜活形象在读者脑海中建立起来，同时完成引导其与这种伟大的戏格与人格对话的工作。

"剧学"理论之调适的历史意义与当下启示

如前所述，以"口述史"写就的自叙传，本质上是以"私人性"的形式造就"公共化"的文本，完全不见《伶工专记》栏目"考据癖"式的耽于历史、"自我划界"式的隔离民众、"史材"与"艺事"式的停留书斋，而是面向社会公共空间开放、扩充读者认知进而与之对话、有力指导戏校实践，从而完成"剧学"理论的自我调适，而这也是关于以《剧学月刊》为代表的戏剧理论刊物话语主导权转圜的隐喻，在思维创新的意义上完善了"剧学"理论体系的架构。

回到当下研究界，研究者们普遍对《伶工专记》栏目的取消表示困惑。孙俊士认为："65期的容量有限，名伶专记和剧本整理只是完成了很少的一部分，而对于中国戏剧改革

① 张敬明：《记中华戏曲专科学校》，《剧学月刊》1932年第1卷第10期。
② 王瑶卿口述，邵茗生记：《我的幼年时代》。

的尝试也只是刚刚拉开了序幕,着实让人遗憾。"①任婷婷试图论证"剧学"理论"以演员为中心,以戏曲艺术为立场"的精神,但是她也注意到《伶工专记》栏目取消的事实,但仍旧认为"'伶工专记'专栏虽仅持续了一年,但专栏的发起者立足戏曲艺术,力求系统地介绍京剧名伶",但是,这如何能够"以艺术为线索,勾勒出一幅幅完整的伶人肖像"?② 本文也是在这一意义上,返归历史文献,试图为上述困惑找寻合理的答案:正是由于《剧学月刊》同人丰富多元的学术背景与指导实践的理论自觉,其编写刊物栏目的调整甚至取消才显示"剧学"理论的生命力,而实质上这也是民国戏曲学界的自我革新精神的文化显影。

实际上,《剧学月刊》的栏目调整事件不仅仅使王瑶卿及其口述作品走上前台,如前所述,作为"观剧者的青年回忆"的陈墨香的《观剧生活素描》(共计四部)也是"剧学"理论自我调适后的产物,其"科学精神寓于传统文体"③的特色同样与王氏口述史有异曲同工之妙,共同构成相对系统的"伶工研究"。第2卷第4期之后,《剧学月刊》栏目再次微调:"剧本整理"栏目取消、开辟新的"小论坛""世界剧坛消息"专栏,无一不指向调适后"剧学"理论的理想面貌。因此,这种自我调适的背后是"戏剧研究的自觉"④,更是传统知识分子与伶工面对如火如荼的文艺大众化、社会大众化思潮时,具有"中国特色"的自主探索,代表中国戏剧学理论向服务大众转型的可能。

尽管戏曲音乐院在经济限制、政治审查、组织规模等现实条件下可以预料地走向失败,但"精英之下"的民众一派传承、革新中国传统文化的实践还是在中国现代化历史书写中留下难以磨灭的轨迹。今天我们回顾"剧学"理论的种种不尽人意处,不是站在时代变迁的高度妄加指摘,而是在对民国戏曲学人与伶人的"剧学"理想致以崇高的敬意的同时,传承内在于"剧学"理论的现实认同与创新品格,质言之,繁荣当下戏曲理论与创作,无非以人为本,无非以"剧"为先。

① 孙俊士:《〈剧学月刊〉:剧学理论建构的尝试》,《戏曲研究》2012年第2期。
② 任婷婷:《民国剧人笔下的名伶肖像——以〈剧学月刊〉为中心》,《剧影月报》2020年第6期。
③ 陈晨:《陈墨香与民国戏剧学——以〈剧学月刊〉为中心》,《中华戏曲》2018年第1期。
④ 谷曙光:《〈剧学月刊〉:"剧学"理念的确立与戏剧研究的自觉——兼谈刊物的背景及"梅程党争"》,《国学学刊》2013年第2期。

编剧·表演·曲唱的理论与批评

八股文章法与明清戏曲结构理论的契合

方盛汉*

摘　要：八股文章法和戏曲在代人立言、尊文题、起承转合方面具有共通性，二者在思想内容表达以及结构逻辑上十分契合。"代圣人立言"是八股文的最大特点，戏曲代言要揣摩得像；八股文创作"文莫贵于尊题"，戏曲创作则需重视"头脑"；二者都讲究起承转合，起股、中股、后股、束股，分别能对应戏曲结构起、接、中段敷衍、后段收煞。曲家十分熟稔八股文创作以及强烈的尊体观是二者契合原因。但曲家过分标榜戏曲的八股化，也导致剧作缺乏灵性，影响作品成就。

关键词：八股文；明清戏曲；代言体；尊题；起承转合

八股文体例为破题、承题、起讲、入题、起股、中股、后股、束股，而后四大部分各自对偶，共成八股，最后收结。《明史·选举志》列举了八股文的基本特征，即"略仿宋经义""代古人语气为之""体用排偶"①。而在股股之间，顾炎武《日知录》认为："每四股之中，一反一正，一虚一实，一浅一深。"②两两相对。王渔洋认为："时文虽无与诗古文，然不解八股，即理路终不分明。"③可见八股在形式上结构整饬，且逻辑性强。

明清曲家敏锐指出明清戏曲与八股文的关系。冯梦龙《墨憨斋详定酒家佣》第十折《夔访王成》眉批说："此出王成与前出文姬，正是合扇两股文字，存孤精神全在于此，演者不可草草。"④清人张衢认为传奇"数十出中，回环照应，打成一片，是真一大八股也"。⑤张雍敬《醉高歌·自序》："予谓作文之法，其妙悉于传奇。生旦，其题旨也；外末丑净，其陪衬也。劈空结撰，文心巧也。点缀附会，援引博也。关目布置，炼局势也。折数断续，明层次也。而且埋伏有根，照应有法，线索必贯，收拾必完。……制艺之法，亦若是焉已矣。"⑥这就将二者进行了极好的比拟。

吴梅认为"有明一代，止有八比之时文，与四十出之传奇，为别创之格。其他各学，非

* 作者简介：方盛汉(1986—　)，安庆师范大学人文学院副教授、硕士研究生导师，专业方向：明清戏曲文学及理论。

【基金项目】本文为安徽省哲学社会科学规划项目"明清戏曲批评中的皖籍曲家研究"研究成果（项目号：AHSKQ2018D112）。

① 《明史》卷七十，中华书局1974年版，第1693页。
② 顾炎武：《日知录》卷16《试文格式》。
③ 王渔洋：《池北偶谈》，齐鲁书社2007年版，第246页。
④ 俞为民校点：《冯梦龙全集·12》，江苏古籍出版社1990年版，第125页。
⑤ 张衢：《芙蓉楼传奇·偶言》，清乾隆间刻本卷首，国家图书馆藏。
⑥ 《醉高歌》，清乾隆三年(1738)灵雀轩刻本，国家图书馆藏。

惟不能胜过前人,且远不如前代,无论其他。"卢前在《八股文小史》中认为传奇和八股文是明人在文体上的两大创造。二者关联甚深,就连评点家在品评戏曲时也如当主考官评阅试卷一般[①]。八股文章法和戏曲结构在代人说话、尊文题、叙述的起承转合等方面契合关联性极强[②]。

一、八股文的代圣人立言与戏曲的代他人说话

"代圣人立言"是八股文最大的特点,即"入口气",要模仿圣贤的口吻代圣贤立言。清人汤宾尹认为"制举之业,代舌门墙,寄思圣帝,宜谓古语,而今以其应制也,目为时文"。[③]钱钟书总结甚妙,"尝以八股古称'代言',盖揣摩古人口吻,设身处地,发为文章;以俳优之道,抉圣贤之心。董思白《论文九诀》之五曰'代'是也……其善于体会,妙于想象,故与杂剧传奇相通"[④],钱氏旁征博引,很好地说明了八股代言之特点。

戏曲同样有代言特点,要揣摩得像,只不过其代言的范围集中于普通人。王骥德《论家数》认为:"夫曲以模写物情,体贴人理,所取委屈宛转,以代说词。"[⑤]刘熙载《艺概》亦提"小令、套数不用代字诀,杂剧全是代字诀"。而关于二者之间的关联,清人论述甚多。清代学者吴乔《围炉诗话》卷二记载:"自六经以至诗余,皆是自说己意,未有代他人说话者也。元人就故事以作杂剧,始代他人说话,八比虽阐发圣经,而非注非疏,代他人说话。"[⑥]王季烈观点相同:"诗词立言,无非发挥自己胸臆,未有代人立言,若作八股文之口气题者;曲则小令、散套,固为自抒胸臆之作,至传奇则全是代人立言,忠奸异其口吻,生旦殊其吐属,总须设身处地,而后可以下笔。"[⑦]

在共有的代言特征上,清代一些学者甚而提出戏曲为八股文之源结论。清人焦循《易余籥录》从《云麓漫钞》入手,认为唐人传奇小说乃为科举之媒,"习之既久,忘其由来,莫不自诩为圣贤立言,不知敷衍描摹,亦仍优孟之衣冠……第借圣贤之口以出之耳,八股出于金元之曲剧,曲剧本于唐人之小说传奇,而唐之小说传奇为士人求科第之温卷。缘迹而

[①] 吕天成与王骥德之对话,吕曰:"子慎名器,予且作糊涂试官,冬烘头脑,开曲场,张曲榜,以快予意,何如?"生笑曰:"此段科场,让子作主司也。"吕天成向王骥德表明自己品评戏曲的想法,如同开曲论考场,公布曲榜,当主考官,也即最后的创作《曲品》品评诸家。

[②] 目前相关研究有黄强《八股文与明清戏曲》(《文学遗产》1990年第2期);张伟《明代八股论评对戏曲评点的影响》具体梳理考察戏曲评点术语受到明代八股的影响,分析大头脑、主脑、承、结、针线、本色等八股术语影响到戏曲评点(《山东社会科学》2009年第12期);邱江宁《八股文技法与明清戏曲、小说艺术》从八股文的结构技法等角度阐释对于戏曲小说的影响(《文艺研究》2009年第5期)。但如何更深入地体现八股文结构与戏曲结构理论之间的相互影响还有很大的探索空间。

[③] (清)汤宾尹:《睡庵稿36卷》之卷1,《徐见可鸠兹集序》。

[④] 钱钟书:《谈艺录·补订重排本》,生活·读书·新知三联书店2001年版,第111页。钱氏又举例吴修龄《围炉诗话》认为八股文为俗体,代人说话,比作元杂剧;袁枚《小苍山房尺牍》卷3《答戴−进咸进士论时文》说八股通曲之意甚明;焦循的《易余籥录》卷17以八股与元曲比附。

[⑤] 俞为民、孙蓉蓉:《历代曲话汇编·明代编·第二集》,黄山书社,第80页。

[⑥] 吴乔:《围炉诗话》,张钧衡辑《适园丛书》本,乌程张氏民国刊本,卷2。

[⑦] 周期政疏证:《〈螾庐曲谈〉疏证》,江西教育出版社2015年版,第72页。

求，可知其本"①，焦循从唐人小说与科举温卷关系入手，比附二者关联，得出戏曲为八股文之源结论。这种观点在清代极为流行。刘师培《论文杂记》，卢前《八股文小史》第二章《八股文之结构》持相同观点②。总体结论不够严谨，稍显牵强，但他们借助八股文来提高戏曲地位的意识则是毋庸置疑的。

在"代圣人立言"上，不仅仅体现在戏曲文本上，也体现在戏曲演出上。钱泳《履园丛话·演戏》："演戏如作时文，无一定格局，只须酷肖古圣贤人口气，假如项水心之'何必读书'，要像子路口气；蒋辰生之'愬子路于季孙'，要像公伯寮口气。形容得像，写得出，便为绝构，便是名班。"③李渔说得更为明确："言者，心之声也，欲代此一人立言，先宜代此一人立心。若非梦往神游，何谓设身处地。无论立心端正者，我当设身处地，代生端正之想；即遇立心邪僻者，我亦当舍经从权，暂为邪僻之思。"(《闲情偶寄·词曲部》)这里既指剧作家必须身临其境地投入到所创作的人物中去，也指演员要设身处地地为所代之人去模仿，达到肖似的目的。王思任《批点玉茗堂牡丹亭叙》赞叹汤显祖笔下人物"其款置数人，笑者真笑，笑即有声；唬者真唬，唬即有泪；叹者真叹，叹即有气"④，这也是体现在文本和演出两方面都要揣摩得像。

如果戏曲创作代人立言中只满足于刻意模仿，则失之呆板，所以还要求新求奇。李渔强调："演新剧如看时文，妙在闻所未闻，见所未见。"(《闲情偶寄·变旧成新》)李渔是八股文出身，十分熟悉八股文套路，深刻意识到只有吸人眼球才能出奇制胜。汤宾尹也赞叹汤显祖八股文和剧作之奇："天下文章，自有义仍先生也。义仍所行科举之文，如霞宫丹篆，自是人间异书。所著古文传奇，事之所必至，开今昔之所未曾，一代之业，尽在兹矣。"汤宾尹分析同邑王观生屡试不达的原因，"子所少者，政义仍一段奇变，非必予习也……国朝二百余年，不见何物能奇，独临川旧稿本在耳"⑤，汤宾尹对汤显祖的科举之文推崇备至，并教导王观生要读其"旧稿本"，学习其"奇变"，方可中举。

在此之后，后人甚而附会阐释《牡丹亭》可以成为科举成功的教科书。明清之际诸生贺贻孙曾记载黄君辅科考故事，黄氏揣摩十年时文不中，乃求学汤显祖，汤授以《牡丹记》。君辅闭户展玩，忽悟到先生填词之奇如此也，其举业亦如此矣。由是文思泉涌，趣归就试，

① 俞为民、孙蓉蓉：《历代曲话汇编·清代编·第三集》，黄山书社2009年版，第486页。(以下简称为《曲编·清代编·第三集》格式)
② 刘师培《论文杂记》"元人以曲剧为进身之媒，犹之唐人以传奇小说为科举制媒也。……故知八比之出于曲剧，即知八比之文皆俳优之文也"。(《中国中古文学史 汉魏六朝专家文研究》，商务印书馆2010年版，第192—193页)。《八股文小史》认为"杂剧为代言体，八股文亦为代言体，是亦八股文出于元剧之一证也。"(岳麓书社2011年版，第101页。)吴承学认为这些说法只是不同文体之间结构相似性的研究，不是严格意义上的文体渊源研究，此见《从八股文起源诸说看其文体特点》，管林主编《20世纪中国文学研究的回顾与展望岭南文论·第4辑》2000年版，第192页。
③ 《笔记小说大观·25册》卷十二，江苏广陵古籍刻印社1983年版，第99页。
④ (明)汤显祖著，徐朔方笺校：《汤显祖集全编》，上海古籍出版社2015年版，第3133页。
⑤ 汤宾尹：《睡庵稿三十六卷》之卷三《王观生近义序》，根据社科院文学所藏明万历刻本影印，《四库禁毁书丛刊》集部第63册，北京出版社2000年版。同属卷三有《两孙制义引》《陈鸣周制义序》；卷四有《两生近义序》《刘生制义序》等十余篇关于制义看法，卷四最后《汤叔宁诸稿序》认为汤叔宁"举业足凭义仍之子"；卷五、卷六也大都与举业相关。汤宾尹和汤显祖私交甚好，汤显祖亦为其《睡庵稿》作序。

遂捷秋场,称吉州名士①;清代王昶"举业得力于《牡丹亭》,凡遇皓首穷经者,必劝以读《牡丹亭》,自可命中"②,这些材料真实性值得怀疑,但看得出后人对于汤显祖的膜拜,汤显祖时文做得好,体现在《牡丹亭》结构中,读此剧可以提高八股文功底。李渔也评《牡丹亭》"字字俱费经营,字字皆欠明爽。此等妙语,止可作文字观,不得做传奇观",李渔是从舞台排场的角度指出其缺点,但恰恰说明了汤氏传奇既尚奇,且八股文痕迹重的特点,其他如《西厢记》也是科考士子临摹的范本,戴问善《西厢引墨》,认为其"有理有法,上通乎《史》《汉》,而下有益于应试之文"(清光绪稿本)。

二、八股文的尊文题与戏曲的重"头脑"

代言的前提要确定文题。"文莫贵于尊题"(刘熙载《艺概》卷六《经义概》),文题也就是一篇文之主脑。刘熙载指出为文需要主脑:"文固要句句字字受命于主脑,而主脑有纯驳、平陂、高下之不同,若非慎辨而去取之,则差之毫厘谬以千里矣。"③并具体强调八股时文的"立主脑":"凡作一篇文,其用意俱要可以一言蔽之。扩之则为千万言,约之则为一言,所谓主脑者是也。破题、起讲,扼定主脑;承题、八比,则所以分摅乎此也。主脑皆须广大精微,尤必审乎章旨、节旨、句旨之所当重者而重之,不可硬出意见。主脑既得,则制动以静,治烦以简,一线到底,百变而不离其宗,如兵非将不御,射非鹄不志也。"④简直为不刊之论。

八股文之尊题恰如戏曲之重视"头脑"。尊题则必须肖题,题目一旦设定,则不可轻易更改,才能"以绝好题目做绝大文章"。元代倪士毅《作义要诀》提到"或题目散,头绪多,我须与他提一个大头脑"。王骥德在《曲律》中提到"头脑"三次:第一处,《杂论》中有"故不关风化,纵好徒然,此《琵琶》持大头脑处。《拜月》只是宣淫,端士所不与也",头脑指要切合伦教主题。第二处,"传中紧要处,须重着精神,极力发挥使透;如《浣纱》遗了越王尝胆及夫人采葛事,红拂私奔、如姬窃符,皆本传大头脑,如何草草放过?若无紧要处只管敷演,又多惹人厌憎。皆不审轻重之故也。"这里头脑都是指"第一关目"。第三处,在《论套数》认为《西厢记》:"每套只是一个头脑"。"头脑"意思虽稍有区别,但都意指最关键的思想主题或者最关键的关目情节。

徐复祚也有三处使用"头脑"评点。评价张凤翼(字伯起)《红拂记》两次谈到"头脑"有瑕疵:"本《虬髯客传》而作。惜其增出徐德言合镜一段,遂成两家门,头脑太多。"⑤本应按照唐人小说思路,红拂女与李靖之故事,可又铺叙了乐昌公主与徐德言夫妇破镜重圆之事,增出头绪。

① 贺贻孙:《激书》,敕书楼藏版,国家图书馆藏。
② 张祥河:《关陇舆中偶忆篇》,《笔记小说大观》(四编),新兴书局有限公司1978年版,第5361页。
③ 刘熙载:《艺概》,上海古籍出版社1978年版,第45页。
④ 刘熙载:《艺概》,上海古籍出版社1978年版,第172页。
⑤ 《曲编·明代编·第二集》,第258页。

祁彪佳评《红拂记》第二十四出："读伯起词,虽甚无大头脑,然结构极精,遣词极丽,自有一种快人处。"①此处将头脑和结构放在一起使用。评价《琴心记》："头脑太乱,脚色太多,大伤体裁,不便于登场。"②本写司马相如和卓文君的故事,可串插太多无关人物,这也严重影响到舞台演出。《琴心记》中"卓老觅女""长门望月"等片段若用暗场处理效果更佳。

冯梦龙改定《精忠旗》的第二折"岳侯涅背"上有眉批:"刻背是《精忠》大头脑,扮时作痛状或直作不痛,俱非,须要描写慷慨忘生光景。"③刻背关切到岳飞的精忠与否,这对于演员的要求极高。此处"头脑"影响到演出,不能出现"观刻本极其透彻,奏之场上便觉糊涂者"(《闲情偶寄》)之情形。

陈烺《花月痕传奇评辞》"文字中要有大头脑"反映出"大头脑"概念的深入人心。他还认为"作文有专攻一路法,全部有全部题目,一折有一折题目,一阕又有一阕题目。当其写此折,不复知有下折。"④可见,重主脑、尊文题,是戏曲成功的关键。

后来李渔提出:"古人作文一篇,定有一篇之主脑。"这就是著名的"立主脑",学界一般都认为戏曲"主脑"的渊源其实应追溯于文章"头脑"⑤,这也是有依据的,但是李渔所论之"立主脑"并非"尊文题"⑥。

尊文题、重"头脑"具体表现在戏曲作品中,就是要抓住关键性物件。以《桃花扇》为例,孔尚任《凡例》中认为:"剧名《桃花扇》,则'桃花扇'譬则珠也,作《桃花扇》之笔譬则龙也。穿云入雾,或正或侧,而龙睛龙爪,总不离乎珠。""龙珠说"也是指不离扇这个重要的"结构性物件"。时人的咏剧诗亦可见主脑之极端重要性。清人宋荦《观〈桃花扇传奇〉漫题六绝句》之"血作桃花寄怨孤,天涯把扇几长吁",直接与传奇内容挂钩,高度认可"凭空撰出桃花扇"的想象思维;王特选写诗:"由来贾祸是文章,公子才人总擅场。一片痴情敲两断,还从扇底觅余香。"一方面写出传奇中文人才子的写文获罪;一方面也暗指孔尚任写文章招来祸恨。这要求割断男女痴情,割断复国痴情。这同样在《琵琶记》《香囊记》《红梅记》《荆钗记》《绣襦记》《玉簪记》《锦笺记》等戏曲作品中有所体现。

署名李贽的《锦笺记》总评:"传奇中有锦笺,真合时之作也。有致有味有词,以之为举业,亦百发百中之技也。作者可谓大宗匠矣。其最妙处是个尽而不尽,委有余姿。噫,诗

① 《曲编·明代编·第二集》,第318页。
② 《曲编·明代编·第二集》,第269页。
③ 《墨憨斋新订精忠旗传奇》,《古本戏曲丛刊二集》。
④ 陈烺《花月痕传奇》评辞中语,道光七年(1827)刻本。
⑤ 李昌集认为"头脑"乃是关目的一个要素,指戏剧故事的中心事件与关键情节,与西方戏剧结构理论中的"高潮""次高潮""突转""紧张"等意义上的事件情节相仿佛。吴承学认为戏曲理论家借鉴八股文要义之"大头脑"而来,来选择戏曲主要情节思想。戏曲理论中头脑、主脑,就是借鉴制义理论创立。见《简论八股文对文学创作与文人心态的影响》,《文艺理论研究》,2000年第6期。汪涌豪《中国文学批评范畴及体系》认为李渔的"立主脑"就是从"大头脑"发展而来,认为主脑又称"大头脑",引申为整部作品的大关键(复旦大学出版社2007年版)。
⑥ 如傅谨《李渔"立主脑"小识》一文认为主脑是"使剧情发生重大逆转,向着原本不可能的方向发展的关键性的转捩点"。这符合李渔原意,其主脑应该就是关键性的契机,而非通常意义之高潮。

文至此思过半矣,况传奇乎。"①可见评者将《锦笺记》视为科举考试的宝典。吕天成在《曲品》中评《锦笺记》:"炼局遣词,机锋甚迅,巧警会心。向云经诸名士而成。"吕天成称作品由多位专习八股的名士作成,可见构思布局是何等巧妙。确实,该剧以尊"锦笺"为题,贯串始终,剧情跌宕起伏。张坚《玉燕堂四种曲》之《梦中缘》第三十四出《美合》,眉批:"所谓假冒,真真当假,真假不辨者乃一篇之大穿抽大结构也。今于轻云口中,乃特作提纲挈领语,使通身眉毛一现,骨节俱灵,真具千钧笔力,又复弄题如丸。"这也是以文章家口吻评论戏曲,而"弄题如丸"也是体现出对文题的紧紧咬合。

三、八股文的起承转合与戏曲的起、接、敷衍、收煞

起承转合首见于诗歌批评。元人范德玑《诗格》:"作诗有四法:起要平直,承要舂容,转要变化,合要渊水。"这种结构逻辑其实也在文、小说、戏曲中广泛运用。金圣叹在《读第五才子书法》中对起承转合有着自己看法,"诗与文虽是两样体,却是一样法。一样法者,起承转合也,除起承转合,亦更无诗法也"②。乾隆初年袁若愚说:"时文讲法,始能学步;诗不讲法,即又安能学步乎?且起承转合四字,原是诗家章法,时文反为借用。"③这也是想证明八股文借鉴了起承转合。王骥德《曲律》认为:"作曲者,亦必先分段数,以何意起,何意接,何意作中段敷衍,何意作后段收煞,整整在目,而后可施结撰。"起、接、敷衍、收煞也是强调了戏曲创作的四个过程。

八股文和古典戏曲都讲究起承转合。起股、中股、后股、束股,也分别对应戏曲结构起、接、中段敷衍、后段收煞。焦循将八股文与元曲比较为"其破题,开节,即引子也;提比、中比、后比,即曲之套数也,夹入、领题、出题、段落,即宾白也"④,袁枚提法与之相似,看似套数和宾白和结构关系不大,其实这是文章写作的"篇法、章法、句法、字法"的体现。

明人武之望《举业卮言·支论》在此基础上总结出八股文的四大法,篇法、股法、句法、字法。他认为:"篇法如制锦,要在丝理分明。股法如弄丸,要在转移圆妙。句法如敲金,要在音节响亮。字法如琢玉,要在刻画精工。此大概也。然而字法在句法之内,句法在股法之内,股法在篇法之内,篇法妙则股法自圆,股法妙则句法自稳,句法妙则字法自工,一以贯之,非有二也。"

文章家尤其重视文章破题的重要性。武之望认为:"文字一篇中,止有三处大关键:曰提掇,曰过接,曰收缴。此三处结构得工,其余只顺手写去,便是极好文字。三者中提掇尤要焉。此是文字起手处,一篇精神命脉,皆根于此。譬如网之有纲,必提其纲而后众目随,如衣之有领,必挈其领而后衿裾正。"刘熙载《艺概》强调破题之于文章结构的重要性:

① 《李卓吾先生批评锦笺记》,明刻本两册,国家图书馆藏,《明代戏曲评点研究》第55页亦有收录,本文所引个别字句不同。《古本戏曲丛刊二集》影印明继志斋刊本,有陈大来《锦笺记引》,无总评。
② 曹方人、周锡山标点:《金圣叹全集·四》,江苏古籍出版社1985年版,第46页。
③ 乾隆二年(1737)刊本《学诗初例》卷首,湖北省图书馆藏本。
④ 《曲编·清代卷·第三集》,第486页。

"昔人论文,谓未作破题,文章由我;既作破题,我由文章。"

而这尤其体现在对于戏曲开场的重视。徐复祚评论《西厢记·佛殿奇逢》:"此折为《西厢》首创,如衣裳之有要领,时文之有破题,策表之有冒头也。故篇中处处埋伏后十五折情节,如'粉墙'句便为跳墙张本,'透骨髓'句便为问病送方张本。总之,从'正撞着五百年风流业冤'生出来者,此一句为本折片言居要句,亦通本之吃紧句也。……此文章家极妙法门,而览者不赏。"①第一本第一折,关键人物杜确将军也已经交代,男女主角都已经出现,且张生对莺莺之疯魔已为全文张本,"怎当他临去秋波那一转"。此折相当于时文之破题,这种比拟是极为中允的。金圣叹评点《西厢记·借厢》出,"右第六节,此借厢之破题也,看其行文次第""右第七节,此借厢之入题也""右第九节,借厢正文也",将《借厢》结构通过八股文的文法分析,文法极妙。

李渔"往往举制义与戏剧并论"②,并极为强调开场的重要性,"予谓词曲中开场一折,即古文之冒头,时文之破题",而他的剧作也实践了他的理论。《怜香伴》第一出就命名为《破题》,显示出李渔独树一帜的八股意识;第八出《默订》姚继和曹小姐通过玉尺暗订婚姻,姚继"我病中加病从今起,究竟前番是破题。从今始,只怕梦中楼,又添上一座笆篱",暗示两人的感情更近一步;第十六出《途分》中(外)尹小楼唱:"谩道受不惯凄凉滋味,只怕这凄凉还是承题破题。"而这两处的承题破题比喻事物的开端,八股术语已经融入戏曲曲词中去。李渔的《无声戏》卷一《谭楚玉戏里传情　刘藐姑曲终死节》,生追旦,"乃以看戏为名,终日在戏房里走进走出,指望以眉眼传情,挑逗他思春之念,先弄个破题上手,然后把承题、开讲的工夫逐渐儿做去",以八股结构如破题、承题、开讲等来解释爱情的逐渐发展,新意十足。后李渔将其改编为《比目鱼传奇》,李渔在该剧第十七出《征利》眉批:"此则不是传奇,是一篇极妙时艺,题目乃'上下交征利'五字,所谓处歇题也。"③此折是过场承接戏,主要写刘绛仙作为母亲为利无情,且县官审案之贪赃枉法。但是李渔硬要和八股命题文体处歇题联系起来④。《巧团圆》第二十一出眉批:"此折笔墨淋漓,尽慷慨悲歌之致,是一篇绝大文字,勿作院本观。"评点者告诫读者应该将其视作八股文"大文字"。

明曲家还能将八股文法与人生经历、战争叙事联系在一起。如沈自征的一折杂剧《杜秀才痛哭霸亭秋》,杜默面对项羽神像,哭诉科举不公。有"幺"曲盛赞项羽战功如同作八股文一般:"破题儿是巨鹿初交,大股是彭城一着。不惑于宋义之邪说,真叫做真写心苗,不寄篱巢。看他破王离时,墨落烟飘,声震云霄,心折目摇,魄唬魂消,那众诸侯一个个躬身请教。七十余战,未尝败北,一篇篇夺锦标。那区区樊哙何足道哉!一个透关节莽樊哙来巡绰,唬得他屁滚烟逃!甫能个主了纵横约,大古里军称儒将,笔重文豪!"⑤评语有言

① 《曲编·明代卷·第二集》,第339页。
② 朱东润:《李渔戏剧论综述》,本社编:《李渔全集》(第20卷),浙江古籍出版社1991年版,第116页。
③ 李渔:《李渔全集·比目鱼》,本社编:《李渔全集》(第5卷),浙江古籍出版社1992年版,第168页。秦淮醉侯在此处也评论道,《孟子·梁惠王上》曰:"上下交征利,而国危矣。"基层折狱如此,国确实危矣。
④ 除了处歇题,此外还如八股截搭题也在叙事文学中被广泛使用。截搭渡法来源于八股文之截搭题,这是明清科举考试中经常出现的一种文体,特征为将两个不相关的事情混搭在一起,让考生产生联想。
⑤ (明)沈泰编:《盛明杂剧·一》,《古本戏曲丛刊初集》。

"以兵家之气行文,方为至文;以文家之气行兵,则兵可无敌",此处作者同时赞赏项王与史公,悲叹自己文高却难中,沈泰评此处为"奇幻处风生云拥"。巨鹿初战,项羽破釜沉舟,其重要性如同八股破题第一篇;彭城之战,刘邦惨败,项羽大胜,如同八股文中之大股。吴梅认为"此等词后生读之,可悟作文之法"①,的为确论。

当然,传奇的八股化也饱受诟病。如邵灿的《香囊记》,虽吕天成评其"前辈中最佳传奇也",列为"妙品",但后人并不完全赞同。徐渭《南词绪录》:"以时文为南曲,元末、国初未有也,其弊起于《香囊记》。"王骥德发挥了徐渭的观点,"自《香囊记》以儒门手脚为之,遂滥觞而有文词家一体"。胡适在《缀白裘序》认为"以时文为南曲"可以用来批评一切传奇,明清传奇的结构完全借鉴自八股文的结构,"明清两代传奇都是八股文人用八股文体做的。每一部的副末开场,用一支曲子总括整个故事,那是'破题',第二出以下,把戏中人物一个一个都引出来,那是'承题',下面戏情开始,那是'起讲',从此下去,一男一女一忠一佞,面面都顾到,红的进,绿的出,那是八股正文,最后的大团圆,那是'大结'。……用八股的老套来写戏曲,于是产生了那无数绝不能全演的传奇戏文。"②这就道出了这种僵死的文章套路,戏曲的八股化也导致传奇逐渐走向末路。

结　　语

综上,认为八股文来自戏曲的观点值得商榷。但是不可否认的是,二者之间关联性极强。二者在代人立言、尊文题以及在起承转合方面都能做到互通,交融互生,八股文章法与明清曲论在思想内容表达以及结构逻辑上是十分契合的。其原因如下:其一,很多戏曲创作者和曲论家都十分熟稔八股文创作,这种文法如盐入水地渗透进戏曲创作中去;其二,古代曲家体现出强烈的尊体观。曲家普遍认为八股文结构和戏曲结构其实都是直接借鉴于古代传统的诗文结构,戏曲的结构其实和《左传》《史记》一样,有着本质的趋同性,文法的起结、断续、首中尾的安排、埋伏照应等结构脉络都能在戏曲结构中一一得到呈现。但是也应该意识到这种契合性,也会在某种程度上泯灭了戏曲创作的个性。汤显祖的八股文功底固然对其戏曲创作有影响,但是汤显祖本人从未提及二者之间关联,至于后人将《牡丹亭》视为科举教科书,可能偏离了汤氏本人的原意;李渔未考中科举,却处处示意将戏曲视作八股文看待,这其实扼杀了文学创作的自由性,这也决定了两人剧作成就的高低。

① 吴梅:《吴梅词曲论著四种·中国戏曲概论》,商务印书馆2010年版,第272页。
② 欧阳哲生编:《胡适文集·八》,北京大学出版社1998年版,第403页。同时胡适在《八股的起源》一文中赞同《黎子杂释》中黎近教弟子"经义(八股)之破题,即律诗之起句也。承题即其第二句也。小大讲,即中二联也。结题即末二句也"。(《胡适文集·十》,第160页)

论明传奇中的科举书写
——以12部"状元戏"为例

冯 朗*

摘 要：明代传奇中的《三元记》《双珠记》《青衫记》《玉簪记》等12部戏曲，与科举密切相关。从科举角度来探讨传奇戏曲中的科举书写，发现在科考内容、层级、难易度方面与现实中的科举有所异同。曲家运用科举中人与戏曲作者这一双重身份，塑造了两类士子形象，即科举及第的"胜利者"和科举失意的愤懑者。在情节推动方面，"科举"不仅是戏曲中的情节因素，更是一种情节框架。

关键词：明传奇；科举；人物形象；情节结构

科举制度历史悠久，从严格意义上来讲，它是"从隋代设立进士科之后以考试来选拔人才任予官职的制度。"[①]明代之所以处于中国科举制度发展的鼎盛阶段，一个不可缺少的重要前提就是全面继承了前代科举制度发展的积极成果[②]。正因如此，在现实中，明代的科举制度达到了巅峰，制度严苛、科场林立、士子繁多。近年来，就科举与文学的研究现状而言，研究成果颇丰，主要有两种类型：其一，从科举制度入手，这类著作以唐代为最，如傅璇琮的《唐代科举与文学》[③]、俞钢的《唐代文言小说与科举制度》[④]等；其二，从科举考试的某种文体入手；这类在明清颇盛，如黄强的《八股文与明清文学论稿》[⑤]。除著作外，若干学位和单篇论文固也可观，然路数均无出上述两种，且有关科举与戏曲的关系论述者甚少。本论文不同之处以及创新点在于：本文将这两种路径与方法进行融合，既从科举制度入手，从明代传奇中考述科举书写的样态，并且与现实中的科举进行比照，进而探讨科举对戏曲的影响。在戏曲中，科举人物和故事也是长盛不衰的主题，如明代传奇总集《六十种曲》中《三元记》《双珠记》《青衫记》《玉簪记》等12部戏曲与科举密切相关，并且男主人公都是状元及第，故又称"状元戏"。本文无意于也不可能对明代科举、传奇作者以及传奇之间的关系，进行全面细致的把握，因此从具有代表性的传奇选集《六十种曲》入手，以其中的《三元记》等传奇为例，从科举角度探讨明代传奇中的科举书写的样态，进而可以

* 冯朗(1998—)，江苏师范大学硕士研究生，专业方向：中国古代文学。
① 刘海峰：《科举考试的教育视角》，湖北教育出版社1966年版，第7页。
② 郭培贵：《中国科举制度通史·明代卷·绪论》，上海人民出版社2017年版，第3页。
③ 傅璇琮：《唐代科举与文学》，陕西人民出版社2003年版。
④ 俞钢：《唐代文言小说与科举制度》，上海古籍出版社2004年版。
⑤ 黄强：《八股文与明清文学论稿》，上海古籍出版社2005年版。

探究科举书写在塑造人物、情节推动方面的作用。这样可以丰富我们对明代科举制度、社会环境以及士人心态的了解。

一、明传奇中的科举书写

在现实中，明代科举制度完善且严苛，考棚林立、士子众多。在明代传奇戏曲中，科举故事和人物也是久盛不衰的主题。剧作家在戏曲中对科举的书写状况是怎样的？通过对比现实和戏曲中的科举，可以发现在科考内容、层级、科场等方面的不同之处。

（一）科考层级、科场

笔者经过统计，发现《六十种曲》中与科举产生关联的戏曲有《三元记》《明珠记》《南西厢记》《双珠记》《玉合记》《青衫记》《牡丹亭》《邯郸记》《紫钗记》《玉簪记》《红梨记》《焚香记》共12部。科举在这些戏曲中所占比重较大，这也是剧作家进行科举书写的内容，因此以此为主来探讨明代曲家对科举书写的情况。其中与科举考试密切相关的有四部，为《三元记》《双珠记》《青衫记》《玉簪记》。其中《三元记》殿试一场和乡试三场、《双珠记》廷试一场、《青衫记》廷试一场、《玉簪记》殿试一场。戏曲中科考只有乡试、殿试（又称"廷试"）两个层级，其中殿试占比最大，缺少会试这一层级。这与明代现实中的科考层级、科场有相似之处。但是相比明代的"科考、乡试、会试、殿试、庶吉士"五级考试制度①，层级占比较少、程序相对简化。

（二）科考内容

科举考试内容在上述戏曲中所占比重较大，这是剧作家进行科举书写的主要内容。其中以《三元记》最具代表性，第二十七出《应试》中所写"我朝开科取士，不用策论文章。一场作对、二场咏诗、三场作词。"除此之外，经过爬梳其他戏曲中有关科考内容的材料，如《青衫记》《双珠记》等中的科考内容还有策论文章。笔者认为，就科考内容而言，不应以戏曲中所呈现的科举朝代来分，当以作品中所呈现的科举制度为准来进行分类，大致有二：一是以诗词曲赋为主的文学性考试，二是策论文章。

1. 以诗词为主的文学性考试

《三元记·应试》中有三场乡试，以文学知识为主的作对、咏诗、作词等精彩纷呈、内容丰富。如第一场"作对"，这是士子们平时最喜吟诵、研习和卖弄的对象。冯京以"蝴蝶梦中蝴蝶舞，无影无踪"对"杜鹃花里杜鹃啼，有声有色"，词性相对、意境绮美。戏曲之中的诗词赋对，有些语意相连、内容相关、对仗工整、意蕴隽永，表现了士子的才高八斗和雄心壮志②。乡试第二场"咏诗"，士子以月字为题吟诗一首。"有甚指挥离海峤，凭何文引导

① 参见郭培贵：《中国科举制度通史·明代卷》，上海人民出版社2017年版，第41页。
② 吴婉婷：《〈六十种曲〉的科举场景研究》，福建师范大学硕士学位论文，2016年。

天涯,更有一端违法处,夜深无故到人家。"这一首诗细看符合平仄,实则不符合诗词格律。再以"风"字为题作诗一首:"风,来无影,去无踪。也曾穿帘入户,也曾透入皇宫。风,你毒六月里去别人家过夏,十二月倒在我家来过冬。……"这一首相比"月"字为题的诗更为不堪,正所谓"满口胡柴,全无文法"。作诗是否符合诗词格律,不是笔者所要探讨的重点,只以此作为戏曲中存有科举考试内容的佐证。第三场再以"月"为题,作赋一篇。如【清江引】:"长空万里天街静,皎皎明如镜,中秋色倍明,雪夜光尤莹,广寒宫折桂枝扬名姓。"此赋一出,较之第一、第二场的士子的平庸的文学水准,考官认为第一名解元已定,可见其文采飞扬和才情豪气。由月联想到中秋、广寒宫等事物,同时也寄寓了自身蟾宫折桂、独占鳌头的美好愿望。

2. 策论文章

除以《三元记》为代表的文学性考试外,还有《青衫记》《双珠记》等传奇戏曲中的策论文章考试。该内容多为国家军政大事、治国理政之道。如《青衫记》第六出《元白对策》的社会背景是唐代藩镇割据、动荡不安、内乱四起之时,元白二人在金殿之上参加廷试,"今河朔兵乱,有言抚安者,有言速讨者,其说何居?",元白二人围绕这一现实的国家军务大事,现场作答,分析当今时局,解决实际问题,具有鲜明的现实性。这对学生随机应变能力的要求更高。还有《双珠记》第三十五出《廷对及第》,考官翰林学士代皇帝策问,何为"人君致保邦之道"?三位举子的回答切中肯綮、见仁见智、角度不同。张九龄认为皇上应"祖述尧舜,宪章文武",即为效仿尧舜治国之道,以仁、德治国,"民之感化",至此可行"无为之治"。孙纲认为"为治必先于爱民,而爱民又先于节用",即为撙节用度,"衣食足而后教化行","用足则本固,本固则邦宁"。钱买关注到了"国家之患,在乎北虏",凡事预则立,"居安思危","足食足兵防范",用恩威并施的方法来平定边疆安全。三位士子各有千秋,"诸省元之策,条对详明,识见超越,皆用世之才也"。王九龄策意化民,"是欲致于王道,诚宰辅之器也",可得第一甲第一名,授翰林侍讲。孙纲之策为节用爱民,"深得济时之略",可得第二甲第一名,授监察御史。钱买有居安思危之见,"能当一面之寄",可得第三甲第一名,授兵部员外郎。

在问答形式上,与《青衫记》《双珠记》不同之处在于《玉簪记》是考生们共同答题,不按次序,自由作答和辩论。在第二十五出《奏策》中,宦官替皇帝策问士子:"尧舜君民何者先?何者匡时乱?何者回天变?嗏。恢复旧中原,何为长便?"诸贤的回答异口同声:

> 【前腔】(生、外、净)臣对愚言:尧舜临民仁政先,殿陛除谗言,畿甸轻科敛。嗏,选将任兵权,坚车致远。重赏崇恩,士卒同欢怨。恢复中原反掌间,汤武兵威一怒间。(内官收卷介。昭容)诸士子卷完,俱出午门外候旨。众臣退班。

由此可见贤士们的博学多才、难分伯仲。最终潘必正脱颖而出,一举夺魁,高中状元。再如《三元记》的第三十出《及第》中有四道策论,分别为"王者治国之道何者为先""为臣之道何者为先""为父之道何者为先""为子之道何者为先"。冯京认为效仿舜禹汤励精图治,不可荒淫无道,此为治国之道;为臣之道应该饱餐三史,博览九经,尽孝忠贞,报国捐躯;以

"孟母三迁""孔鲤趋庭"等说明为人父母之道;用"卧冰求鲤""泣竹笋生"等典故来说明为人子应反哺报恩、孝顺双亲的道理。

二、戏曲与现实中科举的异同

根据对戏曲中的科举的考试内容、层级、科场等进行统计和梳理,笔者认为戏曲与现实中的科举在这些方面有相同和不同之处。在明代传奇戏曲中,科举故事和科举人物是长盛不衰的主题。故而可以断定在现实和戏曲中科举都是巅峰时期,由此来探讨二者的异同是有学术价值的。八股文是明代科举的产物。自明初起,规定科举制文"体用排偶,谓之八股",确定以八股文为科举考试的标准文体①。比如明代汤显祖、屠隆等戏曲家都是八股文的高手,曾经高中进士。八股文的写作训练对戏曲创作有一定的影响。

（一）科考层级比较

笔者从《六十种曲》中梳理出的12部与科举联系密切的戏曲的作者都是明代人,但是戏曲中的科举故事发生时间及科举人物并非产于明代,剧作涉及的科考朝代从唐至明。因此曲家笔下的戏曲和现实中的科举因素的比重必有不同。例如《三元记》《牡丹亭》《红梨记》《焚香记》讲述的是宋代科举人物和故事,而《明珠记》《南西厢记》《双珠记》《青衫记》《玉合记》《邯郸记》《紫钗记》《玉簪记》写的是唐代科举故事和人物。其中涉及乡试、殿试（又称"廷试"）。这12部戏曲与现实中的科举相似之处在此,然不同之处如下。一是科举考试层级占有比重不同。关于明代科举考试层级,学术界看法不一,郭培贵认为"科考、乡试、会试、殿试、庶吉士考试五级制度"②。相比之下,戏曲中的考试层级没有覆盖完全,但是这一点尚不严谨,因为除却这12部戏曲,其他明代戏曲中有乡试、殿试之外的考试层级,如《四喜记》中尚有会试场景。二是戏曲更侧重廷试的描写。历代科举都是层次分明,原本不只有进士科,直至明代,殿试（又称"廷试"）占据半壁江山。明代的科举更是"由此前的多科变为进士一科。"③在明代传奇戏曲中,无论科举故事发生于何朝代,都只有进士一科。如《三元记·廷试》《双珠记·廷对及第》《玉簪记·奏策》等所写的都是廷试科举场景。由此得出,在科考层级方面,戏曲中比现实占比少,但对廷试有所侧重。

（二）考试难易度比较

基于上述戏曲中科举书写的内容,从文学考试、策论文章、考试人数来比较戏曲与现实中的科举难易度。首先,戏曲中的以诗词为主的文学考试,这一点在《三元记·应试》中最为丰富。前文引用的冯京以"风"字为题作的诗让人捧腹大笑、忍俊不禁,可能意在于活跃气氛、取悦观众,并不在乎是否符合诗词格律。这样的难度和现实中的科举相比,太过

① 郭培贵:《中国科举制度通史·明代卷·总论》,上海人民出版社2017年版,第28页。
② 参见郭培贵:《中国科举制度通史·明代卷》,上海人民出版社2017年版。
③ 王凯旋:《中国科举制度史》,万卷出版社2012年版,第139页。

简单通俗,而且没有史实依据可考。诗赋不循章法、曲词无所依据。

除文学考试外,策论文章在科举考试中也很重要。到了明朝时期,"不仅乡会试第三场试五道策问,而且殿试只试策问,试策优劣成为殿试高下的惟一依据。"①如《青衫记·元白对策》《双珠记·廷对及第》,都是在朝廷之上考试策问,考题均为国家军政大事。由此可见,策问在现实和戏曲中的科举考试内容中所占比重都是较大的。但是策问的难度应该有所不同。明代科举因八股取士而闻名,其难度也很高。清末探花商衍鎏曾说过:"文之发端为破题、承题,破承之后为起讲,即入口气,起讲而后排比对偶,接连而八,故曰八股"②。可见,现实中的八股文难度很高。但在戏曲中的策文大多几十字,文字的字数和要求没有现实八股苛刻,简易通俗,难度较低。如《玉簪记·奏策》中,"下官宋朝一个小黄门是也","出入彤庭,往来紫禁……",近500字,含有许多排比对偶之手法,句式严谨、结构紧致,与八股文之作法相似,但是与现实八股相比,在策问内容和起承转合等手法方面,难度较之逊色很多。在《青衫记·元白对策》一出中,皇帝策问针对河朔兵乱一事,元稹和白居易进行策问回答,出人意料的是只这一策后便有人"手捧纶音、丹陛传宣","皇帝有旨,白居易元稹俱赐进士及第"。这与现实中的八股文相比,句式较为自由,内容也甚简略,程序不如现实中繁琐,难度也大幅降低。

再从参考人数多寡来比较现实和戏曲中科举的难易度和成功率。据相关学者统计,"明末全国生员总数将突破60万"③。单从考生人数和当时明朝人口总数两方面来看,人数不少。但是在明代之时,每次登科人数也大多在200到400人间④。《明代政治制度研究》曾统计"从生员开始,到成为进士,只有三千分之一的机会"⑤。这两则材料说明现实中科举的竞争是残酷的,脱颖而出的举子凤毛麟角,这正说明明代科举考试难度极高。与之相反,笔者所选的《三元记》等十二部戏曲中的士子不仅仅是高中进士,且都是状元及第,虽然不足以说明整个明代传奇戏曲中的士子,但是单论个体的十年寒窗、苦学鏖战,整体来说科举的难度较于现实被大大弱化。

(三) 与元杂剧、南戏、明杂剧比较

明传奇中的科举书写的样态在上文已有说明。若想以此为出发点,探寻戏曲中科举书写的状况,或许略显单薄和缺乏说服力,还需从纵向角度与元杂剧、南戏比较,从横向角度与明杂剧比较。囿于篇幅,不可能详细说明相同与不同的地方,只提供一个视角以期陆续完善与现实中科举书写的比较,其他姑且不论。

其一,从纵向角度与元杂剧、南戏比较。由于元朝前朝根本没有开科取士,文人对于

① 刘海峰:《策学与科举学》,《教育学报》2009年第6期。
② 商衍鎏:《清代科举考试述录及其有关著作》,百花文艺出版社2005年版,第244页。
③ 陈宝良:《明代儒学生员与地方社会》,中国社会科学出版社2005年版,第215页。
④ 参见刘海峰、李兵:《中国科举史》,东方出版中心2004年版,第432—472页。
⑤ 关文发、严广文:《明代政治制度研究》,中国社会科学出版社1995年版,第263页。

科举更多的是靠想象，很少涉及考试的实质性环节和内容①。现实中科举的缺失反而使它在戏剧作品中得到发展，如《裴度还带》《渔樵记》《倩女离魂》《金钱记》等。这是与明传奇最大的不同，元代士子在现实中无法走科举仕进之路，在戏曲中必会投注自己的愤懑不平等之类的情绪。宋元南戏中有四部描写了状元与女性的故事《张协状元》《荆钗记》《幽闺记》《琵琶记》②。这与明传奇中的《三元记》《西厢记》等相似，妻子在及第或者及第前，直接或者间接地帮助了士子。但是不同之处在于，南戏中的母亲和其他女性也起到了助力士子的作用，如《琵琶记》中的蔡婆婆，《张协状元》中的李大元。二者综合可见，科举不仅是士子一人之事，更是呈现全民参与的重要现象。其二，从横向角度与明杂剧比较。冯惟敏的杂剧《梁状元不伏老》中梁颢历经三次考试，但两次落第，一次中举，从少年到白头，可见其"不服老"，终于达成所愿。但已是82岁高龄，这样的士子形象在明传奇中实属罕见。

三、科举对戏曲的影响

在明代这样的科举社会中，科名的高下往往成为衡量士人才能的唯一标准，也正因为这一原因，科名对于士人的心态便会产生异常显著的影响，即便处在同等的地位上，科举经历的不同也会在科举中人日常的待人接物上产生明显的差异③。剧作家不仅在戏曲中描写科举故事和塑造科举人物，而且在现实中有些曲家是有丰富的科举经历的。科举类戏曲作家和科举士子这样一种双重身份，想必在戏曲中塑造的士子形象有着特别之处。

（一）戏曲中的科举与士子

本文所探讨的戏曲共十位作者，其中科举情况分两种：进士及第、科场失意。与现实中科举不同的是，戏曲中的士子即便个别中途也有落第的情况，但最终都是进士及第。基于剧作家自身不同的得意或失意的科举经历，故士子心态大体而言也应当有两种情况：科举及第的"胜利者心态"和科举失意的愤懑不平。基于曲家的双重身份和这两种士子心态，从这个角度来探讨科举书写与人物塑造的关系。

1. 科举再现曲家"胜利者心态"下的"自我"

全面探讨明代创作过科举戏曲的作者，无疑是一个难度颇大的问题。故撮其要者，略作析之，如汤显祖、顾大典、李日华都曾高中进士。汤显祖，万历十一年（1583）进士，官至浙江遂昌知县④。顾大典，隆庆二年（1568）进士，授绍兴府教谕，官至山东按察副使、福建提学副使⑤。李日华，万历年间进士，官至太仆寺少卿⑥。三人都是进士及第，身份尊贵、

① 高丽宏：《试论元杂剧中的文人与科举》，《唐山师范学院学报》2006年第3期。
② 阳达：《科举视域下的状元与女性——以宋元南戏为中心》，《北方论丛》2016年第1期。
③ 叶楚炎：《明代科举与明中期至清初通俗小说研究》，百花洲文艺出版社2009年版，第402页。
④ 徐中玉主编：《中国古典文学精品普及读本·谈诗论文》，广东人民出版社2019年版，第303页。
⑤ 宋林飞主编：《江苏历代名人词典》，江苏人民出版社2019年版，第157页。
⑥ 徐中玉主编：《中国古典文学精品普及读本·小品笔记类选》，广东人民出版社2019年版，第352页。

地位荣耀、身居高位,治生没有问题。科举在现实中对士子的仕途、生活有着很大的作用。在戏曲中,科举及第的"胜利者心态"一定会投入戏曲创作中,科举也会再现曲家笔下的人物原型,抑或说戏曲中的士子形象是曲家自身经历的缩影,某种意义上作品中的士子就是作家本身。

汤显祖《牡丹亭》中柳梦梅为了和杜丽娘喜结良缘,奔赴试场,一举夺魁。这样柳的身份地位就提高了,在当时的封建思想之下,两人此时"门当户对"了,皆大欢喜。汤在戏曲中塑造了一个"九街三市排场遍"的春风得意、"金榜题名"的狂喜的士子形象,其中也必定融入了作者高中进士时的情感,同时也弥补了自己自 21 岁中举人后 12 年才考中进士的遗憾。可见科举是实现人生价值的重要基石。李日华的《南西厢记》改编自王实甫的《西厢记》,张生和柳梦梅的命运差不多,科举不仅在现实中能够助力士子实现人生价值,在戏曲中更能为塑造人物提供素材,戏曲中"才子佳人"甚多,大多还印证了若要"洞房花烛夜","金榜题名"须是前提。在戏曲中通常是"女强男弱",总要通过一些东西来拉平二者的差距,科举是彼时最佳的选择。可见科举是才子佳人走向婚姻殿堂、合家团圆的基石。这是科举在塑造人物方面的作用。再如顾大典的《青衫记》,第二出《元白对讲》所写的元稹和白居易两人对科举十分重视、着迷,"两耳不闻窗外事,一心只读圣贤书",两人常常"闭户累月,揣摩当代之事,构成策目七十五门",在明代士子心中"学而优则仕"的心态已经成为一种常态。对于科举及第者,在现实和戏曲中的情感是一致的,读者和观众在戏曲的字里行间能有所体悟。科举助力剧作家在戏曲中再现"胜利者心态"下的自我。

2. 科举化解失意者的愤懑情感

在现实中科举失意者数不胜数,其愤懑情绪在现实中化解尚未完全,戏曲成了失意情绪的倾诉之所,从而成就曲家笔下一批批落寞失意的士子形象。同时也有与现实相反的,为了抵消自身的愤懑情绪,在戏曲中塑造了科举及第的人物。与汤显祖等三位胜利者相比,那些沉沦于下层的科举失意者的心态与情绪似乎更有理由被科举左右。如高濂曾两次参加进士科考,均落第①。陆采六次乡试皆不中,以例升太学,在太学 20 年,累举不第,遂弃科举②。徐复祚,应京兆试,有人攻讦他贿买科场,历时经久"事遂白"。后又遭讼事。他深深体验到了世态炎凉,终于绝意仕途而执笔抒怀③。这三位失败者因诸种原因而累举不第、仕途无望。还有一种情况与之不同,"一时显官重任",如《水东日记》中一则材料:"石璞太保、寇庄愍左宪、年尚书富,皆一时显官重任。三人皆不由甲科,皆不喜进士"④。这些人已经拥有高官厚禄了,还尚存遗憾,更何况沉沦在科举下层屡试不第的失意士子呢。就如高濂、陆采、徐复祚三人,他们的情绪与心态能不为科举所左右吗?事实上,在科举得意者与科举失意者眼中,科举应当具有截然不同的意味⑤。

① 参见郑传寅:《中国戏曲》,湖北教育出版社 2019 年版,第 263 页。
② 参见宋林飞主编:《江苏历代名人词典》,江苏人民出版社 2019 年版,第 134 页。
③ 参见吴新雷主编:《中国昆剧大辞典》,南京大学出版社 2002 年版,第 460 页。
④ 叶盛:《水东日记》,中华书局 1980 年版,第 267 页。
⑤ 叶楚炎:《明代科举与明中期至清初通俗小说研究》,百花洲文艺出版社 2009 年版,第 409 页。

高濂的《玉簪记》、沈采的《明珠记》、徐复祚的《红梨记》中的潘必正、王仙客、赵汝舟都是状元及第。与现实中高濂三人屡试不第形成鲜明的对照。笔者认为，在戏曲中的潘必正等人正是作者想要成为的人，希望以此来化解现实中因科举受挫而产生的愤懑、遗憾等情绪。一方面，在戏曲中作者本就可任意抒发自身的愤懑情绪。另一方面，在戏曲中可以塑造一个科举及第的胜利者，聊以自慰，从而起到"抵消"作用。在《玉簪记》第十二出《下第》中，潘必正下第，"必正偶因下第，羞惭满面，难以回家"，虽然最终状元及第，但是经历过科举挫折，所给士人带来的影响却已远远超过仕途、官场这些。叶楚炎曾说："对于中式者来说，即便发榜时发生的一切都未必尽如人意，但中榜本身就已经足够令人欣喜若狂。可是就落榜者而言，所有的一切都是色调暗沉的。从他们的科举生涯来看，对于中式者，'金榜题名'意味着科举生涯的圆满结束，如果是乡榜，至少也是一个令人满意的停顿。而对于落榜者，发榜只是科举历程的重新开始。"①傅璇琮在《唐代科举与文学》中曾说："有哪一项政治文化制度像科举制度那样，在中国历史上，如此长久地影响知识分子的生活道路、思想面貌和感情形态呢？"②相比科举蹭蹬但最终进士及第的汤显祖等人，屡试不第的高濂等人有意无意地借助戏曲来抒发十年寒窗的求举辛苦终无成的苦闷情怀，至于屡试不第的悲凉心境更令人抱屈抱憾。因此，戏曲中的科举书写对这些科举失意者来说，都可以视为这种抵消作用的体现，使得戏曲中的士子形象丰富且令人惋惜。而这一作用于戏曲的科举负面情状，对于作者激愤情绪的化解也更为重要。

（二）从科举程式到戏曲构架

上文对戏曲中科考内容、层级、科场的梳理，以及探讨这些方面与现实的不同，还有戏曲中的科举士子形象，这些从某种意义上来说，都是戏曲情节的组成部分。"科举"不仅是戏曲中的情节因素，更是一种情节构架。

1. 提供程式化的情节框架

明代科举最为出名的便是八股取士制度。胡适曾经说过："明清两代的传奇都是八股文人用八股文体做的。每一部的副末开场，用一只曲子总括全部故事，那是'破题'。第二出以下，把戏中人物一个一个都引出来，那是'承题'。下面戏情开始，那是'起讲'。从此下去，一男一女一忠一佞，面面都顾到，红的进，绿的出，那是八股正文。最后的大团圆，那是'大结'。"③囿于八股文的声名狼藉，不少戏曲研究者反对将其与戏曲类比，未免矫枉过正、过于绝对。因为从时间维度上来看，《牡丹亭》《南西厢记》《三元记》这些戏曲与八股文是同时代的。那么，与八股文平行发展的明清传奇结构肯定有某种"八股味"④。正如叶楚炎在《明代科举与明中期至清初通俗小说研究》中说的："其实，话虽说得过于绝对，类比

① 叶楚炎：《明代科举与明中期至清初通俗小说研究》，百花洲文艺出版社2009年版，第315页。
② 傅璇琮：《〈唐代科举与文学〉自序》，傅璇琮：《当代学者自选文库》傅璇琮卷，安徽教育出版社1998年版，第241页。
③ 胡适：《缀白裘序》，《中国古典戏曲序跋汇编》（第1册），齐鲁书社1989年版，第482—483页。
④ 参见黄强：《八股文与明清文学论稿》，上海古籍出版社2005年版，第376—377页。

也过于机械,但拈出程式化的八股文对明清传奇的影响,还是有一定道理的。"①在《青衫记》《双珠记》《玉簪记》的某出或几出中,都有与现实中八股取士相近的策论文章的考试,这就是八股文对明代传奇的渗透与影响。在明代,以八股取士闻名的科举成为在戏曲中书写的重要素材,为戏曲的情节结构提供了一种范式,以供剧作家采用,将现实中的八股的一套程式化作法迁移至戏曲中。如《三元记》的《应试》《登科》《及第》《荣封》《团圆》等关目,刻画了冯商儿子冯京状元及第后,殿上受封、婚姻美满、父母团圆的景象,可以作为现实中科举渗透到戏曲中的佐证,这也是八股取士之后的一贯程式和套路。科举在戏曲已经形成了固定的程式,抑或说是科举为戏曲的情节结构提供一种基本的框架。

2. "密针线""间隔效应"

上文探讨了以"八股取士"闻名的明代"科举"是戏曲中的情节因素,从整体上来说为戏曲提供了一种程式化的情节范式。那么,科举书写与情节结构的关系需要通过具体手法来发掘。

《作义要诀》云:"一篇之中,逐段、逐节、逐句、逐字皆不可不密也","要是下笔之时,说得首尾呼应,串得针线细密。"②清代戏曲理论家李渔吸取八股文这一标准衡量戏曲,提出"密针线"的原则。要求传奇"每编一折,必须前顾数折,后顾数折。顾前者欲其照映,顾后者便于埋伏","务使承上接下,血脉相连,即于情事截然绝不相关之处,亦有连环细笋伏于其中"③。在八股取士的明代科举制度之下,对此浸染极深的文人,在从事戏曲创作时,他们自然特别强调针线细密,埋伏照应,从整体上把握戏曲的情节结构。如《青衫记》第六出《元白对策》,大致背景是唐代藩镇割据、动荡不安、内乱四起,《元白对策》所写的正是在此背景之下的军国大事,元白二人在廷试之上,以问"今河朔兵乱,有言抚安者,有言速讨者,其说何居?"后面却遭奸佞陷害,被贬江州。其实在第二出《元白揣摩》中已有伏笔、铺垫,如【高阳台】[生]中"藩镇纵横,朝纲解纽",【前腔】中"自林甫奸邪,把忠贤视同吴越,悲咽","今满朝钳口,百僚结舌"。前者照映,后者埋伏,可谓"针线细密",之前已为后面的河朔交兵、整饬朝纲、忠奸斗争埋下伏笔。

在有关科举的戏曲中,情节的中断又往往是由科举造成的,最终又因科举得以重聚。根据李渔的戏曲理论,这种可称为"间隔效应"。在这些戏曲里,科举考试不仅造成了主角之间的别离,也打断了情节的发展态势。在汤显祖的《牡丹亭》中,杜丽娘与柳梦梅的爱恋被柳父发觉,如果没有父母的拦阻,先不管封建式的包办婚姻,两人起码可以向着婚姻殿堂而努力,杜丽娘忧郁而死、还魂等情节可能会又所改变。后柳梦梅立志科举,学而优则仕,以期门当户对。可见科举暂时中断二人的情感线,别离甚久,最终因为科举消除别离,并将之前被打断的情感线延续下去,金榜题名时,洞房花烛夜。《西厢记》中的张生和崔莺莺、《青衫记》中的白居易和裴兴奴、《玉簪记》中的潘必正和陈妙常也与之有相似的情况。

① 叶楚炎:《明代科举与明中期至清初通俗小说研究》,百花洲文艺出版社2009年版,第377—378页。
② 《丛书集成初编》(第2633册),中华书局1985年新一版,第1、5页。
③ 李渔:《闲情偶寄·词曲部·结构第一》,李渔:《李渔全集》(第3卷),浙江古籍出版社1991年版,第10、20页。

还有《三元记》中的冯京,如果没有科举书写的介入,整部戏曲的主旋律就是弘扬冯商乐善好施、宅心仁厚的精神。由此可见,尽管科举考试造成了戏曲人物的别离与情节的中断,但最终的人物聚合和情节延续的问题还是要通过科举才能解决,戏曲在吸收科举因素的同时,戏曲情节结构也会依附科举制度,随之转变和发展。科举所造成的某些情节的中断,形成了一种间隔效应,科举的加入既产生了问题又解决了问题。

结　语

明代传奇戏曲中有很多作品都与科举有关,如《三元记》《双珠记》《青衫记》《玉簪记》等,其中的男主人公都是参加科举的士子。从科举角度来探讨戏曲中的科举书写,在科考内容、层级、科场等方面与现实中的科举有所不同,较之内容简易、层级占比和覆盖少、程序简易。基于曲家是科举类戏曲的作者和科举士子的双重身份,科举得意和失意曲家的笔下的士子形象是不同的,还可得知科举在塑造人物和情节推动之间的作用。"科举"不仅是戏曲中的情节因素,还是一种有着固定程式和套路的情节构架。通过对戏曲中的科举书写的梳理和分析,有助于我们加深对明代的科举制度、社会环境、士人心态的了解。

《六十种曲》中"逼试"冲突的创作成因

高 媛*

摘 要：本文以《六十种曲》为研究对象，对元、明两代戏剧作家热衷书写的"逼试"戏剧冲突进行探讨。这种规模化存在的"逼试"冲突，具有社会背景、心理因素、审美接受三方面成因。在体现古代社会政治、经济、文化背景对戏曲创作影响的同时，也反映了古代戏剧受众审美心理需求，且以其他变种形式与当代编剧创作中的类型冲突相呼应。

关键词：《六十种曲》；戏剧冲突；审美趣味；编剧技巧

《六十种曲》作为现存明代汇刻传奇最丰富、最重要的总集，也是中国古代规模最大、流传最广的戏曲选集，将元、明两代部分著名戏曲作家的作品收录其中。编刻者毛晋的审美水平世所公认，其优秀的艺术鉴别力成就了这部极具特色的集书。若要提及明传奇影响最大、流传最广的选本，《六十种曲》当之无愧，其收录的60部戏曲剧本，反映了元、明两代南戏、传奇的概貌。选集以其选录剧本的较高思想性、艺术性、实践性为后人称道，具有相当程度的代表价值。

因此，以其为范本进行研究，当可立于较为优秀的基础之上，在一定范畴内对元、明两代南戏、传奇的基本创作风格、文化心理、审美品位、艺术特色等有所把握。

《六十种曲》编于崇祯年间，刻印时分为六组，但分类方式并非按照组别恒定，无论按时间、题材、意图等，均可作不同分类。而众所周知，"没有冲突就没有戏剧"，《六十种曲》中收录的优秀戏曲作品中，频繁出现"逼试"这一中国古代背景下特有的戏剧冲突，无论以哪种方式进行分类，类中作品都很难彻底将这一冲突形式摒弃在外。

每一类戏剧题材的背后都存在特殊的文化心理，宋代负心剧、元代寒士剧、明代仪式剧……文化作为政治经济的集中反映，戏曲作品中也不免会呈现特定时代背景下的经济生活，政治形势，创作者心态。固然创作之中有戏曲文学与史实的互相映衬，也有历史人物被纳入戏曲文学、成为创作原型的因素。但《六十种曲》中除少数佚名作者外，绝大多数作者身为当时社会背景下无可争议的知识分子阶层，作者身份背景之集中和在作品中对"逼试"冲突书写之集中合而为一，不禁令人想要探究，《六十种曲》中那些优秀的剧作家们，究竟集中赋予了"逼试"这一戏剧冲突怎样的创作成因？

* 高媛（1983— ），上海戏剧学院博士研究生，吉林省艺术研究院二级编剧，专业方向：编剧学理论。

一、《六十种曲》中"逼试"冲突的基础设定

"逼试"顾名思义,即逼迫角色参加科举考试,重点在于"逼迫",带有强制性和不可选择性。作为戏曲男主人公的专属戏剧冲突,在编剧创作上,"逼试"冲突本身对男主人公有几点关键性人物设定要求:

第一,男主人公必定惊才拔群,在他们身上,中举(绝大多数时候是中状元)是偶然性和必然性的统一。他们的人设是公认的才高八斗、天下无双。固然他们自己视如敝屣,身边人却心知肚明、纷纷笃定认为,只要他们去考,状元就是囊中之物。要不要去考、考中之后如何利用状元郎这一特殊身份去走接下来的人生路,才造就了剧情的重要转折。

第二,科举是解决主人公当时某种困窘境遇的唯一捷径——而非途径。无论求名、为利、寻亲、满足自尊心、实现阶级跃升……科举考试都是他们实现目的最高效方式。当然,相对其终极目标而言,有时确也是唯一方式。

第三,主人公多半都拥有其他生存选择(和现实牵绊),并非走投无路,只是其他选项较之一"举"成名,显然略逊一筹,因此才为"逼试"行为和"被逼"境遇提供了合理动机依据。

因此,关于《六十种曲》中书写的"逼试"冲突的定义划分有其特殊性。选集中一部分作品顺其自然将科举作为寻求解决问题正当途径,这种冲突形式不在"逼试"之列。譬如《金莲记》中主角苏轼之子苏迈被母亲催促应举,虽也具有"逼试"冲突所需要的所有关键元素(角色才华出众、亟须寻找父亲、家中亲人牵绊),但并未体现"逼试"冲突:"〔王〕孩儿,你既通经史。当绍箕裘。何不应试汴梁,以成进士?因而远驰湘楚,用访严亲。虽流眼内之珠。不吝手中之线。〔迈〕公婆年迈,慈母身孤。兼之室似馨悬。谁办桂薪玉粒?况且才如线短,难期紫绶金章。虽身苦离家,九回肠而更切;然心怀访父,一举足而不忘。敢避长征?即当遄往。"①《四喜记》中"风情奇绝"的宋郊被"好基友"张子野拖去应乡举,虽也踏上了登青云、娶娇妻的人生直升梯,但其应试动机、动力也与"被逼"无关:"〔合前净〕槐花黄,举子忙。宋老先生着我与大宋小宋前去应乡举,如今试期已逼,昨日已辞过老先生,约定早间起程。大宋与我先到十里长亭,小宋不知何事未来。想在书馆中收拾,不免转去催促则个。"②至于《绣襦记》中郑元和与李亚仙的恩爱坎坷、坎坷恩爱,郑元和的举子身份和科举目的已经只够成为推动故事情节发展的背景和后期阻力之一。

"逼试"冲突之所以重要,在于全剧变数因此而生,因此而长,令剧情发生重要转折,许多时候甚至发展成为主宰全剧的主要动因。劳逊有言:"戏剧的基本特征是社会性冲突——人与人之间,个人与集体之间、集体与集体之间、个人或集体与社会或自然力量之

① 陈汝元:《金莲记》第二十六出《惊讹》,黄竹三、冯俊杰主编:《六十种曲评注》(第13册),吉林人民出版社2001年版,第240页。

② 谢谠:《四喜记》第十四出《赴试秋闱》,黄竹三、冯俊杰主编:《六十种曲评注》(第13册),吉林人民出版社2001年版,第508页。

间的冲突；在冲突中自觉意志被运用来实现某些特定的、可以理解的目标，它所具有的强度应足以导使冲突达到危机的顶点。"① 而"逼试"冲突实则是社会背景、文化背景乃至集体意志对角色意志的左右、引导和转化。

明确出现"逼试"冲突的戏曲作品在《六十种曲》中有 15 部之多，占全部选本的四分之一：《琵琶记》中是父亲逼试，母亲反对；《北西厢记》《南西厢记》则是丈母逼试，且一意孤行地喊出了流传千古的"阶级论"口号："则是俺三辈儿不招白衣女婿，你明日便上朝取应去。我与你养着媳妇。得官呵，来见我；驳落呵，休来见我。"②《香囊记》《荆钗记》《寻亲记》中逼试之人是以男主人公为终身唯一希望的寡母；到了《焚香记》《玉环记》，逼试的又变成了丈人丈母这样一双急需"卖女求荣"的老夫妻（他们多半身份低微，具娼门背景）；《玉簪记》是姑母和父母双双催促；《锦笺记》中逼试的丈人被女婿在背后百般抱怨："天分颇高，不乏科场挥洒。客岁回籍访亲，叨魁本省乡榜。途膺寒疾，顿沮北征，自幸余生，将辞一试。奈我岳父大人，期我衣锦归娶，强我力疾起行，奈何奈何。"③《鸾鎞记》和《玉玦记》中逼试的力量更换成了主人公的妻子，前者试图刺激丈夫，并得到了夫君将归不归扬长而去的结果，后者虽未强逼，但也予以催促，为丈夫指出了光明大道："〔生〕娘子，乘此春明，小生欲待整理鞍马，踏青游衍，意下如何？〔旦〕官人，岂不闻纵欲败度，积学成身？君当努力青云之业，上绳祖武；岂可无事漫游，玷辱家声？况且今年大比，何不上京赴选，图个显亲扬名，却不是好？"④

还有一些"逼试"来自很有趣的甲方：譬如《幽闺记》中催促主人公应试的并非长辈妻子，而是义弟，而参加科举考试的目的包含了寻找失散妻子的成分；完成《红梨记》第二十二出《逼试》的则是爱才的优秀东家钱济之；《西楼记》中连小厮文豹都成了阻断男女主人公姻缘、推动故事情节戏剧性发展的重要一环："〔丑文豹带马急上〕夜放踏残花底月，晓行嘶破陌头烟。相公，马在门外了。今日是会文日子，赵相公道相公不到，却晓得在这里来了，大声发话。老爷又要来阅社，轿已发了。请相公快些赴社。〔生〕政欲谈心，却忘了今日是会期。〔迟疑无措介〕既如此，只得暂别，停一日再来候问。"⑤

但纵观以上所有，不仅是《六十种曲》中，且是历代戏曲作品中最著名的"逼试"冲突，当属被排在《六十种曲》头名的《琵琶记》第四出《蔡公逼试》，以其无可挑剔的背景铺陈、人物设定、标准化冲突模式，和荒诞得夸张、又悲惨得真实的戏剧性后果，为所有"逼试"情节的塑造提供了一个优秀的参考范本。

① （美）约翰·霍华德·劳森：《戏剧与电影的剧作理论与技巧》，中国电影出版社 1978 年版，第 213 页。
② 王实甫：《北西厢记》第十四出《堂前巧辩》，黄竹三、冯俊杰主编：《六十种曲评注》（第 9 册），吉林人民出版社 2001 年版，第 494 页。
③ 周履靖：《锦笺记》第二出《游杭》，黄竹三、冯俊杰主编：《六十种曲评注》（第 17 册），吉林人民出版社 2001 年版，第 196 页。
④ 郑若庸：《玉玦记》第二出《赏春》，黄竹三、冯俊杰主编：《六十种曲评注》（第 19 册），吉林人民出版社 2001 年版，第 19 页。
⑤ 袁于令：《西楼记》第八出《病晤》，黄竹三、冯俊杰主编：《六十种曲评注》（第 15 册），吉林人民出版社 2001 年版，第 534 页。

二、《六十种曲》中"逼试"冲突创作的社会因素

毛晋在编刻《六十种曲》时，虽未必将作品的舞台性作为第一要义，即便《六十种曲》中收录的某些观众反响极好、传播力度极大的作品，也难以与后来广泛流布于舞台的演出本完全契合。但这一丛书公认传播与流布最广，可见当时大众对"逼试"这一戏剧冲突接受程度很高，并不以为奇崛，显然"逼试"现象在当时具有一定的社会普遍性与认知层面的合理性。

自隋朝开始的科举制度为中国古代文人提供了最具效率的上升阶梯，这一选拔制度演变到宋代，体制业已高度完善健全，进士考试更被视为一步登天的青云捷径。在努力杜绝各种科场弊病的前提下，科举制度所能提供的考试环境和竞争基础条件相对公平公正，在社会范围内形成了对读书从文、继而做官从政这一成长路线的追捧。这种全社会都以读书应试为荣的风尚，不可能不在"不关风化体，纵好也徒然"的戏曲创作中反映出来。

当然，科举制度本身自有其严峻性与残酷性，三年一度，童试—乡试—会试—殿试的层层选拔，意味着一旦决定成为文人、走科举路线，很多时候需要以一生为代价，去竞争一个未来——但同样，回报也是一本万利。以宋代科举制度为例，其录取人数相对较多，中举后的待遇和升迁制度已经颇令人满意，更不要说金殿对试成为榜首带来的全方位巨大收获。中国古代文人获此殊荣，很少有人不会觉得自己的"人生已经达到了巅峰"。

故此戏曲作品中对"逼试"行为的书写，某种层面上其实代表着中国古代（宋代以来）普遍的社会心理倾向。大家都在做的事，我家的儿子／丈夫顺理成章也要做，身为父母／妻子，催促乃至逼迫自家的"顶梁柱"去走上这一循序合法、成果显著、正面影响力极大的奋斗途径，岂止合情合理，简直光明正义得足够自夸自豪。即便其中可能出现如《琵琶记》男主人公蔡邕一样的案例，远赴他乡应试的同时需要面对"孝"之一字的重担与潜在的夫妻之"情"的考验，戏曲作家也终究会安排一个蔡公式的角色进行正反打，条条是道地说服主人公，将戏剧情节推展到下一层次。无他，"应试"行为反映了时代的强烈召唤、风尚的大肆引领与观众的广泛需求，那么"逼试"这一激烈富戏剧性的引子自然顺理成章值得大书特书。

故此，在当时的普遍社会心理驱动下，且不论主人公最后是否能够通过科举终极考验，单就"是否应试"这一个矛盾，就已经构成了相当程度的戏剧冲突，足以调动大众的观演体验，达到一个小高潮。

何况戏曲毕竟是戏。为追求舞台效果也好，为关照观演体验也好，为迁就审美风潮也好，戏曲作家们与观众普遍达成的审美契约约定俗成不允许男主人公中不到状元，且人设上必定才貌双全，擅长考试之外，外表年轻英俊，内在风流多艺。抛开历史现实中确实存在的针对殿试举子的外貌要求不谈，这种近于千篇一律的完美男主人公人设折射出的，其实是价值观层面上客观存在的等价交换现象，亦即"应试"的高回报性在戏曲作品中的真实反映。科举三年一届，状元天下一人，且前途大有保障，比之如今的高考状元价值高出

太多。由此一来，这位状元公无论婚配与否，戏曲作品中（即便为行当齐全、丰富舞台色彩考虑）必定出现的与之配对的女性形象的身份地位、贞操、财富、美貌、才华……都潜移默化被评估、被比较。势均力敌，便是珠联璧合，有情人终成眷属；倘若哪一项"得分不高"甚至是传统认知标准下的"不及格"，矛盾与冲突便会激化，将戏剧性推上又一个高潮。

至于情感因素，那或许是"逼试"之后最不值得在意的东西。当科举制度及其成果被推到人间至极的地位，与之相辅相成的就不再是人性，而是其他足以与制度化相匹敌的硬件条件——众所周知，宋代的"负心剧"创作向来十分著名。

到了元代前期，科举制度固然被民族战争摧毁，但文人对科举的记忆无法轻易磨灭。那个靠雪烛萤窗的自我努力即可理直气壮获得名利与未来的时代过于诱人。一朝沦落到社会最底层的汉族文人们在苦苦挣扎着寻求社会地位与政治地位的同时，进入允许他们用其他形式大浇心中块垒的市井勾栏，以戏剧书写对黄金时代的怀念。于是"寒士剧"大行其道，放弃科举等于放弃人生。关于这一时期"逼试"剧情的合理性，情感因素当然极大超越了理性与现实。至于元代后期到明代，又一个科举制度和戏曲发展的春天翩然而来，选人选材，"科举是国家取人才第一路"[①]。大明盛世遥遥应和了远去的宋朝的回声，以同样对科举、对教育、对状元的热爱与推崇，鼓励与追捧，将科举制度再次推上足够影响时代政治、经济、文化的至高地位，与此同时也召回了戏曲作品中"应试"与"逼试"的经典套路。

三、《六十种曲》中"逼试"冲突创作的心理因素

当整个社会的政治、经济、文化场域共同将"十年窗下无人问，一举成名天下知"作为价值观层面不可辩驳的完美交集，"应试—中举"便理所当然成了读书人统一的生存路线和终极目标。但如前所述，科举制度选拔既严峻也残酷，三年下来，多少人不仅熬不到殿试，很可能在乡试、会试就铩羽而归。放眼中国历史，终生不第的文人岂在少数？从这个角度上来说，戏曲作家们在背负着现实意义和压力、书写科举的风光一面的同时，也为现实中客观存在的生存与心理困境所左右，遂将"逼试"行为作为一种微妙的中和元素推上戏台。

一个天然的悖论是：真正借由科举制度完美达到了阶级跃升的既得利益者是没有多大兴趣书写和歌颂"逼试"事件的，这种镜头绝大多数时候并不存在于他们的人生分场中。这些古代社会中大众意义上的成功者，他们光风霁月地追求、顺理成章地获得，你很少听说哪位状元是被家人亲友连劝说带侮蔑地逼去参加科举，从此一飞冲天的。

当然，戏曲作家中自也不乏考场高手，《六十种曲》之外，有康海这样毫无争议的天才戏曲作家、货真价实的弘治十五年（1502）状元；"吴江派"的首领沈璟也是万历二年（1574）进士；更不要说他的"老对头"，《六十种曲》中选本最多的万历十一年（1583）进士汤显祖，而《鸣凤记》的作者王世贞也是嘉靖二十六年进士（1547）——但这些红氎留名的戏曲作家

① 俞汝楫等：《礼部志稿》，《明成祖之训》（第 2 卷），上海古籍出版社 1987 年版，第 36 页。

们或寄情寓言故事、或歌颂侠情忠义、或描摹爱情玄奇……有兴趣在架空背景下自娱自乐地描绘"逼试"情节，虚构重塑自己曾走过的科举之路的戏曲作家，《六十种曲》中只有两位："南戏之祖"《琵琶记》的作者高明[至正五年（1345）进士]和《鸾鎞记》的作者叶宪祖[万历四十七年（1619）进士]，前者开"逼试"之先河，后者则在现实中考得十分辛苦，不知他在描绘杜羔落第的痛苦茫然时，是否融入了真情实感，或者真的期望自己也有一位赵氏那样的贤妻来"激发"自己？

至于《六十种曲》中其他书写过"逼试"行为的戏曲作家，则要么佚名难考，要么隐居避世，要么终生不第，要么生员终老。

歌诗以咏情言志，戏曲亦不能外，既不能脱离社会现实、时代背景，更不能与戏曲作家本人剥离。假如将书写"逼试"情节的戏曲作家一概打成所属时代的失败者和逃避者，当然十分无理，但将"逼试"情节作为重要冲突进行渲染书写这一创作行为本身，或多或少体现了戏曲作家潜在的心理动因。

首先从审美层面来看，"逼试"行为为男主人公们成就的是一种"不得已"的清高做派，替他们今后所有的人生履历罩上了一层"非自愿"的雅致纱幕，从此与现实中的小家子气钻营、咬牙切齿努力有了天然的距离感。对他们而言，中状元是天赋异才在偶然小试牛刀之下导致的必然释放，并非刻意而为，接下来一帆风顺求名取利的姿态因而可以显得格外轻松好看。风度随意、洒脱无视的同时又应有尽有、面子里子俱足，不啻中国古代文人的理想境界。

放诸戏曲作家角度，无论夺魁还是中举，都很可能是现实中自身无法获得（某些作家也的确对此不屑并拒绝参与）的成就，将之交由作品的男主人公轻而易举博取的同时，很难说没有半点代偿心理夹杂在对"逼试"行为的恳切书写之中。围绕在你周围的人努力说服你，乃至恳求你、逼迫你去采撷非你莫属、而你却淡然视之的荣耀——这种心理上的满足感，加以"逼试"行为本身又完美符合作家本人所处时代、社会的三观导向，戏曲作家被书写这一行为的过程中所具备的流畅情理逻辑和别样自娱魅力所吸引，完全可以理解。

其次，对"逼试"行为的书写可为男主人公接下来的一系列行为发展提供高度的合理性。在"逼试"情节之后，一部分戏曲作品顺理成章走向了"负心戏"的传统路线。从封建社会现实角度来看，这是时代与制度造就的必然。无论状元还是进士，中举之后面临的多半是从政之路。但科举三年一期，举子们未必一考就中，无论基于实际年龄问题需要组建家庭繁衍后代，还是出于照料父母所需，中举者若已有家室，是十分现实之事。这些因中举而彻底改变了人生轨迹的得意之人，"天选之子"们，为仕途前程等切身利益考虑，亟须更新人际资源，为自己获取全新的人脉、保护伞、经济支持，与高门富户联姻自然是最便捷稳妥之路。

而状元、进士们这些"潜力股"们目测稳妥顺遂的升迁前景，也诱惑着上位者和豪门试图拉拢、壮大己方势力，还有什么比翁婿半子关系及之后必然发生的血脉子裔融合更牢固的纽带么？这厢"榜下捉婿"，花红吹打送入洞房；那厢糟糠之妻倚闾盼望，却不知自己已为弃子。在这种社会现实面前，戏曲作品的男主人公要如何保全形象，在观众处博得同情

与共情,获取一个足以开脱的理由? 其中一个优秀的借口便是"逼试"。

潜移默化地,戏曲作家们通过对"逼试"行为的书写,为自己的男主人公寻求到一丝"洗白"的机会。是的,一旦在科举中夺魁,男主人公便拥有了绝对的政治经济资本。之后的变心行为固然容易为观众所唾弃,一个大团圆结尾也无法彻底抹平——那么再加上一个"被逼"的前因如何? 必须要说的是,《六十种曲》中的"逼试"或与之类似的"多选"情节具有突出的性别局限性。你很难看到女性角色在有其他合情合理选择的前提下仍要破釜沉舟。她们决绝的前提往往是别无选择、感情彻底破裂、甚至生死攸关。而处于"逼试"行为攻击下的男主人公(至少一部分)往往拥有即便不去科举仍然可以上有老下有小、合家安稳度日的小农经济生活,感情世界其实也大多不会因"不试"而被彻底毁灭(也许《西厢记》是个例外?)反而往往是"逼试"拉大了男主人公和原配、和原生家庭的地位差距,而这种差距又往往是由于父母或原配的"逼试"行为造成,这种"自作自受"的暗示,其为男主人公进行开脱的目的性十分明显。

于是发生在"变心"之前的"逼试"戏份,对观众造成了一种心理暗示:假如男主人公没有被逼赴试,至少主观意愿上,他仍能坚持那个孝顺、潇洒、才华盖世却甘于平淡的自我,做一个好儿子与好丈夫,平淡和美的素人夫妻仍能做下去,寡淡清贫的寒士生活仍能过下去。戏曲作家通过书写"逼试"行为,为剧情提供了一个业已破灭的假设,将之推到观众面前,替主人公作为现实借口,也作为台上、台下乃至幕后创作者心理上虚幻的支撑,伦理与事理层面均能得到缥缈的说服与满足——至少逻辑上可以自洽,多少掩盖了"赴试"行为主观目的上的不纯粹,以及客观上对可预知的、以损害他人为代价的不良后果的推脱与逃避。

四、《六十种曲》中"逼试"冲突创作的审美接受因素

社会因素和心理因素为《六十种曲》的剧作家们制造出了书写"逼试"冲突的编剧学本体背景,在审美接受层面上,受众的审美需求为"逼试"行为的书写提供了直接且充分的创作动机。

首先,"逼试"冲突担负着制造剧情冲突与悬念的责任。"逼试"行为本身往往大力渲染父母/妻子对儿子/丈夫的"恨其不争"感,有的甚至是强烈的嫌弃。《琵琶记》中蔡公对儿子蔡邕的逼迫,甚至到了毁谤、侮辱并称其忤逆的地步,在当时社会背景下,不啻为对知识分子人格的彻底折损:"〔外〕他恋着被窝中恩爱,舍不得离海角天涯。""〔外〕呀!娘言的是,父言的非呵?你敢是恋新婚,逆亲言么?"①《鸾鎞记》中的赵氏为催丈夫杜羔"上进",对刚刚落榜的自家官人也不假辞色,"乘其未归"赶紧好好作诗嘲笑一番,理由是冠冕堂皇"动他激发之意",并不问落榜原因是主观无能还是客观遭逢黑箱事件,更不怕刺激了心态

① 高明:《琵琶记》第四出《蔡公逼试》,黄竹三、冯俊杰主编:《六十种曲评注》(第1册),吉林人民出版社2001年版,第62页。

正处于人生低谷的伴侣："久别非无闷,闻归岂不欢。愁君隳壮志,番觉翠眉攒。奴家赵氏。我官人下第,落魄无聊。昨日邻舍人回,梢得我官人一个口信,说在明后日准可回家。奴家想我官人天资颖异,上进何难,只怕自此以后,奚落了志气,荒废了学业。不如乘其未归。做一首诗寄去与他,中寓讥笑之词,动他激发之意,胜似见了面时节,痴痴昵昵的说他也不醒。昔有乐羊子游学一年而归,其妻引刀断机,羊子感激,遂成大儒。奴家虽是不才,有意效之。侍儿。取纸笔过来。"①这般义正词严,今人看了都要心有戚戚然,简直想替男主人公抱一句屈："不过落第一次,怎的家都不准回了！"而《焚香记》中丈母谢婆对王魁的催逼之词,更是句句锥心、十分"打脸"："〔丑〕姐夫,你当初入赘我家,我与你说过的,要依我三桩事儿。你如今在我家。夫妻二人,不蚕而衣,不耕而食,担轻又不得,负重又吃力。常言道：坐食山空。宁出一斗,莫进一口。自从你来了,弄得我家火尽油干。今日也说读书,明日也说做官。如今试期已近,还不说起身前去,只管耽恋着桂英,朝欢暮乐。只是这般光景,桂英终身守着你不成。"②

 类似这种极具功利主义、现实主义色彩的负面书写,为剧情发展制造了一定的偶然性、意外性,也的确可令观众在广泛意义上共情,本能期待男主人公可以扬眉吐气,一扫前耻,使前期的压抑积聚和后期的一举爆发形成鲜明对比。这种因为前期打压逼迫而形成的对戏剧化反转剧情的心理期待,是书写和渲染"逼试"行为所带来的、具有煽动性和愉悦感的审美体验,某种意义上来说,与当下网络文学创作中俗称的"起点流""金手指""爽文"不乏相似之处。

 其次,"逼试"冲突也肩负着在戏曲作品中完成男主人公人物塑造的重要功能。如前所述,被"逼"而去的男主人公已经借由"逼试"行为有了一重可供辩解的被害者身份,这些天赋异禀的上天内定状元郎们不吝于浪费自己的才华,毫不彰显,中举仿佛是一件轻而易举故此不需选择的事情,当代的我们固然可以通过类似《儒林外史》中范进中举欣喜而致疯的情节,了解和理解科举制度的强大威力,但也不太能切身感受到"中举"这件事本身所意味着的辛苦付出以及巨大回报。而在当时,"中举"所带来的反转效果和男主人公对此做出的选择,是对角色进行充分塑造的重要因素。

 在戏曲作品中,如果女主人公的身份地位因男主人公必然的"夺魁"或"中举"而产生落差,那么是否变心就成了进一步完善男主人公形象的重要手段,哪怕结果是变心后破镜重圆,或者原配与后妻一双两好……都可被视作圆满完美的大团圆结局,保全男主人公德才兼备、人品无瑕的状元郎形象。

 所以《焚香记》被视作优秀的"翻案"作品,其根本也在于剧中男主人公被"逼试"得官后的行为过于合情合理：深爱原配,坚守婚约,时刻不忘寻妻救妻。固然其中同样不乏一个想招状元女婿的韩丞相,但其行为在刻板印象下的封建社会戏剧故事中,几乎显得讲理

① 叶宪祖：《鸾鎞记》第十三出《诗激》,黄竹三、冯俊杰主编：《六十种曲评注》(第12册),吉林人民出版社2001年版,第413页。
② 王玉峰：《焚香记》第十三出《离间》,黄竹三、冯俊杰主编：《六十种曲评注》(第15册),吉林人民出版社2001年版,第71页。

到突兀:"今年新状元王魁,我见他青春年少,想未曾娶妻,意欲招他为婿,你可到他衙里,委曲一说。他若未娶,料必相从。若是已娶了,就不可强他。"①王魁遂理直气壮地"不从",解释得清清楚楚明明白白,韩丞相也淡定地接受这一事实——这样有商有量、合情合理的沟通及其所带来的大团圆结局,在明代传奇创作中被目为异数,而今也被看作是对人物的"翻案",不禁令人想要感叹:科举制度导致的利益诱惑和道德规范摧残下,"富贵易妻"行为的社会性、合理性、普遍性是有多么深入人心,以致"变心"虽然残酷且戏剧性十足但不足为奇,"不变心"才足以在入戏、入传奇之后还被特意标榜。

结　语

"逼试"冲突在《六十种曲》选集作品的创作中,体现为中国古代特有的社会心理动机引发的行为及其造成的家庭内部矛盾,这种普遍存在的社会性矛盾被引入戏曲创作之后,发展成为制造戏剧主要冲突的程式化存在。与此同时,这种戏剧冲突符合受众审美心理需求,亦成为一种填充角色性格的程式化创作方式。

《六十种曲》中规模化存在的"逼试"冲突书写既可以看作是元、明两代知识分子在顺应社会背景、时代价值指向进行符合大众审美的创作,也是剧作家们一定程度上将实现个人理想的需求在艺术创作层面进行延伸,或进行生存焦虑转嫁、或创作梦幻色彩的戏剧故事进行情感宣泄,从中获取一定的心理层面补偿,与此同时也在受众审美层面,满足了观众们的观演代入感和心理需求。且值得注意的是,元、明等朝代尚有颂扬"孝"与"节"的需求,当代则摒除了这种古典主义信条。但同时潜移默化将"逼试"行为转为一种更富现代性、也更漫长的行动——在当代时尚语境下,也许我们可以呼之为"卷"? 类似"逼试"行为的矛盾冲突及对其进行的有意书写,即使在当下也广泛存在于各类叙事创作中。在此层面上,"逼试"冲突从未消失,只是以其他变种形式与当代社会发生着隐约而长久的共鸣。

① 王玉峰:《焚香记》第十七出《议亲》,黄竹三、冯俊杰主编:《六十种曲评注》(第15册),吉林人民出版社2001年版,第108页。

论《燕子笺》在近代报刊中的批评与演出

李守信*

摘　要：近代报刊中关于《燕子笺》的信息可以大致分为文艺评论和演出信息两类。《燕子笺》的文艺评论主要集中在人品与文品关系问题的争论上，其他则较为零散，或将《燕子笺》与其他名剧比较，或谈及《燕子笺》的浪漫主义色彩，或分析《燕子笺》与文学革命的关系问题。报刊中大多数旧体诗词将《燕子笺》与南明王朝相关联。《燕子笺》因其幽默性、深刻性和演出团队制作的精良在晚清民国时期经常被搬演，而在《燕子笺》的演出信息里，不仅有针对昆剧折子戏的剧评，而且改编后郦飞云与华行云是否由一人扮演的问题也引起了热烈的讨论。

关键词：近代报刊；《燕子笺》；戏剧评论；戏剧演出

　　《燕子笺》因其独特的文学价值与突出的艺术成就以及文学史、戏剧史地位以不同的形态活跃在近代报刊中。这一时期报刊中关于《燕子笺》的信息，从时间上看，贯穿始终；从类型上看，涵盖较广，主要有广告、剧照、诗词、评论、通讯等；从内容上看具有零碎性，不仅有丰富的旧体诗词与文艺争论，而且京剧、越剧、新剧与电影都曾将《燕子笺》改编并上演，昆剧折子戏在延续其传统的同时也蕴含着新变。伴随着活跃的演出与密集的讨论，报刊中登出了大量有历史价值的戏剧演出消息与带有思想内涵的戏剧评论文章。

　　《燕子笺》在晚清民国时期较为流行，《申报》1914年到1944年的书籍促销广告中涉及18个出版社出版的20多种以"燕子笺"为名的图书，定价从一角四分至一元六角不等，用纸上也有"洋纸"与"中纸"之别。在案头阅读与传播的同时，《燕子笺》在这一时期也不断以新的演出形式反复呈现。在近代报刊中，《燕子笺》的艺术成就与剧坛地位屡屡被提及。正是因为作品的文学价值与作者的精心构思，《燕子笺》才能成为"古今绝唱"[①]，不仅在诞生之时的明代颇为盛行，而且在晚清民国时仍在流行。《西安日报》曾推崇《燕子笺》云："讲词学者无不奉为圭臬，评杂剧者类皆推为冠冕"[②]。由此可见，作为经典的《燕子笺》在晚清民国时十分流行，在中国戏剧史和文学史上占据着重要地位。

* 李守信（1990—　），南京大学文学院博士研究生，专业方向：中国古典戏曲。
① 独步：《闲话〈牡丹亭〉〈燕子笺〉〈桃花扇〉传奇》（上），《西京日报》1937年4月12日，第5版。
② 《〈燕子笺〉前编序》，《西安日报》1931年5月16日，第5版。

一、关于《燕子笺》的文艺评论

近代报刊中关于《燕子笺》的文艺评论十分驳杂,从数量上看,《燕子笺》的讨论内容大多数是关于人品与文品的关系,而针对作品内容情节与艺术价值的评论相对较少。将《燕子笺》与其他古典戏曲比较的评论贯穿始终,欣赏者通过比较,表达出自己的文艺态度。其他评论则主要集中在 20 世纪 20 年代左右,即新文学运动前后,且论述的问题较为零散,或仅仅谈及《燕子笺》的浪漫主义色彩;或将《燕子笺》视为旧文学的代表,分析其"落后"的一面,认为其需要被改造。

(一) 将《燕子笺》与其他戏曲比较

文学鉴赏者往往会依据自己的爱好将《燕子笺》与其他古典名剧相比较,以显示自己的文学态度和价值取向。《燕子笺》的地位也是在各种文学史、戏剧史叙述以及与其他古典名剧的比较中体现的。晚清民国时期"在一般中国人脑子中"[①],《琵琶记》的文学地位还不如《燕子笺》高。

1. 与《桃花扇》比较

因为《桃花扇》与《燕子笺》的特殊关系,报刊文章往往从词采的角度将二者放在一起比较,认为其曲情词意不如《桃花扇》:"孔云亭《桃花扇》,深情悱恻,自在《燕子笺》以上。"[②]更有论者认为《燕子笺》与《西厢记》《桃花扇》相比乃是天壤之别,《燕子笺》不足以被提及:"如较实父之《西厢》,尚任之《桃花扇》,何啻霄壤。"[③]而李慈铭在阅读雪韵堂批点本《燕子笺》时,从文学角度夸赞《燕子笺》"曩演波折,点染生趣,文而不夸,质而不直,极有元人家法,玉茗之奇,艳有青藤之沈鬱,固足凌跞千古。"进而认为《桃花扇》无法与《燕子笺》相比:"而入于文人之变调,非乐部之本色也,后来东塘婉约而太文,稗畦圆美而太滑,皆非其匹耳。"[④]从文学角度来看,《燕子笺》与《桃花扇》的确各有高下,但是从舞台实践与编剧的角度,云松认为《燕子笺》似乎比《桃花扇》略胜一筹,能够达到雅俗共赏的艺术境界:"这是编《燕子笺》的人,懂戏,亦懂文,编《桃花扇》虽懂文,并不懂戏。"[⑤]这样的看法是从传奇编剧的实际出发,较为中肯客观。

2. 与《牡丹亭》比较

《燕子笺》固然优秀,但其文学史地位的确略逊于《牡丹亭》。姜蕴刚认为《牡丹亭》胜过其他任何戏曲:"《牡丹亭》是中国一部最有名的戏曲,有人说可以压倒《西厢》、《拜月》,

① 高莲:《关于〈琵琶记〉》,《山东民国日报》1946 年 2 月 26 日,第 4 版。
② 《曲栏闲话》,《女子世界》1915 年第 4 期,第 6 页。
③ 《雪盦随笔:〈燕子笺〉》,《春海(上海)》1947 年革新第 2 号,第 2 页。
④ 李慈铭:《越缦堂读书记》,《国立北平图书馆馆刊》1928 年第 1 卷第 6 期。
⑤ 云松:《戏词的研究》,《大公晚报》1949 年 9 月 17 日,第 2 版。

自然不是《桃花扇》、《燕子笺》等传奇所可比拟的了。"①臧华云认为《牡丹亭》的才华虽好，但情节"仍不出弹词老套"，并不出奇。《燕子笺》在人物塑造上更胜一筹，不仅能将身份迥然相异的郦飞云和华行云刻画得"声容并茂"，而且能使奸佞鲜于佶"跃然纸上"②。

（二）《燕子笺》的浪漫主义问题

阮大铖被认为是临川派的后继者，有汤显祖的神韵与文采，《燕子笺》也被认为"实深得玉茗之神也"③。总的来说，近代报刊中对《牡丹亭》浪漫主义问题的讨论较为充分且透彻，《燕子笺》只是被附带提及。评论者们更多地意识到了《燕子笺》中蕴含的浪漫主义色彩，但并没有真正地像对待《牡丹亭》一样深入地分析其美学价值④。

郁达夫在年少时"最爱读的两本戏曲"即是《桃花扇》和《燕子笺》，在他的印象中，这两部戏曲都是"浪漫的曲本"⑤。胡先骕将《燕子笺》归为"爱情浪漫戏曲"，把《桃花扇》归为"历史浪漫戏曲"⑥。他倡导写实主义文学而反对浪漫主义文学。在批判阮大铖及其作品的同时，公盾也体会到了作品中的浪漫主义色彩：

> 他用离奇曲折的情节，像变戏法似的去骗取读者与观众的好奇心，带着读者与观者到美丽的云际上去。他的"作品"中的人物，全不是生根在现实的泥土上，而是凭着自己的幻构，任他调遣，像调遣他的走卒一样。⑦

朱光潜将西方戏剧与中国戏曲进行比较："向来传奇弹词，如《西厢记》、《琵琶记》、《桃花扇》、《燕子笺》等等，大半是可歌而不可演的。严密说起，其中诗的成分多而剧的成分少。我们可以说传奇弹词是长篇叙事诗和戏剧的混合物，而其性质又不似西方诗剧。"⑧朱光潜认为中国文学"因为缺乏客观想象，戏剧也因而不发达。""客观想象"应是指符合客观生活实际的想象，而戏曲多是从个体主观的角度进行想象，可能会脱离现实而走向浪漫。而其中"诗的成分"是说中国戏曲在形式上是韵文，内容上也是偏重抒情，风格上过于浪漫，所谓"未开辟的领土"则是要从剧的角度来改进中国的戏曲，既要进行符合客观实际的合理想象，又要增加戏剧冲突以强化叙事。

（三）《燕子笺》与文学革命的关系问题

作为传统文学代表的《燕子笺》，其读者群在晚清民国时发生了新变。王平陵在《中国

① 姜蕴刚：《寒宵闲话〈牡丹亭〉》，《时代文学》1946年第1卷第6期。
② 臧华云女史：《秋窗琐忆》，《大公报》1926年12月15日，第8版。
③ 独步：《闲话〈牡丹亭〉〈燕子笺〉〈桃花扇〉传奇》（中），《西京日报》1937年4月13日，第5版。
④ 关于《牡丹亭》在民国报刊中的传播问题，详见孙书磊：《论民国报刊视阈中的〈牡丹亭〉传播》，《中华戏曲》2017年第1期。
⑤ 郁达夫：《五六年来创作生活的回顾》，《文学周报》1928年第5卷第276—300期合集。
⑥ 胡先骕：《欧美新文学最近之趋势》，《解放与改造》1920年第2卷第15号。
⑦ 公盾：《无耻"作家"阮大铖及其"作品"》，《人物杂志》1948第3卷第5期。
⑧ 朱光潜：《中国文学之未开辟的领土》，《东方杂志》1926年第23卷第11期。

文艺思潮的没落与复兴》中从购买力上将《燕子笺》等同于礼拜六派的读物①。他在此文中提出了截然相反的两种读者群：即"落伍的读者"与"有思想的现代人"，前者是旧文学的代表，固守传统而脱离了时代的潮流，后者则是新文学的受众，站在时代的前列引领潮流。贾祖璋提及《燕子笺》时说："但这样才子佳人的俗套，机巧离奇的巧合，更加一个非神话非事实的燕子衔笺，实是只有我们已往的好奇的文人，才能欣赏他的优美吧。"②"好奇的文人"即是"落伍的读者"，随着时代的变化，普通民众似乎已无法真正领悟到《燕子笺》的优美之处。

"有思想的现代人"则以陈独秀和郑振铎为代表。陈独秀认为《燕子笺》之类的传统戏曲"词句虽或可观，然以无'高尚思想'、'真挚情感'之故终觉无甚意味"③。郑振铎在《文学大纲》中谈及年少时读至《桃花扇》的感受："慷慨激昂，蕴着一腔悲愤之气，足以使人低徊忧叹，不能自已"；待读到《西厢》《拜月》则不欲再看，至于《燕子笺》则直"抛掷之庭下而已"④。他还在《光明运动的开始》一文中，从艺术和思想两方面分析"旧戏的坏处"⑤，从艺术上看，旧剧的形式与演作的态度"简直笨拙极了"。从思想上看，他们与"现代精神"相背离，故而他完全抛弃了戏曲和"新剧"，提倡陈大悲所提出的"爱美的戏剧"，即非职业的戏剧。

（四）关于《燕子笺》的旧体诗词

近代报刊中关于《燕子笺》的旧体诗词层出不穷，从时间上看跨度较大，自1873年至1939年都有刊登；形式上体裁兼备，以七言诗为主；从载体来看，历时较长的《申报》所刊有关《燕子笺》的旧体诗词数量最多，《大公报》《小说新报》等报纸上也有一定数量的作品，一些地方性的报刊如《青岛日报》《西安日报》《蜀镜画报》存在个别关于《燕子笺》的旧体诗词。直接发表在报刊上的诗词大多为晚清民国时人所创作，前人的诗句往往隐藏在诗话、笔记当中。

总体来说，关注剧作内容的旧体诗词并不多，绝大多数诗歌将《燕子笺》与其创作与传播的时代即崇祯朝和南明弘光朝相联系，这是因为阮大铖曾将《燕子笺》送入宫中排演以取悦弘光帝朱由崧。由于《燕子笺》充当了阮大铖谋权误国的工具，成为统治阶层享乐的对象，处在动荡的晚清民国之人也多视《燕子笺》为靡靡之音，有些过于夸大甚至歪曲了《燕子笺》在明清易代之际的作用。而更多的诗人在咏史怀古时则是将《燕子笺》乃至《春灯谜》作为南明王朝或金陵旧事的代表，或表达对朝代更替的感慨，或感叹世事的沧桑变化，或借古讽今以求救亡图存，或抒忧国忧民之情怀。

身为革命党人的柳亚子，表面上借咏《燕子笺》缅怀南明往事，实质上寄托了革命者推

① 王平陵：《中国文艺思潮的没落与复兴》，《矛盾月刊》1932年第3、4期合刊。
② 贾祖璋：《燕子研究》，《贡献》1928第4卷第7期。
③ 陈独秀：《通信》，《新青年》1917年第3卷第4号。
④ 郑振铎：《文学大纲》，《小说月报》1926年第17卷第4期。
⑤ 郑振铎：《光明运动的开始》，《戏剧》1921年第1卷第3期。

翻清王朝、实现民主共和的迫切愿望。其《潇湘夜雨·题〈燕子笺〉传奇》云：

> 小小蛮笺，多情燕子，衔来飞过红桥。崔徽图画太妖娆。谁更信，佳人难再；偏一样，燕怯鹦娇。团圞处双双鸳谱，两两鸾绡。
>
> 无愁天子，风流狎客，苦忆南朝。记薰风殿里，真个魂销。收拾起，江山锦绣；吩咐那，檀板银箫。飘零甚，长江东去，呜咽秣陵潮。①

林纾有诗云："舞榭争征《燕子笺》，板矶烽火正连天。却怜枯木寒岩叟，也为梅郎一破禅。"②前两句与高适《燕歌行》批判之意相似，将前方烽火连天的战争景象与南明朝廷中舞榭歌台的享乐场面相对比，抒发了作者对享乐的统治阶层的批判之意。相比之下，《放灯歌》批判程度更深："放灯去，放灯去，火树银花不知数，大地黑暗忽光明，凤炬千条列队行，《燕子笺》成歌一曲，春灯影里人如玉，隔江已觉起狼烽，满座犹闻传蜡烛，君不见城中一夕费万钱，谁怜茅屋无炊烟。"③不仅把隔江的狼烟与满座的蜡烛相对比，而且将"茅屋无炊烟"与"一夕费万钱"相对照，把关注的对象由征战的将士扩大到在战争与剥削双重压迫下生活贫困的人民。

与带有强烈批判之意的诗歌不同，《燕子笺》更多地以南明王朝与金陵繁华的诗歌意象在咏史诗中出现，其感情大都相同，笔法大都相似，都是在感慨南明旧事，抒世事沧桑、兴亡变迁之感。而身处动荡的晚清民国，诗中感情也有些许感慨当下之意。李慈铭《题〈燕子笺〉后绝句》（二首）是对短暂荒唐的南明往事的无奈与嘲讽：

> 防乱虚将一揭夸，伎堂终日按红牙。可怜火迫成江令，一载南都玉树花。
> 变相重登点将坛，此才真似没遮拦。笑他浪子钱红豆，同演明妃雉尾冠。④

《燕子笺》因其创作的年代的特点而深深带有"南朝"的烙印，在近代报刊的旧体诗词中，《燕子笺》经常与"南朝"一同出现，如《九嶷山房随笔》转引《渔矶漫钞》时摘录徐虹亭的绝句："乱落杨花搅白绵，皖江江水绿如烟。南朝狎客无人见，肠断声声《燕子笺》。"⑤李慈铭的《题王廉生扇头李香君小影》："粉本南朝绝可怜，扇头璧月尚婵娟。清流何与人间事，花下长翻《燕子笺》。"⑥《硁斋笔记》中所载《明湖秋感十九岁作》有句云："南朝人物桃花扇，故国风流《燕子笺》。"⑦将《燕子笺》与南朝、金陵等意象联系起来，在这一时期报刊上的旧体诗词中尤为普遍。

① 赵山林：《历代咏剧诗歌选注》，书目文献出版社1988年版，第554页。原载《南社》三集。阿英编：《晚清文学丛钞·小说戏曲研究卷》，中华书局1960年版，第627页。
② 畏庐：《冬日无聊，闭蛰不出，读罗瘿公赠程连喜、尚小云诗，兴复不浅，作此调之》，《大公报》1918年1月16日，第9版。原载《公言报》1918年1月12日。
③ 《尊闻阁词选·放灯歌》，《申报》1914年3月8日，第14版。
④ 潄碧：《桐庐诗话》（续），《北京益世报》1927年5月18日。
⑤ 鹃魂：《九疑山房随笔》（《燕子笺》条），《大公报》1923年3月8日，第11版。
⑥ 李慈铭：《题王廉生扇头李香君小影》，《申报》1909年10月27日，第3版。
⑦ 《硁斋笔记》，《大公报》1923年6月6日，第7版。

(五) 人品与文品讨论中的《燕子笺》

在这一时期报刊的各种文艺评论中,围绕《燕子笺》与阮大铖的关系,出现了两种截然相反的意见:一是将人品与文品对等起来,或从作者的角度贬低《燕子笺》的艺术水平,认为《燕子笺》没有阅读的必要,或否认品德败坏的阮大铖是优秀作品《燕子笺》的作者;二是将二者在概念上进行了明显的区分,厘清了人品与文品是在不同纬度上评价作家的概念。洪流指明了问题的本质:"明阮大铖作《燕子笺》传奇,辞藻极工,后人叹为与其为人殊不类,其实文才为一事,道德又为一事,两不相害也。"①

在数量上看,一部分评论还是能够持客观态度,只是感叹阮大铖的文品与人品并不相符,而将人品与文品混淆的观点也不少,不同的评论者因背后不同的立场甚至相反的现实需要在报刊中充分表达自己的态度,在人品与文品的关系上展开了持久的论争。从时间上看,强调《燕子笺》文学价值的评论主要集中在辛亥革命后至20世纪20年代左右,而"以人废言"和着重"文人立德"的讨论主要集中于20世纪三四十年代,即抗战开始和结束前后,评论者依据不同的客观需要展开了对"汉奸"艺术家这一群体在人品与文品问题上的讨论,阮大铖与《燕子笺》的事例因其知名度和典型性也屡屡被人提及。

1. 以人废言——人品与文品的混淆

在近代报刊中,无论是从被提及的频率还是从认识的深刻程度上来说,《燕子笺》都远远无法与其他名剧相比,其中固然有艺术水平高低的原因,但在"以人废言"的环境中,《燕子笺》也不可避免地因阮大铖的污点而受到牵连。黄鲁珍在《国闻周报》中提及这一现象:"阮圆海所谱之《燕子笺》传奇,昔为人所不屑道,盖以阮人格奸污,为众厌恶所归,故对兹篇摒弃其在艺林之地位耳!"②臧华云感叹说:"李莼客但称《牡丹亭》与《离骚》异曲同工,未曾道及《燕子笺》,岂恶著书之人,而并及此书耶。"③独步虽然对赞美《燕子笺》的行为予以批评,但是又"哑然自笑",觉得自己"以人废言"④,在他看来,人品影响文品,作者的"情绪格调境界"直接体现在文章之中,心地龌龊的阮大铖自然会被认为无法做出高洁的文字。

林辰则从阮大铖的创作目的上来否定《燕子笺》传播的正当性。因为阮大铖曾以《燕子笺》为自身谋取政治利益的工具,林辰才将《燕子笺》的使用情况与创作目的等同而论:"就以他的从事著述而论,也是出于险恶的政治目的。"⑤而被使用的剧作本身也似乎蒙上了一层政治色彩,被世人所远离:"便禁不住要引起一种像看见什么不祥之物一样的感

① 洪流:《雨丝风片 零零碎碎》,《申报》1932年9月6日,第17版。
② 黄鲁珍:《阮髯与〈燕子笺〉》,《国闻周报》1935年第12卷第39期。
③ 臧华云:《秋窗琐忆》,《大公报》1926年12月15日,第8版。但她的看法未必符合李慈铭的原意。
④ 独步:《闲话〈牡丹亭〉〈燕子笺〉〈桃花扇〉传奇》(中),《西京日报》1937年4月13日,第5版。
⑤ 林辰:《人品与文品》,《大公晚报》1945年10月30日,第2版。

觉。"①在林辰看来,"以人废言"并不需要否定作品的文学价值,因为作品带有作家的功利目的,自然就没有流传和阅读的必要了。

公盾在1948年的《人物杂志》上发表了《无耻"作家"阮大铖及其"作品"》一文,从标题即可以看出,作家与作品的引号即是在质疑阮大铖不配为作家,而《燕子笺》也不算是真正优秀的作品。公盾首先历数了阮大铖的罪恶,而后认为他的作品"使人民无视乎国难之严重,同时叫糊涂的福王及官僚士大夫更沉迷于声色之乐,见不到现实中火药与血腥的气味,忘却北方半壁河山已落胡人手上。"公盾进一步分析《燕子笺》的主题时,认为华行云是指阉党,郦飞云是东林党的化身,一夫二妻的结局意味着善恶黑白的混淆颠倒:"阉党与东林毫无二致,他们可以在阮大铖的身上统一起来,世界上无所谓妓女和良家女,无所谓黑白,善恶……这是投机主义者阮大铖在他的'作品'中表现出来的恶劣思想。"②经过他的解读和分析,《燕子笺》在文艺价值上是"一文不值"的。

"以人废言"的现象并不只发生在阮大铖身上,而是有其时代的原因。张鸣春在1947年的《申报》上所发表的《再惜周作人》中指明了"以人废言"的普遍现象:"至于王觉斯、阮大铖、赵文华辈,皆以其人格有缺,而缩小了他们艺术文章应得的流播范围。"③在对"汉奸"作品充满鄙视的社会舆论中,《燕子笺》的地位可见一斑。不过在"汉奸"之中,也有差别。念兹在《清才与汉奸》中认为阮大铖还要比汪精卫强上许多:"有人把汪精卫拿来与阮大铖相比,其实汪的清才,不胜于阮,而阮的脸皮犹薄于汪,此汪阮之不同处,不可不知。"④

《十日戏剧》在第2卷第1期至第19期连续刊登了黄桂秋演出的剧本《燕子笺》,第1期的前言认为是阮大铖的女儿阮丽珍创作了《燕子笺》。谭正璧所编的《中国女性文学史》说法与此相似:

> 阮丽珍是草创者,阮大铖是修正者,一个建立了巧妙的基础,一个筑成了玲珑的楼阁,各有他们相当的功绩。而且他们是父女,父亲是个作戏剧的能手,他的女儿禀受他的遗传,而又有适宜的环境给与她,这成功的功劳,自然大家都有分的。⑤

谭正璧文后所列参考文献有《梵天庐丛录》,而此书应是所见较早提出《燕子笺》为阮丽珍草创、阮大铖修正之说,但因缺乏有力的证据,无法成为主流观点⑥。此说的提出可能是从《燕子笺》搬演和传播的正当性出发,使其摆脱阮大铖的阴影,这并非"因人废言",而是将文品与人品混淆,并把作者替换,而受众也更愿意相信优秀作品《燕子笺》的作者是"天

① 林辰:《书〈燕子笺传奇〉后》,《大公晚报》1949年1月26日,第2版。
② 公盾:《无耻"作家"阮大铖及其"作品"》,《人物杂志》1948第3卷第5期,第47页。作者自署时间为:1947年11月初稿,1948年2月下旬重改于树范楼。此文于1949年该杂志的《三年选集》中又再次登出。
③ 张鸣春:《再惜周作人》,《申报》1947年2月11日,第11版。
④ 念兹:《清才与汉奸》,《黄河(西安)》1940年第2期。
⑤ 谭正璧:《中国女性文学史》,百花文艺出版社1991年版,第324页。1930年光明书局所出第一版名为《中国女性的文学生活》,1934年第三版时易名为《中国女性文学史》。
⑥ 郭强:《〈燕子笺〉传奇三个问题研究综述》,《文教资料》2007年第34期。

性聪颖,丰姿美丽,颇娴翰墨"的阮丽珍,而不是声名狼藉的阮大铖。

2. 文人立德与才调无双——人品与文品的分离

虽然都是肯定阮大铖在《燕子笺》里所呈现出的才华,但不同群体的落脚点也不尽相同:一是强调人品,以《燕子笺》为例来说明文人需要注重自己的德行;二是审视文品,认为《燕子笺》因阮大铖而缩小了流传范围,强调《燕子笺》的文学价值与重要地位。

(1) 文人立德

这种评论肯定《燕子笺》的价值与阮大铖在《燕子笺》中展现的才华,并没有限制《燕子笺》的传播,但最终的目的还是强调"文人之立德"。周黎庵在《清初贰臣的生涯》中说"降清贰臣中,惟有阮大铖的汉奸做得最彻底,我们读他的事迹,真觉数百年后尚有余臭"[1]。王平陵认为阮大铖"惜乎立品不端,为士林所不齿,然则文人之立德,可不慎哉"[2]。消人还注意到阮大铖的编剧艺术,但认为其卑劣的人品更需要被揭发,"倘是只抓住这一面的阮大铖,专夸他文学上的成绩",却一概不提他的投降行为,这种评传又是甚么,你且想想看![3]

林辰虽然曾"以人废言",但随后进行了反思:"这里,不适用不以人废言这句话。"正是因为阮大铖的卑劣,才需要"以人存言",让其青史留骂名。他将"文人立德"更加"具体化"[4],将抽象的"德"对应到"服务于大多数人群"上,认为带有个人功利色彩的文学作品并不值得被赞扬。

(2) 才调无双

《燕子笺》被称为"才子之笔",庞树柏夸赞阮大铖"足称才调无双矣"。他在《龙禅室摭谈》中对阮大铖没有嘲讽与奚落,只有深深的同情与感慨:"呜呼!当其乌纱玉带,供奉南朝,可谓极风流一世矣。转眼沧桑,不免流落至此。邯郸才人,嫁为厮养卒妇,同一感慨也。"[5]吴梅的《顾曲麈谈》于1914年至1915年在《小说月报》上连载,其第四章提出对阮大铖文品人品的认识:"其人其品,固不足论。然其所作诸曲,直可追步元人君子,不以人废言,亦不可置诸不论也。"[6]此说影响较大,之后一段时间报刊中的评论在讨论阮大铖与《燕子笺》在人品与文品关系上的问题时,大多以认同文品、鄙薄人品的态度为主流。

《桃花扇》对于《燕子笺》的传播具有一定促进作用,而"孤洁"对于《燕子笺》的印象与记忆来源于《桃花扇·侦戏》中复社公子们称赞文品而鄙夷人品的态度:"阮大铖著《燕子笺》,一时梨园争唱之,虽以四公子之才华盖代,深鄙其人,而读其词曲,未尝不击节称赏也。"[7]1915年《女子世界》第4期的《曲栏闲话》与1923年9月19日《大公报》的《繁霜阁

[1] 周黎庵:《清初贰臣的生涯》(明清之际读史偶记三),《宇宙风:乙刊》1939年第6期。
[2] 王平陵:《〈燕子笺〉之词》,《北京益世报》1935年1月26日,第6版。
[3] 消人:《从捧的老法子说到批评》,《申报》香港版1939年6月8日,第8版。
[4] 林辰:《书〈燕子笺传奇〉后》,《大公晚报》1949年1月26日,第2版。
[5] 庞树柏:《龙禅室摭谈》,《国粹学报》1908年第4卷第9期。
[6] 吴梅:《顾曲麈谈》,《小说月报》1915年第6卷第9期。
[7] 孤洁:《昆曲丛话》,《申报》1921年9月23日,第18版。

曲话》都是对《桃花扇·侦戏》的情节概括①。

柳枝在《作文与做人》一文中提出文人"作文"与"做人"两个方面哪个最为紧要的问题，其核心内涵还是作家如何处理文品与人品的关系问题。在他看来，做好文章才是文人首要的责任和义务：

 大家都说阮大铖是小人，他的《燕子笺》也没有劈了板……本来呢，文人的责任只在于做文章，只要文章一做得好，便可以上上了，做人的道德这些麻烦事又岂须放在心上耶？②

胡先骕重新审视了阮大铖《咏怀堂集》的价值，并将其归为第一流诗人③。他在《论批评家之责任》中认为批评家首先要博学，在列举"在中国舍经史子外至少应浏览"的作家中提到阮大铖。批评家更需"以中正之态度为平情之议论"，既是对"有明一代所未有且为中国诗家有数之著作"的《咏怀堂集》而言，对其戏曲作品《燕子笺》来说也是如此。

二、关于《燕子笺》的演出信息

《燕子笺》在晚清民国时不断被改编，并以多种艺术样式出现在这一时期的报刊中。昆曲常演之折子戏《狗洞》即《奸遁》；程砚秋、尚小云、黄桂秋与童芷苓都曾演出依据《燕子笺》改编的京剧；越剧兴起后，姚水娟也经常演出改编后的"绍兴文戏"《燕子笺》；郑正秋导演的《状元钻狗洞》即是从《燕子笺》改编而来的文明戏；《燕子笺》还被计划拍成电影。近代报刊中关于《燕子笺》的演出信息类型多样，主要有演出讯息、演员评价、戏剧评论、演出广告、剧照等，其中以演出广告最为丰富，以针对具体情节的表演与舞台布局的创新等评论最为细致。

昆曲、新剧的演出跨度较长，而京剧《燕子笺》的演出主要集中于20世纪30年代，即在程砚秋排演之前不久，黄桂秋、姚水娟与童芷苓都曾排演改编后的《燕子笺》。或为演剧前的预热，或为观剧后的感受，活跃的演出给这一时期的报刊带来了密集的戏剧评论。姚水娟于1938年在上海演出越剧《燕子笺》并受到好评，1939年童芷苓曾在天津演过《燕子笺》④，并收到了很好的效果："业已在新中央演过两次，均上满座。"⑤黄桂秋的《燕子笺》在1938年唱义务戏时因为期很短促、角色搭配不整齐而不能演出："所以许多私房的本戏，像《燕子笺》等都不能演出，等将来演营业戏时再说。"⑥

① 《曲栏闲话》，《女子世界》1915年第4期。《繁霜阁曲话》，《大公报》1923年9月19日。
② 柳枝：《作文与做人》，《万象》1944年第3卷第12期。
③ 参见胡先骕：《读阮大铖咏怀堂诗集》，《学衡》1922年第6期。胡先骕：《评金亚匏秋蟪吟馆诗》，《学衡》1922年第8期。
④ 煤球：《童芷苓新排〈燕子笺〉佳剧今晚在新中央首演》，《天津画报》1939年11月26日，第5版。
⑤ 梅心：《童芷苓赶排〈啼笑因缘〉》，《新天津画报》1939年12月7日，第5版。
⑥ 筱舫：《黄桂秋登台天蟾先声》，《申报》1938年11月19日，第14版。

(一) 昆剧折子戏的传承与新变

施以仁曾在《申报》中点明了《燕子笺》在这一时期以昆剧折子戏传播的情形,并说《燕子笺》经常演出的仅有《写像》《拾笺》《奸遁》《诰圆》四出。他在追思陈凤鸣所演之《拾笺》时夸赞其表演艺术说:"至霍都梁仰见燕子归来,随风往还之时,目光斜睨,情景逼真。"[①]

《奸遁》亦名《狗洞》,相比其他几折,这一折子戏的演出更为频繁和普遍。《申报》自1876年至1936年在广告中都有昆剧折子戏《狗洞》的演出广告,时间跨度大,演出场次频繁,日戏、夜戏在比例上不相上下,部分广告未标出演员,而从标出的演员上看,1875年1月是陆四和桂生;1910年1月是姜善珍;1911年4月是林步青与林运昌;从1928年至1936年大都是王传淞与邵传镛,且演员与剧场之间形成了较为稳定的联系,即姜善珍在文明大舞台与法大马路新剧场;林步青与林运昌在商办新舞台;王传淞与邵传镛常在大世界游乐场演出。由此可见晚清民国上海地区昆剧折子戏《狗洞》演出的繁荣情况。赵景深曾提及王传淞所演的《狗洞》,并感叹仙霓社连续四天的演出"简直是一部活的戏剧史"[②]。《狗洞》除了在剧场演出之外,还有部分堂会演出的记载,毛福全在《徽州日报》中回忆在北京时的生活认为寒云亲自出演昆曲之《状元钻狗洞》,意有所讽刺当时之遗老遗少[③]。

《立言画刊》曾于1940年刊登鲜于佶的脸谱,用以举例说明昆曲丑角"扮相"的固定与"场上"的严谨[④]。虽然人物装扮与舞台动作"不可通融",但由于时代的变迁,同一出昆剧折子戏由不同演员表演时也可能会产生变化。观众们或是比较演员们的优劣,或是研讨具体表演情节的不同。天壹就认为陆绥卿要比金阿庆"则稍逊一筹"[⑤]。愚翁认为王传淞的《狗洞》"没有老本好",首先是人物装扮及脚色安排,《狗洞》一折应用门官而非家院,天壹在1920的《申报》上说明《燕子笺》的门官是"中白面"[⑥],即付脚。徐惠如在天津1936年的演出中说门官是"花脸应工"[⑦],而徐惠如特请白云生反串配演,以吸引观众。

其次是高潮部分,即钻狗洞的情节,愚翁说:"是传淞演出很简单,他是关在花园内,由门官守住园门,不是锁在书房中而以家院看守。"[⑧]炎臣曾说:"被锁在房内当面作文,于是原形毕露,无法交卷,又无由出门,一时情急智生,乃由狗洞狼狈遁去,故名之曰:'状元钻狗洞'。"[⑨]照炎臣所说,似乎鲜于佶是在书房中找到狗洞而逃走的,这与"老本"中被锁书房后到花园、王传淞的被锁花园均有差异。总体上看,这一折的演变趋势是趋简,可能与演出时长的压缩、演出环境的实际等诸多因素有关。

① 施以仁:《从〈燕子笺〉追想到昆曲教师陈凤鸣》,《申报》1941年9月13日,第14版。
② 赵景深:《论元曲昆唱》,《申报》1947年11月25日,第8版。
③ 毛福全:《状元钻狗洞》,《徽州日报》1947年1月20日,第4版。
④ 翁偶虹:《脸谱勾奇:状元钻狗洞之鲜于佶》,《立言画刊》1940年第80期。
⑤ 天壹:《仙韶寸知录》,《申报》1920年2月8日,第14版。
⑥ 天壹:《仙韶寸知录》,《申报》1920年1月17日,第14版。
⑦ 炎臣:《名笛师徐惠如将演"状元钻狗洞"》,《大公报》1936年5月27日,第13版。
⑧ 愚翁:《看王传淞之〈燕子笺〉》,《十日戏剧》1939年第2卷第34期。
⑨ 炎臣:《名笛师徐惠如将演"状元钻狗洞"》,《大公报》1936年5月27日,第13版。

（二）"一人饰两角"的论争

《燕子笺》在昆曲中都为折子戏，而京剧、越剧、新剧在改编时大多都是全本演出，故而品评者对改编后的《燕子笺》中女主角华行云、郦飞云由一人或两人饰演的方法以及不同方法所带来的舞台效果进行了讨论。

1. 两角分饰

《燕子笺》中产生了种种误会与阴差阳错，最关键的原因就是华行云、郦飞云容貌的相似："虽然《燕子笺》演霍华离合，中间实以华行云、郦飞云粉庞如一为大关键。"①阮大铖并未用一人饰两角，而是"两角分扮"："曲本实分两角色，郦飞云用旦扮，华行云用小旦扮，昆曲旦角分类甚多，旦与小旦身份自有分别，两角分扮，各有精彩。"②

《状元钻狗洞》采用的是两角分饰的办法："怜影扮才妓华行云，寒梅扮小姐郦飞云。"③尚小云在 1932 至 1935 年曾演溥绪所改编之《燕子笺》，听秋楼主在《百美图》中点明了其分饰的情况："《燕子笺》一剧，尚绮霞早经翻改，但始终未排……盖尚绮霞之办法为自演郦飞云，而赵桐□演华行云。"④童芷苓 1939 年演出此剧也是两角分饰："此剧由童芷苓饰郦飞云，王秀雯饰华行云，搭配整齐。"⑤《十日戏剧》曾连载黄桂秋演出本《燕子笺》，在第 19 期刊登的大结局时郦飞云、华行云曾同台出现，很有可能由两人分饰。

2. 一人饰两角

在景孤血看来，"一人饰两角"的办法极为巧妙，与阮大铖分饰的办法相比可谓"后来居上"，能够符合剧本中郦飞云、华行云两人外貌上相似的要求："惜乎阮氏当日未想出一人双饰之妙法……此殆所以留为后来居上之余地欤？"⑥从时间上看，似乎是姚水娟最先采用"一人饰两角"的办法，并将《燕子笺》压缩至四个小时，苏少卿对此创意大为肯定并对演员功力极为赞赏。

程砚秋采取的是"一人饰两角"的办法。予亦认为程派唱腔与郦飞云、华行云二人的个性都有相符的地方，"现在他一个人兼饰两位主角，自然更是左右逢源，美不胜收，真是可喜。"⑦在程砚秋未演出前，观众对其"一人饰二角"充满了好奇："而此戏编制新颖，能在一场之中飞云、行云屡有上下。"⑧听秋楼主于 1938 年在《百美图》中发表了《写在〈燕子笺〉未演前》一文，从文章题目来看，此文是写于《燕子笺》公开演出之前，他看到的是 1938 年彩排的情形。程砚秋并未从头到尾饰演二角，而是将此剧分成前后部，在每部中均饰一人：

① 景孤血：《孤血论剧：前人笔下之〈燕子笺〉》，《立言画刊》1938 年第 13 期。
② 苏少卿：《谈〈燕子笺〉曲本》，《时代》（上海）1939 年第 2 期。
③ 《申报》1914 年 11 月 10 日广告。
④ 听秋楼主：《写在〈燕子笺〉未演前》，《百美图》1938 年创刊号。"□"漫漶不清。
⑤ 煤球：《童芷苓新排〈燕子笺〉佳剧今晚在新中央首演》，《天津画报》1939 年 11 月 26 日，第 5 版。
⑥ 景孤血：《孤血论剧：前人笔下之〈燕子笺〉》，《立言画刊》1938 年第 13 期。
⑦ 予亦：《谈〈燕子笺〉及其他》，《申报》1938 年 11 月 14 日，第 13 版。
⑧ 吴宗佑：《纪程御霜之〈燕子笺〉》，《北京益世报》1938 年 12 月 7 日，第 8 版。

> 惟斯剧须分二日演全,头本至霍都梁洛阳避难止,后本始自贾南仲与何千年等大战,而每一部中均饰一人,其题笺、惊燕等皆在前部,状元钻狗洞等则在后部也,此剧前部十余场,后部仅七八场,而末场能演四五刻钟,一主角也,倏而行云,倏而飞云,令人目迷五色,纯以情节之选胜组织之,是虽《燕子笺》也,而观者苟非细心领略,则将成《十错认》矣。①

在他看来,这种方法并不能收到好的舞台效果,会使观众眼花缭乱,分辨不清主要角色。而姚水娟的越剧利用电灯很好地解决掉了这个问题:"遂特置二电灯,上写华行云、郦飞云两名,应郦女出场,则郦之灯明,华之灯暗,华女出场则反之,于是人皆知场上为谁。"②剧场也需要依据剧情和观众的需要进行革新。

(三)《燕子笺》被搬演的原因

《燕子笺》在晚清民国时期常演常新,并不断被改编,且以各种艺术形式出现,竟都受到观众的广泛欢迎,主要是因为《燕子笺》表演的幽默性和思想的深刻性,以及演员团队的制作精良。

1. 幽默性

但以新剧《状元钻狗洞》而言,诙谐幽默的特点既是此剧的剧情与内容,是其得以被宣传的原因,也是其能长期演出并受到欢迎的根本之处。《申报》广告着意侧重的是对幽默性的宣传,既介绍了情节内容,也引起了观众的兴趣,进而实现了商业价值。《申报》广告将其有趣之处系统地归结为七点:"(一)观音娘娘做媒人;(二)燕子飞来飞去会传红;(三)驼背妈妈两面医治相思病;(四)云娘之外还有云娘;(五)状元之还有状元;(六)假状元钻狗洞、真状元左右做人难;(七)亲女儿同干女儿不是吃醋争风倒是大争其诰封,你想发松不发松。"③但此剧独特之处在于虽诙谐幽默,但却不低俗:"本剧为丑角之独工戏,纯以苏白取胜,诙谐逗趣,堪称一文雅滑稽笑剧。"④观众在观看喜剧的过程中感受到了心情的愉悦,演出团体也借此得以实现良好运营。

2. 演出团队的制作精良

姚水娟在越剧中"一人饰两角"的方法前文已有论述,而新剧则把《燕子笺》的幽默性进一步挖掘,由郑正秋亲自扮孟妈妈,以方言取胜:"戏是正秋拿手杰作,他扮孟妈妈说的东乡话非常之有趣"。⑤ 程砚秋排演的《燕子笺》在1936至1940年左右的报刊极受关注,不仅是因为程砚秋的超高名气与此剧较长的制作时间,而且最重要的原因是制作的精良,包括剧本的改编、戏服与头面的考究、舞台背景的布置、身段的研究等多个方面。

首先在剧本的制作上,程砚秋将陈墨香、杨韵谱、青逸居士、吴幻荪的四部本子合而为

① 听秋楼主:《写在〈燕子笺〉未演前》,《百美图》1938年创刊号。
② 苏少卿:《谈〈燕子笺〉曲本》,《时代》(上海)1939年第2期。
③ 《申报》1920年8月6日广告。
④ 炎臣:《名笛师徐惠如将演"状元钻狗洞"》,《大公报》1936年5月27日,第13版。
⑤ 《申报》1920年8月6日广告。

一,博采众长。① 剧本在继承创新上既能够保留传奇的精华,又加入新的成分以适应当下:"一方面保存原来传奇上的精彩的地方,一方面又掺杂了皮黄剧的新的成分,叫它更能够适合现在的一般观众的要求。"②

其次,对戏服的考究也使得这部戏的制作过程十分曲折。程砚秋原准备将京剧《燕子笺》于赴沪前在京首演,作为"临别纪念",但因戏服的样式不合只能一再推迟:"闻此剧不得在京首演之故,系因形头赶制不及,其戏衣曾在某戏衣庄定绣,因样式不合,故已作废,程到沪时,即将着手定制。"③由于《燕子笺》的故事发生在唐代,在程砚秋看来,戏服要符合"唐代士女服装"的特色,按照唐代吴道子所绘之仕女图上之服装式样,以求真实。

程砚秋对头面的要求更为细致,要求达到"逼真的效果":"约一专制头面之技师,令其按照书中式样,加细制造,不患其慢,而患其不工;不患其细,而患其不逼真。"修改多次后仅制成华行云、郦飞云所用的两个头面:"仙女装"和"五云鬟",而这种新式古装头面"妙在简捷美观。演者勿须再贴片子,因头面上已将片子按置妥当,演时只须将头面戴置头上即可。"④可见,他在追求复古的同时也做到了创新,在实用的同时也做到了"简洁美观"。

再次,身段也是戏曲表演中重要部分,"身段、表情皆与戏曲沆瀣一气"⑤,对于身段的仔细推敲也是该剧历时较长的原因。记者举《家宴》与《画像》两场的表情与身段,以此来证明戏曲演出中身段的重要性,同时说明此剧准备的充足:

> 又如《画像》场旦角(华行云)与小生(霍都梁)唱南梆子至"祝东皇作一对连理之花"一句,皆有身段,立掌蹲身向外,然后转如弯月连环,而各人手中之冰绢团扇则换交它手,架位再向外,转身亮相。⑥

正是由于程砚秋的细致与努力,才使得此剧备受关注。"精细特出"既是对程砚秋演出的介绍与预热,也是其能够受到关注的内在原因。

3. 深刻性

《燕子笺》在这一时期受到欢迎不仅是其具有的滑稽幽默因素,还有时代背景的深层原因。在予亦看来,最好的剧本是"能够在悲剧之中,杂上一点儿喜剧的成分;而喜剧之中,也有上不少悲剧的情节。"而《燕子笺》就是这样的剧本,"安禄山渔阳兵起,霍秀夫和华行云互相离别,郦飞云逃难和父母失散"都是在喜剧中掺杂不少悲剧的成分,而这与时代遭遇不谋而合:"我想,都是很可以激起大众的同情的共鸣作用的。何况,我们现在所处的一个时代,又正是需要着这种象征着眼前的黑暗,预期着未来的光明的佳剧,抒一抒心头的酸辛,消一消胸中的积郁呢。"⑦

演员的努力与演出团队的精心制作是《燕子笺》能够被搬演最主要、最直接的原因,而

① 《程砚秋新剧〈燕子笺〉之行头仿制唐代服装》,《北京益世报》1938年10月12日,第8版。
② 予亦:《谈〈燕子笺〉及其他》,《申报》1938年11月14日,第13版。
③ 立:《程砚秋〈燕子笺〉将在上海首演》(附照片),《立言画刊》1938年第3期。
④ 戈:《程砚秋创制新头面》,《申报》1939年4月16日,第14版。
⑤⑥ 记者:《〈燕子笺〉之身段研究》,《新天津》1939年10月24日,第6版。
⑦ 予亦:《谈〈燕子笺〉及其他》,《申报》1938年11月14日,第13版。

剧本自身具有的幽默性和深刻性则是《燕子笺》得以被搬演的深层和内在原因。在1937年上海沦陷的前后,以安史之乱为背景的《燕子笺》,分别失散的剧情与观众实际遭遇十分相似,而作品的大团圆结局给人们带来了希望,能在动荡的时代安慰人的心灵,消除心中的"积郁"。

结　语

近代报刊中关于《燕子笺》的信息刊登,全方位地展示了这一时期《燕子笺》的传播情形。由于能力的限制,对于这一时期报刊中《燕子笺》的文献梳理还不够完整,但也算相对全面。虽然近代报刊中关于《燕子笺》的信息非常零散,但在不同的评论中也会涉及相同的问题,如人品与文品讨论中对阮大铖与《燕子笺》二者关系的认识,有时也会因某件较大的文艺盛事而展开密集的评论,如程砚秋排演《燕子笺》时引起的广泛讨论。通过对近代报刊中关于《燕子笺》信息的梳理与研究,我们将会更加清晰地认识到《燕子笺》在这一时期的接受情况以及不同立场的评论者在不同角度、不同时段对这部明代的传奇所持的不同态度。

论梅兰芳新编戏的创造性转换

蔺晚茹[*]

摘　要：梅兰芳在吸收古典戏曲艺术精华的基础上顺应时代召唤，实现了对戏曲传统的创造性转换，树立了新的舞台风范，而他的创造性集中体现在新编戏的歌舞、角色和舞台设计中。

关键词：梅兰芳；戏曲；新编戏；创造性转换

梅兰芳创作的大部分新戏都经得起时间的考验而成为经典之作，如：新编古装情节戏《宇宙锋》《玉堂春》《虹霓关》《生死恨》《木兰从军》《打渔杀家》《四郎探母》《穆桂英挂帅》；古装歌舞戏《嫦娥奔月》《黛玉葬花》《天女散花》《霸王别姬》《洛神》《廉锦枫》《贵妃醉酒》以及他搬演的昆曲《游园惊梦》《奇双会》《刺虎》《白蛇传》都被贴上梅兰芳的标签，凝聚着他求新求美的舞台追求。

一、新颖雅致的歌舞

梅兰芳曾在《国剧身段谱》序中说："中国剧之精华，全在乎表情、身段及各种动作之姿势。歌舞合一，矩矱森严，此一点实超乎世界任何戏剧组织法之上。"[①]中国戏曲的精华之处全在于表情、身段和各种动作之中，特别是歌舞在戏曲中感人的力量，这也是梅兰芳在戏曲新编创作中精益求精的地方。

（一）不拘一格的唱腔

梅兰芳早年的唱腔以继承传统为主，合乎传统青衣的规矩。唱法刚健有力，行腔工整，与陈德霖的唱法接近。但是他并不满足于对传统的继承，而是结合自己嗓音的特点，融会贯通后形成了自己独特的风格。

1. 灵活运用传统腔调

梅兰芳在学习传统唱腔的基础上，做到了充分的发挥和运用。而对于传统唱腔的学习为梅兰芳灵活运用并在日后创造新腔打下了良好的基础。

[*] 蔺晚茹（1990——），艺术学博士，上海大学讲师，在站博士后，专业方向：戏剧戏曲学。

【基金项目】本文为中国博士后科学基金第70批面上资助项目"梅兰芳戏曲新编创作研究"（2021M702081）；国家社科基金重点项目"戏曲舞台影像资料整理与数据库建设"（21AZD136）阶段性成果。

① 傅谨主编：《梅兰芳全集》（第5卷），中国戏剧出版社2016年版，第54页。

（1）紧随人物，编排腔调

为了更为贴合剧情与人物，梅兰芳没有被已有的戏曲唱腔程式所限制和束缚，在保留传统唱腔优势的前提下进行灵活地编排。梅兰芳能够从京剧声腔创造乐理入手，掌握取舍的分寸，使老辈艺术家琢磨出来的腔调变得自然新颖而更符合剧情的需要。

在梅兰芳经常演出的唱工戏《玉堂春》中，他采用高低繁简配合的方式，不仅使唱腔蕴含复音和声的意味而且轻松省力，嗓音越唱越亮。他从【快三眼】开头，行腔逐渐慢下来转到"玉堂春本是公子取名"一句的【慢板】。这样在唱的过程中紧跟剧情的变化，一点点缓慢转板，自然地将苏三希望能够耐心地听她申诉冤情的苦痛心理表现出来了。

此外，在《生死恨》中，有一段"夜纺"，在那段【二黄】唱段中，由【导板】【摇板】【回龙】【慢板】【原板】组成，布局排列别具一格，高低音组合恰如其分，结构与一般唱腔截然不同。梅兰芳唱得缠绵悱恻、如泣如诉、慷慨激昂，让观众流连忘返。

梅兰芳在演唱时非常注重剧中角色的心理和情绪的变化。比如在《廉锦枫》中几乎包含了所有的【西皮】唱腔，早期梅兰芳对【慢板】【南梆子】先后改过两次，在【西皮】中掺入【二黄】也是梅派唱腔的一大特色。在"遇救"这一场次中梅兰芳使用【西皮二六】【散板】【摇板】【快板】，唱出了廉锦枫所处的残酷境地，内心的凄楚及对恩人的感激之情。其中"刺蚌"一段"为娘亲哪顾得微躯薄命"由【反二黄导板】转【反二黄原板】，在此之前旦角并不唱【反二黄原板】，梅兰芳在此首开先例。通过【反二黄原板】唱出了廉锦枫将自己的生死置之度外而一心想潜入海中捕捉海参救母的决心。

同样在《洛神》中，梅兰芳把【导板】【原板】【二六】【流水】【散板】等连接在一起，成为一个整体，唱的时候从【导板】到【散板】一气呵成。节奏由慢逐渐变快，将全剧推向高潮，使洛神的形象更加生动。还有在《宇宙锋》中，梅兰芳把大段的【二黄慢板】和【反二黄】的唱腔与赵艳荣装疯的表情相结合，在音乐的节奏中身段与表情相协调，塑造出赵女在装疯时复杂的心情。

梅兰芳吸收各个行当唱腔的优点，从情感出发，结合舞台表演创造性地运用传统程式，将不合时宜的台词、唱腔进行了修改或者删减。比如在《霸王别姬》中，梅兰芳和杨小楼边演边改，将过多的武打场子和冗长的台词、唱段都删掉了。原先梅兰芳唱的大段【西皮慢板】，后来感到与虞姬的性格不合，就删改为四句【摇板】：

> 自从我随大王东征西战，受风霜与劳碌年复年年，恨只恨无道秦把生灵涂炭，只害得众百姓困苦颠连。①

这样改比之前的慢板简洁连贯，表达出虞姬对战争的憎恨，对百姓困苦的同情。此外，梅兰芳特别善于使用"小音法"，比如颤音、挑音、滑音、压音、落音等，通过这些小音法的运用可以增加京剧的韵味，起到腔情并茂的作用。他对于唱腔中的各种"小音法"掌握得都非常细腻到位。因此，看似很好学的腔调，细细体会则腔腔不同，千变万化，而且高、

① 王文章：《梅兰芳演出剧本选集》（第3卷），文化艺术出版社2015年版，第958页。

中、低音、小音法之间的衔接流畅自然，没有痕迹。

（2）变腔新颖，大胆突破

梅兰芳把对人物性格、情绪的体验，都通过精心设计的唱腔旋律融入表演中。即便使用的是老腔调他也不是照搬原调去唱，而是在新戏中通过腔调的变化，进行全新的演绎。

梅兰芳改变了从时小福到陈德霖，京剧旦角大多以阳刚为主，刚多于柔的传统唱法。他的唱腔十分注重曲调的丰富和音色的甜美。在师从王瑶卿学习唱腔时，梅兰芳将传统声腔的调门降低了半个到一个调。这样，就改善了原本因调门过高而造成的声音细、窄、尖的毛病，嗓音增加了宽度和厚度，听起来舒展醇厚。又因为音域增宽，声音圆润，调门也有富余，而增强了声腔柔美的韵味。比如在新编戏《西施》中，其中有一段唱词是：

水殿风来秋气紧，月照宫门第几层。
十二栏杆俱凭尽，独步虚廊夜深沉。
红颜空有亡国恨，何年再会眼中人。①

梅兰芳唱得字字婉转清丽，又结合自己嗓音刚中带柔的特点，以水滴石穿之力，刚柔相济将旧腔演绎出新境界。其中的"尽""层"字，虽采用的是老腔，但音色纯正低回，宛如空谷足音，余韵悠长。

【南梆子】是传统戏曲已有的腔调，但是梅兰芳在唱法和使用范围上与前人有所相同。他的声腔从高音开始而舍弃中音，如《三娘教子》"王春娥听一言喜从天降"②一段从高音开口，突出了王春娥见到死去丈夫衣锦还乡的惊喜之情。梅兰芳对原有的"机房"这场的唱腔进行了改革，创编了"灵堂"的【反西皮二六】以及"团圆"的【南梆子】。在【二黄碰板】"老薛保你莫跪一旁站定"一段中"定"字以及【三眼板】结束时的垛句③都设计得新颖别致、旋律格调清新、唱法委婉多变，很符合人物情景。《穆桂英挂帅》发兵一场的西皮唱腔中突然穿插【南梆子】，而穆桂英夸夫君杨宗保"全不减少年时……"使用的也是高音来表现巾帼英雄穆桂英见到夫君时的自豪与喜悦之情。《霸王别姬》的虞姬"巡营"一场，则选了抒情的【南梆子】曲调。梅兰芳唱的这段【南梆子】将虞姬巡场时那种复杂的情绪唱了出来。虽然【南梆子】是由梆子腔移植过来的，但是经由梅兰芳演唱后完全京戏化了，现在成为京剧的传统曲调并且得到灵活运用。

之前传统戏中只有花旦小戏唱【南梆子】，梅兰芳从编演的第一出古装新戏《嫦娥奔月》开始就打破了这种规定，演出青衣、闺门旦也会唱【南梆子】，还有《霸王别姬》《西施》等剧目中也采用了【南梆子】，并在旋律、速度、唱法上加以变化，使得原本只用来表现性格活

① 王文章：《梅兰芳演出剧本选集》（第4卷），文化艺术出版社2015年版，第1367页。
② 王文章：《梅兰芳演出曲谱集》（第1卷），文化艺术出版社2015年版，第33页。
③ 垛句：就是戏曲唱腔为了将唱词所表述的某一事件，给以引申或集中渲染，而在某个乐句之中插入若干字数大体相等的排比短句。

泼、剧情欢快的唱腔也可以表达深沉内敛的情绪。此外,梅兰芳在《太真外传》中"万岁爷把竭鼓一声来响"唱段里对【南梆子】转【流水】再转【散板】的板式节奏进行改变。而在"忽听得侍儿们一声来请"唱段里首创了【二黄导板】接【回龙】。

通过《抗金兵》中的一曲"粉蝶儿"、《奇双会》的吹腔、《生死恨》中"我韩玉娘号命苦哇"的叫板,能够看出梅兰芳在唱法上还受到了昆腔的影响,其中吸收昆曲吞吐行腔的发声方法,丰富了润腔艺术。随着舞台经验的增加,以及对剧目人物体会的深入,梅兰芳不断地调整着自己的唱腔。

2. 敢于创造新式唱腔

梅兰芳不仅能灵活运动传统唱腔,而且对其他行当的唱腔也是广泛学习,融会贯通后有所创新。梅兰芳为新戏设计了大量新腔和新板式,据梅葆玖先生所言,梅兰芳排演了的各类新戏中几乎每出戏都有新腔。如:【反四平调】【四平调】【南梆子】【反二黄】等,他的唱腔可谓是新旧兼容,音色圆亮甜脆,与程砚秋的深沉宽厚相比,特点鲜明。

在《太真外传》中梅兰芳在【四平调】的基础上创造【反四平】腔,使用了【反四平】腔的一系列板式,如【散板】【碰板】【导板】【原板】等。如在"太真进宫"的【西皮导板】转【慢板】在一个唱句中就完成了,余音绕梁,让人回味;"华清窥浴"中创作的【反四平】新板式,曲尽其妙,引人入胜。此外三本里"杨玉环在殿庭深深拜定"这一段梅兰芳创制了【二黄碰板】以及四本里的大段【反二黄】新腔,都让人觉得新颖别致。此外在《生死恨》一剧"耳边厢又听得初更鼓响"唱段中在【二黄导板】和【回龙】中加了【散板】以及【四平调】与【反四平】的融合运用,加之板式上【二黄导板】接【二黄散板】,把韩玉娘悲惨凄苦之情抒发得淋漓尽致,使闻者伤心,听者落泪。

《霸王别姬》里的舞剑,原来只有打击乐器的伴奏,梅兰芳在其中加入了歌唱并且配合了管弦乐的伴奏。他在重新编演的《天河配》的"天宫机织"中,增加织女的慢板唱段,来抒发感情,还在"天河沐浴"中,让仙女们单独亮相,边走边唱,编排唱腔与舞蹈相配合,使舞台上仙女们光彩照人。过去【西皮慢板】下的唱腔仅有几种不同的唱法,经过梅兰芳的发展已经达到 20 多种,目的就是更好地表现众多角色的感情。

在板式方面,梅兰芳首创了将老生【反二黄原板】融入旦角的唱腔中,如:《廉锦枫》、四本《先真外传》里各种板式的新腔;曲调方面,他把梆子中的【南梆子】移植到了京剧中,成为广为流传的曲调,如《霸王别姬》中"看大王"的唱段等等。梅兰芳通过努力不但丰富了京剧的唱腔,增强了京剧艺人的舞台表现力,而且增加了京剧的伴奏,改善了原来乐器单调的状况,使京剧听起来更加悦耳。

3. 清晰流畅、声心合一的念白

梅兰芳的念白同属于其"歌"的范畴,甚至比歌更难。中国戏剧界有"千斤话白四两唱"之语,这句话虽然说京剧中的念白比唱腔更重要,但是并没有贬低唱功的意思,意在突出念白的重要性。他在念白方面有着深厚的功底,九岁师从吴菱仙学习开蒙戏《战蒲关》,每句唱词苦练百遍。因此,他的吐字清晰、力度适中、节奏平稳让人觉得和谐动听。念白在他的精心处理下,可谓是"无叫嚣之声,亦无平板之病,无过火之

处,亦无呆滞之嫌。"①如在《贵妃醉酒》中有:

> 丽质天生难自捐,承欢侍宴酒为年。
> 六宫粉黛三千众,三千宠爱一身专。②

这几句念白音韵起伏很大,节奏比较缓慢。末一句"三千宠爱"的"爱"字有一个波浪式的顿音,"一身专"三字都要慢念,尤其是"身"字提高了音调来突出杨玉环身份的娇贵,深得皇上宠爱的得意之势。

在《穆柯寨》中"巾帼英雄女丈夫,胜似男儿盖世无,足下斜踏葵花蹬,战马冲开百阵图。"这两段念白中末一句"战马"的"马"字拖长翻高,再念"冲开百阵图",与杨贵妃的韵律和吐字完全不同,后者突出了穆桂英豪爽武威的巾帼英雄形象,表现出铿锵顿挫的气势而形成强烈的节奏感。穆桂英、薛金莲、铁镜公主……的念法都是不一样的,必须切合剧中人物的身份和性格。李渔说戏曲的念白"务使心曲隐微,随口唾出,说一人,肖一人,勿使雷同,弗使浮泛。"③念白在刻画人物性格上有重要作用,梅兰芳能够从人物的性格特征以及规定情境出发来处理念白的音调和语气。

四大名旦里梅兰芳的韵白最好,这与甜美圆润的声音和高贵典雅的气质有关。比如在昆曲《游园惊梦》里梅兰芳有这样一段韵白:

> 蓦地游春转,小试宜春面。春呀,春,得和你两留连,春去如何遣?怎般天气好困人也!④

这几句诗之间虽略有停顿,但似断而连。"春呀,春"几个字念得清晰响亮,表现出杜丽娘春情难遣,幽怨不安的心情。后几句念得抑扬顿挫、动听且传神,梅兰芳在叫板前轻轻的叹息声似乎都能被听得清清楚楚。

念白是人物情感的依托,心灵的声音。梅兰芳能根据所要表现的剧中人物的需要去选择或通俗或高雅的念白,很是贴合角色的身份和性格。在新编戏念白的设计上,梅兰芳最终没有为了迎合观众的需要而进行或文或俗的改编,而是以服务剧中人物的性格为主。

(二)唱做兼重的呈现

"做"就是京剧的表演,可以概括为手、眼、身、法、步,演员在歌舞中将唱词的意义表现出来。唱与做在梅兰芳的戏曲表演中从来不是分割开的,只有将其完美地配合在一起才能呈现出整体的美感,也就是戏曲中所要求的"一颗菜精神"⑤。

梅兰芳十分重视手、眼、身、法、步的表演以及它们之间的配合。戏中人的喜怒哀乐都

① 韩淑芳、刘未鸣:《似与不似之间:回忆梅兰芳》,中国文史出版社2018年版,第39页。
② 王文章:《梅兰芳演出剧本选集》(第4卷),文化艺术出版社2015年版。第995页。
③ 李渔:《闲情偶寄·词曲部·宾白第四》,转引自《李渔全集》(第3卷),浙江古籍出版社1992年版,第43页。
④ (明)汤显祖、李保民点校:《牡丹亭》,上海古籍出版社2016年版,第78页。
⑤ 戏曲行话,又叫"一颗菜精神",指演员、音乐、舞美不分主次严密配合的演好一台戏,强调戏曲演出是一个完整的艺术整体。

凝聚在梅兰芳的眼神里，与唱腔、身段密切地结合，使角色的精神面貌活灵活现、惟妙惟肖。比如在《黛玉葬花》中，梅兰芳表演时尽量将黛玉凄凉的身世与感情通过眉宇表达出来，成功地创造了淡雅又满含哀怨的林黛玉形象。还有在《木兰从军》采用昆曲的"投军"一场中，梅兰芳演的木兰载歌载舞，唱【新水令】【折桂令】曲牌，借鉴《乾元山》里哪吒的身段，边唱边舞，眼神中流露出木兰辞别爹娘的不舍与从军报国的决心。"巡营"一场，花木兰唱大段西皮慢板，眼神随着手势、步伐而移动，蕴含着对家乡亲人的思念和发现敌情的警觉。

梅兰芳在古装新戏《黛玉葬花》《千金一笑》《嫦娥奔月》《霸王别姬》《西施》《太真外传》中都结合剧情创作了舞蹈动作，而且每部戏里的舞蹈都不相同。在《嫦娥奔月》中嫦娥入宫后的采花和欢宴的表演，梅兰芳吸取了古代歌舞形式，创造了采花的"花镰舞"和欢宴的"袖舞"，别具美感。《上元夫人》中，梅兰芳坚持唱、舞兼备的艺术风格，他在"降临汉宫"一场精心设计了多种舞蹈，包括"兽形舞""拂尘独舞"以及上元夫人与四仙女的共舞。在舞蹈中搭配昆曲为歌，为上元夫人、王母、汉武帝各自安排唱段，使演出更具有观赏性。

《千金一笑》则是由演员们各自设计身段，再互相配合着排练。手势、动作、眼神之间的交流使得梅兰芳动时呈现出流畅的线条美。梅兰芳的身段刚柔相济，总是能够结合剧情表演出角色不同的心境。比如《穆柯寨》中穆桂英与焦赞、孟良的开打，眼神动作中流露出穆桂英对他们的不在意。与杨宗保的开打，打得富含情意，而与杨六郎的开打，打出了心中有火的状态。还有《梁红玉》中梁红玉的起霸、开打、步法都适当放大，步履稳重，显示出山寨女儿英武活泼的青春气息和保家卫国的豪气胆识。

梅兰芳在表演时会根据自己的理解去反复调整舞蹈身段。比如《贵妃醉酒》重在呈现杨贵妃的"醉"与生活中的喝醉不同，要做得美观，表现曼妙的姿态，歌舞要合拍。在剧中梅兰芳将动作与眼神相配合，通过醉眼惺忪以及夸张的"鹞子翻身"等动作渲染了杨贵妃内妒外骄的神态。除了其中的醉态还有"卧鱼"的身段，梅兰芳将三次"卧鱼"改为两次，但是增加了嗅花的动作。在突出喝醉的贵妃依然妩媚动人的同时也展现了演员的腰腿功夫，将杨贵妃的形象更为生动地表现出来了。

戏曲演员的五官中，眼睛有着非常重要的作用。观众能够从演员的眼睛里看出谁会做戏，谁不会做戏，好的演员都有着一对灵动有神的眼睛。梅兰芳对京剧表演艺术中的远望、近看、偷觑等等眼法做到了法不离身，法源于心。梅兰芳含情脉脉的眼睛准确地配合着轻盈、柔美的身段，将剧中人的内心世界演绎得淋漓尽致、神情生动。眼睛的光彩在醉步、卧鱼、抖袖等身段的烘托下更加光彩照人。剧中贵妃的醉、赵艳容的疯、西施的愁、林黛玉的悲配以梅兰芳不同的眼神，把人物的情感细微入神、准确鲜明地体现出来。

梅兰芳广泛地借鉴其他行当的表演方式，在艺术处理上采用不同的手法，把唱念做打糅合在一起，既新颖又有内涵。身段和唱腔精心搭配，共同表现出剧中人物的思想变化和性格特点。做和唱在观众的视觉和听觉的形象中，浑然一体、相辅相成。亦歌亦舞、一动一静，更能吸引观众的注意，让他们在具体的情境中全神贯注地欣赏优美的唱腔和舞蹈。

二、与时俱进的角色

梅兰芳新编戏中塑造的女性形象多种多样,包括家喻户晓的古典文学或神话传说中的仕女和天仙、充满浩然正气的巾帼英雄、理性抗争的平民弱女、反男尊女卑的坚强女性等。上至贵妃、公主,下至村妇、丫环等不同身份、命运的女性形象,被梅兰芳演绎得恰到好处,在这些女性身上有着鲜明的个性以及与时代精神相结合的中国妇女的传统美德。梅兰芳戏曲新编戏中有一类是专门为了抗战而编演的。《木兰从军》《生死恨》《抗金兵》三出古装新戏,虽为传统剧目的改编,但在中华民族面临外敌侵略的危急时刻,梅兰芳将奋起反抗、抵御外敌的斗志融入剧中,极大地唤醒了民众抗敌救国的意志,振奋了民族精神。

梅兰芳以铁杵磨成针的精神反复琢磨、修改剧情,意在给观众呈现有思想、有境界、有内涵的经典作品。对于旧时代戏曲中内容不健康,艺术性不强,甚至文字不通的现象,他以取其精华、去其糟粕的态度反复斟酌修改。

就《贵妃醉酒》的剧情修改来说,梅兰芳提出了四点要求:

> 一、过去一些含有暗示性的黄色部分,要变为宫廷妇女的抑郁苦闷;二、改词不改腔;三、改身段表情而不改词;四、要让观众看了觉得没有什么大的改动,但主题却变了。①

《贵妃醉酒》本是一出表现杨贵妃醉后淫乱的歌舞戏,梅兰芳对全戏的每一句台词、身段、舞台调度细致的推敲,审慎地改动和增删,突出揭示古代宫廷生活的矛盾和后宫贵妃生活的苦闷,达到了貌仍存、意全新的效果,将原本低级趣味的戏改得思想积极健康,成为能登大雅之堂的经典剧目。梅兰芳努力去除戏曲舞台上封建迷信、反爱国主义等思想内容以及野蛮、荒淫、恐怖、低俗、丑恶的舞台形象,从我国几千年的历史中撷取人民大众喜闻乐见的故事,积极为国家和观众呈现真善美相统一的舞台艺术典范。

人物性格塑造得准确对演出的成功至关重要,只有对角色有很深的体会后,才能通过歌舞身段将其呈现出来。梅兰芳认为:"每一个戏剧工作者,对于他所演的人物,都应该深深地琢磨体验到这剧中人的性格与身份,加以细密的分析,从内心里表达出来。"②以其中的杨玉环来说,梅兰芳在《长生殿·鹊桥密誓》《贵妃醉酒》和《太真外传》中,都扮演过杨贵妃的角色,但是在这三出戏中杨贵妃的形象却完全不同。《长生殿·鹊桥密誓》中的杨贵妃誓与唐明皇生死相守,是坚贞不渝的烈女;《贵妃醉酒》中的杨贵妃是等待唐明皇而不得的哀怨妇人,而《太真外传》中的杨贵妃则变为善良娴雅的后宫佳丽,梅兰芳能够根据剧情的需要对其灵活地掌握。

在《虹霓关》头、二本中,梅兰芳先扮演头本中的东方氏,接着改扮二本的丫环。他深知剧中所扮演的角色的要求,而自己的个性不太适合演出二本东方氏这类角色。于是为

① 傅谨主编:《梅兰芳全集》(第5卷),中国戏剧出版社2016年版,第187页。
② 梅兰芳:《舞台生活四十年》(第1集),中国戏剧出版社1961年版,第37页。

适应剧中角色的需要，在二本中改演丫环，如果没有对剧中情节的充分把握和对角色性格的深入理解，是没有办法随心变换演出角色的。在最后一出未来得及上演的新戏《龙女牧羊》中，梅兰芳强调首先要对每个角色的人物性格是否前后统一，整个剧情有没有矛盾，有没有漏洞，都要提出来讨论。梅兰芳对《牧羊》的受苦、《酬宴》的含情、《送别》的凄凉、《洞房》的调侃等情节中龙女的心理变化琢磨得十分透彻。

在《木兰从军》"歼敌"一场，花木兰不仅打败番王，还用枪挑、剑劈、箭射杀死许多番将，充分表现了木兰的武艺高强以及英勇善战的巾帼女英雄形象。在《穆桂英挂帅》中，梅兰芳一改过去以刀马旦的姿态所塑造的穆桂英的青年形象，戏里的穆桂英从退隐闲居的妇女，摇身一变成统率三军的大元帅，在歌舞兼重的演绎中聪明、天真、勇敢而且富有爱国思想的英雄穆桂英的形象跃然眼前。

梅兰芳在学习钻研昆曲中，饰演过多个行当的人物并且都能够准确把握人物的性格，将其灵活地演绎。比如《游园惊梦》中闺门旦追求爱情自由的杜丽娘、《玉簪记》中畏怯害羞的陈妙常等，《佳期》和《拷红》中的贴旦叛逆热心的红娘等。对于不同行当女性角色的扮演让梅兰芳对不同人物的性格与表演特征有了准确细致的把握，并在舞台上将其活灵活现地呈现出来。

由于受到社会思潮以及戏曲改良风尚的影响，梅兰芳创作了五出时装新戏，这类新戏在主题和格调与传统剧目有着明显的不同，他不再局限于只是表现才子佳人、儿女情长。如《孽海波澜》揭示了当时社会上恶霸横行，女性受到欺侮的现象。《童女斩蛇》的排演是为了直面当时社会上流行的封建迷信思想，梅兰芳扮演了为民除害的寄娥。除此之外，《一缕麻》《邓霞姑》《宦海潮》等剧在内容上都是反映社会问题，揭露社会矛盾和人民的苦难为主旨的。梅兰芳十分注重京剧的现实意义和教化功能，他的戏曲新编创作已经从爱国剧目的搬演，变得有更广泛的社会意义和现实价值。

新中国成立后，梅兰芳认真审查了流传下来的剧本，此时他演出的《宇宙锋》里的赵艳容具有了更为强烈的反抗性格，《贵妃醉酒》《游园惊梦》也有着反封建的色彩。新编剧目《穆桂英挂帅》中塑造了虽半身戎马，但壮志依旧不减的巾帼英雄穆桂英的形象。梅兰芳借《穆桂英挂帅》中穆桂英的声音，铿锵有力地唱道："我不挂帅谁挂帅？我不领兵谁领兵！"为国庆献礼的同时，唱出了自己壮志不减当年、敢为人先，誓与祖国、人民一同为新中国建设而艰苦奋斗的决心。

三、绘事后素的舞台

梅兰芳戏曲新编创作中对布景进行了合理取舍，在有些新编古装歌舞戏和时装新戏里，采用了一些精心设计的舞台装饰起到了锦上添花的效果，但是在大多数新编戏里为了不破坏京剧表演的写意性，都没有添加烦琐的舞台装饰。

舞台布景在戏曲表演中要发挥锦上添花的作用。如果不能起到此种作用，则以素色打底为最佳的选择，不用刻意去添加舞台布景。《论语·八佾》："子夏问曰：'巧笑倩兮，美

目盼兮,素以为绚兮。何谓也?'子曰:'绘事后素'。"①美女有巧笑之倩,美目之盼,复加以素粉之饰来增加其面容的绚丽。古人绘画,先布五采,再以粉白线条加以勾勒。何晏《论语集解》引东汉郑玄注曰:"绘,画文也。凡绘画,先布众色,然后以素分布其间以成其文。"②郑玄讲先布众采,然后以素色分布其间,素色打底是活动得以完成的最后一道程序,即"素"在后。中国戏曲写意性的特点,决定了戏曲舞台上很少使用布景。没有布景和道具的烘托,对演员表演水平的要求就越高,要全靠演员的表演来增加戏曲的带入感。

梅兰芳在布景的取舍上非常重视整体的舞台效果,在《宇宙锋》《贩马记》《穆柯寨》《御碑亭》《凤还巢》等大部分古装新戏中并没有过多地去使用繁琐的舞台布景。据梅兰芳的解释是由于:

> 京剧的表演方法是写意的,当演员没有出台的时候,舞台上是空洞无物的,演员一上场就表现了时间和空间的作用和变化,活的布景就全在演员的身上。③

在这些旧戏新编中除了经济等方面客观因素的限制,从戏曲内部的表演形态来说,一方面是因为戏曲表演中时间和环境变动得特别快,布景跟不上演出场景的变化。另一方面是因为舞台上的演员马鞭一打,观众就知道这是走马;船桨一摇便知这是要行船;演员在场上转一个圆场,就像走过了好几条街,或是千山万水。如果增加太多的布景反而会限制演员的表演,也影响了观众审美想象空间的形成。

梅兰芳曾有一段时间受到上海新舞台以及观众审美需求变化的影响而热衷于研究新式布景,在"承华社"初期编演的《洛神》《西施》《太真外传》等戏使用了布景。通过在新戏中对舞台布景设置的多次尝试,他发现对于一些创新剧目在表演过程中时间和环境变动得没有那么快,可以同一场次或者独幕剧中增加了相关的布景,不会影响整个剧情的发展。

在梅兰芳编演的新戏里,只有独幕剧《俊袭人》是整出戏有布景的,因为这出戏的情节只在一个地点不变,剧中人的行动固定于两间屋子之中,所以能够整出戏使用布景。《太真外传》的窥浴、舞盘的时间地点固定,因而设有布景,但不是整出戏始终有。像《洛神》中,最后一场"洛川之会"舞台上装置三层高台,布出了与剧情相合的山水岛屿。梅兰芳在这个环境中连唱带舞地演出了半个小时,载歌载舞,飘然上下,形成一幅极具意境的画面,为观众营造身临其境之感。

此外,在《嫦娥奔月》中,梅兰芳首次在舞台上使用"追光"作为突出人物、烘托气氛的手段。随后梅兰芳把灯光的作用向前推进了一步,将突出主角的作用变为对剧中人物进行"特写"或制造某种气氛。在《天女散花》的"彩云""散花"两场中,都使用了五色电光,营造出梦幻神奇的氛围。在演《霸王别姬》霸王醉卧帐中,虞姬出账时,为了表现四面楚歌的凄凉景象,把场上灯光压暗,只用淡蓝色的灯光照着虞姬。《太真外传》中灯

① 钱穆:《论语新解》,生活·读书·新知三联书店 2018 年版,第 55 页。
② 何晏集解,皇侃义疏:《论语集解义疏》(第 1 册),中华书局 1985 年版,第 32 页。
③ 梅兰芳:《对京剧表演艺术的一点体会》,《戏剧报》1954 年第 12 期。

光营造的"舞盘",将杨贵妃置身于圆形的桌子上歌舞,增强了歌舞的气氛,烘托了贵妃的优美舞姿。

熊佛西曾批评梅兰芳《嫦娥奔月》《天女散花》这类古装歌舞戏中使用的服装和布景,有言:

> 那些五颜六色的绣花背景!你看看他用的那些红红绿绿的电光!不管调和不调和,糊里糊涂将它们硬凑在一堆!一般普通的观众看来,自然是新奇眩目,惊为鲜艳,不过在稍微懂点美观的人看来,真是要闹得浑身肉麻,两眼发花,颜色不是不能用,但要用得恰。①

熊佛西以西方话剧舞台美术的标准来评判梅兰芳新戏中使用布景的问题,但是他没有看到中国戏曲的写意性对使用布景的要求,而在梅兰芳大部分新编古装戏里使用的都是一桌二椅式和门帘台帐式的传统布景。齐如山就此问题给出了回应,说明了中西方戏剧在布景使用方面的差异:

> 旧戏向来不讲究布景,一切事情都是摸空,就是平常说的大写意,……新戏则不然,无论何处,都有布景,一切与真的无异,上楼有楼,开门有门,便可随便上,随便开,无所谓身段。这是旧戏难演的地方。……在新戏中,布景一切处处同真的一样,所以形容一切情节,也须较真。然也不能同真的一样,若是真的一样了,也就许多地方没什么意思了。②

在齐如山看来:"话剧以写实为主,越像真越好;国剧来源于歌舞,处处避免写实。"③布景是为营造氛围,烘托人物性格服务。如果可以起到锦上添花的效果固然很好,如果没有则最好不用。

经过长期的舞台实践,梅兰芳认为舞台上采用的素幕比以前用的绣幕要好得多,因为素幕就像一张白纸,更有利于突出人物的形象与演员的表演。布景的设置与演员的表演密切相关,不可以盲目只凭借一时喜好随意增加。这就要求在创作新剧时,要提前把布景考虑进去,因为布景的设计与演员的表演,故事的情节是紧密结合在一起的。

结　　语

梅兰芳在戏曲经典化道路的探索中,对京剧表演艺术革新的同时,对京剧的舞台形式也作了许多相应的改革。他的新编戏选材反映时代,摒弃了低俗迷信的成分;人物有着鲜明准确的性格和与时俱进的精神;歌舞新颖雅致,做到了唱做兼重;舞台装饰精美简洁,有着绘事后素的布景以及锦上添花的设计。他的新编戏不仅形式优美,

① 熊佛西:《熊佛西谈梅兰芳:"好随便翻新,又不肯研究翻新的方法原则"》,《晨报》1927年10月28、29日。
② 齐如山:《新旧剧难易之比较》,《春柳》1919年第2期。
③ 梁燕:《齐如山全集》(第3集),河北教育出版社2010年版,第1441页。

而且有很强的教育意义。在戏中凝聚着梅兰芳强烈的现代意识和与时俱进的精神，有着对同胞的关心、对祖国的热爱乃至于对世界和平的期盼。梅兰芳的戏曲根植于中华民族的土壤中，受到中华民族传统文化精神的滋养，因此所到之处皆开花结果并且硕果累累。

论乾旦艺术在当代保存的必要与可能

刘 轩[*]

摘 要：通过《梨园原》中《王大梁论角色》一节对"旦"的介绍，可以看出乾旦作为一种舞台表现方式曾在中国戏曲舞台上占据相当重要的位置。但是，随着时代的变迁和人们思想观念的变化，乾旦日益减少，是否应该保存"乾旦"，戏曲工作者们也存在着分歧。"乾旦"的产生有着历史的偶然性，但乾旦在戏曲形成和发展过程中占据着特殊的重要地位，对京剧等剧种的表演艺术形成与繁荣发挥了重要的作用。在新时期适当保存和发展乾旦艺术对于戏曲表演艺术作为"非物质文化遗产"的多样化传承和保护具有一定的积极意义。

关键词：《梨园原》；乾旦；"以男扮女"；观众接受

《梨园原》是清代署名黄旛绰的人所著的一部以表演技艺为主的戏曲论著，在《王大梁论角色》一节中，作者介绍了生、旦、净、末、外、丑等戏曲艺术中各个行当的名称由来及表演特色。其中，对"旦"的介绍如下：

> 旦者，乃于寅刻之先，以男扮女，是男非男，似女非女，见时不能分，因其扮妆时在天甫黎明，故曰旦。[①]

在清代禁止女伶公开登台的大背景下，职业戏班演员全部为男性，这也是乾旦艺术在戏曲史上大繁荣的开始。由于京剧主要成熟于清中后期，繁荣于19世纪末和20世纪上半叶，因此，京剧艺术的发展与乾旦有着密切的关系，从如今京剧旦行各个流派的前辈大师几乎全部为男性可见一斑。20世纪之后，随着时代思潮的变化，女伶被允许在商业演出中露面，对于是否应该保存"乾旦"，戏曲工作者们也存在着分歧。本文拟从"乾旦"产生的历史出发，通过乾旦艺术特征以及具体剧目表演的分析（主要以京剧为例），尝试探讨在新时期新环境下，保存和适当发展乾旦艺术的可能性和必要性。

[*] 刘轩（1986— ），艺术学博士，浙江传媒学院副研究员，专业方向：中国戏曲史论。
[①] 中国戏曲研究院编：《中国古典戏曲论著集成》（九），中国戏剧出版社1960年版，第10页。

一、乾旦源流综述

（一）"乾旦"艺术的悠久历史

"乾旦"，即通常所说"男旦"。所谓"乾"，即《易经·系辞上》所云："乾道成男"①，（与之相对应，饰演旦角的女伶也称为"坤旦"，是取"坤道成女"之意）。在中国戏曲形成和成熟的过程中，"乾旦"作为一种表演形式贯穿始终，王国维先生就曾指出："搬弄妇女，其事颇古。"②在戏曲还处于萌生阶段时，就已经出现了"男为女服"表演，可看作是后之戏曲男旦的滥觞。清代焦循《剧说》卷一引杨慎语云："《汉·郊祀志》优人为假饰伎女，盖后世装旦之始也"③；而早在魏晋时期，裴松之《三国志注》引《魏书》司马景王《废帝奏》中也有"魏齐王曹芳曾令小优郭怀、袁信在广望观表演《辽东妖妇》，嬉亵过度，道路行人掩目"④的记载；南北朝时期，"后周宣帝就'好令城市少年有容貌者，妇人服而歌舞'"⑤，称为"弄假妇人"。至唐代，"歌舞之伎渐变而为戏剧"（王国维《古剧脚色考》），"而踏摇娘戏以男子着妇人服为之，此男女不合演之证。《旧唐书高宗纪》：龙朔元年皇后请禁天下妇人为俳优之戏，诏从之，盖此时男优女伎各自为曹，不相杂也"。可见，乾旦艺术在戏曲发展和形成的过程中从未断流，它的存在并不取决于是否有坤旦出现。

清代，由于统治者整饬风化的要求，女优大为减少，"而且活力范围也被局限在家乐的范畴，很少在公开场合演唱"⑥。并且，"朝廷明令禁止官员狎妓，就在家乐范畴中的女妓也大大减少"⑦，"顺治八年（1651）清世祖下旨，令教坊司停止使用女乐，改用太监替代（《清朝文献通考》），次年，清世祖又下令'禁良为娼，以丧乱后良家女子被掠，展转流落乐籍，世祖特有是命，其误落于娼家者，许平价赎归'（陈尚右《簪云楼杂记》）。由于'旧制太皇太后宫、皇太后宫庆贺行礼作乐俱教坊司妇女承应，至是改用太监四十八名，'"⑧虽然顺治十二年（1655）宫中又一度使用女乐，但到了顺治十六年（1659）再度裁革，"教坊司不用女乐遂成定制"⑨。在这种时代背景下，清中叶之后，公开可见的职业演出进入了一个主要由男性饰演女性角色的时代，因此，"乾旦"艺术也在此时得到了长足的发展，并有力地推动了京剧旦角艺术的成熟。

（二）历史上著名的乾旦演员及其对戏曲表演的巨大贡献

乾旦作为一种扮演方式，贯穿了中国戏曲萌生和发展始终。但是，在明代之前的戏曲

① 苏勇点校：《易经》，北京大学出版社1989年版，第76—79页。
② 王国维：《古剧脚色考》，王国维《王国维戏曲论文集》，中国戏剧出版社1984年版，第191页。
③ 中国戏曲研究院编：《中国古典戏曲论著集成》（八），中国戏剧出版社1960年版，第91页。
④⑤ 李平君：《古代社会群落文化丛书之优伶》，中国社会出版社2009年版，第12页。
⑥⑦ 李小琴：《论京剧男旦的艺术贡献》，《戏曲艺术》1999年第4期。
⑧⑨ 幺书仪：《明清剧坛上的男旦》，《文学遗产》1999年第2期。

理论著作中,几乎看不到对乾旦表演艺术的专门评论。直到明代中后期,特别是正德、嘉靖以后,随着昆腔的流行和士大夫豢养家班风气的兴盛,乾旦作为一种表演艺术才开始进入曲论家的视野,在这一时期的许多戏曲理论著作中,都存有对乾旦表演特色的记录和品评。

例如,在明代著名曲论家潘之恒的《亘史》和《鸾啸小品》中,就记载了他观赏友人家班乾旦演出的情形和自己的感受:"张三,申班之小旦。酷嗜酒。醉而上场,其艳入神,非醉中不能尽其技。……夜与饮,醉。观其红娘,一音一步,居然婉弱女子,魂为之消。"(《醉张三》)①;"旦色纯鋆然,慧心人也。情在态先,意超曲外。余怜其婉转无度,于旋袖飞趾之间,每为荡心。复若有制而不驰,此岂绳于法者可得其仿佛?"②(《赠潘鋆然》);从这些记载中可以看出,在明代戏曲舞台上,乾旦艺人通过自己的精湛表演塑造出的妩媚动人的女性形象,已经得到了观众的普遍认可。此时的乾旦表演,已经完全达到了《梨园原》中所说的"是男非男,似女非女"的境界。

清代之后,乾旦艺术得到空前迅猛的发展,在男旦漫长悠久的发展历史中,清代至民国前期是男旦发展最为繁盛、艺术表现最为突出的时期,对旦行乃至戏曲艺术发展具有特殊而重大的意义。

首先,在旦角的化妆方面。清乾隆四十四年(1779)进京的著名秦腔旦角艺人魏长生,率先发明了"梳水头"(即用假发髻),这在造型、发式上,都比以前的网子"包头"更加女性化,也更富于变化,这种装扮方式一直沿用到今天。清末民初,由于统治者的推崇,京剧进入鼎盛时期,此时活跃在京剧舞台上的著名旦行演员几乎全部为男性,他们为了使自己在表演时形象更加妩媚动人,在化妆和服饰方面不断推陈出新。例如,被称为"通天教主"的王瑶卿在演出《十三妹》时,"用战衣战裙代替了余玉琴穿的普通的裤子袄子,用头戴风帽代替了用绸子包头"③;梅兰芳大师在齐如山等知识分子的帮助下,首创"古装新戏",他们参照国画中古装侍女的图像,对传统京剧旦角的头面和服饰进行了改革:传统的旦角发饰,"除老旦、丑旦以外,基本上只有两种:一是青衣梳的'大头',二是花旦梳的'抓髻'"④,仅这两种简单的发饰显然无法有力地呈现生活中千姿百态的妇女形象,因此,梅兰芳在《嫦娥奔月》《天女散花》《黛玉葬花》《霸王别姬》等新编剧目中舍弃了传统旦角梳头样式,而梳新型的"古装头":"将长发梳于头顶,耸成高髻,制作成各种造型……如'吕字髻''品字髻''海棠髻'等。背面则把头发散披在后面,分成两条。每一条在靠近颈子的部位加上一个丝线做的'头把'。挨着'头把'下面用假发打两个如意结"⑤,相对应的,头饰也发生了变化,相对于传统旦角头面大大简化,使用头饰的目的只是为了更好地突出髻形的美观。在服装方面,梅兰芳参考了古代仕女画和雕塑,创造了有别于传统戏装的新型戏曲服装,称之为"古装",它在用料、用色和花纹装饰上,都比传统戏装淡雅、飘逸,并且根据剧情

① (明)潘之恒著,汪效倚辑注:《潘之恒曲话》,中国戏剧出版社 1988 年版,第 136 页。
② (明)潘之恒著,汪效倚辑注:《潘之恒曲话》,中国戏剧出版社 1988 年版,第 231 页。
③ 黄育馥:《京剧、跷和中国的性别关系 1902—1937》,生活·读书·新知三联书店 1998 年版,第 88 页。
④⑤ 王永恩:《梅兰芳的古装新戏》,《中华文化画报》2004 年第 68 期。

和塑造人物需要不断变化样式，更有利于栩栩如生地塑造姿态各异的女性形象。这种旦角装扮方法不仅丰富了京剧旦行的舞台人物形象，而且被清末民初兴起的越剧、黄梅戏等年轻的地方剧种广泛借鉴。擅演花旦的荀慧生则改变了之前京剧花旦上妆时点樱桃小口的唇部化妆方法，大胆借鉴外国电影中女明星的性感红唇形象，改为"涂满口"，从而使得其所扮演的青春少女在舞台上更富有活泼灵动的女性美、更加光彩照人。

其次，在旦行表演技艺方面，前辈乾旦艺术家们在自己的演出实践中不断摸索创新。在演唱方面，四大名旦以及随后出现的四小名旦等乾旦演员，用自己独具一格的唱腔开创了京剧旦行丰富多彩的流派艺术；在舞台表演方面，以梅兰芳先生为例，他继承了王瑶卿先生所开创的花衫行当，进一步改变了传统青衣"抱肚子"唱法，并在排演大量新戏的过程中丰富了京剧旦角的身段动作，例如"绸舞"（《天女散花》之天女）、"羽舞"（《西施》之西施）、"锄舞"（《黛玉葬花》之黛玉）、"剑舞"（《霸王别姬》之虞姬）等，使得京剧旦行在舞台上塑造人物的手段前所未有地丰富起来。

最后，在提升旦行地位方面，几代乾旦艺术家们更是通过洁身自好的自我人格修养和在艺术上不断地精益求精，提高了旦行艺术的品位。这一点在近代以来京剧旦角的崛起历史中显得尤为令人瞩目。

明代中期，乾旦作为中国戏曲的一种表演形式进入曲论家的视野之时，虽然也有对于演员容貌外形方面的品评，如"旧泠傅瑜，少有殊色，为名优"①，"金作精神玉作资"②（《赠潘鎣然》）等，但是，曲论家们对于一名乾旦演员的优劣品评，要求的是"色艺双全"，若无法兼美，则取"艺"而轻"色"："人之以技自负者，其才、慧、致三者，每不能兼。有才而无慧，其才不灵，有慧而无致，其慧不颖……赋质清婉，指距纤利，辞气轻扬，才所尚也……一目默记，一接神会，一隅旁通，慧所涵也……见猎而喜，将乘而荡，登场而从容合节，不知所以然，其致仙也……"③。但是，到了清代中期，随着清政府明令禁止官员"狎妓"，致使更多观戏的"豪客"把"以男扮女"的旦角演员当作欲望投射的对象，此前比较正常的品评方式却逐渐消失了，取而代之的是重"色"不重艺，从乾隆五十年（1785）到道光年间（1821—1850）的半个多世纪里，记载优人事迹的笔记很多，《燕兰小谱》《日下看花记》《片羽集》《听春新咏》《莺花小谱》《金台残泪记》《燕台鸿爪集》《丁年玉笋志》等，都是以品评和歌咏男旦为主要内容的品花录，着眼点也多在"色"而不在"艺"。④ 成书于清代道光年间的《品花宝鉴》就真实地反映了这种现象。书中江苏秀才姬亮轩说京师的"小旦"："第一是款式好，第二是衣服好，第三是应酬好、说话好"⑤，而作为戏曲演员本应最得到看重的"技""艺"，反倒不那么重要了。

这种情况直到清朝末期才有些改变。道光年间，以程长庚为首开辟了老生时代，这一

① （明）潘之恒著，汪效倚辑注：《潘之恒曲话》，中国戏剧出版社1988年版，第126页。
② （明）潘之恒著，汪效倚辑注：《潘之恒曲话》，中国戏剧出版社1988年版，第231页。
③ （明）潘之恒著，汪效倚辑注：《潘之恒曲话》，中国戏剧出版社1988年版，第42页。
④ 幺书仪：《晚清戏曲的变革》（修订版），人民文学出版社2008年版，第140页。
⑤ （清）陈森著，孔翔点校：《品花宝鉴》（上），中华书局2004年版，第234页。

时期先后出现的前后"三鼎甲"都是老生演员,他们以自己严正的人格和对京剧艺术的严肃追求征服观众,在一定程度上荡涤了魏长生时代戏曲舞台上以旦角演员的"色""粉戏"吸引观众的不良风气。但这也导致了旦角在京剧舞台上的弱势:"京剧著名戏班都是老生挑班,老生成为各行当的魁首,走红剧目也多是老生戏"①,而旦角在舞台上则沦为了老生的配角,旦角演员无法成为"角儿"担当挑班职责。直至20世纪二三十年代,以梅兰芳为首的四大名旦崛起,京剧舞台演出的这一局面才有所改变。四大名旦在演出时,虽然也很注重对京剧旦角扮相的改进,以使所塑造的舞台形象更加光彩照人,但他们都摒弃了清代中期以来戏曲旦角演员主要以"色"取媚于观众的舞台呈现风格,而是从京剧艺术本身出发,用动听的唱腔和精湛的做工吸引观众,即使是一些传统上的"淫戏""粉戏",例如《盘丝洞》《玉堂春》等,也都剔除了一些明显挑逗的身段动作,转而注重从揣摩人物内心出发,以"情"动人。从此,"乾旦"成为一门严肃而高雅的艺术,在戏曲舞台上大放异彩。

尽管乾旦作为我国戏曲艺术的一种表演方式由来已久,又经过几代艺人的努力,创造出了精美的舞台艺术。但是,20世纪以来,随着社会发展,人们的生活和思维方式发生了翻天覆地的变化,随之产生的艺术审美取向也在不断地改变。"五四"新文化运动中改革旧剧运动,以鲁迅先生为代表的一部分知识分子就对京剧乾旦这种"男扮女"的艺术表现形式提出了异议,以至于在当时已经红极一时的四大名旦都对自己一直从事的艺术产生了某种程度的怀疑,程砚秋曾流露过如此的想法:"我不能再演国剧了,因为'男扮女'的戏,演起来究竟不像样",甚至梅兰芳也曾声明"这是最后一次了"②。而在新中国建立后,随着"男演男、女演女"口号的提出,学习乾旦表演的年轻人越来越少,正规戏曲学校甚至不再招收乾旦学员,乾旦人才出现了断层。进入九十年代后,人们的欣赏习惯和娱乐方式都发生了翻天覆地的变化,整个戏曲行业都呈现出式微之态,而作为已经走向下坡路的乾旦艺术,其处境就更加不容乐观。

对于是否应该保存"乾旦"艺术,戏曲工作者们内部也存在着分歧。有相当一部分人持反对意见,认为"这种封建社会下诞生的畸形儿有什么理由值得我们再发展下去呢?"③但若客观审视乾旦艺术,不论是从戏曲发展史上考察,还是从舞台表演艺术自身完善的实际出发,在新时期适当地保存并发展乾旦艺术,不但是可行的,而且是必要的。

二、乾旦艺术在当代戏曲舞台存在的可行性和必要性

(一)在新时期保存乾旦艺术的必要性

改革开放以来,我国人民的生活水平有了大幅度的提高,文化生活日益丰富多彩,在电视、电影、网络等多媒体大众传媒的影响下,现代观众不论是欣赏习惯还是审美心理,都

① 幺书仪:《晚清戏曲的变革》(修订版),人民文学出版社2008年版,第140页。
② 王平陵:《国剧中的"男扮女"问题》,《剧学月刊》1934年第3期。
③ 祁吴萍:《反对提倡培养男旦》,《中国京剧》2003年第10期。

与以往大不相同。在这样的时代背景下,提出适当地保存并发展作为戏曲表演手段之一的乾旦艺术,一方面,是从戏曲艺术的本体特征来考察,是为了更完整地保存我国民族戏剧的形态;另一方面,更重要的是充分保存和发扬男性旦行演员在舞台表演中的优势,可以更好地传承和创造精美的舞台艺术,为戏曲艺术注入新的活力。

首先,以乾旦占据重要地位的京剧为例。成形于清代中期的京剧艺术在其发展之初,就形成了"以男扮女"的表演传统,直至20世纪40年代,在京剧舞台上占据一席之地、开宗创派的旦行演员几乎清一色是男性,乾旦艺术一度是中国京剧表演艺术中最精华的组成部分。而从我国古代戏剧史上考查,"丈夫着妇人服"登台表演作为一种艺术表现手段由来已久,并且已在历史的发展中充分证明了其所具有的一定的艺术独特性。从艺术表现力上来看,乾旦由于其生理和心理方面的先天条件,在饰演旦角时反而比女性拥有一些天然的优势,梅兰芳先生曾说:"有条件演女角的男演员,艺术生命更长,体验人物比女演员更好,更有艺术魅力。"这可以从以下几方面来理解:

第一,生理上,乾旦与坤旦相比较,最明显的优势是嗓音和体力。

在唱功方面,男性先天比女性体力好、中气足、声带宽厚,只要适当加以训练,掌握了旦角的发声方法,其宽厚明亮、韵味醇厚、音堂相聚的演唱,是坤旦无法完全替代的,这是男性身体素质所致。四大名旦中的程砚秋先生,就是根据自己"倒仓"后的嗓音特点,才独创出了幽咽断续、如泣如诉的程派唱腔;而张君秋先生宽厚嘹亮又不失甜美妩媚的唱腔,在今天的张派传人中仍无有能得其精魂者。

在做工方面,以武旦为例,年轻的尚派传人牟元笛与昆剧武旦名家谷好好都以《昭君出塞》为各自的看家戏,具有很强的观众号召力,分开来看,都不失为难得一见的舞台艺术精品。但是,若将二者进行比较就会发现,尽管谷好好的体力和基本功在同时代的女性武旦演员中已属出类拔萃,但仍无法与身为男性的牟元笛相抗衡。例如,在《昭君出塞》中,有一段纯做工戏,主要是扮演马夫的武生演员和扮演昭君的武旦演员相配合在舞台上做骑马科跑圆场,以表现昭君出塞路途的艰难。笔者观赏过谷、牟二者分别在上海天蟾逸夫舞台演出的《昭君出塞》,牟元笛在此处基本上完完整整地跑了四个圆场,分别是较慢速跑完一整圈后再突然加速跑一整圈;而谷好好一般只跑两个圆场,分别是较慢速跑完小半圈后再加速跑剩下的多半圈。在急速跑圆场的过程中,由于牟元笛先天体力上的优势,与同是男性的马夫速度相当,二人在这一段圆场中几乎始终保持着等距匀速运动,速度非常快,伴随着马夫做出各种翻滚的程式动作和昭君鲜艳衣饰的翻飞,特别能传达出昭君骑马在大漠上奔驰的感觉。因此,每次演出,仅仅这几个圆场就能赢得经久不息的掌声和叫好声。相比之下,谷好好在急速跑圆场的过程中,明显可以看出体力上与扮演马夫的男性演员存在差距,比之牟元笛在力量和速度上逊色了不少,进而在传达出的情感强度上也难免有些不足。另外,《昭君出塞》素来有"唱死昭君,做死王龙,翻死马夫"的说法,可见这是一出在唱做上都非常繁重的武旦戏,同时又很讲究三个演员之间步调的协调一致,以便使场面更加激烈好看,这一艺术特征在此折戏的后半段王龙出场后表现得尤为明显。其中有一段,表现昭君马到关前不肯前行、回望故乡心情凄切的唱词,是全剧情感上的高潮,要求

扮演昭君的演员一边唱一边与另外两位演员配合做转圈同时下蹲的程式动作，对演员的体力要求很高。在这一段的表演中，牟元笛版昭君能连着做四个旋转和下蹲的动作，并始终保持歌唱吐字清晰、声音嘹亮，这一点，又是一般女性演员所不能及的。

由此可以看出，乾旦与坤旦相比，在表现人物时具有体力上的优势，特别是在对演员体力要求比较高的剧目中，有利于较流畅地完成舞台呈现，传达出不同的艺术感染力。

第二，心理上，"以男扮女"这种"逆向扮演"很多时候比女性扮演女性更容易表现出理想的女性美。从心理学上讲，"人类的心理活动中有个特点，即对同性别者更熟悉，而对异性更为敏感，特别是异性的那些典型的和理想的特质，因此优秀的演员就有可能更敏锐、更深刻地观察、理解表现出异性角色的某些特质——那种最能打动异性的特质。"①女性演员在表演同为女性的戏剧角色之时，难免会带出些自然本色的东西，因为本身就是女性，在细节上有时容易疏忽；反观男旦演员，因为本身是男人，要想在舞台上达到"似女""见时不能分"②的"乱真"效果，就要在细节方面格外注意，并要用心揣摩女性的思维，从而塑造出使人喜爱和信服的女性形象。同时，由于乾旦演员能够以一个男性的视角更敏锐地感受到女性的魅力，并在舞台上运用恰当的程式把自己理想中的女性美传达给观众，因此在舞台上塑造出的女性形象，往往比现实生活中真正的女性更加光彩照人。长期与四小名旦之一的宋德珠合作的武净演员赵德勋曾说："旦角上场，台底下看了，要不喜欢地说'这真好，这要是我媳妇才好呢！'要没有这劲儿，这角儿就红不了"③，也从侧面说明了这一点。日本歌舞伎大师坂东玉三郎先生在演出时，特别注重揣摩和理解人物在特定情形下的心理状况，他曾说："男人能从客观上来观察女人，做一幅女人的画，女人本来的样子是真正的女人，而男旦就是画中的一片景色，画中的景致和实物有所不同，更加美化，更加包裹着画家的心。我就是在自己身体上作画的人。男旦用的是男人的身体，在艺术上要看起来更像女人……之后要观察女人，用脑子、用心观察……首先要理解透剧本中所写女人，然后从不同的角度、方式观察女人，从很多女人身上发现不同的特质，然后将其组合在一起，成就一个角色。"④正是基于这种认识，他在中日版昆剧《牡丹亭》中所塑造的杜丽娘，虽然在昆曲唱腔和中国戏曲程式动作的掌握上还有所欠缺，但却能达到"离形得似"的艺术效果，充分抓住中国戏曲写意性强、长于抒情的特点，把杜丽娘情痴而幻的个性表现得淋漓尽致，以六十岁的男儿之身扮演十六岁的花季少女，不仅没有让观众觉得别扭，反而焕发出感人至深的艺术魅力。

（二）在新时期保存乾旦艺术的可能性

在新的时代背景下保存和适当发展乾旦艺术，其可能性涉及的因素比较复杂，除了戏曲艺术本体，还涉及社会学、观众接受心理等各个方面的因素，其中，起着关键性作用的因

① 魏冠儒：《京剧男旦漫议》，《大舞台》1997年第3期。
② 中国戏曲研究院编：《中国古典戏曲论著集成》（九），中国戏剧出版社1960年版，第10页。
③ 黄育馥：《京剧·跷和中国的性别关系(1902—1937)》，生活·读书·新知三联书店1998年版，第177页。
④ 洪亦非：《专访日本歌舞伎大师坂东玉三郎——我是在自己身体上作画的人》，《外滩画报》2009年第3期。

素或有二：一是戏曲艺术的本质特征和艺术规律，二是观众的欣赏习惯和审美取向。

首先，从戏曲艺术本体上考察，在当下保存和适当发展乾旦艺术是完全可能的。中国戏曲艺术在中国禅宗哲学的影响下，本身具有极强的写意性，并不要求完全"如真"地模拟生活，而更看重"离形得似"，用夸张、美化的舞台程式动作来"似真非真"地再现生活中的喜怒哀乐。同时，中国戏曲服装把人的真实身体完全包裹起来，贴片子，化浓妆，这都为男子装扮女子提供了技术上的可能性，这一点已被戏曲发展史上层出不穷的乾旦艺术家用实践证明了。

其次，在当今社会背景下保存和适当发展乾旦艺术，是否可行，更重要的一点取决于观众的态度。任何一种艺术，都不能失去观众，否则必将走向衰亡。而戏曲这种对观众依赖程度很大的表演艺术就更是如此。

中国戏曲中的乾旦艺术几经沉浮，由于历史上乾旦演员中出现的一些非艺术性的乱象，社会舆论也对男旦的态度微妙。及至1949年以后，虽然很尊敬以梅兰芳为首的前辈艺术大师，但是许多正规的戏曲学校却不再招收培养男旦。现在活跃在戏曲舞台上的旦角演员绝大多数是女性，当代观众已经难得能观赏到比较高水平的男旦演出。因为没有直观的感性了解，许多观众对戏曲男旦的认识都来源于影视剧中的形象，加之男旦在过去发展的某些特定历史阶段确实有过一些阴暗面，因此，许多观众在看待乾旦时不自觉地戴上有色眼镜，但这并不是男旦艺术自身的缺陷造成的。所幸，进入21世纪以来，戏曲舞台上的优秀乾旦虽然如凤毛麟角，但并未绝迹。2011年5月初，在上海天蟾逸夫舞台上演的"四大名旦流派传承乾旦专场"获得了观众的好评，四位年轻的乾旦演员用自己对艺术的严肃追求和高水平的舞台表演征服了上海的观众，可见即使是在男旦艺术已经式微的今天，戏曲观众仍然具有欣赏男旦艺术的能力。

值得一提的是，提倡适当保存和发展乾旦艺术，并不是要恢复到乾旦主导舞台的时代，而是要让乾旦和坤旦各自在舞台上发挥自己的长处，互相取长补短，尽量保持戏曲舞台表演的多元化，这对于作为"非物质文化遗产"的戏曲艺术，特别是京剧等剧种而言，具有特殊的意义。

曲唱与传承:"俞家曲唱"的理论贡献论

裴雪莱*

摘 要: "俞家曲唱"是指俞粟庐和俞振飞父子昆曲曲唱技艺的方法、方式、特征和理念,其形成、发展和传承的脉络清晰可见。"俞家曲唱"的地位和影响,除了精湛的曲唱技艺,还与不断建构和完善的理论贡献有关。具体包括曲谱的整理和编订、曲学论述的撰写和阐述,以及曲唱理论的传播与传承等方面。总之,"俞家曲唱"的实绩不仅在于曲唱技法,还在于带有时代特征和民族特色的理论意识的自觉和理论思想的运用。

关键词: 曲唱与传承;"俞家曲唱";理论贡献

晚清民国以来,江南昆曲曲家俞粟庐及其子俞振飞通过自身的努力和天赋,凭借高超的技艺和成就,以及谦虚好学、诲人不倦的人格魅力,影响并带动江南乃至全国昆曲曲唱的发展。然而俞氏父子的贡献绝非限于曲唱技艺之高,剧目搬演影响之大,推动培育之勤,他们的理论贡献同样丰功至伟。

历经晚清、民国及新中国成立后,俞氏父子的曲唱理论在不断的实践中前进,逐渐成熟完善,他们的《度曲一隅》《度曲刍言》《习曲要解》等理论论述,形成继晚明魏良辅《曲律》和沈宠绥《度曲须知》,清初李渔《闲情偶寄》和徐大椿《乐府传声》等一脉而来、具有全新时代品格的曲唱理论。因此,当今曲学研究及曲友曲唱,普遍关注俞氏父子在唱曲、授曲等方面的成就,曲唱技艺之高、影响之大,或者是俞振飞舞台实践之精彩、授曲教曲之成功,而对于俞氏父子的曲唱理论[①]缺少全面深入的讨论。这就包括俞氏父子曲唱理论的形成、发展和传承诸多方面。

一、"俞家曲唱"的定义及脉络

昆曲"俞家曲唱"指昆曲曲家俞粟庐确定的曲唱规范和方法心得,并由其子俞振飞补充完善的曲唱体系。他们的曲唱方式、方法、特征和理念,概称之"俞家曲唱"。分为三个层次:俞粟庐、俞振飞父子的曲唱;俞门弟子们的曲唱;向俞氏父子请教或自觉吸收学习俞派曲唱技艺技法的曲唱。

先说"俞派曲唱"。这个概念是曲家徐凌云在20世纪50年代提出的,时值俞振飞梅

* 裴雪莱(1984—),浙江传媒学院副研究员、早稻田大学访问学者,专业方向:戏剧戏曲学。
① 本文称"俞家曲唱",正文有定义。

兰芳合演昆曲之际。故而先有《游园》《惊梦》《断桥》《思凡》《刺虎》等五折单行出版，并得到徐凌云题跋。接着徐凌云影印《游园惊梦》等折子，并撰写题跋：

> 昔上海穆君藕初创"粟社"，以研习先生唱法为标榜一时，附列门墙者沾沾于得"俞派唱法"为幸事①。

这当是"俞派唱法"概念的最早提出时间。2011和2014年南京大学吴新雷教授先后两次撰文讨论②，产生较大影响。不过明末清初潘之恒《鸾啸小品》提出"昆山、吴江、松江"等不同流派的特征，但这是从地域的角度划分，是否同样可以"因人而划"，区分出不同的曲派呢？

有人疑问，曲牌连套体的昆曲曲唱是否如同京剧、越剧等板腔体声腔那样流派纷呈？但考诸曲史，俞派曲唱的存在确是不争的事实。不管是讨论"俞派曲唱"还是"俞家唱""俞家的唱""俞家曲唱"，粟庐父子对昆曲曲唱的贡献绝非仅限于对曲唱技艺的拓展和推动，也不仅仅是对弟子的培养和提携，还在于形成成熟完善的理论体系，脉络清晰，特征鲜明，体系完善，影响久远，是昆曲曲唱代表性阶段，具有里程碑意义。

因本文着重讨论的是俞粟庐、俞振飞父子的曲唱实践和理论成就，侧重俞粟庐及俞振飞之间的家学传承，而没有指向其弟子和传人们的曲唱，故而使用"俞家曲唱"的概念。

讨论"俞家曲唱"必先明其脉络。大概分为三个阶段：

第一阶段，俞粟庐之前。一般认为昆腔自明嘉靖魏良辅等人改良之后，品格品质均大有改观，声誉鹊起。此后曲家代有传人，曲唱理论得到不断推进，重要节点有明沈宠绥《度曲须知》、清初李渔《闲情偶寄》和徐大椿《乐府传声》，分别着重讨论了曲唱的音韵、曲情和口法等方面。曲谱传承方面，乾隆五十四年（1789）苏州冯起风编订清宫谱《吟香堂曲谱》，较早产生影响。紧随其后，清乾隆五十七年（1792）苏州曲家叶堂的《纳书楹曲谱》（共计360余出曲目）为清宫谱的集大成者。此后同治九年（1870）王锡纯辑、苏州曲师李秀云拍正《遏云阁曲谱》、光绪三十四年（1908）怡庵主人即苏州张余荪《（增辑）六也曲谱》，以及苏州曲家王季烈《集成曲谱》（1925）、《与众曲谱》（1940）和《正俗曲谱》（1947）三种，等前呼后应，均已侧重于舞台演出的戏宫谱。

第二阶段，俞氏父子时期。至光绪时期，娄县俞粟庐由曲家韩华卿处承袭吴中曲家清唱规范，又有自觉得理论意识，民国时期先后撰有《度曲一隅》（1922）及《度曲刍言》（1924）等理论著述，简洁精练。其子俞振飞更加具有理论自觉意识，与舞台搬演结合更加紧密，撰有《习曲要解》（1953），整理编订《粟庐曲谱》《振飞曲谱》，以及系列文章的发表，都已突破了一般的曲唱之域，具有较强的理论指导价值和传承深远的意义。

俞粟庐（1847—1930），名宗海，江苏娄县（今上海松江）人。光绪时期任太湖水师营处

① 徐凌云口述，管际安、陆兼之记录整理：《昆剧表演一得》，古吴轩出版社2009年版。
② 吴新雷：《昆曲艺术中的俞派唱法》，《上海戏剧》2011年7月；吴新雷：《昆曲"俞派曲唱"研究》，《曲学》2014年第2卷。

办事,移居苏州。粟庐青年时期曾就学于吴江沈景修(1835—1899)①,于金石、书画皆有所得。娄县曲家韩华卿,得叶堂唱法,粟庐尽得其妙。1924年3月,俞粟庐曾于《哭像》折题跋:

> 海于此中摸索多年,直至同治壬申(即同治十一年,1872)之春,得晤甪里韩华卿先生,授以叶怀庭之学。当时吴门有赵星斋、姚澹人、张毅卿、何一帆诸君,皆深于叶氏之学,相与言论。②

可知粟庐于曲唱声律之学摸索多年,最终得遇叶派嫡传娄县韩华卿,而且与韩华卿同时尚有赵星斋、姚澹人、张毅卿、何一帆诸人,多有交流请教,并非闭门造车、无师自通。晚清曲家韩华卿与其前辈晚明曲家魏良辅曲唱环境类似之处,身边都有若干名家切磋交流。晚清民国时期,曲家吴梅所撰《俞宗海家传》与粟庐本人所言一致,而于学曲的细节更加细致:

> 每进一曲,必令籀讽数百遍,纯熟而后止。夕则撼笛背奏所习者,一字未安,诃责不少贷,君下气怡声,不辞劳瘁,因尽得其秘。③

吴梅与俞氏父子及江南曲家群体交往深厚,当有亲闻,方知如此细微。

"俞家曲唱"既得清曲正统叶堂一脉真传,又广泛吸收民间唱演实际情况和需求,尤得曲社曲友青睐。晚清民国时期,江南曲社壮大,尤其沪、苏、嘉、湖、杭等太湖流域曲家云集,譬如名伶沈月泉、文人吴梅、名士张紫东、企业家穆藕初、曲友串客徐凌云、李翥冈等人皆因曲唱荟萃于曲社,研习技艺,粟庐的谦虚好学及曲唱技艺受到诸家推崇,号称"江南曲圣"。譬如,上海吴局曲社(1902)、上海昆剧保存社(1921)、粟社(1921)、松江曲社(1920年代)等,皆从其之法、之唱。由此,"俞家曲唱"的成就颇有时运之势,更有俞氏父子自身刻苦钻研和谦虚好学等因素。不过,1921年苏州昆剧传习所的师资力量主要来源于清末姑苏四大昆班之首的全福班,沈月泉、沈斌泉、尤彩云等人,而清末民初诸伶周凤林、邱炳泉、丁兰荪等人皆以梨园传承为主,再如北京曲家红豆馆主溥侗南下上海后,一度因曲唱字音之争与俞氏父子不谐。概述彼时曲界纷繁之势,并非贬损粟庐父子之实绩,意在求证全面还原定位"俞家曲唱"生存发展之实境,愈显创伟之功。

1924年5月24日《申报》刊发了俞粟庐撰写的《度曲刍言》,文中总结习曲心得,"出字重,行腔婉,结响沉而不浮,运气敛而不促",对音韵的阴阳及清浊,旋律的停顿及起伏,声音的轻重及虚实,节奏的松紧及快慢等诸多细节均有说明。既有规范,又有技巧,做到言简意赅,细致可行,深受曲场曲唱欢迎。粟庐尝言:

> 尝读徐灵胎《乐府传声》一书,其论喉舌齿牙唇,四声阴阳,五音清浊,分析详明,

① 嘉兴沈景修,居江泾镇,太平天国乱后,居吴江盛泽镇。少时即以诗文闻名于乡里,《盛湖志补》中称他"于诗文词皆殚力而究其指归"。书法尤善,偶有花卉,对俞粟庐的文学艺术修养影响颇深。
② 俞粟庐:《哭像曲摺跋后》,吴新雷:《二十世纪前期昆曲研究》附录,春风文艺出版社2005年版,第255页。
③ 俞振飞编:《粟庐曲谱》,上海辞书出版社2013年版,第478页。

与吴中叶怀庭先生论曲诸法相合,足为后学津梁。爰将前人所论,摘成九则,名曰《度曲刍言》,俾初学知其源流,有门径可入。①

这篇文章奠定了俞派曲唱的理论基础和依据,继明魏良辅《曲律》、明沈宠绥《度曲须知》、清徐大椿《乐府传声》之后,更加细致准确的指导性曲唱理论。

俞粟庐对叶怀庭、徐大椿等人曲唱之论了如指掌,并意识到其中价值和精华,故而概括提炼。大意如下:

首先,明白曲意曲情,不能唱完一通,对情感情绪的变化等方面毫不知情。《乐记》云"凡音之起,由人心生也",心口一致,情绪体现在曲唱过程中。其次,对吐字发音极其重视。这是曲唱者的曲唱能够成功的关键环节。譬如"调熟字音",吸收明时沈宠绥《度曲须知》云"开口难,出字难""辨四声,别阴阳,明宫商,分清浊等音,学歌之首务也"等理论总结,并且阐明为何要切音。再如"字忌含糊"。告诫易误之途。曲分严合。再次,独唱与同唱要有所区分。曲情曲意需要独唱的,不可同唱,否则错乱。反之亦是。譬如,《琵琶记·赏秋》为例,独唱对于人物塑造的作用,决不能被忽视。该文是粟庐仅存昆曲理论著述,收录于《粟庐曲谱》(中华书局 1953 年版、上海辞书出版社 2011 年版)之末。

俞粟庐之子俞振飞(1902—1993),自幼受其熏陶。其父仙逝后,下海串演。当时京剧演出名家璀璨,带动昆曲演员"下海"。这是时代氛围下京昆互生关系的一面。俞振飞之时,终将清唱融合戏场,深得曲社曲家及场上演员诸家偏爱。

俞振飞幼年及青年皆受其父熏陶,也曾代父教唱江南。29 岁开始,因程砚秋之荐,赴北京拜京剧名小生程继先为师,后成为京剧的专业演员。再后来与梅兰芳合作较为经典,先后加入梅兰芳和程砚秋剧团。可以说,京剧"伶界大王"梅兰芳凭借昆曲经典剧目《游园惊梦》《断桥水斗》等舞台演出,壮大了昆曲声势和市场影响力,而俞振飞也将"江南曲圣"俞粟庐的昆曲曲唱、曲情身段和美学高度启迪京剧发展,二者之间,不仅仅是演员之间的合作,也是京昆剧种之间的相互成就。

新中国成立后,俞振飞整理《振飞曲谱》,附有《习曲要解》《念白要领》等内容,巩固并提升俞派曲唱的理论高度。1985 年,苏州举办纪念昆剧传习所等戏曲会议,发表文章《一生爱好是昆曲》,以及《访欧散记》等著述,具有近现代昆曲史史料价值。

第三阶段,俞振飞之后。1957 年俞振飞任上海戏曲学校校长,组织师资力量,精心培养昆曲舞台接班人,当然新的时代语境下,以培养具有市场生命力的昆曲演员,体现时代精神和面貌的昆曲队伍,譬如昆大班至昆五班等昆曲力量的成长和成熟,仍以"俞家曲唱"作为昆曲曲唱最为重要的技术标杆和艺术面貌。因不是本文讨论重点,暂且从略。

二、"俞家曲唱"与曲谱的编订

《粟庐曲谱》是俞粟庐曲唱的精华呈现,成于其子俞振飞之手。

① 吴新雷:《二十世纪前期昆曲研究》附录,春风文艺出版社 2005 年版,第 249 页。

先选六十出重为填谱,更以所有工尺板眼,各腔唱法,一一由余手自记注,复由率斋倩吴中名书庞蘅裳君精缮成书,独苦尘事冗杂,间作间阻,七八年来,仅成其半,束之高阁而已。①

可见,俞振飞于20世纪40年代即着手整理,曲白俱全,详注工尺板眼,由书法家庞蘅裳抄录,美观雅致。原计划出齐六十折曲目仅成半数,为二十九出三十折②。后有《粟庐外编》《昆曲集净》等曲谱的问世作为补憾。如果说遗憾,是在于俞派曲唱以生旦最为擅长,所订曲谱中老生、净、丑等行当的曲谱稍有不足,《粟庐曲谱》最初计划64折,实际出版29折,难免有所遗憾。徐凌云曾言:

自十九年(1930)先生作古,而能存续余绪,赖有公子振飞在,振飞幼习视听,长承亲炙,不仅引吭度曲,雏凤声清,而撷笛按谱,悉中绳墨,至于粉墨登场,尤其余事。

徐文积极肯定了俞氏父子的曲学影响和地位,也充分肯定了俞振飞继承家学曲唱,认为他的艺术修养足以深厚,兼有吹笛、制谱和搬演之长,唱演兼擅。曲谱编订具有乾嘉学派品质,即字有所依,句有所据,体现粟庐父子曲唱方式、方法和曲学主张。清乾嘉时期曲家叶怀庭正是乾嘉学术鼎盛时期,他与同时期文人王梦楼、钮匪石等皆有密切交往,本身谨奉魏良辅《曲律》遗范,意在辨明曲韵,有法可依。据吴新雷教授总结,《习曲要解》创造性提出八种新的腔格,分别有"带腔、垫腔、滑腔、啯腔、拿腔和卖腔"③,并说此说于1962年得到俞振飞先生的肯定。有些腔格在清代曲谱已有笼统的表述,但未得到详细的解释,令人半知半解。譬如,据说清初曲谱题有"务头廿决"曰:

气字滑带段,轻重疾徐连,起收顿抗垫,情卖接撒扳(当为"板")④。

这种口诀性质的表述,具有中国古代文化文学含蓄典雅的特征,不过,随着时间的推移,社会文化背景的变迁,如同较为抽象的概念,习曲者往往很难真正去有效地运用到曲唱的指导当中。对这些长期曲唱实践中使用,但却不知如何定义或者概括的腔格,俞振飞均有明晰科学的阐述,方便众多知识背景迥异的曲唱者入门。

另外,晚清民国时期江南曲界又有"俞家唱,徐家做"之称。与京剧的流派纷呈不同,昆曲普遍受到宫调、格律和曲牌的严格框范,"俞派唱法"或"俞家唱"或许受到京剧中梅派艺术定义的影响。这个概念出现之后,是否代表新的流派产生,尚有争议。吴新雷教授尝撰文《昆曲"俞派唱法"研究》认为"昆曲史上有艺术流派是客观存在的事实"⑤,依据是直

① 俞振飞编:《粟庐曲谱》,上海辞书出版社2013年版,第3页。
② 2013年上海辞书出版社出版的图书中仍然是二十九出三十折。未出的三十折若能问世发行,将是曲界艺林盛事。
③ 吴新雷:《昆曲"俞派唱法"研究》,《曲学》2014年第2卷。
④ 吴文提及北方曲家曹沁泉曾见清初曲谱中有此语。另外,1933年1月的《剧学月刊》第2卷第1期《昆曲专号》"昆曲务头廿决释"中杜颖陶引言亦有采用。
⑤ 吴新雷:《昆曲"俞派唱法"研究》,《曲学》2014年第2卷。

到叶堂《纳书楹曲谱》出现,仍然是"板眼中另有小眼,原为初学而设,在善歌者自能生巧,若细细注明,转觉束缚。今照旧谱,悉不加入"①。加了小眼是否就可以成为昆唱流派产生的前提姑且不论,但昆曲曲唱即使有流派,也绝非京剧等板腔体那般差异显著。俞氏曲唱或应该视为集成"叶派唱口"的嫡传和推进者,如果是说流派,至少应该有与之相对的其他类型,而且从昆曲史发展来看,昆曲舞台强调的"乾嘉风范"就是注重传承与规范,并未见更多的流派出现。相较于流派,更像是一种唱法的传承。当然,唱法单一化,并非曲唱活跃程度的体现,而应对名家辈出时代的召唤。

说到曲唱之谱,同治九年(1870)《遏云阁曲谱》为昆腔曲唱第一部标注板眼和腔格的戏宫谱,其背景是昆曲渐趋衰微,大不如乾嘉时期传唱程度,引起曲家及有识之士的担忧。其后,《六也曲谱》(1908)、《春雪阁曲谱》(1921)、《集成曲谱》(1924)、《正俗曲谱》(1924)、《昆曲大全》(1925)、《昆曲集净》《与众曲谱》接踵而至,迨《粟庐曲谱》为出,尽善尽美矣!《粟庐曲谱》详细标注板、眼、腔,章法井然,简洁流畅。诚如俞振飞所言:

> 凡一切唱法及各式小腔之均以工尺标明于谱中者,尚为前此所未有,故此谱之工尺填法,煞费经营,所有带腔,撮腔,垫腔,叠腔,啜腔,滑腔,擞腔,豁腔等均各以符号标明之,至㘗腔,哗腔,拿腔,卖腔,橄榄腔,顿挫腔等,虽无从率标符号,亦均为条举例证以明之。②

详细,准确。周到。故而备受曲友推崇。

《振飞曲谱》共有40折,曲白俱全,生旦之外,兼顾了老生、净、丑等曲目。包括文末附有十个精选曲牌,全部采取简谱形式,念白分量较足,则方便现代曲唱者传播与接受。具体来说,一是把所谓"昆腔"具体分类为15种(一说16种,一说20种),即对断、豁、滑、橄榄、擞腔等要领的总结。待1982年出版之时,俞振飞已年届八旬,对昆曲之法的领悟至深,继承了粟庐的理论经验,突出格律规范,增加念白的分量。

三、"俞家曲唱"与理论阐述

曲家俞粟庐特别强调唱曲之法、之理,并非一味追求技巧或者说炫耀技巧。粟庐《致俞建侯》书信曾言:

> 此次我在沪上,专与诸友谈唱曲出口、转腔、歇气、取气诸法,知者寥寥。振儿及绳祖能明白此中道理,为诸人之冠。尔亦需明此中之理。③

此处之"理"即有理念或理论之意。俞振飞最终形成自己的曲唱风格,即在"字""音""气""节"的基础上,注重音韵口法的规范和吞吐虚实的区别,尤其是曲情的表现,继承了

① (清)叶堂:《纳书楹曲谱·凡例》。
② 俞振飞:《习曲要解》,俞振飞编:《粟庐曲谱》卷首,上海辞书出版社2013年版,第4页。
③ 俞经农藏本。唐葆祥编注:《俞粟庐书信集》,上海古籍出版社2012年版,第43页。香港中文大学图书馆藏有1953年中华香港首印的《粟庐曲谱》。

粟庐的理念,且因大量的舞台实践,有了新的发展和推动,最终实现清曲与剧唱的完美结合。可以说,"俞家曲唱"的理论建设始于俞粟庐,成于俞振飞。

2013年版上海辞书出版社《粟庐曲谱》附录的文本内容来看,"《解明曲意》、《调熟字音》、《字忌含糊》、《曲严分合》、《曲须自主》、《说白情节》、《高低抑扬》、缓急顿挫、《锣鼓忌杂》",则有九个部分①。封面题做"八则",实际有九个要点。然而《度曲刍言》文末明确写到,"以度曲刍言八则,为初学入门之阶梯",似当为八则无疑。或许粟庐认为,最后一条"锣鼓忌杂"不属于唱的范畴,或许掺入后来之笔,也未可知。因为,1953年香港中华书局《粟庐曲谱》初版时,书后附录只有《度曲一隅》,并无《度曲刍言》。2013版不仅增加了《度曲刍言》②,而且这个《度曲刍言》的内容与1924年《申报》转摘《剧场报》有较为明显的出入。

何故?

《度曲一隅》最早问世时间是1921年2月,比《度曲刍言》早出三年时间左右。1921年2月,上海曲家穆藕初出资,以昆剧保存社名义请上海百代唱片公司为其录制了14支曲子,《度曲一隅》是粟庐亲笔书写,随唱片赠送买家。对此,俞振飞《习曲要解》早已明确交待"篇末所附《度曲一隅》,为先父手笔。盖当先父囊为百代公司唱片录音时,故友穆藕初君,请其手书曲词,随片附送者"③。或因该文是剧场编印的观剧资料,以言简意赅、阐明旨要为主。可见,理论的总结和实践的展开密不可分。

《度曲刍言》转录如下:

> 曲盛于元,而宋光宗朝已有歌曲体格,如出口若针锋一点,长音须中满如橄榄,收音要纯细,而过腔换字,出口四声,平上去入,以及阴阳清浊,并喉舌齿牙唇五音,须交代明白,不得舛误。全要字正腔纯,腔与板俱工者为上,悠悠扬扬得自然之妙,故曰"一声唱到融神处,毛骨悚然六月寒",方为天地之音。歌曲全在闲雅、整肃、清俊、温润为至要,尤重格调。元人度曲,有抑、扬、顿、挫,徐大椿《乐府传声》云,一顿挫而神气现。《乐记》有云,上如抗,下如坠,止如槁木,累累乎若贯珠,皆言其能尽节奏之妙也。再加以说白精工,悲欢离合,各极其态,若亲历其境,形神毕肖,则听者神移,观者欢悦,庶称上乘。

全文共有277字,《度曲刍言》当为《度曲一隅》之后的概述和提炼了吧。但比《度曲一隅》的心得总结式文字更加详尽了很多。从如何运气、过腔换字说到元人度曲对于曲情的重视,意在强调曲是不同情感的载体。最后交代自己的意图和办法,自觉承续清中期叶怀庭之脉络,发扬光大。落款为"宣统辛亥四月古娄俞宗海"。写于辛亥革命爆发前数月。

① 2018年11月9日,豆瓣醋鱼发文"俞粟庐自《闲情偶寄》《乐府傳声》两书辑成《度曲刍言》九则,发表於笑舞台《剧场报》",或为此因。

② 2019年,笔者于香港中文大学访学期间,在钱穆图书馆看到1953年出版的《粟庐曲谱》,精致典雅,美轮美奂,既是曲唱传承,又有艺术品收藏价值。2015年,唐葆祥先生提到,"有位阮国华先生通过古籍出版社与笔者联系,说他藏有俞粟庐的《度曲刍言》手稿。"如此,世上出现两个版本的《度曲刍言》。

③ 俞振飞编:《粟庐曲谱》卷末,上海辞书出版社2013年版。

《度曲刍言》建立在自身曲学实践基础之上，从《闲情偶寄》《乐府传声》等前人的理论成果中汲取营养成分，源流清晰，更加通俗易懂，体现理论与实践的结合。

一般认为此文首见于1924年5月24日《申报》，而《申报》则是转摘自1924年5月21日《剧场报》。《剧场报》刊登此文，是为了配合1924年5月21日那一周的周五、周六、周日三天，苏州昆剧传习所赴沪演出的宣传。当时《剧场报》是剧场免费赠送观众的材料，关于演出剧目的说明，以及客串昆剧脚本，还有曲家论述，其中有"《度曲刍言》《昆曲渊源》《宫调渊源》《搬演杂说》《板式辨异》《琵琶记与蔡伯喈》《曲海一勺》"①诸文。

如今，《剧场报》原版未见，但此文最早问世时间当是1924年5月21日。

《习曲要解》附在《粟庐曲谱》之前，理论色彩更加明显。俞振飞具有更加自觉地整理、传承和讨论曲学经验的意识，共有20种腔格之多，这么多的腔格前所未有，当然也是吸收借鉴了前人不断积累的经验，诸如清乾隆年间徐大椿《乐府传声》、咸丰时期王德辉《顾误录》、同治时期《遏云阁曲谱》、光绪时期张南屏《昆曲之唱法》，再到民国时期王季烈《集成曲谱·螾庐曲谈》等，皆有借鉴吸收，故而后出转精，较为完善。从俞粟庐《度曲刍言》(1924)到俞振飞《习曲要解》(1953)，前后跨度将近30年。这对昆曲乃至古典戏曲的音乐声腔体系的认识和实践提升到了理论的高度。《习曲要解》还具体阐述曲唱字音的特征和方法。字音的总体特征是清、准、亮。

二者共同之处在于对字音曲律的精研和规范，具体表现为遵守昆腔格律，对"四声阴阳"的重视，从"四呼五音"②的基本原理入手，扩展到行腔、运腔及换气等诸多具体细节，再到声情关系，体现了"俞家曲唱"在传承基础上结合实践继承。俞氏父子对生旦行当最为精绝，尤其重视本嗓的使用，使得小生之曲亦有刚健之气，并非炫技之途，更非婉媚之趣。从魏良辅"三绝"即"字清、板正、腔纯"的总体规范，到俞粟庐"出字重，转腔婉，结响沉而不浮，运气敛而不促"，再到俞振飞的"稳、准、狠"，在规范基础之上，逐渐细化到昆曲唱演的具体行当门类③。

可以说，俞家曲唱的基础和规范由粟庐先生奠定，其拓展和弘扬则完成于俞振飞时期，完成从以清曲为主的曲唱到剧场清曲兼善的过渡。顾兆琳谈到《习曲要解》时说，"强调昆曲的四声腔格，比如上声字的（啈）腔，去声字的嚯腔，平声字的橄榄腔，入声字的断腔"④。就是说对腔的特征和特质要有深刻理解和把握。譬如，俞振飞"擞"腔冠绝一时，有"殷笑俞擞"之称；一是对"偷声换气""停声待拍"等技法明确运用到实际的曲唱当中。无论官生还是巾生，都应该做到音色挺拔有力度，这需要气息足够充沛，不能过多使用假声，以免虚多实少。譬如，【皂罗袍】"姹紫嫣红开遍"中的"姹"，是去声字，为豁腔⑤，其腔

① 《申报》，1924年5月21日。
② "四呼"指"开、齐、撮、合"，指的是发音的口型；"五音"指"舌、牙、唇、齿、喉"，指的是发音部位。
③ 从俞振飞的舞台唱演实际来看，尤大小官生、巾生等生行为多。
④ 顾兆琳：《小议俞派小生唱法：昆曲小生不可"多脂粉气，少阳刚味"》，《上海戏剧》2013年第9期。
⑤ 据《粟庐曲谱》所附"习曲要解"，对"豁腔"定义为"凡所唱之字属去声（北曲无去声，有时以入声转入去声者，亦同之），于唱时在出口第一音之后加一工尺，较出口之第一音高出一音，俾唱时音可向上远越，不致混他声者，为豁腔。"

格为"六尺上"，那么该字头的第一个音要实唱，第二个音上挑时才虚，做到虚实结合，更加有力量感或者说顿挫感。再如【绕地游】"乱煞年光遍"的"遍"为豁腔，腔格为"尺上四"，即在第一个音之后，有一个豁腔的标记符号"✓"。

之所以如此强调腔格和运气，根本原因在于昆曲曲唱的本质特征和要求。

> 唱曲之法，不似乱弹之有过门，可以歇气故最要在能换气，即所唱之优劣，正亦全视运气之是否得宜，此谱于每腔可以透气之处，特于本音工尺之左下角用小钩作┕符号以明之，唱者若能按此换气则一曲歌来，必能神完气足，无力竭声嘶之弊。[①]

《振飞曲谱》在自序之后，附有《习曲要解》《念白要领》等篇章，对曲唱相互映衬的念白识见独到。俞振飞晚年曲唱气力或有稍弱，但精妙之境无与伦比，于曲唱、念白等内容的领悟和理论的把握都达到前所未有的高度。

曲唱技艺之外，理论总结及时、准确、细致和全面。一是对唱腔的突出，俞振飞《习曲要解》详细阐述了"带腔、撮腔、带腔连撮腔、垫腔、叠腔、三叠腔之变例、啜腔、滑腔、擞腔、豁腔、囉腔、呼腔、拿腔、卖腔、橄榄强和顿挫腔"等16个基本腔格，重视字音韵律的理论依据[②]，"俞家曲唱"强调昆曲曲唱的技法、技巧，也应包括其"声情关系"在内的理论和严肃严谨、规范讲究的精神内涵。一是对具体曲唱之"法"的阐述，金针度人。具体而言，诸如气息的运用、字音的把握等等。因昆曲曲唱"不似乱弹之有过门可以歇气"，如果气息不得法，无法完成"一气之长，延至数息"的曲唱过程。非常重视气口的把握和标注。字音自然采取切音的传统，注重清浊、阴阳、四呼、归韵等细节，全面继承《曲律》《度曲须知》《乐府传声》《韵学骊珠》等前人成果，更加突显细节、技巧和艺术特征，呈现出清、亮、劲的特点，是民族音乐艺术的美学精品。与当今有些曲唱的软、媚、粘大异其趣。

可以说，俞粟庐仍是传统曲家风范，俞振飞具有更加明显的理论意识。正如《振飞曲谱·自序》总结"我父亲可称是为典型性的任务，曲家们讲究吐字、发音、运气、行腔种种理论和技巧"。这里提到"理论"的说法。诚如其言，俞振飞的文章体现明显的理论意识，或与其长期担任上海戏曲学校校长具有教育传承的使命和任务有关。《振飞曲谱》中《习曲要解》共有六个部分，即"四项记述要素（字音气节）""念字""发音""用气""节奏和腔格""曲情"等；《念白要领》文为例，分为"念白的音乐性""念白的语气化"等等，总结出"两平作

[①] 俞振飞：《习曲要解》，俞振飞编：《粟庐曲谱》，上海辞书出版社2013年版，第2—3页。
[②] 俞振飞：《习曲要解》，俞振飞编：《粟庐曲谱》，上海辞书出版社2013年版，第10—26页。吴新雷：《昆曲"俞派曲唱"研究》总结出"十五种腔格和五种派生腔格"。十五种腔格是：带腔、撮腔、断腔、垫腔、叠腔、啜腔、滑腔、擞腔、豁腔、囉腔、呼腔、拿腔、卖腔、橄榄强和顿挫腔带腔连撮腔、叠腔连擞腔、带腔连叠腔、撮腔前连带腔和卖腔中用橄榄腔，见《曲学》2014年第2卷。

一去""两去作一平""去声上声相连底后高""阳平入声先高后低"等十四条理论认知,条理清晰,切中要害,具有极强的针对性和指导性,绝非仅仅曲唱技艺精湛而已。

四、"俞家曲唱"的理论传承

曲唱传承的过程是全方位的,不仅是曲唱技艺的传承,也有曲学理论的浸润。俞氏父子在江南曲社曲友影响显著,门下人才济济,后多为知名曲家。正式子弟、私淑弟子及曲学传授。"俞家曲唱"传承脉络久远,延续清中期叶派正宗,在江南地区蔚为大宗,后经弟子传至香港、台湾及海外。

重视文化艺术修养,是俞家曲唱理论不断提升的前提。俞粟庐学曲之前,即向嘉兴(一说吴江盛泽)文人沈景修学习金石、书画,奠定了深厚的文艺素养。在与其子、其侄等人的书信中,常常讨论书法、绘画、音韵等方面问题,绝非普通曲唱者所及。俞振飞不仅向南北京昆曲家或名伶请教曲唱身段,也向知识分子请教音韵曲律。譬如,俞振飞向上海文史馆音韵专家刘讱万请教音韵知识,曲艺的传承,以音韵理论的成熟作为扎实基础。《中国戏曲志》称"工冠生、巾生、穷生、雉尾生,尤以表现巾生儒雅清新的风格最为擅长"①。作为俞氏父子曲唱主要特征的"儒雅"缘何而来?自然是父子二人或金石,或在书法,或在绘画等方面的创作和实际,并形成深厚的文艺理论修养。这样的品质为另其在梨园曲界独树一帜。

多方请教,切磋交流,促使俞家曲唱理论在实践中不断前进。俞粟庐学曲之前,曾向嘉兴文人沈景修学金石、书法,向韩华卿学曲期间,也向当时苏州赵星斋、姚澹人、张毅卿、何一帆等曲家请教。俞振飞同样与诸多文友曲友等群体保持切磋交流的传统:

> 吴君叔同,获交港中,雅嗜斯道,研讨之余,偶赌谱稿,为之击节,且以此谱刊行,有关昆曲之起衰继绝者至巨,坚嘱先将已定稿之三十出付印为初集,余则侯诸异日,续编之为次集,因商之率斋,深荷赞许,外此远客重洋之王孟钟项馨吾两君,亦同加赞助,此谱遂获问世,诸君子笃志雅学,嘉惠曲林,事堪矜式,而余得使先父家法,永垂不坠,藉此以传,尤应深志谢忱,永矢勿谖者。②

俞家曲唱的理论传承同样延续至海外。俞振飞是港中大名誉博士。他的弟子中,殷菊侬、顾铁华、薛正康等都是港澳著名昆曲艺术家。顾铁华积极推动"俞家曲唱"的理论总结工作。据《海外实业家顾铁华的粉墨春秋》说:

> 铁华亲任"香港中国传统戏曲艺术院"院长,特聘俞师振飞为名誉院长,包幼蝶、杨铭新为副院长;沈苇窗、殷菊侬、徐承贲为常务理事,夏梦、李蔷华为顾问,顾费肇为

① 中国大百科全书总编辑委员会《戏曲曲艺》编辑委员会:《中国大百科全书·戏曲曲艺卷》,中国大百科全书出版社1983年版,第551页。

② 俞振飞:《习曲要解》,俞振飞编:《粟庐曲谱》,上海辞书出版社2013年版,第3—4页。

财务总监,薛正康为艺术总监,乐漪萍为院务主任。①

铁华任"香港中国传统戏曲艺术院"院长后,聘俞振飞为名誉院长,让香港曲友有更多机会亲自领略俞家曲唱的风采,也使得俞家曲唱的技艺和理论等全方位传承发展。他又邀请南京曲家王正来负责《粟庐曲谱外编》的编订,共得曲目30出之多,生旦之外,还有老生、武生、净和丑等诸多行当,这种曲学实践,意在证明俞家曲唱"并非仅是昆剧演出中生、旦演唱的一个流派,而是对昆曲(包括清曲和剧曲、亦包括生、旦、净、丑各个行当)歌唱艺术普遍认同的基本规律和理论科学的总结"。至此,俞家曲唱所具备的理论指导性和延展性得到最佳体现。

吴新雷先生曾提到"俞派小生"正宗地位毋庸置疑,俞家曲唱对昆曲曲唱的精雕细琢、继承发展垂范后世,至于"俞派小旦""俞派老生"②是否具有同等的高度和影响,与俞氏父子本身的唱演实践也有关系,或许尚有探讨的空间。张紫东固然以俞派老生在曲友中一时闻名,但毕竟没有传诸舞台,与梨园唱演之间关系尚未明晰,尤其是彼时京剧老生如日中天,昆曲老生自然不及传奇中生旦传统的影响。旦角则另有天地,譬如殷溎深等旦脚曲师,值得关注。当然可以肯定的是,俞氏父子的曲学理论可以用来指导小旦、老生、丑等不同行当,但至于是否形成该行当的流派,尚需舞台、观众和历史的多重检验。

俞振飞女弟子殷菊侬居港后仍然传承昆曲事业,其任"香港中国传统戏曲艺术院"常务理事,固然与俞派传人顾铁华、薛正康以及香港曲家古兆申、张丽贞等人的推动有关,也是其本人长期坚持下来的结果。香港昆曲学者古兆申编有《昆曲曲唱理论》,香港曲家张丽真曾整理王正来《曲苑缀英》等等,都是理论传承的实绩。

俞家曲唱的理论传承具有可操作性,实现诸多成功案例。常州人吴叔同时任香港中华书局总编辑,其《粟庐曲谱·序》开篇提到"歌咏之道,可以移风易俗,可以怡情陶性,古之六艺,乐居第二,良有以也"③,正是继承中国古典文艺评论对"乐"的评价和定位,认为具有一定的社会熏染功能。但是曲唱技艺的传承需要良师,曲唱理论的推动需要实践中发展,他还以夫人学曲的经历为例,证明即使不懂音韵之人,只要方法得当,良师指引,也可颇有所得:

> 内子珮,近从俞君振飞习曲,获睹其手自校订诸曲稿本,所谱之工尺符号,精密详确,虽不能音韵之人,按谱而歌,亦能四声自合,迥非坊间流行诸谱所可比拟,一旦付梓,于昆剧之发扬,必大有裨益。④

可见,戏曲传承不仅仅凭借剧本刊刻、选编、递修,也不仅仅倚靠曲家的面传心授,还需要曲学理论的不断总结和实践,不断示范和推动。唯有如此,才能更加深远广泛地影响到每位愿意学曲唱曲的人。

① 费三金著,薛正康校:《海外实业家顾铁华的粉墨春秋》,上海三联书店2014年版,第247页。
② 吴新雷:《昆曲"俞派唱法"研究》,《曲学》2014年第2卷。
③ 吴叔同:《粟庐曲谱序》,俞振飞编:《粟庐曲谱》,上海辞书出版社2013年版,第1页。
④ 吴叔同:《粟庐曲谱序》,俞振飞编:《粟庐曲谱》,上海辞书出版社2013年版,第2页。

结　　语

　　总而言之，"俞家曲唱"的成就和贡献绝非限于曲唱技艺之高，传承推动之大，其曲唱理论贡献同样丰功至伟。《粟庐曲谱》《振飞曲谱》与《度曲一隅》《度曲刍言》《习曲要解》《念白要领》等文章论述，共同构成一套实践和经验组成的理论体系。于是，再由曲友根据理论总结来指导曲唱实践，实现了曲唱的理论传承，远播海外。可以说，曲谱的编订确定了"俞家曲唱"的基本规范，但如果没有有意而为记录与整理，恐怕会有广陵之憾；如果没有深入浅出的理论阐述，则不同时代的曲友无法真正领悟并掌握其精妙之境。"俞家曲唱"的理论成就以《粟庐曲谱》《振飞曲谱》为主体，影响到广大曲唱人群，以《度曲一隅》《曲度刍言》《习曲要解》为高度，推动昆曲曲唱艺术进入新的境界。

附录 1：新见阮国华藏本《度曲刍言》，图片来源于唐葆祥《俞粟庐〈度曲刍言〉手稿的新发现》(《曲学》2015 年 12 月)

附录 2：岳美缇藏《度曲刍言》，图片来源于唐葆祥《俞粟庐〈度曲刍言〉手稿的新发现》（《曲学》2015 年 12 月）

附录 3：《俞粟庐书信集》，上海古籍出版社 2013 年版，香港中文大学钱穆图书馆藏

清初至民国《长生殿》戏曲改编的类型与范式

饶 莹*

摘 要：昆班艺人对《长生殿》的改编重点在于除"唱"之外的"念""坐""打"，即念白、身段、科介以及脚色调配等方面，总体遵循了"仍其体质，变其风姿"的基本模式。以川剧为例，昆曲《长生殿》在进行跨剧种改编的过程中，经历了从"正昆"过渡到"川昆"，之后又慢慢地"去昆腔化"，直至声腔唱调完全脱离曲牌体转为板腔体，最终形成川剧。《长生殿》的盛行于世，催生了《长生殿补阙》、时剧《长生殿》《后补长生殿》以及《新编长生殿》等改本。

关键词：《长生殿》；改戏；昆曲；川剧；改本

洪昇《长生殿》自清初甫一问世即被梨园艺人进行改戏搬演，至民国历经二百多年，一直盛演不衰。在这二百多年间，《长生殿》的戏曲改编既有从案头到场上的艺人改戏之举，随着昆曲《长生殿》流播各地，跨剧种的改编也在同时发生，更有后世诸多文人或将其改写、或续写、或新编等，三种路径呈现出二百多年间《长生殿》在戏曲改编的类型与范式上的诸多尝试。

一、从文人传奇到梨园演出脚本

陆萼庭《昆剧演出史稿》有云："昆剧以传奇为脚本，但不照搬文人原作，艺人们有自己手抄的脚本。这种梨园本是完全为演出服务的。因此，严格地说，传奇原作总是案头剧，梨园本才是场上剧。梨园本系改传奇原本而得名，'改戏'无形中成为梨园行一条牢固的例则。艺人们几乎辈辈相传，都有一手改戏的本领，积有丰富的经验。"《长生殿》一经问世，"一时朱门绮席，酒社歌楼，非此曲不奏，缠头为之增价"①，吴梅称"稗畦《长生殿》，前人推许至矣。二百年来，登场奏演，殆无虚日"②。作为一部"爱文者喜其词，知音者赏其律"的文律双美之作③，《长生殿》仍要经过伶人的删改，如洪昇《长生殿·例言》称"今《长

* 饶莹（1990— ），艺术学博士，浙江传媒学院讲师。专业方向：中国古典戏曲。

【基金项目】本文为浙江省哲学社会科学规划课题青年项目"稀见昆曲曲谱叙录与研究"（22NDQN260YB）阶段性成果。

① 徐麟：《长生殿序》，《汇刻传剧》第二十八种，清末民初刘世珩暖红室重刻本。
② 吴梅：《重刻长生殿跋》，《汇刻传剧》第二十八种，清末民初刘世珩暖红室重刻本。
③ 吴舒凫：《长生殿序》，《汇刻传剧》第二十八种，清末民初刘世珩暖红室重刻本。

生殿》行世，伶人苦于繁长难演，竟为伧辈妄加节改，关目都废"①，于是洪昇好友吴舒凫"效《墨憨斋十四种》，更定二十八折，而以虢国、梅妃别为饶戏两剧……分两日唱演殊快，取简便当觅吴本，教习勿为伧误可耳"②，洪昇指出"是书义取崇雅，情在写真，近唱演家改换，有必不可从者，如增虢国承宠、杨妃忿争一段，作三家村妇丑态，既失蕴藉，尤不可耐观"③，然吴舒凫改定本并未传世，至今盛演于舞台上的《长生殿》折子戏仍是犹如《缀白裘》《审音鉴古录》一般经过梨园艺人改编后的演出脚本。

钱德苍编选的《缀白裘》选入了《长生殿》"弹词""絮阁""定情""闻铃""醉妃""惊变""埋玉""酒楼"八出折子戏，《审音鉴古录》当中先后选录了"定情""赐盒""疑谶""絮阁""闻铃""弹词"六出折子戏，二者同为演出剧目选本，反映了乾隆时期舞台场上的昆曲演出情况。《缀白裘》中的"醉妃"与《审音鉴古录》中"赐盒"一样，乃是分别将"惊变""定情"前半折抽出而成的折子戏，而"酒楼"即是"疑谶"一折的俗称。

《缀白裘》《审音鉴古录》是乾隆年间舞台演出折子戏的记录。根据《长生殿》的"絮阁"一出，再结合"闻铃""弹词"两出的改编情形，可知艺人对《长生殿》的改编重点在于除"唱"之外的"念""坐""打"，即念白、身段、科介以及脚色调配等方面，使演出时剧本情节得以全面铺叙，顺利开展，排场调剂合理，达到一种雅俗共赏的最佳演出效果。

第一，根据《缀白裘》《审音鉴古录》所选"絮阁""闻铃""弹词"对比《长生殿》原作这三出折目，可知改编总体遵循了"仍其体质，变其风姿"的基本模式④。所谓"体质"乃指唱词与主体情节，而"风姿"则为念白与科介，艺人限于才力，对传奇原本很少进行大刀阔斧的删改，其改戏的目的不是为了二次创作，而是使剧作适于舞台搬演。

李渔"仍其体质，变其风姿"的改编方式流传已久——"曲文和大段关目基本不动，说白几乎全部改写，穿插科诨也重新加以构思，其用意主要在化板滞为灵动，使大多数观众容易接受，看得下去"，加之艺人们对表演精益求精，使《长生殿》诸多折子戏盛演至今。众多改编的舞台脚本并非出自一人一时一地，即如《缀白裘》《审音鉴古录》，无论是相对于《长生殿》原本而言，抑或是二者彼此之间，在保持剧作"体质"大体依旧的原则下，其对"风姿"进行改动之处因时因地更因人而异。

第二，《缀白裘》《审音鉴古录》都着重对《长生殿》原作的念白科介进行改动，而相较于《审音鉴古录》而言，《缀白裘》在曲文上斟酌略多，《审音鉴古录》所选折目的唱词与原作曲文出入很少，且《审音鉴古录》无论在科白还是曲文上的改动幅度都更小，相对《缀白裘》而言，更接近《长生殿》原作。如《长生殿》"絮阁"一出开头，扮演丑脚的高力士上场吟四句诗，《审音鉴古录》继承《长生殿》原作内容"自闭昭阳春复秋，罗衣湿尽泪还流。一种蛾眉明月夜，南宫歌舞北宫愁"，而在《缀白裘》则变为"巫云昨夜入阳台，玉漏迢迢晓未开。小犬隔花春吠影，此时宫禁有谁来"，前者描述杨贵妃忽遭冷落的哀愁之状，后者叙述具体事件，尤其最后一句"此时宫禁有谁来"，直接暗示将要发生的剧情，与此相对应。

①②③ 洪昇：《长生殿例言》，《汇刻传剧》第二十八种，清末民初刘世珩暖红室重刻本。
④ 李渔：《闲情偶寄》，《李渔全集》第11卷，浙江古籍出版社1992年版，第72页。

《审音鉴古录》与原作一致，将高力士眼见杨贵妃时的念白留待杨贵妃上场一曲之后，而《缀白裘》则直接以高力士念白"（丑）呀，那边远远来的正是杨娘娘，清早到此，莫非知道了？现今梅娘娘还在里面如何是好"置于杨贵妃上场之前，与"此时宫禁有谁来"一句呼应。杨贵妃上场之后更是怒不可遏对高力士喝声"（贴）高力士干得好事！（丑）奴婢没有干什么事吓""（贴冷笑介）还来瞒我"，此种改编有助于戏剧性冲突的凸显，剧情更显张力，而《审音鉴古录》则仍与原作保持了大体一致的文人温柔敦厚之风。

《缀白裘》"絮阁"一出对比原作将曲文唱词上改动得更为通俗，如将【南画眉序】"怕葡萄架雾时推倒"改为"怕酸醋瓮雾时推倒"，所谓"酸醋瓮"是醋坛子的意思，相较于"葡萄架"更为明白如话，直指杨贵妃吃醋；又将【北出队子】"只怕悄东君偷泄小梅梢"改为"悄东君，了春心，偏向小梅梢"，【南滴溜子】"恁兰心蕙性，慢多度料"改作"漫伊意里，恁般度料"，【北刮地风】"虽则是蝶梦余，鸳浪中"改作"虽则是梦余酣，鸳浪翻"等，有意将曲文简化、通俗化处理。

尤其是【滴滴金】一曲将高力士一唱一白改为"且休掘树寻根来细讨（奴婢看万岁爷与娘娘呵）恁般宠幸非同小，同六宫中谁得到？（就是这翠钿凤鞋，娘娘呵）也只合佯装不晓，又何必定将说破了？不是奴婢擅敢多口，莫说贵官达宦有个大妻小妾，就是豪门富室也还有侍婢通房。何况九重天子身，就容不得这宵？（丑背白）这几句我也说得不错吓"，直言说与杨贵妃听，相比于原文更为俚俗化，适用于民间班社的观演群体。

第三，《缀白裘》《审音鉴古录》当中的科介身段衔接处较《长生殿》原作转圜更为细致流畅，尤其《审音鉴古录》的科诨动作相对于《缀白裘》更为详细，有学者称之为"乾隆时期的昆曲演出实录"，即是指《审音鉴古录》对身段描述的详尽程度。

在《审音鉴古录》选入的"絮阁"一出当中，杨贵妃嘲讽高力士"我晓得你今日呵，别有个人儿挂眼梢"时，高力士的科介为"（丑支吾介）没有嘎"，到杨贵妃要自去开门进入翠华西阁时，"（丑慌云）娘娘请坐，待奴婢叫门来（贴又强坐介）（丑作高叫科）杨娘娘来了，开了阁门者（老旦扮宫女暗上云）嘎，请少待（转进请驾科）万岁爷（略高云）万岁爷"，待开门之后"（作开门科，贴直入，丑急声科）杨娘娘（贴怒目顾丑）（丑低云）到"，这一前一后，丑（高力士）与贴（杨贵妃）两个脚色之间的插科以及高力士的念白，将杨贵妃的嫉颜怒色与高力士两头为难的尴尬，灵活现于眼前，使剧情得以在插科念白间敷演自然。

第四，《缀白裘》《审音鉴古录》舞台演出脚本在脚色调配、情节铺叙上所呈现出的情形较为相似，这大体也表现出由原作改编而成演出脚本所遵循的舞台叙事规律——以符合戏曲规律的插科身段对剧情层层铺叙，最终以此推进戏曲情感表达。

"絮阁"一出唐明皇与杨贵妃和好如初后，原文末尾"（生携旦并下）（丑复上）万岁爷同娘娘进宫去了。咱如今且把这翠钿、凤舄，送还梅娘娘去"，在《审音鉴古录》只有"（小生携贴手，带看带走笑科，并下）"这一科介，不带念白，而《缀白裘》将此情节铺叙为大段念白——"（小生、贴同下）（丑）啊呀，永新姐，你看杨娘娘这样幸性子，只是如此，记得向日为了虢国夫人，险些弄出事来，方才在阁中絮絮叨叨，讲个不了，万岁爷倒依着他出朝而去，咱在傍看了倒捏着一身大汗。（旦）谁想万岁爷非但不恼，见我娘娘啼啼哭哭，反加疼爱，

如今又相偎相傍，双双进宫去了。（丑）咳，只可怜梅娘娘受得半宵恩宠，反吃了海大惊慌，如今且把这翠钿凤鞋送还他去（旦）高公公，你看万岁爷和杨娘娘恁般恩爱，你可对梅娘娘说，教他以后再也休想得宠承恩了。（丑）只也不消说了"，并在最后点出"正是：朝廷渐渐由妃子（旦）从此昭阳无二人。（同下）"，至此完成"絮阁"一出折子戏内容。

这出折子戏最初由高力士上场到最后仍由高力士收尾，在最后高力士与永新的对白中，回顾李、杨二人之间的感情波折最终都以和好收场，直至经历这回，二人的感情更为深固，因而高力士与永新才生出"朝廷渐渐由妃子，从此昭阳无二人"的感叹。

而再看《审音鉴古录》中"絮阁"一出当中作为贴旦脚色的杨贵妃，其身段科介从入翠华西阁前与高力士回旋中"贴冷笑科""贴勉强坐科""贴怒科""贴起科""贴又强坐介""贴直入""贴怒目顾丑"一系列的怒不可遏，到入翠华西阁之后"贴进见小生福叩科""留心偷看介""贴细看寻科""贴见鞋科""贴拾看科""作将鞋钿掷地""作跪"对唐明皇的怒而不发，再到唐明皇出阁御朝之后"贴坐科""贴怒科""贴不保""贴怒容科"再次对高力士发难，直到高力士劝服之后转为"贴悲泣下泪科""作掩泪坐科"，最后唐明皇下朝归来赔礼时"贴作不语，走右上旁掩泣科""贴只泣不应""执小生双手似软撇式""至中跪科""出钗、盒科""悲咽不止倒地""与贴拭泪科""贴渐回心""袖钗盒至中，福介""小生携贴手，带看带走笑科，并下"等，整个过程从对明皇悲咽哭泣以示委屈娇弱，待到明皇认错抚慰，杨贵妃终在百转千回之后再度固宠。《审音鉴古录》当中"絮阁"一出对杨贵妃身段科介的细致化加工，使曲曲回肠中见出生旦离合之情。

二、跨剧种改编：以川剧为例

吴舒凫在为《长生殿》所作序言中论及此剧流传之广，其云："昉思句精字研，罔不谐叶。爱文者喜其词，知音者赏其律。以是传闻益远，畜家乐者攒笔竞写，转相教习。优伶能是，升价什佰。他友游西川，数见演此，北边、南越可知已"[1]，可知《长生殿》在康熙年间即已传至西川、北边、南越各地。

昆腔有"正昆"与"草昆"之别，如同昆曲存在南北差异，"正昆"与"草昆"实属同源异流。洛地《戏曲与浙江》将"为'四方歌者'所宗的魏、梁'正宗'昆唱"称之为"正昆"[2]，而"草昆"虽亦唱昆腔，却在昆腔中渗入了各地方言，多数未循"以字声行腔"的"水磨调"法，所谓"腔调略同，声各小变"[3]，相对而言较为草率，且多出现在民间草台班，常演于乡野村落。

《长生殿》一般作为"正昆"的传统剧目，如周传瑛口述"国风"即国风苏昆剧团称"当时的戏，都是苏滩、昆曲混唱的，唯此《长生殿》始终唱全昆"[4]。《长生殿》流播各地，作为昆

[1] 吴舒凫：《长生殿序》，《长生殿》卷首，《汇刻传剧》第二十八种，清末民初刘世珩暖红室重刻本。
[2] 洛地：《戏曲与浙江》，浙江人民出版社1991年版，第360页。
[3] 洛地：《戏曲与浙江》，浙江人民出版社1991年版，第359—360页。
[4] 周传瑛口述，洛地整理：《昆剧生涯六十年》，上海文艺出版社1988年版，第205页。

腔传奇自然要经历从"正昆"到"草昆"如湘昆、川昆、滇昆等改编过程，以及从"正昆"过渡到"草昆"这类地方昆腔之后又慢慢地"去昆腔化"，直至声腔唱调完全脱离曲牌体转为板腔体，最终完成跨剧种改编。

《长生殿》伴随着文人家乐、民间戏班等艺部足迹传演至西川、北边、南越等区域，此剧在盛演与流播各地的同时，随着乾隆中后期折子戏演出形态的盛行，以及花、雅争胜愈演愈烈，至世人"所好者惟秦声、啰、弋，厌听吴骚。闻歌昆曲，辄哄然散去"①，《长生殿》亦渐渐以折子戏的演出形式融入地方花部乱弹戏，最终形成地方剧种的演出剧目。

京剧、浙江瓯剧、赣南东河戏、福建莆仙戏、湖南湘剧、湖北汉剧、四川川剧、云南滇剧等地方大小剧种都有根据《长生殿》改编而成的剧目，如福建莆仙戏《唐明皇》现存道光二十年（1840）抄本，当中"七夕密誓""马嵬埋玉"两场即与《长生殿》"密誓"一出渊源有自②。由杨明、顾峰二人执笔的《滇剧史》叙述民国年间编写的剧目，当中提及《长生殿》《西阁藏梅》《马嵬坡》《九华宫》《天宝祭坟》五个改编剧本，"传系清末经济特科状元袁嘉谷根据《长生殿》传奇和《长恨歌》诗意改编的五出滇剧"③，可惜原稿已佚。

以川剧为例，昆腔入川可追溯至康熙二年（1663）。据民国十三年（1924）壁经堂印行的胡淦《蜀伶杂志》记曰："康熙二年（1663），江苏善昆曲八人来蜀，俱以宦幕寓成都江南馆合和殿内……蜀有昆曲自此始。④"初期班社仅止于昆曲清唱，雍正年间命名为"来云班"，至乾隆年间始登台上演，发展为昆班"舒颐班"，盛极一时。至民国元年（1912）转变为川昆戏班，其他如泰洪班、义泰班、名盛科班（三字科社）、三庆会剧社等都是清末有名的川昆班社。泰洪班曾于道光年间上演川剧折子《絮阁藏梅》，其他如《赐盒定情》《乞巧》《沉香亭》《醉酒》《埋玉》等川剧常演折子戏皆自《长生殿》各出改编而成。

川剧共有昆腔、高腔、胡琴、弹戏、灯戏五种声腔，川剧的形成，既是昆腔在川地的流传过程，也是昆腔川化的一种流变，随着昆腔入川后地方化的不断加深，昆腔逐步融入川地剧种，最终成为川剧声腔构成之一。由昆腔传奇《长生殿》改编而成的川剧不再以昆腔为主，代之以胡琴腔，如川剧当中的《贵妃醉酒》《剑阁闻铃》其唱腔都是胡琴腔。

1962年四川人民出版社出版川剧《长生殿》曲谱，由薛义安念唱腔，饶秉钧记谱整理而成，其唱腔即是胡琴腔。薛义安生于清光绪二十一年（1895），乃川剧名票，喜爱川剧，尤善胡琴戏。此川剧《长生殿》内容实为七夕乞巧二人拜双星盟誓，出自《长生殿·密誓》，当中有杨妃与明皇对唱，如杨贵妃唱"但则（呀）见一钩月（呀）照定中华呀啊"，唐明皇接唱"但未（呀）知啊那双星（啊）可（啊）曾瞧（哇）下"，杨贵妃续唱"若瞧（哇）下定要怜悯于（呀）咱呀"，已全然脱离了昆腔原貌。

清末民初时期，随着新旧思想的剧烈碰撞以及各体文学样式的革新，戏曲改良运动兴

① 张坚：《梦中缘序》，《玉燕堂四种曲》，清乾隆刊本。
② 张帆、蒋松源：《经典的复活与永生——〈长生殿〉传奇传承方式摭谈》，《福建师范大学学报》（哲学社会科学版）2006年第6期。
③ 杨明、顾峰：《滇剧史》，中国戏剧出版社1986年版，第197页。
④ 胡淦：《蜀伶杂志》，壁经堂民国十三年（1924）印行本。

起。推动革新者倡导以戏曲开启民智、移风易俗,强化戏曲的社会功能,从而形成了一场以京剧领先主导的,各地方戏先后参与其中的戏曲革新运动。民国二年(1913)改良戏曲练习所成立,汪笑侬担任所长,旨在培养戏曲专门人才,辅助社会变革。

浙江图书馆藏有泉记书庄《长生殿》坊刻本一册(索取号:普812.7/2222),该本每叶7行,每行19字,乃戏曲改良运动期间由《长生殿》改编而成的川剧,封面题"改良戏曲《长生殿》泉记书庄",实际内容乃根据《长生殿·密誓》一折改编而成。据《中国戏曲志·四川卷》记载,"泉记书庄"为民国间木刻川剧剧本刻印作坊之一,民国末期逐渐为铅印所取代①。

上海图书馆有川剧"天籁本"《长生殿》一册(索取号:线普560830),由川剧研究社校订,四川印刷局刊印,为民国二十八年(1939)再版铅印本。《订正川剧唱词》为川剧折子专集,共收折子剧本21种,《长生殿》"天籁本"属于《订正川剧唱词》第十四种。该本与泉记书庄《长生殿》一样,虽名为"长生殿",内容实则只是帝王妃子七夕密誓一折。

从民国初年泉记书庄改良戏曲坊刻本《长生殿》当中曲白可见,其直接改编自《长生殿》原作。坊刻本与原作在生旦上场之前有一段引场,描述天宫牛郎织女鹊桥相会情景,当中"天宫原不住相思,今逢七夕忆年时"即出自《长生殿》原作"密誓"一出开场织女所唱【浪淘沙】一曲"天宫原不着相思,报道今宵逢七夕,忽忆年时",织星与侍儿的科白亦与原作极为相似。再如坊刻本中生旦下场之后,牛郎织女二人有一段对白进行完结:

> (二星介)仙姬,你看他二人好不恩爱。(织女介)好便却好,只是他二人劫难将至,生离死别就在顷刻,若果不昧今夜之言,我二人与他作个长久风使。(牛郎介)耳听天河水响,你我回宫去者。正是:何用人间岁月催,星桥横边鹊飞回。(织女诗)莫有天上稀相见,那得心情送巧归。(吹打)②

对应《长生殿》原作"密誓"一出末尾牛郎与织女对白,如"(小生)天孙,你看唐天子与杨玉环,好不恩爱也""(贴)只是他两人劫难将至,免不得生离死别。若果后来不背今盟,决当为之绾合。(小生)天孙言之有理。你看夜色将阑,且回斗牛宫去。(携贴行介)"以及下场四句集唐诗——"何用人间岁月催(罗邺),星桥横过鹊飞回(李商隐)。莫言天上稀相见(李郢),没得心情送巧来(罗隐)",完全可以见出由此及彼承袭原作的改编手法。

对比泉记书庄改良戏曲坊刻本《长生殿》与《订正川剧唱词》第十四种《长生殿》"天籁本",可知"天籁本"源自坊刻本,且为坊刻本的删减版,"天籁本"在坊刻本基础上直接删去了生旦上场前以及下场之后牛郎、织女等角色的科介宾白,仅保留生旦二人的戏份,且保留下的内容与坊刻本几乎完全一致。此类删减方式亦是剧本改编的方式之一,删去枝节保留主干情节直奔主题,使舞台场上达到一种精简的效果。

另据泉记书庄改良戏曲坊刻本《长生殿》生旦场面情节内容可以见出,川剧《长生殿》

① 中国戏曲志编辑委员会:《中国戏曲志·四川卷》编辑委员会编:《中国戏曲志·四川卷》,中国ISBN中心1995年版,第446页。

② 民初川剧《长生殿》,泉记书庄坊刻本,浙江图书馆藏。

对念白科介的改编大体以承袭为主，而唱词的改编因受雅部昆曲与花部乱弹之间本质上存在差异的影响，即由于唱腔体式——曲牌体与板腔体的不同，曲文唱词成为由昆曲改编为川剧地方戏过程中的难点，需要地方戏曲艺人进行二次创作。

首先，坊刻本中对曲文的改编相较于原作的"字精句妍"，其俗化程度比之于科白的改编更为明显。如《长生殿》原作"密誓"一出当中【二郎神】"秋光静，碧沉沉轻烟送暝。雨过梧桐微做冷，银河宛转，纤云点缀双星"一曲，在坊刻本中改作"秋光冷，风沉沉，万籁声尽。望银河，映北斗，点缀双星"，直接将原来的曲牌体唱腔改为板腔体，且语言更加通俗自然；或如将原作曲文"撤红灯，待悄向龙墀觑个分明"改为"听说是杨玉环乞巧欢庆，叫宫人你与王撤去红灯。尔等们齐退后息声肃静，王悄到长生殿细看分明"，使曲文更为贴近实际，戏剧情节亦透过曲文一目了然。

其次，因时制宜地将原作中的身段科介融入川剧，形成曲文唱词。如将原作生旦对戏时的身段"（旦急转，拜生介）（生扶起介）"改作唱词"（生唱）贤妃子免参谒休要敛衽，用双手扶起了玉人卿卿"，如此边做边唱相得益彰，使民间地方观众群体观演时明白易懂。

再次，川剧坊刻本《长生殿》主动规避原作中诸多抒情写意的曲词，只将与剧情密切相关的部分曲文纳入改编范围，这也体现了民间地方戏对剧作进行改编时更为注重剧情编排的特点。

总而言之，川剧坊刻本《长生殿》无论是对科白的改动调整，还是曲文唱词上的改编创作，都体现出不同剧种之间的剧本改编，尤其是在将昆腔传奇改编为地方戏曲的过程中，艺人总体上在雅俗二者之间的度量与平衡。《长生殿》传奇在流播过程中融入地方声腔直至转变为地方戏曲作品，势必要经过艺人的俗化以适应地方剧种声腔体制、舞台搬演以及观众群体。地方戏曲剧作也只有在保持甚至突出地方剧种特色的基础之上，才能不断推动剧作的流传以及剧种的演进。

三、《长生殿》改易之作

刘廷玑《在园杂志》有云："近来词客稗官家，每见前人有书盛行于世，即袭其名，著为后书副之，取其易行，竟成习套。有后以续前者，有后以证前者，甚有后与前绝不相类者，亦有狗尾续貂者。"①《长生殿》的盛行于世，催生了《长生殿补阙》、时剧《长生殿》《后补长生殿》以及《新编长生殿》等改易之作。

吴梅《曲学通论·家数》称"《桃花》《长生》二剧，仅以文字观之，似孔胜于洪，不知排场布置，宫调分配，则昉思远出东塘之上。余尝谓《桃花扇》有佳词而无佳调，深惜云亭不谙度声，三百年来，词场不祧，独有稗畦而已"②，至乾嘉之际，"其有拔类超群，直追金元者，如唐蜗寄之改易旧词，有《女弹词》《长生殿补阙》等"③。

① 刘廷玑：《在园杂志》（卷3），清康熙五十四年（1715）刻本。
② 吴梅：《吴梅词曲论著四种》，商务印书馆2017年版，第225页。
③ 吴梅：《吴梅词曲论著四种》，商务印书馆2017年版，第226页。

唐蜗寄即清代戏曲家唐英,生平历经康雍乾三朝,著有多部戏曲作品,今存唐氏古柏堂17种,《长生殿补阙》《女弹词》即为唐英对《长生殿》的改易之作。清代俞樾《茶香室丛钞》卷十七有云:"国朝杂剧中,有蜗寄居士《长生殿补阙》,殆于洪氏原本外,别搜天宝间逸事以补之,而今不传。明人郑若庸作《绣襦记》,国朝又有作《后绣襦》者,国朝吴县李元玉作《一捧雪》,其后又有作《后一捧雪》者,作者姓名无考,而书亦不传。"①《长生殿补阙》并非不传,其有存本传世,与《女弹词》同为杂剧,被收入唐英古柏堂戏曲作品集《灯月闲情十七种》,全书共20卷,《续修四库全书》据北京图书馆藏清乾隆唐氏古柏堂刻嘉庆增修本影印。

《长生殿补阙》以唐明皇与梅妃情事作为主体情节,之所以名为"补阙",实因作者想以此剧作补洪昇原作梅妃之"缺憾"。此剧仅"赐珠""召阁"两出,正与《长生殿》"夜怨"与"絮阁"二出相对应,剧叙梅妃久侍玄宗,感情甚笃。自杨妃入宫之后,顿遭冷落,以致迁出西宫,移居上阳楼东。梅妃哀怨无比,玄宗一时念及旧情,赐梅妃明珠一斛。梅妃赋诗退珠,倾诉幽怨。玄宗见诗颇为动容,赋词《一斛珠》抚慰梅妃,并遣人暗召梅妃相会于翠华西阁。"长生殿补阙"名下原注"【古大红袍】曲摘演"②,剧中"赐珠"一出有【古摘大红袍】一曲,乃梅妃梳妆游园时所唱。

乾嘉时期折子戏全面盛行,舞台场上盛演《长生殿》折子,以至当时有"户户'不提防'"的俗谚流传于世。所谓"户户'不提防'"了,即《长生殿·弹词》【南吕·一枝花】"不提防余年值乱离,逼拶得岐路遭穷败"一曲,"不提防"三字成为"弹词"一出的代言之词。

《长生殿·弹词》一折"大古里凄凉满眼对江山,我只待拨繁弦传幽怨,翻别调写愁烦,慢慢的把天宝当年遗事弹",借内廷梨园老伶工李龟年之口,把满眼江山与兴亡旧事,以苍凉悲壮的曲调,通过拨弦翻调弹唱而出,细述自杨妃进宫到渔阳战火起,直至马嵬兵变杨妃殒命,当真是"唱不尽兴亡梦幻,弹不尽悲伤感叹",令人唏嘘不已。唐英《女弹词》杂剧题署"蜗寄居士改本",唐英古柏堂戏曲集剧目名下皆署"蜗寄居士填词",唯此剧署"蜗寄居士改本",因全剧自始至终无论结构及曲牌唱调等,均仿自《长生殿·弹词》一出,故注明此剧为改本而非原创。《女弹词》清乾隆唐氏古柏堂刻嘉庆增修本有董榕乾隆十九年甲戌(1754)题辞《调寄念奴娇》③,词中称唐英"执耳骚坛",对此剧文采"拈取陈鸿天宝事""眼底白傅遗踪"有陈、白二人风旨表示充分肯定,且认为曲调"谱来宛合,帜新压倒词杰",寻宫数调之处别有一番情致。《女弹词》开场"旦扮老妇人持琵琶上"吟诗四句"渔阳鼙鼓走官家,绝代红颜委土沙。欲问当年天宝事,指尖兴废听琵琶"④,此即仿效《长生殿·弹词》开场"(末白须,旧衣帽抱琵琶上)一从鼙鼓起渔阳,宫禁俄看蔓草荒。留得白头遗老在,谱将残恨说兴亡"的结构体式⑤,曲牌依次为【一枝花】【梁州第七】【转调货郎儿】【二转】【三

① 俞樾:《茶香室丛钞》(卷17),《春在堂全书》,光绪二十五年(1899)刻本。
② 唐英:《长生殿补阙》,乾隆唐氏古柏堂刻,嘉庆增修本,《续修四库全书》集部第1767册。
③ 唐英:《女弹词》,乾隆唐氏古柏堂刻,嘉庆增修本,《续修四库全书》集部第1767册。
④ 唐英:《女弹词》,清乾隆唐氏古柏堂刻嘉庆增修本,《续修四库全书》集部第1767册。
⑤ 洪昇:《长生殿·弹词》,《汇刻传剧》第二十八种,清末民初刘世珩暖红室重刻本。

转】【四转】【五转】【六转】【七转】【八转】【九转】【煞尾】,均与原作保持一致。在脚色安排上,除将剧中脚色原作末扮李龟年改作旦扮老妇人之外,其余生旦副外丑等行当所扮演的角色人物与原作亦是大同小异。

嘉道之后,花部乱弹戏渐趋对雅部昆曲形成碾压之势,至清末光绪年间,皮黄乱弹戏的搬演已成梨园剧坛场上之最盛者。有清一代,昆曲在由盛转衰的过程中与诸部声腔不断发生交融,昆曲融入地方声腔不断被俗化,地方昆腔戏班进而顺应时代风尚,创作出一些短小的俗剧,此类俗创作品被称为"时剧"。

国家图书馆藏有"时剧《长生殿》"一册(索取号 85161、85162),光绪二十三年丁酉(1897)排印本,由亦嚣嚣斋主人校订并付印。该剧有俗名《定中原》,题"四乐斋主人撰",剧演唐玄宗、杨玉环之情事及安禄山之乱,以郭子仪戡乱为主,共八出:《听政》《洗儿》《平蕃》《演猎》《逼反》《劝行》《誓师》《刺逆》。原本另附注曰:"《长生殿》八折原系游戏之笔,于一切时剧腔调或多未谐,倘有演唱者,不妨随意更改,但不可为俗笔所误耳。时在光绪十一年乙酉(1885)秋九月,四乐斋主人识。二十三年丁酉(1897)四月亦嚣嚣斋主人排印并校字。"2016 年国家图书馆出版社出版《富连成藏戏曲文献汇刊》,该剧收入于汇刊第十一册。

傅惜华将此剧归为皮黄戏,著录于《皮黄剧本作者草目》①。周明泰《道咸以来梨园系年小录》亦曾著录此剧,其云:"退庵居士藏《长生殿》时剧一册,系光绪十一年乙酉(1885)九月四乐斋主人著。至二十三年丁酉(1897)四月,亦嚣嚣斋主人排印并校字。内分八折:《听政》《洗儿》《平蕃》《演猎》《逼反》《劝行》《誓师》《刺逆》。以第六折为最精彩。全剧七字、十字句皆有。"②此剧主演郭子仪平息安禄山之变,将原作李杨爱情主线删去。虽名"长生殿",却一改作者洪昇原本"凡史家秽语,概削不书"的文人敦厚之旨③,增添了诸多秽乱情节,无论曲文念白、关目设置、脚色排场、情节结构等都已脱离《长生殿》原作。此剧曲文体式以七字句、十字句为主,其间虽有"杂唱昆曲"的提示语,从总体上来说,仍如傅惜华所言,属皮黄戏④。

另有郑振铎藏《后补长生殿》清抄本一册,今藏于国家图书馆(索取号:XD5886),该剧作者未详,共九出:《遣徒》《访贤》《劝驾》《即位》《说番》《会师》《败贼》《刺逆》《收京》。《刺逆》《收京》二出沿袭《长生殿》原作,其余七出皆为作者自创。从各出目名称可以看出,《后补长生殿》亦非以李、杨爱情为叙事主线。

苏州图书馆藏《新编长生殿》清抄本二册(索取号:M/926),抄本今存卷九至卷十七、卷二十、卷二十八,目录为:《朝闹》4 叶、《进果》6 叶、《夜怨》5 叶、《西阁》10 叶、《密誓》5 叶、《陷关》3 叶、《惊变》4 叶、《埋玉》10 叶、《献饭》5 叶、《闻铃》4 叶、《弹词》7 叶,共计 11

① 傅惜华:《傅惜华戏曲论丛》,文化艺术出版社 2007 年版,第 359 页。
② 周明泰:《道咸以来梨园系年小录》,民国二十一年(1932)商务印书馆铅印本,《民国京昆史料丛书》第 14 辑,学苑出版社 2013 年版,第 317—318 页。
③ 洪昇:《长生殿·自序》,《汇刻传剧》第二十八种,清末民初刘世珩暖红室重刻本。
④ 康保成:《富连成藏〈长生殿〉(时剧)初探》,《文化遗产》2019 年第 2 期。

出,其中《陷关》最后一叶已散佚不见。《新编长生殿》每叶10行,每行20字,内题"嘉乐堂顾抄藏",钤"顾履仁印"章,未知出自何人改编。光绪五年(1879)《嘉兴府志》卷四十八、民国《临海县志》卷之十五记录顾履仁为嘉庆举人,《常熟乡镇旧志集成·里睦小志》记载了有关人士与顾履仁酬唱词作。

从《新编长生殿》曲文体式可以看出属皮黄腔戏本,其中"朝闹"对应原作"权哄","西阁"对应"絮阁",其相对上述其他跨剧种改编本更为全面精细,曲文念白、脚色布置、结构排场等皆有原作的影子。例如原作"权哄"一出开场"(副净引祇从上)狼子野心难料,看跋扈渐肆咆哮,挟势辜恩更堪恼,索假忠言入告",《新编长生殿》开场改为"(引副上)狼子野心难料,一朝得志咆哮,欲灭虎威,须向龙颜告";又将原作"进果"一出"(末扮使臣持竿、挑荔枝篮,作鞭马急上)一身万里跨征鞍,为进离支受艰难。上命遣差不由己,算来名利怎如闲"改作"(引净上)一身万里跨征鞍,带月披星道路难,上命苦差不由己,算来名利怎如闲",凡此,其直接改自《长生殿》原作一目了然。节取《新编长生殿》与《长生殿》原作"惊变"一出开场高力士安排宴饮、中间唐明皇与杨贵妃把酒唱和以及结尾乐极生悲三处进行对比分析,可知《新编长生殿》在改编原作过程中基本遵循以下三点:

首先,对关系到剧情的曲文宾白,在大体承袭的同时作具体化、通俗化处理。如原作开场高力士独白结束后,以"生、旦乘辇,老旦、贴随后,二内侍引,行上"舞台提示语告知脚色排场,《新编长生殿》直接改为浅显的宾白——"呀,道言未了,早又见万岁爷与杨娘娘进园来矣,不免上前迎接",而高力士开场所吟的四句诗属于韵白,《新编长生殿》直接沿用,之后【粉蝶儿】【尾声】仍是如此。

其次,《新编长生殿》规避原作中诸多与剧情关联较弱的曲文。如删去"【南泣颜回】携手向花间"、"【北石榴花】不劳你玉纤纤高捧礼仪烦"、"【北斗鹌鹑】畅好是喜孜孜驻拍停歌"、"【南扑灯蛾】态恹恹轻云软四肢"、"【北上小楼】呀,你道失机的哥舒翰"、"【南扑灯蛾】稳稳的宫庭宴安"诸曲,以从整体上保持剧情的连贯,不致因曲文冗长而显拖沓。

再次,科介宾白在原作基础之上作适当添加,增强情节的戏剧性。如中间李杨二人对饮,杨贵妃不胜酒力回宫休息之后,《新编长生殿》中杂唱"不讲杨妃先进宫,此刻君王独坐在亭中,思量要把梅妃会,来了奸臣杨国忠",《新编长生殿》除生旦丑之外,其余皆归于"杂"这一部色,相当于原作老旦、贴、内侍诸人。原作中"惊变"一出本无梅妃,《新编长生殿》却出人意外地以"杂"音唱出明皇酒后心声,以冷不丁的形式插科打诨博观者一笑。

《新编长生殿》总体虽属皮黄腔,然其中仍有多处保留原作中曲牌唱调原文,且无论曲文还是科白虽较原作更为通俗,其俗化程度却非如民间戏班艺人那般低俗化处理,基本保持了雅俗共赏,不至于俗不可耐。如将原作"【南泣颜回】花繁秾艳想容颜"一曲还原为李白【清平调】三首,此举更像是出自喜爱皮黄腔的文士之手,是而《新编长生殿》并未完全脱离《长生殿》昆腔传奇原貌。

传统戏的剧目类型与编演技法论析

——以豫剧为例

吴 彬*

摘 要: 传统戏是中国戏曲的宝贵资源。就题材而言,豫剧传统戏包括家庭伦理、爱情婚恋、市井风情、政治军事、公案清官等多个方面。就故事构成来看,家庭伦理剧主要表现的是夫妻关系、婆(公)媳关系和父子(翁婿)关系。爱情婚恋剧有"投亲""抢亲"与"换亲"、"夫思妻"与"妻思夫"、"戏妻""试妻"与"休妻"等多种主题。市井风情剧以小戏为主,诙谐幽默,充满了泥土气息,极具观赏性。政治军事剧和公案清官剧都有系列化特征。从编演技法来看,传统戏惯用"误会"与"巧合"、"三番四抖"、"戏串子"与"搭桥"、悲喜混杂等手法。传统戏剧目众多,研究其艺术特色,总结其成功经验,目的在于"创造性转化,创新性发展"。

关键词: 传统戏;剧目类型;编演技法;豫剧

传统戏是中国戏曲的宝贵资源。各个地域、各个剧种的传统戏,既有共性也有个性。其共性,既表现在演出技术上,有脚色行当和"四功五法";也表现在剧本编写套路上,有一套属于戏曲固有的话语体系。这些都是传统戏的"程式",非此不足以说明其身份特征。其个性,则因方言的差异,风俗习惯的有别,欣赏趣味的不同,从而在剧目的题材表现、人物形象塑造、脚色性格刻画、唱词念白编写、场面冷热调剂等具体的操作层面有所不同,而传统戏的文学性与观赏性也深藏其中焉。

作为北方重要的梆子剧种,豫剧迄今至少已有200多年的历史,积累了大量传统剧目,其总数有多少,至今没有定论。就目前所能看到的豫剧传统戏剧本而言,其故事的时间跨度非常大,内容也包罗万象,且以历史题材的故事为最多。正如王培义所言,"豫剧中之最大特色即历史剧众多,如《三国演义》《说岳》,每喜折其有兴趣之部分编为剧本演唱。以轶事入剧者,以神怪小说入剧者亦所通见,但不若以历史材料入剧者广。"[1]马灵泉也说:"各梆戏舞台所演戏剧,据各艺员所云,共有四五百出,多取材于历史与传说,戏剧内容性质,有属于忠孝节义者,有属于礼义廉耻者,亦有属于猥亵淫靡神怪迷信者。"[2]王、马二人所言,确是事实,但"历史剧众多""多取材于历史与传说",这是中国文化的特殊性所决

* 吴彬(1980—),文学博士,浙江传媒学院副教授,专业方向:中国现代话剧、地方戏。
【基金项目】本文为国家社科基金艺术学重大项目"中国戏曲历史题材创作研究"(项目编号:20ZD23)阶段性成果。
① 王义培:《豫剧通论》,《戏剧周刊(第二号)》1924年12月15日。
② 马灵泉:《相国寺》,开封教育实验区出版部1935年版,第144页。

定的，是传统戏曲的共性，非豫剧独然，倒是豫剧中一些表现家长里短的传统小戏，因其浓郁的中原风土人情味儿，既通俗易懂又诙谐幽默，风格独具。这类小戏多是喜剧，内含一种乐天向上的精神，代表了河南人的憨直与朴实，从而显示出与其他剧种的异样来。

一、剧目类型与故事构成

豫剧传统戏主要有全本戏和小戏两类，前者以袍带戏为主，"剧情则以忠孝节义为宗旨""有接演二三日者，有演一日夜者，至少时间亦演半日"；①后者以日常生活为主，既有独脚戏，也有二小戏、三小戏，演出时间一般在半个小时左右。就其性质而言，既有世俗剧，又有公案剧，还有神话剧。从剧作思想内容来说，有的颂扬爱国精神，谴责卖国投降；有的歌颂正义斗争，暴露黑暗统治；有的清官除暴抑强，民冤终有所报；有的反抗封建礼教，追求婚姻自由；有的反映日常生活，描绘众生百态。② 极为丰富多彩。整体而言，其剧目类型可以分为家庭伦理剧、爱情婚恋剧、市井风情剧、政治军事剧、公案清官剧等。

家庭问题是社会的主要问题，也是基本问题。作为封建时代非常世俗的艺术，戏曲之所以受老百姓欢迎，关键因素就是它对世俗社会的关注和关怀，老百姓从中可以看到自家的生活，看到自身的影子。尤其是豫剧，纵是表现重大政治题材的袍带戏，也常常会不自觉地把剧中人物世俗化，使其言行符合普通老百姓的认知标准和审美规范。譬如《打金枝》，皇家的勃豀却被充分平民化，就像普通老百姓的家常，皇家的威仪根本不存在，有的只是身为九五之尊的皇帝与皇后在开导女儿女婿，岳父岳母在苦口婆心地劝和。另如《花打朝》，身为一品诰命夫人的程七奶奶，竟然在金殿之上追赶着皇上到处跑，就如同乡村里的农家大嫂吵架毫不示弱。观众看过并不会觉得台上的表演不够真实，反倒理所当然地认为那都是真的，只有那样表演才是真实。老百姓的家庭伦理观念在看戏的过程中鲜明地体现了出来。

从故事构成来看，豫剧家庭伦理题材剧主要表现为三种关系，一是夫妻关系，二是婆（公）媳关系，三是父子（翁婿）关系。夫妻关系是家庭伦理的重要内容，家庭伦理中几乎所有的关系都是由它派生出来的。表现家庭伦理，表现夫妻关系，这是地方戏的长项，也是它们能够接地气受欢迎的关键所在。此类剧目既有小戏也有大戏，前者以喜剧为主，如《拐妗子》《李节卖鞋》《对哆罗》《借妻》《把鹌鹑》《撕蛤蟆》《双摇会》等；后者多是正剧或悲剧，如《桃花庵》《秦香莲》《打金枝》等。

爱情是人类永恒的主题，是文学永远关注的对象。就戏剧而言，从宋元南戏开始，剧作家们就普遍地涉足这一题材领域，创作出不朽的佳作，已经形成一种创作传统。在豫剧传统戏中，也存在大量的爱情婚恋题材剧目，其故事构成有"投亲""抢亲"与"换亲"、"夫思妻"与"妻思夫"、"戏妻""试妻"与"休妻"等多种模式。"投亲"多是男方因为家道中落或某

① 邹少和原著，屈瑞五赠刊：《豫剧考略（续前）》，《十日戏剧》1939年第24期。
② 韩德英、杨扬、杨健民：《中国豫剧》，河南人民出版社1999年版，第112—121页。

种原因投靠亲戚,如《李登云投亲》;"抢亲"多是恶少眼馋良家女子而抢人成亲,如《打保府》和《日月图》;"换亲"则以《白文生借闺女》最具代表性,这是一出以冲喜换亲为题材的讽刺喜剧。表现"夫思妻"和"妻思夫"的戏,主要有《罗帕记》《刘玉郎思家》《孟姜女哭长城》等。除了"思妻"主题外,还有一些"戏妻""试妻"的剧目,前者如《桑园会》《汾河湾》《买胭脂》,后者如《大劈棺》等。这类剧目折射出前现代社会"男尊女卑"的现象,反映了男人对女人不信任、不尊重的社会现实。除了"戏妻""试妻"的主题外,传统戏中也有的剧目是"休妻"的,前述的《罗帕记》便有"休妻"的成分在里面,而《马前泼水》更是此类戏码的代表。

市井风情是最能展现某个时代某个地域的民俗民风和精神风貌的,地方戏最具特色之处,最能体现此剧种与彼剧种不同地域风格的,就是这些浸润着当地人的思维方式、生活习惯、处事准则的市井风情剧。此类剧目以小戏为主,虽然故事性不强,情节少有大起大落,矛盾冲突也不明显,但诙谐幽默,喜剧性强,充满了泥土的气息,极具观赏性,在嘻嘻哈哈的热闹中满足了观众"找乐子"的心理需求。诚如张履谦所言:"河南梆子戏为河南人所爱好者",在其"能表现河南风俗习惯把握观众意识"。[①] 此类剧目,有的是表现读书人的,如《挖蔓菁》《王明方中状元》《教学》《开弓》等;有的是表现普通劳动者的,如《借靴》《杨三幺要饭》《吕老爷说媒》《尹士涛打窑》《喷大话》《大骗》《下马匹》《王小赶脚》《阎王乐》《袁文进烤火》《拴娃娃》等。这类小戏多数并没有多么高深的思想和立意,但构思奇特而且很家常,表现出艺人丰富的想象力和世俗观念,也满足了观众"找乐子"的心态。虽然篇幅不长,但人物性格鲜活,往往能够通过某一个"点"活画出角色的魂灵来,故事编得滑稽奇特,台词写得风趣幽默,深得喜剧之味。

中国历史上下五千年,发生过频繁的割据战争和朝代更迭,有大量的历史故事流传,也为剧本的编写积累了丰富的素材,从而构成传统戏曲剧目来源的主体,出现了大量政治军事题材剧目。此类剧目既有悲剧也有喜剧,既有大戏也有小戏,如《跑坡》《比干挖心》《烽火台》《和氏璧》《前楚国》《后楚国》《宇宙锋》《打城隍》《拿懒人填馅》等,一方面暴露了统治者的荒淫无道,另一方面表现了文臣武将为国干成。从故事构成来说,此类剧目有系列化的特点。其一,故事情节在时间上有紧密的连贯性,一环扣一环。如伍子胥系列剧目《前楚国》《后楚国》《禅宇寺》和《鞭打楚王尸》等,以及苏云庄系列剧目《收王洪》《收孟喜》和《收张英》等。其二,故事情节在空间上有发散性。此类剧目主要是受史传文学的影响,剧情在时间上的联系并不紧密,并非一环扣一环,往往是围绕着某个历史事件或历史人物展开,具有"形散神不散"的特征。如"三国"系列剧目《人头筵》《辕门射戟》《白门楼》《战宛城》《过五关》《讨荆州》《黄鹤楼》《大江东》《柴桑口》《赵云截江》《火烧连营》《孙夫人祭江》《取长沙》《夜战马超》等,以及刘秀系列剧目《收姚期》《收岑彭》《收吴汉》《收纪昌》《收邳彤》等。其三,以某位历史人物为中心展开情节,主要情节集中统一,一线到底,故事叙述类似,剧目之间或有紧密的时间联系,或者没有。如"封神演义"系列剧目《黑下山》《黄河

① 张履谦:《相国寺特种调查之二·民众娱乐调查》,开封教育实验区1936年版,第18页。

阵》《万仙阵》《九龙柱》《金鸡岭》等，这类剧目单从思想层面而言，并无什么高深的思想或启人深思之处，其看点主要在场上表演，在戏的观赏性。一是武戏场面众多，可以充分展示打斗的技艺。二是各路神仙出场，各种法宝比拼，充分满足了观众的猎奇心理。

在传统戏里，公案题材的剧目占有相当大的比重，其情节构成主要表现为二元对立、忠奸分明，好人就是好人，坏人就是坏人，结局则是清官出现平反冤案，赃官被杀，坏人得到应有的惩罚。这种现象的发生既与传统戏曲中的脸谱艺术相表里，也表达了普通观众的审美心理与理想诉求——"善有善报，恶有恶报"，同时也反映老百姓的"清官"情结。这是"法治"不够健全的社会老百姓的无奈选择——只有依靠"人治"，虽然"人治"是有风险的。诚如有的学者所言："清官的形象，凝聚着民众对理想政治的向往，甚至往往成为自己生存希望的象征，于是幻化为民间政治信仰中高大的'神'。这就是清官迷信"[①]"清官迷信，是民众在政治上力量微弱的表现。"[②]这类题材的剧目，从故事发生的时间来看，出现在宋朝的居多，而且具有系列性，一是杨家将系列，二是包公系列。这种现象在一定程度上也反映出宋朝政治制度的弊端，官僚体系根深蒂固的顽疾。此类剧目亦存在系列化现象。其一是故事情节有连贯性，串起来就是整本大戏。如杨家将系列中的《两狼山》《篡御状》《拿潘》《提寇》《审潘》《密松林》等剧。这几个剧目规模都不大，属于独立的小戏，亦可视作折子戏，但剧情却是相互衔接，前后连贯，串起来就是一出大戏。这在传统戏中叫作"串戏"。"串戏"的好处就是可分可合，合则是一出大戏，分则是独立自足的折子戏，而且每一折都非常精彩；合则使剧情更加完整丰满，分则使表演更加精彩可观。这种"串戏"现象，充分说明传统戏曲的灵活自由。其二是以历史人物为主角的戏，故事有多样性，如包公系列剧目《下陈州》《跪韩铺》《审牌坊》《铡郭槐》《铡赵王》《铡美案》等。此类剧目相互之间，情节没有必然的连贯性，故事则是呈现多样性。

其实，豫剧传统戏的剧目类型和故事构成并非只有上述这些。由于传统戏的内容包罗万象，台上演出又是自由灵活，变化多端，在上千部的剧目中荟萃了多姿多彩的艺术手法，它们与剧本内容相表里，借重技法的熟练运用使得剧本与表演达到了有机融合，无缝对接，写来是得心应手，演来则自然流畅。

二、编剧技法与表演技艺

传统戏是民间艺人智慧的结晶，虽然艺人文化程度不高，也不懂什么高深的编剧理论，但他们的创作实践，却暗合了编剧学中的一些常用的理论技巧。这些技巧千变万化，在不同的剧目中表现形式各异，不断地丰富着传统戏剧目，而且与舞台表演融为一体，相得益彰。可以说，传统戏典型地体现了编剧技法与表演技艺的合一，正是这种深度融合才使得传统戏能够久演不衰，久看不厌，历久弥新。个中经验，实应认真总结，以俾今日戏曲

① 王子今：《权力的黑光——中国封建政治迷信批判》，陕西人民出版社2007年版，第216页。
② 王子今：《权力的黑光——中国封建政治迷信批判》，陕西人民出版社2007年版，第220页。

创作与演出。

首先,是"误会"与"巧合",这是传统戏中惯用的编剧技法。其实,这两种编剧技法,非中国戏曲独然,纵然在西方亦屡试不爽,从古希腊戏剧到莎士比亚戏剧,再到法国的佳构剧,无不擅长此类技法。诚如中国戏谚所言:"戏其戏乎,越戏越真。"也正是这种技法的存在,戏才更像戏。在豫剧传统戏中,"误会"与"巧合"手法用得最为精到的剧目有《合凤裙》《春秋配》《青铜山》和小戏《尹士涛打窑》,而且以爱情婚恋题材剧目为最多。

《合凤裙》是一出因误会而险些酿成悲剧的婚恋剧。该剧的情节并不复杂,主要是以"误会""巧合"的手法结构剧情,看点主要有四:其一是书馆内,兰英、秀英游书馆,很有戏剧性和喜剧性。姐妹俩做"张生戏莺莺"的游戏,这是"戏胆",是戏剧矛盾冲突的引线,是情节发展的关键,也是展示演员做功戏的重要场次。姐妹俩一庄一谐、互相映衬的性格设计,在传统戏曲中是非常普遍的,也能充分展示戏曲旦行的技艺。如果没有秀英的活泼,就不会有"张生戏莺莺"的游戏,也就不会有梁丞相的误会,剧情就无从铺排开来。其二是梁府客厅,梁丞相离开书馆后,怒气不息来到客厅,要找老乞婆问个究竟。老婆不在,他喊叫小郎、丫环。小郎、丫环以为是在叫老乞婆,都说对方才是老乞婆。这里是用了闲笔,从情节设计来看,对于剧情的发展没有多大意义,可以删去。但这是中国戏曲中常用的一种手法,也是一种现象,编戏的人有意让剧情停顿,延宕,腾出时间来刻画一些小人物,一般都是家郎、院公、丫环、丑婆一类,而且多是丑角或花旦、彩旦,通过插科打诨来刻画他们,从而增加趣味性,李渔称其为"看戏之人参汤也"。[①] 同时,也是为了调节紧张的气氛,使戏的演出能够一张一弛,松紧有度,这也是由中国戏曲欣赏时的"审美心理定势"所决定的。[②] 从剧本的文学性和情节的整一性来看,这些显然是多余的,但从演出的舞台性和观赏性的角度来看,又有存在的必要性与可行性。对于这类闲笔,从创作的角度来说,只要适度就行,它可有可无,但不能太长,否则会给人啰里啰嗦的感觉,容易拖慢剧情,拖散矛盾,拖垮演出,拖死演员,拖恼观众。旧时的"对台戏"往往就是通过这种办法延长剧情的,但在今日的舞台上则不足为训。其三是菜园子,梁兰英和梅廷选先后被捉又都夜宿庵中,不期然而遇的场面。它决定了剧情的走向——"夫妻"相认,进京赶考。但从表演的角度而言,本场戏最大的看点是梁福与梁婆,一个老丑、一个彩旦的科诨表演,是能给观众带来解颐之乐的,但部分台词低俗却是一病。这老两口是热心人,如果没有他们留宿梁、梅二人,梁兰英与梅廷选就无从邂逅,剧情也无法继续往前推进。其四是梁府内,误会的解除,这是矛盾的解决,也是观众审美期待最终能否得到满足的关键所在。误会的解除是梁秀英出面对质。该剧在情节设计方面,始终留着一手,恰似相声中的包袱,不把它一下子抖开。闹书馆后,梁秀英就"失踪"了,梁丞相逼走梅廷选,又要逼死梁兰英,家中发生这等大事,梁秀英皆不在场,非是不宜,而是不能。因为一旦让梁秀英现身消除误会,矛盾得以化解,戏也就没法演了。让梁秀英"消失",此乃传统戏曲中惯用的"招之即来,挥之即去"的

① 李渔:《闲情偶寄》,浙江古籍出版社1985年版,第50页。
② 余秋雨:《观众心理学》,上海教育出版社2005年版,第33页。

手法,一切为了剧情的需要,不死守生活的真实。这便是中国戏曲中一条非常重要的美学原则——"坦白承认是在演戏"。①

同样把"误会""巧合"的手法用得非常好的剧目是《春秋配》。这是一出才子佳人戏,而且是一出以唱功见长的戏。该剧讲的是姜秋莲与李春华历经磨难终成眷属的故事,剧作结构庞大,人物众多,行当齐全,故事曲折,情节错综复杂,跌宕起伏,引人入胜。该剧大量运用"误会""巧合"的手法,使得整台戏能够始终"抓人"而不松懈,不致产生审美疲劳。其关键处有四:一是姜秋莲去捡柴,李春发赠银,姜婆(有意)误会,认为秋莲与李春发有染,要报官,从而导致秋莲出逃。"捡柴"一场是"戏胆",所有剧情的展开和矛盾的挑起都源于此。同时,这场戏也是全剧的精华所在,是全剧最能展现男女情感的地方,而且也刻画了乳娘热心肠的性格特征。二是逃出来之后,乳娘被杀,包袱被侯上官夺去,偏偏改过自新的石金波进城办货救了侯上官,偏偏这个包袱落入石金波之手,偏偏石金波又是李春发帮助过的人,偏偏是石金波为了报恩把包袱扔到了李春发家里,偏偏是这个包袱成了李春发杀人的罪证。这一切都是"巧合",但"巧"得合情,"巧"得合理。"包袱"成了剧中的一个重要物件,它影响着情节的走向,使"误会"继续下去。三是石金波去寻找姜秋莲,偏偏是"秋莲"与"秋鸾"发音相似,导致他的误听,误以为秋鸾就是他要找的秋莲,结果是造成秋鸾投井。巧合的是,姜绍与徐黑虎偏偏从井边路过,听到了秋鸾喊救命,偏偏又因为秋鸾貌美,引得徐黑虎生了歹心害死了姜绍,带走了秋鸾。四是徐黑虎偏偏遇到了奉旨出京查访的按院何德福,何德福把秋鸾安置在尼姑庵,偏偏姜秋莲也在那里。正是因为有第四个"巧合",才为后来谜底的揭开,矛盾的解决铺平了道路。所以,何德福这条线上的情节就成了全剧的"戏眼",何德福也成了矛盾的最终化解者。很显然,该剧情节的进一步发展始终是靠"巧合"的扭结,层层推进,一环扣一环,从中不难看出艺人编戏时候的匠心。

《尹士涛打窑》是出小戏,又名《搭南瓜架》,讲的是尹士涛兄妹遇到刘秀的故事。该剧虽是小戏,但故事性强,情节吸引人,有"传奇"色彩。一个打窑的乡下人,居然能够见到皇上,而且还能当场讨来封赏。这一切看似不可能的事情,却是有其必然性的,因为刘秀是在逃命途中,不期然地逃到了尹士涛的家中,任何可能都会发生。这就是该剧的戏剧情境。而尹士涛讨封的场面,又有很强的喜剧性,一方面表现了乡下人的穷困和无知,把朝廷封赏简单化;另一方面也深化了尹士涛这个丑角的性格特征。为了刻画尹士涛的性格,该剧在唱、念的编写方面也颇为用力。一是戏的开头,尹士涛有一段以"黑"为核心的戏溜子,每句唱都带个"黑"字,这种编写唱词的手法,是传统戏曲惯用的技法,主要用在丑角身上,表面上看是在玩弄文字游戏,实则有助于刻画脚色的性格,突出他的行当特征,表现其嘴皮子功夫。二是尹士涛自报家门后的一段唱,把七不连来八不粘,没有任何关系的历史人物和神仙都扯在一起,这种"胡说""胡扯"的唱法,往往也是用在丑角身上,也只能用在丑角身上,它有助于刻画丑行人物的性格及其行当特征。三是在赐封的过程中,该剧运用了汉字的"谐音",故意让尹士涛误听,制造误会。这种制造"误会"的手法,不是情节本身

① 张赣生:《中国戏曲艺术》,百花文艺出版社1982年版,第54页。

推动所自然造成的,而是人为的,是戏曲艺人在编戏的过程中刻意制造的。这种刻意制造"误会"的做法在传统戏曲,特别是丑行戏曲中非常普遍。但从情节整一性的角度来考察,这种刻意制造"误会"的手法实不足为训。它流露出旧戏艺人在编戏时的随意和编剧技巧的单调,往往给人一种"戏不够,胡乱凑"的印象。

其次,是"三番四抖"手法。"三番四抖"是相声艺术在组织包袱时惯用的手段,其目的是通过再三铺垫,从而渲染气氛,以便收到良好的艺术效果。在戏曲中使用这种手法,一是可以起到突出与强调的作用,二是可以增强戏剧性,三是可以展示演员的技艺。豫剧传统戏《龙凤旗》《铡郭槐》便恰到好处地运用了"三番四抖"手法,既增强了喜剧气氛,又刻画了人物性格。

《龙凤旗》是一出帝王家庭团圆的喜剧。该剧塑造了一个丑行的帝王形象,他迷糊,随和,不威严,不霸道,风趣幽默,和蔼可亲,就像一个普普通通的农村老汉。在技法方面,充分借用了相声中"三番四抖"的手法,比如胡金文初次去拜见张文忠,苏金定去见察院,都是"三番四抖"方才相见。在《铡郭槐》中,张广才寻找打官司的人,也是运用了"三番四抖"手法,先是找王第二、王第三、王第四,最后才想到自己认的干娘。李妃找包拯告状,也同样运用了"三番四抖"手法。从情节整一性的角度来看,这种"三番四抖"的手法似乎显得啰嗦,但从戏曲观赏性的角度来看,它起到了铺垫作用,为关键人物的出场起到了充分造势之功,使得剧场的情绪波一浪高过一浪。诚如日本戏剧理论家河竹登志夫在其专著《戏剧概论》中所言:"演技真正感人之时,既不是观众席上的赞誉之词,也不是四起的掌声,而是刹那间掀起的凝神屏息的感动的波浪,这波浪涌向舞台,充溢了整个剧场。'感动波来了'指的就是这种状态。"[①]这种"感动波"的出现实赖剧情的铺垫,气氛的营造,情势的助推。

再次,是"戏串子"与"搭桥"手法,这是传统戏惯用的编剧手段。戏串子,在有的剧种里叫作条子、赞子、篇子、赋子,一般都是套话、模式化的台词,在其他剧目里也可以通用,它是戏曲演员必备的基本功,戏串子掌握的多少往往决定着演员在舞台上的应变和驾驭能力。傅谨在《草根的力量》中曾细致地分析了这种戏串子,"肉子和赋子是路头戏演员们在舞台上创作演唱的重要内容,而且因其制作精细,也是非常易于吸引观众的戏剧成分。在某种程度上,它们构成了一部路头戏的中心内容。加之路头戏本身就有它大致的故事情节框架,如果一个演员能够熟练地掌握与运用这些肉子和赋子,那么他所演的这出戏,就不会有太大的出入。所以路头戏的演员都非常重视肉子与赋子。"[②]傅谨认为,"路头戏的演出,很容易应付演出地方的点戏以及突然改戏。路头戏是戏班用以适应竞争激烈的戏剧演出市场的特殊演剧形式,它之所以成为民间戏班普遍应用的演出形式,正缘于民间演出市场的特定需求。"[③]路头戏是民间戏班演剧的惯常模式,特别是在新中国成立之前,民间戏班经常会出现唱对台戏的热闹局面,艺术本身质量的高下并不是戏班胜出的决定

① 河竹登志夫:《戏剧概论》,陈秋峰、杨国华译,中国戏剧出版社1983年版,第125页。
② 傅谨:《草根的力量——台州戏班的田野调查与研究》,广西人民出版社2001年版,第270页。
③ 傅谨:《草根的力量——台州戏班的田野调查与研究》,广西人民出版社2001年版,第241页。

性因素，而是看哪个戏班最后"遮灯"，要想使灯不遮，就必须能拉长场上的演出时间。这个时候，演员会戏多少，掌握的戏串子多少便起着关键作用。著名越调表演艺术家申凤梅回忆她早年学戏串子和唱对台戏时说："学会了好多戏串子。从那以后，不论和谁唱对手戏，我基本没有扒过场。"①而且，在襄县与十行班唱对台戏的时候，她所在的繁城班，"实力明显不如对手"，她就是靠积累的戏串子唱倒十行班，从而使繁城班名声大噪的。②在豫剧传统戏《龙凤旗》中，汉贤王殿试胡金文，二人对白，所用的倒十字歌手法，便是传统戏惯用的"戏串子"。《小二姐做梦》中，嫂子去迎接娶客婆，小二姐先对娶客婆的穿戴做了一番描绘，也是传统戏中惯用的"戏串子"。在《麒麟山》中，程咬金见到苏玉娥，有一段唱，是夸赞苏玉娥的美，也是传统戏惯用的"戏串子"。当程咬金见到雷银春时，夸赞雷银春的美，同样用的是"戏串子"。两处赞语中的唱词也雷同，有的唱句一模一样。在《崔凤英搬兵》中，秦英出征，起霸的场面有段唱，也是"戏串子"。崔凤英整肃军队的场面，有一段唱，同样是"戏串子"。在《雷振海征北》中，黄谋出征，有两段念白，前者是定场诗，后者是自报家门，都是用的"戏串子"。黄谋给番王写密信的场面，其唱段同样是"戏串子"。在《下陈州》中，包勉鬼魂出场的那段唱，也是"戏串子"。纵然是在神话剧《天河配》中，老丑卢百仓出场念的诗白和令子也是"戏串子"。在小戏《尹士涛打窑》中，尹士涛自报家门后有一段唱，把七不连来八不粘，没有任何关系的历史人物和神仙都扯在一起，这种"胡扯"的唱法，也是"戏串子"，豫剧传统戏《十八扯》便是这样的唱法。它往往用在丑角身上，有助于刻画丑行人物的性格特征。不难看出，在传统戏中，"戏串子"是无处不在的，它既可以用以叙事，也可以用以抒情；既可以用在生、旦身上，也可以用在净、丑身上；既有助于刻画人物，也有助于调节气氛。对于常演路头戏的演员来说，"戏串子"无疑是其必备的基本功。

和"戏串子"一样惯常使用的编剧手法是"搭桥"，"搭桥"是一种暗场形式，也就是说某个角色不出场，在幕后答话。譬如在《提寇》中，寇准上殿面君，但宋王并未出场，而是在后台答话的。宋王告诉寇准，调他进京是来审潘杨讼案的。寇准觉得自己官职太小，没办法审案，宋王便封他为西台御史。他们君臣的一问一答就是用的"搭桥"形式。众大臣得知寇准进京是来审潘杨讼的，认为他官小审不明，寇准说可以审得明，并与众大臣打赌。众大臣也没有出场，也全是"搭桥"的形式。"搭桥"属于传统戏中暗场的表现方式，可以为前台节省空间进行表演。在该剧中，宋王和众大臣都在后台，只有寇准一个人在前台，要撑起这场戏，全靠演员的表演——唱、念、做功，是非常考验演员功力的。黄梅戏《打豆腐》中就曾以这种"搭桥"的形式取得了良好的艺术效果。

最后，是悲喜混杂，喜剧其表，悲剧其里，严肃问题喜剧化。悲喜混杂，这是传统戏曲惯用的表现手法，一般是通过对喜剧性人物的刻画，揭示深刻的社会问题，带着深沉的悲怆意味。这类剧目以小戏为多，譬如《吕老爷说媒》。这是一出丑行应工的喜剧，准确地说应该是悲喜剧，它刻画了一个"怕见官"的老汉形象。老汉尹合法上场，先念了一句对子，然后四句诗白，一个性格滑稽的老汉形象如在眼前。多么自由洒脱、风趣幽默、精神无拘

①② 王中民：《申凤梅自述（二）》，《河南文史资料》2010年第4期。

无束的农村老汉啊,可是一旦见官就蔫了。当他见到吕老爷的时候,连话都不会说了,还是在小儿亦步亦趋的提醒下,才勉强糊弄过去。当吕老爷走后,尹合法让小儿赶紧上住门,说:"再不见官啦,见官老是难。"该剧写了民见官,见官难,怕见官的心理,它透露出根深蒂固的官文化对老百姓精神世界的挤压,虽是喜剧,何尝不是老百姓命运之悲剧?

《打城隍》和《拿懒人填馅》也是小戏,是喜剧,虽然故事短小,情节简单,但思想深刻。这两部戏都是以秦始皇修长城为背景,讲述的是官兵抓伕的故事,一方面反映了秦朝的暴政,另一方面也刻画了老百姓的苦中作乐。以喜衬悲,更能深化作品的批判主题。

小戏《挖蔓菁》同样是此类剧目中的佳作。从表面来看,该剧是写日常生活中偷菜这种邻里小事的,但小事的背后却蕴藏着大的事件——民间遭旱,百姓遭殃,就连熟读四书五经的孔孟弟子也因生活所迫,无奈做起偷窃的事情,甚而不得不把亲人卖了以糊口。由偷菜到卖人,造成这一切悲剧的是什么?是封建统治阶级的罪恶——表面的盛世,却不顾老百姓的死活。剧末,秀才一家念了四句下场诗,这四句诗是该剧的主题所在,深刻地揭露了统治阶级一手酿造的当人以糊口的悲剧。

 秀才:(念)乾隆登基十三年,
 正旦: 黎民百姓受苦寒。
 小旦: 当铺以内当人口,
 同念: 当了人口过荒年。①

剧中的正旦是秀才妻,小旦即小姨子。在封建社会,秀才家的这种遭遇绝非个案,而是具有普遍性的。作为一出小戏,该剧保留了小戏以滑稽调笑取胜的风格特征,特别是穷秀才偷蔓菁被老汉追打,然后他与老汉狡辩的场面,风趣幽默,充分显示出读书人的穷酸相。就是秀才与小姨子见礼的场面也是以喜剧手法呈现的,但该剧表现的主题却是悲剧性的。喜剧其表,悲剧其里,该剧的深刻性即在此。

结　　语

传统戏是民间艺人智慧的结晶,它的创排既是众多艺人共同完成的结果,同时也体现了剧本写作与场上演出之间的双向互动。著名戏剧家周贻白先生有句名言,"戏剧本为上演而设,非奏之场上不为功。"②艺人编的剧本是专门为演出而用的,从剧本创作之始,他们就非常注重台上的演出效果和观众的看戏反应。因此,这些剧本往往会充分借重惯用的编剧技巧、表演技艺,把这些技巧运用到剧本中,根据剧目类型与故事构成选择合适的艺术手法,从而使得所编剧本适合台上演出,能够博得观众欢迎。这种编剧经验充分体现了剧本、演员、观众之间的互动,这种互动有的是直接的,有的是间接的。但终归一句话,

 ① 河南省剧目工作委员会编:《挖蔓菁》,河南省剧目工作委员会编:《河南传统剧目汇编　豫剧　第三集》,河南省剧目工作委员会1963年版,第23页。
 ② 周贻白:《中国戏剧史长编》,上海书店出版社2004年版,第1页。

正是这种互动才实现了创作的自由,实现了传统戏的久演不衰。这是一笔宝贵的财富,值得珍视。

　　豫剧传统剧目众多,艺术特色丰富多样,每个剧目都有其特殊的风貌,研究其艺术特色,总结其成功经验,是弘扬传统文化过程中进行"创造性转化,创新性发展"①的关键一环。以豫剧传统戏为个案进行研究,是能够管窥中国戏曲绵延不绝的奥妙的。诚如前人所言,"豫剧传统剧目中,有许多是有思想性和艺术性的,这是我们要继承学习的。特别是在这些戏中,结构故事、塑造人物、运用群众语言等方面,为我们创作反映现实生活,表现现代题材的戏,提供了不少的营养。"②知往鉴今,从传统戏中我们是应该能够发现金石和珠玉的,它将会有助于我们今天的剧本创作与台上演出。

　　①　习近平:《决胜全面建成小康社会　夺取新时代中国特色社会主义伟大胜利——在中国共产党第十九次全国代表大会上的报告》,《光明日报》2017年10月28日,第3版。
　　②　冯纪汉:《豫剧源流初探》,河南人民出版社1979年版,第35页。

"吕蒙正"剧目考略

于鑫源*

摘　要：北宋状元宰相吕蒙正年少时沦踬窘乏，其发迹变泰的事迹在戏曲、说唱等通俗文学中被演绎、传唱。以吕蒙正故事为题材的文学作品从宋元流传至今有近700年的历史，产生杂剧、传奇、地方戏、鼓词等大量不同形式的文艺作品，并形成自身的演变系统。本文对搜集到的"吕蒙正"存世文献进行考述，介绍剧目内容、特色，推论不同版本之间的源流关系，以为吕蒙正故事研究打下文献基础。

关键词："吕蒙正"；传统戏曲；说唱；剧目考略

吕蒙正为北宋初年宰辅，少年生活困窘，后凭借诗书之能高中状元，其事迹被编写进戏曲与说唱文学中，从宋元一直流行至当今。"吕蒙正"跟随戏曲、说唱的演变发展，在不同时代产生了众多不同形式的文艺作品，有南戏、杂剧、传奇、地方戏、宝卷、鼓词、坠子、鼓子词、弹词等，贯穿整个戏曲发展史，遍布说唱领域的角角落落。然而，对"吕蒙正"作品的研究，多是针对杂剧《吕蒙正风雪破窑记》、传奇《破窑记》《彩楼记》等文人色彩浓厚的剧目，地方戏较少被关注到，说唱作品的研究情况更加凄凉。因此，笔者对"吕蒙正"作品进行全面搜集、整理，目见"吕蒙正"杂剧、传奇、地方戏作品24种，说唱作品7种，共计67个文本。本文考察这些作品的更迭情况，并附作品内容提要，以期对"吕蒙正"作品形成系统、整体的认知，从而借"吕蒙正"的发展演变窥探中国通俗文学的发展演变规律，并为吕蒙正故事研究打下文献基础。

由于以吕蒙正故事为题材的传统戏曲与说唱文本数量众多，题目不一，因此本文用"吕蒙正"特指以吕蒙正故事为题材的所有传统戏曲与说唱文学作品，论述个别作品时仍使用其原题目。不同"吕蒙正"剧目中的人物名字，除主人公吕蒙正外，其他人物名字多有变化，如其妻名，明传奇中多用"刘千金"；山东地方戏中常用"刘翠屏"；楚剧中叫刘玉兰等，不一而足。

一、宋元时期的"吕蒙正"剧目

（一）杂剧

元钟嗣成《录鬼簿》记载王实甫、关汉卿均有《吕蒙正风雪破窑记》，马致远有《吕蒙正

* 作者简介：于鑫源（1995—　），文学硕士，菏泽学院郓城分校助教，专业方向：元明清文学。

风雪斋后钟》,可惜今存只有王实甫的杂剧《吕蒙正风雪破窑记》。《脉望馆抄校本古今杂剧》收录明万历四十三年(1615)脉望馆钞校内府本,共四折,北京图书馆藏。此版本亦被涵芬楼藏《孤本元杂剧》(第二册)、《元曲选外编》和《古本戏曲丛刊四集》收录。此本为"吕蒙正"连台本戏,演述故事内容包括抛彩选婿、逐婿、回窑、赴试、高中、试妻、大团圆等内容,故事情节完整。

(二) 南戏、传奇

吕蒙正故事在宋元南戏中今只有存目和佚曲。目前见到最早的记录是《永乐大典》卷20748戏曲目录下有《吕蒙正风雪破窑记》。明徐渭《南词叙录·宋元旧篇》下列《吕蒙正破窑记》。在明清曲选中,明徐于室、清钮少雅的《南曲九宫正始》引录元传奇《吕蒙正》53支曲,元传奇《瓦窑记》12支曲。通过这些曲子,可见元传奇"吕蒙正"的大概面貌及其与今本传奇的不同之处。

二、明清时期的"吕蒙正"剧目

明清两代,传奇逐渐由繁荣进入全盛阶段,杂剧则逐渐呈现衰落之势。明清时期的"吕蒙正"剧目多为传奇作品。

(一) 刊本《新刻出像音注吕蒙正破窑记二卷》《李九我批评破窑记》

明金陵唐氏富春堂刊本《新刻出像音注吕蒙正破窑记二卷》(以下简称富春堂本),未著撰人,版心刻《破窑记》,共31折,是"吕蒙正"连台本戏。《北平图书馆善本书胶片》中有此本目录,现台湾图书馆特藏室有此本珍品。

长乐郑氏藏明刊本《李九我批评破窑记》(以下简称李评本),未著撰人,共29出,分上下两卷,上卷15出为陈含初刻,下卷14出由詹林我刻,收录在《古本戏曲丛刊·初集》。全书由本戏《吕蒙正风雪破窑记》与李九我的眉批、释义和音字组成。

在此二刊本的收录问题上,陈洁《寒窑戏研究》(广西师范大学2015)指出,李评本与富春堂本分别被收录于《古本戏曲丛刊》二集和初集;李修生先生主编的《古本戏曲剧目提要》记载:"今存明金陵富春堂刊本,《古本戏曲丛刊·初集》据以影印。另有《李九我先生批评破窑记》,此本系明书林陈含初所刻上卷,与詹林我刻下卷合成。"[①]二人都认为富春堂本收录在《古本戏曲丛刊·初集》。但是据笔者查考,《古本戏曲丛刊目录》(商务印书馆1954)中并未收录富春堂本,《古本戏曲丛刊·初集》收录的是李评本,《古本戏曲丛刊·二集》所收为明钞本《彩楼记》。

在探讨此二刊本产生的时间先后时,学者主要将其中曲文与《南曲九宫正始》对比,哪一个更接近《南曲九宫正始》,哪一个年代就更早。做此研究的俞为民先生认为:"与《正

① 李修生:《古本戏曲剧目提要》,文化艺术出版社2007年版,第251页。

始》所引录的元本佚曲相比,富春堂本与元本相同或相近的曲调与曲文,较李评本多"①。然而,台湾学者胡舒婷却有完全相反的观点:"李九我评本和九宫正始相合之处较富春堂为多"②。她在文章中罗列《南曲九宫正始》所录"吕蒙正"全部剧曲,与二刊本的曲文对比,笔者将其对比数据制作成表格,如表1所示。

表1 富春堂本与李评本对比

(1) 李评本、富春堂本俱未见者		8首
(2) 李评本有而富春堂本无者		5首
(3) 富春堂本有而李评本无者		4首
(4) 富春堂本、李评本俱有者	a 与富春堂本较近者	13首
	b 与李评本较近者	36首
	c 与李评本及富春堂本皆相同者	2首
	d 与李评本及富春堂本皆不尽相同者	2首

通过表1可以看出支持胡舒婷下结论的是(2)比(3)多出的一首和(4)中b比a多出的23首。俞为民先生为证实结论,只是列举了上述胡文提到的(3)中的2首和(4)中a的2首,论据失之翔实。因此,如果单通过与古本比较曲文,李评本是更接近古本的。然而,对两个刊本进行情节对比时,俞为民先生指出李评本较元本新增而富春堂本没有的三个情节("夫人看女""吕蒙正数罗汉""刘千金辞窑"等),证明李评本对元本的改动力度比富春堂本更大。根据南戏改动规律,年代较晚的往往改动更大。况且情节的增减显然比剧曲相似度更有说服力,因此,富春堂本当比李评本更接近元本,产生时间也更早。

(二)钞本《彩楼记》

无名氏撰,共20回,属余姚腔剧目,收录在《古本戏曲丛刊·二集》,相较于李评本,其章回压缩,情节内容或缩略,或扩展,改动较大。此钞本的第一个单行本为黄裳校注,1956年古典文学出版社出版的《彩楼记》,采用横排繁体字,对字词有释义。另有中山大学中文系五六级明清传奇校勘小组整理,1960年中华书局出版的《彩楼记》,采用竖排繁体,以《古本戏曲丛刊·二集》所收旧抄本为底本,参考《李九我批评破窑记》改正了个别错别字,在戏文内容上,与黄裳校注本无甚差别。

另外,钞本《彩楼记》还有其他版本,不过都只存佚曲。如《南曲九宫正始》中引录明传奇《彩楼记》4支佚曲,明沈璟《南九宫十三调曲谱》引录明改本《彩楼记》13支曲文,清周祥任、邹金生等合编的《九宫大成》所引录的明改本57支佚曲等,这些曲文内容互不相同,且皆与今存明钞本有所出入。这也说明,在传奇繁荣的明清两代,《彩楼记》广为传唱并多被改写。

① 俞为民:《南戏〈破窑记〉版本考述》,《温州大学学报》(社会科学版)2015第6期。
② 胡舒婷:《吕蒙正传本考》,《复兴岗学报》2002年第76期。

（三）《风月锦囊》本《吕蒙正》

《风月锦囊》收录《新增吕蒙正游罗汉·山坡羊十三首》和《全家锦囊大全吕蒙正七卷》。前者与《李九我批评破窑记》第十三出《乞寺被辱》中的"吕蒙正数罗汉"曲文内容基本相同，只是曲牌名不同。后者是摘汇本，内容并不连贯，与《李九我批评破窑记》相对照，内容涉及从第二出《卜问前程》到第十九出《梅香劝归》的个别情节段落。

（四）选集中的折子戏

传奇发展至明中叶进入繁荣兴盛时期，在大家辈出、名作如林、演出活跃的剧坛环境中，戏曲选本大量涌现。"吕蒙正"剧目为广大观众熟知，在当时的戏曲选集中几乎都选有它的折子戏，大部分存于明万历前后刊刻的弋阳腔、青阳腔类的选集中。收录"吕蒙正"折子戏的明代选集有《词林一枝》《大明春》《摘锦奇音》《怡春锦》《八能奏锦》《乐府菁华》《乐府红珊》《玉谷新簧》《徽池雅调》《时调青昆》《歌林拾翠》《赛征歌集》《玄雪谱》《群音类选》《南音三籁》《词林逸响》《珊珊集》《吴歈萃雅》；清代选集有《千家合锦》《缀白裘》《纳书极曲谱》。并且，"吕蒙正"剧目还常在宫廷内演出。中国国家图书馆编纂的《清宫升平署档案集成·第98册》收录《蒙正逻斋》《虎撞窑门》《神坛伏虎》三折，为升平署演出底本，其情节内容即选自钞本《彩楼记》，个别字句有改动痕迹。故宫博物院编《故宫珍本丛刊·昆弋各种承应戏·第一册》中有《蒙正祭灶》演出本，内容与钞本对应情节大致相同。黄仕忠主编《清车王府藏戏曲全编·第7册·宋代戏》收录的高腔《彩楼记全串贯》亦是出自钞本，只是在字句上略有不同。折子戏的曲词和对应的本戏情节内容普遍有所差异，这是各时各代演唱艺人或文人在搬演"吕蒙正"时不断对其改编加工的结果。

从现有剧目情况看，"吕蒙正"在明清时期不仅有多种刊本的连台本戏，还以折子戏形式风行，甚至于宫廷内演出。这些折子戏内容多与现存明刊（钞）本本戏相一致，或许即是从其中选录。一些折子戏为了适应演出或文人阅读需要，在收录时有被加工整理的痕迹，但往往是一些字词的细微修改，主要情节内容变化不大。

这些选集和曲谱在一定程度上保留了古本面貌，观察各个版本之间的差异，可以从后人改动情况中探知"吕蒙正"的流变情况。

三、地方戏中的"吕蒙正"剧目

元明两代，戏曲声腔以昆弋为主，清中期以后，地方声腔逐渐兴盛，"吕蒙正"剧目亦跟随时代潮流向花部发展。今笔者知见"吕蒙正"地方戏剧目共21种，剧本22个。按照地域可划分为四大类，一是山东地方戏6种；二是湖北地方戏3种；三是福建地方戏3种；四是其他地方戏共9种。

根据地方戏剧本的特点，同一地区剧目在艺术特色上相似性较大。下文将主要依据地域关系远近和剧本相近程度远近的顺序，排列介绍这些剧目的现存情况和主要内容。

(一) 本戏

1. 川剧《彩楼记》

西南川剧院整理，中国戏剧家协会编辑。全剧共 10 场，是根据川剧传统剧目整理而成的讽刺喜剧。相较于明钞本《彩楼记》，删略过场戏，如《家门始末》《访友赠衣》《命女求婿》等，将这些情节安插在后文，一笔带过或简略交代；重点丰富了"辨踪泼粥"情节，增强了喜剧性。"剧本生动地刻画了封建社会的妇女对嫌贫爱富的父亲的反抗，善意地讽刺了有志气、有才华的酸秀才在思想和性格上的弱点，也描绘出这一对患难夫妻在穷困生活中的倔强，在幸福生活中的喜悦。"①川剧《彩楼记》的艺术价值很高，下文介绍的越剧、京剧《彩楼记》，滇剧《评雪辨踪》都是根据此剧改编而成。

2. 越剧《彩楼记》

陈羽改编，东海文艺出版社出版。全剧共 8 场，剧本语言内容和川剧《彩楼记》相差不大，在情节上去掉"慢师"与"祭灶"，略写了吕蒙正赶考；在"喜报"之前，加入"探窑"情节。其"探窑"情节与李评本和歌仔戏《吕蒙正》中的此情节内容差别很大，铺陈母女对话内容，展示谈话交锋时母亲的一再暗示与女儿的机警应对，展现母女之间情感的深挚与选择的无奈，显然是作者别出心裁的设计。

3. 京剧《彩楼记》

朱慕家改编，宝文堂书店出版。全剧共 10 场，相较于川剧情节，去掉"慢师""应试"，增加"赏雪"与"离府"，即削弱对吕蒙正形象的塑造，而增添刘夫人对刘千金的挂念情节，刘夫人甚至以生病之故借住木兰寺，从而争取与女儿相见的机会。这种表现母女亲情的改写方向与越剧有几分相似。

4. 辰河戏《彩楼记》

黔阳地区戏剧工作室编辑，湖南省戏剧工作室主编，《湖南戏曲传统剧本·辰河戏第一集》收录此剧。全剧共 17 场，根据剧目《前记》可知，这个剧本是以沅陵剧团向寿卿的藏本为底本，再参照溆浦剧团的藏本加以补充校录的本子。由于加入了一些长篇过场戏，这个剧目是地方戏中内容容量最大的"吕蒙正"剧目。其第二场《彩楼》中千金唱"高结彩楼，抛打丝鞭"，刘父拒亲时想要"看银十两，追回丝鞭"。在众多"吕蒙正"作品中，提及丝鞭的除此之外还有两个作品，其一是李评本，其中有吕蒙正想要退回丝鞭的情节；其二是《乐府红珊》，它是唯一将选收的"吕蒙正"剧目称为《丝鞭记》的，其情节内容并未涉及"丝鞭"二字，却用异名，大概是摘录自名叫《丝鞭记》的"吕蒙正"。

5. 歌仔戏《吕蒙正》

方友义、黄卿伟改编，中国厦门歌仔戏剧团演出的手抄本，共 6 场。与明钞本《彩楼记》相对比，它对剧目结构的更改较大，为男女主角吕刘安排了一个浪漫的相识作为开场，淡化抛绣球择偶的偶然性。弱化吕刘夫妻间的矛盾，突出对母女亲情的描绘，是地方戏中

① 西南川剧院整理，中国戏剧家协会编辑：《彩楼记·川剧》，作家出版社 1955 年版，第 1 页。

别具一格的剧目。剧本中的个别词后标注了相应的闽南方言发音用字,如"谁人讲,闻鸡不可(卖屎)跟(趁)风飞(白)?""奉劝人间势利眼啰,不可(窗)狗眼(目)看人低。"①应是改编人为了演出效果而保留了方言,为了传播效果而改成普通话所做的努力。

6. 莆仙戏《吕蒙正》

吕品、王评章主编;郑尚宪校注;中国人民政府协商会议莆田市委员会、福建省艺术研究会编《莆仙戏传统剧目丛书·第 2 卷》收录,共 10 出。此剧目与歌仔戏、梨园戏《吕蒙正》剧目虽然都属于福建地区戏曲作品,但是曲词、唱腔、主要情节甚至方言用语都大不相同,别具一格。由其"剧目说明"介绍:"该剧最后一出《奉旨辞窑》……或作为排场戏《大且喜》(即《大恭喜》)成为一种贺喜仪式经常演出。"②可知,在地方戏中,大团圆情节很受观众欢迎,可惜此《大且喜》《大恭喜》排场戏笔者尚未目见。另外,此剧本后附有折子戏《宫花报捷》,其主要内容与李评本和明清戏曲选本中的《宫花报捷》大致相似,和莆仙本戏中的此折内容相差较大。

7. 柳琴戏《吕蒙正赶斋》

卜端品口述,何丽校订,山东省戏曲研究室编订的《山东地方戏曲传统剧目汇编·柳琴戏·第二集》收录。全剧不分出或场,保留了本戏的基本情节,在戏文书写上改动很大,增添其他本子没有的吕蒙正"祭灶改运""赶考住店"等情节。山东方言的大量运用,使此剧具有浓厚的山东地方色彩。

8. 四根弦《吕蒙正赶斋》

李学爽口述,张善堂校订,山东省戏曲研究室编订的《山东地方戏曲传统剧目汇编·四根弦·第二集》收录,共 7 场。在叙事风格上和柳琴戏相似,地方色彩浓郁,叙述的重点情节有所不同,比如,此剧目设置了"逐婿"时瑞莲父女的辩论环节,着重展示了丞相嫌贫爱富和瑞莲重才不重财的婚姻观念。

9. 五音戏《彩楼记》

马光舜主编,齐鲁书社 2017 年出版的《五音戏传统剧目精选集》收录本,共 6 场。另有 20 世纪 50 年代华东区戏曲观摩演出大会山东省代表团演出本,是由邓洪山、明鸿钧口述,纪根垠、刘奇英整理而成的,剧情包括"逐婿""赶女""走雪""回窑",对应的是收录本的第二、三场,内容一致。此剧目在叙事风格上保持了山东地方戏的特色,只是在人物形象塑造和团圆结局的设计上别出心裁。

(二)折子戏

1. 两夹弦《吕蒙正赶斋》

定陶县两夹弦剧团口述本,朱剑校订,山东省戏曲研究室编订的《山东地方戏曲传统剧目汇编·两夹弦·第六集》收录,又名《彩楼配》。情节内容只有相府逐婿,内容从吕蒙

① 方友义改编,中国厦门歌仔戏剧团演出,手抄本,结尾标注"1985 年元月初稿",第六场第 13 页。
② 吕品、王评章主编,郑尚宪校注,中国人民政府协商会议莆田市委员会、福建省艺术研究会编:《莆仙戏传统剧目丛书·第 2 卷·剧本》,中国戏剧出版社 2010 年版,第 405 页。

正去相府对宝开始,遭到刘相驱赶,内容主体是刘瑞莲与父亲的争论,想要父亲留下蒙正,结果夫妻二人还是被驱逐出相府。剧目主要展现了刘瑞莲不怕艰苦生活的决心和决定与原生家庭决裂的勇气,篇幅短小,展现了地方戏曲活泼明快的剧目风格。

2. 山东梆子《犯相》《吕蒙正赶斋》

两个剧目都是由张彭校订,山东省戏曲研究室编订的《山东戏曲传统剧目汇编·山东梆子·第五集》收录。《犯相》口述人张继爱,此剧内容和辰河戏的《骂相》一出脚色相同、情节相似,两剧应有互相影响的关系。《吕蒙正赶斋》记述了"送银米""评雪辨踪""受赠赶考"情节,侧重对夫妻误会的曲折描绘,较少使用山东方言口语,用词委婉细腻,与前述几个山东地方戏"吕蒙正"剧目粗犷的叙事风格很不相同。

3. 蒲州梆子《彩楼记》

临汾地区三晋文化研究会编,《蒲州梆子传统剧本汇编·第17集》收录,又名《别相府》,是万荣县蒲剧团整理演出本,共7场,演述内容从"飘彩"(《抛彩选婿》)至"坐窑"(《评雪辨踪》),重点情节是"坐窑"。在《山西地方戏曲丛书·坐窑 宫门挂带 杀狗 蒲州梆子》中收录的《坐窑》内容与其第七场"坐窑"情节相比,多了最后门斗送靴帽蓝衫,吕蒙正太过穷气,报答未果的情节;且女主角姓名由"刘翠屏"变成"刘蕊莲"。后者是临汾市人民蒲剧团艺人舒明贵、张金榜根据演出本整理而成的,吸收了川剧"评雪辨踪"和襄汾县(史村)艺人段王耀的唱词,因此省内的不同县区同一剧种的同一戏曲曲目就形成多种演唱方式,可见地方戏曲唱词变化的极度灵活。

4. 河北梆子《吕蒙正坐窑》

李吉红口述,杨景奎整理,北京宝文堂书店出版。是钞本《彩楼记》中的一折,剧情从送银米开始,吕蒙正赶斋空回,见窑外脚迹心生疑惑,便发生了辨踪泼粥情节,最后以门斗送帽衫,吕蒙正启程进京结束。全剧喜剧色彩浓厚,主要借脚迹误会刻画了吕蒙正寒酸、迂阔、天真、耿介,刘千金坚强、爽朗和对丈夫体贴的性格,以及表现了两个人坚定不移的爱情。

5. 梨园戏(小梨园剧目、下南剧目)《吕蒙正》

《泉州传统戏曲丛书》中收录有蔡尤本口述的小梨园剧目《吕蒙正》和叶景恢、许志仁口述的下南剧目《吕蒙正》。小梨园剧目主要演述"吕蒙正"本戏的前部分故事,下南老戏主要演后部分故事。两个本子各自有首尾,是两个独立的折子戏。小梨园剧目附录有《吕蒙正》弦管曲词38首,下南剧目附录有清抄本"生簿"(附录原文写作"生首簿"应为讹误)三出,"旦簿"五出和明刊闽南戏曲《满天春》中的《吕蒙正冒雪归窑》一出。1959年许书纪、张昌汉、林任生将下南与小梨园本合并,整理成全本《吕蒙正》演出。① 作为梨园戏十八棚头之一的《吕蒙正》,在曲词内容和艺术风格上拥有浓厚的地方戏色彩;作为传奇"活化石"的梨园戏,它又在很大程度上保存了传奇的叙事风格;它是"吕蒙正"地方戏剧目中的特色剧目。

6. 楚剧《吕蒙正泼粥》

喻香甫述录,喻洪斌校订,湖北地方戏曲丛刊编辑委员会编辑,《湖北地方戏曲丛刊·

① 柯子铭主编:《中国戏曲志·福建卷》,文化艺术出版社1993年版,第126页。

第十九集》收录。共两场，第一场为送米寒窑，是第二场辨踪泼粥的前情铺垫。夫妻误会解开后新加了屠户抢回猪头情节，最后夫妇只得用肉汤祭灶，以长差送来衣服，吕蒙正进京赶考结束。剧目注重细节对人物形象塑造和喜剧氛围营造的作用。如吕蒙正回窑后对妻子怀有误会、心情愤懑，但又极为克制地反复探问妻子的情节，充分表现了书生含蓄的性格特点，在一问一答、一进一退的辩驳中，也体现出了刘玉兰的聪慧机智。总之，这一剧目将人物形象塑得很丰满，语言幽默，艺术性很高。

7. 汉剧《吕蒙正》

李四立、刘金凤演出本，湖北地方戏曲丛刊编辑委员会编辑，《湖北地方戏曲丛刊·第九集》收录。全剧不分出或场，以送银米开场，主要内容为辨踪泼粥，在行文结构上与楚剧相似，没有屠户抢猪头之事。

8. 郧阳花鼓《探母骂相》

湖北省戏曲工作室藏本，湖北省戏剧研究所编印，《湖北地方戏曲丛刊·第81集》收录。主要内容是千金为蒙正借赶考盘缠而回娘家，被刘父撞见，父女二人一番吵闹不欢而散，剧目情节单一。

9. 黄梅戏《吕蒙正回窑》

李世来、贾金堂口述本，安徽省文化局剧目研究室编，《安徽省黄梅戏传统剧目汇编·第10集》收录。剧目篇幅短小，吕蒙正之妻易名为楚氏，主要叙述吕蒙正得中状元后的试妻情节，此情节在杂剧中也有。这出戏还有桂友林述录本，收录在黄旭初主编的《黄梅戏传统剧目汇编·第十三集》中，主要内容与前者版本相同，从剧情简介可知其原名《后回窑》；另有《前回窑》一折，演唱吕蒙正赶斋不成，回到寒窑之后的情节，由于年久失传，而未能著录。

10. 秦腔《吕蒙正赶斋》

地豆整理，长安书店出版。根据剧目介绍，其又名《木兰寺》，是在秦腔原本的基础上，在情节方面吸收了川剧《评雪辨踪》的优点整理而成的本子。主要剧情即送银米和评雪、辨踪、泼粥、决心赴试。内容非常丰富细致，只是矛盾冲突不太明显，戏剧性较弱。

11. 滇剧《评雪辨踪》

韦琼珍整理的手抄本，与川剧《彩楼记》中的"评雪辨踪"出内容相同，只有个别唱词和小的情节片段有改动，应是据川剧改成。

四、说唱话本"吕蒙正"

"说唱"在古代作为变文、宝卷、诸宫调、鼓词、弹词等文艺样式的表演方式，尤其是民间口头文学的创作和流传方式，自唐宋而至明清，"在中国的俗文学里占了极重要的成分，且也占了极大的势力。……这是真正的像水银泻地无孔不入的一种民间读物，是真正的妇孺老少所深爱看的作品。"①经多方搜集，笔者目见"吕蒙正"说唱文学7种，作品16篇。

① 郑振铎：《中国俗文学史》，商务印书馆 2005 年版，第 7 页。

其中宝卷1篇,鼓词8篇,河南坠子2篇,兰州鼓子词3篇,弹词2篇。

(一)宝卷《乞米状元吕蒙正》

手抄体印刷本,封面有插图,开篇有楔子,先评述前人名事,再打开正题。全文通由七言韵文构成,偶用三言衬字,加入人物对白。共有9段内容,只是沿用了"吕蒙正"的基础情节框架,具体情节书写变化很大,主要描述蒙正夫妻的艰辛生活和善恶有报的因果事件,劝善意味浓厚,宣扬灶君信仰和因果报应。书中的吕蒙正祖籍广东,亲戚叔伯也都是广东人,唱词多用广东方言,文中有许多贯口或是民歌。

(二)鼓词

我国北方地区广泛流行的说唱形式,在长期的流传中变生出许多种类,河洛大鼓、木板大鼓都属于鼓词。

东北地区"吕蒙正"鼓词6篇,虽然个别篇目题名相同,但是叙述内容各有差异。篇目情况如表2所示。

表2 东北地区"吕蒙正"鼓词对比

序号	剧 目	记述人	出 版 人
1	《吕蒙正赶斋》	乔喜原	吉林人民出版社
2	《吕蒙正教学》	乔喜原	吉林人民出版社
3	《吕蒙正赶斋》	徐大玉	沈阳市文学艺术工作者联合会
4	《吕蒙正教学》	徐大玉	沈阳市文学艺术工作者联合会
5	《蒙正归窑》	那月朋	沈阳市文学艺术工作者联合会
6	《吕蒙正教学》	王福义	沈阳市文学艺术工作者联合会

乔喜原记述的两个鼓词作品组成一个合订的小册子,由吉林大学图书馆馆藏。其内容已经与杂剧、传奇剧目有了很大的差别,除了吕蒙正这个人名外,其他的人物、情节均与"吕蒙正"传统剧目无关,也和史实无关。主要题旨是揭露"员外"的为富不仁和压榨劳工的丑恶嘴脸。

其他4个鼓词作品均被收录于沈阳市文学艺术工作者联合会编的《鼓词汇集·第3辑》中。有的作品像乔喜原的记述本一样,脱离了"吕蒙正"传统剧目的情节内容,用新情节讲新故事,如王福义记述的《吕蒙正教学》和徐大玉记述的《吕蒙正教学》,其桥段和乔喜原的《吕蒙正教学》相似,只是叙述细节不同。也有作品是对"吕蒙正"传统剧目情节的简述,如徐大玉记述的《吕蒙正赶斋》和那月朋记述的《蒙正归窑》。前者是按照明传奇本的故事框架来说唱,情节包括从"彩楼招婿"至"蒙正高中";后者只概述了"脚迹风波"(蒙正夫妻由脚迹引发的误会经过拌嘴吵架,事情很快水落石出,这种简单的情节设置,多在山东地方戏中出现。如果有"评雪""辨踪""泼粥"等复杂曲折的情节要素就叫作"辨踪泼粥")情节。

（三）木板书《吕蒙正赶斋》

木板书又叫作木板大鼓，是河北石家庄市一带流行的鼓词的一种。此剧本是安平县文化馆根据岳永魁演唱记谱整理的油印本，讲唱内容包含了"吕蒙正"传统剧目的基础情节，在夫妇误会的情节处理上也有自身的独特之处。

（四）河洛大鼓《彩楼记》

吕武成整理的本子，由马春莲、林达编著的《河洛大鼓传统大书选》收录。这个本子经过三代演唱艺人的丰富扩展，从一个只能演唱一小时的中篇发展到能够演唱三个晚上（9个小时）的大书，是河洛大鼓书中的经典篇目。全书共9篇，剧目主旨与其他剧目大不相同，主要围绕家庭矛盾的产生与化解展开内容，乡村俚俗气息浓厚。

（五）河南坠子《吕蒙正教学》《吕蒙正赶斋》

严吾整理，在"超星学习通"软件上可以阅读全文，前者和乔喜原记述的同名作品题旨相同，后者是明传奇《彩楼记》中"辨踪泼粥"情节的简述，叙述语言生动活泼，别具风情。

（六）兰州鼓子《吕蒙正赶斋》《蒙正祭灶》《辨踪》

肖振东著《兰州鼓子荟萃》收录，是与明传奇《彩楼记》相对应情节的简述，有固定的曲牌段式，虽然体裁短小，但往往篇末点题，主旨鲜明。兰州鼓子又名兰州鼓子词，简称鼓子，是流行于兰州地区的中国古老曲艺之一，曲牌丰富，唱腔优美，风格高雅，韵味悠长。"吕蒙正"的这三个兰州鼓子剧目颇具这一特点。

（七）弹词《新刻吕蒙正困寒窑宫花报喜大团圆全本》

民国年间上海椿荫书庄出版发行的石印本，首都图书馆藏。封面有题目、剧情提要、出版商店等信息，并有插图装饰。正文开篇有类似话本小说入话的十句韵文，每句皆是七言，描述景物，最后一句"山窗举笔论新文"引出正题。正文通由七言韵文构成，多有三言衬字。记述内容从"夫妇祭灶"开始至"全家团圆"结束，正如文章标题，重在对蒙正高中后宫花报喜和大团圆场景的描述，多用骈句铺排，文辞内容典雅华丽，与前文"祭灶""赶斋受辱""评雪辨踪"等情节的"苦酸"形成鲜明的对比。

首都图书馆另藏有《大宋包断八宝山　王桂英乌金记　吕蒙正困寒窑》合订本，是民国二十六年（1937）周去非编校，汉口大文堂书局发行的铅印本。虽然封面有"改良新编""通俗小说第三种"修饰作品的词汇，但是阅读内容发现它和上述石印本内容几乎一致，只是修改了石印本中句子的错乱处，在正文最后加入历史事实——吕蒙正任太子太师时所写的作品《破窑赋》，并将其作为"吕蒙正"剧目内容的一部分。文末还附录一篇与正文内容并无关系的《醒世功劳诗》。由此判断此本应该是晚于石印本的修订版本。民国时期弹词和通俗小说往往互相改编，也许这个本子是"吕蒙正"向通俗小说过渡的一个明证。

五、"吕蒙正"文本知见目录

表3 "吕蒙正"文本知见目录

文艺样式	文艺名称	剧目名称	文献信息
元明杂剧、传奇	元杂剧	《吕蒙正风雪破窑记》	(元)王实甫撰,隋树森编:《元曲选外编》,中华书局1959年版
	明传奇	《李九我先生批评破窑记》	(明)无名氏撰,《古本戏曲丛刊·初集》
		《彩楼记》	(明)无名氏著,中山大学中文系五六级 明清传奇校勘小组整理,中华书局1960年版
		《吕蒙正》	王秋桂:《善本戏曲丛刊37·风月锦囊》,台湾学生书局1984年版
明清折子戏		《破窑记》(《吕蒙正游观破窑》)	王秋桂:《善本戏曲丛刊01·词林一枝》,台湾学生书局1984年版
		《破窑记》(《夫妻被逐归窑》《蒙正夫妻祭灶》《小姐破窑闻捷》)	王秋桂:《善本戏曲丛刊01·大明春》,台湾学生书局1984年版
		《彩球记》(《蒙正夫妻祭灶》《刘氏采芹遇婢》《蒙正差人接妻》)	王秋桂:《善本戏曲丛刊01·摘锦奇音》,台湾学生书局1984年版
		《彩楼记》(《别试》《荣会》)	王秋桂:《善本戏曲丛刊02·怡春锦》,台湾学生书局1984年版
		《绣球记》(《蒙正回窑居止》《刘氏采芹遇婢》)	王秋桂:《善本戏曲丛刊01·八能奏锦》,台湾学生书局1984年版
		《破窑记》(《夫妻破窑居止》《蒙正夫妻祭灶》《蒙正冒雪归窑》《刘氏破窑闻捷》)	王秋桂:《善本戏曲丛刊01·乐府菁华》,台湾学生书局1984年版
		《丝鞭记》(《吕状元宫花报捷》)	王秋桂:《善本戏曲丛刊02·乐府红珊》,台湾学生书局1984年版
		《破窑记》(《蒙正夫妻祭灶》《刘千金破窑得捷》)	王秋桂:《善本戏曲丛刊01·玉谷新簧》,台湾学生书局1984年版
		《破窑记》(《蒙正荣归》)	王秋桂:《善本戏曲丛刊01·徽池雅调》,台湾学生书局1984年版
		《破窑记》(《夫妻祭灶》《状元游街》)《彩楼记》(《刘茂逐婿》《旅店成亲》)	王秋桂:《善本戏曲丛刊01·时调青昆》,台湾学生书局1984年版

续　表

文艺样式	文艺名称	剧目名称	文　献　信　息
明清折子戏		《破窑记》《破窑居止》《丞相赏雪》《夫妇祭灶》《邋斋空回》《冒雪归窑》《状元游街》《宫花报喜》《夫妻荣会》《封赠团圆》	王秋桂：《善本戏曲丛刊02·歌林拾翠》，台湾学生书局1984年版
		《彩楼记》《破窑分袂》	王秋桂：《善本戏曲丛刊04·赛徽歌集》，台湾学生书局1984年版
		《彩楼记》《归窑》	王秋桂：《善本戏曲丛刊04·玄雪谱》，台湾学生书局1984年版
		《破窑记》《彩楼择婿》《相门逐婿》《投斋空回》《夫妻荣谐》《相府相迎》	王秋桂：《善本戏曲丛刊04·群音类选》，台湾学生书局1984年版
		《彩楼记》《夫妻祭灶》	王秋桂：《善本戏曲丛刊04·千家合锦》，台湾学生书局1984年版
		《彩楼记》《拾柴》《泼粥》	汪协如：《缀白裘·第四册·卷一》，中华书局1930年版
		《彩楼记》《拾柴》《泼粥》	怡庵主人制《增辑六也曲谱》
		《蒙正祭灶》	故宫博物院：《故宫珍本丛刊·昆弋各种承应戏·第660册》，海南出版社2000年版
		《蒙正邋斋》（串关）《虎撞窑门》《神坛伏虎》（总本）	中国国家图书馆：《清宫升平署档案集成·第98册》，中华书局2011年版
	高腔	《彩楼记全串贯》《赶斋全串贯》《遇僧全串贯》《虎撞全串贯》《报喜全串贯》	黄仕忠主编，于曼玲本册主编：《清车王府藏戏曲全编·第7册·宋代戏》，广东人民出版社2013年版
曲谱	元传奇	《吕蒙正》《瓦窑记》	俞为民、孙蓉蓉：《历代曲话汇编：新编中国古典戏曲论著集成·清代编·南曲九宫正始》，黄山书社2008年版
	明传奇	《彩楼记》	
		《彩楼记》《泼粥》《彩园》	王秋桂：《善本戏曲丛刊06·纳书楹曲谱》，台湾学生书局1984年版
		《选俊》《闺诉》《愁思》《闺思》《离情》《喜庆》	王秋桂：《善本戏曲丛刊02·吴歈萃雅》，台湾学生书局1984年版
		《选俊》《闺思》《离情》《喜庆》	王秋桂：《善本戏曲丛刊02·词林逸响》，台湾学生书局1984年版
		《愁思》《闺思》《赴选》《喜庆》	王秋桂：《善本戏曲丛刊04·南音三籁》，台湾学生书局1984年版

续 表

文艺样式	文艺名称	剧目名称	文 献 信 息
曲谱		《离情》《宅聚》	王秋桂：《善本戏曲丛刊 02·珊珊集》，台湾学生书局 1984 年版
地方戏	川剧	《彩楼记》	西南川剧院整理，中国戏剧家协会编辑，作家出版社 1955 年版
	越剧	《彩楼记》	陈羽改编，东海文艺出版社 1957 年版
	京剧	《彩楼记》	朱慕家改编，宝文堂书店 1954 年版
	辰河戏	《彩楼记》	湖南省戏剧工作室主编，黔阳地区戏剧工作室编辑：《湖南戏曲传统剧本·辰河戏·第 1 集》1980 年版，长沙
	歌仔戏	《吕蒙正》	方友义、黄卿伟改编：《吕蒙正 六场大型古装歌仔戏》，中国厦门歌仔戏剧团出版
	莆仙戏	《吕蒙正》	吕品，王评意主编；郑尚宪校注；中国人民政府协商会议莆田市委员会，福建省艺术研究会编《莆仙戏传统剧目丛书·第 2 卷·剧本》，中国戏剧出版社 2010 年版
	柳琴戏	《吕蒙正赶斋》	卜端品口述，何丽校订，山东省戏曲研究室编：《山东地方戏曲传统剧目汇编·柳琴戏·第二集》
	四根弦	《吕蒙正赶斋》	李学爽口述，张善堂校订，山东省戏曲研究室编：《山东地方戏曲传统剧目汇编·四根弦·第二集》
	五音戏	《彩楼记》	马光舜主编：《五音戏传统剧目精选集》，齐鲁书社 2017 年版
	两夹弦	《吕蒙正赶斋》（《彩楼配》）	山东省戏曲研究室编：《山东地方戏曲传统剧目汇编·两夹弦·第六集》
	山东梆子	《犯相》	张继爱口述，张彭校订，山东省戏曲研究室编：《山东地方戏曲传统剧目汇编·山东梆子·第五集》
		《吕蒙正赶斋》	张彭校订，山东省戏曲研究室编：《山东地方戏曲传统剧目汇编·山东梆子·第五集》
	蒲州梆子	《彩楼记》	临汾地区三晋文化研究会编：《蒲州梆子传统剧本汇编·第 17 集》
	河北梆子	《吕蒙正坐窑》	杨景奎整理，宝文堂书店 1955 年版

续表

文艺样式	文艺名称	剧目名称	文献信息
地方戏	小梨园剧目	《吕蒙正》	蔡尤本口述,泉州地方戏曲研究社编:《梨园戏·小梨园剧目·下》,中国戏剧出版社1999年版
	下南剧目	《吕蒙正》	叶景恢、许志仁口述,泉州地方戏曲研究社编:《梨园戏·下南剧目·上》,中国戏剧出版社2000年版
	汉剧	《吕蒙正》	湖北地方戏曲丛刊编辑委员会编辑:《湖北地方戏曲丛刊·第八集》,湖北人民出版社1959年版
	楚剧	《吕蒙正泼粥》	喻香甫述录,喻洪斌校订,湖北地方戏曲丛刊编辑委员会编辑:《湖北地方戏曲丛刊第十九集》,湖北人民出版社1960年版
	郧阳花鼓	《探母骂相》	湖北地方戏曲丛刊编辑委员会编辑:《湖北地方戏曲丛刊·第81集》,湖北人民出版社1989年版
	黄梅戏	《吕蒙正回窑》	安徽省文化局剧目研究室编:《安徽省黄梅戏传统剧目汇编·第十集》,安庆市文化局重印1998年版
	秦腔	《吕蒙正赶斋》	地豆整理,长安书店1954年版
	滇剧	《评雪辨踪》	韦琼珍整理1988年版
说唱	宝卷	《乞米状元吕蒙正》	—
	木板书	《吕蒙正赶斋》	安平县文化馆
	河洛大鼓	《彩楼记》	马春莲、林达编著,商务印书馆2014年版
	鼓词	《吕蒙正赶斋》《吕蒙正教学》	乔喜原记述,吉林人民出版社1957年版
		《吕蒙正赶斋》《吕蒙正教学》	徐大玉口述,沈阳市文学艺术工作者联合会编:《鼓词汇集·第3辑》,1957年版
		《蒙正归窑》	那月朋口述,沈阳市文学艺术工作者联合会编:《鼓词汇集·第3辑》,1957年版
		《吕蒙正教学》	王福义口述,沈阳市文学艺术工作者联合会编:《鼓词汇集·第3辑》,1957年版
	河南坠子	《吕蒙正赶斋》《吕蒙正教学》	严吾整理,河南人民出版社1957年版

续 表

文艺样式	文艺名称	剧 目 名 称	文 献 信 息
说唱	兰州鼓子词	《吕蒙正赶斋》《蒙正祭灶》《辩踪》	肖振东著：《兰州鼓子荟萃》，甘肃文化出版社2009年版
	弹词	《新刻吕蒙正困寒窑宫花报喜大团圆一卷》（两个版本）	椿荫书庄，民国（1912—1949）/周去非编校，大文堂书局发行1937年版

除上述笔者目见作品之外，还有其他"吕蒙正"剧目。如中国艺术研究院戏曲研究所资料室收藏的清升平署钞本《彩楼记》之《赶斋》《宫花报喜》、《破窑记》之《报喜》《虎撞窑门》等折子戏，潮剧《吕蒙正当妻》《破窑记》，正字戏《彩楼记》，内黄落腔《吕蒙正赶斋》，豫剧《吕蒙正讨饭》《孙犟儿赶斋》，汉剧《花子骂相》，平调落子《吕蒙正赶斋》，泗州戏《吕蒙正赶斋》，皖南花鼓戏《吕蒙正赶斋》，二人转《吕蒙正赶斋》等，但是这些剧本尚未亲眼见到，只能抱憾不列入本文。

曲牌【后庭花】演变考

张静怡[*]

摘 要：曲牌是中国传统音乐曲调风格与旋律形态得以传承的重要载体。肇始于南朝陈叔宝所作《玉树后庭花》，后经唐代宫廷伶工改造，成为唐大曲曲目之一，即《后庭花》。宋代张先的同名词牌奠定了曲牌【后庭花】的基本词格形态，然由宋元至明清，曲牌【后庭花】在宫调、套式以及词格等方面皆有所变化，后经南北曲消解融合，逐步定型。【后庭花】作为中国传统戏曲发展史的一个缩影，辨析不同曲谱所载该曲牌的形态差异和内在规律，对理解和把握中国传统音乐曲牌有着重要的个案意义。

关键词：大曲；曲牌；【后庭花】

学界目前对曲牌【后庭花】的研究主要集中在两个方面：一是对曲牌音乐的考释，如冯光钰在《中国曲牌考》[①]中，对声乐曲牌【后庭花】之名称由来、曲牌运用及《九宫大成北词宫谱》所辑录的音乐形态等进行了考释；二是对曲牌格律的分析，如吴梅在《南北词简谱》[②]中，以吕止庵小令为例，对北仙吕宫【后庭花】的句式、句幅、平仄等进行了阐述。可见，《九宫大成北词宫谱》和《南北词简谱》在曲牌【后庭花】考证中占有举足轻重的地位。然亦不可忽视《北词广正谱》，它上承唐宋词曲变迁，下启明清南北曲传承，为考辨曲牌【后庭花】的重要史料。我们发现，《北词广正谱》辑录有曲牌【后庭花】及其七例变格，而《九宫大成北词宫谱》仅保留曲牌【后庭花】及其三例【又一体】。从历时维度来看，北曲曲谱呈递增趋势，何故曲牌【后庭花】的【又一体】数量在《九宫大成北词宫谱》呈递减趋势，且其中以《八义记》为例曲的【又一体】亦存在讹误。基于上述思考，本文拟在前人研究的基础上，以《北词广正谱》和《九宫大成北词宫谱》所载曲牌【后庭花】为例，结合曲作，力求揭示其在曲牌源流上的演变规律。

一、【后庭花】之缘起

【后庭花】，又名【玉树后庭花】，王骥德《曲律》谓此调出自南朝陈叔宝所作《玉树后庭花》，即："曲之调名，今俗曰"牌名"，始于汉之《朱鹭》《石流》《艾如张》《巫山高》，梁、陈之

[*] 张静怡（1994— ），苏州大学博士研究生，专业方向：昆曲史与昆曲理论。
① 冯光钰：《中国曲牌考》，安徽文艺出版社2009年版，第252—257页。
② 吴梅：《南北词简谱》（上），载《吴梅全集》，河北教育出版社2002年版，第77页。

《折杨柳》《梅花落》《鸡鸣高树巅》《玉树后庭花》等篇。"①《隋书》曾记载陈叔宝作《玉树后庭花》一事："祯明初（587），后主作新歌，词甚哀怨，令后宫美人习而歌之。其辞曰：'玉树后庭花，花开不复久。'"②所谓"后庭花"，据《碧鸡漫志》载，"后庭花"原为吴蜀鸡冠花种类之一，本义为"后庭院之花"，被陈叔宝引申为"后宫嫔妃"，如《陈书》卷七载游宴之时："其曲有《玉树后庭花》《临春乐》等，大指所归，皆美张贵妃、孔贵嫔之容色也。"③当一代后主痛失江山，其笔下的《后庭花》自然成为亡国之音的象征。郭茂倩编《乐府诗集》所录"杂曲歌辞""解题"有云："故萧齐之将亡也，有《伴侣》；高齐之将亡也，有《无愁》；陈之将亡也，有《玉树后庭花》；隋之将亡也，有《泛龙舟》。"④

《后庭花》却并未随朝代更迭而消失，隋唐二朝皆存《后庭花》曲。《玉海》卷一〇五"唐九部乐"载："徐景安《乐书》引《古今乐纂》：'隋文帝分九部乐，以汉乐坐部为首，外以陈国乐舞《后庭花》也。'"⑤至于《后庭花》的舞容史料，据沈亚之《卢金兰墓志》载："为《绿腰》《玉树》之舞，故衣制大袂长裾，作新眉愁嚬，顶鬓为娥。"⑥另，在唐代崔令钦的《教坊记》中，《后庭花》列"大曲"之下。所谓"大曲"，据沈括《梦溪笔谈》云："凡大曲有【散序】【靸】【排遍】【擞】【正擞】【入破】【虚催】【衮遍】【实催】【衮遍】【歇拍】【杀衮】，始成一曲，此谓'大遍'，凡数十解。"⑦

然大曲《后庭花》并非直接演变为曲牌【后庭花】。据《乐府诗集》辑录，陈后主作《玉树后庭花》："丽宇芳林对高阁，新装艳质本倾城；映户凝娇乍不进，出帷含态笑相迎。妖姬脸似花含露，玉树流光照后庭。"⑧此为七言六句。唐朝张祜作相和歌辞《玉树后庭花》，"轻车何草草，独唱后庭花。玉座谁为主，徒悲张丽华。"⑨为格律齐整的五言四句。此后，如王灼《碧鸡漫志》所言："伪蜀时，孙光宪、毛熙震、李珣有《后庭花》曲，皆赋后主故事，不著宫调。两段各四句，似令也。今曲在，两段各六句，亦令也。"⑩现以毛熙震《后庭花·莺啼燕语芳菲节》中的唱词为例进行说明。"莺啼燕语芳菲节，瑞庭花发。昔时欢宴歌声揭，管弦清越。自从陵谷追游歇，画梁尘黦。伤心一片如珪月，闲锁宫阙。"⑪此曲双调四十四字，前后段各四句、四仄韵。文辞格律是判断词牌及其自身特征的重要标志之一，毛词的出现已然昭示着《后庭花》从传统的五七言诗歌中分离出来。由于此时正是词体兴盛且发展的黄金时期，宋代张先的同名词牌亦未能摆脱毛词体式的影响。至此，词牌【后庭花】的文辞格律在宋代已基本定型，均采用双调四十四字，前后段各四句，唯仄韵略有差异。

① （明）王骥德：《曲律》，载《中国古典戏曲论著集成》（四），中国戏剧出版社1959年版，第57页。
② （唐）魏征：《隋书》，浙江古籍出版社1998年版，第1030页。
③ （唐）姚思廉：《陈书》，浙江古籍出版社1998年版，第831页。
④ （宋）郭茂倩：《乐府诗集》，中华书局1979年版，第884—885页。
⑤ （宋）王应麟：《玉海》，江苏古籍出版社1987年版，第1916页。
⑥ 沈亚之：《沈下贤文集》，南开大学出版社2003年版，第250页。
⑦ （宋）沈括：《梦溪笔谈》，上海古籍出版社2013年版，第44页。
⑧ （宋）郭茂倩：《乐府诗集》，中华书局1979年版，第680—681页。
⑨ （宋）郭茂倩：《乐府诗集》，中华书局1979年版，第681页。
⑩ （宋）王灼：《碧鸡漫志》，载《中国戏曲论著集成》（一），中国戏曲出版社1959年版，第147页。
⑪ 谢桃坊：《唐宋词谱校正》，上海古籍出版社2012年版，第59—60页。

二、诸宫调中的曲牌【后庭花】

词盛于宋，曲繁于元。曲牌【后庭花】（亦作【后庭花煞】）最迟出现在元代周德清《中原音韵》一书，列"仙吕四十二章"之下。《元曲大辞典》相关条目认为："【后庭花】，曲牌名，属仙吕宫，用于剧曲、散曲套数和小令。"①《全元散曲》曾收录元好问【后庭花破子】二首、孙梁【后庭花破子】一首、王恽【后庭花】一首、赵孟頫【后庭花】一首、吕止庵【后庭花】二十二首以及邵亨贞【后庭花】二首。以上各曲皆为小令，凡二十九首。清朝由陈廷敬、王奕清等编写《钦定词谱》同样辑录有王恽和赵孟頫曲词，然不以【后庭花】命之，而代之以【后庭花破子】。

《钦定词谱》谓【后庭花破子】："此金元小令，与唐词《后庭花》、宋词《玉树后庭花》异，所谓'破子'者，以其繁声入破也。"②何为"繁声入破"？"入破"本属唐大曲一部分。《贵耳集》则将"入破"出现的时间划归为天宝之后，即"天宝后，曲遍繁声皆曰'入破'。"③"入破"在大曲中的表演形式，陈旸《乐书》载："大曲前缓迭不舞，至入破，则羯鼓、震鼓、大鼓与丝竹合作，句拍益急。舞者入场，投节制容，故有催拍、歇拍之异，姿制俯仰，百态横出。"④可见，节奏欢快是为"入破"的音乐特征。尽管《钦定词谱》认为【后庭花破子】与唐宋词皆异，然"破子"一词无疑说明诗词曲"《后庭花》"依然拥有其共同的源流，即唐大曲《后庭花》。

一般认为，吕止庵小令【后庭花·湖山曲水重】为该曲牌的格律样曲，朱权《太和正音谱》⑤、周祥钰等辑《九宫大成南北词宫谱》⑥及吴梅《南北词简谱》⑦均持此种意见。曲牌谱式为全曲七句，五韵，字数定格为：五，五，五，五。三，四，五。即"湖山曲水重，楼台眼树中，人醉苏堤月，风传贾寺钟。冷泉东，行人频问。飞来何处峰。"曲牌【后庭花】正体的确定，有利于我们进一步探讨其同名曲牌的格律特点。

郑振铎曾在《宋金元诸宫调考》主张："就文体演进的自然的趋势看来，从宋的大曲或宋的'杂剧词'而演进到元的'杂剧'，这其间必得要经过宋、金诸宫调的一个阶段；要想蹿过诸宫调的一个阶段几乎是不可能的。"⑧故此，在分析曲牌【后庭花】演变特征，需立足于诸宫调。在元代王伯成所著的《天宝遗事诸宫调》中，曲牌【后庭花】（含【后庭花煞】）凡出现八次，举例述之：

《太真闭酒》【后庭花煞】："春纤侧玉触，柔肠怯桂浆，暖晕增新艳，温红助晓妆。忙呼

① 李修生：《元曲大辞典》，凤凰出版社2003年版，第420页。
② （清）王奕清：《钦定词谱》，中国书店1983年版，第101页。
③ （宋）张端义：《贵耳集》（上），《学津讨原》（第14册），广陵古籍刻印社1990年版，第329页。
④ （宋）陈旸：《乐书》卷185，《文渊阁四库全书》（第211册），第831页。
⑤ （明）朱权：《太和正音谱》，载《续修四库全书》（集部1747册），上海古籍出版社2002年版，第533页。
⑥ （清）周祥钰等辑：《九宫大成南北词宫谱》，载《续修四库全书》（集部第1754册），上海古籍出版社2002年版，第68页。
⑦ 吴梅：《南北词简谱》（上），载《吴梅全集》，河北教育出版社2002年版，第77页。
⑧ 郑振铎：《郑振铎全集》（第5卷），花山文艺出版社1998年版，第127页。

万岁谢君王,朱唇启放,海棠心喷收。"①全曲七句,四韵,字数定格为:五,五,五,五。七,四,五。

《中秋赏月》【后庭花】:"碧桃花树前,青鸾妆镜边,去岁人无恙,今秋月正圆。为甚寡人重留连?过中秋虽见,则怕渐如弓不上弦。"②全曲七句,六平韵,字数定格为:五,五,五,五。七,五,七,八。

《明皇哀告陈玄礼》【后庭花】:"休教硬邦邦军健拿,则使软嫩嫩彩女压。贵妃上马娇无力,回銮舞困乏,籍不得发堆鸦,屹皱定蛾眉难画,眼睁睁怎救拔?哭啼啼没乱煞,料他家埋怨咱。高力士,你去他贵妃行详道咱。"③全曲十一句,五平韵,字数定格为:八,八,七,五。七,六,七,六,六,六,三,九。

可以发现,《天宝遗事诸宫调》中的曲牌【后庭花】并未完全遵照曲牌的词格。【后庭花·休教硬邦邦军健拿】一曲,虽从字数、句式以及句幅方面均同正格产生较大差异,但其多使用叠词如"硬邦邦""软嫩嫩""眼睁睁"等,有利于增强语言的韵律感,符合诸宫调艺术形式的要求,便于说唱。在曲牌【后庭花】平仄方面,吴梅指出:"曲牌【后庭花】格律样式若用单句,则通体用平平仄仄平。若用偶句,则用平平仄仄仄。平平仄仄平。惟末句仍须以单语收之,此【后庭花】之紧键也。"④【后庭花·碧桃花树前】曲虽为单句,然其首句格律却以仄起式,亦未从曲牌正格。【后庭花煞·春纤侧玉触】除第五句加入衬字之外,句法、字数、平仄等方面遵守【后庭花】的词格。

根据《天宝遗事诸宫调》可知,此时曲牌【后庭花】渐成定格,其位置多处于套式的中后处,【后庭花煞】多作为尾曲出现,但其前后连缀的曲牌尚未形成固定。整体而言,《天宝遗事诸宫调》处于向北曲转型的阶段,在曲牌【后庭花】发展的过程中,无疑起到了承上启下的关键作用。

三、【后庭花】历史演变特征分析

元朝是北曲曲牌体式定型发展的关键阶段。杂剧作为元代文学样式乃至音乐艺术的突出代表,对当时文学作品、曲牌形态乃至时代风格的形成,有着举足轻重的影响。曲牌【后庭花】的发展脉络透过杂剧依稀可见,下文拟以结合《北词广正谱》和《九宫大成南北词宫谱》所录的曲牌【后庭花】为对象,分析该曲牌在元明清历史演进过程中的变化特征,集中体现在"宫调""联套"以及"【又一体】"三个方面,以下分别述之。

(一)常入商调的特殊性

今传曲牌【后庭花】,自《中原音韵》以来,均列于"仙吕宫",小令、诸宫调、元杂剧无不

① (元)王伯成:《天宝遗事诸宫调》,朱禧辑,天津古籍出版社1986年版,第15—16页。
② (元)王伯成:《天宝遗事诸宫调》,朱禧辑,天津古籍出版社1986年版,第34页。
③ (元)王伯成:《天宝遗事诸宫调》,朱禧辑,天津古籍出版社1986年版,第61页。
④ 吴梅:《南北词简谱》,吴梅:《吴梅全集》,河北教育出版社2002年版,第77页。

如此。北曲虽遵循"一宫到底"的原则,然曲牌【后庭花】的"借宫"现象时有发生。

在《天宝遗事诸宫调》中,曲牌【后庭花】出现在商调于《祭杨妃》套式中,即:"【商调·集贤宾】【逍遥乐】【上京马】【后庭花】【柳叶儿】【梧叶儿】【醋葫芦】【尾声】。"①元杂剧亦有,《赵盼儿风月救风尘》第二折套式即如此,"【商调·集贤宾】【逍遥乐】【金菊香】【醋葫芦】【幺篇】【幺篇】【后庭花】【柳叶儿】【浪里来煞】。"②又如明杂剧《新编搊搜判官乔断鬼》第三折套式为:"【商调·集贤宾】【尚京马】【梧叶儿】【醋葫芦】【醋葫芦】【金菊香】【醋葫芦】【醋葫芦】【醋葫芦】【后庭花】【青哥儿】【浪来里煞】。"③永乐大典戏文之《小孙屠》中同样可以看到曲牌【后庭花】出现在商调中,即"【高阳台】【山坡羊】【后庭花】【水红花】【折桂令】。"④在传奇《明珠记·拒奸》中,【后庭花煞】入商调,套式为"【高阳台引】【前腔】【高阳台序】【前腔】【前腔】【前腔】【尾】【北·后庭花煞】。"⑤据《昆曲曲牌及套数范例集·北套》载,"《北曲套式汇录详解》收【商调】套27式,其中借得【后庭花】者达24式之多,均各用【后庭花】一支。"⑥甚为谨严的北曲套式,曲牌【后庭花】缘何出现在商调套式中?

"借宫"如刘熙载《艺概·词曲概》云:"既须考得某宫调中可借某牌名,更须考得部位宜置何处,乃得节律有常,而无破裂之病。"⑦这里的"无破裂之病",笔者认为需要"借宫"则考虑被借曲牌的笛色(调高),尽可能使得曲牌之间的调高相近,转换自然。

曲牌【后庭花】多为六字调,在杜莹的《〈九宫大成〉北词仙吕调套曲移调记谱问题解析》⑧一文即可证实这一点。在《昆曲曲牌及套数范例集·北套》中,可以发现关于曲牌【后庭花】的例曲全谱除《渔樵记·北樵》【后庭花】为尺字调外,其余如《莲花宝筏·北饯》《西游记·认子》以及《两世姻缘·离魂》中的【后庭花】均为六字调。

孙玄龄曾梳理的《近代北曲各宫调实用调高统计表》⑨,在该表中,虽各家对北曲商调的调高尚存些许分歧,然六字调为商调的调高,已成为吴梅、王季烈、杨荫浏、赵景深、俞振飞以及钱南扬众多学者的共识。在《西游记·认子》和《两世姻缘·离魂》中,曲牌【集贤宾】的调高亦均为六字调。商调曲牌一般带有凄怆愁怨的情感色彩,亦符合《九宫大成北词宫谱·凡例》:"曲音过衰,则用凡字调,或六字调。"⑩就曲牌【后庭花】和商调所用调高来看,或许在具体的调式、旋律等演唱方面存在一定的差异,但是曲牌【后庭花】入商调,或者说商调借仙吕【后庭花】,其背后是因为调高相同或相近才可入套。

① (元)王伯成:《天宝遗事诸宫调》,朱禧辑,天津古籍出版社1986年版,第71—72页。
② (明)臧晋叔:《元曲选》,中华书局1958年版,第197—199页。
③ (明)朱有燉:《朱有燉杂剧集校注》(下),廖立、廖奔校注,黄山出版社2017年版,第869—873页。
④ 钱南扬:《永乐大典戏文三种校注》,钱南扬编著:《钱南扬文集》,中华书局2009年版,第315页。
⑤ (明)陆采:《明珠记》,载《六十种曲评注》(第六册),张树英评注,吉林人民出版社2001年版,第340—343页。
⑥ 王守泰:《昆曲曲牌及套数范例集·北套》(下),学林出版社1997年版,第947页。
⑦ 刘熙载:《艺概》,上海古籍出版社1978年版,第126页。
⑧ 杜莹:《〈九宫大成〉北词仙吕调套曲移调记谱问题解析》,《中央音乐学院学报》2016年第4期。
⑨ 孙玄龄:《近代北曲各宫调所用调高》,《音乐研究》1987年第3期。
⑩ (清)周祥钰等辑:《九宫大成南北词宫谱》,载《续修四库全书》(集部第1753册),上海古籍出版社2002年版,第623页。

曲牌【后庭花】虽隶属仙吕宫的,然其调高多为六字调,使其在宫调方面具备常入商调的可能性和特殊性,该特征自诸宫调至明传奇依然不同程度地被延续着,亦体现了【后庭花】在不同戏曲样式中的继承性。

(二) 套曲联缀的程式性

套曲,又称套数,是指曲牌按照规律先后联缀成套的组曲。元代曲家用"散套"指散曲中的套数,"套曲"则多被明清曲家用以指代散套和剧套。曲牌【后庭花】经历由宋元至明清的长期演变,既有"散套",又有"剧套"。

《天宝遗事诸宫调》已然开始走向曲牌联缀方式的探索之路。在"引辞"之后《天宝遗事》中,作者所用套曲为"仙吕宫·八声甘州【混江龙】【六幺遍】【元和令】【后庭花煞】。"①其实,诸宫调在联套方面已接近后世的散曲和元杂剧。散曲套数如《全元散曲》曾收录【河西后庭花】,其套式为"【河西后庭花】【幺篇】【凤鸾吟】【柳叶儿】。"②元杂剧《裴少君墙头马上》第一折亦有【后庭花】,套式为"【仙吕点绛唇】【混江龙】【油葫芦】【天下乐】【那吒令】【寄生草】【幺篇】【金盏儿】【后庭花】【幺篇】【赚煞】。"③又如《词谑》元套:"【点绛唇】【混江龙】【油葫芦】【天下令】【那吒令】【鹊踏枝】【寄生草】【又】【金盏儿】【后庭花】【六幺序】【幺】【赚煞】。"④【后庭花】在元杂剧属于常用曲牌,流传于《包待制三勘蝴蝶梦》《感天动地窦娥冤》《望江亭中秋切鲙》《山神庙裴度还带》《邓夫人苦痛哭存孝》等诸多杂剧之中,多以【点绛唇】套式为主。

自明代宣德以后,北曲渐衰,南曲日兴。对【后庭花】联套的分析,同样需要考虑各类艺术载体譬如南戏、传奇等,以便了解北曲【后庭花】在不同历史时期所呈现的诸多特色。永乐大典戏文之《小孙屠》⑤中同样可以看到北曲【后庭花】。又如四大南戏《杀狗记·断明杀狗》,其套式为"【西地锦】【绛都春】【好姐姐】【前腔】【前腔】【前腔】【前腔】【普天乐】【秋夜月】【前腔】【前腔】【北后庭花】【念佛子】【前腔】【前腔】【前腔】【尾声】。"⑥

在汲古阁本《六十种曲》收录的明代传奇中,北曲【后庭花】流传于《明珠记》《金莲记》《玉环记》《昙花记》《牡丹亭》等诸多剧本之中,在《金莲记·证果》中,其套式为"【北·混江龙】【油葫芦】【天下乐】【节节高】【元和令】【上马娇】【胜葫芦】【后庭花】【柳叶儿】【寄生草】【尾声】。"⑦【后庭花】在《昙花记·众生业报》中,套式则为"【降黄龙】【油葫芦】【天下乐】

① (元) 王伯成:《天宝遗事诸宫调》,朱禧辑,天津古籍出版社1983年版,第2页。
② 隋树森:《全元散曲》(上),中华书局1964年版,第690页。
③ (明) 臧晋叔:《元曲选》,中华书局1958年版,第332—334页。
④ (明) 李开先:《词谑》,中国戏曲研究院编:《中国戏曲论著集成》(三),中国戏剧出版社1959年版,第295—296页。
⑤ 钱南扬:《永乐大典戏文三种校注》,钱南扬编著:《钱南扬文集》,中华书局2009年版,第315页。
⑥ (明) 徐畛:《杀狗记》,黄竹三、冯俊杰主编:《六十种曲评注》(第21册),孙安邦、孙蓓评注,吉林人民出版社2001年版,第720—724页。
⑦ (明) 陈汝元:《金莲记》,黄竹三、冯俊杰主编:《六十种曲评注》(第13册),黄崇浩评注,吉林人民出版社2001年版,第312—315页。

【上马娇】【寄生草】【后庭花】【青哥儿】【尾声】。"①当然,【后庭花】曲牌亦存在于南北合套,如《蕉帕记·揭果》"【北·点绛唇】【北·混江龙】【南·桂枝香】【北·油葫芦】【南·八声甘州】【北·天下乐】【南·解三酲】【北·那吒令】【南·长拍】【北·后庭花】【南·安乐神犯】【北·寄生草】【南·短拍】【北·煞尾】【尾声】。"②综上可知,曲牌【后庭花】在明代南曲套式中最大的特点是套式多样,不再拘于【点绛唇】套式。

北曲创作虽呈衰微之势,然清人对于北曲套曲体式的研究日益完善。《北词广正谱》③在每一宫调曲牌后皆罗列常用套式,如"仙吕宫套数分题",其所列【后庭花】的常用套式,主要是以【点绛唇】套为主,如曾瑞卿《留鞋记》,其套式为【点绛唇】【混江龙】【油葫芦】【天下乐】【那吒令】【鹊踏枝】【寄生草】【低过金盏儿】【醉扶归】【金盏儿】【么】【后庭花】【柳叶儿】【赚煞】。【后庭花】除入【点绛唇】套之外,亦入【八声甘州】④套、【村里迓鼓】⑤套以及【翠裙腰】⑥套等。

在《九宫大成北词宫谱》中"仙吕调套曲目录"⑦,主要将歌咏升平的《月令承应》例曲,置于套曲之首。然所举《月令承应》和《法宫雅奏》例曲之内并无曲牌【后庭花】,【后庭花】所在套式多为【点绛唇】套,以《元人百种》《天宝遗事》以及《雍熙乐府》为例曲。

《元人百种》载【后庭花】的套式,如【点绛唇】【混江龙】【油葫芦】【天下乐】【那吒令】【鹊踏枝】【寄生草】【又一体】【得胜乐】【醉中天】【后庭花】【青哥儿】【赚煞】。部分套式几乎与《北词广正谱》中,尚仲贤《气英布》套式相同,唯一不同之处在于将"【雁儿】"代之以"【醉雁儿】",即【点绛唇】【混江龙】【油葫芦】【天下乐】【那吒令】【鹊踏枝】【寄生草】【玉花秋】【后庭花】【金盏儿】【醉雁儿】【赚煞】。【村里迓鼓】⑧套式虽然在《北词广正谱》中出现,然《雍熙乐府》中【村里迓鼓】亦有些许不同。此外,《九宫大成北词宫谱》增加了曲牌【后庭花】在《天宝遗事》【胜葫芦】⑨中的套式。

当然,曲牌【后庭花】的套式远不止上述曲谱所载,它在明清传奇中同样广泛传唱。在《长生殿·觅魂》中,其套式为"【点绛唇】【混江龙】【油葫芦】【天下乐】【那吒令】【鹊踏枝】

① (明)屠隆:《昙花记》,黄竹三、冯俊杰主编:《六十种曲评注》(第22册),田同旭评注,吉林人民出版社2001年版,第301—303页。

② (明)单本:《蕉帕记》,黄竹三、冯俊杰主编:《六十种曲评注》(第17册),池万兴评注,吉林人民出版社2001年版,第738—743页。

③ (清)李玉:《一笠庵北词广正谱》,《续修四库全书》编辑委员会:《续修四库全书》(集部第1748册),上海古籍出版社2002年版,第171—172页。

④ 王实甫作:【八声甘州】【混江龙】【油葫芦】【天下乐】【那吒令】【鹊踏枝】【寄生草】【六么序】【后庭花】【柳叶儿】【青哥儿】【赚煞】。

⑤ 陈大声作:【村里迓鼓】【元和令】【上马娇】【胜葫芦】【后庭花】【双燕子】【青哥儿】【赚煞】。

⑥ 关汉卿作:【翠裙腰】【六么遍】【寄生草】【上京马】【后庭花煞】。

⑦ (清)周祥钰等辑:《九宫大成南北词宫谱》,《续修四库全书》编辑委员会:《续修四库全书》(集部第1754册),上海古籍出版社2002年版,第88—90页。

⑧ 《雍熙乐府》辑录:【村里迓鼓】【元和令】【上马娇】【胜葫芦】【又一体】【后庭花】【青哥儿】【寄生草】【又一体】【赚煞】。

⑨ 《天宝遗事》辑录:【胜葫芦】【又一体】【游四门】【后庭花煞】。

【寄生草】【么篇】【后庭花滚】【青哥儿】【煞尾】。"①《桃花扇·争位》亦不乏出现曲牌【后庭花】,同为【点绛唇】套,然其套式略有删减,即"北·点绛唇】【混江龙】【油葫芦】【天下乐】【后庭花】【煞尾】。"②由是观之,曲牌【后庭花】历史悠久,不论是元杂剧或是明清传奇,其多用于【点绛唇】套式,具有一定的程式性,且南北腔调皆用。

（三）【后庭花】【又一体】的递减性

曲牌之所以能在中国传统文化中绵延不绝,就在于其词格的定型,探寻曲牌【后庭花】的传承与流变,需从词格和曲谱着手。下面以《北词广正谱》和《九宫大成南北词宫谱》辑录的北曲【后庭花】为对象,以期厘清其正格和【又一体】的演变特征。

《北词广正谱》仙吕宫正曲【后庭花】有正体和变体共8首(含【河西后庭花】),曲牌的用字在32—58字之间,小令,该曲牌句式区别较大,相应地出现了7句、8句、9句、10句、11句五种不同的句式变化,体式多样,共性特性兼具(见表1)。根据表1,可以发现第二格和第三格为增句格,唯末尾增添一二句,李玉在第二格后注:"凡增句无不六字。"③此为曲牌【后庭花】增句格之特点。第四格《北词广正谱》认为第八句和第九句"本是一句,非偶句也。"④第五格"欢郎谁是未成人"最为特殊,该句正格句法本是"顺七字"即前三后四如"冷泉东,行人频问",然第五格句法为"倒七字",其分逗变为前四后三"欢郎谁是,未成人"。第六格末尾注"增在四字句后,此增在三字句前。"⑤第七格同为句格,删去了具有标

表1 《北词广正谱》仙吕宫只曲【后庭花】的句式、用字和体式

小令	《后庭花》	《后庭花·湖山曲水重》	7句,5韵。5,5,5,5,3,4,5
杂剧	第二格	《后庭花·江淮茶树船》	8句,7韵。5,5,5,5,3,4,6,6
杂剧	第三格	《后庭花·保亲论孟白》	9句,8韵。5,5,5,5,3,4,5,6,6,6
杂剧	第四格	《后庭花·拂花笺打稿儿》	11句,10韵。6,6,5,5,3,4,5,6,6,6,6
杂剧	第五格	《后庭花·欢郎谁是未成人》	曲谱仅载"欢郎谁是未成人"
套数	第六格	《后庭花·闲笑嫌喧闹》	9句,9韵。5,5,10,3,3,3,3,4,6
套数	第七格	《后庭花·寻梅遍故友》	10句,9韵。5,5,5,5,3,3,6,6,6,6
杂剧	《河西后庭花》	《河西后庭花·娉婷衡不俗》	18句,16韵,5,5,5,5,6,6,6,6,6,3,4,6,6,3,4,6,6,6

① （清）洪昇:《长生殿》,朱恒夫编:《后六十种曲》(五),复旦大学出版社2013年版,第127—132页。
② （清）孔尚任:《桃花扇》,朱恒夫编:《后六十种曲》(五),复旦大学出版社2013年版,第220—224页。
③ （清）李玉:《一笠菴北词广正谱》,《续修四库全书》编辑委员会:《续修四库全书》(集部第1748册),上海古籍出版社2002年版,第178页。
④⑤ （清）李玉:《一笠菴北词广正谱》,《续修四库全书》编辑委员会:《续修四库全书》(集部第1748册),上海古籍出版社2002年版,第179页。

志性的"四字句"。李玉在《北词广正谱》对曲牌【后庭花】句格的增加之法并未加以总结，直到《南北词简谱》，吴梅将之概括为："若增句但须照末句重叠为之，盖即将'飞来何处峰'句，叠作若干句也。古剧此曲，往往有长短不一者，实原于此。"①并举例《还魂记·冥判》不识曲牌【后庭花】之句法规律，只能以花名勉强凑数。

《北词广正谱》所辑七首【后庭花】唱词的格律，主要以一牌一韵为主，多采用一韵到底，用韵较密。如此变化较大的七首曲牌是为同宗，主要有两方面的因素：第一，每首曲牌字数趋于稳定，基本开头四句都为五字句（除第四格之外），可以看出元朝时【后庭花】应用广泛，词格变化不大。第二，曲牌的第五、六句分别以"三字句"和"四字句"开始（除第七格之外），三字句的使用，使得七首曲牌的唱词结构形式具有一定的趋同性。

值得关注的是【河西后庭花】，关于该曲牌，《九宫大成北词宫谱》和《北曲新谱》皆认为："【河西后庭花】实仍是【后庭花】常格，仅照首四句多作一遍耳。如此作法仅见此曲，视为【后庭花】之偶然变格即可。"②

从词格角度考量，【河西后庭花】如郑骞所言，可以将其视为【后庭花】之变格。如若对其来源加以考辨，实则需对"河西"二字追根溯源。"河西"为古代地名，泛指黄河以西，陕西一带。《古典戏曲外来语考释词典》对"倘兀歹"解释对应为"河西"："倘兀歹或唐兀歹……蒙古语指的是河西或西夏。这也应当就是元曲曲牌中常见的'穷河西'、'河西水仙子'、'河西后庭花'等的'河西'。"③《全元散曲》在曲牌【河西后庭花】后注："此曲之作，有自来矣。昔胡元大都妓女名莘文秀者，美姿色，与学士王元鼎有姻，亦与阿鲁相契。异期阿与莘伴坐，谈及风情之任。阿曰：'闻尔与王元鼎情恩甚笃，以予方之，孰最？'莘含笑不语。阿强之再四。莘曰：'以调和鼎鼐，燮理阴阳，则学士不如丞相。论惜玉怜香，嘲风咏月，则丞相少次于学士。哄然一笑而罢。元鼎闻之，故作此以嘲之。'"④根据《全元散曲》所言曲牌来历和发生朝代，或可推论【河西后庭花】与西夏地区有关。

被《九宫大成北词宫谱》立为正体的北词【后庭花】，则是元人吕止庵所作的小令。吴梅曾评价"此一句不增者也。"北词仙吕调只曲【后庭花】，唯有3首变体，句式有7句、10句以及14句，用字在32—71字之间，为小令、中调（见表2）。

表2 《九宫大成北词宫谱》仙吕调只曲【后庭花】的句式、用字和体式

散曲	《后庭花》	《后庭花·湖山曲水重》	7句，5韵。5,5,5,5,3,4,5
散曲	又一体1	《后庭花·不留心名利场》	7句，4韵。6,6,6,6,3,4,7

① 吴梅：《南北词简谱》，吴梅：《吴梅全集》，河北教育出版社2002年版，第77页。
② 郑骞：《北曲新谱》（卷三），艺文印书馆1973年版，第91—92页。
③ 方龄贵：《古典戏曲外来语考释词典》，汉语大词典出版社、云南大学出版社2001年版，第334页。
④ 隋树森：《全元散曲》（上），中华书局1964年版，第690页。

《雍熙乐府》	又一体2	《后庭花·寻梅访故友》	10句,9韵。5,5,5,5,5,4,5,6,6,6
《八义记》	又一体3	《后庭花·这几个灯下游》	14句,13韵。6,6,5,5,3,4,6,6,8,5,5,6,6

《九宫大成北词宫谱》后注云:"按后庭花体中间字句,不拘多寡,可以增损,或在末句之后增入,或连末句配成奇偶,元人百种有加河西二字者,即此体之变格也。然此体只入商角、仙吕,则无是名,首阙为正体,二阙、三阙为增字格、四阙为增句格,今收四体,以备选用。"①"【又一体】1"虽为散曲,然其开头四句由五字句增为六字句,末尾亦有增字,同《北词广正谱》第五格"倒七字"句法,其分逗变为前四后三"得磨陀处,且磨陀"。"【又一体】2"同《北词广正谱》第七格一致。"【又一体】3"以南曲《八义记》为例曲,词格与上述变格相比更加自由。虽保持【后庭花】曲牌定格之五字句,以及第五、六句分别以"三字句"和"四字句"出现,但末尾字格与上述【后庭花】明显不同,甚至出现八字句,打破了李玉所说"凡增句无不六字"的格律。尤其是,《八义记》【后庭花】语言变为口语色彩浓厚的民间性语言,如"伊家怎有""那婆娘""甚冤仇"等,与文人笔下的散曲、《雍熙乐府》相去甚远。细察之,发现"【又一体】3"或有讹误。

笔者借助中国国家数字图书馆"中华古籍资源库"平台,检索毛晋《六十种曲》之《八义记》,可以发现《九宫大成北词宫谱》"【又一体】3"本为毛晋《六十种曲》之《八义记·报复团圆》中【元和令】与【柳叶儿】二曲相结合之曲词(如图1和图2)。若是因戏文不分段所致,

图1 《九宫大成北词宫谱》卷五载【后庭花】之【又一体】

① (清)周祥钰等辑:《九宫大成南北词宫谱》,《续修四库全书》编辑委员会:《续修四库全书》(集部第1754册),上海古籍出版社2002年版,第69页。

图 2 《八义记·报复团圆》曲牌【元和令】与【柳叶儿】

应在《八义记·报复团圆》出现曲牌【后庭花】，然该出戏并未出现曲牌【后庭花】，不知是何缘故出现此误？

此外，将表 1 和表 2 反映出一个问题，【后庭花】之【又一体】呈递减趋势。《北词广正谱》辑录【后庭花】及其变格 7 例，然 7 例之下犹可大致划分为四类。第二、三、四格因主要变化仅在句末增句格，所以可分为一类。第五格句法变化同"【又一体】1"，前文已论，此不赘述。第七格和"【又一体】2"为同曲变格。其实，《九宫大成北词宫谱》只是未将第六格变体收录在内，代之以《八义记》的"【又一体】3"。曲谱向有重修之风，北曲自《太和正音谱》始，继而有《北词广正谱》，后集《九宫大成北词宫谱》之最。整体而言，《九宫大成北词宫谱》体量远多于《北词广正谱》，《北词广正谱》的曲牌【后庭花】的【又一体】多于《九宫大成北词宫谱》或可视作偶然。然在杂剧和传奇不断争锋与交融下，《九宫大成北词宫谱》对于【又一体】的辑录，体现了南北曲发展的内在规律，是时代选择和文化嬗变的必然结果。

结　　语

概言之，以曲牌【后庭花】为研究对象，以《北词广正谱》和《九宫大成北词宫谱》为研究范围，分析该曲牌在宫调、套式以及【又一体】方面的特征与发展过程，可以得出三点认识：其一，自诸宫调始，隶属于仙吕宫的【后庭花】却常入商调，这一特征历经元明，始终未变。其二，套曲联缀的程式性。【后庭花】在联缀方面的程式最为明显，由元代的多入【点绛唇】套发展到明朝的套式不拘，直到清代再次回归【点绛唇】套式，曲牌【后庭花】经历了一个由套式不拘到相对程式化的渐进过程。其三，曲牌的【又一体】在发展之中体现了一定程度的变化。杂剧、南戏以及传奇虽皆有曲牌【后庭花】的运用，然其【又一体】在北曲曲谱却呈现递减的趋势。无疑，曲牌及其【又一体】是曲谱来源和曲作运用的直观表征，《九宫大成北词宫谱》逐渐突破《北词广正谱》以《元人百种》为例曲的独大局面，虽以《八义记》作为【后庭花】之【又一体】是讹误，然这种现象与中国传统戏曲的发展互为表里，关联着戏曲市场、曲目创作等诸多因素，正是通过【又一体】的特殊视角，对深入剖析北曲曲牌发展变化的意义尤显特别。

曹文澜及其身段谱录研究

周之辰*

摘　要：曹文澜是乾嘉年间苏州籍艺人、戏曲教师，录订了三十余出身段谱。多种身段谱题记提示了曹文澜与耕心堂的关系、与龚兰荪等人的交游经历及部分生平。曹文澜录订的身段谱具有依据剧词内容、修辞和审美效果设计身段程式和舞台调度等特点，体现了"乾嘉传统"的部分内涵。曹文澜录订的身段谱与《审音鉴古录》、杜步云瑞鹤山房抄本等身段谱在文本上具有高度相似性，说明了身段谱之间的承袭关系。曹文澜及其录订的身段谱体现了清代艺人对昆剧表演艺术的自觉传承与交流，对现代昆剧的传承与创新有一定的参考价值。

关键词：曹文澜；身段谱；《审音鉴古录》；杜步云；龚兰荪；耕心堂

　　身段谱是记录戏曲表演中具体动作和位置的文本文献。近年来，身段谱受到了一定的关注，围绕《审音鉴古录》和清代抄本身段谱的研究不在少数。其中，赵晓红、刘轩、陈芳等学者以个案研究的方式，聚焦身段谱与其他剧本之间的异文价值及多种身段谱与现代演出的身段比勘，从而探讨现代的昆剧表演对"乾嘉传统"的继承与变革；而戴云、徐瑞则分别基于傅惜华藏身段谱文献和《昆曲艺术大典》，关注身段谱的独立价值，先后发表了《碧蕖馆旧藏名伶手录重订昆曲曲谱身段谱述》和《怀宁曹春山家族的身段谱录研究》《清代昆剧身段谱考述》等多篇论文，对本文有一定的借鉴意义。

　　曹文澜是乾嘉年间苏州籍名伶。根据题记和落款，可以确定为曹文澜录订的各类戏本共52种，其中包括21种身段谱，涵盖19个剧目38出折子戏，数量颇为可观。本文在前人研究的基础上，基于曹文澜所录身段谱等戏本，对曹文澜的生平经历以及所录身段谱的文本内容、与其他身段谱的承袭关系进行研究，并初步探讨其戏曲史意义。

一、曹文澜之生平与交游

　　对于曹文澜的生平与交游情况，此前已有戴云《碧蕖馆旧藏名伶手录重订昆曲曲谱身段谱述》[①]、徐瑞《清代昆剧身段谱考述》[②]作了研究，将曹文澜的生年下限提前至乾隆三十一年（1766），并确定曹文澜至少卒于道光三年（1823）之后，还明确了曹文澜的字号、作为

* 周之辰（1996—　），南京师范大学硕士，专业方向：中国戏曲史论。
① 戴云：《碧蕖馆旧藏名伶手录重订昆曲曲谱身段谱述》，《戏曲艺术》2012年第4期。
② 徐瑞：《清代昆剧身段谱考述》，《文化遗产》2018年第4期。

乾嘉时名伶和戏曲教师的身份以及与龚兰荪的交游经历。虽然留存至今的曹文澜生平资料较少，但随着他所录订的身段谱等戏本的发现，他与耕心堂的关系和师友关系都可以得到进一步确认。

部分曹文澜抄本有"耕心堂"落款。但是，"耕心堂"不能被简单地认定为曹文澜的私人堂号，曹文澜也并非"耕心堂主"。

今存曹文澜与耕心堂共同落款的抄本共四种，均写于嘉庆三年（1798）；且该年曹文澜抄写的全部戏本均有"耕心堂"落款。然而，嘉庆四年（1799）至道光三年（1823）的二十多年间，曹文澜所抄24种剧本和身段谱却均未落款"耕心堂"。嘉庆三年（1798）之后，曹文澜似乎与耕心堂再无关涉。从戏本内容上看，曹文澜嘉庆四年（1799）所录《红梨记·访素》与耕心堂所收本《红梨记》身段谱存在明显差异，耕心堂所收本注"带扇"，正是后者批驳的"通作用扇，谬矣"，可见曹文澜与耕心堂实非一体。此外从印章上也能窥知一二：耕心堂戏本大多钤有方章"至哉"，却全为倒印，且未出现在无"耕心堂"落款的曹文澜抄本上；曹文澜通文墨，不应倒印印章。

那么，"耕心堂"究竟是什么呢？耕心堂戏本为梨园艺人所用之本，多有涂改痕迹，且无商业性的、标有堂号及"不议价"字样的印章，反而多有私章。因此，笔者认为该"耕心堂"并非关德栋提及的以销售为业的书铺①，更可能是艺人私寓堂号。乾嘉年间，落款为"五柳堂""映雪堂""爱莲堂""金玉堂""三径堂"等的戏曲抄本不在少数。《梦华琐簿》载："乐部各有总寓，俗称'大下处'……诸伶聚处其中者，曰'公中人'……生旦别立下处，自称曰'堂名中人'。"②吴新苗《梨园私寓考论》对此解释道："他们的私寓都是有一个堂名作为标志的，所以私寓又称堂子，私寓中艺人自称'堂名中人'。"③乾嘉时期抄本身段谱上的这些堂名落款，很可能即是艺人们的私寓名，"耕心堂"也应属此类。

如果"耕心堂"确属艺人私寓，那么，曹文澜在嘉庆三年（1798）后不再落款"耕心堂"，很可能是因为他已脱离了耕心堂，自谋出路。时年曹文澜30余岁。

此后二三年间，曹文澜继续录订了一批戏本；在嘉庆六年（1801）至十六年（1811）间，则仅存小半部《衣珠记》剧本。嘉庆十六年（1811）至嘉庆二十四年（1819）间，曹文澜所录戏本数量较多，其中大部分戏本标注了录订地点（见表1）：

表1　部分曹录戏本录订时间地点统计表

剧　目	录订时间	题　记
跃鲤记（四出）	1811	嘉庆十六年八月十九日于西柳书屋书。曹文澜；嘉庆十六年八月十九日于都门韩家潭□怀堂书。曹文澜

① 关德栋：《石印〈清蒙古车王府藏曲本〉序》，载刘烈茂等著《车王府曲本研究》，广东人民出版社2000年版，第483页。
② 蕊珠旧史：《梦华琐簿》，载《清代燕都梨园史料正续编》，中国戏剧出版社1988年版，第351页。
③ 吴新苗：《梨园私寓考论：清代艺人生活、演剧及艺术传承》，学苑出版社2017年版，第43页。

续　表

剧　目	录订时间	题　　记
金瓶梅传奇（十出）	1812	嘉庆十七年九月廿有二日长洲曹文澜于京邸三径书屋抄
狮驼岭·窃铃	1814	嘉庆十九年四月望日写于树德书屋之南轩。曹文澜
西游记	1816	嘉庆廿一年新正元旦日于都门之停琴伫月之馆书。长洲曹文澜
金瓶梅·阻婚	1817	嘉庆二十二年十二月四日于都门松竹轩书。曹文澜
金瓶梅·乐院	1818	嘉庆二十三年新正月十有一日于都门松竹堂之南轩书。曹文澜
金瓶梅·遣梅	1818	嘉庆二十三年小春月十有一日于都门松竹书屋。曹文澜
梼杌闲评·讽贤	1819	嘉庆二十四年六月廿有八日书秋鸿讥讽魏忠贤于德寿书屋。茂苑曹文澜
铁冠图·孙探	1819	嘉庆二十四年二月念有七日于都门之秋晓堂南轩书。曹文澜

由表 1 可知，嘉庆十六年（1811）至嘉庆二十四年（1819）的九年中，曹文澜几乎每年都在不同的地点录订曲谱和身段谱。这些地点有西柳书屋、韩家潭□怀堂、三径书屋、树德书屋、停琴伫月之馆、松竹轩（松竹堂、松竹书屋）、德寿书屋和秋晓堂等。嘉庆二十二年（1817）十二月至第二年小春月，曹文澜分别在松竹轩、松竹堂和松竹书屋抄写了《金瓶梅》中的三出身段。松竹轩、松竹堂和松竹书屋应是同一个地方，"轩""堂"和"书屋"应为通称。依此，"三径书屋"就是名伶蒋韵兰的"三径堂"。蒋韵兰抄录的《白罗衫》剧本封面题"嘉庆戊寅冬月廿六日书于停琴伫月之馆，维扬蒋韵兰"，曹、蒋二人均在嘉庆二十年（1815）左右于停琴伫月馆录订戏本，可知"停琴伫月馆"亦艺人聚集之所。"映雪堂"则是曹文澜门婿孙茂林的堂名①。傅惜华曾藏有《翡翠园》剧本，钤有"树德堂记"印章，亦含有身段谱，为梨园演出本。《梦华琐簿》载："乐部各有总寓，俗称'大下处'，春台寓百顺胡同，三庆寓韩家潭，四喜寓陕西巷，和春寓李铁拐斜街，嵩祝寓石头胡同。"②因此，这些录订地点都是演员的私寓或艺人聚集之处。包世臣在《张琴舫传》中说他"以教优为业"③，则这段在演员私寓等艺人聚集之处频繁录订身段谱的时期，很可能正是曹文澜作为戏曲教师，出于教学需要录订身段谱等戏本之时。

此外，还有三种曹文澜抄本的题记提示了他的部分行迹：

《赤壁赋》曲谱，予于乾隆五十六年（1791）在山左省垣得遇维扬云章冯老先生所授。缘旧本模糊，今又倩友誊一清本，已备日后幸遇高明爱习之士，必邀珍重而惜也。

① 吴书荫：《〈北京大学图书馆藏程砚秋玉霜簃珍本戏曲丛刊〉序》，国家图书馆出版社 2014 年版，第 8 页。
② 蕊珠旧史：《梦华琐簿》，载《清代燕都梨园史料正续编》，中国戏剧出版社 1988 年版，第 351 页。
③ 包世臣：《张琴舫传》，《小倦游阁集》（卷 9），清小倦游阁钞本，北京大学图书馆藏。

嘉庆二十五年(1820)小春月中澣,曹文澜。(《曲谱六种》题记)①

　　此剧于十四岁时承予乡张君仲芳先生教授,以后别处从未再唱,至今丢弃四十余载,故尔旧法忘记,即班式亦甚含糊,今留此本,遇有达者如正之,自可流传于后世也。(《白蛇传·佛圆》题记)②

　　嘉庆七年(1802)六月初十日求往燕地谋望神签曰:"多年枯木长灵芝,穷途他乡遇故知。犹如久旱逢甘雨,举子登科挂名时。"(《红梨记》封面内录)③

综上,根据曹文澜抄本的全部题记,可以大致推测出曹文澜的生平经历:曹文澜原籍苏州,14岁即已学戏;20余岁时,在山东济南学唱昆曲;后进入耕心堂,与龚兰荪共同录订了一批身段谱;嘉庆三年(1798)后,曹文澜离开耕心堂;几年后,曹文澜来到北京,做了一名戏曲教师,往来京师各处,教授技艺。曹文澜身在梨园,却不仅能识文断字,而且擅长书法,具有一定的文化修养。他抄写、校订了一批戏曲剧本、曲谱和身段谱,有意识地总结、保存并向后世传递艺术经验,为当时梨园之先。

关于曹文澜的交游关系,除方问溪提到的曹文澜为名伶陈金雀之师父的岳父④外,曹文澜抄本题记还显示他转益多师,交游广泛。

曹文澜的好友中,龚兰荪当属重要的一位。杜颖陶、方问溪均介绍过龚兰荪,谓其与曹文澜同为"乾嘉时著名伶工"⑤;"文澜在当时与平江龚兰荪友善,不时与之核订戏曲,按龚亦艺人之深于音律而又通文墨者"⑥。从曹文澜、龚兰荪所抄部分戏本的封面、题记和印章中,可以了解到龚兰荪与曹文澜更详细的交游经历(见表2):

表2　曹文澜、龚兰荪录订部分戏本中交游信息统计表

出　目	题　记	印　章
一捧雪·刺汤	兰生弟传。丁巳十月初十日。曹文澜	
寻亲记·饭店	丁巳冬月九日完。兰荪弟校正。文澜。耕心堂	至哉
铁冠图·刺虎	戊午太簇书奉文澜大兄正。愚弟龚兰荪写。耕心堂	文澜、静谷、兰荪、至哉

① 王文章主编:《傅惜华藏古典戏曲曲谱身段谱丛刊》(第25册)据中国艺术研究院图书馆藏本影印,学苑出版社2012年版,第54页。
② 北京大学图书馆编:《北京大学图书馆藏程砚秋玉霜簃珍本戏曲丛刊》(第10册),国家图书馆出版社2014年版,第63页。
③ 北京大学图书馆编:《北京大学图书馆藏程砚秋玉霜簃珍本戏曲丛刊》(第19册),国家图书馆出版社2014年版,第476页。
④ 方问溪:《昆剧身段谱说明》,《东方文化月刊》1938年第1卷第5期。
⑤ 杜颖陶:《秋叶随笔》,《剧学月刊》1933年第2卷第9期。
⑥ 方问溪:《昆剧身段谱说明》,《东方文化月刊》1938年第1卷第5期。

续　表

出　目	题　记	印　章
铁冠图·守门杀监	戊午年太簇奉文澜大哥正。愚弟龚兰荪。耕心堂。曹文澜托写	文澜、静谷、兰荪、至哉
南西厢记·惠明	耕心堂。戊午杏朔日为文澜大哥正,愚弟龚兰生察书。曹文澜	文澜、静谷、至哉
南西厢记·伤离入梦	嘉庆戊午春朝初三日录于映雪草屋为文澜大哥正。愚弟静谷龚兰荪	兰生字静谷
儿孙福(三出)	戊午杏月廿有八日为文澜大哥正。愚弟龚兰荪	
吉庆图·扯本醉监	戊午四月十五日在映月西窗为文澜大哥正海。愚弟龚兰生	兰生字静谷、长毋相忘
翠屏山·酒楼反诳	戊午季夏为文澜大哥政,愚弟龚兰荪较。耕心堂	龚兰荪印、文澜、至哉
天官赐福、八仙上寿、三星祝颂	戊午桂秋十六日为文澜大兄正。愚弟静谷兰生	
麒麟阁·见姑娘	戊午岁仲冬日为文澜大哥斧政。愚弟兰生	

　　由各抄本所钤印章均为"龚兰荪印""兰生字静谷""兰荪""静谷"可知,抄本的落款虽有"龚兰荪"和"龚兰生"之异,实则同为一人;"静谷"则为龚兰荪的字。虽然龚兰荪所录《吉庆图》《南西厢记》戏本分别录于"映月西窗""映雪草堂",但另有《红梨记》《惊鸿记》戏本落款为"映雪堂孙",且"映雪堂"为孙氏堂号,龚兰荪也非映雪堂主。

　　现存龚兰荪抄录的身段谱共 5 种 11 出折子戏,分别为《翠屏山》2 出、《吉庆图》2 出、《儿孙福》3 出、《南西厢记》3 出、《铁冠图·刺虎》,此外还录有《麒麟阁·见姑娘》戏本和《天官赐福》《八仙上寿》《三星祝颂》3 出承应戏。由表 2 可以看出,这些身段谱皆与曹文澜、耕心堂有密切的联系。龚兰荪的部分抄本虽然亦有"耕心堂"落款,并钤"至哉"印,但总是与曹文澜的落款或印章同时出现,龚兰荪是否亦为耕心堂中的艺人尚不能确定。

　　龚兰荪戏本封面均题请曹文澜指正,笔迹以楷书为主,清晰端正;其中部分身段谱有另一种笔迹的修改痕迹,很可能是由曹文澜和龚兰荪二人共同完成的。根据题记,曹录身段谱中,《一捧雪·刺汤》和《西游记·胖姑》很可能是龚兰荪的传本;《焚香记·阳告》和《寻亲记·饭店》亦题请龚兰荪校正,也多有对念白的修改。由此可见,龚兰荪曾参与了曹文澜抄本和耕心堂所收戏本的录订,在文本和表演艺术上均存在互相交流与传授。

　　嘉庆二年(1797)十月至第二年仲冬日,龚兰荪抄写了 8 种戏本。在这一年多的时间中,曹文澜与龚兰荪兄弟相称,关系密切。但在嘉庆三年(1798)以后,再未见到有关龚兰荪的信息或其录订的戏本,曹文澜与龚兰荪的交游亦戛然而止。曹文澜恰巧于同年脱离耕心堂,不知是否与此有关。

除龚兰荪外，根据曹文澜抄《白蛇传·佛圆》的题记，苏州张洪沧也曾为曹文澜增订曲谱。张洪沧另有《风流棒》抄本，封面钤"张洪沧印""草溪"等印章，曾被傅惜华收藏。《白蛇传·佛圆》抄本题记还显示，乾隆四十五年（1780）左右，曹文澜时年14岁，向同乡昆腔艺人、戏曲教师张仲芳学习该剧。根据曹文澜抄写的《曲谱六种》封面识语，他曾于乾隆五十六年（1791）在济南得遇维扬冯云章，并向他学习了《赤壁赋》曲谱。此外，蒋韵兰录订的《连环记·梳妆掷戟》身段谱封面上钤有"长毋相忘"瓦当式印章（该印章曾出现在曹文澜与龚兰荪的多种抄本上），可以推测曹文澜与蒋韵兰也有所交游。蒋韵兰（1791—?），一名天禄，江苏维扬人，为嘉道时著名艺人，属"三径堂"，除《连环记·梳妆掷戟》外，还分别于嘉庆十七年（1812）和嘉庆二十三年（1818）录有《荆钗记·男祭》身段谱和《白罗衫》剧本。嘉庆十七年（1812），曹文澜曾于"三径书屋"抄录《金瓶梅》剧本十出，可能遇到甚至教授过蒋韵兰。

　　曹文澜的交游范围主要集中于戏曲艺人与曲家。他曾向前辈戏曲教师或曲学名家学习，与平辈艺人共同校订戏本，由于戏曲教师职业的缘故，也与后辈艺人有所交往。曹文澜所交往者均为苏州、扬州人，即使在嘉庆十六年（1811）后常驻北京时，依然请得同乡曲家为其校订曲谱。这或许有乾嘉时期江苏籍戏曲艺人大量在京，且联系颇为紧密的原因。

　　关于曹文澜的生平和交游，还有一部分疑问未能厘清，如耕心堂抄本中落款曹锡龄者与曹文澜的关系，曹文澜是否确曾入宫供奉等，有待更多文献的发现和进一步考证。

二、曹录身段谱统计

　　曹文澜所录21种身段谱中，《寻亲记·饭店》《焚香记·阳告》和《连环计·议剑》收藏于上海图书馆，《玉簪记·问病》和《双红记·谒见猜谜》收藏于中国艺术研究院戏曲研究所图书馆，其余身段谱均收藏于北京大学图书馆。笔者将曹录身段谱整理如表3所示。

表3　曹文澜录订身段谱一览表

剧　目	录订时间	题　记	印　章
寻亲记·饭店	1797	丁巳冬月九日完。兰荪弟校正。文澜。耕心堂	至哉
水浒记·刘唐	1797	嘉庆丁巳大吕朔日松坪曹文澜于历邸之晚翠轩书	字文澜号春江
一捧雪·刺汤	1797	兰生弟传。丁巳十月初十日。曹文澜	
铁冠图·借饷	1798	戊午新正月中澣校正。文澜记。耕心堂。卷首有灯谜："论排行是老九，推八字算老九，叫老九，莫分手，若分手，不要遇到了真老九。灯媒打一玩物。"	

续　表

剧　目	录订时间	题　记	印　章
宵光记·扫殿	1798	戊午冬月六日校订。文澜。耕心堂	至哉
红梨记（三出）	1799	己未冬至。文澜	长毋相忘
水浒记·活捉	1799	嘉庆四年四月廿六日文澜子写于历邸精舍	
倒精忠·授符	1800	庚申夹钟望日于历邸南窗书。文澜	
后寻亲·后法场后金山	1801	辛酉林钟廿有五日。文澜；曹文澜	
青冢记·出塞	1812	嘉庆十七年杏月朔日重订。曹文澜	
白蛇传·端阳雄阵		芰，音妓，两角为菱，四角为芰。凤凰鸣矣，梧桐生矣。琴瑟友之，钟鼓乐之。曹文澜	
焚香记·阳告①			
金印记·寻夫刺股		弟廿三号。曹文澜。耕心堂	至哉
锦蒲团·侍酒		曹文澜	曹文澜印、字春江茂苑人也、文澜
连环记·议剑		（此剧付云告辞）（生云）他那里李肃能谋吕布"雄"（朱笔旁写"从"）（付云）纷纷牙爪护"身龙"（朱笔旁写"奸雄"）。此三字仁宗睿宗皇帝御改。即此微末之事，圣人指示周详，真是天聪洞彻□艺不沾，恩泽也。卷末附韩干、戴嵩小传	
铁冠图（八出）			文澜、耕心堂
西游记·胖姑		陪本已送，□兰生弟□。锡龄。文澜。得好友本如对月有奇书读胜看花	
绣襦记·打子收留		曹文澜。耕心堂	
衣珠记·园会		曹文澜	
玉簪记·促试追别		曹文澜曲本	
玉簪记·问病		文澜	

　　曹文澜所录戏本中，有记录的最早录订时间为嘉庆丁巳年（1797）十月，最晚则为嘉庆

① 　根据上海图书馆藏《昆弋身段谱》及其目录，《焚香记·阳告》身段谱与《寻亲记·饭店》同册，均为曹文澜录订身段谱。

二十五年(1820)。其间有两个较明显的大量录订时段。第一个时段为嘉庆二年(1797)至嘉庆六年(1801)，在这五年中，曹文澜录订了九种身段谱及三种剧本；另有三种身段谱虽未注明录订时间，但共署"曹文澜"与"耕心堂"，根据前文的分析，也应抄写于嘉庆二年(1797)至三年(1798)之间。今存录订时间明确的曹录身段谱大都录订于这一时期。其时曹文澜尚属耕心堂，应是其表演艺术趋于成熟之时。第二个时段为嘉庆十六年(1811)至嘉庆二十五年(1820)，共录订了17种戏本，包括一种身段谱。此时曹文澜年50余岁，常住北京，辗转于各私寓、历邸之间，应是其作为戏曲教师之时。此外，尚有11种身段谱和5种其他戏本无法判断录订时间。

曹录身段谱在剧目、脚色、声腔方面具有如下特点：在剧目方面，曹录身段谱大多为当时的常演剧目，亦有如《奈何天》《倒精忠》《青冢记》《金瓶梅》等创作时代较近、少见于当时戏曲选本和身段谱的新剧目；在脚色方面，曹录身段谱涵盖生、旦、贴、末、付、净、丑等多个行当，且各行当身段谱数量较为平均，曹文澜没有在身段谱中记录每个脚色的身段，而是选择剧中重要表演段落进行记录，兼及该段落中的各个脚色；在声腔方面，曹录剧目大部分为昆剧，其他声腔剧目仅见《青冢记·出塞》，该剧目在《缀白裘》中也有收录，并被归为"梆子腔"，曹文澜抄本中，该剧以曲牌体组织，在曲唱中加入了帮腔，具有弋阳腔的特征。由此推测，无论作为耕心堂的艺人，还是戏曲教师，曹文澜都并非以学习、记录个人表演艺术为录订身段谱的唯一目的。在耕心堂的第一段录订时期中，曹文澜的录订活动可能出于个人广泛的学习兴趣，也可能为耕心堂分配的任务；而在作为戏曲教师的第二段录订时期中，曹文澜大都在各处私寓、历邸录订身段谱，很可能是为了教学的需要；并且他的教学不拘行当，亦不局限于昆腔。

曹录身段谱在流传过程中得到了后世艺人和学者的妥善保存和传抄。曹文澜为陈金雀之师孙茂林的岳父，陈氏因此多得承载其表演艺术的身段谱。曹录身段谱与其他金匮陈氏所藏戏本一道由陈金雀传至陈嘉樑；后梅兰芳和程砚秋各得其半（其中梅兰芳藏本中并无曹文澜的抄本），傅惜华也得到了一小部分，这些戏本都已经影印出版。金匮陈氏藏本中的曹录身段谱共17种，约占目前所见曹录身段谱的80%。余下三种身段谱为方问溪所得，收于"三拜楼藏曲"中；后来，这三种身段谱转由周明泰收藏，又随周明泰的藏本一同捐赠上海图书馆，收入《昆弋身段谱》，《昆曲艺术大典·表演典》据之影印。此外据《中国音乐书谱志》，题名为曹文澜的戏本还有《眉山秀》和《十二红曲谱》，藏于中国艺术研究院戏曲研究所图书馆，目前尚未见到。

三、曹录身段谱的内容特点

曹录身段谱大多采用"一炷香式"旁批记录身段谱，记录的内容包括身段动作、表情神态、道具把子用法、台位和舞台调度等，有时也记录穿关、工尺谱和锣鼓谱。曹录身段谱体现出一定的身段组织和表演特点。

其一，曹录身段谱中记录有一些成形的身段程式，并通过程式化的方法组织表演。尽

管大部分身段在形式和内容上都不复杂，但已形成了以手、袖、足为单位的一些固定技法，构成近现代所谓"五法"的基础。例如，指法包括"一指""两指""全指""似指式""排指"等丰富的程式，分别用于相对固定的场景：或为对剧词的简单示意，即指向剧词提到的某种具体事物；对于一些范围较大或不在场的事物，不便实指，则采用"粗指""排指"或"指过场"，如以"左粗指，右手在左臂边看上场地下"表示"恩山并义海"（《金印记·寻夫刺股》），以"左手排指上"配合"只见天门街上人如蚁"（《绣襦记·打子》）。曹录身段谱中的指法运用范围非常广泛，与剧词关系紧密，表意较简单、直观，是剧词意义的延伸，与乾嘉年间表演艺术论著《明心鉴》中"手为势——凡形容各种情状，全赖以手指示"的记载相符合。曹录身段谱中还有不少关于袖的身段，较常见的袖法有透袖、褊袖等。与指法相似，部分袖法也有相对固定的使用场景：单、双透袖一般用于开始演唱或表达与之前不同的意思时；褊袖也作偏袖、片袖，常用于表现自己满腹经纶，常与"做自"连用。此外，身法、步法虽记录不多，但亦具有一些成熟的程式，如《翠屏山·反诳》记录有"小腾步"的步法。由此可见，虽然尚未具备高度的稳定性和系统性，但是程式及程式化的表演已经在事实上存在了。

除程式化的身段之外，曹录身段谱中还有一些描摹生活中真实情态的身段。如《翠屏山·反诳》中，生醉酒归家，采用"反□手臂拍门，双手掇欲吐式，对面双手搭旦肩细认""拍额坐打哈嗽"等身段动作，要茶吃时"抓头拍桌""抓胸抓头皮连帽""吃一口答咪咽下"，表现酒醉之人呕吐、口干舌燥、意识不清的状态。这些身段接近真实生活，具有一定的写实倾向。

其二，曹录身段谱中的大部分身段依剧词设计，在意义和修辞两个方面与剧词形成配合与呼应。在剧词意义层面，身段大多以词为单位设计，通过指示、状物或模拟动作表现剧词内容，从而对剧词内容形成强调或补充。在剧词修辞层面，身段的排列与组合也会配合剧词中的修辞进行设计，如以多人对称、二次左右反复、三次反复的身段来配合剧词中的对偶、反复和排比等修辞手法，强化所表现的内容和情感，并达到审美的目的。

其三，曹录身段谱中的部分身段不以阐释剧词为全部目的，而是糅合舞蹈、武术的成分，以达到审美效果。这类以装饰意义为主的身段在曹录身段谱中数量较少，集中体现于以做工见长的折子戏中。以《西游记·胖姑》中的【绷儿线】为例（见下文），这套身段虽然依旧以剧词为表现内容，但通过丰富的手法和辅助动作增加了装饰性。如表示"不敢道"意义，一般仅需"摇手"即可，但在【绷儿线】中，所配身段有"翻身""左推右推"，还兼顾了三人的台位以平衡场面，为"摇手"动作的复杂化且与剧词无关，为装饰性动作。这体现了将"美"作为昆剧表演艺术的核心价值之一，身段和表演的内容和功能不局限于意义阐释的特点。

《西游记·胖姑》身段谱（部分）集中体现了上述特点：

【绷儿线】不是俺胖姑儿〔左手做自勒，右手做自勒〕心精细，只见那官人每簇拥着一个大橛椎〔双手做对净三上下，对净拳头〕。（净）啊哟。（贴）那橛椎上天生有眼共眉〔拳横贴对面，贴打丑拳，两手撑两脸皮看外，一手指眉；兑场，双手丑与贴同做，在

腰间,一手指眉〕,我则道瓠子头葫芦蒂〔挽朝上又同做退缩,兑场〕。这个人儿也索个跷蹊〔双两指外,身对净勒介〕。(合净)有奢跷蹊?(贴)恰便似不敢道的东西〔正上一大边,丑、贴翻身,右推左推;与贴照而同做,净中间〕,怔被那傍人笑耻〔推净,净觉,右手遮头,登左下角,对下挽看净笑,又伴净将拐打丑,贴拔柱,右手掩口笑〕。

【乔牌儿】一个个手执〔双角做笏势〕着白木植,(净)这是朝笏,(贴)身穿着紫搭背〔挽手按字三指,各做衣势〕,(净)吓,是紫蟒袍,(贴)白石头〔各做势,又做□势〕黄铜片〔按字三□〕曲曲在腰间系〔按字腔各指腰〕,(净)那是玉带,(贴)一双脚似踹在墨瓮里〔丑双手指足拔千金,贴搭净拐,右手指足〕。(净)吓,是皂靴。

(贴)【新水令】只见那官人每腰曲共头低〔各望先兜禽头,丑折腰熏田鸡,贴反绑手〕,吃得个醉醺醺〔醉状〕脑门着地〔丑在右上角仰倒仙式,缩右脚,贴以扇□丑头〕。咿咿喔喔〔吹笛势,合扇〕吹竹管,扑通通〔擂鼓势全〕打着牛皮。见几个回回〔兑场,贴右丑左〕。他笑一回闹一回。

图1 《西游记·胖姑》身段谱书影(部分)

这段表演中身段十分密集，句句皆配以繁复的身段。其中大部分身段由头、眼、手、身、足互相协调配合，而不局限于某一个身体部位，具有整体性；还形成了"仰倘仙式"等固定的身段程式；贴、丑的身段互相配合，充分考虑到了表演场面的平衡性。这段表演显示出当时身段程式已较为丰富，身段"五法"已初具规模，达到了较为成熟的发展程度。

除身段外，曹录身段谱中还记录了较多详细的台位和舞台调度，均对表现戏剧内容、形成审美感受有重要的作用。

值得注意的是，在《水浒记·活捉》身段谱中，曹文澜绘制了部分舞台调度的示意图(图2)①。这些图示描绘了配合不同剧词的多种台位和调度路线，包括斜直上右上角、"S"形和螺形路线等。其中，贴扮阎惜姣唱"好似萍"时，与丑扮张文远一同表演，身段谱注为"磨台子"，图中显示的应为双人舞台调度路线示意图。贴、丑共同从中心出发，分别走台口、左下，后转身，再分别走至台口和右下。在此过程中，二人始终保持场面平衡、充盈，以调度路线显示出二人意惹情牵之态。可以看出，大部分路线具有圆融的特点，调度形式丰富、成熟。

昆剧表演艺术在乾嘉年间达到了一个新的高峰，被后世称为"乾嘉传统"。曹文澜所录身段谱时间集中于嘉庆年间，其中常用身段、用法、组合、台位和舞台调度等方面的规律呈现了乾嘉时期戏曲表演艺术的部分实况，显示出身段及身段组合颇具章法、舞台调度平衡美观的特点。

曹录身段谱的许多剧目为当时的常演剧目，存有多种录订者不同的清代身段谱，部分依然留存在今日昆剧舞台上。与其他清代抄本身段谱相较，曹录身段谱在情节结构和表演节奏上与之大体一致，而文字较简略，体现出较为朴实的表演风格。

图 2 《水浒记·活捉》身段谱书影

四、曹录身段谱与其他身段谱的承袭关系

身段谱中，对身段动作的描述带有录订者个人用语习惯。因此，如果两种身段谱的描述文字完全相同，可以认为其间存在抄写、参考等承袭关系。据此可以发现，包括曹录身段谱在内的一些清代抄本身段谱并非全为原创，而存在不少承袭现象。

通过与《审音鉴古录》(《善本戏曲丛刊》影印本)的文字对比可知，曹文澜所录《红梨记》(访素、草地、问情三出)和《铁冠图·借饷》两种身段谱，以及他的好友龚兰荪所录《儿孙福》(宴会、势僧、福圆三出)、《南西厢记·伤离入梦》《铁冠图·刺虎》三种身段谱与《审

① 北京大学图书馆编：《北京大学图书馆藏程砚秋玉霜簃珍本戏曲丛刊》(第7册)，国家图书馆出版社2014年版，第264页。

音鉴古录》之间存在承袭关系。

《审音鉴古录》是目前唯一已知的清代刻本身段谱，呈现了清中叶昆剧表演的情形，在清代戏曲表演史上具有重要的地位。根据黄仕忠的研究，《审音鉴古录》在乾隆四十七年(1782)及之前就已经刊行①；崔璨的硕士论文《〈审音鉴古录〉研究》则将《审音鉴古录》的成书时间确定为1751年至1782年之间②。《审音鉴古录》今存道光十四年(1834)东乡王继善补雠刊本(《善本戏曲丛刊》据之影印)、咸丰五年(1855)王世珍重刊本两个版本。上述与《审音鉴古录》存在承袭关系的曹文澜、龚兰荪所录身段谱中，《红梨记》抄于1799年，其余四种抄于1798年，均晚于《审音鉴古录》的成书时间；且由于身段谱为艺人所习之本，流传范围不广，曹文澜、龚兰荪所录身段谱大多归金匮陈氏收藏，王继善看到这些身段谱的可能性较低。因此，这些抄本不会是《审音鉴古录》的底本，而这些抄本承袭自《审音鉴古录》的概率则大得多。

曹文澜所抄《红梨记》三出身段谱与《审音鉴古录》所收《红梨记》除旁批外的文本完全相同；《审音鉴古录》的旁批中，曹本抄录了约四分之三，其余没有抄录。未抄录的旁批有舞台提示，也有对剧本的注解，暂未能发现明显的规律。曹录《铁冠图·借饷》身段谱有修改痕迹，修改后的文本与《审音鉴古录》所收《借饷》相比，身段和科介记录文字完全相同或只有细微差异(如曹本"净"作"付")的身段谱共43条，占比约四分之三。此外，《审音鉴古录》所收《借饷》中有近20条身段谱和科介没有在曹本中出现。自"承老公公再三勉谕"往下，曹本似乎采用了另一版本，其剧词、科介与《审音鉴古录》本均不相同。对于这出剧目，《审音鉴古录》更可能作为一个参校本，而不是抄写的底本。

龚兰荪所录身段谱中，《儿孙福》三出与《审音鉴古录》文字差异很小。例如，《审音鉴古录》所收本中"爷出迎"一句，脱漏"老"字，龚兰荪对此照抄，没有补全。但是，龚兰荪抄本也缺少《审音鉴古录》的少部分旁批。结合曹文澜对《审音鉴古录》的抄写也缺少部分旁批的现象，这部分缺漏的旁批可能是道光本后来补上的，曹、龚当时并未见到。龚兰荪所录《南西厢记·伤离入梦》和《铁冠图·刺虎》与《审音鉴古录》所收本的差异则稍大一些，龚兰荪抄本的部分身段文字更简洁，但依然有不少相同的身段描述。除龚兰荪抄本外，李乾山1785年抄本与《审音鉴古录》间也存在承袭关系，但缺少"不可艳妆……好与入梦作引"句。因此，龚兰荪抄本并非承袭自李乾山抄本。

曹文澜在承袭《审音鉴古录》的基础上进行了修改。例如，曹文澜所抄《红梨记》三出在承袭《审音鉴古录》所收本的基础上，还增删了一部分剧词和身段谱。龚兰荪抄《儿孙福》三出有另一笔迹涂改痕迹，修改、补正了部分身段和字词，将念白改得更为口语化且符合人物身份，还添加了一些锣鼓记号。《铁冠图·刺虎》身段谱也有明显的修改痕迹。修改笔迹近似曹录身段谱的笔迹，因此，这大约是曹文澜在龚兰荪抄写的基础上修改的。

前文已述，龚兰荪为曹文澜的好友，为他集中抄写过不少身段谱，包括承袭自《审音鉴

① 黄仕忠：《江户时期东渡的中国戏曲文献考》，《文化遗产》2009年第2期。
② 崔璨：《〈审音鉴古录〉研究》，山西师范大学硕士学位论文，2018年。

古录》的《儿孙福》《南西厢记》《铁冠图》三种。其中《铁冠图》的题记提到，这种身段谱是"曹文澜托写"的。根据这几种身段谱的录订时间推测，曹文澜在耕心堂时曾与龚兰荪分工，选择性地参考、抄录了《审音鉴古录》中的部分身段谱并进行修改，形成了自己的身段谱。

值得注意的是，曹录《金印记·寻夫刺股》身段谱中夹了一份折子戏目录，写有"乾隆四十九年五月内借先生脚本""六月内""龚先生取走"等字样，记录了曹文澜在乾隆四十九年（1784）五、六月及其他时间所借的戏本，以及"□时本十一本，新脚本三十本，旧脚本廿四本"的统计记录。曹文澜所录戏本剧目部分与之重叠。这份目录佐证了戏本在演员之间存在传抄的可能。

曹录身段谱也为后辈艺人所承袭，这在杜步云录订的身段谱中体现得最为明显。

杜步云（1836—?）是清咸同间名伶，录订了34个剧目近160出身段谱等戏本，即"瑞鹤山房"抄本。他的抄本以剧目为纲，每剧录订常演折子戏数出，并在卷首注明录订时间、地点，汇聚成册，蔚为大观。部分身段谱中，杜步云抄录了多种表演路数，标为"又一体"；有时附有附论，记录相关的表演论述。这都说明，杜步云通过"瑞鹤山房抄本"有意识地收集、整理身段谱和表演理论。

在杜步云抄本中，《后亲记·金山》《绣襦记·打子收留》《翠屏山·反诳》《金印记·寻夫刺股》和《儿孙福》（宴会、势僧、福圆三出）五种身段谱与曹文澜或龚兰荪抄本间具有明显的承袭关系。

对于承袭自《审音鉴古录》的《儿孙福》身段谱，杜步云抄本沿袭的是龚兰荪抄本（包括修订内容），而非《审音鉴古录》。在杜步云所抄《儿孙福》（三出）中，与龚兰荪抄本表述完全相同的身段谱共62条，占比41%左右；内容相同，表述略有差别（例如"正旦戴纱帽穿红圆领上"作"旦戴纱帽红圆领上"）的身段谱共68条，占比45%左右。《儿孙福·福圆》一出更是没有不见于龚兰荪抄本的身段。由此可见，杜步云所抄《儿孙福》（三出）与龚兰荪抄本之间存在明显的承袭关系。至于曹文澜从《审音鉴古录》中抄出的《红梨记》，杜步云的承袭较少，仅体现在《草地》《问情》卷首所注人物身份表演要点和个别身段描述上。

杜步云所录其他身段谱中，《绣襦记·打子收留》与曹文澜抄本相似度达90%以上。《后亲记·金山》中，完全相同的身段谱约占比三分之二，其余文字大同小异。《翠屏山·反诳》中，完全相同的身段谱约占比四分之三。《金印记·寻夫刺股》身段谱不仅抄写了部分曹文澜抄本的内容，还抄写了曹文澜抄本后附的另一种《寻夫刺股》身段谱。这说明杜步云对曹录身段谱的承袭并非偶然。

杜步云所见曹、龚抄本很可能来源于金匮陈氏的收藏。除曹、龚抄本外，杜步云还抄写了《红梨记·解妓》《鸣凤记·斩杨》《金印记·逼钗》《西楼记》（四出）等七种耕心堂身段谱（均为金匮陈氏收藏）。其中，《红梨记·访素》所录两套身段，一套为耕心堂所收本，另一套即金匮陈氏所藏余庆堂陈玉林抄本。傅惜华曾藏有道光十五年（1835）余庆堂抄《惊鸿记·吟诗脱靴》身段谱，故陈本《访素》也应为道光时期抄本，早于杜步云抄本的录订时间。

杜步云不仅承袭了部分曹录身段谱，对曹文澜本人的表演艺术也十分推崇。杜步云所抄《西楼记·楼会》后附有曹文澜于道光三年（1823）转录的凌大塄赠许佩秋《素徽论》。在过录了原文之后，杜步云又注道："曹文澜真讲究戏者，精妙入神，设身处地，宛似其人现在目前者，即素徽者。"杜步云生于道光十六年（1836），其时曹文澜已年逾古稀，杜步云很可能未见过曹文澜的表演。这段对曹文澜表演艺术的评价，或转述自他人，或为观曹录身段谱后得出的赞叹。曹录身段谱在艺人中流通，其所承载的表演艺术也因之得到了传承，给后辈艺人以观摩与启迪。

除《审音鉴古录》、杜步云瑞鹤山房抄本外，还有部分清代抄本身段谱与曹文澜录订的《红梨记·问情》《锦蒲团》《铁冠图·借饷》《后寻亲·府场金山》四种身段谱，以及龚兰荪抄写的《南西厢记·伤离入梦》《南西厢记·惠明》《翠屏山·酒楼反诳》身段谱文本相似。这些身段谱有的录订于咸丰年间，更多的不能确定录订时间；有的属怀宁曹氏藏本，有的则不知录订者；与曹录身段谱的相似度也各不相同。尽管如此，我们依然可以凭此了解到曹文澜所录身段谱并非孤立存在，而是与清代昆剧表演艺术传承紧密相连的；清代身段谱也并非泾渭分明，而是互有承袭和借鉴的。同时，由于昆剧表演传承规律不同于文本文献，表演内容并非固定不变，而是在保持表演路数的基础上，根据演员个人的艺术习惯、表演情绪和当时的观剧风尚，对前辈艺人所传身段动作进行细节上的改编。因此，包括曹录身段谱在内的清代身段谱之间虽有承袭关系，但并非刻板承袭，而是随着时代的更迭和演员能动性的发挥，处在不断变化之中。

五、曹录身段谱的戏曲史意义

与剧本、曲谱等戏曲文献不同，身段谱记录身段等表演内容和方法，为戏曲史研究提供了新的视角与内容。对于身段谱的戏曲史意义，傅谨、王宁等多位学者进行了阐述，指出身段谱的出现是表演的积累和定型过程的表现[1]，是"艺术家在表演艺术规范的记录方法上取得重要突破"[2]，为我们了解昆剧表演的"乾嘉传统"提供了难得的资料，还"可以通过'捏戏'助推剧目复活，达成'原汁原味'的'创新'"[3]。

其中，曹文澜所录抄本身段谱因其抄写者作为具有一定文化水平的戏曲教师，多数抄录于嘉庆年间以及与《审音鉴古录》、杜步云瑞鹤山房抄本等其他身段谱具有承袭关系的特殊性而具有了独特的意义。

（一）对昆剧表演艺术的自觉记录

作为供场上表演使用的舞台文本，抄本身段谱的创作和流通过程均以艺人为主体，这

[1] 王宁：《折子戏特点简论》，《戏曲研究》（第83辑），文化艺术出版社2011年版。
[2] 傅谨：《戏曲文献中的声乐理论与表演理论——中国戏曲文献的体与用研究之二》，《民族艺术》2013年第4期。
[3] 王宁、王雪燃：《身段谱的戏曲史价值》，《戏曲研究》（第115辑），文化艺术出版社2018年版。

在戏曲文献中殊为难得。作为戏曲活动主要参与者的艺人群体由于文献上的劣势，在戏曲史中长期处于失声状态。这使我们对艺人群体认识不足，对由他们完成的戏曲活动和成果缺乏了解。事实上，曹文澜、龚兰荪、李乾山、蒋韵兰、杜步云等清代各时期名伶以及不知艺人姓名的"堂子"均抄录有多种身段谱，金匮陈氏、怀宁曹氏等梨园世家更是对前代身段谱进行抄录、重订和收藏。其中，曹文澜是艺人群体中卓有学识的一位，不仅抄录了多种身段谱等戏本，保存了鲜活的场上表演艺术；而且多有题记，记录了录订时间、地点和缘由，使我们得以更清晰地了解曹文澜等清代昆曲艺人群体的文化水平和演出、教学等戏曲活动。

曹录戏本及其题记显示出，曹文澜对昆剧表演的记录和传承具有自觉性。除将身段谱作为本人记忆的辅助和校正外，作为一位戏曲教师，曹文澜有明确的向后学传递表演艺术的目的。曹文澜《曲谱六种》抄本封面识语写道："《赤壁赋》曲谱……缘旧本模糊，今又倩友誊一清本，已备日后幸遇高明爱习之士，必邀珍重而惜也"，后又有朱笔识语"此套曲谱，照依原来葫芦而画，如有舛处，伏乞达者证之为幸也"；《白蛇传·佛圆》身段谱题记则写道："今留此本，遇有达者如正之，自可流传于后世也……此剧工谱荷承我乡洪沧张先生增订，真可称用者之宝筏也，此即谓有志者事竟成耳。"这种传承意识的明确提出，并不常见于乾嘉年间艺人所录身段谱等戏本的记载中。曹文澜对于传承的重视，可能与乾嘉之后花部戏曲逐渐兴起，对昆腔造成了一定的冲击不无关系。

身段谱中记录的身段、穿关、锣鼓等场上表演内容和对剧词的修改则体现了曹文澜对戏曲艺术的主动创作。这些创作保存了较大的艺人主体性，提供了与案头不同的演剧的视角，站在舞台之上，从表演者的角度接近表演艺术的创作过程，丰富了昆剧艺术。

（二）对"乾嘉传统"内涵的部分体现

曹文澜的录订活动大部分集中于嘉庆年间。在今存可以确认录订时间的身段谱中，录订于乾嘉年间的近60种，其中曹文澜所录身段谱占比约五分之一。而乾嘉年间，正是昆剧表演艺术蓬勃发展、逐渐形成较为固定的表演程式和规范，形成了"乾嘉传统"的时期。因此，曹录身段谱对场上表演实况的记录有助于我们一窥"乾嘉传统"的内容风貌。

曹录身段谱显示出当时昆剧表演已经形成了较为固定的身段程式，并通过程式化的方法组织表演；大部分身段依剧词设计，在意义和修辞两个方面形成配合；身段不以阐释剧词为全部目的，部分身段糅合舞蹈、武术的成分，以审美功能为主。多种清代抄本身段谱的一致性也表明，曹文澜的表演方式并非个人化的，其他艺人也采用了与他相似的表演方式。因而，曹录身段谱作为具有当场性的表演文献，部分反映了乾嘉时期相对固定的"规范"和"体制"的内涵。这不同于《明心鉴》，后者是表演方法的总结，为艺人们提供了具备可操作性的指导，为表演研究提供了第一手的资料，却仍不具备当场性；而曹录身段谱则弥补了这一缺失，可与《明心鉴》等表演文献相呼应，对昆剧表演史上重要的"乾嘉传统"的内涵进行补充。

此外，对于昆剧传统剧目的恢复和现代的昆剧创作，曹录身段谱也具有独特的价值。

除表演路数的参考借鉴之外,更重要的,是其所录表演方法体现出的身段创作规律,也即"乾嘉传统"的重要内容,将给予昆剧创作以思路和规则。

(三)承袭关系反映昆剧表演艺术传承

身段谱的流通也部分承载并体现着昆剧表演艺术的传承和交流。曹录身段谱与《审音鉴古录》、杜步云瑞鹤山房抄本等身段谱之间的相似之处和承袭关系则使我们得以借此一窥清代昆剧表演艺术传承与交流的情形。

曹文澜本人转益多师,不拘泥于一家。据身段谱题记,曹文澜曾向冯云章、张仲芳等前辈艺人学习,也曾向龚兰荪等好友学习不同的表演路数,并交换阅读所录身段谱,还参考、承袭了《审音鉴古录》中的部分出目;根据杜步云抄《西楼记》后的附论,曹文澜得到凌大墱分析《西楼记》表演的文章后十分称赏,并进行抄录。曹录身段谱为金匮陈氏所得,客观上使得金匮陈氏得以了解曹文澜所传表演艺术;杜步云承袭了部分曹录身段谱,虽然并不意味着据此表演,但这表明杜步云认可曹文澜所传表演艺术,并予以保存。

身段谱间的承袭关系也体现了身段谱对昆剧表演"口传心授"传承模式的辅助作用。以杜步云对曹录身段谱的过录为例,二人年纪相差过大,杜步云很难得到曹文澜的当面传授,而通过阅读曹录身段谱,杜步云便能了解甚至继承曹文澜的表演路数,从而传承曹文澜传下的表演艺术。除曹文澜和龚兰荪外,乾隆至咸同时期的蒋韵兰、金玉堂曹氏、维雅堂曹氏、李乾山、处德堂等多位艺人都对《审音鉴古录》进行了抄录,说明曹文澜等艺人学习、参考的对象并不局限于艺人群体,也证明了《审音鉴古录》在艺人中具有一定的流通量。杜步云和金匮陈氏、怀宁曹氏家族都过录或收藏了多种前代身段谱,近现代戏曲表演艺术家梅兰芳、程砚秋也十分重视身段谱的收藏,并作为自己创作演出的参考。由此可见,阅读、过录身段谱的表演艺术学习方式并非个例,身段谱间所存在的承袭关系是历代艺人表演艺术传承的一部分。

身段谱的承袭关系也部分体现了艺人们对表演艺术的交流和保存态度。从上述身段谱间的承袭关系可以了解到,在同代、异代艺人之间,身段谱都具有一定的流通性。虽然表演方法有时被视为秘籍,不轻易外传,但身段谱的流通说明艺人们之间也存在一定范围的表演艺术交流和自觉的传承。例如,曹文澜、龚兰荪互相传授表演方法,共同录订身段谱;曹文澜在耕心堂时系统性地借阅了一批戏本进行参考;杜步云本人并未收藏曹录身段谱,他据以承袭的曹录身段谱很可能是从其藏家金匮陈氏家族处借阅的。除曹文澜外,杜步云所录身段谱有时包含两套身段,保存不同表演方法之目的显而易见;怀宁曹氏艺人对所藏身段谱进行重新誊抄,均体现出自觉的传承意识。昆剧经历衰落而绵延不绝,不可谓无艺人保存传承之功。

清代至今,昆剧艺术曾由繁盛走向衰落,甚至凋零殆尽,导致剧目和表演艺术大量流失。有效传承是戏曲艺术从古至今的长期命题;当代,人们则面临着传承前代艺术和向未来传递两个问题。虽然对于后者,音像记录似乎已经代替了身段谱的功能;但对于前者,身段谱的重要意义毋庸置疑。曹录身段谱为嘉庆年间昆剧表演和传承获得了"当场"的视

角;清代乾嘉时期以来,昆剧表演艺术的多个方面,如以剧词为依据、程式化的身段设计与组织方法,表现戏剧内容与审美价值并重的价值取向,透过繁杂的表演逐渐明晰;清代至今伴随身段谱流通与承袭的多路径传承关系,也逐渐呈现在我们眼前。曹文澜所录身段谱等乾嘉时期昆剧表演艺术的珍贵遗产,将为今后的昆剧传承与创新提供借鉴和指导意义。

着力培养青年戏曲学术人才，发挥戏曲教育重镇作用
——2022·长三角青年戏曲论坛综述

王晶晶[*]

2022年11月26日，为培养戏曲研究的青年人才，加强戏曲研究队伍的梯队建设，搭建新老戏曲研究专家学术交流平台，上海戏曲学会、上海师范大学影视传媒学院、上海戏剧学院编剧学研究中心、浙江传媒学院戏剧影视研究院、教育部中华传统文化（顾绣）传承基地、上海人文松江创作研究院联袂在上海师范大学成功举办了"2022·长三角青年戏曲论坛"。论坛采用了线上线下相结合的方式进行，出席本次论坛的有上海师范大学副校长陈恒教授、上海戏剧学院副校长刘庆教授、浙江传媒学院副校长姚争教授、上海人文松江创作研究院院长陆军教授、上海师范大学社会科学处处长董丽敏教授、被邀请评审论文的著名的戏曲专家、上海师范大学影视传媒学院的党政领导和32名论文获奖者以及250多位戏曲专业的博士生、硕士生。开幕式由上海师范大学影视传媒学院学术委员会主任、戏剧影视学科负责人朱恒夫教授主持。大会闭幕式由浙江传媒学院戏剧影视研究院常务副院长伏涤修教授主持，评审专家和上海师范大学影视传媒学院的领导为优秀论文获奖者颁发了证书。

上海师范大学副校长陈恒教授在致辞中说："在党的代表大会结束不久，就举办'长江三角洲青年戏曲论坛'，意义特别重大。它是积极响应习近平总书记号召的表现，习近平总书记所作的党的二十大报告，站在全面建设社会主义现代化国家、全面推进中华民族伟大复兴的战略高度，提出'推进文化自信自强，铸就社会主义文化新辉煌'的重大任务，对建设社会主义文化强国作出全面部署，为新时代新征程做好文化文艺工作指明了前进方向，而戏曲文化建设则是民族文化建设的重要内容。它是践行'江南一体化'文化战略方针的重要举措。长三角是江南文化的基础，而戏曲又是江南文化的有机组成部分。深入探讨长三角戏曲文化，对于推进长三角高质量一体化发展具有十分重要的意义。"

此次论坛主要对戏曲的发展变迁、戏曲文献资料的研究、戏曲艺术本体三个方面进行深入交流。

[*] 王晶晶（1995— ），上海师范大学博士研究生，专业方向：戏曲历史与理论。

一、戏曲的发展与变迁

戏曲这门古老的艺术是人类宝贵的文化财富,在其千百年来的衍变过程中有许多值得学者研究的内容。中国艺术研究院戏剧与影视学博士生李晓腾在《唐代优戏"弄婆罗门"形态及源流考》中通过多方面考索论证,得出这样的结论:"弄婆罗门"虽源于印度,却本于中国固有的文化环境与戏剧样式,是一种融合乐舞、杂技于一体的滑稽优戏。唐代"弄婆罗门"大多由胡僧表演,也有少数俳优与中土僧人予以效仿。而宋金以后,这种演绎佛门故事的戏剧形态,则多由教坊俳优为之。造成"弄婆罗门"越来越戏剧化的原因,很大程度上是表演的专业化。"弄婆罗门"虽源于印度,却本于中国固有的文化环境与戏剧样式。

上海师范大学曹南山副教授以"戏价"为切入点,探究了晚清民国堂会戏的商业转型。他指出职业戏班是堂会早期的演出主体,支付戏班的费用占堂会戏价的主要部分,光绪庚子年之后,名角的等级和数量成为衡量堂会戏水准的最重要指标,职业戏班则沦为名角演出的班底和陪衬,因而邀请名伶的费用成为堂会戏价的最主要部分。无论是职业戏班还是名角个人,他们唱堂会的戏价都经历了逐渐由低到高的演变过程。区别在于,名角的身价一直在增加,如梅兰芳的堂会身价在短短三年内由"十金"暴涨至"千二百金","开伶界未有之纪录",而职业戏班的演出费用到一个时期就下降和停滞了。当名角在堂会中占据主导地位时,演出的中心集中在名角,职业戏班的演出费用自然就降低了。堂会戏收入为名伶的生存和发展提供了更好的物质保障,虽然不足以为京剧行业和名伶本人提供发展所需要的资本,但不少伶人因此积累的大量财富为其对艺术的投资提供了可能性。到民国政府迁都南京后,堂会戏迅速衰落,想以此积聚资本发展艺术的可能性已经不大。可见,晚清民国时期堂会戏价的商业转变对京剧艺术产生了深远影响。

京剧一直是戏曲研究的重要对象,本次论坛主要从北京演剧和延安京剧两个方面观照京剧的发展。从堂会到戏园,京剧名角挑班制的弊端逐步显现,以彩头戏为主的海派戏剧迅速崛起。中央戏剧学院戏剧艺术研究所博士生杨志永在"抗战时期的北京演剧(1937—1945)——海派风靡,京朝派旧剧如何持续"问题上提出了自己的看法。他认为,海派戏剧于20世纪30年代中期在北京剧坛悄然酝酿,并在抗战时期达到顶峰,与纯粹旧剧共同形成了北京的演剧市场。彩头戏之所以能一跃成为北京演剧市场上的新秀,并在竞争激烈的市场中迅速占领一席之地,与其健全的剧团组织不无关系。名角挑班制的弊端在20世纪30年代全面显现,伶人纷纷组班演出,剧团脚色不健全导致演出水平受限,因此就难以通过硬整的班底和出色的演出获得观众的青睐,而演出彩头戏的剧团在行当配比方面更具有优越性,体现在各个脚色能够平均发展上。这就使得剧团组织更加健全,演出成绩往往让只有一个角色挑梁的班社望尘莫及。为优化戏曲的营业模式,由数个剧团的名伶暂时性地结合以形成一个较硬班底的合作戏的出现,反映了戏剧工作者面对海派戏剧的挤压,为京朝派旧戏争取演剧市场所做出的努力。要而言之,想要在戏曲剧坛长

期生存下去,既要有高超的技艺,也要兼顾市场的导向、观众的审美趣味等诸多因素。延安京剧改革方面,上海戏剧学院黄静枫副教授从20世纪三四十年代延安的中共领导人、文化官员、理论批评家、戏曲工作者关于京剧改革的指示、讨论、争辩入手,总结中共政权对改革工作的认识和部署(包括相关文艺方针的颁布),梳理此时期延安京剧改革思路的调整,并考察不同思路下的京剧工作举措,实现戏剧史与戏剧观念史的关联研究。他认为从"三阶段"论的提出,到对只演旧戏的质疑,再到"三并行论"的亮相和"分工论"达成共识,这是一条清晰的思维轨迹,其本质是旧戏转型和变革的问题。纵观延安时期对京剧改革的设计,既有出于政治、战争需要的考虑,也会从京剧艺术自身的特点和受众出发。二者在不同时期的主从地位呈现出一定的反复性,其中重要转捩点就是延安文艺座谈会讲话。黄静枫进一步指出,"讲话"在某种程度上实现了前因后果的梳理,一定程度起到了思想普及的作用。当《逼上梁山》获得政权高度认可后,在为政治服务上,京剧应该和秦腔、眉户等地方剧种分工协作的观点开始达成共识。京剧的主要任务被认为是以革命斗争理论指导历史剧的新编。抗战时期的延安京剧是从现代戏开始的,主要表现为反映当前斗争生活、为抗战服务的现代戏。

除京剧外,此次论坛上也有学者对同一时期的河南戏剧变革进行分析,如上海戏剧学院博士生王璐瑶的《二十世纪初叶河南戏剧的两次变革》。文章所述的"两次变革"分别是指"自下而上的戏剧变革"与"自上而下的戏剧变革":前者创建河南新剧团,从组织形式、观念更新、编创实践等多向度介入,由仿效借鉴到自主革新;后者成立戏曲审查和改良委员会,制订实施了一系列切实有效的措施。正是这"两次变革"奠定了河南新剧爱国、民主的基调,开拓了河南戏剧融传统戏曲与新兴话剧于一体的革新路径,使河南戏剧走上了一条扎实稳健的改革提升之路。

二、戏曲的文献资料研究

如何从浩如烟海的戏曲文献中挖掘出有价值的学术信息,实现深度整理与现代性转化,一直是学术界面临的重要课题。上海师范大学影视传媒学院讲师王伟在《论明清小说中的戏曲史料》中指出:明清小说中的戏曲史料包含稀见戏曲剧目,具有辑佚、补遗的意义;叙事详细、生动,在一定程度上还原了历史现场;描写戏曲演出场面,为后世留下"演出实况";提到的不少近代伶人,可以视作晚清剧坛的备忘录。他认为这些戏曲史料的整理和研究大致可以分为三个层面:其一,史料的搜集与汇编,这是一项基础性工作;其二,史料内容的考辨,这是一个必要的环节;其三,用史料来解决学术问题,这是前两个层面工作的终极归宿。文献资料的解读与研究的最终目的是转化为学术生产力。

有不少学者重点关注了清代的戏曲资料,来自浙江传媒学院的庞小凡在《清刊目连宝卷研究》中对目连宝卷的现存版本情况进行梳理,将其中的主体——清刊目连宝卷,归为三大系统:《目连卷》《目连救母幽冥宝传》《目连三世宝卷》,并说明其在叙事上呈现出与目连戏文相互借鉴、彼此影响的特点,反映出目连故事在讲唱艺术的发展中进一步通俗

化,从宗教性向文学性、民间性演变的趋势。她还强调所整理的目连宝卷种类和版本与实际流传的目连宝卷版本数量相比,仅仅是冰山一角,比较目连故事系统下不同类型体裁的文本在内容形态上的差异,依然有赖于对目连宝卷的持续性搜集和研究。上海师范大学博士生王方好针对清初戏曲家汪光被的身份、家世、交游等方面的情况作了阐释,他通过对相关史料的详细考订得知汪光被为徽州休宁人,品行高洁,曾与范希哲、吴绮、毛先舒等同时期曲家交善,其戏曲作品《熙朝名剧三种》皆是有关"风化"之作,且基本确定汪光被的生年为1629年,卒年则在康熙丙子年(1696)之后。

在对具体剧目的文献研究上,南京大学博士生李守信将近代报刊中关于《燕子笺》的信息分为文艺评论和演出信息两类:文艺评论主要集中在人品与文品关系问题的争论上,如将《燕子笺》与其他名剧相较,谈《燕子笺》的浪漫主义色彩、分析《燕子笺》与文学革命的关系问题等;报刊中大多数旧体诗词将《燕子笺》与南明王朝相关联。通过对近代报刊中关于《燕子笺》信息的梳理与研究,人们更加清晰地认识到《燕子笺》在这一时期的接受情况以及不同立场的评论者在不同角度、不同时段对这部明代的传奇所持的不同态度。菏泽学院郓城分校的教师于鑫源对搜集到的"吕蒙正"存世文献进行考述,介绍剧目内容、特色,推论不同版本之间的源流关系,为戏曲学术界吕蒙正故事研究打下文献基础。

扬州大学学报编辑部副编审赵林平从整体上阐明戏曲文献的意义,他指出20世纪前期是中国戏曲研究范式发生转变的关键时期,戏曲文献在其中发挥了重要的作用。戏曲文献的流转方式有买卖、借阅(抄)、互换、转让、掠夺、赠送等,在这个过程中,藏书家、书商、学者以及文化侵略者等的互动与往来、竞争与刺激、保护与掠夺,从一个侧面反映了丰富的书籍社会史内涵。正是以戏曲文献的流转为中介,曲学研究的知识共同体与职业队伍才得以构建,曲籍的保护和传承得以在更大范围内实现,戏曲研究的领域得以更有效地加以开拓和延伸。

三、对戏曲艺术本体的研究

任何艺术的研究都不能远离本体,此次论坛上有许多学者将研究目光聚焦在戏曲艺术的本体上。首先,围绕戏曲中的"曲"作了探讨。浙江传媒学院戏剧影视研究院副研究员裴雪莱认为,"俞家曲唱"的贡献不仅在于曲唱技艺之高,剧目搬演影响之大,推动培育之勤,其以《粟庐曲谱》《振飞曲谱》为主体的理论贡献也同样丰功至伟,具体包括曲谱的整理和编订、曲学论述的撰写和阐述、曲唱理论的传播与传承等方面。他还指出,"俞家曲唱"的理论成就影响到广大曲唱人群,以《度曲一隅》《曲度刍言》《习曲要解》为高度,推动昆曲曲唱艺术进入新的境界。苏州大学博士生张静怡对曲牌【后庭花】的演变展开具体的研究,主要从缘起、诸宫调中的曲牌【后庭花】及【后庭花】历史演变特征三个角度进行论述。她提出以曲牌【后庭花】为研究对象,以《北词广正谱》和《九宫大成北词宫谱》为研究范围,分析该曲牌在宫调、套式以及【又一体】方面的特征与发展过程,可以得出三点结论:其一,自诸宫调始,隶属于仙吕宫的【后庭花】却常入商调,这一特征历经元明,始终未变;

其二，套曲联缀的程式性。【后庭花】在联缀方面的程式最为明显，由元代的多入【点绛唇】套发展到明朝的套式不拘，直到清代再次回归至【点绛唇】套式，曲牌【后庭花】经历了一个由套式不拘到相对程式化的渐进过程；其三，曲牌的【又一体】在发展之中体现了一定程度的变化。杂剧、南戏以及传奇虽皆有曲牌【后庭花】的运用，然其【又一体】在北曲曲谱中却呈现递减的趋势。这种现象与戏曲发展、戏曲市场、曲目创作等因素相关联，因此该研究视角对深入剖析北曲曲牌发展变化具有重要意义。上海大学上海电影学院讲师蔺晚茹在《论梅兰芳戏曲新编创作中的创造性转换》中表示，梅兰芳突破戏曲唱腔程式的束缚，在保留传统唱腔优势的前提下进行灵活的编排，把对人物性格、情绪的体验通过精心设计的唱腔旋律融入表演中，即便使用老腔调也绝不是简单照搬原调，而是在新戏中通过腔调的变化，进行全新的演绎。梅兰芳新编创作的大部分戏曲作品之所以经得起考验，与他雅致的唱腔有着直接的关系。

其次，对戏曲的舞台美术进行讨论。戏曲现代戏方面，上海戏剧学院戏曲学校教师叶晶论述了其舞台美术的当代写意性。她指出，当代戏曲现代戏舞台美术追求的写意精神，必须运用当代剧场技术手段来实现，在表现当代人民生活的情感与意义中，使其蕴含当代戏曲的审美意蕴。它对戏曲现代戏表现现代生活的要求，是必须要选择有别于西方传统"描绘性"的"有意味的形式"的空间创造，以意象关联的方式，在对现实生活图景的表现中，去创造具有写意精神的舞台美术空间。因此，当将写意精神转换为当代剧场空间形象时，它便具有了既是民族的，又是当代的属性，从而使戏曲现代戏舞台美术创作具有当代艺术意味的写意空间。在创作观念上既强调表现当下的生活形态，又强调这种空间结构具有当代属性，更强调在空间中展现出中国艺术精神。在传统戏曲装饰方面，南京艺术学院教师张苾文从草昆的脸谱、面具设计与服饰穿戴上分析戏曲装饰艺术。她强调，戏曲是一门综合艺术，昆曲有"百戏之师"之称，有"正昆"与"草昆"之分。草昆的脸谱设计具有色彩象征化、图案功能化、文化意蕴性等特点。草昆的服饰穿戴既符合昆曲规制，亦受到地方文化的影响，体现了基层群众的审美倾向和文化诉求，是一种极具综合性的装饰艺术。

最后，对戏曲文本的编演技法进行分析。浙江传媒学院戏剧影视研究院副教授吴彬以豫剧为切入点论析传统戏的剧目类型与编演技法。他先指出豫剧传统戏从故事构成来看，家庭伦理剧主要表现的是夫妻关系、婆（公）媳关系和父子（翁婿）关系，爱情婚恋剧有"投亲""抢亲"与"换亲"、"夫思妻"与"妻思夫"、"戏妻""试妻"与"休妻"等多种主题，市井风情剧以小戏为主，诙谐幽默，充满了泥土气息，极具观赏性，政治军事剧和公案清官剧都有系列化特征。后又重点说明传统戏在编演技法上惯用"误会"与"巧合"、"三番四抖"、"戏串子"与"搭桥"、悲喜混杂等手法。总结出传统戏文本上的成功经验，不仅是在弘扬传统文化过程中进行"创造性转化，创新性发展"的关键一环，还有助于当下剧本创作与台上演出。除了较为宏观的视角外，此次论坛也有学者以具体剧目入手来分析戏曲文本的改编。中国艺术研究院博士后陈琛以京、越《一缕麻》的不同命运为主要考察内容再议梅兰芳对时装新戏的取舍。她认为，虽然梅兰芳、袁雪芬排演《一缕麻》的时代不同，但相同的是他们都感受到了新旧交替之际个人与封建礼教之间的矛盾，而这种矛盾不仅关乎台下

的女性观众,也关乎每个家庭,梅兰芳比较敏锐地捕捉到了这类题材可能具有的"力量",甚至真的干预了生活中的一桩婚事。时装新戏在当时不管是从经济效益来讲,抑或从社会效益而言,的确产生了"比老戏更大"的收效。仅从这一点而论,梅兰芳的时装新戏实践的历史意义就不可抹去。京、越《一缕麻》的不同结局及命运不仅体现了剧种整体的文化审美品格在其发展中的重要作用,还提醒当下的人们应以更开放、更多元的心态看待新编剧目。江苏师范大学文学院硕士生丁雨,以《1699·桃花扇》为例,论析当代戏曲文本改编之"失"。她指出,在经典剧作《桃花扇》被改编的众多版本中,由话剧名导田沁鑫编、导的《1699·桃花扇》颇受关注。该剧从44出浓缩成6场,虽然在篇幅上的改动是最大的,但确实比其他任何版本都重视保留原著情节。同时,她认为所采用的"移花接木"和"偷工减料"式文本改编手段使人物和情节也呈现出一种脱离感,最终的呈现效果由于情节简略导致了人物形象不够生动。因此,对传统剧目的文本进行成功改编、重新解构、注入现代精神的基础是情节合理化且人物形象生动化。

结　　语

众所周知,戏曲自王国维先生撰写的《宋元戏曲史》和吴梅先生在北京大学开启的曲学课程之后渐渐发展为一门学科,经过数代人的努力后成为一门显学。令人遗憾的是,自从20世纪80年代后,戏曲渐渐衰萎,至今仍然没有振兴的迹象。因此,我们这一代人肩负着振兴戏曲的重任,而振兴戏曲不是仅靠戏曲的演出实践就能做到,戏曲的学术界也必须参与其中。戏曲学人需要探索出戏曲的发展规律,总结出优秀剧目的成功经验,寻找出剧目不成功的教训与戏曲衰萎的真正原因。上海师范大学朱恒夫教授在发言中指出,长江三角洲是戏曲的重要地区,是曾雄踞剧坛的南戏、昆剧的发祥地,是全国许多知名剧种的始发地,是戏曲史上众多重要戏曲史家与理论家的家乡,还是许多经典剧目的产地。新中国成立之后,长江三角洲的许多戏曲活动、戏曲生产、戏曲管理、戏曲研究在整个中国戏曲界起着执牛耳之作用。当下的戏曲研究工作依然任重而道远,正如朱恒夫教授所说"在现在的戏曲保护、传承、发展的工作中,戏曲学术界应该一如既往地自觉地承担起责任,为戏曲事业做出贡献,而戏曲要振兴,必须出新的演员、出新的剧目、出新的观众、出新的研究人才。"青年学者更要不负韶华,努力进取,在戏曲研究领域做出与伟大时代相称的学术成果,为保护、传承、发展中华民族的优秀文化做出不懈的努力!

追思前贤

曾永义先生的学术、剧本与田调之成就

施德玉[*]

曾永义先生，1941年生，台湾省台南县人。文学博士，世新大学讲座教授，台湾大学中国文学系名誉教授，台湾大学杰出校友、台南一中杰出校友、新营高级中学杰出校友。学术和教学范围以戏曲为主体，俗文学、韵文学和民俗艺术为羽翼。访学经历丰富，曾赴哈佛大学、密歇根大学、斯坦福大学、莱顿大学为访问学者，赴鲁尔大学、香港大学、北京大学、武汉大学、河南大学、山东大学、厦门大学、中山大学、黑龙江大学等校为客座教授。曾获多项学术荣誉。

曾永义先生著作等身，截至2022年出版学术著作总计40本，散文集总计出版15本。戏曲剧本创作总计23出，包含昆剧8出，京剧8出，京昆大戏2出，歌剧3出，歌仔戏与豫剧各1出，2016年集结18出剧本出版为《曾永义戏曲剧本汇编一：蓬瀛五弄》《曾永义戏曲剧本汇编二：蓬瀛续弄》；2021年出版《人间至情——新编剧本集》；2022年出版《一位阳春教授的生活——曾永义诗文日记（1992—2021）》，记录了他近30年的生活情境，以及他在各处为亲友撰写的诗文、小品。曾永义先生在教学、研究之余，长年从事民族艺术之维护发扬与研究工作，40余度高温下率团赴世界多地做文化交流。

曾永义先生虽然是台湾大学讲座教授、世新大学讲座教授，更是无人不知、无人不晓的酒党"党魁"。他生性豪爽豁达、磊落洒脱，倡导"人间愉快"；他是文学家、剧作家，是国际知名的戏曲界、文艺界大师，也是笔者的恩师。笔者有幸在他的课堂上听了近七年的戏曲课程，不仅汲取许多丰富的文学、戏曲知识，还学到他的人生哲学与待人接物的道理，对于笔者的学术研究和处事方面都有极为深远的影响。曾永义先生在2022年10月10日离开我们，令学术界、文艺界悲恸不已！

回顾曾先生的一生，对于学术研究承前启后，并具宏观与微观的特质；对于戏曲与诗词之创作丰富而多样；对于民俗艺术文化之调查与研究非常重视；本文仅就曾先生之学术研究、剧本创作与民俗艺术文化之调查与研究三个面向进行论述。

一、宏观与微观的学术研究特质

曾先生学术著作成果丰硕，他非常重视系统性的研究，尤其是戏曲论题的起源、形成

[*] 施德玉（1959—　），台湾成功大学艺术研究所特聘教授。

与流播。他经常提及他人生最大的愿望是撰写《中国戏曲史》。他认为，由于戏曲是综合的文学和艺术，存在期间的问题有很多，因之撰著《中国戏曲史》，必须始于单元性的研究，而归结于综合性、一体性、有机性的考察与论证，才能兼具宏观与微观的完整。曾先生曾在其著作中阐述"中国戏曲史"研究著作之类型，前辈时贤"中国戏曲史"研究著作之得失，戏曲史研究所存在之问题，以及其研究撰著中国戏曲史之动机目的与步骤方法。他掌握丰富的数据，秉持历史的观点，作整体性系统性的研索，求其发展上的意义与价值，阐微识巨，其中胜义，屈指难数。真可说是巨眼独具，生面别开。可见曾先生非常重视前人之研究，举凡研究一个课题，他是透过古籍、文献之考证，经过系统性的分析与探讨，进而提出他的考察观点与论述。

他研究学术关注本质与理论，尤其戏曲腔调的问题非常复杂，他从宏观的角度论述整体腔调之理论，又从微观的视角细论腔调和语言、地域、载体等密不可分的关系，而能提出新的视野与论点。曾先生认为对于腔调本身的考察，应从其内在构成要素、外在用以依存的载体，以及所以呈现的人为运转三方面着手。他说明只要一群人长期居住于同一地方，其方言会形成特殊的语言旋律，谓之"腔调"。而"腔调"的变化与流播也是极重要的问题，既经流播必与流播地之方音方言融合，而或多或少产生质变，若流播多方，欲清其来龙去脉，实在困难。

另外，他在《戏曲歌乐基础之建构》自序中说明：

> 建构歌乐之基础元素颇为复杂，其歌、乐间之互动关系尤其精微；何况戏曲为韵文学讲求歌乐关系之极致，欲面面俱到地深入探索剖析尤其艰难，所以相关经典专著颇难寻觅。然而由于本人长年以"韵文学"作为讲授之范围，又以戏曲为主题，对于"戏曲歌乐"之探究，便成为不可逃避之课题。

于是曾先生对这个论题进行探讨，历时40年，锲而不舍，循序渐进完成27篇相关论文，将长年研究成果分纲分目，删其烦琐、补其不足、创为新论，使之在新体系之下，贯串成书，完成了《戏曲歌乐基础之建构》。曾先生这样的研究精神，怎不令人敬佩。

中国戏剧、戏曲历史悠久，曾先生提出戏曲依其表演艺术有小戏与大戏之分，因此能多面向地梳理、探究、考察与建构戏曲之理论体系。他从《礼记·郊特牲》《周礼·夏官·司马》《史记·乐书》《楚辞·九歌》论中国戏剧、戏曲之源生，有多篇论文论述戏曲之起源是多元并起之现象。他说明宋金以后，历代剧种以大戏为主流，皆一脉相承，有宋元南曲戏文、金元北曲杂剧、明清传奇、明清南杂剧、清代乱弹京戏，以及近代地方戏曲，由此研究完成《地方戏曲概论》。此著作内容范围很广，包含古今，统合地方戏曲之形成与发展径路、剧目题材与特色、主要腔系及小戏大戏之音乐特色、戏曲与小戏大戏之艺术质性、戏曲与小戏大戏脚色之名义分化及其可注意之现象，等等。

曾先生一生致力于撰写"中国戏曲史"，今日他终于完成了《戏曲演进史》，内容考述戏曲剧种的源生、形成与发展，是兼顾小戏、大戏，南曲、北曲和词曲系曲牌体之雅、诗赞系板腔体之俗等三大对立系统本身之滋生成长历程，以及其间之交化蜕变现象等。全书约为

270万字,真是一部巨著,内容包含十编:甲"导论编"、乙"渊源小戏编"、丙"宋元明南曲戏文编"、丁"金元明北曲杂剧编"、戊"明清南杂剧编"、己"明清戏曲背景编"、庚"明清传奇编"、辛"近现代戏曲编"、壬"偶戏编"、癸"结论编"。首尾分别为"导论编""结论编"且互为起结,起为引导读者进入"戏曲",结为对"戏曲"全面之观照。为顾及字数之均衡,他将甲"导论编"、乙"渊源小戏编"合为一册(第1册);丙"宋元明南曲戏文编"一册(第2册);丁"金元明北曲杂剧编"分为上下两部分,上半部单独一册(第3册),下半部与戊"明清南杂剧编"合为一册(第4册);己"明清戏曲背景编"一册(第5册);而庚"明清传奇编"分为两册(第6、7册);辛"近现代戏曲编"与壬"偶戏编"、癸"结论编"合为两册(第8、9册),因此共九册(详见表1)。

表1 《戏曲演进史》内容编目表

出版分册	编 目	出版日期
第1册	甲、导论编 乙、渊源小戏编	2021年5月
第2册	丙、宋元明南曲戏文编	2021年9月
第3册	丁、金元明北曲杂剧编 (上)第壹章—第拾叁章	2021年9月
第4册	丁、金元明北曲杂剧编 (下)第拾肆章—第拾陆章 戊、明清南杂剧编	2022年5月
第5册	己、明清戏曲背景编	2022年8月
第6、7册(预订)	庚、明清传奇编(预订)	目前未出版
第8、9册(预订)	辛、近现代戏曲编(预订) 壬、偶戏编(预订) 癸、结论编(预订)	目前未出版

由于曾先生《戏曲演进史》目前仅出版第1—5册,而后还有四册陆续出版,因此本文有关《戏曲演进史》的内容叙述,是摘录由曾先生所提供的解说及相关网站数据。第1册"导论编"与"渊源小戏编",首先探讨戏曲关键词之命义、定位,再进入戏曲之源生,以"演故事"者为"戏剧";以"合歌舞用代言演故事"者为"戏曲小戏",则"戏剧"实为"戏曲"之前奏,因就文献考述先秦至唐代文献所见之"戏剧"与"戏曲小戏"剧目。以此作为梳理统绪之定锚,往下建构脉络系统,打破时代之制约而贯穿时代,航向戏曲演进之"长江大河"。

第2册"宋元明南曲戏文编"所建构之论述内容,对于以民间小戏"鹘伶声嗽"为雏形所发展形成的大戏剧种,贯穿宋元明三代之"南曲戏文",可以借此了解其源生、形成、发展之背景与历程;并对此剧种之表演艺术,可从其"体制规律与唱法"概括其现象与特色;更

从其名家名作之述评中,见其"宋元南曲戏文""明改本戏文""明人新南戏"三阶段体制规律及其文学之成就。

第3册"金元明北曲杂剧编"为《戏曲演进史》的前13章,截至金元夺魁之作《西厢记》止。内容首章爬网北曲杂剧的先后"名称",考究名实,共分为七期,以见其逐次演进之历程。再以五章作全面性之观察,其一剖析政治社会、文艺理论与交通宗教等时空背景,其二综观其剧目、题材与内容,其三概述杂剧流布六大中心及简述作家作品,其四述论元明杂剧之曲论观点,其五针对北曲杂剧外在结构"体制规律"之渊源与形成、剧场与剧团、穿关与装扮、乐曲、乐器与科白,乃至于内在结构"排场"之概念及搬演前后和过程皆予以考述。第柒章起进入作家与剧作之述评。于此先检讨所谓"元曲四大家"之争论始末与定论,以作为其后论说关、马、郑、白之依据。第捌章至第拾贰章逐一述评关汉卿、马致远、白朴、郑光祖,及乔吉、高文秀、李文蔚、康进之等作家作品。于第拾叁章重新厘清《录鬼簿》所著录的《西厢记》及今本北曲《西厢记》的源流与差异。明初百余年北曲杂剧进入余势期,留待下一册与"明清南杂剧编"合观之。

第4册内容包含"金元明北曲杂剧编"第拾肆至第拾陆章(北曲杂剧之余势:明初宪宗成化以前百二十年作家作品述评),与"明清南杂剧编"。而明初百二十年间,虽然剧坛萧索,但也出了几位北曲杂剧作家,如谷子敬、罗本、康海、冯惟敏在文学上都有成就,但真正可以称作大家的,只有一位周宪王朱有燉,他的《诚斋杂剧》32种俱存,音律谐美,词华精警,以故能风行一时,而其大量突破北曲杂剧体制,极力讲求结构排场,更使得杂剧得到改进,且开出向前发展的途径。他在中国戏曲史上的地位,就好像词中的柳永,居于转变的关键和枢纽。而与北曲杂剧相关之曲论,芝庵《唱论》之说曲唱已如此精到,周德清《中原音韵》已知以官话统一北曲声韵,钟嗣成《录鬼簿》殷勤登录一代文献,夏庭芝《青楼集》能着眼于为一代优伶存典型,宁宪王朱权及其门下客不厌其烦为北曲立下谱式;凡此如无超人之眼识,焉能着成此佳制鸿篇。

第5册"明清戏曲背景编"内容阐述南曲戏文与北曲杂剧各自发展为大戏以后,元代统一南北,使得南戏北剧自然合流交化。其以北剧为母体,经文士化、南曲化、水磨调化而蜕变为"南杂剧"与"短剧";其以南戏为母体,经北曲化、文士化、水磨调化而蜕变为"传奇"。

明清词曲系曲牌体的戏曲体制剧种,同时存在"传奇"和"南杂剧",两者堪称歌舞乐的完全融合,最优雅的韵文学与最精致的表演艺术。考究明清戏曲之荣景,可以观察到明清上自帝王下至庶民普遍爱好戏曲,将戏曲融入其日常生活之中,形成广大而温馨的孕育温床;而其新滋生的地方腔调梆子腔、皮黄腔、弦索腔、京腔、高腔,尤其是魏良辅及其师徒亲友切磋琢磨所创发改良昆山腔的"水磨调",不只使明清之腔调歌乐定于一尊,而且埋下了乾隆以后花雅争衡的因缘;而此时的士大夫不只黾勉地投入戏曲的创作,也孜孜矻矻于戏曲文学和艺术理论的研究,同时也开始对同一论题有所辩争,虽然见解高低参差,但像魏良辅《曲律》、王骥德《曲律》、李渔《闲情偶寄》之"词曲部"与"演习部",实皆为推动明清戏曲向上向广向远的巨轮;而见于明清"曲谱""宫谱"的歌乐论,自唐宋即见端倪的戏曲脚色

说,自元人即起步的戏曲内在结构说,至此或发展完成,或准备就绪;无疑的是它们都成了"明清戏曲"臻于登峰造极的有力推手。

目前曾先生《戏曲演进史》尚有"明清传奇编""近现代戏曲编""偶戏编"与"结论编"四编未付梓,而曾先生之文稿已经完成,正在校对与排版的过程中,我们期待这具宏观与微观视角的学术研究成果早日完整出版,为戏曲之研究留下具有承前启后与深度意义价值的开创性巨著,我们不仅可以从这套书中见到曾先生的学术能量与研究精神,相信此书更是影响后世学子研究戏曲之重要经典著作。

二、丰富而多样的剧本创作

曾先生不仅是学术界的翘楚,其学术理论研究落实印证于戏曲剧本之创作,并且都能有很好的演出效果,他真是理论与实践共同呈现于当代的戏曲大家。其剧本创作总计23出,论剧种有昆剧、京剧、京昆、歌剧、豫剧、歌仔戏等6种,其中昆剧共有8个剧本,分别是:《梁山伯与祝英台》《孟姜女》《李香君》《杨妃梦》《曲圣魏良辅》《蔡文姬》《二子乘舟》《良将与魔鬼:双面吴起》。这些昆剧剧本,已经由诸多相关剧院、团体、大学等机构于多地进行演出,获得极佳的反响。并且这些昆剧剧本已经集结出版于《蓬瀛五弄》与《蓬瀛续弄》中。

曾先生在集结5出新编昆剧剧本的《蓬瀛五弄》"自序"中说明:

> ……论剧体有极讲究体制规律的词曲系曲牌体,如昆剧,它的文学性和艺术性集中在曲牌,含字数律、句数律、长短律、协韵律、平仄声调律、音节单双律、对偶律、句中语法律等八律,极讲究人工音律;其细曲,可说是精致高雅的艺术歌曲。另有诗赞系板腔体,如京剧、豫剧,其唱词七言称诗,十言称赞,七言以四、三,十言以三、三、四音节形式为正体,以三、四,三、四,三为变体。上下两句为一单元,上句押仄声韵,下句押平声;四句为"一葩"。可以转韵、可以腔调板式变化。而较诗赞系板腔体更自然原始的则是歌谣小调体,如歌仔戏,它比起诗赞系板腔体更为"满心而发,肆口而成",格律尤为宽松,演员可以发挥的空间尤其宽广。至于我所倡导的"中国现代歌剧",则讲究调适其人工音律与自然音律,总以声情词情相得益彰为原则。

文中明确理解曾先生对于词曲系曲牌体与诗赞系板腔体,以及声韵学的深入研究,使其在创作剧本唱词时能印证理论于实务表演之中,而创作了精彩的经典之作。

曾先生共创作了8个京剧剧本,分别是:《郑成功与台湾》《牛郎、织女、天狼星》《射天》《青白蛇》《贤淑的母亲》《霸王虞姬》《御棋车马缘》《人间夫妻——卓文君与司马相如》。其中除了《御棋车马缘》因为广西京剧团解散,而此剧尚未演出之外,其他7出戏已在多地进行演出。

曾先生创作剧本常以民间传说故事为题材,他创新发展了一个新的学术名词"民族故事",为其定义:"凡能够传达中华民族所具有的共同思想、情感、意识、理念、文化,而其流

播空间遍及全国甚至四裔，时间逾千年的民间故事，就是民族故事。"他又进一步说明：

> 在众多民间故事中，牛郎织女、孟姜女、梁祝、白蛇、西施、王昭君、杨妃、关公与包公这九个故事，源远流长，内容丰富，尤蕴有深广的民族文化意涵，因此最具有代表性。我对这九个"民族故事"都做了相当程度的研究，于是取"牛郎织女"为题材，加上新造设添加的"天狼星"而以《牛郎、织女、天狼星》为剧目，传达我的一个理念：锲而不舍对真爱的追求，实有如志士仁人欲不懈的完成身命理想同样的艰难。
>
> 对于《孟姜女》则取其贞节义烈、勇于抗暴的精神，来寄寓中华民族两千多年的边塞悲苦；《梁祝》则彰显其因相欣相赏、相契相合、相激相励，而欲相顾相成、身命为一，而竟不可得的千古憾恨；《青白蛇》则翻转白蛇、青蛇地位，以"青蛇"为主，从而揭橥"众生平等""情义无价"的新旨趣。凡此我都守其"大筋大节"，不以众人"耳熟能详"为忌，只在可设色处设色，在可渲染处渲染，借此以强化旨趣，绝不故作"惊世骇俗"之论。因为我无须以一人之别出心裁，来扭曲或抗拒中华民族传诸千百年而流播全国，所共同塑造出来的"典型人物"。

我们可以理解曾先生创作剧本，除了文辞优美具有文学特质之外，对于剧目之取材与情节之铺陈，极重视历史与传统之民族故事。他喜欢采用"以实作虚"手法，也就是关目情节有所凭据，并从中作合理的渲染，而少见"凭空杜撰""奇思妙想""光怪陆离"的情节，因为这些他所创作的剧目情节，都是他经过研究之后，以心得为主轴所结撰出来的"人间情事"。

另外，曾先生还创作京昆大戏2出，歌剧3出，豫剧与歌仔戏各1出剧本，其中京昆大戏2出分别是：《韩非、李斯、秦始皇》《虎符风云》；歌剧3出分别是：《霸王虞姬》《国姓爷郑成功》《桃花扇》；还有豫剧《慈禧与珍妃》、歌仔戏《陶侃贤母》。这些曾先生所创作的剧本，绝大多数已经在多地进行演出。

这些剧本之创作，曾先生都详细说明合作者甚至合作流程，从不吝对合作者及其所作努力的肯定和赞美。曾先生总是非常照顾、爱护或提携他人，在此可见一斑。

曾先生对于剧本创作历史人物事迹，必深入考证史料，使创作有所依循，他说：

> 我对于不在"民族故事"范围内的历史人物事迹所编撰的剧目，如战国末的《韩非、李斯、秦始皇》，楚汉相争的《霸王虞姬》，东汉末才女《蔡文姬》，东晋名将《陶侃贤母》，明嘉靖间《曲圣魏良辅》，明末开台英雄《郑成功与台湾》《国姓爷郑成功》，南明名妓《李香君》，清光绪间《慈禧与珍妃》等莫不考索史料，以见人物之特质，从而萃取其足以典范千古或足资烟戒当兹者，以为敷演，其间自不免丹垩施彩、补苴支刘，甚至时空易位、情事错置；但绝不至有如使放翁"身后是非谁管得，满村听唱蔡中郎"之叹。更不会落入有如元人杂剧"荒唐鄙陋，胡天胡地"的现象。亦即历史之成败兴亡，人物之是非功过，务守其原本之"真实"。因之在《韩非》而有"一生荣辱帝王术"之感叹；在《霸王》英雄美人相得益彰之前而有"刘项成败"之论；在《陶侃》而有借历代贤母以警诫当世应"教子有方、教女有道"，避免养就许多王子、公主对社会产生祸害；在《文姬》则重新省思其"归汉"是否真心所愿；在《曲圣》则以学术论据呈现创发水磨调之百折

不回;在《郑成功》则写其成也在性情之坚毅,败也在性情之坚毅,而英雄无奈,时势使然,无穷之缺憾,只能还诸天地;在《香君》则以一青楼歌妓之明慧果敢节烈反衬末世君王权臣士子之昏庸卑鄙懦弱;在《慈禧》则彰明权势无底壑之欲望,必然导致祸国殃民之下场。

从曾先生的说明中,我们对于他的创作选材与创作历程更为敬佩,因为举凡剧中之历史人物他必考证史实、事迹,他是通过学术研究而后进行创作剧本的,所以这些剧本不仅是文学上的精致作品,更是当代戏曲表演艺术的经典之作。这些剧作被集结为18种剧本,出版为《曾永义戏曲剧本汇编一:蓬瀛五弄》《曾永义戏曲剧本汇编二:蓬瀛续弄》;与他人合作编剧之4种剧本被集结为《人间至情——新编剧本集》,可以提供后进研究者、创作者参考。

三、非常重视民俗艺术文化之调查与研究

曾先生除了在文学与戏曲方面有卓越的研究成果之外,对于民俗艺术文化的调查与研究更是非常重视。笔者多年来跟随曾先生学习的历程中,他不仅强调学术上应重视历史文献的研读、分析与探究,对于民俗艺术实务的展现,更应该实际了解、观赏与深入访视,尤其是访谈相关研究者、创作者、演出者等,因为所获得的访谈、视频资料,能进一步与文献资料的理论相印证,才能有比较全面的研究成果,因此他特别强调田野调查之重要。笔者不仅在曾先生的课堂上学习了许多戏曲相关的专业知识,又进而理解研究方法和研究步骤的重要性。

曾先生认为研究一个课题,有关资料搜集方面,除了文献资料外,相关出土文物的参考和田野调查都是非常重要的工作。尤其在田野调查中实际参与观察活动的进行和访谈相关内容,不仅能对于研究主题有深入的了解,更能让研究具有正确性和深度,而其中执行规划的步骤方法,就是曾先生特别重视的部分,因此每次参与由他规划进行的田野调查活动,都能不断增强专业知识、实务经验和行政能力。而这些田野调查工作中所执行的步骤方法,笔者也经常运用到其他领域的学习中,甚至转换到生活处事方面,使笔者的学习、研究和平日时间的运用,都能达到事半功倍的效果。曾先生不但在专业领域上是个中翘楚,更有科学精神,脚踏实地,实事求是,因此是许多学生景仰的典范。

曾先生非常重视民俗艺术,他认为"民俗技艺是民族文化最基本最具体的表征,一个民族如果不重视自己的传统和乡土艺术文化,任其衰飒失落,终将成为无根的民族,便难于立足今日之世界"。基于以上理念,曾先生主导,执行制作一连四届的"广场奏技、百艺竞陈"之"民间剧场"活动,让台湾人民能够现场看到具有我国传统民间色彩的各种民俗艺术之展现,让当代被西方文化糟粕荼毒的群众,对于自己的传统乡土艺术能有更多的接触、认识、了解和欣赏。此外,他曾先后执行许多民间传统艺术的保存、展演、推广与传承之计划案,也经常主办民俗艺术相关的学术会议。在这些活动中不仅邀集两岸相关专家学者研究讨论各种民俗艺术,以强调民俗艺术的重要性,同时还邀请相关表演团队进行展

演,让这些传统民俗艺术得以再现和发扬,曾先生对于两岸民俗艺术的交流、研究与推广实功不可没。

"团队合作"是曾先生规划民俗艺术文化的调查与研究特别重视的方法,他认为单枪匹马地进行民俗艺术文化的调查与研究,往往效果不彰;集合不同专业人才的力量,才能为民俗艺术文化提供更多面向之成果。因此他常常提及他执行民俗艺术文化的调查与研究之愉快心情,是来自一同参与活动研究者的共识,是来自团队的合作,是来自活动完成后学术见解付诸实现。此言谈让我们能看到他光风霁月、宏观豁达的人格特质,以及他对于我们民俗文化艺术的重视,这些都在他执行调查研究计划时表露无遗。

读万卷书,不如行万里路。曾先生强调民俗艺术文化的研究,田野调查是非常重要的工作,他为了充分了解大陆戏曲的生态和台湾民俗技艺之状况,曾经多次带领相关研究学者与学生,踏遍大陆各地以及台湾全省。例如:曾先生于1997年规划主持"闽台戏曲关系调查研究计划",曾访视福建和台湾许多地方的表演艺术。笔者很幸运地参与此计划的执行,始有机会赴福建和台湾多地进行地方戏曲调查工作。

此次田野调查,在福建艺术学校漳州分校副校长陈松民先生的细心安排之下,我们一行十数人由曾先生带队,先后赴漳州、漳浦、连城、莆田、泉州以及广东潮阳等地。一路看了芗剧、竹马戏、大车鼓、潮剧、莆仙戏、打城戏、高甲戏、提线木偶、汉剧等九种地方戏曲和表演艺术。虽然每地仅停留一两天,但因当地的团体尽力的演出,热情的款待,给笔者留下深刻的印象,那种情谊,那种艺术,那种表现,那种执着,至今仍萦绕在脑海中。最特别的是曾先生规划每场演出结束后均安排一场座谈会,对于当天的表演艺术进行评论。当时各剧种的编剧、导演、演员、团长、音乐指导、作曲家、乐师们皆参与座谈,并深入对各自专长的部分进行说明、发表意见和感言等,让我们拥有非常珍贵的交流机会,同时也对福建地方戏曲和表演艺术有更多面向的认识及深入的了解。

由福建返台之后,来年即在台湾展开田野调查,从台北出发先后赴基隆、云林、嘉义到台南,考察歌仔戏、乱弹戏、车鼓戏和竹马戏等,进而比较分析闽台戏曲的关系。此次田野调查结束后,曾先生和参与活动的多位学者,分别完成了闽台戏曲关系的多篇论文,对于台湾戏曲发展的脉络研究有相当的成效。从此例可见到曾先生对于民俗艺术文化之调查与研究的重视以及执行上的具体成果。

2002年,曾先生主持规划"两岸大戏展演暨学术会议"活动,一方面就两岸现存地方大戏重要腔系剧种,邀请团队在活动中进行展演,促进两岸戏曲艺术文化交流;另一方面举办戏曲学术会议,对现存地方大戏作较全面之探讨,并唤起艺术文化界重视地方戏曲之调查研究。曾先生规划安排相关学者赴大陆访视各腔系剧团生态及展演情况,为邀请展演团体及学者作准备。

此活动在当时中国艺术研究院薛若琳副院长和戏曲研究所王安奎所长的精心联络安排下,我们一行六位工作人员,由王安奎所长一路陪同,进行为期12天的考察工作。访视了湖南长沙湘剧团、陕西西安秦腔剧团、山西临汾蒲剧团、山西太原晋剧团、江苏南京锡剧团、江苏苏州苏剧团、浙江绍兴绍剧团、浙江金华婺剧团等。连在北京转机,共经六省九

地,考察了八个剧团。不仅深入了解当时大陆大戏的发展情况,同时也邀请了具代表性和艺术性的戏曲团体赴台演出,并配合学术会议,不仅具艺术性、学术性,且更有交流观摩之意义,同时能使这些地方戏曲受到社会大众的重视而源远流长。

另外,曾先生也非常重视台湾民俗艺术的保存、推广与传习。例如：他曾于2001年主持"台南县车鼓阵调查研究计划",在台南进行了九个月的调查访问,当时访查到台南有九个乡镇(现今称九个区)仍有一些车鼓的活动,分别为台南北门渡子头、官田、白河、六甲、七股的竹桥村、南化的东和村、西港的东港村、西港的东竹林和麻豆等地。加上他于1998年在台南的田野调查时访视的佳里、学甲、玉井、盐水、新营等地,共13个地区的车鼓团体或艺人。此调查研究活动曾先生带领相关学者和研究生,到这13个地区,对车鼓团体和艺人们进行深入访谈,并录音、录像,记录他们的表演艺术和艺人生命史,为台湾的车鼓展演与研究,作了比较全面的数据汇整。这为民俗艺术的保存作出了卓越的贡献。

从民俗艺术的保存与研究而言,曾先生所付出的心力与贡献,大家皆有目共睹；又从民俗艺术的推广和交流而言,曾先生更是重要的领航者。他曾担任民俗艺术相关团体的领队,赴世界多地演出。一方面让民间艺人有机会外出游历,增广见闻,以提高其表现力；另一方面能将台湾的民俗艺术带到世界各地,让世界上许多国家和地区的民众在欣赏我们中华民族的表演艺术中,认识台湾、了解中华文化,因此曾先生也是我国文化艺术输出的重要推手。

结　　语

曾先生多年来致力于民族艺术的教学与研究,尤其是戏曲的研究、维护保存与推广,几十年来他除了教学,每年都执行一些民族艺术的相关活动,他为两岸戏曲和民俗艺术提供了交流、研究、推广与发展的平台。不仅是民俗艺术的研究者,也是创作者,几十年来他的戏曲著作等身,能言人之所未能言,发人之所未能发,并且建构许多理论、方法与创见,解决了许多历史上戏曲的论题,成为国际知名学者、戏曲大家。

问渠那得清如许？为有源头活水来。曾先生的学问浩瀚无垠,是因其孜孜矻矻,焚膏继晷,并且乐在其中,保有澄明之心的动力,而能有今日显赫的学术成就与地位。他对于中华文化的重视以及对民间艺术的关怀,在主持相关工作中,所规划执行民俗艺术文化的调查与研究非常多,不胜枚举,以上所述,不过是以管窥豹,他的卓越贡献可以见其概略。

曾永义先生为人磊落嵚崎,对于诗词曲的研究有其独到的见解,他的创作匠心独运亦独有千秋,能触景作诗；见物填词,当意兴所至,信手挥洒,心纸无间,笔墨契合,才情风发,妙造自然,极具才情。